国产动画的价值观认同与传播策略研究

GUOCHAN DONGHUA DE JIAZHIGUAN RENTONG
YU CHUANBO CELÜE YANJIU

曹海峰 著

版权所有　翻印必究

图书在版编目（CIP）数据

国产动画的价值观认同与传播策略研究/曹海峰著. —广州：中山大学出版社，2021.12

ISBN 978-7-306-07221-4

Ⅰ. ①国… Ⅱ. ①曹… Ⅲ. ①动画片—研究—中国 ②社会主义核心价值观—研究—中国 Ⅳ. ①J954 ②D616

中国版本图书馆 CIP 数据核字（2021）第 095550 号

出 版 人：王天琪
策划编辑：翁慧怡
责任编辑：翁慧怡
封面设计：曾　斌
责任校对：陈　莹
责任技编：靳晓虹
出版发行：中山大学出版社
电　　话：编辑部 020-84110283，84113349，84111997，84110779，84110776
　　　　　发行部 020-84111998，84111981，84111160
地　　址：广州市新港西路 135 号
邮　　编：510275　传　　真：020-84036565
网　　址：http://www.zsup.com.cn　E-mail：zdcbs@mail.sysu.edu.cn
印　刷　者：广州市友盛彩印有限公司
规　　格：787mm×1092mm　1/16　22.5 印张　420 千字
版次印次：2021 年 12 月第 1 版　2021 年 12 月第 1 次印刷
定　　价：92.00 元

如发现本书因印装质量影响阅读，请与出版社发行部联系调换

前　言

"白龙马，蹄朝西，驮着唐三藏跟着仨徒弟……"这是我五岁的儿子最喜欢唱的一首儿歌，他不清楚"邪恶打不过正义"所蕴含的更深奥的含义，却也唱得朗朗上口、顺畅无比，以至于遇到小小的"挫折"，比如爬山时累了，便会鼓励自己"容易干不成大业绩"①。动画是当代人接触得最早的艺术形式之一，其所具备的娱乐属性与文化传递功能以独特的艺术形式呈现并契合人们的文化需求，而且一直保持着很强的艺术感染力与价值观渗透力。作为一名高校教师，笔者能够深刻感受到这一渗透力对当代大学生的生活方式、价值观念与审美趣味等产生的巨大影响，能体会到他们对国产动画崛起的热烈期待以及看到优秀动画时的激动欣喜，也愈能认识到"国产动画的价值观认同与传播"研究的重要意义。

"电影的问世，凸显、强化和提升了以图像或影像来传递信息、解释世界的方式，深刻地改变了文化的格局"②，包括动画在内的影视艺术日益显现其重要性，这一重要性不仅体现于票房等经济利润的获取，而且更为显著地体现在国家形象建构、价值共识提升与软实力建设等方面。在当今娱乐经济时代，动画艺术以一种特有的趣味性、奇妙性、哲理性及虚拟性深受大众的喜爱，它以喜闻乐见的形式彰显民族性格与文化理念，在世界文化舞台展现各具特点的民族文化魅力的同时，也在价值观领域进行着激烈的博弈。

每种文化都有其独特的价值系统，扎根于历史深处的民族文化蕴含着民族精神与价值观念。而具有无穷魅力的动画艺术

① 动画片《西游记》（1999年版）片尾曲《白龙马》的歌词。
② 周宪：《视觉文化的转向》，北京大学出版社2008年版，第4页。

以其独有的符号语言与影像呈现深刻地表述着作者的人生感悟及民族文化的丰厚内涵，通过它独特的艺术表现以"润物细无声"的方式对大众（特别是青少年）的审美取向、价值观念、情感定式、思维方式等方面产生着深刻的影响。在"时空压缩"的当下，以民族文化符号承载着价值观的影视动画在日趋白热化的文化战争中早已成为某些国家利用的新载体。例如，曾任日本外相的麻生太郎所提出的政策构想中的"漫画外交"便充分诠释了动画在当今全球文化博弈与价值观冲突中的重要作用。

动画产业作为文化产业的重要一维，在其发展的各个时期，无论是艺术表达还是价值倾向无不受到当时的社会历史背景的影响。我国文化产业已从备受争议的"边缘产业"进入万人瞩目的"主流产业"，国产动画也在发端、辉煌、沉寂、复苏与振作中承受着风风雨雨，其间跌宕起伏。近年来，国家对原创动画给予的优惠政策和大力扶持颇见成效，国产动画的数量飞速增加，质量也在不断提升，原来被"美风日雨"所包围和影响的动画产业迎来了振兴之曙光。

全球文化博弈的时代，如何应对动画产业强国以"示范性样本"的输出及隐形价值观的渗透对我国国产动画产业、传统文化及核心价值观形成的挑战是我们面临的严峻课题。因此，我们应深入探讨如何将价值观融入原创动画创作中，讲好中国故事，建构中国形象，弘扬核心价值观。在这一努力过程中，不可忽视的是，我国优秀传统文化是这场不见硝烟的文化战争中真正具有建构能力的资源。不断努力挖掘、激活与创新民族文化符号，传播民族精神，培养"我们的"共同历史记忆，才能更好地构筑中华民族共有的精神家园，增进其情感归属。

弘扬中华优秀传统文化、强化价值观认同是动画人的文化担当与应尽的义务。

目　录

导　论 /001
第一节　研究意义 /001
第二节　相关概念与研究综述 /005
第三节　研究思路、方法及主要内容 /016

第一章　历史轨迹：国产动画的经验镜鉴与现实语境 /020
第一节　动画的起源与发展 /020
第二节　国产动画发展历程中的多重矛盾与问题反思 /023
第三节　"尚圆"视域下"中国学派"动画的认同建构与当代启示 /034
第四节　中国动画创作的现实语境 /043

第二章　比较与启示：外国动画主流价值观建构与特色分析 /066
第一节　发达国家动画价值观之构与法 /066
第二节　发达国家动画艺术特色之同与异 /083
第三节　动画强国动画艺术发展之思与鉴 /097

第三章　价值观抒写：国产动画的价值观分析及红色精神的动画抒写 /109
第一节　国产动画的价值观变迁与发展趋势 /109
第二节　国产动画的主要思想内涵与核心价值观呈现 /132
第三节　红色精神的影像抒写与价值传播 /143
第四节　经典动画作品中价值观的艺术表达与认同建构 /153

第四章　接受与认同：国产动画价值观传播的意义旨归 /163
第一节　国产动画价值观的受众心理与认同现状 /164
第二节　基于受众调查研究的案例分析 /189
第三节　认同危机与符号变迁：亚文化视域下国产动画创作与价值观认同 /202

第五章　多元探索：国产动画价值观的艺术表达、认同建构与全球传播 /212
第一节　内在依托：传统文化题材动画创作的困惑与突破 /213

第二节　文化觉醒：动画、"非遗"传承与多维民族艺术/232

第三节　艺术特性：动画艺术如何彰显价值观/252

第四节　转换策略：价值观在国产动画中的现代表达/265

第五节　文化担当："走出去"视域下国产动画的多维探索/284

参考文献/339

后　　记/351

导　　论

第一节　研究意义

从怀特所提出的"一切事情都依赖于婴儿所诞生于其中的文化类型"① 到加达默尔所指出的"理解按其本性乃是一种效果历史事件"②，都阐释了文化对个人乃至民族之意义。在当今文化博弈时代，如何避免沦为异质文化的殖民地，成为发展中国家所面临的严峻困境与时代考验。当我国众多的优秀文化资源为当今世界动画强国所利用，成为他们推介其价值观念的载体并在全球文化市场斩获巨大经济利益之时（诸如《功夫熊猫》《花木兰》等动画片），当我国重要传统节日被邻国抢先在国际上实现"法定化"时［如韩国"江陵端午祭"申遗成功，被列为世界非物质文化遗产（简称"非遗"）］，我们是震惊的，但同时应该反思和认识到文化资源被剥离了原生语境并被"挪用"，便丧失了其文化根基与文化自主能力，被剥夺了内蕴其中的"民族精神"，便以"他者"的形式为当今世界"主流文化"的权力之手所利用。解除这一"魔咒"的灵丹妙药在我们自己手中，如何推动传统文化的传承、创新和发展，如何以丰富多彩与具有无穷魅力的艺术形式捍卫文化安全，强化价值观认同，是与民族存亡休戚相关的问题。

阿伯克龙比和朗斯特的"展示/表演范式"指出，受众在接受与诠释媒介影像文本的同时，也在想象着通过"表演"将自己呈现于他人面前，从而在"看"与"被看"中建构自我的身份，寻求他人的认同。在一个人们由各种媒介包围的符号文化时代，媒介以其强大的力量通过各种渠道、各种方式塑造着大众的文化习性与身份认同。无形中跨越了现实地理边界的现代媒介打破了传统社会的长期封闭，"我们"不断直面"他们"，双方的生活方式、价值观念与审美倾向不可避免地发生激烈碰

① 〔美〕莱斯利·A. 怀特：《文化科学——人和文明的研究》，曹锦清等译，浙江人民出版社1988年版，第118页。

② 〔德〕汉斯-格奥尔格·加达默尔：《真理与方法——哲学诠释学的基本特征》上卷，洪汉鼎译，上海译文出版社1992年版，第385页。

撞。在此过程中,如果那些经过国外大众媒介"改造"的传播内容向特定受众进行"有目的"的询唤,以直观生动、栩栩如生的影像不断模糊人们原有的生活态度与价值体系,通过多种修辞表达使人们在自觉或不自觉中"修正"原有的认同,并通过重复"催化"使其成为集体无意识,受其影响的人便被重塑了认同模式与价值理念。

加西亚·坎克里尼从"文化与地理的和社会的"角度所提出的"解域化",以及吉登斯在社会意义上所提出的"去传统化"的概念,都深刻地揭示了全球化背景下人、社会与自然的联系的"消解",也表明了全球化对本土文化的影响与发展趋势。全球化进程引起一些国家在本土文化与异质文化的碰撞与交融过程中产生对认同危机的焦虑与恐慌,纷纷采取各种政策捍卫自己的民族传统文化及文化身份认同。这一恐慌不仅发生在后发展中国家,还在诸如法国等发达国家中深刻体现出来。例如,"这种恐惧导致法国政府出巨资补贴当地电影业,要求影院放映一定数量的国产影片,并对美国影片的进口实施限制。这种恐惧也是政府颁布严厉指令,以高额罚款惩戒任何在公开场合以英语取代莫里哀所使用的语言的原因"[①]。而加拿大则提出"文化主权"概念并实施一系列文化政策,诸如规定在固定阶段电视台所播放的节目,以及出版的书籍、杂志等文化商品中,"加拿大内容"必须占有一定比例,等等。由此可见,全球化既不是完全对等的双向化交流,也不是一路凯歌的和平进程,而是一场激烈的、残酷的、伴随着痛苦与不平等的博弈过程。而文化软实力不仅是价值共识与民族认同的基础,更是国家文化安全的重要组成部分。

每个民族都有属于自己的文化个性与独特习惯,是在长期共同社会生活中的共同需要与利益、共同命运和思想的驱使下形成的,这些文化中蕴含着共同体的价值观念与思想理念。文化是一个民族的传统与记忆,如同社会生活的空气,无时无刻不在包围、影响着每一个身处其中的人,我国民众便是在中华民族源远流长的传统文化的熏陶中形成了独特的审美期待、民族性格与价值取向。例如,儒家所推崇的积极有为、伦理道德、公而忘私的精神等,道家所提倡的天人合一、道法自然、顺势而为、辩证思维等,都对我们每个人有所影响。随着时代的发展,与时俱进的中华文化以海纳百川之胸怀不断融合世界优秀文化,历经时代变迁与风浪洗礼,以顽强的生命力承载着民族精神并不断促其发展,凝聚民族力

① 〔秘鲁〕马里奥·瓦尔戈斯·略萨:《全球化、民族主义与文化认同》,于海清编译,《当代世界与社会主义》2002年第4期。

量，建构民族身份认同，弘扬核心价值观，提升国家文化软实力。

"价值认知关键在于人心"，"人心里面价值的积淀和价值的基因，已经成为价值选择的根基，甚至变成了一个本能"。① 要真正地使价值观为广大民众所认知、同化、内化，只有真正地挖掘"人心里面"价值的积极因素才会有成效，而这一积极因素来源于中华优秀传统文化、革命文化与当代先进文化，这里有无法割裂的血脉相承的价值传统，并且早已成为中国人的认知图式与思维定式。对当代核心价值观的认知应依托优秀传统文化。例如：早在《左传》中就有记载，"上下慈和，慈和而后能安靖其国家"；西周太史伯曰"和实生物，同则不继"（《国语·郑语》）；《尚书·尧典》则曰"百姓昭明，协和万邦"；老子曰"万物负阴而抱阳，冲气以为和"（《道德经》），指出在冲突中产生和谐；儒家则主张"和为贵"，提出"君子周而不比，小人比而不周"（《论语·为政》）；墨家则指出"万民和，国家富……便宁无忧"（《墨子·天志中》）；等等。由此，和谐精神在数千年发展历程中逐渐演变与积淀，成为中国人对待自然、文化关系等方面的思维定式与优秀品性，有助于我们理解文明、和谐的内涵，实现文明、和谐、自由、平等、公正。又如，传统文化中"天行健，君子以自强不息"（《周易正义·乾》）强调的刚健有为、顽强进取，激励着中华民族永不停止地奋发进取，知难而上。"士不可以不弘毅，任重而道远。仁以为己任，不亦重乎死而后已，不亦远乎？"（《论语·泰伯上》），"故天将降大任于是人也，必先苦其心志，劳其筋骨，饿其体肤，空乏其身，行拂乱其所为，所以动心忍性，曾益其所不能"（《孟子·告子下》），体现了中华民族追求真理、开拓进取的艰苦奋斗精神，成为富强、爱国、敬业的精神基源。因此，我们应积极对优秀传统文化实现现代转换，以创新精神激活价值积淀的基因，潜移默化地引领价值取向。

在多元化价值观并存的语境下，人们的价值观认同无疑会呈现出复杂化的特点，传统文化命脉的动摇与断裂致使许多人必然受到某些西方价值观的影响，从而在价值观认同上呈现某种程度的"困惑""焦虑"与"缺失"，更不用说自小便深受"美风日雨"侵蚀的、缺乏文化根基的青少年了。动画艺术可谓是儿童接触最早、最"接地气"的艺术形式了，视觉文化时代的动画以其普及性广、产量高、影响大、参与度深等特点影响着人们的生活方式与价值观，人们会对自己喜爱的动画角色津

① 王蒙：《价值认知关键在于人心》，《光明日报》2014年10月6日第7版。

津乐道,深受其熏陶。笔者的调查研究发现,即便是在受到高等教育、具有良好媒介辨识能力的大学生中,也有相当一部分人承认自己的现实生活会受到动画价值观的影响。一方面,由于动画片很大一部分受众是未成年人,当他们所看、所听、所议题材均是外来动画与漫画时,那么他们的价值观念与审美趣味将有可能会发生某种程度的偏移,为他国价值观所同化。儿童是祖国的未来,是我们的希望和明天,只有让他们真正地接受祖国的文化价值理念,才能够迎来中华民族美好的未来,迎来祖国的昌盛与富强。另一方面,动画不是儿童的专利,成人在社会压力之下往往也会期待童心童趣,期待沉浸于动画艺术中,享受审美趣味与审美愉悦,这也正是《大闹天宫》《三个和尚》《西游记之大圣归来》等引发国产动画热潮的原因之一,如果动画能够通过艺术化手法将受众所需、所想与价值观巧妙融合,便会获得广大受众的喜爱、追捧与认同。

"理解其实总是这样一些被误认为是独立自在的视域的融合过程。"①"理解"是文本与读者间的平等对话,并且"理解一个问题,就是对这问题提出问题。理解一个意见,就是把它理解为对某个问题的回答"②。只有在对话中才能理解,才能够获得艺术文本所传达的意义与价值,进而才能够接受与认同,"价值存在于主体对客体的愿望和欲求中,价值存在于主体与客体构成的主客关系中,然而价值仍然可以作为客体对象本身的某些特性而存在,只是当这些特性与人的主观经验发生作用时,其价值特性的意义才能得以真正实现"③。动画艺术内蕴的价值与意义以其独特的艺术特性得以呈现,动画本身独具的虚拟性使其表现形式生动有趣、内容灵活丰富,可以举重若轻地将严肃、厚重的价值观念借助极富表现力与感染力的动画人物和动画情节呈现出来,以喜闻乐见的形式将价值观念与普通大众的生活结合起来,真正地走入民众内心。近年来,在政、学、商三界的努力下,国产动画有了弥足珍贵的进步,涌现出一批精品佳作,在传统文化传承、文化精神传递、社会主义核心价值观弘扬等方面做出了重要贡献。然而一个不可否认的事实是,与动画强国的优秀作品相比,国产动画依然存在不小的差距,需要我们做出坚忍执着的努力。

由此,引发我们对以下问题的思考:国产动画如何强化文化身份认

① 〔德〕汉斯-格奥尔格·加达默尔:《真理与方法——哲学诠释学的基本特征》上卷,洪汉鼎译,上海译文出版社1992年版,第393页。
② 〔德〕汉斯-格奥尔格·加达默尔:《真理与方法——哲学诠释学的基本特征》上卷,洪汉鼎译,上海译文出版社1992年版,第482页。
③ 曾繁仁主编:《文艺美学教程》,高等教育出版社2005年版,第134页。

同以保障国家文化安全？中国动画青少年受众对国产动画价值观认同的现状是怎样的？如何突破传统文化题材动画创作的困境？怎样依据动画艺术特性彰显与传播核心价值观？如何实现价值观在国产动画中的现代表达？中国动画在"走出去"战略中应该选择怎样的方式和路径找到自己的文化身份，拥有自己的身份标签？全球化语境下，如何运用跨文化传播策略，输出与传播传统文化与当代价值观，进而建构中国形象，实现中国动画以"我们的"独特魅力在全球文化战争中取得预期目标？这些问题无论是从促进动画产业由"中国制造"向"中国原创"转化，提升我国文化软实力的角度，还是从防止强势文化对我国传统文化造成冲击与断裂，从捍卫国家文化主权的角度而言，都是必须认真应对的。

第二节 相关概念与研究综述

一、认同、文化认同与价值观认同

（一）认同、民族文化、文化认同

"在建立和完善著名的'政治系统'层次分析时，戴维·伊斯顿一再强调了概念的重要性：要设置出一些并行的概念，使研究者能够据此提出基本的分析性问题，并将各种关系纳入讨论之中。"① 由此可见，把握"概念"作为逻辑思维的基础不仅能够正确规范现实，思考分析问题，而且能在实践中得到验证与考验，获得应有的意义。身份、认同（identity）源自拉丁文词根 idem（the same，相同之意），是人们对一种身份（status）的获得与定位。按照较为普遍的观点，是弗洛伊德最先将认同作为概念来使用。其后，认同的概念延伸至社会学、文化学、传播学等研究领域，席尔道逊、阿瑟·S. 雷伯、韦克斯、安东尼·吉登斯、查尔斯·泰斯、埃文·戈夫曼、查尔斯·库利、乔治·米德等纷纷从自己的研究视角对认同提出了自己的见解。

认同的过程是确认自我与他者之差异性的过程。"自我和他者最初通过习得确立了关于自我和他者的共有观念，而后在不断的互动中以因果方式加强了这些观念，这样在每一阶段自我和他者就共同界定了对方的

① 孙英春：《大众文化：全球传播的范式》，中国传媒大学出版社2005年版，第87页。

身份。"① 差异性不仅可以确保自我的身份、价值与意义,也能够辨识自我与他者的界限,并与之保持一种恰当的互动关系。拉康的"镜像阶段"指出个体的自我认识要凭借"他者的形象",库利的"镜中之我"则揭示出他者的在场可促使个体辨识、衡量并维护自我被社会充分接受,因此,在获得自我意识与自我认同感的过程中,他者是极为重要的。民族认同强调一个民族与他者的不同,以确定本民族与异民族的差异或他性,这种差异便标明了本民族区别于他者的规定性。同时,自我与他者之间的矛盾冲突与权力博弈内含其中,正如黑格尔在主奴辩证法中所阐述的:主人与奴隶之间经过了生死搏杀,赢得斗争的主人通过奴隶作为他者的存在,才被承认为主人,虽不亲自对物进行改造(通过奴隶对物予以加工),却享受了物。

在生产力尚不发达的时期,认同问题并不成问题,但随着经济、文化与技术等方面的发展,传统的社会经验与感情依附都面临着被"抽离化",社会成员的传统身份表达不再受先赋角色与刚性指标的统治,自我、民族认同、他者及民族认异等问题便日益凸显。一般而言,认同主要表现为自我认同和社会认同。有学者指出,"个体经验到他的自我本身,并非直接地经验,而是间接地经验,是从同一社会群体其他个体成员的特定观点,或从他所属的整个社会群体的一般观点来看待他的自我的"②。在涂尔干看来,"社会成员平均具有的信仰和感情的总和,构成了他们自身明确的生活体系,我们可以称之为集体意识或共同意识。毫无疑问,这种意识的基础并没有构成一个单独的机制。严格地说,它是作为一个整体散布在整个社会范围内的,但这不妨碍它具有自身的特质,也不妨碍它形成一种界限分明的实在。……它并不会随着世代的更替而更替,而是代代相继,代代相传"③。社会认同是社会分类的结果,埃文·戈夫曼的"社会框架"理论认为,生活在某一群体的人们会在不知不觉中通过不断监控社会环境,根据社会环境变化调整自己的期望和行为,透过在场的自我呈现来发展和他人的关系,并赋予相互期待的社会角色。而社会能动者会透过"框架"尺度界定社会情绪,建构社会认同。可见,"社会框架"对衡量自我态度与自我角色并及时调整自我行

① 〔美〕亚历山大·温特:《国际政治的社会理论》,秦亚青译,上海人民出版社 2014 年版,第 327 页。
② 〔美〕米德:《心灵、自我与社会》,见张国良主编《20 世纪传播学经典文本》,复旦大学出版社 2003 年版,第 167 页。
③ 〔法〕埃米尔·涂尔干:《社会分工论》,渠敬东译,生活·读书·新知三联书店 2017 年版,第 42 页。

为，与社会行为规范、道德标准与文化适应等方面形成一致的认同，具有重要作用。

认同对个体成员与共同体都具有十分重要的意义。认同问题的凸显与社会发展、技术进步等因素有着密切的关系。例如：齐格蒙特·鲍曼提出，认同问题的彰显与现代民族国家的形成及工业化问题紧密相关；安东尼·吉登斯认为，工业现代化的发展极大地改变了人们日常生活的实质，特别是在高度现代化与全球化时代，人们的焦虑、恐惧等心理日趋严重，故而便展开了建构认同、寻回自我等方面的探索。尤尔根·哈贝马斯则提出："达到理解的目标是导向某种认同。认同归于相互理解、共享知识、彼此信任、两相符合的主观际相互依存。"①

文化问题首先是人的问题。文化的外在表现形式，归根结底是人之社会实践产物，是人类为了满足需要而创造出来的物质和精神成果。人类长期创造而形成的传统文化，是一种反映民族特质的具体民族文化思想和观念形态的总体表征。兰德曼曾提到，通过传承传统，知识与技能得以代代相传，并通过前辈的榜样作用和指导传递给后代。可见，人不仅是文化的存在，也是传统的存在。文化是一个民族的历史记忆，在传承与积淀中以不可分割的血脉及联系与每个人紧密相关。人像鱼儿生活在水中一样，无时无刻不身处于具有鲜明民族性的本族文化之中；特定的文化理念、习俗、民族经典文本、心理情感方式及价值取向等皆为形塑个体文化身份的符码，均对个人及共同体的存在和发展意义重大。根植于历史深处的"不同的文化区分了不同的民族风貌与性格特征，构成了同类价值意识通过认同获得发展的历史空间。同类价值意识的连续性和稳定性使别的民族心理和精神要素的渗入难以可能，进而产生了抗拒同化的思想与特质，最终积淀为民族凝聚的过程与结果"②。在源远流长的历史进程中，共同体成员在日常生活、经济关系、社会活动的交流沟通中深化着成员间的亲密感。特定的文化理念、思维模式和行为规范，往往浓缩成特定的价值取向和价值要求，最终积淀为民族凝聚力与归属感。

我国传统文化凝聚了深邃的哲学智慧和丰富的实践经验，其所包含"匹夫有责"的民族精神、"自强不息"的进取态度、"仁义礼智信"的道德标准、"天地合一"的宇宙观等，都是基于历史基础，建立于中华

① 〔德〕尤尔根·哈贝马斯：《交往与社会进化》，张博树译，重庆出版社1989年版，第3页。

② 詹小美：《民族文化认同论》，人民出版社2014年版，第57页。

民族共同利益上的观念思想，是维系民族生存发展与实现民族认同的精神力量。"多元一体"的中华民族结构形成了独特而多元的民族文化，各地不同特点的文化在中国大地上相互交流，不断汇集通融，构成了多彩多姿、耀眼夺目的文化特质。并且，高度的统摄力与兼容并蓄的包容力使得中华文化在面对外来文化时，往往能够做到海纳百川、有机融合。由此，中华文化在久经波折的历史进程中依然延绵不断，在中华民族精神的传承中一以贯之。

民族认同彰显了民族成员强烈的归属感。民族认同属于集体认同的一种，实际上，从某种程度而言，民族认同是一个民族能够从某些方面确定自身不同于其他民族的差异或他性，进而在长期的历史发展过程中形成标明自身的独特"规定性"，并以"一种文化和政治的纽带"连接为"共同体"。民族群体的文化认同是民族成员基于共同文化心理、时代背景、经济生活、社会交往与生产力水平等"共性"而建构的对"我们"与"他们"的认知与确认，民族文化认同同样强调"他者"的重要性，正是由于"我们"不断地遭遇"他们"，人们的认同感不断在重合与断裂中经历着"碰撞—修正—扬弃"的过程。倘若社会情境的变化与全球文化的冲击造成民族记忆链断裂和集体记忆缺失，打乱了"稳固的自我"，那么从民族文化学的角度而言，也意味着民族自我意识的缺失。文化认同问题与传统文化传承及文化记忆等问题紧密相关，记忆是根据现实需要不断对过去进行确认、筛选、选择的过程，记忆与认同密切相关，按照皮埃尔·诺拉的《记忆之场》中的观点，法兰西文化记忆、民族认同感等便是由于"记忆之场"才得以延续，非物质层面的"历史叙述"与物质层面的记忆场域共同保存和承载着民族文化记忆。

世界文化的多样性决定了各种民族文化必将会产生冲击、交流与碰撞。例如，随着19世纪地理科学的进步与西方文明强势"他者"的不断强大，我国传统的"天朝上国"观念受到挑战，在新参照背景之下，传统理想的自我形象与自我叙事遭到破坏，从而导致民族认同开始面临危机，而且危机不断加剧。随着20世纪全球化进程的不断发展，世界各地流动的人口引起了各国学者对认同问题的关注，移民浪潮冲击了当地民众在伦理、文化、政治等方面的自我理解，也在某些方面改变了原有群体标明自身的"规定性"。同时，如雨后春笋般涌现的非国家组织以它们独特的优势从多方位淡化民族国家的中心地位，不断冲击着民族认同的地理空间与传统文化价值观念，使民族认同、国家特性及身份危机成了一个全球的现象。今天剧烈变化的现实生活摧毁了传统的"先赋角

色"观念及认同根基,全球共享的大众文化不断将民族文化积淀与传统历史从原初语境中抽离与重构,使得社会阶层及相互关系尚未固定下来便又开始了新的组合,人们对之前的社会角色认知与社会身份共识感到迷惘与动摇,"自我"与"他者"差异的辨识在不断地发生变动。

文化认知是文化认同的前提与基础,一些学者的调研结果显示,我国很多大学生对具有代表性的民族文化的认知仅停留在"知其然而不知其所以然"的阶段,比如对西方节日文化(如圣诞节、情人节)的认知与认同远远高于中国的传统节日(如重阳节),显示出在西方文化强势渗透下我国某些传统文化存在消退与被边缘化的危机。因此,我们应进一步采取种种措施强化民众文化认知,抓住关键环节,提升他们的认知能力与价值判断能力,使他们以正确的态度对待文化交流与碰撞过程中发生的文化冲突。倘若离开鲜明特征的传统性,中华文化将失去存在的根基。因此,要强化民族文化的认同感,便要依托传统民族文化,避免认同危机所带来的生存焦虑和意义缺失,从而培养民族精神与民族自豪感,树立"我们的"归属意识,增强中华民族凝聚力。

(二)价值观、价值共识与价值观认同

人通过实践活动建构属于人的现实世界,人的生产过程是价值生产的过程,人通过自己的生存活动人化自然,从而人的存在与实践活动构成了现实世界的基础,人的生产活动及其产品是人的本质的对象化的存在,人的存在是动态展开的过程,是社会和历史的存在。在《1844年经济学哲学手稿》中,马克思提出了人类劳动的"两个尺度"思想,强调不同于动物生产,人是"按照美的规律来构造",人的生产遵循"对象的尺度"和"人的内在尺度":不仅必须遵循客观世界的属性和运动规律所设定的尺度,而且要遵循"人的内在尺度"。

国外对价值观的研究起步较早,可追溯到20世纪30年代。很多学者从社会学、心理学、哲学、经济学等视角对价值观展开讨论,尽管对其概念并没有完全统一的表述,但基本意义渐趋一致。我国对价值观及社会主义核心价值观的研究是随着改革开放之需要而兴起的,特别是近30年以来的研究成果可谓"百花齐放",不断深入,除了引用国外价值观的定义与研究,学者们也从自己的学术背景出发,展开对价值观定义的探讨,可谓精彩纷呈。

价值观对人之思想、行为、言论、情感等各个方面起着"提供充分理由"之作用,深层次地引导、驱动、判断、规范着人的全部生活和实

践活动。价值观的确立，反映了一个社会本质要求的重要原则，即以一定的价值目标与价值取向诠释何为正当行为，提供价值尺度评判具体事物，为政府、社会及共同体成员提供正确的判断、精神目标和发展规则；对个人而言，则是明确行为规则，做出行为选择，确定行动方向。中共中央2001年印发实施的《公民道德建设实施纲要》中的"公民道德建设的主要内容"便以一系列道德价值观设计和社会道德规范体系，提供判断标准和行为准则。在全球价值观激烈竞争的语境下，运用文化艺术之魅力体现并传达社会核心价值观，以促进价值理想目标的顺利实现，捍卫国家文化独立性与价值共识，愈彰显其重要性。

"特定的价值共识始终与社会生产过程相联系，价值共识是在社会生产过程中产生并取决于这一基础条件，有什么样的生产方式，就有什么样的价值观形态。因此，要理解现代社会的价值共识问题，首先必须立足于现代社会生产过程，必须理解现时代的社会生产情况以及在此基础上所形成的社会交往状况。"① 随着我国打破了绝对平均主义的利益格局，不同的利益群体（或个人）间客观存在着价值冲突与矛盾，但亦存在着很多相通的愿望和需求，同时，共同利益和公共价值也在发展，比如人类对生存环境的忧患意识、对和平的向往、对人道主义精神的推崇等，都是民众共同的需要，具有共同利益与公共价值。在社会转型时期的当代中国，随着市场经济体制和文化体制的不断完善，在基于社会主义核心价值观体系的基础上形成合理的价值共识具有重要意义。

现代化进程与全球化趋势使价值多元成为社会客观存在。同时，人类生存于同一个地球、同一蓝天下，面临共同的生存问题与困惑，也会有相同的需要、情感、利益和愿望，这些需求为不同主体达成某种价值共识提供了可能。例如：人类在对生存环境的保护上认知基本一致，但强权国家出于资本扩张的目的，依然一边偷偷实施损害地球环境的不合理行为，一边又明目张胆、千方百计地将问题转嫁给发展中国家；在文化产业的发展过程中，某些国家在通过文化产品向发展中国家宣扬其价值观，实施"文化殖民"战略的同时，污蔑发展中国家存在意识形态和人权问题。

改革开放以来，在全球化、价值多元化、传播技术进步等背景下，随着市场经济的勃兴、文化体制的转型，各种思想文化、价值观念相互交锋、碰撞，引起了我国社会政治、经济、文化等各个层面的显著变化。

① 王玉萍、黄明理：《价值共识及其当代意义》，《求实》2012年第5期。

我国传统的"家国一体"的整体价值观在现代化转型与市场经济进程中不断受到冲击，人们以群体为本的整体主义价值观逐渐淡薄，而向着肯定个人是具有自我意识、独立自主的主体转变。事实上，在中华民族传统文化宝库中，对人之价值的肯定与推崇亦有不少体现，如《尚书·泰誓》中的"惟天地万物父母，惟人万物之灵"、《尚书·五子之歌》中的"民惟邦本，本固邦宁"、《管子·霸言》中的"夫霸王之所始也，以人为本"都表现出对人之作用与价值的肯定，然而同时也在不同程度上反映出其观点的时代局限性。相比西方反对以神为中心的神本主义的人本思想，以及中国古代"固邦""理国"的"民本主义"思想，当代中国的"以人为本"具有时代发展的进步精神与新的内涵及意义。近几十年以来，我国经历了改革开放、经济体制转型等变革，在推动经济、政治、文化等领域发展繁荣的同时，也带来了价值观领域的解构与建构：与时代发展不相适应的一些价值观被解构，一些具有普遍性与恒久性的价值观得到了现代转换；同时，现代价值观也在不断生成与建构。这一解构与建构过程的动因是复杂多样的，经济发展、政治制度、文化融合与冲突、全球化趋势等是其推动力与催化剂。2012年11月，党的十八大报告强调指出："倡导富强、民主、文明、和谐，倡导自由、平等、公正、法治，倡导爱国、敬业、诚信、友善，积极培育和践行社会主义核心价值观。"[①] 这一高度凝练和精辟的概括，既传承了中华民族传统精神，也汲取了世界文明先进成果，又极富有时代精神，是对当代社会主义价值探索的理论成果。

"从主体方面去理解"世界是马克思主义的一贯主张，价值认同的主体是社会成员，是"从事实际活动的人"，核心价值观认同只有被广大社会成员自觉接受并内化，才能形成高度的凝聚力。要激发认同的自觉性，真正地体现主体性，要在引导认同主体自觉性的过程中，注重"以人为本"，努力满足人们的正当需求，引导公众提升道德素养与认知能力，通过利益引导和整体调整机制，稳固民众的共同利益，加强监督，以消除社会不公现象，大力弘扬社会正气。同时，也应积极完善民主协商对话机制，预防并及时化解社会矛盾，以激发认同主体的内驱力。

人们是在社会关系中获得知识储备、形成价值取向与行为方式的，认同一种价值观便意味着接受并将其内化于自己的灵魂深处。那么，要

① 胡锦涛：《坚定不移沿着中国特色社会主义道路前进　为全面建成小康社会而奋斗——在中国共产党第十八次全国代表大会上的报告》，人民出版社2012年版，第31～32页。

让某一核心价值观广泛、有效地被人们认同,则必然应以人们的现实生活为支撑,使人们时刻感受到价值观的感召力与约束力;要重构与改善生活世界,则应从价值认同的时代背景与中国语境出发,将核心价值观辐射到每一个民众有价值、有尊严的幸福生活之中,并外化为他们的自觉行动。建构富强和谐的幸福生活不仅要加快改革,努力消除腐败,缩小贫富差距,营造现实生活的安全感,也要促进社会公平正义,引领舆论导向,培育良好的社会风尚。《中共中央关于深化文化体制改革推动社会主义文化大发展大繁荣若干重大问题的决定》指出,"满足人民基本文化需求是社会主义文化建设的基本任务"[1]。和谐而公正的社会必定是公共生活领域得到充分发展的社会,丰富、民主的公共文化生活能够满足人们的精神需求,并以此带动文化的繁荣与发展。当然,生活世界内容广泛,构建人民群众有尊严的、有价值的、幸福的现实生活具有丰富的内涵,需要进行更为广泛与深入的探讨。

二、动画研究综述

在世界范围内,早期动画研究一直是电影研究的附属,甚至处于一种"被例外"的状态。对此,吉·麦斯特曾评价道:"我对所有这九位理论家的驳难,只需要一句话。他们谁也没有把美术片作为一种恰当的电影形式来进行论述。……理论家们大多是漫不经心地提上一笔说美术片是一个例外——一种特殊的电影。我对这种提示要漫不经心地反问一下:一种特殊的什么?"[2] 而乔治·萨杜尔则将动画研究归属于电影子门类,他在介绍世界电影史时,把动画片作为其中的一部分进行介绍。此后,随着动画特别是迪士尼动画的发展,一些研究者开始对动画进行探讨,如连纳德·马丁的《美国动画史》对美国动画发展历史与状况进行了梳理与描述,而唐纳德·克莱夫顿的《米老鼠诞生之前:1898—1928年的动画电影》是迄今为止对无声动画的最早研究成果。

20世纪80年代之后,西方学者如大卫·戴瑟、莫瑞恩·弗内斯、保罗·韦尔斯、玛莎·金德、珍妮·皮宁、乔治·萨杜尔、本达兹、查理斯·所罗门、普利司通·布莱尔、弗兰克·托马斯等或关注到动画艺术的独立艺术价值,或从动画中的某一问题出发进行探讨,相关研究论著开始多了起来,研究领域涉及发展史梳理、文本研究、案例分析、文

[1] 中华人民共和国文化部编:《中国文化年鉴2012》,新华出版社2013年版,第7页。
[2] 〔美〕吉·麦斯特:《什么不是电影?》,邵牧君译,《世界电影》1982年第6期。

化分析等诸多方面。同时，由于日本动画的崛起与发展，一些学者开始对日本动画文化产生研究兴趣，如大卫·戴瑟、霍门等从各自的视角进行了研究。约翰·A. 兰特主编的《亚太动画》是较为全面地介绍亚太地区动画发展与状态的具有世界性价值的研究成果。随着媒介技术的发展，研究者们（如 A. 斯坦拜尔和马克·哈里森、玛莎·金德、瑞塔·斯曲特、山德鲁·科萨若等）与时俱进，分别探索了当时的媒介变化与技术发展，例如，电视、电脑、数字等所带给动画艺术特性的变化及相关问题。总体而言，学界对动画艺术的研究与其他艺术形式相比较，无论是在数量上还是在质量上，都存在一定差距。

国内对动画艺术的研究起步较晚。20 世纪七八十年代起，动画开始进入学界视野；2000 年前后，动画艺术的研究论文篇数明显增多，学者们从动画的定义、本质与特征、创作要素等方面进行了探讨，可谓佳作迭出。一批译作先后出版，如哈罗德·威特克的《动画的时间掌握》、斯蒂芬·维诗罗的《数码卡通艺术：数码卡通的图形设计》、中野晴行的《动漫创意产业论》等，为从事动画研究的学者提供了新的思路与视角。随着我国动画产业的发展，近年来，国内不少学者从艺术学、管理学、文化学等多个视角对动画艺术及产业发展展开探讨，相关的研究不断深入，研究论文篇数明显增多，质量也有明显提高。

概括而言，主要集中在以下几个方面。

首先，在研究成果中，有为数不少的成果是对动画作者的研究、对作者的创作经验与体会的总结以及对批评家们的评介。例如，万籁鸣的《我与孙悟空》、秦刚主编的《感受宫崎骏》、孙立军主编的《影视动画经典作品剖析》《世界动画大片鉴赏》、李叙和顾文瑾主编的《新动漫10年经典》、尹岩的论文《动画电影中的"中国学派"》，特别是由文化部电影局《电影通讯》编辑室、中国电影出版社本国电影编辑室合编的《美术电影创作研究》，该书收录了创作者的 25 篇文章，分为理论与艺术总结两个部分，从各专业视角探讨了动画艺术创作规律、不同动画艺术种类的创作技巧及创作经验等问题，颇具学术价值。

其次，在对动画史的梳理方面，取得了较大的成绩。祝普文主编的《世界动画史（1879～2002）》是第一部全面系统地介绍世界动画历史与现状的专著；颜慧、索亚斌的《中国动画电影史》是第一本论述中国动画史的专著，具有较高的史料价值。此后也有不少佳作纷纷问世。例如：方建国等编著的《中外动画史》、鲍济贵编著的《中国动画电影通史》、周星的《中国电影艺术史》、张慧临的《20 世纪中国动画艺术

史》、薛锋等编著的《动画发展史》等系统介绍了动画的起源、中国动画发展史及国外动画发展概况；宫承波主编的《中国动画史》详述了中国各个时期的动画史，并探求了民族动画的本质内涵；孙立军主编的《中国动画史》较为全面地描述了中国动画95年的发展历史与产业现状；李铁编著的《中国动画史（上：1923—1976）》《中国动画史（下：1977—2015）》以时间为纵轴，以地区为横轴，在两个维度上详细讲述了中国动画发展的历史，并结合社会政治、经济、外交、教育、艺术、技术对动画发展的动因进行了分析。

最后，电影理论研究学者也从自己的视角进行了探讨。例如，何坦野的《动漫文化论纲——本体与心理论》、殷俊和王平编著的《动画视听语言》、朱剑的《中国动画艺术研究》、葛玉清的《对话虚拟世界：动画电影与跨文化传播》、孙聪编著的《动画运动规律》、黄大为编著的《动画起步》、李涛的《动画符号与国家形象》、赵小波的《欧洲动画论：法、英、德动画产业发展模式研究》等。同时，学者们加强了动画理论研究体系建设，如彭玲的《动画导论》、曹田泉编著的《动漫概论》、聂欣如的《什么是动画》等。聂欣如的《什么是动画》从动画本体、中国动画及动画文化和教育三个方面对动画艺术进行了相对全面和深入的探讨；尤其是聂欣如的《动画概论》，从艺术理论的角度对动画进行了深入的思考，比较系统地阐述了动画的属性、形态、起源、发展、工艺系统和制作常识等方面的内容。当然，除了上述学者的著作与论文，还有很多学者从自己的学术视角对动画艺术展开研究，他们的相关成果可谓异彩纷呈，为本书提供了一定的借鉴，引发了笔者的一些思考。

在全球化发展与社会转型的语境下，动画产业不仅要面对外来文化的入侵，而且要适应市场经济的大潮，致使动画创作在文本内容、表达方式与价值观传播等方面面临诸多问题。同时，学界对国产动画文化身份建构及价值观认同的系统、全面的研究相对匮乏，因此，现实意义的重要性与学界研究的匮乏状态凸显了相关研究的迫切性。目前，动画的民族化与身份认同方面的相关研究成果如下：徐克彬的博士学位论文《全球化语境下的国产动画文化身份认同与构建——兼论动画的文化教育策略》提出，"以一种历史学的角度，将中国动画的发展历程放在全球文化的大语境中进行分析。通过考察国产动画的发展以及艺术手法的变

迁，探寻国产动画的文化身份建构"①；周晨的博士学位论文《文化生态的衍变与中国动画电影发展研究》提出，"将文化生态和中国动画电影进展结合起来进行观照、研究"，"认真地将中国动画电影放到与其密切相关的社会历史语境及文化生态中加以仔细考察研究，即通过相关的历史性梳理、回顾和分析研究，努力描绘揭示中国社会不同时代文化生态现实与相关动画电影发展之间有机相关的现象及原因"②；王余烈、苏欣的论文《对中国动画文化身份特征与建构的若干思考》从文化身份兼具文化认同与文化建构双重含义的角度，探讨了中国动画文化身份的确立及动画设计未来注重的方向；邵杨的博士学位论文《国产动画的文化传统重构》"解读国产动画固有的弊病和亟待解决的困境，并有针对性地提出用国产动画续接和激活文化传统、用传统文化充实和丰满国产动画的立论，力图厘清动画这一崭新的文化形式在中国所已经经历和将要经历的特殊发展方向，及其与民族文化传统脉络之间的关系，辨明动画在中国文化史中的地位和角色，评估动画对于本土文化输出和本土文化再生的意义与价值"③。在动画的价值观与评判标准方面，2013年10月17日，中国艺术研究院第二十九期"青年文艺论坛"开展了以"当前文艺作品的价值观和评价标准问题"为主题的交流探究活动。在对动画价值观相关问题的探讨上，一些学者从中国动画价值传达、动画对大学生的美育作用，以及动画作品的民族性在价值观传播中的现状、地位及方案等方面进行了探讨。

 本书将吸收以往学术界的研究成果，依据积累的文献资料和实证材料，认真剖析以上种种问题，探讨当前我国动画发展面临的机遇与挑战，认为要应对某些国家以其发达强势的文化渗透对我国民族传统文化所造成的冲击，不应是简单地回顾，而是要创新发展，应以清醒与冷静的头脑在对话与交流中不断传承与创新民族文化符号，巧妙灵活地运用艺术表达方式与传播策略，使文化身份与价值观在不经意间以独特的审美意趣显现出来，最终实现艺术与市场的双丰收。

 ① 徐克彬：《全球化语境下的国产动画文化身份认同与构建——兼论动画的文化教育策略》，西南大学博士学位论文2015年。
 ② 周晨：《文化生态的衍变与中国动画电影发展研究》，苏州大学博士学位论文2011年。
 ③ 邵杨：《国产动画的文化传统重构》，浙江大学博士学位论文2012年。

第三节　研究思路、方法及主要内容

一、基本思路

本书着眼于全球化视域下文化霸权国家通过（动画）文化渗透所造成的民族国家文化断裂的现状与我国动画价值观认同危机的态势分析，认为应当抓住动画产业发展的机遇，因势而动，抒写自己特有的民族叙事与红色精神。并进一步认为，中国动画要"经历蜕变"，则既不应当以"文化部落主义"为指导，也不应当因面对西方大众文化"示范性样本"① 而感到焦虑；只有以一种自信与发展创新的态度，建构与发展自身文化，在全球化时代努力寻求具有开拓价值与创新思维的有效参与路径，才能在国际文化市场实现由"中国制造"（制造型）到"中国原创"（创意型）的转化，才能以从容自信的心态实现国产动画的再度辉煌。本书在进行理论探索的同时，通过案例分析和调查分析，探索国产动画价值观认同与传播发展中的诸多问题，并提出相关对策与建议。

二、研究方法及主要内容

在全球化时代共享文化经验的语境中，具有社会效益与经济效益的文化产业是构成文化博弈与软实力竞争的一个主要方面。大众文化因为对重构价值观认同具有重要作用，便成了某些国家与跨国文化集团争夺和利用的重要领域。隐含着发达国家意识形态与价值观念的文化产品在娱乐与狂欢的面具下，以"示范性样本"的姿态垄断全球文化解读。这样一种以市场为主宰的国际大循环成为中国动画无法回避的语境，无论是出于对经济发展的考虑还是对文化主权的捍卫，都需要我们积极应对。

党的十九大报告提出，要以培养担当民族复兴大任的时代新人为着眼点，发挥社会主义核心价值观对国民教育、精神文明创建、精神文化产品创作生产传播的引领作用。② 因此，中国动画必须把我国传统文化价值观与社会主义核心价值观作为创作之魂，将正确的价值观与生动的艺术表现巧妙结合起来。通过对中国动画价值观认同与国家形象建构的

① 孙英春：《大众文化：全球传播的范式》，中国传媒大学出版社2005年版，第306～309页。
② 习近平：《决胜全面建成小康社会　夺取新时代中国特色社会主义伟大胜利——在中国共产党第十九次全国代表大会上的报告》，《人民日报》2017年10月28日第5版。

研究，进一步探求如何在文化市场实现艺术与市场的双丰收，成为本书选题的初衷和主要任务。本书从结构安排到论证的基本思路和线索，亦都始终围绕这一目标来展开。正是基于这一认识，本书运用文化学、传播学、艺术学等多方面的理论，将史与论、个案分析与比较分析、历史研究与现实观察相结合，在归纳整理诸多研究文献、艺术文本和历史资料的基础上，对动画文化进行理论梳理、分析、比较、归纳与总结，并对动画文本进行细读，分析叙事与结构特点，探索艺术特性与创作规律。与此同时，以动画的价值观传播与认同为研究主题，有针对性地对相关受众进行问卷调查或访谈，以提供更有力的数据支撑，判断此部分受众对国产动画的价值观认同的状况，进一步深入把握与探究动画创作何以彰显核心价值观，并对国产动画价值观的艺术表达与传播等问题进行了有针对性的研究。

本书的基本框架及主要内容分别为"历史轨迹：国产动画的经验镜鉴与现实语境""比较与启示：外国动画主流价值观建构与特色分析""价值观抒写：国产动画的价值观分析及红色精神的动画抒写""接受与认同：国产动画价值观传播的意义旨归""多元探索：国产动画价值观的艺术表达、认同建构与全球传播"。

第一章是"历史轨迹：国产动画的经验镜鉴与现实语境"，分为四节，分别探讨了动画的起源与发展、国产动画发展历程中的多重矛盾与问题反思、"尚圆"视域下"中国学派"动画的认同建构与当代启示、中国动画创作的现实语境。自20世纪20年代我国第一部动画片诞生至今，国产动画经历了与时代脉搏紧密相连的90余年的时间，其起伏曲折的发展历程是动画人兢兢业业、努力探索的历程，是中国社会发展史以艺术形态方式的呈现。在此过程中，笔者通过对多重矛盾问题的反思，认识到国产动画终将以原创意识探索民族化道路的必要性与重要性。当代全球化进程加快、多元价值并存、媒介技术日新月异、市场经济发展等趋势成为文化产业发展不可避免的现实语境，动画因其具有独特的价值观承载与文化传递的功能，在各国文化战略中占据越来越重要的地位。同时，动画产业是文化产业类型中最具柔性的形态，能够不断强化民族意识与国家意识形态，以非强制的精神牵引力所造成的文化向心力强化民族文化认同、增强民族凝聚力，从而更好地维护国家文化主权，保障国家意识形态领域的安全。

第二章是"比较与启示：外国动画主流价值观建构与特色分析"，分为三节，分别探讨了发达国家动画价值观之构与法、发达国家动画艺

术特色之同与异、动画强国动画艺术发展之思与鉴。动画艺术以简洁明了又超越国籍、种族藩篱的图像语言符号承载着各个民族的意识形态与价值观念，较之语言和文字，更为各个年龄段与阶层的人们所接受，具有其他艺术类型难以比肩的独特的传播价值。该章着重探索了美、日、欧等国家和地区的动画采用怎样的艺术手法承载本国的价值观，并对外国动画的幽默手法、文化借鉴方式等进行对比与分析。作为后发展国家，我们在与西方争夺话语权时，必须保持自信与努力的态度，以开阔的国际化视野与现代意识对动画强国优秀动画创作的经验与成果进行辩证的学习与借鉴，努力在继承与创新中超越学习对象，这对我国动画产业的发展具有重要的理论意义与实践价值。

第三章是"价值观抒写：国产动画的价值观分析及红色精神的动画抒写"，分为四节，分别探讨了国产动画的价值观变迁与发展趋势、国产动画的主要思想内涵与核心价值观呈现、红色精神的影像抒写与价值传播、经典动画作品中价值观的艺术表达与认同建构。该章首先梳理了国产动画价值观承载的曲折而又波澜壮阔的发展历程，阐明在特定社会历史条件下创作的动画表达了相应时期的价值追求。在动画创作中，不仅有对传统文化和伦理道德的继承，也有对社会主义核心价值观的精彩阐释与体现。其次，该章对国产动画的主要思想内涵及价值观进行分类总结，并分析了红色动画及经典动画作品的创作与传播情况，对内强化民族认同，增强文化凝聚力、感召力，对外提升文化影响力、辐射力，以独特的民族特色凸显文化形象和国家形象。最后，该章对经典动画作品《山水情》《那年那兔那些事儿》中的价值观的艺术表达进行了分析。认同是在对"自我与他者"的辨识过程中得以确定的，而文化生产与传播作为全球价值观和民族认同角力的场域，"自我与他者"的冲突与博弈内含其中，并在全球化进程的推动下变得愈加激烈。我们应以一种自信与发展创新的态度，推动国产动画以独有的艺术功能和审美意趣再现源远流长的中华美学理念及文化价值。

第四章是"接受与认同：国产动画价值观传播的意义旨归"，分为三节，分别探讨了国产动画价值观的受众心理与认同现状、基于受众调查研究的案例分析、认同危机与符号变迁——亚文化视域下国产动画创作与价值观认同。该章在对中小学生的访谈调查、对大学生的问卷调研及对成人受众文化需求与接受的心理分析的基础上，探索中国动画所面对的"中国问题"。该章基于调查研究认为，动画创作应当认识并预测到消费者的需要，契合时代气息，突破宏大叙事的疏离，以全球化视野

发挥原创精神，经历蜕变，把握艺术特性，确保产品创作与文化符号适应广大受众的文化需求和兴趣，如此才能获得文化传播与市场效益的双重胜利。同时，在对青少年访谈与问卷调查的分析过程中，笔者认识到应更深入地研究青少年群体的心理特征、审美接受和分析能力等，因此，该章第三节对青年亚文化乃至动漫亚文化的相关问题进行了有针对性的探讨。

第五章是"多元探索：国产动画价值观的艺术表达、认同建构与全球传播"，分为五节，旨在从多维度探索国产动画价值观的艺术彰显及传播策略，分别探讨了内在依托——传统文化题材动画创作的困惑与突破，文化觉醒——动画、"非遗"传承与多维民族艺术，艺术特性——动画艺术如何彰显价值观，转换策略——价值观在国产动画中的现代表达，文化担当——"走出去"视域下国产动画的多维探索。全球化语境中的民族认同不仅涉及成员对民族历史与文化的追溯、挖掘与重构，而且关涉各"民族—国家"之间的政治及文化博弈。中国动画不断创新发展，书写"民族叙事"，不仅关系到全球化语境下是否能够更好地弘扬传统文化、彰显价值观念、建构价值共识、实现文化对外输出，也关系到国家文化软实力提升等重要问题。全球化与地方化是不可分割的一个整体，本土文化才是这场不见硝烟的战场中真正具有反思与建构能力的。应对国际文化市场之过程，不是简单的"东方—西方""传统—现代"的问题，而是运用相关文化传播策略进行自我更新与重构的过程，是调动自身文化资源辩证应对跨文化语境中的文化市场的过程。在中国动画走向全球市场的过程中，动画创作应保持文化自信，无论是情节构思还是人物设定，都应注重针对目标受众的需求进行有目的的策划，努力跨越文化屏障，讲好中国故事，强化观众的情感认同与群体认同，打造具有中国风格的文化品牌，实现"中国精神"的有效传播。

第一章 历史轨迹：国产动画的经验镜鉴与现实语境

第一节 动画的起源与发展

当我们去追溯动画的渊源时，透过人类发展历史的各种图像记录，便会发现人类潜意识中对物体活动的连贯动作呈现的探索历史相当久远。远古时代，在山洞中，与残酷的自然环境做艰辛生存斗争的先祖们就开始以各种形式对生产与生活活动进行记录，也显示出对物体运动表现的追求。早在旧石器时代，人类生存的洞穴（西班牙阿尔塔米拉洞穴）壁画上就以各种颜料描绘了不同动物奔跑的图景，其中有动物（野猪）的腿部被重复画了几次，将不同时间的动作以运动起来的形态呈现在静止的石壁上，妙趣横生，成为人们公认的最早的动画现象。法国考古学家普度欧马在1962年的研究报告中认为，25000年前的洞穴壁画上便有系列的野牛奔跑分析图，显示出那个时期人们对描绘运动着的状态的欲望。同样，古希腊神庙石柱上刻有神的欢迎动作的分解图，法老坐着马车飞驰而过，静止的图案便形成神连续的欢迎动作。在我国，有学者也指出，在马家窑文化时期，先民们在刻画盆中的舞蹈人形时，也将其手臂画了两道线条。

在我国绘画史与美学理论中，文艺创作一向有重视为静态艺术（绘画、雕塑）赋予生命与动之美的传统。诸如，"气"是中国哲学的重要范畴，是古人认识的宇宙构成物质，指生命的原动力。王夫之说："天人之蕴，一气而已。"[①] 气化哲学影响着中国人的人生，也影响了中国艺术。谢赫的"气韵生动"在我国美学范畴有着极高的使用频率，至今仍被奉为绘画理论和创作的圭臬。"所以中国讲诗文书画，向来是说它有骨、有肉、有血脉、有气韵、有形体、有丰致、有神采，以致（至）有

[①]〔明〕王夫之：《读四书大全说》卷十，见王夫之《船山全书》第6册，岳麓书社1991年版，第1052页。

灵魂。它是活泼泼的有生命的'灵物',与人无异。"① 谢赫品画,着重人物肖像,还有如龙、马、雀、鼠、神怪等。他在《古画品录》的序中提到绘画"六法",其中"气韵生动"居于首位。可见,谢赫非常重视艺术作品中审美对象运动的感觉,并能够在运动中蕴含生机、节奏和意蕴。在艺术实践中,甘肃出土的铜奔马三足凌空,捕捉到"马踏飞燕"的瞬间,传神地烘托出骏马矫健的英姿,既有矫健的感觉,又有动之节奏,强烈地表达了对神形兼备、活泼生动的生命力的追求,给人们以丰富的想象力和感染力。勤劳智慧的先民除了创作运动的图形符号,在漫长的岁月洗礼中,还运用光影发展一些运动的动态形式。例如,在《韩非子·外储说左上》中记载着这样的故事:有人在豆膜上为周君作画,但画了三年都没有画好,周君很是不耐烦。终于有一天,画完成了,让周君建墙,并在墙上挖了窗,装上窗帘后,借太阳光将豆膜上的各式图案投影于窗帘之上,龙、蛇、车、马各式形象俱全,非常好看。

"皮影戏是利用幕影原理,将表演的影子与音乐伴奏、说唱配音联合运用最早的一种影视艺术。国际电影史理论界公认,皮影戏艺术、剪纸艺术等都是后来发明动画电影的雏形。"② 源远流长、历史悠久的皮影戏以通俗直观的图形符号、别具一格的表现方式成为民族传统艺术中璀璨的明珠。最早有关皮影戏的历史记载在汉代,其起源说既有来自神话传说,也有来自古代文献,亦有来自佛教书籍的记载。在佛教文本中记到,由于人们不爱听枯燥无味的传道说教,观音菩萨便让由竹叶编成的人形做出各种动作,晚上借着油灯的光来表演佛教的故事,宣讲佛经。这一方法十分有趣,吸引了众多人前来观看。另一种说法是皮影戏起源于一个典故:汉武帝由于思念已经逝去的李夫人而伤心欲绝,李少翁便借烛火将做成李夫人模样的玩偶投影于帐布之上,光影斑驳,形象栩栩如生,自此,皮影戏便产生了。随着时代的发展,皮影戏表演经验不断积累,因具有很强的吸引力与艺术魅力,深受人们的喜爱,在宋代已经进入十分常态化的社会演出阶段,南宋姜夔诗《灯词》(其二)云:"灯已阑珊月色寒,舞儿往往夜深还。只因不尽婆娑意,更向街心弄影看。"在娱乐形式有限的年代,皮影戏深受人们追捧,尤其受少年儿童的喜爱。

皮影戏是演员在幕后操纵皮影,在后背光的照耀下投影于幕布上,让观众通过白色幕布观看。在表演过程中,演员通过三根签子和关节线,

① 周汝昌:《中国文论〔艺论〕三昧篇》,《北京大学学报(哲学社会科学版)》1998年第1期。

② 刘亚莉:《传统皮影戏的魅力与动画的创新》,《艺术评论》2008年第5期。

使其做出点头、摇头、抖、坐、走、踢、翘等各种动作。灯光将以特殊材质制作的皮影投射到幕布上，显得瑰丽剔透而且惟妙惟肖，独具美感。同时，由于皮影道具简单，无法表现丰富的面部表情，所以需要演员在幕后以唱白传递内心情感，实现"以声带画，声画统一"，在舞台上表现出极大的感染力。皮影戏在全国各地普及发展，与各地民间习俗、曲艺等地方文化相结合，发展成为各具民族特色的影戏艺术。随着东西方文化的交流，皮影戏被传播到世界各地，受到了如中亚、西亚、波斯、埃及乃至法国等地人民的喜爱，在英国被认为是"极有趣的艺术演出"。国内外很多研究者主张中国的皮影戏为电影的鼻祖。

走马灯也算是动画的雏形。走马灯是一种利用独特空间的观赏灯种，在灯里面画上连续的故事图画，通过空气热流带动内胆，使里面的人物或动物转起来，利用视错觉和视觉暂留观看动感画面。16世纪，西方出现了手翻书的雏形。孩子们在书本的边角画上连续运动的图画，当迅速翻页时，每页图画上的人物便活了起来，如小鸟飞起来，小人在跳舞，等等。17世纪，阿塔纳斯·珂雪发明了魔术幻灯。经过不断改良，魔术幻灯于19世纪在欧美一些娱乐场所风行，成为人们喜爱与推崇的活动。

1832年，约瑟夫·普拉托发明诡盘（又称幻透镜）动画。事实上，早在1829年，普拉托已经在文章中写道："这个玩具是在一个硬纸圆盘的两面画上两个不同的物件，如以其直径为轴将其迅速旋转，两面的图画就会混合起来，产生第三幅图画。如果我们依照上述办法，一面画上一只鸟，另一面画上一只鸟笼，我们就会看到鸟飞到笼子里面去了。"①此后，利用视觉暂留与旋转画盘的各式发明不断出现。1834年，威廉·乔治·霍尔纳发明了西洋镜（又称走马盘）；1877年，埃米尔·雷诺改进了走马盘，制造了一种用几面镜子拼成圆鼓形的活动视镜。自1872年起，摄像师爱德华·穆布里治不断进行捕捉马飞奔时的动作的实验，并有了具体的成果；1877～1879年，穆布里治将马奔跑的连续照片翻制成回转式画筒的长条尺寸，并将其搬到幻灯镜上演出。1887年，爱迪生和他的助手在胶片间发明了凿孔方法，解决了活动照片的放映问题；先将图像在卡片上处理好，然后显现在妙透镜上。1894年，爱迪生发明了电影视镜。它像一个大柜子，上面装有放大镜，里面装有凿孔胶片，绕在小滑轮上，马达开动后，胶片渐渐移动，画面循环出现。1895年12月28日，卢米埃尔兄弟首先公开放映影片，这一天被标志为世界电影诞生

① 转引自聂欣如《什么是动画》，复旦大学出版社2016年版，第4页。

日。在此基础上，动画的先驱们继续进行艺术探索与实验，终于"以斯图而（尔）特·布莱克顿为代表的各国早期动画电影人开始制作拍摄在胶片上的动画电影，现代动画电影由此逐步发展。真正的动画电影是斯图而（尔）特·布莱克顿在1906年拍摄成功的《一张滑稽面孔的幽默姿态》（《滑稽脸的幽默相》）（Humorous Phase of a Funny Face），影片表现一个画家在黑板上做滑稽面孔速写的过程"[1]。

自19世纪以来的200多年中，动画本体的发展更多的是在传统形态内生发。但近几十年以来，随着科技的进步、人们不懈的探索与视觉文化时代的到来，动画早已不限于影院，其呈现方式的拓展速度达到了前所未有的高度。例如，从二维银幕或屏幕到三维空间的动画装置艺术的探索，使动画艺术不断突破技术局限，实现了表现空间的延展，增加了立体感与空间感。再者，虚拟现实技术的发展推动"观看"动画向"体验"动画转型。在虚拟现实技术/增强现实技术（VR/AR）的应用中，使用者以全新的沉浸式体验切实感受到动画的魅力。借助于科技的发展，动画的表现形式与固有观念不断被突破，其文化内容与体验方式不断被创新，如今动画已经被运用于医学、教育、公共管理、娱乐等多个方面，为我们展开了全新的世界。

第二节　国产动画发展历程中的多重矛盾与问题反思

自20世纪20年代我国第一部动画片诞生至今，国产动画经历了与时代脉搏紧密相连的90余年。从蹒跚学步的《大闹画室》到多姿多彩的"中国学派"，从向苏联学习的《乌鸦为什么是黑的》到模仿美日动画的《魔比斯环》，从童趣十足的水墨动画《小蝌蚪找妈妈》到赢得"打破国产大片高票房差口碑的魔咒"等赞誉的《西游记之大圣归来》，起伏曲折的发展历程是动画人兢兢业业、努力探索的历程，是中国社会发展史以艺术形态方式呈现的过程，也是对审美趣味与教育意义、普适性与民族性、样本模仿与原创意识等矛盾的探索过程。当国产动画在激烈的文化博弈语境中加速迈进国际文化市场时，我们应该看到，在内容娱乐化、形式国际化的同时，也出现了价值取向迷失与创作心态浮躁等一系列的问题。因此，回顾与梳理踯躅觅索的近百年中国动画创作历程中对多重矛盾问题的探索与反思，有助于在当前全球文化市场竞争激烈的态势下

[1] 薛锋、赵可恒、郁芳编：《动画发展史》，东南大学出版社2006年版，第16页。

研究国产动画可持续发展的有效策略，迎接动画产业经济效益与价值观念的双重挑战，实现国产动画的跨越式发展。

一、审美趣味与教育意义

诞生并成长于中华民族危难年代的中国动画片，其创作初期就与时代气息和政治背景密切相连。1931年"九一八"事件发生，全国人民反侵略情绪高昂，抗日救亡成为动画片的创作主题。特定的时代背景与政治环境对动画创作的影响是极大的，例如，此时期的《同胞速醒》《精诚团结》等动画片表达了对民族意识的唤醒与抗日救亡的呼吁。其中，《同胞速醒》以被惊醒的雄狮象征抗日救国的"工、农、商、学、兵"，体现了中华民族众志成城的决心与毅力，极具感染力；《精诚团结》则以恶虫象征贪婪的日本侵略者，表达了我国各民族民众与蚕食"中华民国"侵略者斗争的决心，颇有鼓舞人心与斗志的作用。

艺术家们在动画技术上保持不断探索的精神，无论是有声动画还是动画长片，都紧随世界发展的脚步。我国首部动画长片《铁扇公主》在1941年上映并受到热烈欢迎，盛况空前。万氏兄弟重新演绎了"孙悟空三借芭蕉扇"的故事，其设计的猪八戒、孙悟空、沙和尚与乡民齐心合力战胜牛魔王的艺术表现显然与当时的现实背景紧密相关。开篇字幕中的"本片取材于是，实为培育儿童心理而作"，则"必须坚持信念，大众一心，始能获得此扑灭凶焰之芭蕉扇"，规避了神怪的嫌疑，吐露出"团结抗日才能胜利"的时代主题。这部无论是题材还是造型和音乐等方面都以中国传统文化见长的动画长片，充满了艺术化变形的夸张和引人发笑的乐趣，例如，猪八戒将耳朵取下当扇子用，孙悟空可以将身体随意变形，等等，特别是在众人合力以巨型树干将牛魔王牢牢钳住之时，观众禁不住开怀大笑。这部动画长片帮助"孤岛"时期的人们释放被压抑的生命激情，抚慰了焦虑而不安的心灵。

影视艺术总是与社会、政治和受众需求等紧密相连，电影"通过文化中的符码、惯例、神话及意识形态，并通过媒体特定的表意实践，对现实的图像进行建构或'再现'"①。在政治经济学意义上，文化产业与受众消费之间的关系，实质上就是生产与消费的关系。需要总是具体历史时期的需要，在那个始终处于战火边缘的特殊环境下"被生产"出的

① 〔澳〕格雷姆·特纳：《电影作为社会实践》，高红岩译，北京大学出版社2010年第4版，第177页。

《铁扇公主》,不仅关注现实,而且契合了受众的境况、趣味与消费心理,这才是作品具有艺术生命力和票房号召力的根本原因。《铁扇公主》所获得的在当时上海的"三家影院同时放映一个多月"的商业成功,与创作者自觉注重民族元素的融入,以中国思维的方式讲传统文化题材故事的同时,能够体现社会功效,深刻地把握观众的心理有着密切的关系。这一点显然仍足以给我们今天的动画创作以重要启示。我国早期的动画人不仅显示出百折不挠的探索精神,而且具有强烈的责任感。难能可贵的是,艺术家们在不断探索动画实践的同时,也提出了国产动画创作发展的方向:"在中国电影界中,应该以中国的传统和故事为基础创作动画片,要符合我们的理智和幽默感,还要有教育意义。"①

中华人民共和国成立后,特殊的国情使艺术家开始接受苏联动画的洗礼,而当时的苏联"动画电影制片厂主要是为儿童观众服务的,这是动画电影制片厂的基本职责和义务"②。因此,刚成立的中华人民共和国对少年儿童教育极为重视。由于认识到动画片特殊的艺术感染力与广泛的儿童受众普及程度,中央下达文件并明确了动画制片方针,即"为少年儿童服务"。动画片"以儿童为本"的定位凸显了教育功能,它与社会发展密切相连并肩负着教化儿童的重要使命,大力发展动画事业成为教育少年儿童的一项政治任务。在这一指导方针下,中华人民共和国对苏联动画片的引进基本限于儿童动画题材。1950年首部童话题材动画片《谢谢小花猫》是学习苏联创作模式的显著标志,片中主人公小花猫不仅能够坚守岗位,而且颇具智谋,成功擒鼠贼,将被偷的鸡蛋归还给鸡大婶。这部动画采用拟人化手法让小花猫站立行走,并将其形象设计为腰扎武装带的武工队员的造型,既英武又可爱,较符合儿童的接受心理,特别是歌词"你帮我,我帮你,一起消灭反动派",充满了浓郁的时代气息。

1953年,《大众电影》在回应国内"儿童片难写"的争议时,专门介绍了《公主和七勇士》《森林旅行者》《黄鹤的故事》等动画片的内容与创作情况。苏联以"服从庄严的政治目的"为宗旨创作的《渔夫和金鱼的故事》《圣诞节前夜》等动画片在国内进行了展映。在叙事模式上,引进的苏联动画片(如《青蛙公主》《壁画里的故事》及《彼佳与小红帽》等)所采用的"三次简单平行"或"戏中戏"套层结构,在某种程

① 转引自薛锋、赵可恒、郁芳编著《动画发展史》,东南大学出版社2006年版,第22页。
② 〔苏联〕д·巴比钦科:《反对创作上的胆怯和千篇一律——动画电影的技巧问题》,杨秀实译,《世界电影》1955年第6期。

度上影响了我国在一定时期内的动画创作。回顾那个风云变幻时期的动画作品，我们能够体会到动画人所肩负的时代担当与探索精神，为苦难抗战与中华人民共和国的蓬勃发展做出自己的贡献，塑造了中国动画史上众多令人印象深刻的动画形象：从斗志昂扬的齐天大圣到万众一心、团结奋进的底层劳动者，从自我牺牲的人民英雄到舍己为人的少先队员，他们身上都折射出时代精神与高尚美德。尽管某些"十七年"时期的动画追求功利性，过于注重宣教而造成诸多缺憾，必须引以为戒，但此时期的动画毕竟承担着时代赋予的责任且发挥了一定的积极作用。

一些杰出的艺术家在艺术实践中显示出他们大胆的创新意识与美学追求，因而为数不少的作品取得了令人瞩目的成就。《小蝌蚪找妈妈》《没头脑和不高兴》等动画片便是通过童趣十足的艺术风格，将生活知识、习惯培养等融入动人的情节之中。例如，在《小蝌蚪找妈妈》中，导演特伟与钱家骏将传统的水墨画技法和风格引入动画制作，使齐白石的绘画《蛙声十里出山泉》中的小蝌蚪在荧幕上动起来，开始了寻找妈妈之旅，在虚实意境和轻灵优雅的艺术格调中阐释"有志者事竟成"的道理。又如，水墨动画《牧笛》从内容和形式上传承了民族意识与审美情趣，以抒情的笔触描述了牧童失牛、寻牛、骑牛归去的过程，传达了艺术魅力胜于自然魅力之主题；作品在水墨淋漓之间营造虚实意境，彰显民族风格，标志着水墨动画的进一步深化，可谓情景交融，意境悠远，别具一格，堪称中国水墨动画中的精品。

事实上，动画片的教益性与趣味性并不绝对矛盾，具有教益性也不应该成为缺点而深受批判。问题的关键在于作品是以何种方式进行呈现与表达，是否妨碍了影片的艺术性与审美性。很多人在批评国产动画具有明显的教化意味，提出向娱乐性较强的美、日动画学习时，也应该认识到"文化艺术作品所具有的政治意味、说教痕迹等，对于叙事性的艺术作品来说并非大逆不道，而是古今中外概莫能外，并非不能容忍，也不值得大惊小怪"[①]，而且"美国动画片向来就不缺少意识形态的说教"[②]。即便是取材于中国传统古典文化资源的迪士尼动画《花木兰》，也经过内容、形式和价值观的多重改编，从而将美式价值观内隐于中国故事与中国文化元素之中。在中国传统文化中，花木兰是一个为了尽孝

① 聂欣如：《中国动画的民族化方向不应质疑——〈中国动画理论批判〉之商榷》，《中国电视》2014年第12期。

② 聂欣如：《中国动画的民族化方向不应质疑——〈中国动画理论批判〉之商榷》，《中国电视》2014年第12期。

而不得不"从此替爷征"的孝女,她身上体现的是忠孝双全的价值观;而在《花木兰》中,不仅女主角厚嘴唇、黑皮肤、小眼睛,性格大胆、叛逆,聪明中又有几分诙谐,完全贯彻了美式个人主义与自由的价值观念,而且配角木须龙一再表白的心声——"我就是差那么一点,就爬到祖先的最高层了,我的努力化成泡影了"也显示了小人物心中的"美国梦"。

"鲁迅指出,一切艺术的本质都在于'使观听之人,为之兴感怡悦'。艺术不能给人以实利,也不是直接灌输哲学、道德教训。"① "但是文学有自己的任务和作用,就是'涵养人之神思'(培育人们的理想)。换句话说,文学可以'美善吾人之性情,崇大吾人之思理',文学可以'移人性情,使即于诚善美伟强力敢为之域'。所以文学在人生中有很重要的作用,'其为用决不次于饮食、宫室、宗教、道德'。只不过文学的这种作用不同于实利,'事复无形,效不显于顷刻'。所以鲁迅称之为'不用之用'。"② 特别是我们身处当代视觉文化与消费社会,受众在进行文艺消费时,不可避免地会期望在那些美丽的、虚构的故事中获得独特的审美感受。然而主体视觉范式的改变绝不意味着优秀的艺术作品仅仅局限于形式衡量而不关心内容与意义,重要的是如何将教化内容通过艺术表达令观众自己悟出来。这种教化应该是符合审美的而非强迫的,应该是体会出来的而非灌输进入的。"美学是呈现而非讲述,是让人愉悦而非说教。其效果是直接的、感性的和情感的,而不是认知性的,尽管事后我们会分析它。"③ 综观我国动画曲折的发展进程,很多优秀的动画作品均洋溢着独特的传统文化之美,并且有意识地秉承了寓教于乐的宗旨。"从宏观视角进行审视,'中国学派'动画内涵建构的表层路径包括借鉴、融汇传统艺术形式与叙事内容,深层路径包括:张扬传统的意指功能,发挥艺术讽喻精神;承继教化传统,重视'寓教于乐';演绎传统美学内涵,延续写意抒情特色等。"④ 事实上,这已经为动画创作提供了宝贵的经验。

在当今风起云涌的文化软实力竞争时代,我国很多青少年面临着"美风日雨"动画价值观侵袭,他们的审美习惯与价值观念正在日趋

① 叶朗:《中国美学史大纲》,上海人民出版社1985年版,第648页。
② 叶朗:《中国美学史大纲》,上海人民出版社1985年版,第648页。
③ Postrel, V., 2003: *The Substance of Style: How the Rise of Aesthetic Value Is Remaking Commerce, Culture, and Consciousness*, New York: Harper Collins, p. 6.
④ 徐坤:《"中国学派"动画的内涵建构——以传统戏曲对动画的影响为例》,《当代电影》2014年第10期。

"美日化"。这无疑不仅会造成自我认同的混乱,而且会致使集体、民族等宏大叙事的失语,并将逐步销蚀人们对民族文化与社会主义核心价值观的认同。因此,扎根于传统文化土壤中的主要面向青少年儿童的动画艺术理应承担起应有的社会责任,传承中华优秀传统文化,唤起人们对真善美的追求,体现人文关怀,弘扬中华美德与社会主义核心价值观,如此才能赢得经济效益与社会效益的双丰收。当然,在此绝非提倡将动画艺术作为宣教工具进行硬性要求与灌输式宣教,而是认为,在当今文化博弈语境下,动画创作在与时俱进地追求艺术性、商业性的同时,也必然应彰显我国传统文化品格、民族精神与社会主义核心价值观。

二、普适性与民族性

1957年,上海美术电影制片厂(以下简称"上海美影厂")成立。厂长特伟以"探民族风格之路"为口号,开启了民族化风格的探索之路。在此后近十年的时间里,国产动画创作立足于民族文化资源,在寻求与借鉴传统艺术风格、创新民族艺术符号与挖掘民间题材等方面进行了不懈的探索。特伟任导演的动画片《骄傲的将军》,借鉴了大量的京剧脸谱造型与舞台动作等,极具民族特色,特别是影片背景音乐运用了优美的民族音乐,恰到好处地与画面和剧情结合起来,其以浓郁的民族化特色在中国动画史上占据了重要地位。此后的第一部剪纸片《猪八戒吃西瓜》则以形神兼备、生动丰满的猪八戒形象令人耳目一新,为我国动画形式增添了富有民间艺术特色的新品种。紧随其后的《渔童》《金色的海螺》等影片巧妙地挖掘与运用了皮影戏和民间窗花的艺术特色,可谓情趣盎然、活泼生动,受到我国民众的热爱与认同。在同一时期创作的水墨动画,以其复杂的制作工艺与独特的笔墨情趣营造了独有的中华审美意蕴,更是震惊世界影坛。

国内外获得多项大奖的《大闹天宫》成为在探索民族化风格之路上的一座高峰。《大闹天宫》在人物造型的设计上吸收了很多传统文化元素,例如,孙悟空的造型借鉴了戏剧脸谱,四大天王取自雕塑造型,七仙女的造型设计灵感则来源于敦煌壁画,等等。创作时的精益求精是取得成功的基础与关键,"为了绘制好角色的原画,制作团队特别到武术馆去观摩上海知名武术家的表演。……严定宪后来回忆说:'我现在还记得,当时请了'南猴王'郑老先生来上课,示范手要怎么放、缩着脖

子、坐下来跷着二郎腿，还有抓痒之类，启发很大'"①。

在当今全球化语境下，中国动画在美、日动画的夹缝中艰难生存。近些年来，在政、学、商三界的共同努力下，中国动画的产量呈井喷式增长，然而在走向国际化的进程中，有些中国动画对传统文化符号的运用仅停留在能指范畴，甚至有些中国动画里的所谓民族元素也只是作为点缀，或者是为了满足他者对东方风格的好奇心与猎奇心理，这当然无法与真正弘扬民族精神的优秀民族动画相提并论。有些国产动画作品虽然能够有意识地挖掘传统文化元素，但其运用仍存在需要改进之处。

一个民族在其悠久的历史发展过程中所积淀下来的传统文化符号，蕴含着深厚的内涵，总是具有特定民族的审美情趣，并承载着这个民族得以延续的蓬勃生命力与民族精神，传达民族喜好，寄托美好情怀，体现民族智慧。现代化转型与外来文化的强势冲击在一定程度上造成了传统文化的断层，这会使一些人产生文化身份认同危机。如果在艺术创作中仅限于对传统文化符号生硬套用或一味模仿，则无法真正地传承中国传统文化的精髓与民族精神，且极有可能致使受众对自身文化产生疏离感。因此，面对当今世界文化市场发展的新趋势，我们不仅应积极传承与创新本民族文化，而且要善于借鉴与运用世界各国民族文化符号，在这一点上，美、日动画是极为擅长的。例如：《大力士海格力斯》运用了古希腊陶瓶人物造型元素；《狮子王》体现了独特的非洲音乐及风光；《功夫熊猫》中的中国文化元素无处不在；宫崎骏的《天空之城》等也纷纷将欧洲元素融入其中，使其能够"为我所用"地传达本国价值观念与意识形态。

当然，造成我国动画的"模仿门"现象还有一个关键因素——受众。当前动画的很多受众"是看着国外动画长大的"，美、日动画的侵袭已经在一定程度上重塑了他们的审美趣味与欣赏习惯。在这一情况下，一些国产动画创作者出于某种文化焦虑心态或出于商业化考量，便只能被迫依照其"示范性样本"进行所谓的普适化创作，民族个性于是便悄然失落了。直至今日，普适性与民族性的矛盾依然是创作者不得不面临的主要难题。

动画的普适性和民族性并非一对必然的矛盾。"所谓'越是民族的，越是世界的'主要是指一种精神，而不单纯指某些具体的形象符号。同

① 李铁编著：《中国动画史（上：1923—1976）》，清华大学出版社、北京交通大学出版社2018年版，第156页。

时，我们在本能地使用自己民族语言的基础上，又要尽可能地寻求国际化的语言，其实也就是人性化的语言，即用人类都能听懂的语言来讲故事，用爱来讲故事，倾心来讲那些让你的观众能够听懂的故事。"① 作为不断凸显的历史与现实问题，一些创作者或企业要么出于急功近利的心态对本民族传统文化嗤之以鼻，要么决然拒绝文化全球化趋势，然而时至今日，我们无论如何也不可能拒绝全球化的到来，相反，更应该高举"越是民族的，越是世界的"的旗帜，勇于参与全球文化竞争。香港漫画家黄玉郎在一次采访中谈道，20 世纪 70 年代，日本漫画占据了香港市场 90% 以上的份额，很多本土漫画家改行，仅剩下包括黄玉郎在内的寥寥可数的几个艺术家。黄玉郎坚持以中国功夫为题材与日本漫画展开竞争，大力创作深受本土受众欢迎的原创漫画，最终将其市场份额提至 70%。② 由此可见，民族化的关键在于借鉴与吸收他者的经验，以更好地在自己深厚的文化积淀中寻求创作灵感，创作彰显民族风格与民族品格的艺术精品，如此才能赢得他者的尊重、认同与欢迎。

"从世界动画发展的格局来看，民族化是唯一能够健康发展的道路。事实上并不存在一种抽象的商业娱乐化，所谓商业娱乐化必然是某一民族文化形式的商业和娱乐，那种理想化的、全球化的发展道路，已经被事实证明是不利于第三世界国家的，只要看看南美国家在投入全球化的浪潮中的后果（国家经济破产，只能依靠美国）便可以知道。"③ 以艺术符号承载价值观念的动画艺术肩负着文化战略意义的责任，在中国动画民族化的探索道路上，民族化既非简单地拼贴元素或拼凑画面，也绝非干瘪的符号形式，而是扎根于本民族文化脉流的、真正使民族性和普适性相融合的方式方法，表达出中国文化的特色、艺术神韵乃至内蕴其中的民族精神。

三、样本模仿与原创意识

较早进入我国并对动画创作产生影响的动画片有《大力水手》《从墨水瓶里跳出来》等无声动画片，其神奇的艺术表现令当时的国人（包括以万氏兄弟等为代表的第一代动画人）产生了浓厚的兴趣。当时的

① 路盛章：《关于动画创作中民族化、国际化和人性化的思考》，《装饰》2007 年第 4 期。
② 根据浙江电视台经济频道 2010 年 6 月 12 日《程程访问：专访著名漫画家黄玉郎》录音整理，个别文字有调整。
③ 聂欣如：《中国动画的民族化方向不应质疑——〈中国动画理论批判〉之商榷》，《中国电视》2014 年第 12 期。

《黑猫》《勃比小姐》《白雪公主和七个小矮人》等流行的美式动画点燃了万氏兄弟对动画的好奇与激情，之后他们相继推出的《大闹画室》《骆驼献舞》乃至《铁扇公主》等动画，其中的变形手法与滑稽调笑都堪称中国式因袭。但是，刚起步的中国动画与发展迅速的国外动画相比，并没有形成鲜明的中国特色，动画技术也较为薄弱，仍需付出较大的努力进行学习与探索。在特殊的时代政治背景下，我国主要是向东欧的一些国家借鉴制作经验。苏联以写实主义手法对民间传说及寓言故事的编创作更具有楷模式的示范效应，例如，《小猫钓鱼》《小梅的梦》《野外的遭遇》等影片都有苏联动画的影子。以至于《乌鸦为什么是黑的》这部中国第一部在国际动画比赛中获奖的动画片被很多外国人贴上了苏联制作的标签。由此可见，中国动画的文化身份认同在此时期遭遇严峻危机。

痛定思痛，我国动画人在反思亦步亦趋的模仿终将丧失民族特质的同时，认识到"只有坚持搞民族化，才是中国动画发展之路"，认识到要振兴国产动画必须回归传统，以原创意识建构新时代的民族文化。借鉴京剧脸谱形式与吸收壁画中画笔重彩等传统文化元素的别具趣味性的《骄傲的将军》尝试摆脱外来动画的影响，为具有民族特色的中国原创动画做出了努力。在有意识地彰显民族特征的创作理念下，"中国学派"诞生了。"中国学派"动画指的是"20世纪50年代中期至80年代中后期，我国动画界以上海美术电影制片厂为主要基地创作的一大批具有浓郁民族特色的动画作品（此外，长春电影制片厂也是'中国学派'另一重要创作基地）。有人做过统计，从1956年至1986年，我国动画共有31部作品在各类国际电影节上获得大大小小46个奖项"[①]。令人瞩目的"中国学派"扎根于传统文化艺术土壤之中，以求精、求新。创作题材不断拓展，从形式到内容，再从技术到艺术，全方位凸显民族特征，尤其是我国独有的水墨动画，创新地将我国传统的山水画、人物画等进行有机的结合，以颇具民族风格的动画语言及优美的意境将观众带入独特的"墨趣"之中，意、形、神兼备，充分而完美地体现了意境之美，带给人们极强的审美感受。在情节编排与审美趣味上，我国动画也逐渐摒弃美式动画闹剧式的风格，采用含蓄、诙谐的中国式幽默。

改革开放后，随着我国经济的迅速发展，外来动画（特别是美、日动画）大量涌入。它们纷纷以低廉的价格或免费赠予电视台播映的形式，

① 李三强：《重读"中国学派"》，《电影艺术》2007年第6期。

迅速占领中国市场，同时还积极推广衍生产品，积极培育本国动画的受众群，对国产动画造成极大的冲击。美、日等动画强国在赢得大量经济效益的同时，也在源源不断地灌输他们的价值观念、生活方式与意识形态，并以其美学范式及审美趣味引导中国主流受众的欣赏习惯；而我国动画企业几乎成了他们的倾销地与代工工厂，以廉价的劳动力进行重复性的生产劳动。

当时我国动画依旧遵循计划经济生产模式，生产单位也没有规模生产的能力，资金匮乏，设备无法更新，动画制作周期相对较长，在作品数量上便无法满足市场需求。"这一时期电视动画已经成为中国动画市场中的主要力量，而中国动画产量本来就少，加之又以影院动画的标准生产，所以不但投资收益比明显不如电视动画，而且传播方式又必须借助于影院，恰恰80年代中国的电影市场很不景气，故而受众数量与电视动画不可同日而语。从某种意义上说，这一时期的中国动画放弃了市场。"① 鉴于此，动画人开始思考国产动画的市场化发展，在创作理念与生产观念层面进行了反思。1995年起，中国电影放映公司对动画片不再实行计划经济政策，改变了原有动画片的生产状态和经营方式，大型系列动画在这一环境下不断涌现，产业化意识也在不断强化。然而，在受众早已习惯"美风日雨"的审美趣味的审美倾向和外来"示范性样本"冲击的巨大压力下，从某种层面而言，"样本"模仿与商业化追求致使中国动画片在数量上呈现迅猛增长的一片喜人态势的同时，也暴露了严重"内虚"的现实。

在大量海外动画加工制作的过程中，很多年轻的动画工作者在年复一年、日复一日的动画后期的技术性加工中，无法学习到先进的策划创意和制作理念，更无法锻炼动画创作能力，致使创作热情与创意灵感日益被消磨。同时，一些外企以高薪为诱饵，吸引很多原来动画生产厂家已经培育好的优秀人才，造成了人才梯队的断裂，直接影响了原创国产动画的质量。优秀原创人才匮乏成为动画产业发展的瓶颈，严重制约着我国动画产业的可持续发展。

动画产品的原创性必须强调民族性，只有在继承传统文化的基础上的创新才是根植于传统文化精髓与积淀的创新，才能够具有鲜明的民族文化身份，否则艺术内容便会失去独特性，成为空洞的文化符号，或宛若根植于流沙中的植被一般毫无根基，注定随风飘散。正如普列汉诺夫

① 朱剑：《中国动画艺术研究》，东南大学出版社2012年版，第13页。

所提出的"任何一个民族的艺术都是由它的心理所决定的",特定的境况造就了独特的民族文化特质并代代传承。扬·阿斯曼的文化记忆理论强调了历史的传承、文化的连续性及现实语境对世界的解释,"历史发展不单单是一种进步或衰退,不是单向度地、直接趋向某种不可避免的宿命,它是一种可用'文化记忆'来描述的连贯性。这种连贯性力图把过去的意义带入并保存在书写的文字和被刻画的图像中,激活并重组,将其并入现在的语义范式中"①。文化记忆"总是把它的知识联系于一个实际的或当时的情境"。而原创应扎根于传统并以当时的情境为参照物进行更新与阐释,令其具备时代精神及审美趣味。必须注意的一点是,在传播内容与延伸产业链时,亦应强调动画的民族特征。在这一点上,世界第二动画产业大国日本的确可以给我们一些启示。日本动画后起于我国,也曾向我们学习。日本在创作彩色长篇动画电影《白蛇传》前,"并没有制作长篇动画电影的体系,因此工作人员们从研究他国的动画、动画师的养成、开发拍摄动画用的器材等开始着手,约花费2年的岁月作成本片"②。然而经过努力,日本动画早已突破了低层次的模仿,不但在形式表现、叙事方式等方面具有鲜明的民族特征,而且动画中隐含的精神世界和文化内涵也深刻地散发着民族性。

在当今时代,创新能力的大小直接决定文化产品的竞争力,波斯特丽尔在其著作中便提出,"审美的创造性是极其重要的,就像是经济和社会进步的指标,像是技术发明的指标"③。文化产业必须时刻保持原创精神。值得高兴的是,在政、学、商三界的共同努力下,中国动画呈现出令人欣喜的趣味多样化的创作格局,优秀的动画作品层出不穷。例如,在市场与口碑上均取得好成绩的《西游记之大圣归来》将叙事方式的国际化与文化精神的民族化有机结合,以重叙老故事的方式摆脱了布鲁姆的"影响的焦虑",形象生动,充满趣味,因此备受好评。

在审美标准多元化与媒体技术日新月异的今天,动画产业进入新一轮竞争。中国动画人应当正视自身,以宽容和平的心态海纳百川,始终以原创意识探索动画的民族化道路。在软实力竞争的语境下,动画艺术必须以时代精神关注现代,以融合古今中西的勇气进行创新发展,如此

① 转引自赵静蓉《文化记忆与身份认同》,生活·读书·新知三联书店2015年版,第15页。
② 〔日〕薮下泰司:《日本第一部长篇动画〈白蛇传〉》,视觉同盟网,2008年5月30日,见http://www.visionunion.com/article.jsp?code=200805280057。
③ Postrel, V., 2003: *The Substance of Style: How the Rise of Aesthetic Value Is Remaking Commerce, Culture, and Consciousness*, New York: HarperCollins, p. 16.

才能获得受众的喜爱与认同。中国动画应该是具有艺术价值的，更应该是彰显核心价值观的；应该是具有普适性的，更应该是民族化的；应该是具有市场价值的，更应该是原创性的。总之，应该是"我们的"。

第三节 "尚圆"视域下"中国学派"动画的认同建构与当代启示

华夏民族对"圆"之崇尚可谓源远流长，儒家"中立而不倚"的中庸观念、道家"道法自然"的哲学思想、佛教"性体周遍曰圆"及"轮回周无穷"等思想似乎都契合"圆"的图式。"尚圆"仿佛成为一种弥散性的思维模式，对昭示一个民族群体的神韵、精神及风骨的各类文学艺术都产生了重要影响。那盘桓往复于山间、气势恢宏的长城，以曲折盘旋、扩展延绵的动势与无穷延展、生生不息的精神象征宇宙生命体之特质；那被贡布里希誉为"一幅完美无缺的图案"的太极图，在优美的阴阳环抱的黑白双鱼图形中所呈现的变动不居、刚柔并济、周行不止的龙形曲线，体现了阴阳依存、乾旋坤转、消长转化的辩证关系；那形态优美的中国书法艺术以精纯流畅、气韵生动的线条符号蕴含着动态平衡与和谐之美。动画艺术当然也不例外，"中国学派"动画以"圆"为美、以"圆"涵和、以"圆"寓善、以"圆"注神，以独特精妙的民族性体现了独树一帜的民族风格与卓越不凡的艺术高度。

动画以喜闻乐见的形式承载深厚的民族文化内涵，集中反映了民族文化特质、价值观念与民族精神。在文化博弈的现实场域，当"我们"与"他们"的文化相遇、交流、碰撞，乃至发生冲突时，动画艺术便经历着是否能够获得认同的考验。20世纪50年代至80年代末，令全球瞩目的"中国学派"横空出世，频频捧回各项大奖，奠定了其国际地位。时过境迁，面对全球化语境下外来动画势如破竹般的强势入侵，以时代发展的眼光，思考与分析"中国学派"那些散发着浓郁民族美学特征的优秀作品的创作经验，对如何在激烈博弈的世界动画市场扭转国产动画节节败退的局面，赢得早已习惯"美风日雨"审美趣味的受众的审美认同，实现国产动画的跨越式发展有着重要的现实意义。

一、源：我们的圆美观与民族记忆

中华民族的祖先们对昼夜交替、四季轮回的直观认知形成了诸如"地如鸡中黄，孤居于内""乾为天，为圆"等观念，并直接导致华夏民

族对"天"之顶礼膜拜与对"圆"之无尚崇尚。神秘莫测的太极图便以"圆"的形态呈现,正所谓"易有太极,是生两仪,两仪生四象,四象生八卦"(《易经·系辞》),万事万物皆在周而复始、循环往复的动态趋圆的系统之中。无论是"周行而不殆,可以为天地母,吾不知其名,字之曰道"(《道德经》)的老子的自然观还是"非卮言日出,和以天倪,孰得其久"(《庄子·寓言》)的庄子言论,或"圆妙明心""圆明一切智"的禅宗哲学,都不约而同地将"圆"视为最高的精神境界。由此,圆融和谐、盘桓往复、生生不息、无往不复的"圆"便成为华夏民族崇尚的审美典范与文化图腾。

在当今价值多元且彼此交往的全球化场域,"血缘传承与文化同质相结合的身份揭示塑造了各个具体民族固有的精神与特质,展示了'我们'与'他们'的比较从模糊走向清晰的历史分野,迥异于其他群体的神话、信仰、符号与文化共识往往在这个基础上得以确立"①。作为文化身份认同建构重要方面的审美认同,使共同体成员得以辨识何为本族,故而艺术类型、美学特质等便成了形塑个体文化身份的符码与"我族""他族"的辨识界限。圆融之美在民族成员的赞同与认可中获得超越时空的自觉传承,"我们的"历史、艺术、精神深深嵌入"圆"的宏大叙事之中。"尚圆"思想下创作的艺术表征了中国艺术本源与文化精髓,中和之美与圆融之境体现了华夏艺术的民族性,亦能够获得审美认同。

审美认同的建构在个体行为上表现为对群体文化与价值体系不断进行内化,并构成某一群体的共同的审美心理、价值理念与民族精神等,从而成为维系共同体生存的内在动力与精神纽带。"'美'从来就不是一种孤立的、单纯的文化现象,而是作为一种被建构的存在成为对现实生活关系的微妙刻写。于此,审美认同就不再仅仅局囿于对'美'的认知和实践,而且已作为社会区分的重要介质起到了自我形塑以及与他者划分边界的功能。"② 在某种程度上,共同体对美的共识与判断成为固定的认同模式,在具体的历史格局所创设的场域中作为区分"我们的"与"他们的"尺度与界标,以获得归属意识。"中国学派"动画深深扎根于源远流长、博大精深的传统文化与精深微妙、深蕴哲理的美学理念之中,不仅决定了作品渗透着民族诗性智慧的整体精神风貌,而且成就了其在全球范围内以中华民族特质所获得的广泛认同与赞誉,书写了一部又一

① 詹小美:《民族文化认同论》,人民出版社2014年版,第54页。
② 向丽:《他者视域下的审美认同问题研究——兼论审美人类学的研究理念》,《思想战线》2014年第6期。

部具圆融之美的动画乐章。

我国动画艺术曲折起伏的发展进程可以说是文化身份认同建构的踯躅觅索进程。作为外来的艺术种类,中国早期动画主要是借鉴国外动画的创作经验。例如,20世纪20年代,我国首部动画片《大闹画室》便深受美国动画片《从墨水瓶里跳出来》的影响。20世纪50年代至80年代中后期,富有民族情怀的动画艺术家们从中华文化遗产的宝库中汲取营养,勇于冲破低层次模仿的禁锢,激活沉睡的文化资源,以与众不同的艺术表现手法创作了一批极具民族特色的动画作品。《大闹天宫》《三个和尚》等频频获奖的动画片,以其别具特色的艺术风格屹立于世界动画之林,浓郁而鲜明的民族特色备受世界的肯定与赞誉。然而,20世纪80年代末以来,国产动画在美、日动画的强势入侵下节节败退,受众的审美期待也面临被动画强国的"示范性样本"同化的困境。21世纪以来,中国动画在不断创新探索中推出了一批颇具民族特色的优秀动画作品,深受观众的喜爱与认同。由此可见,我们应努力推进传统文化传承与创新性发展,以被赋予民族精神与蕴含民族价值观的文化符号重构当代动画的民族文化认同,以多元而优美的艺术形式彰显无可替代的民族文化魅力,以集中而凝练的描述表征民族精神,以鲜明而独特的审美特征确认"我们是谁"。

根植于历史深处的不同民族风貌的传统文化建构着同类价值意识,通过认同获得发展的历史空间,并得以强化群体的整体性意识和特殊性意识,塑造身份认同和集体认同感。"中国学派"的动画艺术家以创造性视角,在形式、叙事、内容上挖掘、融汇与激活文化资源,不仅以动画承载中华民族"仁者莫大于爱人""和而不同"的伦理思想,而且展现了以他人为重、以集体为怀的民族情操,以及"立万象于胸怀""写通天尽人之怀"的审美气度。"中国学派"所表达出的圆融和谐、浑化自然的审美经验与审美情趣,以独特的民族美学唤起民族文化身份意识与文化记忆,在全球动画竞争中发出"我们的"声音。

二、圆:美、和、善、神的影像呈现与认同建构

(一)以"圆"为美:圆美意蕴符合民族审美期待

从白居易推崇的"珠排字字圆"(《江楼夜吟元九律诗成三十韵》)之"字圆"、黄钺"圆斯气裕"的"浑圆"(《二十四画品·圆浑》)到谢朓的"好诗圆美流转如弹丸"(《南史·王筠传》)、姜夔的"以宽闲

圆美为佳"(《续书谱》)的"圆美",以"圆"论艺者举不胜举。"中国古人不仅用'圆道'精神来解释宇宙运行、万物变化、社会发展和人生进程,而且以其通文学之境,喻艺术之神。"① "圆"以丰富的内涵、巨大的张力与微妙的意蕴,涉及音乐、绘画、书法、舞蹈等诸多艺术领域的各个层面,成为备受崇尚的、普遍的审美追求。

"中国学派"的动画作品强调抒情的审美传统,延续写意性的审美特征,以简练自由的形式淋漓尽致地抒写主观情致,突破自然物象的物理性与逻辑性的束缚,符合民族审美期待与欣赏习惯。"脱离了外在感官的精神性内审美"可谓源远流长,既有顾恺之的"传神写照,正在阿堵中"(《世说新语》)、司空图的"超以象外,得其环中"(《二十四诗品》)、谢赫的"若取之象外,方厌膏腴,可谓微妙也"(《古画品录》),亦有张彦远《历代名画记》所提到的"以形似之外求其画",都强调了在审美中对外在形式的超越性。区别于美国动画极尽夸张之能事与极擅长运用的"弹性原则","中国学派"的动画作品很少有无厘头的大幅度弹跳、变形搞笑,而是善于以优美典雅、圆润和谐的造型和行云流水般灵动柔和的线条给人们带来连绵不断的流畅感和韵律感,在似与不似间达到神似,以神领形,以形传神,"所以妙也"。例如,《三个和尚》中,三位和尚的一一出场、日升日落等艺术化的呈现,在重复中亦有变化,这正是"圆"所体现的变化与循环的曲线,以有限寓无限,给受众无穷的想象空间。作品以极为简化的手法形成大量留白,无画处皆成妙境:户外,蝴蝶飞舞;室内,木鱼呈现。主写意而超形似,充分激发了观众的想象力,并借鉴戏曲假定性、程序化的表演,形成强烈而独特的艺术语言,以"有意味的形式"给人以情趣浓郁与浑然一体的圆美感。

强化绘画感的"中国学派"动画常常通过弱化戏剧冲突,以神赋形,以圆求美,从而凸显作品的艺术格调与圆美意境。水墨动画《牧笛》便弱化情节,强调视听美感,创作者以细腻丰富的笔触描绘出"一墨代众色"的优美——峰峦雄奇、飞瀑奔泻、深谷旷野、阡陌纵横、云雾缭绕、烟雨迷离,意蕴渐丰,没有扣人心弦的悬念、冲突、调侃与夸张,只有诗情画意、鸟语花香,憨态可掬,带给人无穷的想象空间与宁静纯然的美好享受。其中,"水中浴牛"片段尤为好看,牛与鱼儿戏水的动态与神韵在墨色的浓淡变化中生动地呈现出来,独特的民族气质与

① 韩丽、李平:《中国古典舞尚圆特点的文化探源》,《安徽师范大学学报(人文社会科学版)》2013年第2期。

典雅的东方韵味跃然眼前，以率意自由的抒情写意，呈现耐人寻味的"润物细无声"之妙韵。

（二）以"圆"涵和：匠心打造积淀于华夏民族心理结构的"和"之美

"圆"与"和"具有辩证的统一性与一致性，"圆"意味着多元而统一、多变而平衡、和谐而并存，是"中和可常行之道"（《论语集解》）。那深邃精微、以圆融为旨归的太极图蕴含对立依存、消长转化的对旋分割、相济互化，万物的无穷变化融入太极图形之中，有无相生，阴柔阳刚。儒家认为，"致中和，天地位焉，万物育焉"（《礼记·中庸》）、"和为贵"（《论语·学而》）强调了"和"为天地与万物最好的秩序和状态的观点，理想的人格是仁与让的和谐与平衡，"君子和而不同"（《论语·子路》）。因此，在艺术表现上，应当和谐有序、物我融通、情感适度，即"乐而不淫，哀而不伤"（《论语·八佾》），同时还要有充实而高雅的道德熏陶，令"君子听之，以平其心，心平德和"（《左传·昭公二十年》）。在情节设计方面，"中国学派"动画的创作者往往会设置一个相对团圆或充满希望的结尾。例如：《蝴蝶泉》的结尾是真心相爱的主人公死后双双化蝶，在缠绵交织的音乐中自由地比翼双飞，相依相伴，终身相随于山明水秀之间，给人以回味无穷的美感；在《哪吒闹海》的"哪吒重生"一段中，创作者运用叠化手法，让太乙真人以莲花化肢体，莲藕化骨骼，为哪吒重塑肉身，瞬时万道奇光，重生的哪吒盘坐于花蕊之上，叠化手法使整个过程既有造型美又有意境美，创造出"新生"的喜悦气氛与动人的神话世界；水墨动画《牧笛》结尾所描绘的"牧童归去横牛背，短笛无腔信口吹"（《村晚》）的画面可谓情景交融、意趣深远，自来至归，趣味盎然，别有韵味。深深积淀于华夏民族心理结构深处的"尚圆"精神是"中国学派"动画"大团圆"审美心理的重要成因，也体现了那些交相辉映的经典作品以特有的"圆"态与韧性散发的中和之美。

（三）以"圆"寓善：民族美德的影像乐章

中和之美亦是中和之善，"和"为我们提供了解决矛盾与冲突的和风细雨的非对抗方式，不仅是在审美活动中对过度情感的节制，也是在人生实践中理想的处世特征。以和为贵、以礼规行能够使社会关系及人际关系达到高度和谐。同时，中国传统文化强调以宽容善良之心对待多

元观念与事物,"仁之与义,敬之与和,相反而皆相成也"(《汉书·艺文志》),实现"普遍的和谐"。所谓"地势坤,君子以厚德载物"(《周易正义·坤》),则阐释中华民族宽广兼容的胸怀与宏伟仁德的气魄,从而得以实现和谐圆满。在《三个和尚》中,影片并没有停留在对民间谚语的静止阐述上,而是添加了和尚三人齐心合力扑灭火灾的结尾,实现了相处的圆满与中和之善。如果说《三个和尚》体现的是人与人之间的相处之道,那么《鹿铃》中小女孩的善则成全了小鹿(作为大自然的代表)与人类的和谐相处。影片中,来自大自然的小鹿受伤后,在女孩的精心照料下最终得以回到父母身边,回到大自然之中,在完美的"圆"之回归中皆是因善而成缘,因善而成全。

水墨动画《山水情》中,少年救老琴师是善,老琴师收少年为徒是善,最终老琴师离开少年也是善。少年深知恩师情义,以琴声为谢,望着云海间老琴师渐行渐远的身影,少年擦干眼泪,手扶琴弦,吐露心声……影片通过简单而巧妙的故事情节体现儒道哲学内涵,代表民族艺术与精神的琴艺得到传承,人与人、人与自然之间的大善之美得以淋漓尽致、灵气四溢地展现。同时,作品将"大象无形""有无相生"的道家思想糅合于浑然忘我的写意山水之间,以单纯的故事与人物、独特优美的民乐、平缓抒情的镜头,揭示人需在自然中汲取艺术灵感的深刻哲理。细腻的画面处理给人留下了想象的空间与回味无穷的意境,与传统艺术精神的流脉接续起来,营造出"天人合一""大美无言"的圆融、超拔之境。

(四)以"圆"注神:民族精神与风骨的代代传承

民族精神是民族文化的核心和灵魂,没有民族精神的注入与指引,民族文化便缺乏灵动的神韵和傲立的风骨。"中国学派"动画在匠心独具的艺术创作与圆融美学的细节呈现中,一以贯之地倾注了伟大的中华民族精神。例如:《山水情》中翱翔于长空的雄鹰象征"志比天高""天行健,君子以自强不息"的进取精神,从而激励艺术家"仰则观象于天,俯则观法于地",感受"鸢飞戾天,鱼跃于渊"的自然之美,在俯仰天地间不断探求艺术真谛;《天书奇谭》中,袁公被塑造成类似中国神话中为治理大水私拿息壤而牺牲的鲧及希腊神话中盗取火种而被宙斯惩罚的普罗米修斯的英雄形象,他为传授天书于人间而不惜触犯天条,充分展示"志士仁人,无求生以害仁,有杀身以成仁"(《论语·卫灵公》)、"士不可以不弘毅,任重而道远。仁以为己任,不亦重乎?死而

后已,不亦远乎?"(《论语·泰伯》)的重德精神与"为生民立命""知其不可为而为之"之雄伟气魄。尽管作品结尾袁公被擒拿问罪,但天书内容仍然为真诚善良的蛋生所熟记,达到了"正义薪火相传"之效果,这既以"大团圆"模式实现了一种另类的圆满,也象征中华民族精神与风骨代代传承、延绵不断。

三、愿:"中国学派"动画的当代启示与创新发展

当各种文化内容在地球村被瞬间传播与即时接受时,外来文化的入侵则带来"特定种族—民族生活方式本身将遭到破坏"的焦虑,而共同体成员的归属意识与"族性"凝聚力,会在特殊的历史场域以一种无可替代的精神力量捍卫、肯定与强化民族审美认同感。我们知道,历史记忆的强化与民族认同的建构需要以民族情感的深化为纽带,根据需要而量身打造,借以凝聚共识与建构认同。故而在当代国产动画面临着在全球文化市场被边缘化的严峻境遇之时,辩证思考"中国学派"动画的成败得失与当代启示,探索如何在动画创作中推动传统文化创新性发展,对中国精神进行现代阐述,强化民族文化身份认同,探索适合产业发展的途径,建构文化认同,是极具有现实意义的时代课题。

(一)扎根传统文化沃土,坚守艺术个性,捍卫文化独立性

当代动画创作应继承与发扬"中国学派"开启的"探民族风格之路"的优良传统,努力吸收民族传统文化精髓,传承民族美学与文化精神,深入挖掘传统美学理念与民族艺术形态,以推动中华优秀传统文化的传承与发展。例如,中国动画学派的扛鼎之作《大闹天宫》的艺术风格源自对民间戏曲、佛教造像、敦煌壁画、年画版画等艺术形式的精华的提炼,并能够融会贯通,实现珠联璧合,融合得和谐而自然,神思幻想,令人叹为观止,深感妙不可言。而在努力吸收民族传统文化精髓,提升作品的艺术感染力与渗透力这一点上,欧洲动画给予了我们很多的启示。在美、日动画咄咄逼人的气势下,欧洲动画没有盲目追随,也没有受物质枷锁束缚,而是继续植根于文化传统与坚守艺术个性,在动画艺术中探索人文哲思,以欧式人文底蕴与对历史现实的深层思索树立独特的艺术风格,丰富了日渐单一的动画市场,并频频获得国际大奖。例如,荣获了法国电影最高荣誉凯撒奖最佳动画长片奖等《大坏狐狸的故事》,描绘了三段幽默诙谐的小故事,"影片极具辨识度:浓郁的手绘风,清新自然的田园景象,线条点到为止却勾勒出异常生动的角色,背

景中晕染开来的水彩更添了一分法式风情"①,独特而有力的艺术表现力令这部动画备受好评。

(二) 与时俱进,创造性地传达中华美学风格

艺术家不能够满足于做历史文化资源的"搬运工",而应当着眼于当下,在传统文化土壤上培育符合当代审美趣味的艺术之花,使其以独特鲜活的生命力在瞬息万变的现实情境中凝聚向心力。例如,《三个和尚》以简约的线条勾勒鲜活独特、富有生机的人物角色,可谓重寄兴而去铅华,简练多变,在形式上与注重视觉真实感的美国动画及追求唯美画面的日本动画有了质的区别。《大闹天宫》不拘泥于原著,而是结合当时的文化语境与受众需求进行了创新,孙悟空大获全胜,肆意捣毁天宫后扬长而去,回到花果山继续做悠哉悠哉、毫无束缚的美猴王,取消了孙悟空产生转变的可能性,从离开花果山到重返花果山,完成了一个环转之圆的建构。《哪吒之魔童降世》则结合当代时代精神与文化背景,对《封神演义》与《哪吒闹海》的故事进行了改编与重构,剧中被命运作弄的哪吒以不认命的精神和敖丙联手与宿命进行了抗争,并最终获得了新生。该片动画语言丰富,人物形象饱满,情节跌宕起伏,能够在较好地展现传统文化魅力的同时,传播积极向上的当代正能量。

(三) 注重受众需求,赋予作品鲜活的生命力

动画创作在以富含传统文化精华的优秀作品提升共同体成员对本土文化认同感的同时,也应当认识到民族化叙事绝不能局限于民族题材或民族元素的简单运用。在立足于以民族精神为核心及受众需求的前提下,当代国产动画应突破传统题材的局限,广为拓展题材范围,跨越国籍和民族,在遵循艺术创作规律的基础上,善于运用艺术技巧进行本土化转换,传达本民族的文化理念、民族精神与价值观念。同时,文化作品是时代变迁的折射,也是创作者对现实的深层思考。动画艺术具有独特的艺术语言与表现形式,更能够以生动的情节和丰富的细节关注当下,与时俱进,针砭时弊,使作品充满蓬勃的生命力与时代气息。例如,徐景达(阿达)的《超级肥皂》一改"中国学派"从古典文化中取材的传统,以人们争相购买超级肥皂的故事情节揭示出人类的盲从心理,令人

① 李濛:《在好莱坞之外,有这样自成一派的天真——从正在上映的法国动画电影〈大坏狐狸的故事〉说起》,《文汇报》2018年3月29日第10版。

（四）推动科技创新，振兴国产动画

"中国学派"所创造的各种动画片并没有完全绽放其应有的巨大魅力，原因之一是限于创作条件而导致的产量有限，例如，"水墨动画以其浓郁的民族特色在世界动画领域堪称一绝，可将之当做（作）'中国学派'正式创建的标志"①，但由于当时技术条件的限制，需要艺术家手工绘制动画，可谓工程浩大。随着电脑3D、AI等技术日新月异的发展，技术已为我们排除某些创作障碍。中国动画人应抓住机遇，与时俱进，积极开发与运用新技术，发展与完善老一辈艺术家为我们创造的民族动画品种，以独特的中华民族文化魅力在世界舞台上大放异彩。数字动画短片《桃花源记》运用了皮影、剪纸、水墨画等传统艺术手段，多重民族化元素相互融合拓展了情感深度和内涵外延，营造了独特的民族文化风格与审美空间。尽管仍有改进之处，但其的确显现出对早期水墨动画的继承发展，以及延续"中国学派"美学追求的努力。

"圆"宛如传统文化的一个精灵，既象征着圆满精奥，也表现着无往不复、生生不已，承载着民族凝聚力的脉动与底蕴，是"中国学派"动画审美认同的主要内容。"中国学派"动画是国产动画面临文化身份认同危机之际展开寻根之旅的产物，它从传统艺术中探询审美认同的立足点，在造型设计、音乐运用等方面吸收与创新了传统艺术元素，在人物性格塑造、动作表现、思想理念等方面彰显了民族文化内涵，既符合我国受众的审美期待与文化需求，也丰富了世界动画艺术宝库，取得了巨大的成功。不可否认的是，由于计划经济体制等因素，"中国学派"动画存在着时代局限性，但"中国学派"那些蕴含深刻韵味与具有圆融和谐境界的优秀作品仍旧令我们自豪。在文化全球化语境下，中国动画又一次②面临认同危机，我们必须直面机遇和挑战，推动国产动画实现跨越式发展，继续发扬坚忍不拔的探索精神，在坚守民族化内核的基础上，以创造性思维传承与创新中华优秀传统文化，塑造与强化民族文化认同，提升国产动画的核心竞争力。

① 李三强：《重读"中国学派"》，《电影艺术》2007年第6期。
② 前文所提到了《乌鸦为什么是黑的》在世界上获奖后被误认为是苏联制作所引发的文化身份认同危机。

第四节 中国动画创作的现实语境

多元价值并存、市场经济发展、技术日新月异等趋势与潮流是现代化进程逻辑演绎的必然结果，也将不可避免地影响到精神生产领域。作为一种世界通用语言，动画不仅以其独特的艺术特性成为大众文化中越来越占据重要地位的部分，而且作为意识形态载体其对受众价值观的建构具有不可忽视之力量。人们对动画艺术的审美要求越来越高，对动画艺术的文化传递功能认识越来越深刻，动画在全球文化市场的竞争便越来越激烈，在各国文化战略中便具有越来越重要的地位。

一、全球化与国产动画的原创性问题研究

经济全球化是当代世界经济发展最根本的特征与历史潮流，马克思早就预言："它（大工业）首次开创了世界历史，因为它使每个文明国家以及这些国家中的每一个人的需要的满足都依赖于整个世界，因为它消灭了各国以往自然形成的闭关自守的状态。"[①] 随着经济全球化竞争越演越烈，大众文化毋庸置疑地成为全球文化消费的主要内容，全球性的文化产业集团凭借经济、科技与市场运作的强大功能，已经并且正在寻求从规模优势向范围优势的转化。文化产业早已成为国家软实力的"中轴线"与国际间利益均衡的重要变数，进而影响着文化秩序的走向。全球化趋势下，对于从比较优势向战略优势转变的中国文化产业而言，这是挑战与机遇并存的复杂态势。这一态势引起了国内动画学者的关注，从动画品牌建设、产业链发展、衍生产品开发及海外营销等各个环节对中国动画的现状及问题进行分析，并且在社会各界与政府的关心与扶持下，成功地举办了诸如以"动画原创与产业链开发"等为主题的高峰论坛，为原创动画产业的发展研究做出了很大的贡献。需要指出的是，国产动画的原创性不仅仅关涉"故事内容单薄""人物脸谱化，教育特征明显"等问题，更为重要的是，作为文化产业与艺术领域中的重要一维，动画产业在我国"走出去"战略中呈现中国传统文化魅力及建构文化身份上具有重要作用，仍需学者们对此问题进行更深入的探讨。只有认清已经并正在变化的境遇环境与实践场域，突破原创性瓶颈，积极激活与

① 中共中央马克思恩格斯列宁斯大林著作编译局编译：《马克思恩格斯选集》第1卷，人民出版社1995年版，第114页。

创新传统文化资源，巧妙灵活地运用"球土化"策略，使民族文化身份在不经意间以独特的审美意趣显现出来，才能以"我们的"独特魅力在全球化背景下的文化博弈中书写属于自己的华彩乐章。

随着文化全球化进程的加快，文化强国通过文化产品及消费控制试图顺畅地灌输价值观念、生活方式与政治态度，而后发展国家无疑亟须摆脱他者文化的制约与束缚，捍卫传统文化与民族文化认同。处于"空间扁平化"的当下，在探讨如何创新发展传统民族文化，以肩负起源远流长的价值观念与百折不挠的民族精神世代传承的使命，运用"球土化"策略实现国产动画产业的文化价值与资本价值的双赢时，我们无法绕开隐形的西方文化扩张及民族文化认同危机的语境。文化产业作为全球价值观角力的场域，冲突与博弈内含其中，并在全球化那只"看不见的手"的推动下变得愈加激烈。

"社会科学界越来越多的学者把目光转向文化因素，用它解释各国的现代化、政治民主化、军事战略、种族和民族群体的行为以及国与国之间的联合和对抗。"① 全球化语境下，文化与文化认同问题是极为重要的，安德森曾提出"想象社群"的观念，他认为，民族"是想象的，因为即使是最小的民族的成员，也不可能认识他们大多数的同胞，和他们相遇，或者甚至听说过他们，然而，他们相互联结的意象却活在每一位成员的心中"②。在当今全球化时代共享文化经验的语境中，社会情境的多变与全球文化的冲击造成文化断裂与集体记忆的缺失，使得民族文化认同处于不断转型与重构之中，而大众文化借助先进的媒体手段传播着特定的社会规范与文化意义，并通过重复"催化"，使其成为集体无意识，并具有一种形成与巩固认同的力量。

动画应将对文化身份的呈现内蕴于其艺术特点与表现形式，以其独特的艺术魅力受到关注与获得认同。例如：《小蝌蚪找妈妈》以细致的动作设计与独特的意境之美深受赞誉，宛如一幅幅水墨画唯美地展开，使人体会到美妙无比的审美感受；《大闹天宫》以浑然天成的风格与惟妙惟肖的人物塑造令中外观众倾倒；《天书奇谭》《哪吒闹海》《三毛流浪记》等故事精彩，镜头处理极具节奏感，以被赋予诸多象征意义与蕴含了民族价值观的中国文化符号在全球化场域中显现独一无二的民族特

① 〔美〕塞缪尔·亨廷顿、劳伦斯·哈里森主编：《文化的重要作用：价值观如何影响人类进步》，程克雄译，新华出版社 2010 年版，"前言"第 8 页。
② 〔美〕本尼迪克特·安德森：《想象的共同体：民族主义的起源与散布》，吴叡人译，上海人民出版社 2016 年版，第 6 页。

色,得以屹立于世界动画之林。然而其后那些迥异于我国本土传统风格的外来动画大片却赢得了亿万观众的心,而且强势挤占了播出渠道。我们看到:已经成长起来或正在成为社会中流砥柱的"70后""80后"的童年回忆完全被日本动漫中的"一休""花仙子"占据,而"90后""00后"又恰恰被美国制造的中国英雄形象"花木兰"、日本的"灌篮高手"等包围。特别是那些将我国民族文化资源"拿去"再创造并在国际市场上赚了个盆满钵满的《功夫熊猫》等影片,无不是在中国元素的外壳下承载了美国自由主义与个人奋斗的文化价值观,这不仅体现了"动漫中文化身份的不对等叙述",而且是"西方在与中国文化对话中强势地位的象征"。① 全球化成为国产动画无法回避的语境,无论是出于发展经济的目的还是对文化主权的捍卫,都需要我们积极应对。

全球化是由一个个特定本土情景为着眼点汇集并建构的语境,全球化与地方化是不可分割的一个整体,启封被封存的传统社会经验,不是简单的回顾,而是创新发展;只有努力传承与创新民族文化符号,培养历史记忆与民族文化认同感,才能构筑中华民族共有的精神家园与情感归属。"文化作为一个历史的连续体,是割不断的。任何民族文化的现代化,都只能是原有文化的连续开拓和发展,通过不断积累和突变,经过不止一次的综合、再综合,然后才能渐渐形成一种与现代化社会相适应的新文化体系。"② 通过挖掘、提炼与创新传统文化资源激活中华文化中的静态资源,通过选择与创新建构鲜明的民族文化身份,对于当前动画产业而言,更具有战略意义。

无论是汤姆林森所提出的"文化实践处于全球化的中心地位"还是弗里德曼所强调的"文化是民族认同的关键意义所在",都深刻诠释了文化及其实践活动对民族存在与发展的重要性,也表明文化是全球化时代人们得以体认自身民族性的关键。民族传统文化是孕育中华民族精神的母体与源泉,其传承、发展与创新是意识形态独立与民族认同建构的保障与基础,故而被赋予了独特的价值与意义,我们应当维护民族传统文化的独立性,捍卫国家文化安全。传统文化的持存与发展是共同体成员能够确认共同的血统、归属,以及识别"我们""他们",建构凝聚力的重要基础与根本。借助于传播方式的发展与全球化的推进,以西方现代化模式为参照的大众文化"示范性样本"席卷全球,多元文化共存与

① 刘轶:《动漫产业的文化身份认同与挑战》,《现代传播(中国传媒大学学报)》2010年第6期。
② 司马云杰:《文化社会学》,华夏出版社2011年版,第488~489页。

第三世界国家文化产业的崛起面临诸多挑战。文化强国较早地通过设定独特的规范与标准化生产建立了示范模式，造就了以美国文化为代表的西方文化在全球领域的霸主地位。面对西方大众文化"示范性样本"，有些国产动画创作者们常常丧失创作自信，并日益焦虑。急功近利的心态与原创性的匮乏导致这些创作者们毫无创造性地大批量生产翻拍片或改编片，最终在丧失了动画产业本应视为生命的独特创意的同时，也丢掉了让我国古老的传统文化焕发新活力的宝贵价值及独特意义。动画产业发展是一项系统工程，作为由众多艺术元素组成的一种特殊文化产品，其产业价值链条较长，在多元的构成要素中，处于上游的文本质量的高低直接关系产业链下游环节的进一步开发与能否实现深层次盈利等问题。倘若一味对海外成功作品的生硬模仿将导致我国原创动画产品匮乏，便无法发展拳头产品，就更不要提衍生产品了。这种现实如果不改变，不仅不能突破国产动画原创性瓶颈，还涉及全球化语境下是否能够更好地弘扬传统文化及实现文化对外输出等关系国家文化软实力提升的重要问题。

"在这个新的世界里，最普遍的、重要的和危险的冲突不是社会阶级之间、富人和穷人之间，或其他以经济来划分的集团之间的冲突，而是属于不同文化实体的人民之间的冲突。"① 文化霸权主义以稳定的产品类型和高度的垄断性在全球文化产业当中占据强势话语地位，直接导致后发展国家对其大众文化产品的认同和依赖。在西方社会中，他者文化毫无疑问主要集中于都市空间的边缘地带与离散社区。尽管出于商业利益的考虑，某种来自异国的文化成分为其所利用或借鉴，然而对外来文化某些元素的容忍绝不能证明其主流社会对他者文化整体性的认同。可见，某一"民族—国家"在与其他"民族—国家"（即他者）相遇时，政治与文化的权力之博弈便常常会以各种形态显现出来。美国学者塞缪尔·亨廷顿在其著作《我们是谁——美国国家特性面临的挑战》中便认为，"我是谁"需要在与外界的交往中加以限定与确立，身份性的追问总伴随着"我"与"他"的关系。

资本全球运动"这部令人畏惧的机器"以无比凶猛的势头在全球场域横冲直撞。很多学者指出，跨国公司是这场"一边收获一边破坏"历史进程的主要推动力。巨型文化企业依靠政府的大力支持，不断地进行

① 〔美〕塞缪尔·亨廷顿：《文明的冲突与世界秩序的重建》，周琪等译，新华出版社2010年版，第6页。

空间扩张，努力占据全球文化娱乐与新闻等市场，并且在相应领域取得极为重要的文化和经济地位。这种大规模的资本运作势必要求文化生产形成一定的生产模式，塑造消费者固定的审美倾向，培育自己的受众市场。如果我国动画创作者仅仅满足于对西方大众文化"示范性样本"的低层次模仿，那么无形中将成为强权文化培育全球受众市场的"帮凶"。

按照阿多诺的观点，文化工业与其他工业一样具有一套标准化的生产和消费模式。"在文化工业中，个性就是一种幻象，这不仅因为生产方式已经被标准化。个人只有与普通性完全达成一致，他才能得到容忍，才是没有问题的。"① 在一些西方理论家看来，摹本则非西方强势文化莫属，与此同时，全球"混杂化"现象与他者的声音亦受到一些学者的关注。文化是"同质化"还是"混杂化"是一个需要深入探讨的话题，然而不管怎样，民族文化必然要面对以市场为主宰的经济大循环，也必须去应对日益白热化的文化战争。问题的关键在于，我们如何以一种自信与发展创新的态度在全球化场域中再现源远流长的中华美学理念与文化价值，通过打造区别于华丽宏大的欧美动画与唯美动人的日本动画的具有中华民族风格的动画，体现一种强烈的、独特的中国特色。

全球化语境下的文化部落主义出于对民族文化的保护，采取了过度的封闭措施而使民族文化失去自我批判与自我更新发展的能力，回归"原始的群落"是极其危险与幼稚的。多元文化的互相借鉴、互相启发、相互学习是有益的，也是不可避免的，关键在于是否能够借助于本土文化优势的发挥与创新进行融合与再阐释，建构与发展自身文化。"二战"后，日本对美国文化采取全面对外开放的政策，动画产业也从最初的模仿美国风格起步。仔细解读早期的日本动画，就不难发现其对欧美，特别是对迪士尼模式的借鉴，但日本动画正是在学习中以更加广阔的视野开拓创新，最终形成独树一帜的日本风格。与美国注重三维立体技术营造的视觉真实感不同，日本动画以二维平面为主，从《美少女战士》到《魔法禁书目录》一直都在传承唯美的画面、俊美的人物造型：女孩子被画上夸张的、滴溜溜转的大眼睛，男生则显得英俊帅气、青春阳光，再加上被渲染的处处美景，令人赏心悦目。同时，日本文化对人生观、价值观的思考也在动画中得到淋漓尽致的反映，例如：《铁臂阿童木》《圣斗士星矢》中的勇敢、百折不挠的精神内涵等都是作者对民族精神

① 转引自胡惠林、单世联《文化产业学概论》，书海出版社、山西人民出版社2006年版，第33页。

的思考；《风之谷》《百变狸猫》则体现了作者对人与自然和谐相处的渴望与反思。总之，日本动画中那些唯美的画面、典型的人物形象与厚重的人文关怀等特点使得观众第一眼便能识别出这是日本制作，而这些特点才是日本动画在全球市场博弈中立于不败之地的关键。

日本动画导演不断推动自身民族文化的传承与创新，"复活"传统文化：不是原生态地保存传统文化，而是对其加以创造性运用，以创造当代日本动画产业的神话。就动画艺术而言，独特的艺术语言、虚拟摄影机的制作方式和拟动性的运动等特性，使得动画"无中生有"的角色、场景与物质现实之间存在天然的间离性。动画的虚拟性决定了它以一种特殊的艺术符号诠释艺术家心中所想，传统文化借助艺术家丰富的想象，以崭新的形式符号表达呈现全新的视觉体验。动画创作绝不应该墨守成规，完整无缺地保存与复制传统文化的内容和形式，而应该在让受众体会艺术魅力的同时，给予受众特定的身份认同与思想浸染。因此，领悟到其中要传达的意义才是根本之道，悟是让受众在娱乐与放松中得到感动与启示，这样能削弱强制性，使受众不再有压迫感，从而最大限度地敞开心扉。"一部影片的意识形态不会以直接的方式对其文化进行陈述或反思。它隐藏在影片的叙事结构及其采用的各种言说之中，包括影像、神话、惯例与视觉风格。"[①] 国产动画自主创新的关键在于整合优势资源，在弘扬民族文化的基础上创新内容与形式，进行本土文化与国际文化的"双重编码"，在历史和现代的对话中促进民族文化的与时俱进。

可喜的是，当前越来越多的创作者能够认识到民族文化的价值并自觉地继承与发展我国传统艺术的表现手法，以开放的视野努力进行与现代时尚元素的创新组合，使作品呈现出崭新的美学形态。例如，在第13届上海电视节上一举获得首次设立的最佳中国动画片金奖的《中华小子》，传统艺术元素特色鲜明（例如，作品中宛如中国水墨画般轻轻摇摆的翠竹、曲折流淌的小溪、纷纷扬扬的大雪、肃静庄严的古刹等给人以无比的视觉享受），尽管其中很多的故事取材于中国古代神话，但没有照搬神话内容，而是巧妙地将其带入动画情节中。故而在学习与借鉴动画强国的优秀作品时须知，单纯的、低程度的模仿永远无法实现超越，也绝不能成为国产动画安身立命的长久生存之道。正如日本动画发展历程所带来的启示，只有那些能够在学习与借鉴中扎根本土文化，以全球

① 〔澳〕格雷姆·特纳：《电影作为社会实践》，高红岩译，北京大学出版社2010年第4版，第200页。

化视野发挥原创精神，经历蜕变，书写具有自己民族特色的动画作品，才能够屹立于世界动画之林。

全球化语境下，异质审美文化在全球文化多元化的张力中不断碰撞与交融：一方面，那些沉寂、独特的文化资源有机会重现风采，这是前所未有的机遇；另一方面，不可否认，异质文化之间既具有审美愉悦、情感共鸣的可通约性，也存在着在理解某些微妙旨趣、多重意蕴上的隔膜，同时更有意识形态遮蔽、受众解读方式多样等复杂情况存在。因此，在我们主动参与文化全球化的同时，必须重视文化抵牾、不可通约性等现实问题，努力寻求具有开拓价值与创新思维的有效路径。因为只有"通向对话"，才能"形成可沟通的国家形象"，"在互联互通的语境下，国家形象指向对话性，因为只有进入'我—你'对话关系之中，国家形象才能体现人的交流需要"。①

文化产业应对国际文化市场的过程不是简单地处理"东方—西方""传统—现代"问题的过程，而是运用文化策略进行自我更新与重构的过程。在各种力量博弈的进程中，全球横向扩散的文化传播日益强调地方性定位，纷纷注重异域受众的"文化接近性"，也深谙差异化在营销过程中所发挥的决定性作用。正是由于"文化接近性"，日韩大众文化产品满足了中国受众的审美需求，使得中国受众产生共鸣而大受欢迎。一些韩国大众文化产品在表现有别于他者的本土文化特色的同时，也浸润着欧美当代文化元素，其足够的新鲜感与具有亲和力的艺术风格受到大众的喜爱，在实现自身文化精髓的本土化转化与现代化建构的同时，也获得了商业上的成功。

面对机遇与挑战，后发展国家如何利用自身的文化优势在全球市场争得一席之地是值得深思的。一个严峻的现实是，东方很多国家的丰富的历史文化资源和美学理念在当代软实力竞争中并没有焕发其应有的光彩，更深入地挖掘东方美学并使其在现代艺术中绽放魅力是一项艰巨的任务。面对当前发展得热火朝天却内蕴不足的动画产业，中国动画人应正确理解全球化进程中出现的种种冲突、抗拒与融合，更好地运用各种资源并战略性吸收其他国家的技术与策略，以清醒与冷静的头脑在对话与交流中不断创新，以务实灵活的方式应对严峻挑战，在原创性上下功夫，走出低层次模仿与简单说教的误区，在内容上精雕细琢，在风格上

① 参见单波、刘欣雅主编《国家形象与跨文化传播》，社会科学文献出版社2017年版，"导论"7～8页。

既区别于欧美、日韩，又对中国古典文论传统进行现代化的辩证理解与应用，寻求符合中国文化特点的风格，以中华传统文化的独特魅力撬动"阿基米德点"，促使动画产业由"中国制造"向"中国原创"转化，赢得国际文化市场的认可，实现艺术与市场的双丰收。

全球化浪潮正以无可抵挡的威力席卷着每一个国家，迫使它们进入文化与经济的国际市场中。在全球化语境中，后发展国家的民族文化如何以强烈的、不同的特征在全球文化中表现自己，是值得探讨的课题。在动画方面，我国的实践经验与日韩的成功之道说明，只有努力对传统文化资源进行重新发掘与创新，打下坚实的文化基础，重建文化象征符号，培养历史记忆与民族认同感，以独具特色的原创产品赢得受众的喜爱、同行的尊重与市场的认可才是王道。可喜的是，通过各界连续多年不懈地努力，我国在"走出去"的过程中捷报频传，同时，原创作品数量也不断增加。我们相信，在政、学、商三界的共同努力下，国产原创动画会在成长与成熟的历程中，克服文化焦虑与浮躁心态，不断增强原创意识与文化底蕴，实现动画产业竞争优势转型，以从容自信的心态再现"中国学派"的辉煌。

二、价值多元化与国产动画价值观认同

在社会转型时期，我们进入一个价值多元化时代，在这个时代里，"解魅后出现的目的理性与价值理性的纠结、民族情感与历史传统的交织、价值反叛和价值虚无的缠绕，清醒与迷茫的多维度纷争，于交流、交融和交锋的冲撞中，共同种下了文化认同'异生'的种子"①。在价值领域中，多元价值的冲突、对抗、交流、融汇对人们产生深刻的影响。传统的社会价值体系不再是一个统一的整体，价值认同呈现复杂多元的纠葛局面，人们思想活跃，文化选择性、多变性等不断增强。地域、民族、经济、文化、利益等因素的不同导致形成价值观念多元交织的局面，并且随着不同价值观的碰撞，越来越呈现出复杂性、交叉性、矛盾性等特征。事实上，在全球化进程中，不同国家、民族、文化的相遇，必然导致不同价值观的冲突：一方面会在交流与融合中产生新的火花，促进文化与社会发展；另一方面，如果不能很好地引导与调节，那么便会在论争中出现价值迷茫与虚无等问题，造成民族成员价值共识的分化与离散，从而引发社会危机。"1998年诺贝尔经济学奖获得者阿马蒂亚·森

① 詹小美：《民族文化认同论》，人民出版社2014年版，第227页。

（Amartya Sen）曾指出，全球化的真正挑战并非来自全球化本身，而是常常与全球化联系起来讨论的一些敏感话题。……今天全球化的影响已经涉及政治、经济、文化等等广泛领域，但令当今国际社会最为关注的，还是全球化所带来的不平等和非均衡的社会后果。"① 在这一语境下，"在当代中国，我们的民族、我们的国家应该坚守什么样的核心价值观？这个问题，是一个理论问题，也是一个实践问题。经过反复征求意见，综合各方面认识，我们提出要倡导富强、民主、文明、和谐，倡导自由、平等、公正、法治，倡导爱国、敬业、诚信、友善，积极培育和践行社会主义核心价值观。富强、民主、文明、和谐是国家层面的价值要求，自由、平等、公正、法治是社会层面的价值要求，爱国、敬业、诚信、友善是公民层面的价值要求。这个概括，实际上回答了我们要建设什么样的国家、建设什么样的社会、培育什么样的公民的重大问题"②。

在全球化进程中与当前我国社会转型态势下，民族文化群体"怀旧情绪""文化乡愁"的表现普遍强烈。从某种角度而言，"文化乡愁"显然与全球化态势下的历史失却感和文化认同缺乏有着紧密的关系。面对强势文化的冲击，却对自身的文化信心不足，乡愁与对传统文化的追忆便愈加强烈，愈加呈现"深刻的现实焦虑"。我国这种乡愁意识折射出国人内心的文化焦虑与迷茫，怀旧虽具有抚慰和批判的积极效应，但也会造成躲避现实和拒绝反省的负面后果。

"诚然，多元是现代化进程中对一元的颠覆，是人性价值的某种回归，然而价值多元的内在困境，一元与多元的内在紧张、普遍与特殊的内在悖论、相对与虚无的逻辑批判同时亦使现代社会中的个体陷入价值的反叛、迷惘和虚无的境域中。"③ 在柏林电影节获得金熊奖提名的《大世界》充满了黑色讽刺意味，"故事的背景设定在中国某个城市的边缘地带。这里看上去生机勃勃又相当杂乱，生活在其中的各式各样的人对成功、金钱、机遇充满了奇异的想象和热情。就像电影中不顾一切追逐欲望的角色一样，他们向往着外面的大世界，畅想着他们自己的大世界。他们游走在城市和乡村的中间地带，各种不确定和可能性经常以超越现实的方式简单直接地爆发出来"④。这部动画片中的人物处在一个充满变

① 胡惠林、单世联：《文化产业学概论》，书海出版社、山西人民出版社2006年版，第191～192页。
② 习近平：《青年要自觉践行社会主义核心价值观——在北京大学师生座谈会上的讲话（2014年5月4日）》，《人民日报》2014年5月5日第2版。
③ 詹小美：《民族文化认同论》，人民出版社2014年版，第233页。
④ 刘健：《动画电影〈大世界〉创作手记》，《当代电影》2018年第2期。

化和欲望、荒诞的超现实主义世界中，始终透出一种自我麻痹的黑色幽默；人们可以从中看到极为丰富的社会素材融入多线并行的剧情叙事中，当代社会金钱至上、信仰缺失的问题在动画中得到无情的揭露。

　　随着社会生产的不断变革，原本固定的社会关系与权威观念不断被颠覆，价值的反叛与虚无导致出现"原子化的个人"。倘若每一个主体只关注自我，狭隘地以自我价值观念为中心，便很容易造成各自为政、封闭内心。"在以基尔凯郭尔为代表的个人主义极端观点看来，个人的自由和实质性的存在归根结底是第一位的，那些'用群体把个体抹平'的论证和诠释是对个体存在'真正的人'的最大的否定。"① 集体观念的淡漠化成了不受侵犯的原子化个人的重要表现之一，他们反对"传统联结"，这种个体间普遍的漠不关心事实上会使人陷入理论困境与现实悖论，使社会纽带的作用严重被削弱，造成个体间的冷漠与无视，这不仅严重违背了人的社会性本质，而且更易造成集体、组织的凝聚力低下而使集体、组织成为一盘松软的散沙。然而，个体无法挣脱集体而存在，无论是个体生存所需要的基本物质（如粮食、衣服及房屋），还是生活于文明社会中所接受的知识教育，都必然使个体与他人联系在一起。因此，"价值的多元和统一永远不可分割地联系在一起，既不能用价值的多元去对抗价值的统一，也不能用价值的统一去消融价值的多元，而应该寻求价值多元和统一的最佳结合面"②。

　　在这一多元价值并存的语境下，对价值多元的比较与选择便显得极为重要。要比较，就必然要深思与明辨。明辨强调的是明确地辨别，经过严密理性的分析，对真假、善恶、美丑进行认真甄别以获得对事物本质的认识，做到"凡事皆用审个是非"（《朱子语类》卷十三）。从某种角度而言，多元价值的博弈与文化观念的争鸣将有助于人们在明辨中克服狭隘，在选择与批判中从价值迷惘走向认同与共识。在这一过程中，只有拓宽视野，提升民众文化素养与明辨能力，才能够促成对文化自觉的思考与对文化认同的建构。因此，"只有充分地认识和接受文化的多元，才能努力地寻求和恰当地界定一种共识；同样，也只有恰当地界定并且坚持某种共识，才能真正使多元文化和平地共存乃至发展"③。在当今不同价值冲突、碰撞与博弈的过程中，要强化文化认同，建构价值共识，就要以海纳百川之胸怀积极地促进文化交流与合作，如此才能使世

① 詹小美：《民族文化认同论》，人民出版社 2014 年版，第 235 页。
② 王玉萍、黄明理：《价值共识及其当代意义》，《求实》2012 年第 5 期。
③ 何怀宏：《寻求共识——从〈正义论〉到〈政治自由主义〉》，《读书》1996 年第 6 期。

界文化宝库不断得到充实和丰富，使每一种文化都保持自身旺盛的发展活力。

文化产品所承载的无形精神文化是形成民族认同的基本路径。一个民族如果没有承载着共同体成员的文化记忆与建构文化认同的文化遗产，就没有民族人文精神与赖以生存的精神支撑而不打自垮。特别是诸如当代文化多元化发展进程中西方价值观的入侵等对我国价值观认同不利的因素，需要我们辩证思考与慎重对待。面对价值多元化的现实格局，动画强国继续奉行"拿来主义"，在占领全球市场的同时，通过动画进行价值输出。美国动画在世界范围内寻求其他各民族合适的题材，以娴熟的创作手法进行二次创作，以强大的商业逻辑进行运作，以普世化主题将自己的价值观推向世界。例如：《花木兰》把中国各个时代的元素进行糅合，整个动画所呈现的无不是独特的中国元素，那些汉晋时期的匈奴、唐朝的服饰与妆容、明清的庭园等中国文化的外壳所承载的完全是美式精神与气质；主人公花木兰在个性与行为举止上完全类似一个典型的美国女权主义者，以此便塑造和巩固了很多儿童心目中西化了的花木兰形象。美国这种对他者文化资源的利用、挖掘与再生产，并以此进行价值观输出的"拿来主义"，运用得可谓越来越娴熟。

由于具有假定性与传播广泛性等特点，动画艺术在非物质文化形式及其意义的传承与传递过程中有着独特的优势。同时，非物质文化也丰富了动画的艺术样态等，孕育了更多元化的美学特质。非物质文化的传承靠的不是个体，而是群体。在代代人薪火不断的传承中，文化遗产与蕴含于内的民族智慧和民族精神得以发扬。故而对于非物质文化而言，最大的保护不是将其静置于博物馆之中，而是以"活"的形式为世人所观赏与传播。动画的视觉表达与艺术呈现，带给观众轻松愉悦的视觉享受与情感体验，使观众能够在短短的时间内敞开心扉，接纳其所传达的大量的文化信息。动画已然成为非物质文化意义传递与传统文化传承之重要途径。例如，《豆福传》以传统文化为背景，积极吸收了外国电影中常见的文化元素，展现出多元化的审美趣味。《豆福传》讲述了豆福修炼成仙的曲折、有趣、悬念迭出的过程，成仙后的豆福进入外星人黑豆的世界，凭借肉身与勇气对抗拥有种种高精尖武器的黑豆，最终代表真善美一方的豆福获得胜利。这一动画与"不为众人理解的主人公在独自努力后打败坏人，拯救了大家"的梦工厂工作室（简称"梦工厂"）和皮克斯动画工作室（简称"皮克斯"）的众多电影风格相似，动画片中也采用石壁画风格背景、皮影戏的画风等对中华传统文化进行了传承。

《豆福传》中的传统审美与当代审美的融合和多元共存,在一定程度上体现了动画人该有的文化自信。

然而,在现代化转型加速期,宝贵的传统文化遗产的存在形态在商业化操作与现代化运作中越来越被边缘化与碎片化,遭受了不同程度的消除与破坏。处在市场竞争中的动画生产,商品属性占据了重要地位,市场逻辑与票房优先理念使动画生产本能地受到大众趣味和审美期待的潜在制约与支配。例如:在一些动画作品中,民族元素被生硬地使用或重复性叠加在一起用于表现民族风格。为实现商业化追求,当创作者故意拼凑一些毫无历史渊源的所谓民族元素时,当某一民族文化被硬生生地僵化为奇风异俗时,传统文化那独特深邃的精神内涵便在物质枷锁的束缚下渐行渐远。

当今文化产业竞争激烈,作为文化产业重要一维的动画产业追逐利益无可厚非,然而文化产业必然要承担社会责任,受众对很多文化产品的价值观导向的质疑也不少。例如,在某些动画片中,女性既无原有的传统女性价值,也无现代女性的独立精神,不仅是暴力实施的主体,而且摇身一变成为好吃懒做的形象代言人。有学者在对电视动画片《喜羊羊与灰太狼》的抽样分析中发现,"在共五集、总片长约六十分钟的动画中(片头、片尾时长去掉,每一集约为十二分钟),共出现暴力场面26次,每集平均约五次;施暴主体方面,红太狼排第一位,次数为9次,占总体的35%"[①],而且红太狼用锅底打灰太狼的原因多是捕羊失败,从中还折射出红太狼坐享其成的心态。

值得关注的一个问题是,近年来在我国动画领域中冒出了部分恶搞、边缘化的另类动画。以网络为主要传播渠道的某些恶搞动画以丑为美、以奇制胜、以冷为傲,故意颠覆经典、嘲弄传统、张扬异类,挑衅主流价值观念,故意逆反传统审美观。这一现象不仅与不负责任的商业投机行为有关,而且与当下某些青少年过强的叛逆心理、崇尚标新立异及"非主流"的意识有关。在纠正青少年某些反叛情绪与不良个性倾向上,应该注意努力了解他们的深层心理需求与价值指向,引导他们自觉认识某些品位低下的文化产品的不利影响,多探索年轻人喜爱的文化传播形式,丰富他们的文化生活,建构多元文化传播渠道,培育各类青年社团,让他们自由地交流与探索,最大限度地降低青年亚文化泛化、任意化的可能,让他们认识到社会主义核心价值观的内涵与民族文化的灿烂,主

① 方明豪:《从媒介暴力看电视动画片〈喜羊羊与灰太狼〉》,《当代电影》2011年第10期。

动自觉地抵制不良文化的侵袭。利用青少年的叛逆心理进行创作并传播这类作品而获得盈利的商家，也应该清醒地认识到，此类作品也许在一定范围、一定时间内能掀起一阵波澜，然而歪曲的创作目的与低下的作品质量经不起时间的考验，并且必将遭到主流文化的抵制、大众的厌倦与厌恶。必须认识到，文化产品由于其文化性与意识形态性，必然更应当注重社会效益，其核心在于文化，而真正优秀的文化产品首先应当具有审美价值和社会价值，"要坚持把社会效益放在首位，引导文艺工作者树立正确的历史观、民族观、国家观、文化观，自觉讲品位、讲格调、讲责任，自觉遵守国家法律法规，加强道德品质修养，坚决抵制低俗庸俗媚俗，用健康向上的文艺作品和做人处事陶冶情操，启迪心智、引领风尚"①。

"共同社会特征的民族性存在，不仅构成了民族文化认同的起点，而且决定了民族文化认同的本质是价值认同。"② 在新的文化语境中，应以符合时代精神的文化心态传承与创新博大精深的中华传统文化，增强民族的自我意识，努力引领文化思潮，以一种开放的、包容的、平等的、相互尊重的现代姿态迎接时代的挑战。在动画创作实践中，不可否认动画的文化传承与价值观认同等正在经受多元价值和商业化的考验，但票房并不能成为评判艺术价值的唯一标准。如果过分迎合大众的需求，不仅会造成动画艺术的同质化，而且会造成受众的价值观扭曲。那些为了某种经济利益便不加反思地将个体自我臆想投射在作品中的不负责任的做法，只能是作茧自缚，最终会丧失经济利益与文化价值。在发展动画产业的过程中，要注意引导创作者在社会效益与经济效益之间寻找平衡点，增强社会责任感，努力创作具有中华民族特质的正价值、正能量动画产品，强化民族成员的文化自豪感与民族向心力。

三、信息化与国产动画价值观认同

尼尔·波兹曼提出，"媒介的独特之处在于，虽然它指导着我们看待和了解事物的方式，但它的这种介入却往往不为人所注意。我们读书、看电视或看手表的时候，对于自己的大脑如何被这些行为所左右并不感兴趣，更别说思考一下书、电视或手表对于我们认识世界有怎样的影响了"③。不同历史发展时期的媒介以不同的特点与传播广泛度影响人们的

① 习近平：《习近平谈治国理政》（第三卷），外文出版社2020年版，第313~314页。
② 詹小美：《民族文化认同论》，人民出版社2014年版，第15页。
③ 〔美〕尼尔·波兹曼：《娱乐至死》，章艳译，中信出版集团2015年版，第12页。

交往方式、生活方式与文化传承内容等。当大众传媒进入信息化时代，一方面，新技术使得信息传播的规模、速度和自由度达到前所未有的程度，带来从文化领域到价值观领域的巨大变化，增加了人们对文化产品的可选择性，有利于多元文化交流互动及正向价值观的传播；另一方面，当代媒介以其自由性、开放性、互动性等特征使得文化传播跨越国界，各种文化思潮与价值观念在数字闪烁中呈现与涌动，冲撞碰击，共生共存，给社会主义核心价值观认同带来严峻挑战。

传播技术迅速发展造就的"时空凝缩"，使"地球村"的人们可以超越地理界限而凝视世界的每个角落，不仅导致文化产品竞争的白热化，而且赋予受众更多的选择，提高了受众的参与度。全球各地的民众通过大众文化产品获取个人的模仿对象，也通过新媒体技术以各种方式表达自己的观点与认同。无所不在的各种报纸、电视、网络等源源不断地以各种方式将资讯提供给"地球村"的每一个成员，潜移默化地影响人们的生活方式、道德标准及价值观念，传统社会原有的认同模式和认同格局也随之发展变化，人们的生活方式、价值观念、娱乐趣味都与传统的社会经验形成一种时空断裂与抽离，传统的先赋角色与刚性指标已经越来越不重要，自我与他者的差异问题日益凸显。例如，生活在世界各地的华人出于某种现实生活的考虑，往往会在日常生活中认同定居国的文化传统，遵循与其相关的成规，然而祖国的崛起与强大又使得他们内心深处的民族意识、民族自豪感与对民族文化的认同感也随之萌芽并显露出来。

凯尔纳深刻地指出，"一种媒体文化已然出现，而其中的图像、音响和宏大的场面通过主宰休闲时间、塑造政治观念和社会行为，同时提供人们用以铸造自身身份的材料等，促进了日常生活结构的形成。……媒体文化也为许多人提供了材料，使其确立对阶级、族群和种族、民族、性，以及'我们'与'他们'等的理解"[①]。大众文化在重构民族文化认同上具有重要作用，这是文化霸权主义者与跨国文化集团争夺和利用它的重要原因。在全球化的历史进程中，美国大众文化与后发展国家之间的"产品落差"直接导致市场失衡，隐含着前者的意识形态与价值观念的大众文化在娱乐与狂欢的面具下，以"示范性样本"的姿态垄断全球文化解读。认同是在与他者的差异中展开的，并在对自我与他者的辨

① 〔美〕道格拉斯·凯尔纳：《媒体文化——介于现代与后现代之间的文化研究、认同性与政治》，丁宁译，商务印书馆2013年版，第9页。

识过程中确定"我是谁",而在"地球村"这一差异相遇的场域中,"文化帝国主义"以具有绝对优势的资本与技术建构"只能顺其而行的秩序"并推动其席卷全球,发展中国家民众的自我与他者观念都面临着根本性转折的重重危机。

"博物馆是储存记忆与再现生活的最佳场所,而现代传媒(特别是纸质媒体和电视)已成为另一意义上的活动博物馆,通过对不同时空轴线有意识地具象再现,它营造了一个'集体想象'的空间,并连接了传统记忆(民族习俗、艺术与生活特色)、群体历史记忆(叙述民族历史、构筑民族身份)和现有政权体制记忆,成为构筑集体记忆的重要场所。"① 值得注意的是,在当代全新的文化空间之中,文化艺术与其创作的原初语境发生了分离,此即"去语境化"或"重置语境"。李普曼的"两个环境"理论提到,现实环境的真实图景不可能完全为人类所直接获知,而技术创造的虚拟环境决定了人们的思想、感情、行动及对世界的认识,人们在这一环境中有所期待与行动并产生真实的结果,即"虚拟环境创造了新的真实"。在大众传播媒介所营造的拟态环境中,被蓄意渗透了文化强国的生活方式与价值观念的文化产品在全球化场域中势不可挡,在有形的地理空间中塑造了无形的想象认同空间,塑造着生活方式、文化观念、价值理念的"标准"与"范本",而后发展国家文化结构中主流文化的权威不断被削弱,传统民族文化日益丧失自身的个性,民族认同面临着重重危机。

创作了"不是中国熊猫"的《功夫熊猫》的导演约翰·斯蒂文森直言,这部动画是写给中国的情书。在这部充满中国特色意象的动画片中,不仅英雄主角是中国国宝大熊猫阿宝,而且阿宝的五个师兄也分别是代表中国传统武术的猴子、螳螂、蛇、老虎和丹顶鹤;乌龟作为大师与智者,在中国象征长寿与神灵。在环境背景与服装饮食方面,从传统的宫殿式建筑、建于深山的庙宇、民间的特色牌坊到虎妞的对襟马甲、浣熊的长衫大褂,再到面条、包子、轿子、汉字、鞭炮,体现的无不是中国元素,甚至道家文化中道法自然、物我两忘的思想主张都被形象地诠释出来。然而这只美国制造的"熊猫"无论在个性特征还是在价值观念上,都与中式熊猫不相似。他那玩世不恭的个性、幽默诙谐的言谈和个人英雄主义完全展示了美国文化价值的精髓,中国文化在这部动画片中

① 刘燕:《国族认同的力量:论大众传媒对集体记忆的重构》,《华东师范大学学报(哲学社会科学版)》2009年第6期。

发生了一定程度的基因蜕变。果不其然,那个被称为"中国国宝"但已经发生基因裂变的功夫熊猫在成为英雄后,便开启了寻根之旅。在《功夫熊猫2》中,熊猫阿宝得知自己与老鹅之间的收养关系后,追问"我是谁",这一身份认同的困惑"导致熊猫成为多重文化的隐语,使得'Po'的形象在一定意义上反映了西方对待崛起中的中国形象及中国文化的复杂心态"①。

传播学中的"沉默的螺旋"理论认为,人作为一种社会动物,总是依赖于环境中寻求社会认知与支持,此即"意识的趋群性":为了不被孤立而受社会惩罚,人们会对周围的意见环境进行观察与分辨,当发现自己处于劣势时,人们往往会屈于压力而转向沉默或附和。大众传媒对价值观认同具有重要作用,无论是被喻为"喉舌"还是"第四种权力"等,都凸显了其在文化传播与价值观认同中的重要作用与地位。某些传媒为了追求眼球经济而遵循享乐主义原则,只顾追逐眼前的快感,导致媒介空间充斥着诸多娱乐化、跳跃性、随意性的文化碎片,以至于娱乐经济思潮、消费主义价值观与虚无主义论悄然渗透于民族成员的认知结构之中,不同程度地削弱与侵蚀着民众的理性判断力与独立思考的能力,既严重损害与解构了我国传统人文精神,也致使民众产生价值困惑,陷入价值虚无主义之中。特别是当代信息技术赋予了民众自主话语权,使每一个受众实现了华丽的转身,一些个性化的、自发的、碎片化的、情绪化的信息内容替代了系统、整体、权威的传统文化与主流价值观,各式浮光掠影般的文化碎片感性地充斥于"去中心化"的网络世界。在时间上,一系列价值困境表现为传统、现代与后现代并存的发展态势与观念冲突;在空间上,全球/本土、东方/西方等的价值观都建立在自己利益诉求的基础上,并争相呈现于全球化舞台,在对人们的价值观产生巨大影响的同时,也带来了对价值体系与价值共识的重新思考。

传媒技术与信息技术的迅猛发展,推动了动画等文化产业的发展,然而也造成舆论场的泥沙俱下与文化产品质量参差不齐。因此,进行动画批评时应当保持清醒的头脑,应以马克思主义为指导,坚持正确导向,加强文艺理论研究,增强价值观引导力,大力培育和弘扬社会主义核心价值观,使其发挥引领作用。动画创作者必须树立明确的责任意识,认真、严肃地考虑动画作品的社会效益,将高格调、高水准、高品位的作

① 吴斯佳:《中国基因的美国蜕变——论〈功夫熊猫〉系列动画电影的中国文化隐喻》,《当代电影》2013 年第 5 期。

品推向社会,促进中国动画百花齐放;在全球动画市场,以鲜明的中华民族文化特色与明确的文化价值观打上"中国制造"之标志,提升中国动画软实力。主流媒体应该为人们提供认识社会的多个角度,营造健康向上的舆论环境,增强权威性、影响力、公信力,筑牢主流媒体的精神高地,努力搭建公共领域平台。受众则应当自觉提升媒介素养与文化素养,不断提高信息辨识能力、观察世界的维度、思想的深刻性,避免受到不良信息的影响。

价值观领域集体性焦虑的加剧,使我们认识到必须把握时代脉搏,正视挑战。政、学、商三界应共同努力,提高文化引领力,主动占领媒介文化阵地,以创意思维挖掘、激活传统文化资源,在实现文化资本增值的同时,避免因受商业利益的侵蚀而走向意义的失落与价值的迷失,传播我国优秀传统文化与核心价值观。"社会主义核心价值观动画短片扶持创作活动"旨在引导高校动画专业的学生等青年动画人才在创作实践中融入社会主义核心价值观,鼓励推出短小精悍、艺术性强、展示真善美、充满正能量的优秀动画作品,从而收到良好的社会效益。

中共中央办公厅、国务院办公厅印发的《关于实施中华优秀传统文化传承发展工程的意见》指出,到 2025 年,"具有中国特色、中国风格、中国气派的文化产品更加丰富,文化自觉和文化自信显著增强,国家文化软实力的根基更为坚实,中华文化的国际影响力明显提升"①。要达成这一目的,需要保持坚定不移的文化自信与与时俱进的创新思维。我们应抓住时机,积极努力创新,绝不能发出类似 E. E. 埃文思-普里查德在《努尔人——对一个尼罗特人群生活方式和政治制度的描述》中记下的努尔人被打败后的哀叹:"你们用火器打败了我们,而我们只有长矛。如果那时候我们有火器,我们会彻底打垮你们。"② 我们应在保持文化独立性的基础上,推动传统文化的创新发展,探索适应时代发展与自己国情的文化创新发展战略,挣脱文化同质化的旋涡,全面增强传统文化的竞争力,强化民族文化认同,捍卫国家文化安全。

四、市场化与国产动画艺术生产

党的十一届三中全会后,我国逐步对计划经济体制进行了根本性改

① 中共中央办公厅、国务院办公厅:《关于实施中华优秀传统文化传承发展工程的意见》,中国政府网,2017 年 1 月 25 日,见 http://www.gov.cn/zhengce/2017 - 01/25/content_5163472.htm。

② 〔英〕E.E.埃文思-普里查德:《努尔人——对一个尼罗特人群生活方式和政治制度的描述》,褚建芳译,商务印书馆 2017 年版,第 22 页。

革,实现了从计划经济到市场经济的转型。具体而言,可分为三个阶段:第一阶段为1981～1992年,是在计划经济体制内部引入市场机制的阶段,在这一阶段,经济活动中市场调节的比重逐步超过了计划调节,但还保留着原有计划经济体制的若干重要因素;第二阶段为1992～2002年,是正式提出社会主义市场经济理论,建立社会主义市场经济体制的阶段;第三阶段自2003年至今,是完善社会主义市场经济体制的阶段,党的十八大提出了"市场在资源配置中起决定性作用"的命题,并把深化经济体制改革与加快转变经济发展方式结合起来。随着改革开放与经济发展,具有商业性、世俗性与娱乐性的大众文化因符合大众的审美趣味与文化需求而得以迅速勃兴。一方面,大众文化丰富了人们的文化生活,它的开放性、自由性带给民众别样的审美感受;另一方面,大众文化亦可以借助现代媒体不断向民众传播社会主义核心价值观,以其蕴含的开放意识促进多元文化的交流与发展。

现代化转型与市场经济紧密相连,将社会中的每一个人都裹挟其中。市场化无疑也在深刻地影响着动画艺术创作,例如,现在文化领域所出现的迎合某些低级趣味的种种现象,其深层原因便在于资本逐利的本性:文艺作品一味追求利润最大化,艺术创作深受其影响。随着动画产业化进程的发展,我们应当认清真、善、美才是文艺的永恒价值,进而努力将中华民族精神与社会主义核心价值观融入自己的艺术创作中。如何巧妙地运用艺术技巧使受众领悟与认同作品中的正能量,如何沉静下来打磨具有艺术高度的动画精品,无疑成为当下动画人亟须思考的战略性课题。

经济硬实力与文化软实力是一对相辅相成的命题。在国际政治权力问题的研究领域,从修昔底德的"强者能够做他们有权力做的一切"到马克斯·韦伯的"权力意味着在一种社会关系里哪怕是遇到反对也能贯彻自己意志的任何机会"都凸显了权力资源的决定性力量。随着时代发展与政治关系的变化,约瑟夫·奈提出"软权力"概念,"软权力是通过吸引力而非高压政治在国际事务中达到索要结果的能力。他通过说服别人追随自己,或是别人同意自己的规范和制度,并以此方式来使别人产生自己想要的行为。软权力存在于使别人被某种观念吸引或者能够决定别人喜好的能力"[①]。软实力则通过"软"手段与吸引力,以

① 转引自胡惠林、单世联《文化产业学概论》,书海出版社、山西人民出版社2006年版,第197页。

渗透、说服等方式影响相关行为者，产生更为广泛、深刻的影响力。

随着对软实力问题的深入认识，我国自改革开放以来，不断促进文化发展和市场经济相互结合与渗透，文化产业与文化事业"双轮驱动""两翼齐飞"，文化领域呈现繁荣之势。此前，受计划经济影响，我国动画有国家资金作为支撑，无须考虑市场因素，社会效益排在经济效益之前。进入21世纪，文化产业的勃兴大大改变了传统物质生产与文化创作的二元划分，提升了文化软实力。动画产业在国家的大力扶持下迅速发展，国家广电总局等部门出台了一系列重要的政策文件扶持国产动画。2006年，中共中央办公厅、国务院办公厅印发的《国家"十一五"时期文化发展规划纲要》，将数字内容和动漫产业作为国家重点发展的文化产业的九大门类之一。同年，国务院办公厅转发给财政部等十部委的《关于推动我国动漫产业发展的若干意见》，表明政府联合做强动漫产业，大力扶持动漫产业。同时，各地政府也出台了各种政策推动动漫产业发展，比如设立专项基金，提供优惠的土地政策，对优秀原创作品予以播出和奖励，提供税收优惠，引进、培训人才，等等，为动漫产业的发展保驾护航。

然而在现代化进程与多元文化的影响下，有些民众对个人利益的实现更加关注，现代市场逻辑的操控与对金钱的崇拜，使一些人走向价值的迷失。"根本性价值诉求经历了从精神至上到物质利益至上再到精神与物质并重的价值诉求的转变。改革开放前我国是一个崇尚精神生活高于物质生活的时代，一方面受传统文化的影响；另一方面也是当时物质贫乏、'政治挂帅'的需要，贬损和限制对于个人物质利益的追求，人们的价值诉求主要在于对社会的贡献，从中获得个人荣誉而不是报酬。改革开放搞市场经济，市场中的利益追逐、以物质论英雄，一下子改变了精神至上的价值观，转向物质化、世俗化，整个社会强调'物'，崇拜'物'，把'物'的获得作为行动目的和根本的价值诉求，走向了物质崇拜和金钱崇拜的拜物教。"[①] 在追求利润最大化的旋涡中，一部分人开始变得物质化与世俗化，以获取利益与金钱作为行动目的和根本的价值诉求。市场法则也在某种程度上制约原创动画创作。例如，西方文化资本和产品进军中国文化市场，某些动画企业在利益的驱动下，不愿意花费时间与精力打磨作品，而是一味模仿西方风格，企图走捷径以赚取最大化的利润。同时，在市场经济以"利益标杆衡量一切"的驱使下，文化

① 郭维平：《社会主义核心价值观生成与认同研究》，学习出版社2016年版，第132页。

企业为追求利润最大化而有可能忽视其社会责任，极易走向"意义的失落"和"物化与异化"。文化产业追求利润的本性与市场经济环境的利益诉求等因素使物质枷锁的负面效应日益显现出来。我们看到，当前动画市场中的某些动画产品是用各种手段拼凑出来的，呈现一幅浮躁、急功近利的景象，缺乏民族文化气息。一些动画由于受市场机制的影响，以发行量、收视率、点击率为判断文化产品价值的准则，缺乏艺术价值，甚至故意扭曲审美或迎合不健康的低级趣味，直接影响正在成长的少年儿童的人生观与价值观建构。

市场经济以利益为轴心运转，法兰克福学派早就以批判视角对文化工业进行研究，强调了其工业化大规模生产与"以获利为法则"的商业本质特征。这种纯粹的商业性及标准化的机器生产不仅极易造成文化产品个性意义与独特价值的失落，而且使人成为"单向度的人"。在中国文化产业快速发展的进程中，出现了"某些文化产业项目或行为，不是更好地促进文化发展，更有效地促进文化积累和更有利于文化传承，而是不断衍生出'反文化'，大量地消耗和破坏文化积累，无节制地篡改文化传承路径，甚至颠覆民族最基本的文化价值观，所提供的文化产品和服务的优质文化含量越来越低，所谓的文化产业走向了反文化一端"①的现象。例如，某些文化产业项目过于受市场逻辑的操控，一味追求盈利，不仅损害了文化的个性精神，在精神维度上一再显现价值内涵的流失，而且其自身的发展也面临瓶颈与质疑。

在我国动画产业迅速发展时期，供大众欣赏与选择的动画片如雨后春笋般兴起，将银幕装点得异彩纷呈。然而"令人欢喜令人忧"，问题也如影随形：部分动画作品在利益的驱动下，刻意美化与强调刺激感官的暴力情节，甚至在某种程度上，国内某些动画将暴力演绎得华丽炫目。暴力动作经过后期软件处理构成视听奇观，形成了暴力影像的饕餮盛宴。国产动画中众多的暴力言语与脏话也着实令人担忧：以环境保护为主题的《熊出没》中的角色造型可爱，故事情节也符合儿童的审美特点，然而"影片中有大量暴力的内容，甚至'十几分钟内出现21句脏话'"②。

智力尚未发育健全的儿童最易受到动画片的暴力信息的影响，并且儿童的模仿性与好奇心均较强，长期受暴力动画影响，很容易产生暴力倾向，影响其树立正确的人生观、世界观和价值观。事实上，在美国，

① 柏定国：《论文化产业发展中的"反文化性"》，《东岳论丛》2011年第3期。
② 王毅萍、黄清源：《从涵化论的视角分析影视动画吕的媒介暴力对儿童的影响——以〈熊出没〉为例》，《美术与市场》2014年第4期。

《猫和老鼠》《海绵宝宝》规定属于 TV – Y7（指可能含有年龄 7 岁以下儿童不宜观看内容的电视节目）级别；在日本，《奥特曼》《蜡笔小新》被归为限制级动画；而我国尚未有动画分级制度，使得一些暴力动画大行其道。价值观与世界观尚处成长期的少年儿童，未必能够正确地认识动画虚拟世界中所呈现的行为，因而更容易被动画片所营造的故事情节与喜爱的人物的行为影响，造成触目惊心的不良后果："3 月 3 日，陕西省渭南市临渭区下邽镇一名 9 岁女童在家中自缢身亡，家长推测可能是模仿动画片镜头玩耍失手；3 月 13 日，江苏省南京市香山路社区一名男童模仿动画片中的小飞龙，从楼上跳下，左臂骨折，脾脏破裂；4 月 6 日，江苏连云港麻汪村一对兄弟因为和同伴模仿某动画片里大灰狼烤羊肉的情节，被严重烧伤……"① 2013 年，"央视《新闻联播》点名批评《喜羊羊与灰太狼》《熊出没》等动画片，暴力失度，语言粗俗，含有不良元素。……个别以少儿为审美接受主体的动画片，一如央视《新闻联播》指出，存在暴力失度、语言不文明的现象，甚至个别动画片中的暴力行为被未成年人效仿，造成了严重的人身伤害，因而引发全社会的关注"②。

"商品经济时代，动画片历经审美艺术——娱乐商品的变迁，传统动画所倚重的价值表述与意义指向日渐式微，动画审美趋向平面化、通俗化，强调感官刺激的暴力情节应运而生并全面渗透动画产业，泛暴力化最终成为国产动画市场的普遍症候。"③ 无论是暴力、性还是娱乐至死的观念，都无助于提高民族素质和塑造高尚人格。如何回归创作者的本意、艺术的本质，重新拾起动画创作中的人文精神，是值得每一个创作者深思的问题。因此，必须加强政、学、商三界的共同合作，完善法律法规，加强政府监督监管。事实上，优秀的动画作品通过积极运用巧妙的构思与技术技巧，规避不适合青少年儿童的暴力场面与低俗镜头，依然可以获得良好的观看效果。再者，为何面向低龄受众的动画一味以暴力进行搞笑来取悦受众？这一问题的确值得创作者反思。"当下主体迷失的国产本土动画迫切需要在一场精神追溯的文化寻根中找回自我，从而以民族文化精神的独特气韵消解欲望操控下的暴力迷狂，最终用'善'之美走

① 王昊魁、邓永飞：《"动画暴力"悬在家长心头的"一把剑"》，《光明日报》2013 年 8 月 10 日第 6 版。
② 周思明：《谁为暴力动画买单》，《中国艺术报》2013 年 10 月 16 日第 4 版。
③ 段晓昀、孙少华：《暴力娱乐与成长焦虑：国产动画的媒介暴力分析》，《现代传播（中国传媒大学学报）》2016 年第 3 期。

出中国动画自己的道路。"① 例如,"中国学派"的代表作之一《神笔马良》讲述了善良、勇敢的马良以画与欺压百姓的官府老爷做斗争的故事,动画在彰显中华传统艺术风格的同时,极具中国神话的浪漫主义色彩,尤其是以高超的艺术技巧表现出神笔在墙上所画之物活过来一样地脱墙而出的景象,民族风格十分鲜明,而且传达了中华传统价值观。另一部优秀作品《天书奇谭》也表现了正、邪间的对立与斗争,情节非常具有吸引力,场景与人物设计独具中国特色,巧妙地吸收了多种民俗艺术并将其有机融入故事情节中。整部作品无论是故事发展逻辑还是造型设计细节等,既出人意料又合情合理,既幽默诙谐又感人肺腑,既极富有中华传统艺术韵味又具有深厚的文化内涵,别具民族特色与艺术感染力。

成熟、优秀的经典动画片将积极向上、有价值的主题艺术化地呈现出来。"中国学派"动画如《大闹天宫》,通过孙悟空闹龙宫、反天庭的故事,比较集中而突出地表现了主角孙悟空的传奇经历,动画片借鉴与融合了传统戏剧的表现技巧,很好地展示了中国传统艺术精神。法国动画片《叽哩咕历险记》中,天赋异禀的叽哩咕在诞生时就创造了奇迹,不但从妈妈的肚子里跑出来,还自己咬断了脐带,对差点没吓昏的妈妈说"我叫叽哩咕",自此开启了对抗女巫等邪恶势力的传奇人生。叽哩咕诞生在人类发源地的非洲大陆上,大象、长颈鹿、犀牛、斑马和羚羊都是他的童年伙伴。每当这个快乐家园有困难时,叽哩咕总是挺身而出;遇到问题时,叽哩咕总会独立分析并思考解决的办法;闹旱灾时,叽哩咕教大家挖渠引水;农作物遭野兽侵害时,叽哩咕会想办法智取;村民无以为生时,叽哩咕会教他们改做生意;等等。叽哩咕巧妙的"啰唆"使小观众明白,只要开动脑筋不放弃,就没有不可战胜的困难。这部优秀的动画片以生动有趣的故事情节与华丽的画风带领观众沉浸于审美享受之中。奥斯卡获奖佳作《寻梦环游记》选取了亡灵节这一元素,以米格热爱音乐、追求梦想构建整个故事,而在深层次则是以亲情为核心构建全剧,歌曲《请记住我》贯穿始终,令人印象深刻,使观众记住了感人至深的剧情,认识到有关亲情与梦想的哲理。韩国动画片《五岁庵》取材于民间传说,讲述了这样一个故事:五岁的吉松和姐姐吉美自小失去了父母,过着相依为命的流浪生活,机缘巧合之下,姐弟俩得到寺院僧人的帮助,在寺院内过着轻松安稳

① 宗伟刚、徐川:《"模"的原罪与"仿"之代价:中国本土动画的暴力迷狂及主体重建》,《当代电影》2016年第10期。

的生活。冬天来临,吉松跟随僧人净觉到山上观音庵修行。某天恰逢大雪封山,净觉下山采购无法按时返回观音庵,五岁的吉松只身一人留在观音庵里,以自己的方式终于见到了母亲。无论是内容、题材还是细致的画面,都恰到好处地传达了人物复杂的心理,营造了极富内蕴的意境与气氛,从而增强了影片的抒情性,令观众产生了强烈的情感共鸣。

可见,优秀的动画无须利用残酷、炫目的血腥打斗场面来吸引眼球。那种为了娱乐观众而一味盲目地拼凑模仿,以及以暴力吸引观众眼球的动画,无法为传播正能量与凝聚价值共识做出贡献,更无法跻身于经典的行列。只有卸下泛娱乐的浮躁,通过影像传达真、善、美,才能真正触及观众的内心。在动画研究方面,势必要努力改变从理论到理论与自说自话的话语体系和表达方式,以正确的价值观与艺术理念引导民众,在选择与评判文艺作品的过程中辨别美丑、鞭挞丑恶,从而实现创作、评论与审美的良性互动,促进动画创作向前发展。我国要在竞争激烈的全球文化市场中成为动画强国,不仅要在数量上取胜,更要在质量上取得突破。

第二章 比较与启示：外国动画主流价值观建构与特色分析

动画艺术是具有强烈艺术感染力的视觉艺术类型，以简洁明了又超越国籍、种族藩篱的图像语言符号承载着各个民族的意识形态与价值观念。较之语言和文字，动画艺术更为各个年龄段与阶层的人们所接受，具有其他艺术类型难以比肩的传播价值。同时，世界各民族独特、优美的文化符号与千姿百态的美学风格极大地增强了动画艺术的表现力，提升了广大受众的审美能力与情感感染力。随着动画作品的商业化程度不断加强，市场不断扩大，受众不断增多，各国的动画创作者纷纷以各种创作技巧与传播策略潜移默化地将本民族的价值观与审美观巧妙地传播给"地球村"每个角落的受众。"文明因交流而多彩，文明因互鉴而丰富，对各国人民创造的优秀文明成果，我们当然要学习借鉴，而且要认真学习借鉴，在不断汲取各种文明养分中丰富和发展中华文化。"① 在当今文化语境与社会环境下，学习与借鉴动画强国优秀动画创作的经验与成果，对我国动画产业发展具有重要的实践价值。

第一节 发达国家动画价值观之构与法

一、美国的动画艺术特色与价值观建构

美国建国历史短暂，却有独特的美式文化体系。美国动画片将其价值观深刻地体现在动画片中，并往往借助所谓的普世价值观在全球进行推广，了无痕迹地实现了对美国主流文化及价值观念的潜移默化式的渗透。凭借强大的资本运作、巧妙的艺术手法与先进的传播技术，美国动画及其艺术特征越来越多地影响着世界各国动画创作乃至全球动画市场的发展趋势。

① 中共中央宣传部编：《习近平总书记系列重要讲话读本》，学习出版社、人民出版社2014年版，第102页。

(一) 美式自由、平等与梦想

"由于早期的美国殖民者大多来自殖民国的中下层阶级，所以他们大多反对严格划分阶级的观念"，同时，"在所有美国人价值观中，自由占据了重要的位置"，"虽然美国人也接受一些对其自由的限制，但他们对任何过分强权的、直接要求他们如何生活的政府则表示出完全的不信任。这种不信任建立在这样一种信仰之上，即人们应自己管理自己的生活"。① 在西方文化中，个体本位成为价值观念的核心和基础，对个人主义的尊崇是资本主义的重要价值观念。美国社会这种根深蒂固的对自由的肯定有其深刻的原因。早期来美洲的大多是清教徒，他们要改变命运，证明自己，要靠自给自足的方式生存下来，就自然地形成了开拓进取的性格，强调个人潜力的发挥及个人目标的实现。由自由转为自由主义，表明了资本主义对自由的理论化，"回顾文艺复兴提出'自由、平等、博爱'口号以来的历史，可以客观地说，资产阶级革命所带来的进步成果，主要是尽其可能地兑现以个人为本位的自由。其所实践的资本主义价值体系，以'自由'为核心，突出强调并实施了'自由即正义'的原则，代表着一种'自由型'的正义观。因此资本主义也常被看作是'自由主义'的同义语"②。在对自由的定义与维护上，美国以自我观念为中心，也将自我定位为自由的维护者。

美国的文化、政治、社会与价值观必然会在动画妙趣横生的故事、自然流畅的情节与精致优美的图像中表现出来，美式自由观自然成了美国动画中屡见不鲜的、被着力凸显的主题。美国动画大片往往会突破简单的、娱乐性的儿童片制作，更着重于凸显对人性的深刻发掘和情节的曲折动人。很多经典的美国动画片都宣扬了主角不甘心于自己的命运，努力抗争而获得新生的精神。

对自由与梦想的不懈追求，在获得2003年奥斯卡最佳动画长片提名奖的《小马王》中，得到了淋漓尽致的彰显。《小马王》这部动画形象、主题鲜明，情节曲折，内容自由奔放，体现了小马王及印第安土著小伙子为了自由宁死不屈、勇敢抗争的精神，震撼人心，非常感人。《小马王》的一个突出的特色在于放弃了"让动物说人话"的惯例，真正地让马回归自然，以它的动作、神情及简单的旁白，让观者明白它的所思所

① 〔美〕戴维·波普诺：《社会学》，李强等译，中国人民大学出版社2007年版，第95页。

② 李德顺：《怎样看"普世价值"？》，《哲学研究》2011年第1期。

想，而且片中的插曲对渲染情绪、抒发情怀起到了很大的作用。"鼓起勇气战斗，记住你是谁……"表现了小马王不屈不挠、追求自由的精神，以及坚定不屈地与侵犯者做斗争、永不服输的勇气。在这部感人至深的动画片中，小马王是西部美丽、野性的大自然的象征，也是自由与勇气的象征。这部制作精湛、内涵丰富、形象生动、细节逼真的优秀动画经典带给人们对自然、生态、环境、人性、自由的问题的反思，当然，更重要的是这部动画一再鲜明地体现出对自由主义、个人主义等美国价值观的歌颂，正如插曲所唱到的："我绝不会让你一分，也绝不会放弃。你带不走我，因为我是自由之身……"

美国动画片常以夸张搞笑、憨态可掬的动物作为主要角色进行刻画，无论是环境建构还是动物角色造型，往往会以新颖的创意设计出现。美国动画也常常以人与动物或虚拟人物（如 AI 机器人等）的对立隐喻人类社会的压迫与斗争。《马达加斯加》这部作品，开篇就介绍了四个生活在纽约的动物园中的好友——狮子亚利克斯、斑马马蒂、长颈鹿麦尔曼及胖河马格洛丽亚，它们都过着无忧无虑的生活。这样的生活在遇到流浪企鹅之后发生了变化。流浪企鹅作为他者激发了马蒂对自由的向往，并促使其决定"寻找故乡、探险新世界"。马蒂的出走引发了好友们的结伴寻找，在经历了无数磨难后，它们终于在遥远的马达加斯加岛团聚，收获了珍贵的友情和爱情。在这部影片中，动物们虽然在物质上养尊处优，但思想被禁锢，视域受到限制，也失去了自由奔跑的机会。当马蒂意识到了这一点后，尽管受到劝阻，知道要经历未知的艰辛，它依然决定离开，以自己的方式进行抗争。

自由在美国社会中常与梦想、幸福等概念紧密联系。这与美国的发展历史有着直接的关系。清教徒为逃避迫害而乘坐"五月花号"进入美洲大陆，他们充满开拓精神与冒险精神，披荆斩棘，艰苦奋斗，提倡勤俭清洁的生活，努力建造自己的家园。在美国动画中，描写追求与实现梦想的故事非常多。在这一类故事中，主角的梦想往往是展开故事的主要原因，并贯穿整个动画片。《飞屋环游记》中，主人公卡尔与已经去世了的妻子的共同愿望是去南美洲失落的天堂瀑布探险。为实现爱人的梦想，78 岁的老人踏上了圆梦之路。在路上，他遇到了 8 岁的小男孩罗素，二人战胜了阴险卑鄙的探险家，一切获得圆满。《无敌破坏王》这部动画片故事情节曲折，趣味性强，讲述了游戏世界里的拉尔夫在追求自我价值的旅途中，帮助女孩云妮洛普完成赛车的梦想，最终实现梦想并收获美好的故事。《怪兽大学》讲述了大眼仔麦克和毛怪苏利文为了

自己的梦想不懈奋斗，最终二人冰释前嫌，并得以正视自己，获得幸福的故事。

在寻梦之旅中，动画中的主人公不可能一帆风顺，他们将不可避免地遭遇各种困难与困惑，甚至还会一蹶不振，但在亲情、爱情及友情的激励与协助下，通过自身的反省和领悟，最终实现梦想，获得人生意义上的成长。"胆小的人做不出精湛的美食""你要有想象力，还要有决心""千万不要怕失败""你的成败在于你的心""我是说真的，任何人都可以做出料理，但是只有勇者才会成功"——这是《美食总动员》中老鼠小米的台词。一只生活在下水道中的老鼠，怀揣着成为法国顶级烹饪大师的梦想，在实现梦想的过程中，时时刻刻都有性命之忧，但它没有自暴自弃，而是依靠自我奋斗获得了成功。《怪物史莱克》以"嘲讽所有的经典童话，并颠覆了一般人对童话故事的刻板印象"的方式给人留下了深刻印象。作品选取了绿色怪物史莱克这一动画形象，情节围绕丑陋的史莱克展开。它尽管不完美，随性自由，甚至脾气暴躁，却也勇敢无畏。正是由于能够不断地认识并改进自身的不足，它最终获得美好的爱情，与公主幸福地生活在一起，令观众看后领悟主题，感悟自身。《怪兽大学》《美食总动员》告诫我们，天赋各有不同，无须自责与自卑，只要扬长避短，乐观自信，就能踏上筑梦之路；《疯狂动物城》《怪物史莱克》则启示我们去反思应如何消除偏见，用平等、包容之心对待自己与他人。

（二）美式家庭观念

美国的文明源头是盎格鲁-撒克逊新教徒所创造的独特文化，清教徒的虔诚、勤勉等观念深刻影响着美国的社会思想与文化。在诸多的影响中，美国社会所普遍持有的家庭观也是非常重要的。受清教徒的影响，美国崇尚核心家庭（nuclear family），家庭成员应当是平等、独立、相互关爱的，不能过多地强调某一方的权威与约束，每个人都有权对自己的事情做出决定，其他人不得过于干涉。托克维尔这样写道："美国人只是在出生后的最初几年才具有家庭意识。在孩子的童年时期，父亲实行家庭专政，子女不得抗拒。子女的年幼无知，使这种专政成为必要；而子女们的利益，以及父亲的无可争辩的优势，又使这种专政成为合理合法。但是，美国人达到成年之后，子女必须服从父母的关系便日渐松弛。他们先是在思想上自己做主，不久便在行动上自主。严格说来，美国人没有青年时期。少年时代一结束，人便自己闯天下，开始走其自己的人生

道路。"① 同时，美国人认为应该将家庭置于社会核心位置。与社会身份相比，美国主流社会更强调家庭身份，更重视家庭成员在自己生命中的重要性。例如，在《狮子王》中，两代狮王感到最为荣光的时刻并非加冕的时候，而是当自己的后代在荣耀岩上被狒狒高高举起之时。

真爱是"有些人值得我融化"，这是《冰雪奇缘》中的小雪人雪宝对真爱的理解。在《冰雪奇缘》中，真爱指的是姐妹情深。姐姐艾尔莎因无法控制自己强大的魔力而误伤妹妹，躲进冰封的城堡中独自生活。于是妹妹便开始了寻找之旅，并在途中获得爱情，也以牺牲自己的爱情为代价融化了姐姐内心的坚冰。在这里，真爱不是王子满腹心机的"一见钟情"，也非患难与共的爱情，而是骨肉情深。家庭成员之间的亲情是滋润心灵、重塑自我之源泉。在这部动画片中，两姐妹性格各异，却深深相爱，她们的独特之美鲜活地呈现在我们面前。的确，在生死关头，妹妹不仅忘记了自己可以活，而且放弃了生之机会，为姐姐挡住了致命一击。显然妹妹是极爱姐姐的，而姐姐也在爱的感动与力量下学会了如何控制魔法，甚至实现了雪宝的一个不可能实现的愿望，以圆满快乐的结局结束了故事，让人由衷地感叹，原来真爱的力量如此之强大。是亲情挽救了姐妹俩的生命，融化了人内心的冰雪，成就了梦想与圆满，彰显了美国的家庭观念。

在美国动画中，家庭与亲情是一个人的重要幸福源泉，也是其为之努力奋斗之力量。《海底总动员》演绎了一个充满童真的父子情深的故事，传递了淳朴而温暖的亲情、成长与友情的主题。一个平凡甚至有些懦弱的父亲苦苦寻找失散的儿子，经历了千辛万苦，在克服了不可思议的挫折的同时，战胜了自己的保守与胆小。这部动画情节非常丰富，故事惊险而有趣、紧张而动人，那贯穿其中的父子情深令坐在电影院中的孩子和父母都为之动容。当然，既然是家庭，就必然有爱情，如《机器人总动员》中，清洁机器人瓦力有了自我意识，并与女机器人伊娃相恋。故事发生的时间为 2805 年，由此可见，无论在哪个年代，无论是何种角色，只要有自我意识，便会对和睦、幸福的家庭的美好产生向往。

（三）美式英雄

个人英雄主义是美国民族精神的集中体现。从历史的维度看，美国

① 〔法〕托克维尔：《论美国的民主》下卷，董果良译，商务印书馆1988年版，第796～797页。

的开拓者在未知大陆创建新的家园时，对积极进取与冒险精神极为推崇，对个人英雄主义的期待与崇拜成为他们的心理诉求与价值观念。从文化的维度看，古希腊文化对美国文化的形成具有重要影响，《荷马史诗》中塑造的英雄深远地影响了美国文化，特别是清教徒自认为是"上帝的选民"，被赋予了责任感与英雄主义。毋庸置疑，这一观点以各种形式出现在美国的影视作品中，肯定和美化个人主义与英雄成为动画中反复出现的主题。无论是《花木兰》还是《疯狂动物城》，都以优美曲折、惊险动人的故事情节塑造形形色色的美式英雄形象。

面对现实，战胜自我，如此才能掌握自己的人生。这样的情节在《狮子王》中上演。狮王之子辛巴幸福地成长着，然而刀疤心怀不轨，设计将辛巴之父推下山崖并栽赃于辛巴，不明真相的辛巴满怀愧疚地逃离自己的王国，试图忘记过去与责任。在老狒狒的指引下，辛巴最终面对现实，战胜自我，承担责任，战胜了刀疤，成为新一代狮王。在美国文化中，英雄终要经历磨难、坎坷与挫折，方能成长。在美国文艺作品中，英雄的成功塑造将会有效地调动受众的积极情绪，激发他们深藏于心的正义与善良，传递坚忍不拔的个人英雄主义价值观，潜移默化地影响其行为和选择。

美国文化中这种对个人英雄主义的崇尚，与清教徒在拓荒时代面对恶劣的生存环境不得不自强不息、不屈不挠地通过努力获得生存空间与财富的历史有一定关系。正基于此，美国文化认为每个人都有弱点，每个人都有个性，所以美国人认为在奋斗过程中遭遇困难很正常，关键在于是否能战胜苦难，而且机会是人人相对均等。例如《疯狂动物城》中，弱小的兔子朱迪在复杂的动物城当警察却备受歧视，一直遭遇各种打击。但朱迪不畏艰难，最终凭借勇敢机智成为自己人生的英雄。

为了彰显英雄的光芒，美国动画片亦塑造了众多令人难忘的反面角色，如《疯狂动物城》中的诸多反派个性明显，隐喻深刻。权欲熏天的羊副市长深谋远虑，企图谋权篡位，但内在原因是它被狮子市长呼来喝去，毫无尊严；被恐惧驱使的狮子市长为保住地位，做出了错误的决定；傲慢的牛局长和警察局的同事对兔子警官处处歧视；等等。《飞屋环游记》中的反派人物是探险家蒙兹，他备受嘲弄与讥讽，以致心理扭曲，为实现自私的目的不择手段，成为主角们探险的阻碍。《寻梦环游记》中的歌神德拉科鲁兹尽管早已名利双收，但由于害怕自己会失去所有的一切，暗地里做着道德沦丧之事。德拉科鲁兹的真面目最终被揭穿，获得了他应有的下场。这些优秀的动画片赋予了各类角色不同的性格、行

为及其原因，深刻描绘了人性的复杂，启示人们进行深刻的自我反思与自我洞察。

美国早期移民对生存环境与文化适应的需求是美式英雄诞生的沃土，也推动了美式英雄主义价值观的发生与发展。他们秉持"英雄不问出处"的原则，相信勇往直前便可人定胜天。英雄的成长历程，往往是在亲情、爱情、友情的鼓励与启发下，不断奋发向上、锐意进取、不屈不挠，弥补缺点，克服困难，发生蜕变，突破自我，以更为高昂饱满的勇气承担起捍卫秩序、拯救众生之责任的过程，这充分反映了美国人的哲学观和人生观。《无敌破坏王》的主角是破坏王，他原本只是一个在游戏里并不受欢迎的角色，但事实上他善良而正义，并没有因为身处不利的弱势地位而改变内心的善良与梦想，甚至愿意牺牲自己来拯救游戏世界，最终收获圆满。这部动画片告诫我们：每个人的人生都会有所不同，或许你会遭遇不公，或许你会面临挫折，但永远不要自暴自弃，只要心存善念，怀揣梦想，勇敢前行，就一定会遇见彩虹。《虫虫危机》讲述了蚂蚁们为了摆脱蝗虫的殖民统治，以过人的勇气与机智除掉作恶多端的霸王，争取家园自由，带来和平美好的故事。《超人总动员》讲述了超人特工鲍勃惩恶扬善，既守护了自己的家庭，也拯救了人类的故事。这些唯美、惊险动人的动画片承载着美国的文化理念、美学价值与民族价值观，通过现代媒介传播到世界各地，成为美国文化输出的利器。

值得一提的是，美国动画向来以创新和卓越的技术著称，特别是皮克斯公司执着于技术创新，不断为观众带来高质量的动画作品，充分反映了我们所生活的社会的多样性。例如，在《海底总动员》中，艺术家们为我们呈现了五彩斑斓的海底众生相，鲨鱼、银鱼、小丑鱼、帝王鱼、海龟、海星、鲈鱼、虾等，无不栩栩如生、色彩鲜明，特别是作品中的色彩运用和主角的运动呈现：柔软的海葵如在风中轻轻摇曳的花瓣，不断舞动绽放；半透明的水母缓缓随着水波沉入海底；等等。皮克斯公司的工作者不仅向人们展示了他们丰富、惊人的想象力，也运用顶尖的技术创作出具有逼真质感、绚烂色彩与流畅运动的唯美画面，将观众带入梦幻般的视觉盛宴之中。

总体而言，受美国历史与民族性格的影响，那些丰富恣意的想象、夸张的个性化的动画造型、精美绚丽的动画场景、充满噱头的喜剧情节等成为美国动画片共有的元素特征，美国动画则以非凡的艺术魅力与先进的科技水平在无形中为美国价值观的全球传播发挥着重要作用。

二、日本的动画艺术特色与价值观建构

日本具有复杂、独特而又多样的民族文化，在其各类艺术作品中均有所体现。日本的文化特性在动画中表现得极为鲜明，同时又善于巧妙地学习与植入异国元素而倍显别样的吸引力。日本动画随着"二战"后高速发展的经济成长壮大，一批各有艺术特色的优秀导演，如宫崎骏、押井守等，经过不懈努力，为日本动画赋予了其民族独特的审美趣味、深厚的艺术内涵与核心价值观。

（一）注重角色塑造，传达价值观

日本动画善于提炼传统文化，并将其价值观念、伦理道德与文化理念等带入动画内容创作及人物性格塑造中，对观众起着潜移默化的熏陶作用。例如在日本动画中，时常可以看到对整个日本民族影响深远的武士道精神，尤其是对君主的忠诚与武士道强调的精神力量。武士道精神是特权阶层的精神信仰，是封建幕僚时代的产物，重视君臣戒律。有些人受忠君、爱国、敬神等精神影响，甚至达到了愚忠的地步，他们坚定地相信以死效忠是一种美德，宁肯在死灭中求得所谓的永恒、静寂与超脱。这种对生死的独特观念与对信仰的执着坚守，既源于神道教的自然观，亦与佛教禅宗的轮回转世观念有关。在日本动画片中，枯死的大树或摞荒的土地逐渐返青，恢复生机，角色以死换取万物的重生，带来了大地的生生不息，等等，皆是这种观念的鲜活显现。

对日本人而言，"'忠'提供了一个天皇和臣民关系的双重体系。臣民可以越过任何中间人，直接对天皇效忠；他可以用自己的行动'使殿下放心'。但是，天皇对臣民的命令则需要通过他们之间所有的中间人来层层转达。'这是天皇御旨。'这句话会立刻激发人们对天皇的'忠'"①。"当个人欲望和义务准则起冲突时，一个人若无法割舍个人欲望，他就是弱小的"②，武士道精神强调了为特定群体尽忠乃至无条件服从甚至牺牲自己这一点。在《幽灵公主》中，"宫崎骏对与人类作战急先锋的野猪神及野猪群体则塑造得极为鲜明，仿若'武士道'精神的图腾符号"③，片中那些面对持有强大火枪的人类而被逼入绝境的野猪们开

① 〔美〕鲁思·本尼迪克特：《菊与刀》，何晴译，浙江文艺出版社2016年版，第119页。
② 〔美〕鲁思·本尼迪克特：《菊与刀》，何晴译，浙江文艺出版社2016年版，第194页。
③ 寇强：《动画作品中地域文化和审美意识的传播价值分析——以日本动画为例》，《新闻界》2015年第8期。（个别文字有改动）

始抱团行动，抱着为君尽忠的宗旨，明知反抗唯有一死，仍旧视死如归，最后只落得尸横遍野。它们这样做不是为了保护它们得以生存的森林，而是为野猪神尽忠。

日本动画题材十分广泛，既有写实的青春题材，也有奇幻的神话故事，可谓多种多样、丰富多彩。但文艺始终来源于生活，反映着现实生活，故事背后蕴含的动画主题发人深思，其中，很多日本动画作品善于塑造普通人物，通过故事来表达艺术家所要传达的哲理与思想内蕴。例如，《哆啦A梦》中的野比大雄是个带着大眼镜的四年级小学生，他平庸、懦弱，常常担心会被母亲训斥、被同学看不起，为考试成绩太差而担惊受怕，为如何反抗强壮的男同学而苦恼，为如何讨好喜欢的女孩而自惭形秽。幸好，他拥有一只蓝色的猫型机器人——哆啦A梦，这只来自未来的哆啦A梦能够从万能的口袋中拿出一件又一件神奇而古怪的道具来帮他摆脱困境，当然，出于各种原因，也产生了许多令人啼笑皆非的故事。大雄和这只哆啦A梦成了八九十年代的中国孩子最喜欢的动画角色。事实上，大雄虽然只是个平凡得不能再平凡的孩子，但他怀有一颗善良之心，理解弱势群体的苦难，对待朋友也非常诚恳，这部动画阐明了无论生活多么艰辛，身份多么卑微，都要坚守内心的善良。《灌篮高手》作为运动题材动漫，以其独特的魅力吸引了众多的青少年观看。作品中，樱木花道虽是为了追求喜爱的女孩而加入篮球队，但在冲突与摩擦中逐渐改变了争风吃醋与盲目自大的性格，快速地成长起来，并对篮球产生了深挚执着的热爱。作品通过普通人的改变，以鲜明的人物塑造与富有想象力的故事情节，生动地表现了团队与个人一同成长的过程。《樱桃小丸子》中的小丸子特点鲜明，有人认为她是长大后女孩的缩影：她好奇心重、不讲理、赖床、喜欢叹气，甚至让爷爷代写作业；爱和妈妈顶嘴，不整理房间；在她看来，男生是脏兮兮的、笨笨的生物。小丸子有很多缺点，却是一个非常可爱的、不矫揉造作的、纯洁善良的小女孩，作品以小丸子的单纯与真实一直带给观众真正的轻松与快乐。

在异彩纷呈、各具特色的日本动画角色中，一些动画大师纷纷塑造或精致向上、或温柔善良、或顽强博爱的各个年龄层的女性形象，这些独特的女性形象在世界动画之林可谓独树一帜，通过曲折的故事情节与美妙的图像细节呈现着作者的精心思量与匠心演绎，诠释着现实生活的多姿多彩，令人印象深刻。在著名导演宫崎骏那里，常常可以看到这样的典型的少女形象：她们柔弱、单纯的外表下蕴藏着一颗善良、坚韧的心，往往会经历磨难，但凭借执着的信念而获得了成长。例如《千与千

寻》中，千寻放弃了依赖父母的生活，也放弃了舒适与享乐，开始面对严峻的生存状态与未知的考验，随着故事情节的安排，她从一个孤独无助的任性女孩变得坚强、勇敢。《风之谷》《悬崖上的金鱼姬》等动画中都有着那些坚韧、聪明、美丽的女孩的身影。《风之谷》中被赋予崇高使命的娜乌西卡是个美丽、善良的女孩，无论是对咬破她手指的狐松鼠还是对杀害自己父亲的库夏娜，都表现出宽容大度。动画通过王虫群被娜乌西卡甘愿牺牲自己以还回小王虫所感动，最终拯救了世界的结局，传达人与自然应和谐相处之道。日本动画中还有一类成年女性角色，这类角色在不同的作品中展现出各种相异的性格与身份，如《风之谷》中的老婆婆熟知古代流传下来的传说，认定娜乌西卡为预言中"站在金色草原上的蓝衣人"。

在《铁臂阿童木》中，天马博士为了缓解失去儿子的痛苦，按照儿子的模样制造了一个机器人阿童木，然而随后又出于种种原因，将阿童木卖给了马戏团。茶水博士收留了遭遇遗弃的阿童木后赋予了它超常的本领。此后，勇敢的阿童木以坚定的信仰、无比的勇敢与机智，带着无法成为人类的遗憾，投入捍卫人类正义与和平的战斗中……在这部动画作品中，阿童木敢于面对生活给予的一切困难，经历磨难与成长，以坚定的意志去拯救世界。正如本尼迪克特曾提到的："日本人生活中的某些特定情形，会要求人们具备一系列品质，除了复仇心外，还包括冷静和克制的行为。坚忍冷静，是一个值得尊重的日本人必须具备的自我控制能力，也是'对名声的义理'的一部分。……虽然对百姓的要求没有那么严格，却依然遵守所有阶层的生活准则。"[①] 可以说，日本动画不仅强调对动画角色性格与心理的呈现，而且注重通过角色塑造对受众进行价值观教育。在全球文化博弈与注重商业价值的时代背景下，日本动画始终坚持对人物关系的多元平衡建构与民族文化精神的感染力提升，而这些都建立在类型化角色塑造的基础上。

（二）对自然与环境的态度

日本四季分明的特点使得民众天生就对自然万物的变化与发展非常敏感。动画艺术的虚拟性与视觉性等特点令想象力丰富的日本人大展手脚，无论是对动画人文内涵剖析的深度，还是题材的广泛度，都体现出日本人独特的文化视角与民族审美。日本人对森林有一种莫名的感受，

① 〔美〕鲁思·本尼迪克特：《菊与刀》，何晴译，浙江文艺出版社2016年版，第137页。

既有畏惧感与神秘感，也有热爱与崇拜。他们认为，一切物质皆起源于森林，所有生命都因森林的灵性而存在，人应当与自然建立友好的关系，应当具有和其他事物平等存在的权利。人类亲近、依赖、崇尚森林，当然也是对生命起源的尊敬与爱护。这一观点在很多动画片中都有所体现，比如：《幽灵公主》中的森林对整个故事具有极为重要的作用；在《千与千寻》中，千寻和父母一同前往全然陌生的新家，在旅途中，父亲为了抄近道，发现了山林间一条诡异幽森的隧道，他不顾女儿千寻的劝阻，率先步入隧道，三人闯入一处诡谲的异空间，山林延伸之处是与众神毗连的地方。由此可见，动画的作者显然是在呼吁人类敬畏自然，与自然和谐相处。

"神道教是在日本原始宗教的基础上发展形成的。日本位于亚洲最东部，被浩瀚无际的大海所环抱，在远古交通十分落后的条件下处于孤立之境。根据考古发现，在公元前一万年左右，日本进入新石器时代（绳纹文化时期）。当时，由于自然力的束缚，日本民族的先民把许多自然物和自然现象作为崇拜的偶像。随着文明的发展，日本民族的先民们持有的对自然和祖灵的敬畏观念逐步形成信仰体系，这便是日本的原始宗教信仰。"① 例如，在日本动画中，森林往往能够赋予人类力量与智慧。日本人认为树木的精灵是生命的象征，并把对自然的恐惧与敬仰集中于树木身上，认为其是神灵附体之处，很多亲近森林的主角往往被赋予非凡的实力。例如：生活在森林茂盛的鲸鱼岛，以后成为实力超凡的猎人的冈；出生于远离城市的深山的悟空；等等。宫崎骏的经典动画《龙猫》成功塑造了一种可爱的精灵——龙猫。"在我们乡下有一种神奇的小精灵，他们就像邻居一样居住在我们的身边嬉戏、玩耍。但是普通人是看不到他们的，据说只有小孩子纯真无邪的心灵可以捕捉他们的形迹。如果静下心来倾听，风中可以隐约听到他们奔跑的声音。"② 宫崎骏听到的传说为他带来了无尽的灵感。这部动画想象丰富，充满童趣，龙猫们在月下嬉戏的场景尤为清新而唯美，也表现了作者对生态环境、生命、人性、发展等问题的探索与反思，透射出鲜明的民族文化内涵。在《幽灵公主》中，动物与人类的战斗由来已久。在幽灵公主眼中，人类是贪婪的、冒犯的；对于人类而言，挖掘铁矿才能换取更好的生活，双方可谓矛盾重重。而森林守护神终被激怒，苍绿茂密的森林转瞬间成为一片焦

① 牟成文：《神道情结与日本民族性格》，《世界民族》2009 年第 2 期。
② 薛燕平：《世界动画电影大师》，中国传媒大学出版社 2015 年第 3 版，第 134 页。

土。作者以艺术化的方式阐述他的思想：人与自然应和谐相处，保持双方关系的平衡，如此才能获得幸福与平静。故事结尾，双方不欺不弃，这种平衡的状态是不是作者对人与自然的相处之道的隐喻？在很多动画中，创作者以艺术化的形式提出了他们对世界很多问题的思考，但也往往留下一个开放式的结局，并未能给出解决之道。

日本地窄人多，常年遭受地震与海上风暴的威胁，自然资源匮乏，还要时时面对自然灾害，出于生存的需要，日本人对自然资源的保护意识非常强。日本动画创作者强调自然和人的和谐相处，呼唤人类对过去的认同与记忆，关注人性与环境、战争与和平等主题，当然也会在动画中表现与反思人类自身的缺陷、贪婪与错误。大友克洋的《蒸汽男孩》以极为震撼的视角探讨了"科学对人类而言是把双刃剑"这一话题，以悲情的画面描绘了维多利亚时代的伦敦大破坏带给观众深深的痛楚与反思。著名的动画大师宫崎骏的作品《千与千寻》《风之谷》《天空之城》等以一种震撼人心的力量审视与关注人性、自然和战争。《风之谷》借助腐海、王虫等对人类肆意破坏自然的行为发出警示，告诫人类只有与自然友好共处，才能和谐共存。《起风了》展现了在战乱动荡年代，战争与自然灾害对人们的无情打击，也描述了堀越二郎与患肺结核的里见菜穗子的缥缈爱情，整部作品催人泪下。《天空之城》在叙事、人物塑造和画面质感上都有很好的艺术创造，取得了票房上的巨大成功，展现了宫崎骏对战争的反思，那个最终毁灭的天空之城拉普达隐喻作者渴望战争与贪婪永远离开人类的决心。在其中，他巧妙地插入了一个微笑的少女与翠绿的大地相互映衬的质朴纯粹的画面，带给人们清新美好的视觉感受，也表达出作者对残酷的战争与无情的厮杀的批判，对和平生活的希冀与对美好事物的歌颂，从而引发了观众强烈的情感共鸣。

在动画片《仁太坊——津轻三味线始祖外传》中，盲人艺术家在遇到艺术提升瓶颈时，听见自然神灵的启迪："你的心灵就快打开了，在这块如母亲般孕育出万物的大地上，以四季变化展露出不同美景的大自然里……"在这里，我们可以看到日本对自然神的崇拜——艺术灵感与理想需要在自然中获取。细田守的《怪物之子》满怀深厚的人文关怀，讲述了一个男孩误入"涉天街"，此后跟随熊彻修行，成长为少年后返回人间界的故事。这部动画呈现了一个缺少父母亲情的孩子的成长历程，同时表达了父辈对教育、榜样等问题的反思。

在日本社会与文化中，人与人之间有着严格的等级序列，服从权威，每个人都必须谨慎地在自己所处的阶层行事是日本社会中形成的思维模

式,"日本人所宣传的'各就其位'理念,其实是一种深植于他们社会经验的人生准则。几个世纪以来,不平等就是他们最熟悉也最习惯的生活方式","人和人之间的每一次问候、每一次接触都必须显示不同种类和不同程度的社会差距。……每个日本人从童年起就必须学会如何在不同场合中行不同的礼"。① 动画作品的内容反映了人类社会的各个方面,当然也会涉及教育现实、青少年成长问题及对社会教育理念的反思或肯定。《琴之森》等动画片就以鲜明的人物形象与富有感染力的情节展开了一场对教育误区与自然态度的思考之旅。《琴之森》中的森林里有一架被弃置的钢琴,受过严格的传统钢琴教育的、"只是听从指示练琴"的雨宫修平,无论如何也无法在这架钢琴上演奏优美的乐曲,而家境贫困、一直生活于此的、象征着自然属性的一之濑海在阿字野老师的指导下学会弹钢琴,并用这架森林钢琴弹奏出优美的乐曲。雨宫修平与一之濑海分属两个阶层,森林钢琴却独独青睐于一之濑海,显示出大自然对人类过于功利化的教育理念所持的态度,足以引起我们对教育目的、功利追求与人格养成之间的复杂关系的思考。

(三)物哀与知物哀

日本民族强烈的末世感、物哀思想的产生原因与其地域环境、历史有着某种关系,呈现出日本民族独特而鲜明的审美意识。物哀思想产生的原因与多方面的因素有关。日本是一个国土狭长的国家,景色多样,各具风姿,特别是由于临海,天气变幻莫测,具有一种神秘的、虚无缥缈的虚幻美和朦胧美,既常常令人惊喜,也令人难以捉摸,同时火山、地震、雪灾、海啸等频发,使得日本人危机意识很强,对美好的事物非常珍惜,担心会瞬间化为乌有,例如,日本人最热爱的樱花在盛开时极其灿烂,但也会在瞬间凋亡。川端康成认为,"艺术的极致就是死灭"。日本动画中的死亡场景极为唯美,漫天飞舞的樱花象征着生的短暂与死的静美。著名动画人物沙加(《圣斗士星矢·冥王篇》)临死前说过一段话:"花开、花落,星光灿烂,总有消逝的一天。这个地球、太阳、银河系,甚至整个宇宙也都有消亡的一天吧。"《萤火之森》中,生活在森林中的男主角无法与人类接触,他陷入爱情却不能拥抱自己喜欢的女孩萤。在生命即将消逝之时,他转向萤,笑着说:"来吧,萤……我终于可以拥

① 〔美〕鲁思·本尼迪克特:《菊与刀》,何晴译,浙江文艺出版社2016年版,第44~45页。

抱你了。"在漫天萤光的闪烁中，在短暂拥抱后，他的身体消失了。男主角面对死亡时微笑的面孔深深地留在观众的脑海之中，也留下了深深的遗憾和无尽的悲哀。

物哀思想具有浓郁的日本民族的审美情趣与意识，自提出后便成为解读日本文化的有力武器之一。随着时代的发展，物哀思想有所深化，愈加深刻地影响着日本文化。在文学上，川端康成的作品深刻体现了物哀之美，他以纤敏、细腻的笔触描述这个充满独特的美感与哀伤的世界，在隽永、含蓄、质朴的风格中透露哀愁与虚无，呈现一种朦胧而感伤的氛围。物哀思想强调文艺作品须以本然的真情实感去打动受众的心，而知物哀即能够感而知之。很多日本动画追求情节曲折、画面唯美精致、故事忧伤感人。例如，《秒速5厘米》感人至深：影片中，明里和贵树的相爱纯粹、平凡，他们一直犹豫彷徨，后来贵树陷入对明里的深深思念中，但也仅仅是编辑一些并不存在收件人的短信，明里也和别人结婚，进入了婚姻生活。这个没有结果的爱情令人感到淡淡的忧伤，触碰着观众内心最柔软的地方。在《辉夜姬物语》中，辉夜姬有一个自由、快乐的童年，而在成人后却不得不面对种种无奈与无助，最终在月圆之日，她离开了带给她喜乐与悲伤、爱情与分离等种种体验的凡世，回到了属于她的地方。吉卜力工作室的作品《借东西的小人阿莉埃蒂》荣获2011年日本电影学院奖最佳动画电影。影片中，小人族少女阿莉埃蒂住在地板下面，依靠"借"来的微小的能够维持生命的物品过着日子。在与翔相识后，二人成为朋友，然而她的"借"在管家那里被称为"偷"，最终她被驱赶而不得不移居到新的地方。作品以童心阐释不同物种的相处之道，承载着人类纯真的感情，也体现了物哀的审美意识及无常观，令人印象深刻。

另外，本尼迪克特曾指出："菊与刀都是日本形象的一部分。日本人极度好战又极度温和，极度黩武又极度爱美；极度粗鲁傲慢又极度彬彬有礼，极度死板又极度灵活，极度恭顺又极度讨厌被使唤，极度忠诚又极度反叛，极度勇敢而又极度胆小，极度保守而又极度喜欢新事物。他们非常在乎他人如何看待自己的所作所为，但是，即便他们犯了错未被人发现，依然会有罪恶感。他们的士兵接受过全面的训练，但依然桀骜不驯。"[1] 这一民族性格与日本文化的杂糅与矛盾性深刻地体现在文艺作品中，在动画人物塑造中亦有极其鲜明的显现。日本动画中就有这样一

[1] 〔美〕鲁思·本尼迪克特：《菊与刀》，何晴译，浙江文艺出版社2016年版，第2页。

类动画角色:他们具有双重性格,平时与常人无异,但在特定情形下会展露另外一种和平常完全不同的性格或显现独特的能力,如《圣斗士星矢》中的双子座撒加,作为黄金圣斗士中的一员,有其善良的一面,也有其邪恶的一面,外形也会随之出现一些特征的变化,如头发会由蓝色变为灰色,这预示着他由最善良之人变为恶魔。

三、欧洲的动画艺术特色与价值观建构

法国学者埃德加·莫兰曾提到,欧洲文化血统中糅合了文化的复杂基因,具有独特的多源性、融合性和探索精神。在当前我国动画研究领域与动画市场中,美、日动画可谓热闹非凡,至于欧洲动画,"在中国版图中,欧洲被受众与学者忽视;而在世界版图中,欧洲是动画文化的发源地,获奖作品远超日本,产业地位举重若轻"①。从艺术角度而言,在2006年的法国昂西国际动画电影节所评选的"动画的世纪·100部作品"中,欧洲获奖作品高达45部,美国为24部,日本和中国则各有4部和1部,这足以说明欧洲动画在全球动画艺术中的重要地位与独特成就;从产业角度而言,欧洲动画产业在充分重视艺术性的同时,亦在市场上取得杰出成绩,其动画产业年产值早在2000年就已达到5亿欧元,各大动画公司〔如英国的HIT娱乐有限公司(HIT Entertainment)与法国的卡雷尔集团(Carrere Group)等〕的主要利润来自音像发行、衍生品授权及生产等方面。欧洲动画以其深厚的文化积淀与浓烈的文化气息,在全球动画市场中独树一帜,其独特的价值观与艺术表现区别于美、日动画,在美国动画汹涌的商业浪潮的冲击下,亦能坚定地保持对作品品质的追求与人文哲思。这种甘于寂寞的创作心态最终换来的绝非寂寞的成就,而是在带给人们惊喜、感动与反思的同时,频频摘取国际各大动画奖项,并在产业化进程中取得了令人瞩目的成就。

在英国,动画产业属于创意产业。1998年,英国政府出台的《英国创意产业路径文件》明确了"创意产业"(creative industries)的概念,将其定义为"源自个人创意、技巧及才华,通过知识产权的开发和运用,具有创造财富和就业潜力的行业"。英国动画产业在政府的大力支持下发展迅速,无论在质量上还是在数量上,都有突出表现。在世界市场上表现较为突出的有《小羊肖恩》系列动画、《天线宝宝》系列动画等。其

① 赵小波:《欧洲动画产业发展模式研究——以法、英、德为例》,浙江大学博士学位论文2009年。

中，《小羊肖恩》系列动画讲述的是小羊肖恩和伙伴们共同生活在郊外牧场的故事，看似单调的牧场生活中也有许多有趣搞笑的事情。故事里黑面白身的羊是英国特有的一种绵羊，这使得剧集带有浓烈的英国特色。此系列片曾获得2007年法国昂西国际动画电影节最佳TV制作奖、2010年国际艾美奖最佳青少年奖等，成绩斐然。英国动画非常注重对本土文化的表达，英国人大多性格比较内敛且沉稳，做事踏实且专注，从而造就了高质量的动画。英国动画具有鲜明的英式文化特质，少有夸张的搞笑与浮夸、跌宕的情节，而多通过情节设置与沉稳的色调传达对人性与现实的反思。例如，动画短片《头朝下的生活》描述了一对在一起生活了多年的夫妻，他们的生活方式很奇怪，两人在画面上一正一反，以此表现夫妻之间冷漠与不和谐的关系，显示了英国动画创作者对人性、生活与现实的反省，这种创作理念是值得我们学习的。

英国《小猪佩奇》系列动画可谓风靡全球，"在开始创作《小猪佩奇》时，三位主创菲尔·戴维斯、马克·贝克和内维尔·阿斯利特绝不会想到，这会是史上最受欢迎、最赚钱的动画之一。自2004年首播以来，《小猪佩奇》已经在全球180多个地区播放，在中国也成了现象级的动画节目"①。这部动画作品围绕小猪佩奇与家人、朋友的轻松愉快的日常生活展开剧情，表达了相亲相爱的亲情观与友情观，老幼皆宜，成绩斐然。在中国，《小猪佩奇》系列动画由中央电视台引进播出并成为央视七点档收视第一的节目，随后登陆优酷和爱奇艺等线上渠道，在各大平台获得可观的播放量。作品中简洁明亮的配色、单纯天真的角色及平等亲密的家庭关系使此动画的观众涵盖了各个年龄段的观众。从内容上看，《小猪佩奇》系列动画风格简单，对话轻松日常，创作者融入英国的文化内核，潜移默化地进行文化输出，呈现有爱的英国家庭观。《小猪佩奇》系列动画讲述的是简单的家长里短，喜欢跳泥坑的孩子、爱吹牛的爸爸和和蔼可亲的妈妈，日常的各种细节既真实、平淡，又有趣、温馨。每一集的时长均控制在五分钟左右，故事情节简单，节奏轻快、不拖沓，且笑点频出。此系列动画展现了一种最让人认可也最令人渴望的家庭生活，尽管父母有缺点，但现实中的家庭生活就是这样有喜有忧，只有父母、孩子相亲相爱和互相理解，才能创造美好的生活。《小猪佩奇》系列动画走红的原因还包括外部环境的助力，比如宽松、自由的产业环境、政策的扶持、资金的运转支持等，由此可知，"内容为王、外力

① 张熠如：《〈小猪佩奇〉：动画故事如何以价值观取胜》，《风流一代》2018年第20期。

为辅"是《小猪佩奇》系列动画能够在市场上站稳脚跟的根本。

德国动画历史悠久，不仅有《阿基米德王子历险记》《巴巴爸爸》《记忆旅馆》《回到盖亚城》等经典的动画长片，也有《平衡》《红兔》《快递包裹》《爱情与偷窃》等异军突起的动画短片，可谓异彩纷呈、百花盛开，为德国赢得了诸多动画大奖。德国历史上诞生了众多优秀的哲学家与思想家，正如德国人的严谨、务实，动画片亦精益求精，选材严谨且寓意深刻，富有哲理性，呈现鲜明的德意志风格。同时，德国动画艺术表现形式丰富、创意极佳，常用巧妙的寓意反思人性、环境保护等主题，令人印象深刻。例如，荣获世界各大电影节十多个奖项的《快递包裹》，其开始的场景令人熟悉，也令人恐惧：矗立的大烟囱肆意地排放遮天蔽日的黑雾，空中飞着奔波忙碌的各式飞行器，整个大地了无生机。独居的老人孤寂地生活着，他发现了收到的包裹的秘密，于是开始大胆地尝试改变自然环境与生存状态……影片颇具吸引力之处便在于剧情的巧妙构思，包裹内竟然就是老人身处之世界，那么老人在几番试探后该如何改变污染严重、破烂不堪的现实世界呢？最后，硕大的鲜花替代了烟囱与黑雾，音乐亦由沉重、压抑转变为欢快、轻松，引导观众思考人、生命与自然、环境的关系。

值得一提的是，克里斯托·劳芬施坦和沃尔夫冈·劳芬施坦兄弟制作的获得了奥斯卡最佳动画短片奖的《平衡》（*Balance*），典型地表现了德国人严谨的思维方式与幽默方式，深刻地反思了人性、诱惑、平衡与合作等问题。五个外貌特征相同的人分别站立在平衡板各自的点上以维持平衡，然而出乎意料而来的、能发出音乐的箱子打破了这表面的平衡。由于好奇、自私与贪欲的推动，五个人开始了丑态百出的争夺，在躲闪与平衡的较量中，唯一的"剩者"并没有最终成为胜利者。为了维持平衡，他只能无奈地跑向音乐盒的对面，最后，唯有孤独陪伴着他。影片以一个简单的关于在平衡板上五个人争夺音乐盒的故事，说明个体对诱惑与利益的贪婪追逐将会造成混乱与崩溃。在当今娱乐经济与多元文化思潮的背景下，特别是在西方个人主义价值观的冲击下，一些动画作品中极度的自我意识和个体意识被吹捧，这必须引起我们的注意。《平衡》以简单而通俗的故事与方式深刻反思人性问题，富含深奥的哲理。"作品的具体性与抽象性、直接性与间接性通过理性的艺术诉求方式通俗且深刻地映射在观众的精神体验之中，从而使这些艺术理念从直觉和暗示、

从寓于理性又环绕理性的'虚拟'现实中得到了最好的解释。"①

法国历经千百年的历史积淀,形成了许多文化艺术流派。扎根于这一文化土壤的法国动画在世界动画之林确立了独特的艺术特质,取得了不凡的艺术成就。无论是吸收了世界文化资源的佳作《叽哩咕历险记》《阿祖尔和阿斯马尔》,还是寓意深刻、颇具幽默感的《魔术师》《疯狂约会美丽都》等一系列风格独特、艺术水准高超的动画片,都显示出一定的文化深度与法国民族风格。不同于搞笑诙谐的美国动画,也不同于具有物哀审美特征的日本动画,法国动画以富含人文情怀的艺术追求、富有哲理、偏爱手绘风格等特点在全球动画市场上独树一帜。在众多优秀的法国动画作品中,法国导演文森特·帕兰德和伊朗女导演玛嘉·莎塔琵合作导演的《我在伊朗长大》可谓风格独特,颇具文化深度。这部自传式动画作品讲述了一个女孩在伊朗的成长历程,以此反映伊朗的社会变迁。动画中,独特、简约的手绘风格贯穿始终,作者以女孩的成长故事承载内蕴丰富的人性反思,残酷的战争、动荡的政局、文化隔阂等多层次内容在这个充满人性厚度的故事中——展开,使得这部动画别有深意。

第二节 发达国家动画艺术特色之同与异

一、关于动画的幽默手法

20世纪初,基于活动电影机的技术发展,詹姆斯·斯图尔特·布莱克顿制作的动画片《滑稽脸的幽默相》问世,其搞笑方式影响了此后主流动画的发展趋势。20世纪20年代,美国电影业快速发展,动画进一步拓展了童话题材的创作,强化了其娱乐性功能。随着华特·迪士尼的动画形象米老鼠的诞生,商业动画进入快轨道,娱乐性与商业性如影随形,无论在创作上还是在理论上,都得到了不断的发展。同时,各国动画的幽默手法也都具有自己独特的民族特色与审美标准。

美国早期的移民史塑造了美国人人人平等、勇于开拓、信仰自由、坚信成功取决于自身努力的观念,这些观念促使美国动画敢于挑战权威,极具颠覆与讽刺精神。作为最有争议的作品,《南方公园》尽管收获了可观的收视率,但因涉及较有争议的话题、敏感的社会问题、成人化内

① 黎青:《动画短片〈平衡〉的现实指导意义》,《文艺研究》2005年第8期。

容及放荡不羁的言论而备受争议，褒贬不一。这部影片的主角是南方公园小镇上的四名男孩，话题广泛，以犀利、尖锐的角度审视美国社会诸多敏感与棘手的现实问题，如对种族歧视、艾滋病、暴力与性甚至宗教与权威等进行了抨击与嘲弄。"《南方公园》不断触碰着社会文化包容度的底线，当传统的社会禁忌、因循的旧范陈规、既定的价值观念被其毫不留情地推翻乃至践踏时，人们获得的不再是《辛普森一家》中那种娱乐轻松的审美效果，取而代之的是意料之外甚至是被冒犯之后的思考与反省"①。

美国主流动画片《辛普森一家》也是一部具有颠覆和讽刺精神的作品，不过相比《南方公园》，无论是动画内容还是讽刺手法，都有其不同的地方。例如，在对性的表现与言语措辞方面，《辛普森一家》表现得相对委婉与内敛。《辛普森一家》的主角是住在美国小镇斯普林菲尔德的辛普森一家，传统的理想父亲应该是具有责任心、自律精神的成年男性，而作品对这一角色进行了颠覆与解构，片中的父亲荷马不仅没有责任心，做事情粗心，而且头脑简单，在饮食上毫无自律，喜欢高热量的食品，整天喝啤酒，脾气暴躁，颠覆了父亲的高大上的形象。此外，这部动画嘲弄的对象范围较广，对权威也进行了讽喻。《辛普森一家》以其出色的艺术表现与滑稽幽默获得了受众的认可，使卡通节目摇身一变成为电视节目黄金时段的主角。

根植于美国社会文化的美式幽默动画以一定的叙事节奏、鲜明的角色、出人意料的噱头等阐释其思想主题，不仅直率、辛辣，而且夸张、滑稽，充满了令人哄堂大笑的追逐打闹、插科打诨。《怪物史莱克》在全球相继上映了四部，票房屡创新高，是第一部荣获（第74届）奥斯卡金像奖最佳动画长片的动画片，深受观众喜爱。此片不仅恶搞传统的王子与公主从此"过着幸福的生活"的故事情节，将其改编为"从此，他们过着丑陋的生活"，而且颠覆了以往的英雄故事模式和人物形象，将原本应该英俊潇洒、高大勇猛的男主人公塑造成一个外表古怪、散发着沼泽臭气的绿色怪物，而被困在高塔上的优雅、美丽、纯洁、温柔的菲奥娜公主也因受到诅咒晚上变成丑陋（但也不失可爱）、脾气稍微暴躁的怪物模样，本应善良、正义的王子和神仙教母在片中也成为道貌岸然、善于使用阴谋诡计的小人。在故事情节上，本片以祛魅的方式消解了王

① 徐坤：《美国主流与非主流动画的审美教育传播比较——以〈辛普森一家〉之与〈南方公园〉为例》，《当代电影》2012年第6期。

子和公主浪漫、温馨、甜美的爱情故事与可望而不可即、神秘的婚姻生活，取而代之的是琐碎乃至搞笑的世俗生活场景。早上起来，怪物们便开始如厕，咕噜咕噜地刷牙，放肆地放屁，粗鲁地打嗝，夸张地呈现各种动物的喧哗、打闹，非常契合儿童的天性与嬉戏、捣蛋的日常生活，足以获得他们的喜爱与认同。即便是配角（第三部），也进行了颠覆性的塑造，那些曾经伴随我们成长的童话中完美无瑕的人物，如白雪公主、睡美人、灰姑娘等，一改纯洁、优雅、高贵的传统形象，成了搞笑的、世俗的、唠叨的、刻薄的女性。

人物形象塑造对动画能否获得良好的幽默效果、市场效益，能否实现艺术价值具有重要意义。几乎每一部优秀的美国动画作品都有让我们记忆深刻的经典形象，也都与幽默诙谐的喜剧明星密不可分。米老鼠和唐老鸭、汤姆和杰瑞、兔八哥和高飞狗等在荧幕上以看似琐碎的笑料演绎着他们的故事，以诙谐幽默的卡通造型、夸张搞笑的动作为我们带来美好而长久的记忆。例如，《马达加斯加》中的各个动物角色的造型与其性格特点相符，不同的动物可以亲密无间，特别是可爱、超萌的企鹅小分队给人留下了深刻的印象：他们机智勇敢，处理问题非常高效，再加上它们一贯严肃的表情，让观众既感到有趣，又非常感动，笑中带泪。在《小鸡快跑》中，缺乏锻炼的母鸡们体态臃肿，但信念坚定；原先在马戏团中生存的洛基一副花花公子的模样，作品赋予其人格化特征，刚刚来到鸡舍的时候，它打扮得很光鲜，走起路来一摇一摆，简直就是一个虚荣的浪荡公子哥，令人感到非常好笑。《加菲猫》的主角是一只生活在大都会一个平凡街区的慵懒的猫，它具有哲人般的奇思异想、长不大的孩子气性格、无止境的旺盛食欲，比萨、千层饼、意大利面、蛋糕等无不是它的最爱，但对猫的食物——青菜和老鼠嗤之以鼻。它随心所欲，崇尚享乐主义。对它而言，躺在沙发上，一手握着遥控器，一手拿着零食，边吃边看电视，再打个盹，这便是最完美的"猫生"。它简直就像披着猫皮的人，满足了人们对偷懒与享乐的想象，于是，这只自私、懒惰、虚荣、自恋的加菲猫在观众的笑声中得到了宠爱。

美式幽默的一大特色是对配角的搞笑与插科打诨的作用非常重视。《美女与野兽》中，作者让画面中的烛台、茶壶、茶杯、脚凳、衣橱等全部活了过来，并以拟人化手法分别赋予它们好动、善良、勇敢、调皮等不同的性格，不仅推动了情节的发展，而且令整部动画变得非常具有趣味性，生机勃勃。在《怪物史莱克》中，操着一口西班牙口音的靴子猫在爆发之前用无辜可怜的、晶莹且楚楚动人的大黑眼睛令人心生怜爱，

既提升了史莱克队伍的战斗力，也为影片增添了无穷的乐趣。于是，驴、猫等所制造的热闹与幽默着实让观众享受了一场笑料百出的视觉盛宴。在《花木兰》中，花家的祖宗尽管并不看好木须龙，但为保护花木兰便唤醒它，阴差阳错之下，木须龙陪伴花木兰踏上征程，这条讲话像连珠炮又爱生气的小木须龙，为观众带来许多欢笑。迪士尼动画以拟人化的手法赋予木须龙语言与性格，使其从形象到语言都具有搞笑、诙谐的特质。比如木须龙刚出场时，为了壮大声势，它让蟋蟀在旁边烧火，借助光投下威猛高大的巨龙影子，与它本身弱小的形态形成了鲜明的对比，具有令人捧腹的幽默效果。

美国很多动画角色的关系倾向于一种对立但又势均力敌的平衡。以《猫和老鼠》来说，这部动画曾先后8次荣获奥斯卡最佳动画短片奖、5次奥斯卡提名，被100多个国家引进，可以说，它给全球众多国家民众的童年留下了美好的记忆与无限的欢乐。在片中，汤姆猫总是在追逐杰瑞鼠，它用尽方法试图捉到那只机灵的老鼠，却始终无法如愿，二者永远是追和被追的关系。不和睦的一对角色上演着琐碎的纷争，汤姆永远百折不挠，杰瑞永远狡猾诡诈，在欺压与抗争、强大与弱小的对比中穿插无数的滑稽搞笑场面。同时，动画创作者极大地发挥了角色的虚拟性作用，以变形的方式营造幽默效果。例如：汤姆在奔跑的过程中，腿突然停下，但由于惯性，上半身依然向前探出很远；汤姆的脖子时常像橡皮筋一样被拉长，杰瑞的身体被压缩变形；等等。这种画面效果令人捧腹。在一场场追与逃的过程中，弱小者总会有惊无险，于是杰瑞总能化险为夷。只要愿意，创作者可以将这个动画永远地延续下去，让人感受紧张惊险之后的轻松快意，缓解现实生活中的压力。

动画的美式幽默的典型特点除了动画角色那些极度夸张的动作、闹剧般激烈的追打，还有穿插的百老汇式歌舞表演。美国动画中的歌舞能够充分传递快乐，带给观者轻松、幽默、欢快的观影感觉。例如：《美女与野兽》中，美丽、善良的主角贝尔一出场就以歌舞剧的形式给观众带来享受与快乐，最后以王子与贝尔幸福、优雅的双人舞渲染美好的结局；《狮子王》开场的《草原的圣歌》将非洲原始音乐和现代音乐相结合，以极强的节奏感创造奇幻的音乐效果，动物们在非洲大草原共同完成加冕仪式，宏大的场景、优秀的剪辑、炫目刺激的视觉效果与优美的音乐带给观众的是震撼与感动。同时，美国动画非常善于使用对比、巧合、误会等技巧来营造喜剧效果。例如《功夫熊猫》中，沈王爷的船队到了，拥有神龙大侠的盖世武功的大熊猫阿宝表情凝重，帅气地掷出斗笠，

然而接下来的镜头竟然是斗笠掉下，镜头再由斗笠切换到阿宝身上，此时阿宝却做出憨态可掬的表情，与观众所期待的大侠形象形成了鲜明的反差，喜剧效果出乎意外地好。

早期的日本动画是在学习美国动画的过程中发展起来的，风格以诙谐幽默为主。20世纪30年代，日本动画的题材范围逐渐扩大；20世纪60年代，日本动画开始努力走出国门，以独特的艺术魅力赢得了美国、欧洲等地区观众的喜爱，动漫产业也因此成为日本的第三大产业。在今天娱乐经济的时代，仅仅依靠日本民族文化特质与物哀的审美理念等是无法吸引全球观众的，对于如何将独特的幽默搞笑元素穿插于剧情中，日本动画逐步积累了经验并形成了自己的幽默特色。日本动画在从学习、模仿美国动画到形成自己的民族风格，再到走向辉煌的过程中，一些世界著名的动画大师做出了卓越的贡献，他们对幽默的理解也有着自己的创作体会与感悟。

在幽默表达方面，日本动画常常运用角色情绪发生变化后身体外形也随之发生某种变化的技巧，如人物由原来的正常身材比例突然变成不正常的比例，以强化喜剧效果。例如，《灌篮高手》中的人物平时正常的身材比例都是九头身，但当感到惊喜、恐惧、愤怒、沮丧时，他们一下子变形为Q版角色造型（三头身或二头身），英俊的、男子汉气概十足的脸瞬间变成充满稚气的孩子般的脸，从而形成一种强烈的反差，极具幽默感。这一通过外形的变形来营造幽默诙谐效果的技巧在《名侦探柯南》《火影忍者》《樱兰高校男公关部》等日本动画中也被采用。当然，作为一部优秀的动画片，《灌篮高手》的幽默手法还有很多，比如将反差式幽默手法与曲折的剧情结合起来，取得了良好的效果，也有助于表达价值观。樱木花道在学习扣篮动作时被难倒，赤木刚宪指派流川枫指导樱木花道，殊不知流川枫正是樱木花道的情敌。樱木花道十分窝火，便趁机假装手滑用球砸向流川枫，流川枫无奈以"手滑了"的理由还击樱木花道。在队长规劝后，樱木花道先是道歉，后又伺机将几十个篮球全部砸向流川枫，"噢！我全身都太滑了！哈哈哈，流川枫你这个傻瓜，呀！看球！"流川枫为反击，举起装球的铁球篓砸了回去……整个情节一波三折，当观众看到樱木花道被教育后去道歉，以为两人将要握手言和时，没料到又是一场闹剧。动画情节较为真实地表现了青少年的叛逆，给观众造成了极大的心理反差，进而因领会到幽默而感到愉悦。日本动画片《蜡笔小新》中的小新是一个只有五岁的幼儿园小朋友，却十分早熟。他聪明又懒惰，好色又胆小，还鬼话连篇，这些特质被安排

在小朋友身上，从而引发了很多的故事。语言、行为与年龄、外表的不符形成了很多令人意想不到的笑料，因此，小新的奇思妙想、搞笑动作与成熟的语言令人印象深刻。运用这种幽默方式的动画片还有《樱桃小丸子》，小丸子是一个粗心大意却也可爱的小姑娘，充满了别具童趣的幽默。

不同于美国动画的插科打诨与追打跑闹，日本动画以丰富的想象力和创造力塑造人物、安排情节，动画角色的形象总是立体而丰满的，情节富于幻想，也具有一定的趣味性，不断制造喜剧效果。例如，动画片《海贼王》有一集中，狂欢男爵给海贼们出的难题是捞金鱼。对于捞鱼，海贼们当然擅长，更别提捞金鱼了。他们觉得胜券在握，对此不以为意，没想到金鱼体形之大远超他们的想象，简直是在捞鲸鱼！这部动画片情节曲折，意外不断，十分精彩。值得一提的是，与欧美动画中单纯的幽默诙谐不同，一些日本动画片受其民族性格与美学理念影响，或多或少地令人感受到对人生、生命的感慨，弥漫着哀婉与忧伤。

由于独特的理性思维与反叛精神，法国人具有浪漫的气质，他们不愿意墨守成规，崇尚艺术的创新性。法国动画追求原创，众多优秀的动画作品都以丰富的主题与个性化的艺术形式淋漓尽致地体现动画师的创作个性，其杰出的幽默方式富有张力，各有特点。与美国的插科打诨和日本的情节反差营造的喜剧效果不同，法国人擅长以冷静、睿智的思维方式与各种幽默手段对事物进行犀利的思考。特别是深受诞生于法国的超现实主义思潮的影响，动画作者常常将黑色幽默等手法运用于创作中。他们将自己对人世百态的独特理解深藏于那些虚构的滑稽故事中，创造笑料，引发思考，足以令不同年龄层次与不同阅历的受众获得不同的感悟。"当今各国无不被大众文化所侵蚀，而独有法国坚守失落的精英意识，成为通俗文化中的孤岛。这种精英气息同样充溢于动画领域，其幽默方式自然也是贵族而不流俗的"，"法国动画幽默的表现方式不像美国动画般直露浅白，而是贵族化的含蓄、节制、矜持、冷幽默"。[①]《疯狂约会美丽都》中的戏谑包含在各种历史、政治、哲学等文化背景与典故中，暗藏机锋，如炸青蛙果腹、黑手党长方形的身体、托汉堡的自由女神像等，无不充满了对现代社会问题与人类异化等的反思与批判。

第43届法国电影凯撒奖最佳动画片《大坏狐狸的故事》的清新的手

[①] 苏玛：《平民的狂欢与贵族的戏谑——美国与法国动画幽默方式之比较》，《吉林艺术学院学报》2008年第6期。

绘风格极具法式动画的特点。作品虚构了无名的动物角色，角色的性格反差、曲折荒诞的故事情节等所营造的幽默别出心裁，的确是一部优秀的动画作品。《大坏狐狸的故事》讲述了三个独立、完整的小故事，由大坏狐狸作为"主持人"，三个故事过渡自然，给人带来观影的新鲜感。这部影片的画风与主题充满了童趣，三个看似荒诞曲折的小故事有着不少的笑点。例如，在"宝宝回家"中，动物们的善良获得人们的认可，但他们试图用树枝将孩子弹回去、开车送却将方向盘扯掉等愚蠢的行为又将观众逗乐。影片营造了一个纯净、快乐、充满善意的世界，唤醒受众对童趣的记忆与憧憬，激发人们对真、善、美的向往与认同，释放出现实生活中的无奈与压力，自上映以来好评如潮。导演雷内坦言，希望这部作品是可以跨越年龄阶层的作品。无论是被片中动物既蠢又想当然的闹剧逗笑的儿童，还是能够领会到笑点背后的泪点的成人，都能从中获得自己的快乐与领悟。这部作品以"只要快乐就好"的简单理念带给受众清新自然、质朴美好的观看感受，获得了市场的认可，也给我国动画创作带来众多启示。

英国人特有的幽默与机智在动画作品中亦能形象地呈现出来。黏土动画《超级无敌掌门狗》无论是在题材选择还是在形象处理上，都表现出特有的英式智慧，足以令全球观众领悟英式文化与冷幽默，不由得为其充满魅力的艺术风格所折服。这部影片荣获多项世界大奖，被视为英国文化的代表符号之一。《超级无敌掌门狗》整部动画洋溢着浓郁的英伦格调，甚至主人公华莱士也总是穿着白衬衣、毛背心，系着领带，是一个典型的普通英国男人，这对于英国观众而言，简直再熟悉不过了。场景与道具制作精良，而且色彩朴实，极具写实性，令人感受到动画人物就生活在英国环境中。该片在人物设计（比如华莱士）、情节塑造与对白等方面有一种淡淡的怀旧感，出人意料的想象及充满悬疑色彩的故事设置，使其成了独特的、别具魅力的优秀动画片。

二、关于艺术创作比较与文化借鉴问题

（一）积淀与创新：外国动画艺术特色比较

民族性格、历史底蕴与地域环境等因素的不同，在一定程度上影响了一个国家的审美趣味与文化风格，使得动画艺术特色也各有不同。总体而言，美国首先采用三维软件制作动画，追求唯美的视觉感受，人物生动有趣，性格鲜明，配角幽默诙谐，负责搞笑，喜剧效果强；日本动

画以二维动画为主，侧重写实，画面精美、细致，注重人文精神，传达鲜明的日本文化特色与审美理念。当然，每一位动画大师的创作风格也会受到自身的审美趣味、人生经历与艺术修养等诸多因素的影响，从而给观众呈现丰富多彩的动画形象与审美样式。

美国建国历史相对较短，文化与历史积淀较为有限，"但是其文化主体却是以新兴的资产阶级或说是中产阶级为主流的，因此体现在动画这种大众传播文化中的直接表象——美术风格或样式，就是一种融合了商业味道的、唯美性的表现形式。其特点是既没有传统文化那样深厚的底蕴，也缺少过强的个性特征，而是以大众普遍喜爱的方式，呈现的一种符合大众审美要求和格调的风格"①。例如，世界电影史上具有里程碑意义的动画《白雪公主和七个小矮人》的诞生便有着非常强的商业目的。1929年，美国经济危机到来，人们急需发展娱乐业，以获得消遣并排解压力、苦闷，于是相对廉价但能带给人们快乐的娱乐文化产品成为人们的共同追求。经过市场调研，迪士尼兄弟决定押上全部身家拍摄《白雪公主和七个小矮人》（当时被媒体戏称的"迪士尼的蠢行"），且最终获得了成功，迪士尼可谓名利双收。因此在总体上，美国以遵循大众的审美需求与审美趣味为创作标准，从早期的《白雪公主和七个小矮人》《小飞象》《睡美人》等到当代经典作品《花木兰》《狮子王》《飞屋环游记》等，都呈现出符合大众审美要求的艺术风格。

在动画造型设计上，美国动画善于迎合观众的心理需求，根据角色性格与情节需要采用写实、夸张、变形等各种手法。例如，早期的《白雪公主和七个小矮人》中，白雪公主的造型设计偏写实，以圆润的弧线为主，圆润的脸型、妩媚的眼睛、小小的嘴巴，再加上可爱的泡泡袖与蓬松的裙摆，整个形象灵活、立体，给人柔美、可爱的感觉。七个小矮人的造型设计则运用了夸张、变形等手法，使用饱和度高的颜色，借鉴动物运动的姿势与规律，使小矮人显得非常生动可爱，活灵活现。巫婆则被设计得恐怖、丑陋，尖尖的鹰钩鼻子、乌黑的眼圈、夸张的尖下巴、尖长的手指和黑色的斗篷，反映了巫婆的阴险、毒辣与狡诈，而巫婆也因此成为经典的反派造型。

美国在人物造型上会根据内容需要来使用漫画风格与变形手法。漫画风格的基本特征是简洁夸张、去繁就简，用最少的造型元素表现角色

① 何嵘：《初探中、美、日、法四国动画之比较》，《电影艺术》2013年第6期。（个别文字有改动）

的千姿百态与情感变化,令动画作品童趣盎然,令观众感到心情愉悦。变形,主要指夸大某些特征,使造型变形,凸显角色个性,强化角色造型的感染力,从而取得新奇、有趣的效果。如《怪物史瑞克》中,史瑞史的造型令人印象深刻,"其丑陋造型与传统影片中英俊潇洒的男主角形象有天壤之别",而"影片也正是通过这种形象的丑陋与性格的善良幽默形成反差作为卖点的"。①

与美国动画相比,日本动画剧情精彩,制作精良,多偏重写实,依据现实中的人与客观事物的比例等进行设计、描绘。当然也会考虑角色的年龄、性别等因素,从而比较准确、生动地塑造人物形象。例如,宫崎骏的动画人物形象塑造大都遵循写实原则,宫崎骏在谈到《千与千寻》的角色设计时提到,他是刻意将千寻塑造成一个毫不起眼的平凡女孩的。他的作品如《借东西的小人阿莉埃蒂》《哈尔的移动城堡》等中的女主角都设计得非常平凡,宛若日本街头正在行走的普通少女。新海诚的一系列作品中的人物设计亦多采用写实风格,如《星之声》《秒速5厘米》等。日本动画的代表形象是美少女——一双明亮的大眼睛、脸部线条极美的小尖脸、樱桃小嘴、九头身的比例、长腿细腰,这在日本动画中似乎已经被类型化了。当然,除了美少女,还有帅帅的少男,比如《灌篮高手》中的樱木花道,他身材魁梧高大,长相英俊,非常有魅力。还有萌萌的Q版角色造型,如《樱桃小丸子》和《蜡笔小新》的主角,线条简单,身材比例多为1∶2或1∶3,给人留下非常可爱的印象。日本动画对场景的刻画也倾向于写实,画面细腻唯美、精细繁复,常令人有身临其境的感觉。这一艺术特点与日本的民族性格有密切的关系,他们内心常常存在一种无常感,这令他们更专注于眼前之事,做到精确细心、无微不至、一丝不苟。日本动画的诸多场景,如《秒速5厘米》中的建筑和街道、《幽灵公主》中的幽深丛林等,无不精雕细琢、细致精彩。

在创作手法上,欧洲动画以多样性著称,黏土、铁皮等材质均有所运用,以多样性的表现手法与独特的风格让人回归童趣,无论是场景还是人物比例等,都精心设计,以严格的布局与精彩的呈现给观众以视觉享受。例如,法国动画片大多强调画面美感,无论是《阿祖尔和阿斯马尔》《叽哩咕历险记》,还是《小鸡快跑》《大坏狐狸的故事》等,其画面都非常美,给人无与伦比的审美享受。在外形塑造方面,法国动画强调体态、表情乃至服饰、道具等能够与人物的身份、处境、心情等相契

① 张静、孙斌:《美国动画角色造型图解式的视觉特性》,《艺术探索》2009年第1期。

合，使得形象与画面更加细致、生动。浪漫的法国人在人物动态塑造与色彩运用方面亦精益求精，例如：在《生命之悦》中，跳舞少女生机勃勃的舞姿极具韵律感，使得整部作品充满了灵性；色彩是动画造型的关键，法国动画灵活运用写实性与写意性色彩，不拘一格，根据创作需要进行选择，《阿祖尔和阿斯马尔》中的服饰就使用了大块的纯色红、黄、绿等，以色块法凸显北非的异域风情，别具风格，非常具有视觉美感。

在动画题材上，美国对多种多样的题材进行创新改编，积极传播美式民族精神与价值观念。例如，《白雪公主和七个小矮人》根据德国格林兄弟写的童话故事《白雪公主》改编，《埃及王子》取材于《圣经》中的《出埃及记》，《大力士海格力斯》改编自古希腊神话，《寻梦环游记》的创作灵感来自墨西哥文化，迪士尼动画《花木兰》取材于中国宋代郭茂倩编辑的《乐府诗集》中的《木兰诗》，等等，经过美国动画艺术家的创新与改编，以上动画均成为符合大众审美趣味的艺术经典。日本动画的题材包罗万象，有悬疑冒险、超现实的，有关于神话故事的，有关于校园生活的，等等。比如魔幻题材动画作品《千与千寻》以与日本传统文化神道教极为接近的生活现象——"神隐"事件为切入点，年仅十岁的女孩千寻意外来到一个魔幻空间后，经历了成长的艰难，也体会到人性的温暖，成为一个内心充满爱、忍耐和包容的女孩，表达了作者的人生感悟与价值理念。

美国动画有非常突出的特点：恢宏大气，豪迈直爽，非常擅长以跌宕起伏的故事情节制造激烈的矛盾冲突；主角们临危受命，经历挫折，遭遇挑战，战胜强大的敌人，在关键时刻拯救世界。例如：《无敌破坏王》的主题是拯救游戏世界；《冰雪奇缘》的主题是拯救王国；《功夫熊猫》与《花木兰》的主题是拯救世界，捍卫和平。相比较而言，日本动画始终带有鲜明、浓郁的民族特点，擅长以细腻的笔触描述故事情节，以唯美精致的风格、自然流淌的节奏述说平凡人物的故事，通过层层剥茧与情节递进，使观众逐步体会到动画所要传达的主题和价值观，不同于美国动画如倾盆暴雨般猛烈地展示其价值观，日本动画如同春风化雨般绵长地表现其日本特色。这一区别当然与日本人含蓄、隐忍的民族性格有关，日本人喜欢委婉内省，善于体悟细腻的小细节与情调。例如，在《狼的孩子雨和雪》中，狼人去世后，母亲带着儿女住进乡下的破屋，在打扫过程中，通过母亲双手一点一滴的劳作，了无生气的旧民房重新焕发生机等细节，把人们内心深处对美好的向往、轻微的忧虑、乐观的精神恰到好处地表达出来。动画让观赏者跟随作者体悟那些被忽视

的日常与记忆，从而获得久久无法平息的感动与温暖。

在全球化趋势与文化同质化影响下，欧洲动画坚守着自身的特点与民族文化独立性，无论是在艺术性上还是在商业性上，都日渐取得了自己的地位。欧洲优秀动画作品常常极具深刻性与批判性，或阐释作者对文化、历史、政治乃至人性的严肃思考，或张扬与守护人世的真、善、美，或关注现实的深层问题与严肃主题，即便是幽默，也往往是笑中带泪，充满了阳春白雪的精英哲思。创作者们充分展现自身与众不同的艺术个性，在表现方式、题材选择、艺术品质等方面形成独特的风格。事实上，商业模式可以学习与复制，但艺术风格与品质才是一个艺术家乃至一个国家动画产业的核心竞争力。不同于美国动画中那些称霸草原的狮王、具有魔法的冰雪公主等或伟岸、或美丽的英雄式主人公，欧洲动画常将视线投向一些普通的小人物或动物：《疯狂约会美丽都》中，两鬓斑白的查宾平淡地道出"是的，影片结束了"；《大坏狐狸的故事》中那些没有姓名、弱小甚至蠢萌的小动物，也都有着自己的个性；《阿祖尔和阿斯马尔》从奶妈观看婴儿的视角开始，通过一个伊斯兰妇女养育两个不同种族孩子的故事，诠释了人类两大文明间的差异与理解的主题。由此可见，欧洲动画无论是在立意、题材选择还是在人物塑造等方面，常以精益求精的艺术性承载深刻的哲理性，颇具深度与厚度。

（二）解构与建构：美、日动画中异国文化元素的比较

在美、日动画强国的经典动画中，包罗万象的题材有很多是来自对异国文化题材及元素的运用，动画创作者通过各种艺术手段对他者文化进行改造与整合，灌注本族民族精神与文化灵魂，在某种程度上消解了异国文化的"在场"，解构了原有文化他者的形象与意义，进而重构文化内涵与价值理念。

由于美国历史文化积淀的局限与美国人开放的思想，美国动画必须吸收来自其他国家和地区的素材并加以改编，打造富有美国特色的文化作品。正是美国动画对异国文化的无限包容与大胆借鉴，成就了美国动画在世界动画市场上的辉煌。世界上最经典的动画（如《白雪公主和七个小矮人》《爱丽丝梦游仙境》《睡美人》《阿拉丁》《狮子王》《花木兰》等）无论是时间跨度还是地理跨度都非常大，而且源自不同国家的文化资源。借助于当代传播技术瞬时的传播力，全球各地的人们跟随这些影片可以欣赏到世界不同地区的地理风貌与文化风情，既包括舞蹈、音乐、沙漠与森林等非洲元素，也有长城、筷子、水墨、针灸、太极等

中国符号。不论哪种题材,也不论哪国的文化元素,美国凭借富有想象力的创意,对他者文化进行美式改编,贴上美国标签,将美国精神与价值观内置其中,完成解构与建构,并在全球进行推广,在为其带来巨大的经济利润的同时,也传播了美国价值观。

美国动画用美国的价值观念和商业标准来改造异域题材。例如,在《功夫熊猫》中,阿宝在机缘巧合之下得到大师的培养,为追求梦想与拯救世界而激发内在能量,击退敌人。在这一过程中,熊猫与其他动物极尽搞笑之能事,毫无中国传统文化中侠之悲壮色彩与大义凛然。在迪士尼和漫威漫画公司联合出品的《超能陆战队》里,瘦弱的少年小宏与哥哥相依为命,在一次大火中哥哥去世,小宏陷入极度的悲痛之中,幸好有哥哥研发的机器人——大白的陪伴,后来小宏发现哥哥的死与一场阴谋有关,因此振作精神,与小伙伴组成超能战队,运用智慧和勇气成功打击阴谋犯罪。在这部动画中,日本文化元素非常丰富。例如:大白的设计灵感便来源于日本龙猫;卡拉汉的面具也令人想起日本歌舞伎的脸谱;场景中的桥塔和日式推拉门、大学里盛开的樱花、日式风情店、日本经典小吃等在作品中无处不见。人物的起名也可谓煞费苦心,特别是小宏的名字"Hiro"令观众自然而然地联想到"Hero"。小宏不仅隐忍、谦逊,也有极强的爆发力与叛逆精神。尽管处处渗透着日本文化要素,但这部影片依然是迪士尼的味道,迪士尼娴熟的叙事手法、穿插其中的搞笑煽情、适当的节奏与美式价值观的传达令人体会到熟悉的迪士尼特征。《超能陆战队》弘扬的是美国社会所倡导的个人价值与英雄主义,小宏在得知哥哥死因和危及城市的阴谋诡计后,战胜心理障碍,团结众人,除邪惩恶,拯救家园。小宏原本是一个弱小、平凡的少年,但历经磨难,成就了英雄壮举。

美国人在勇于冒险和做出改变的理念下不甘心安于现状,崇尚以乐观的精神开拓进取,坚信通过自己的努力可以改变未来。一些以异域文化为题材的美国动画片也体现了这一价值观,并且常将主角通过执着努力实现自身转变与潜意识觉醒作为叙事的一条线索。将维京艺术与动画艺术相结合的《驯龙高手》展现了独特的北欧风土人情,还原并艺术再造了维京部落建筑,依托维京部落浓厚的文化底蕴,塑造了一个刚开始不为部落人所认可的弱小男孩小嗝嗝(Hiccup)。这个弱不禁风的男孩显然在造型上就区别于标准的部落少年,以形成强烈的反差。作为一个边缘小人物,小嗝嗝怀抱信念,勇敢善良,乐观豁达,不愿意随遇而安,而是反其道行之,摒弃屠龙的传统,且最终和龙成为好友,给家园与龙

族带来和平。动画着力描写了小嗝嗝与龙成为朋友,以及从龙族对村落的掠夺到人龙和谐相处的过程,在一定程度上解构了维京部落的龙文化与海盗文化,同时也建构了人与自然和谐共处的理念及美式个体意识与开创意识。

美国并非一个文化资源大国,却当之无愧地成为文化产业强国,其原因之一便在于美国能够广泛吸收其他国家的文化素材,以超强的想象力与高超的艺术技巧进行大刀阔斧的改编,把握观众的猎奇心理,大胆地在背景、民族音乐、服饰设计上进行借鉴,打造自由奔放、冒险上进的美国特色动画作品。例如,《埃及王子》将背景置于古老的埃及,那一望无边的荒凉沙漠、雄伟华美的宫殿、独特华丽的王室装饰展现了神秘的古埃及风情。影片中有这样一个细节,摩西得知自己是希伯来人的后代,对自己的身世细节非常困惑,回到宫殿后,他仔细观看壁画,这时壁画上的人物活了过来,再现出历史真相,由此得知了自己的身世。这种令人耳目一新的表现方式不仅推动了情节发展,而且呈现了古埃及独特的壁画艺术。在这部动画中,颜色的运用也是非常有特点的,逼真的场景设置以及与之相契合的色调有机协调,栩栩如生地将一个异域历史故事极具艺术感染力地呈现在银幕上。再以动画音乐为例,《狮子王》的开场曲便运用了当地乐器,并加入非洲土语的伴唱,展现出非洲草原的恢宏气势与广袤无边、生命的生生不息与大自然的勃勃生机。

加藤周一分析日本文学的一段话对我们研究日本动画有一定的启示作用,他说:"日本文学世界观没有排他性,因此在吸取新东西时,没有必要抛弃旧有的东西,尤其是当新思潮从外部传进来时,并不能引起内部变化,不会破坏固有世界观的持续性,也不会因此而产生文化上的同化危险。"[①] 日本动画独树一帜,在全世界占有重要地位,与日本人能够善于运用"拿来主义",吸收与借鉴先进文化后再创新转化,最终创作出反映日本民族性格和文化价值的动画作品有着重要关系。日本动画取材十分广泛,不仅有中国的经典名著,如《西游记》,也有西方莎士比亚的《罗密欧与朱丽叶》、侦探推理类小说《大侦探福尔摩斯》等。日本动画是扎根于日本文化土壤的产物,是对本民族精神、民族性格与价值观念的艺术呈现。从地理因素上看,日本是一个狭长的岛国,日本民族只有与自然抗争,才能改变资源短缺的困境。他们通过填海造陆等方

① 〔日〕加藤周一:《关于日本文学的特征》,丛林春、张乃坚译,《外国文学研究》1987年第3期。

式，在一定程度上争取到一定的土地与资源，这种勇于改革、努力创新的精神与性格也体现在他们的动画创作中。同时，日本岛国地震多发，一方面造就了其国民心怀忧患的意识，这种忧患意识令其性格坚韧而内敛，另一方面也形成了强烈的对生存资源的渴求。从政治、经济、文化因素上看，动漫产业的发展为日本经济的崛起起到了很大程度的推动作用。同时，随着对文化软实力的重视，动漫成为日本文化软实力发展与文化（价值观）输出的重要方式，而要输出则势必要寻求更广泛、更丰富的题材与文化元素，因此，日本动画通过解构他国文化，以丰富的想象力将日本民族特色融入动画中，展现其民族审美经验，令观众深刻体验到日本民族性格和民族精神。

无论是地理因素造成的民族性格，还是自20世纪以来动画产业在政治、经济、文化中所起到的重要作用，都促使与推动日本动画广泛地主动吸纳与利用他国文化元素，并对外来文化元素进行创新运用，打造独具民族特色的动画作品。例如，日本动画《白蛇传》对家喻户晓的中国神话传说《白蛇传》进行了改编，这部动画特别设置了白娘娘为救许仙而失去法力，成为凡人，与爱人终成眷属的情节，消解了我国传说中的降妖与反抗主题，强化了对爱情的描述。

日本民族既是适应性很强的民族，亦是善于学习的民族，为了自身的强大，在科技与文化等各个领域都努力虚心向先进国家学习。早在19世纪60年代，日本就派出青年人到世界一些强大的国家（如德国）学习各种知识，这在很大程度上推动了日本的快速成长。因此，日本民族性格中既有西方人（如德国人）的严谨与求知，也有东方人的克制与谦和，只要是有助于本民族的繁荣发展与进步的，日本似乎都可以加以学习与利用。在这一导向下，日本动画将他国文化"拿来"时并不太受文化渊源与历史背景的束缚，可谓天马行空，随意杂糅。例如，《圣斗士星矢》显然取材于希腊神话，然而除了十二宫的场景设计与部分角色参考了希腊神话外，故事内容和希腊神话几乎没有什么关系，主要角色星矢、冰河等均为虚构。作品讲述了主角们战胜困难，以顽强的意志守护雅典娜的故事，圣斗士们对女神的忠诚是他们战斗的根本原因，这是武士道中的忠——对君主的绝对服从和恭敬——的延伸，弘扬的仍是日本传统的忠、勇等武士道精神。又如，《最游记》演绎了一个完全不同于《西游记》的虚幻与现实生活交融的故事，在动画中，人物形象、取经目的、人物关系、叙事时空等都有极大的区别，孙悟空师徒四人开着战车除魔，而且有抽烟、喝酒等不良习惯，最为惊人的是，唐僧变成了惹眼的"机

关枪手",等等。

日本动画敢于打破常规，坚持广泛吸收外来文化，以丰富的想象力进行创新，传递着本民族精神和价值观念。例如，宫崎骏诸多动画中所表现的对战争的厌恶、对和平的歌颂、对美好的追求、对人性中的贪婪与自私的反思等，在表达自己对生命、自然与艺术的感悟的同时，也传播了美好，并获得了市场的认可，是值得正在探索与进步过程中的我们学习的。但是必须指出的是，无论出于何种原因，某些动画在吸收和改造他者文化的过程中，由于缺乏统一的标准和道德底线，因而出现迷失方向、不尊重他国的历史与文化、向受众灌输扭曲的价值观念、歪曲与背离他国文化的根本性原则等问题，这是必须受到谴责的。例如，有些改编自中国名著的作品，将正义、善良的主题改为以吸引受众的暴力为卖点。更为严重的是，有些日本动画，如《进击的巨人》"在网络上引起了很大的争议，作者自己也承认皮西斯司令的原型是日本历史上真实存在过的陆军大将秋山好古。三道城墙的设定很容易被解读为：困住的人类世界其实影射了日本人的岛国心态，打破围墙获得更广阔天地的自由其实影射了日本的侵略扩张思想。这种理解给这部动画蒙上了一层军国主义遗毒的阴影"[①]。因此，对日本某些动画中所传达的军国主义倾向与扩张侵略的激进思想，必须予以高度重视、严厉谴责与严格管控，必须禁止其在国内传播。总之，无论是美国还是日本，虽然都在文化上奉行"拿来主义"，但最终目的依然是更好地输出本国的价值观，追求全球文化语境下的经济效益与价值传播。

第三节　动画强国动画艺术发展之思与鉴

一、打造中国自己的民族特色动画

在文化软实力竞争愈演愈烈之语境下，如果不能很好地挖掘、发展、创新本民族优秀传统文化，那么本土文化特质与民族精神将面临逐渐消亡的命运。特别是被外国文化"移植"的一些文化产品，可以说将中国故事改得面目全非，必须予以正视。如果优秀而伟大的传统民族文化被外族精神同化，无疑是一个民族最深沉的悲哀。当然，积极维持民族化与现代化的平衡对动画创作至关重要，毕竟历史在发展，民众生活环境、

[①] 万柳：《被消解的他者——试论日本动画中的西方形象》，《云南艺术学院学报》2018年第2期。

认知能力与审美意识也都在不断发展。要提升国产文化作品的艺术魅力与市场竞争力，弘扬中华传统文化与核心价值观，就要推动传统文化的创新性发展与现代化转型，提升其经济价值与艺术价值。动画片则必然要承担文化传播与审美价值功能。当前越来越多的艺术创作者已经认识到本土文化资源对振兴国产动画的重要价值，挖掘和创新优秀传统文化，有助于在全球文化场域展现新时代的民族形象与民族价值，这已经不仅仅是一个动画产业的问题，而且具备一种文化战略意义。

从上文的美、日动画发展经验总结中我们可以看出，要发展我国动画，必须要积极探索动画民族化的可实现路径，保护本民族传统文化特质与独特性是动画创作的关键。中国有源远流长的古典文学，也有瑰丽多彩的民俗文化；有思维缜密的文化理论，也有深邃多样的美学形态；有荡气回肠的历史传奇，也有曲折动人的神话传说……有上下五千年的优秀文化资源供我们挖掘与演绎，对传统文化的创新阐释与艺术表现不仅能够令我们的动画作品具有原创性，而且能使其更具有民族特质。文化体现一个民族的历史积淀、精神风貌与时代背景，我们每个人都肩负着传承传统文化的重任。美国动画作品能够对个人英雄主义与崇尚自由精神进行渲染、描述、张扬，日本动画作品可以彰显其鲜明的民族性格与强烈的物哀意识，那么，我们上下几千年的优秀传统文化如何在动画艺术中体现与发展，并形成独特的中国特色呢？同时，强调民族性并非排斥对他者文化的借鉴与学习。事实上，"古为今用"可以令国产动画的民族性建构在深厚文化底蕴的基础上；"洋为中用"则能令这一建构更为高效，使民族气质与民族特色尤为鲜明。在当前文化语境下，封闭保守的想法显然早已不合时宜。我们应吸收与借鉴美、日动画发展的经验，加快形成自己独特风格的步伐，探索适合自己的发展路径。

"讲故事"能力匮乏与市场运作机制问题是制约我国动画发展的一大弱项，在这一点上，日本和美国漫画的先行做法给了我们很好的启示。尽管美国动画创作一般由创作公司主导，日本动画更注重制作者的艺术化追求，但无论日本、美国还是欧洲国家，动画基本都是以受众认同为目的。特别是日本动画，几乎无一例外地以连环漫画作为开路先锋和试金石，漫画在日本文化中有一定的发展历史与重要地位。"1862 年英国人 Charles Wirgman 以本国的讽刺漫画杂志 PUNCH 为蓝本，创办了日本讽刺漫画杂志 JAPANPUNCH，这是日本第一本现代漫画杂志。"① 昭和时

① 刘洋：《中国与日本动画与漫画产业的比较与思考》，《齐鲁艺苑》2003 年第 3 期。

期是日本漫画的改组时代，各种漫画团体建立，"二战"后漫画界复苏，手冢治虫将电影拍摄手法融入传统漫画绘画技巧中，画面给人以全新的视觉感受，开始了日本漫画的飞跃性发展。此后，一些人气较高的漫画如《铁臂阿童木》《银河铁道999》《福星小子》等被拍成电视并风靡全球，给青少年留下不可磨灭的印象。可见，日本动画制作的对象基本是经受了市场考验的漫画作品，以漫画作为市场的试金石，成本不高，而且能够确保有一定的受众基础。然而在我国动漫领域，动、漫分离，各自为政，并无联系，原本应当紧密合作的作者、出版商、经销商等分散为各个孤立的点，甚至有的动画是投资商一拍脑袋就指挥创作者进行制作的，无法经历市场的检验，自然也就无法了解受众的喜好，与观众的审美趣味相差甚远。

在当今的文化传播语境下，以情动人的文化内容依然将在文化市场保持持久的核心竞争力。在肯定技术优越性的基础上，我们不能喧宾夺主，更不能本末倒置，一味地追求形式或技术的新奇而背弃创作规律。在这一点上，一些声势浩大、投资巨大的动画产品遭遇滑铁卢，带给我们很大的启示。文化产品作用于人，无疑需要人的甄别与认同。震撼人心的内容宛若灵魂，技术宛如血脉，二者缺一不可。以温情表现而感人至深的《飞屋环游记》不仅情节峰回路转、高潮迭起，而且创作者以技术手段来处理一老一少的面部表情和眼神，通过人物的精彩表演带给观者温暖，真挚动人的忘年交给这部影片注入强大的情感力量。这部动画最为突出之处是将有缺点的普通人作为主角：耄耋老人并非慈眉善目的长者，甚至有一些怪脾气；小朋友也非一尘不染、自律上进的孩子，他胖得像球一样，甚至废话很多。然而正是这些如同你我一样的普通人，在片中逐渐走向相濡以沫，震撼着每一个观众，使他们随着情节的发展而流下感动的眼泪。正所谓同类相近、同类相亲，荧幕上的英雄会激发我们的梦想与豪情，而普通人的执着与相爱更能打动在现实世界疲惫不堪的我们。

在世界动画史长廊中，每一个鲜活独特、深入人心的动画形象都将它鲜明的个性和活跃的生命力深深刻于我们脑海中。例如，"在1928年的《汽船威利号》上，米老鼠的形象是细长脚，小眼睛，头身比例较现代也偏长。这时候的米老鼠性格比较急躁、爱恶作剧、活泼多动。这与美国当时的社会现象也是有联系的，这个时期的美国正处在经济萧条时期，这样的动画形象无疑折射了当时人们（的）生活状态，所以在美国一经推出就受到了大家的喜爱。而随着时间的流转，社会的发展，米老

鼠的形象和性格都在随之转变，在外形上越来越有亲和力了，头身比例对比被削弱，眼睛更大更圆了，线条越来越柔和"①，越发可爱，而且性格更为积极乐观，勇敢坚强，赢得了当时人们的无比喜爱，成为迪士尼的象征。因此，在发展中国特色动画的进程中，我国动画创作理念应该立足于中华优秀传统文化资源，以高科技为技术手段，刻画鲜活的动画形象，演绎精彩的故事，讲好"中国动画故事"，塑造独具感染力的动画人物。

全球化场域为世界上每个角落的人提供共同的文化经验，中国动画身处当代复杂文化语境中，无疑更负有传承民族文化传统的责任，对能够给观众第一视觉感受的动画造型设计亦是如此。当今的设计艺术不仅无所不在地渗透于人们生活的各个方面。"从视觉文化角度来说，设计的当代发展有一个从现代到后现代的转变"②，并且"从视觉文化角度来看，我认为从现代到后现代的转变，呈现为从功能到审美（装饰）、从标准化到个性化、从一元到多元、从技术到人文、从物质性到非物质性的深刻转变"③。

传统艺术符号以其特有的方式表现出强烈的独立性和文化身份感，承载着民众在历史积淀中所形成的共同的审美标准和民族品格。应该说，一段时期以来，出于种种原因，一些艺术创作者缺乏创新意识，对艺术风格的态度是急功近利地生硬"拿来"，缺乏深入研讨和现实分析。这一问题较为明显地体现在作为世界性语言的动画设计领域，在以国际流行趋势的模仿与被模仿的方式显现强、弱文化之间的张力。毋庸置疑，中国设计艺术受到了西方设计理念与风格的强烈冲击。这种现实如果不改变，本土视觉文化资源与审美规律将在以西方设计为主流的流行趋势中被淹没，不仅不能突破设计艺术发展的瓶颈，而且关系到文化全球化语境下是否能够更好地弘扬传统文化与建构民族认同等重要问题。视觉符号总是在传递文化意义的同时，有意无意地从思想层面对我们的价值观念与审美趣味等进行改变或塑造，故而不得不引起重视。

当然，对西方设计流行趋势保持警惕态度，绝非故步自封。相反，文化全球化浪潮已经裹挟着每个国家、每个地区乃至每个设计者进入既危险又充满机遇的场景中，抓住机遇便有可能有所作为，否则就必定会成为文化战争中的牺牲品。值得注意的是，每一种非语言符号要获得一

① 何志燕：《论本土化对美、日式动画形象的影响》，《电影文学》2013年第3期。
② 周宪：《视觉文化的转向》，北京大学出版社2008年版，第232页。
③ 周宪：《视觉文化的转向》，北京大学出版社2008年版，第233页。

个群体的高度认同是无法与自身民族的历史文化语境脱离的。中国传统文化符号本身具有丰富的内在规定性，多以几何化手法形成较为简洁而又高度概括的形式符号，因此，尊重并主动寻求人们对设计艺术的期待视野与共通意识，通过对本土传统文化元素的积极运用与创新，使其能在尽可能大的受众范围引起审美体验与共鸣无疑是动画设计的发展方向。在文化全球化的趋势下，动画设计不仅具有经济效益，而且肩负着我国文化软实力提升乃至中国文化源远流长的价值观与民族精神世代传承的使命。我们可以看到，很多优秀的设计作品恰恰因具有中国传统文化特色而焕发出别具特色的光彩，创作者以丰富的想象力与合理化的造型将独特的民族韵味与国际化语言完美地结合在一起。

在进行动画的内容与形象设计的过程中，继承与发展本土民族文化必然要注重进行辩证的选择，强调借鉴与挖掘传统文化元素是为了更好地彰显中华传统文化。受众是身处当代文化语境的现代人，如果仅仅照搬传统文化，就会陷入泥潭而不能自拔。毋庸置疑，随着时代发展与民众生活水平的提高，扎根于历史深处的传统文化元素要在当代艺术中焕发青春光彩，必然要实现创新性发展，并且有些传统民间艺术无法脱离它已经形成的造型特点或特殊工艺，如果在造型与制作工艺等方面无法适应动画这一艺术形式，不能与动画的其他方面形成有机整体，那么即使这一艺术形式再美，在动画中也没有运用价值。在挖掘、激活沉睡的文化资源时，应当努力寻找民族风格鲜明、造型独特，而且经过创意转化后能够适应当代文化生活、适用于动画艺术的、具有表现力的艺术形式与文化内容。

动画艺术在我国发展至今经历了起伏波折的历程，尽管国家一再强调并采取了种种措施大力发展动画产业，特别是加大了对原创动画的支持和鼓励力度，但仍需继续努力。在继续奋发的过程中，我们应以海纳百川的胸怀学习美国、日本、欧洲等国家和地区动画产业的成功经验。探索和发展本土动画风格需要沉淀下来，学习经典作品是不可避免的。可喜的是，很多优秀的创作者已经具有独创意识，创作出一批赢得了良好票房与口碑的作品。我们的受众与政府应该给予创作者时间，优秀的作品需要创作者长时间的打磨，耐得住寂寞、甘心俯下身来学习才能重塑新时代具有独特民族艺术风格和艺术形象的中国动画。

艺术发展本身具有累积性，没有传统，创新自然也无从谈起。不仅文学"体必资于故实"（《文心雕龙》），艺术的发展过程更是科技和艺术不断承递与更新的过程。"哲学家罗杰·斯克鲁顿在最近的一本著作中已

经阐明了这一观点。'创意,'他说,'不是为了吸引眼球而不择手段,也不是通过震慑或干扰将外部世界的竞争拒之门外。一个众所周知的词语,只要用得恰如其分,也可以是最有原创性的艺术作品。……它们的原创性并不在于对过去的蔑视或对既有期望的粗暴攻击,而在于它们向传统形式及内容注入了令人惊喜的新元素。没有传统,创意便不能存在:因为创意只有通过对抗传统才能为人所知。'这与 19 世纪沃尔特·佩特提出的'经验之伤'类似,即为了探索新事物,你必须了解过去,否则你可能只是在重复前人的成果,煞有介事地兜圈子。"① 艺术正是在新与旧的更迭中不断发展与丰富起来的,艺术家们应在创作表现手法与制作形式等方面不断地进行尝试和创新。

从近些年来我国当代艺术发展的趋势看,创作者们从本土文化资源中吸收创意元素来进行民族元素创新与时尚符号创造已经成为一个重要的、有潜力的发展趋向,越来越多的优秀艺术家注重挖掘本土文化元素的深层内涵,并涌现出一些令人赞叹的作品。"凡是具备了独创特征的作品,一般说来,总使主体兴致勃勃,流连忘返。与之相反的作品,必使人感到失望、沮丧而兴味索然。"② "我们可以说,独创性作为艺术创作的规律,一方面,表现为作家艺术家创作的个性特征,另一方面,又表现为主体对对象的一种必然的心理要求。"③ 作为发展中国家,我国与西方争夺话语权时,必须保持自信与努力的态度,善于挖掘传统优秀文化,增强原创能力,以开阔的国际化视野与现代意识去继承与发展传统文化精髓,不丧失文化的独创性,在传统与时尚的对接中发展民族文化,使其更具有生命力,在继承与创新中超越学习对象,以独特的民族风格屹立于世界动画之林。

身处同质化与异质化文化的争夺场域中,承载文化符号的中国动画艺术深刻地体现了我国优秀文化的特质。动画故事创意与造型设计是人在造物活动中表现出的一种智慧与能力,故而我国动画艺术必须发挥原创精神,经历蜕变,创作出能够经历时间考验的经典的"我们的"产品,以具有民族特色与时代感的文化内容及相得益彰的风格化创作,提升自身竞争力,获得更大的社会效益。从近期动画创意看,充分利用本土文化资源已经成为一个很有潜力且备受重视的发展趋势。动画创作者

① 〔英〕彼得·沃森:《20 世纪思想史:从弗洛伊德到互联网》上卷,张凤、杨阳译,译林出版社 2019 年版,第 6~7 页。
② 周宪:《从文学规训到文化批判》,译林出版社 2014 年版,第 332 页。
③ 周宪:《从文学规训到文化批判》,译林出版社 2014 年版,第 339 页。

和研究者们不断感悟到我国优秀传统文化与艺术符号具有重要的审美意义,那些沉睡的资源潜力巨大,有待于激活与创新,积极运用本土文化资源与建构民族文化身份紧密相连。我国本土文化的艺术类型、风格、语言都非常丰富,如何结合当代文化语境,将文化经典、民间传说、艺术符号创造性地转化为鲜活生动的动画形象,转化为备受当代人喜爱的动画精品,尤其是符合当代受众的审美趣味和适应文化需求的动画精品,还需要我们更为深入地研究。

二、被凝视的动画镜像与价值观塑造

"这里不妨以一种戏拟的方式来改造一下培根的名言,'知识就是力量(权力)',可改成'图像就是力量(权力)'。"① 作为视觉艺术的动画是当今世界拥有最为广泛的受众的文化产品之一,其所被赋予的虚拟性、创作的自由想象、强烈的视觉冲击,不仅令消费者能获取直接的愉悦感受,而且能够影响人们的精神世界及生活观念,并使价值观和世界观在欢声笑语中深入人心,潜移默化地影响消费者的精神世界及生活观念。动画片的教育功能在娱乐中彰而不显,春风化雨般地对受众的精神世界进行塑造。如前所述,不同国家的艺术作品以具体的文化符号及独特风格呈现其所特有的民族性格、价值观念、审美倾向,特别是在对外(民族或国家)传播的过程中,更为显著地呈现其民族文化的独特性。动画中的意识形态与价值观念通过有趣的人物、曲折动人的故事情节与常被架空的历史进行传达,显得更为隐蔽,于是,也更容易在创作中蕴含价值观念。

动画涉及并反映一个国家与社会的方方面面,传递一定的社会伦理、文化价值与生活态度。中国动画起步较早,"中国学派"动画曾以独特的风姿和趣味、经典的风格引起广泛的关注和赞誉。中国动画自诞生起便强调思想性与教育功能,较为重视以健康向上的内容与传统美学风格承载民族精神与价值观念,从而引导观众,形成了中国动画的优良传统。然而出于种种历史原因,国产动画的国际影响力不尽如人意,国产动画也一度深陷"模仿门"和娱乐狂欢的旋涡中,各种隐形问题随之浮现出来。外来动画乘虚而入,凭借其精美的画面和无比吸引人的情节影响年轻一辈,逐渐消解某些受众的民族文化自豪感与民族文化认同感。

拉康根据自己的理论旨趣对弗洛伊德的对婴儿早期发展等相关的说

① 周宪:《视觉文化的转向》,北京大学出版社2008年版,第8页。

法做了新的阐释。"我们可以把在镜子前打量自己的婴儿看作一种'能指'——一种能够给予意义的东西,而把他或她在镜中所看到的形象当作一种'所指'。婴儿看到的形象似乎就是他或她的'意义'。"① 拉康将镜像阶段理解为一个认同过程,在婴儿对镜像的误认阶段中认同至关重要,但被认同的形象亦是异化的。"婴儿自我意识的出现总是伴随着一个'他者',总是在一个'他者'的参照下形成的。这个镜中的'他者'不是别的任何人,正是婴儿自己根据自恋认同与自我联系起来的镜中自己的影像。因此,这种关系从根本上看是双重的,它既是想像认同又同时是异化的。"②

格雷姆·特纳在其著作中引用了达德利·安德鲁的论点:"现在一般认为我们之所以迷恋电影,并不是对特定角色的迷恋,而是被影像本身所吸引,这是以我们心理发展最初的'镜像时期'为基础的。就像我们曾经的那样,当我们还是婴儿时,就在镜子中看到熠熠生辉的完整的自我,因此,我们现在同样认同于银幕上展现的熠熠生辉的完整的奇观。"③ 其后,格雷姆·特纳提出:"镜像时期的观念看似有些牵强附会,但是,许多颇具说服力的研究认为来自电影的快感与镜像时期的原始快感有关。当然,这种类比也存在一定的局限性,可以说在电影中我们可以看到一切,唯独看不到我们自己。也许这种类比的真正好处在于它强调了感知与现实之间的模糊性,这在自我的建构以及对叙事电影的理解中都很常见。在这个共性中,我们可以看到电影这种最现代的叙事系统有着古老的精神根基。"④ 无论如何,当代媒体对青少年自我塑造与社会认知的影响是深远的,青少年为各种媒体所包围,特别是"80后""90后"的独生子女们,他们自幼缺少伙伴的陪伴,所认识的榜样更多的是电子媒介中出现的人物。"固然,儿童看电视的主要动机都是为了消遣,但我们不能低估在消遣中无意学到的很多东西。马歇尔·麦克卢汉曾对一位研究者说,'你研究学校里的电视教育是浪费时间;真正的教育在学校外面,是在电视网和电视机中'。一定意义上,儿童把电视用作娱乐的

① 朱立元主编:《当代西方文艺理论》,华东师范大学出版社 2014 年版,第 54 页。
② 刘文:《拉康的镜像理论与自我的建构》,《学术交流》2006 年第 7 期。
③ 〔澳〕格雷姆·特纳:《电影作为社会实践》,高红岩译,北京大学出版社 2010 年第 4 版,第 151 页。
④ 〔澳〕格雷姆·特纳:《电影作为社会实践》,高红岩译,北京大学出版社 2010 年第 4 版,第 151 页。

源泉,其传授功能因此而更加有力。"① 动画具有老少皆宜的特点,是陪伴孩子成长的艺术。影像的呈现构成了一个想象的世界,当观众沉迷于影像之中,镜像世界及其价值观便被纳入他的认知结构中。

事实上,我们可以看到,动画对青少年的影响是较为显著的。优秀动画片中个性鲜明的人物常常成为被凝视的对象,并且少年儿童非常热衷于模仿自己喜爱的人物的语言、行为与穿戴等。例如:"我一定会回来的……""我命由我不由天"等流行于儿童中的口头语,均为动画片中的台词;《小猪佩奇》中,跳泥坑必备的靴子等对一些幼儿具有非常大的吸引力,会要求父母购买;动画片《网球王子》热播后,很多观众争相去学习打网球;《灌篮高手》更引发了校园中的篮球热;等等。在与大学生的长期接触中,当问他们是否会用喜爱的动画角色做手机屏保时,一些学生会给予肯定的答复;晚上下课后,和学生们在操场跑步,有时候他们会将胳膊向后伸展,小跑前进,并笑着解释说是在模仿动画中某个角色的动作。观众常常会通过对喜爱的动画角色的言谈举止的模仿来满足自我的内心需求,相应地,动画片中由人物所承载的价值观便也同时对观众产生深刻的影响,在一定程度上成为其价值判断与认知世界的标准。

正是由于动画对青少年的认知能力、审美能力与价值观念具有极大的作用,探讨如何塑造与选择动画镜像便成为不可小觑的工程,具有重要的价值与意义。动画强国从自己的国情、文化传统与动画艺术特点等方面对这一问题进行不断研究。美国动画在注重商业性与艺术性的同时,注重美国价值的植入,既获得巨大的经济效益,也是美国进行文化输出的利器之一,积极建构与灌输着"最美好"与"最先进"的美国价值观念与生活方式。例如,无论是《辛普森一家》《虫虫危机》,还是《海底总动员》等,都以独特的人物和品牌效应、感人的故事情节与鲜明的家庭价值观吸引与征服世界各个国家的观众,深刻地影响了他们的价值观。日本动画起步晚于美国与中国,但发展迅速,并在学习当时的动画强国的过程中逐步确立了鲜明的民族特色,实施了严格的分级管理。日本动画强调艺术性和商业性并重,有着成熟的出版物审查和分级制度,每部动画上市之前都进行严格的审查,按照动画受众的年龄阶段做出规定。例如,G 级动画是全年龄段的孩子都可以观看的动画,故得以在黄金时

① 〔美〕威尔伯·施拉姆、威廉·波特:《传播学概论》,何道宽译,中国人民大学出版社 2010 年第 2 版,第 247 页。

间播出,从而对未成年人的世界观与价值观进行保护,避免他们看到具有误导性的作品。由于有严格的分级制度,动画创作者可以放开手脚,尽情地挥洒创意,没有创作禁锢与思想包袱,动画公司也可以根据目标受众群进行宣传,开发周边产品,延长产业链,从而繁荣动画市场。

鲍列夫说:"在艺术欣赏过程中,信息接受者把作品中的形象和情节'移植'到自己的个人生活境遇中来,把主人公与接受者的'自我'同一化。这是艺术欣赏的一个方面。这种与人物同一的过程又同欣赏主体与人物的对立和把后者视为'别人'结合起来。由于这种结合,接受者才有可能在想象和艺术感受中扮演一个在生活中从未扮演过的角色,并取得未曾经历、但却在想象中体味到了的生活的经验。"[1] 影视艺术通过解释生活并为观众提供转换角色的机会,影响他们的生活习惯、信念和价值观,使他们能够体验更丰富的情感并积累生活经验。动画在叙述故事、塑造人物、展现风情时,也令观众接受了大量的知识,获得了愉悦的视觉享受,而非单一的说教。由于一定的历史与文化因素,我国一些动画创作者过于低估了观众的接受能力与理解水平,而刻意将动画低幼化。实际上,动画的观众不仅有儿童、青少年,还有中年和老年人,即便是青少年、儿童,由于时代的变化和媒体的包围,他们对动画的期待视野也发生了变化。动画以它独特的艺术表达细致入微地反映文化、生活的方方面面,以及平时不易觉察的细节。例如,《百变狸猫》《千与千寻》对日本茶艺、古剧艺术及传统服饰的展示等,都表现了独特的日本传统风格。

动画的思想性与道德宣教明显不同,动画的思想性不应该是刻板、教条的,而应当与作品的艺术性有机融合在一起。动画的角色塑造极为重要,只有观众认同具有典型性和代表性的主角,并能够与之产生共鸣,动画才能起到教育作用。尽管动画角色具有虚拟性,即在现实生活中不存在,但优秀动画作品中角色简洁明了的外形、夸张变形的动作与幽默诙谐的语言等能够令观众喜爱并且记忆深刻,比真实更为真实,更为震撼心灵、感人至深。角色是一部动画作品的核心与灵魂,具有鲜明辨识度的角色能够给予观众心理暗示,强化认同感,并进行价值观传达。例如,在《千与千寻》中,女孩千寻刚开始是一个胆小、冷漠、做事情犹豫不决且有点懒散的小女孩,进入神秘的领域后,在被告知"如果不工作,就会变成猪"的情况下,只得靠勤奋保护自己,在整个冒险活动中,

[1] 〔苏〕鲍列夫:《美学》,乔修业、常谢枫译,中国文联出版公司1986年版,第310页。

千寻通过改变自己与别人的帮助获得成长,变成一个勇敢、有智慧、勤劳的女孩,观众也在认同千寻转变的过程中敞开心扉,获得启迪。动画主题需要人物来阐释,除了主角,必然还需要次要人物来推动情节发展,共同完成对主题及教育目的的阐释,例如,迪士尼动画片《木偶奇遇记》改编自科洛迪的童话《木偶奇遇记》,不论是童话故事还是影视作品,对未成年人的教化主题并没有改变。在科洛迪笔下,诸如"孩子不听父母的话,任意离开家,到头来绝不会有好结果!""如果你光想着玩的话,长大了你就会成为一头十足的蠢驴"等说教话语非常鲜明。而在迪士尼动画片中,除了有正面教化者与帮助者的角色,亦有狐狸等反面角色,这些角色对作为孩子的匹诺曹规训道:"如果没有学校,这个社会还不知道会变成什么样子。""不学习的孩子,就是坏孩子。"这些充满教化意味的台词简洁明了、意义深刻,与片中被教化者的曲折经历有机地结合在一起,令人印象深刻,也较易使受众在娱乐中接受教化。

近些年,我国很多动画作品在人物与场景设计等方面走入误区,很多动画创作者按照美、日式动画"样本"进行创作,这种做法显然是不可行的。梅特·希约特曾对"企图径直接近符合国际口味的现存标准"的艺术创作这样评论:"首先,这样做会破坏对自我表现的真实性所作出的承诺,使获取国际认同的愿望南辕北辙;其次,如果我们根植于弱势文化,我们把握标准和达到标准的可能性便不会大;最后,要具有主流文化的影片制作技术,要使其摹仿能力让人拍手叫好,确是一件罕事。"① 动画产业所强调的创意与独特性决定了它绝不能仅以生产量的多寡与模仿能力的高低来衡量成功与否,否则只会强化人们对"美风日雨"式文化"范本"的审美认知与期待视野,从而彻底丧失中华文化特质。当前很多观众在潜意识中总认为美、日动画便是好的,而国产动画总是存在某种需要改进的问题。一方面,国产动画经历了曲折的发展历程,现阶段需要精心打磨与潜心研究如何确立中国特色;另一方面,外国动画对我国民众也造成了一定的文化影响。例如,有观众评论,《大耳朵图图》是对《蜡笔小新》的家庭模式的模仿,图图的父母分别模仿小新的父母,毫无创新与可取之处。然而不同家庭的基本成员均是父母与子女,这种"否认个性与共性关系"的批评并非完全合理。当前动画市场竞争激烈,国产动画需要在深入调研受众的需求的基础上,积极探索

① 〔丹麦〕梅特·希约特:《丹麦电影与国际认可策略》,见〔美〕大卫·鲍德韦尔、〔美〕诺埃尔·卡罗尔主编《后理论:重建电影研究》,麦永雄等译,中国社会科学出版社2000年版,第710页。

如何以鲜活独特的人物形象，结合中国艺术表现形式呈现民族风格，思考当前存在的社会问题，传达符合我国国情的价值观念。

随着我国改革开放，除了美国动画的强势入侵，进入中国市场的日本动画也对我国观众产生了强大的影响力。很多原本具有暴力与色情倾向的、受众定位为成人的日本动画，在我国传播中被未成年儿童观看到，其中一些不良的内容亦随着动画的传播对青少年产生了不好的影响。特别值得关注的是，有的学者注意到："在我国拥有巨大文化影响力的日本动画，其中部分作品却一直潜藏着军国主义思想，且近年来呈现愈演愈烈之势，其中不乏在我国大受欢迎的热门作品"，"这些军国主义动画必然会在潜移默化中改变在理性思考能力方面尚不健全的青少年观众的认知方式与思想观念"。① 对此，我们必须认真面对，高度警惕，在加强青少年的多方面教育与引导的同时，必须发展国产动画产业，精心打造动画精品，以捍卫国家文化安全，提升文化软实力。

虚拟现实的影像"这种非物质层面的审美化比起那种字面的、物质的审美化更为深刻，它不但影响到现实的单一构成，而且影响到现实的存在方式以及我们对它的理解"②。在备受他国拟真的影像影响与冲击的情况下，各方应当共同发力以应对竞争与挑战。在保护国家文化的过程中，我们应提升自身的核心竞争力，探讨如何更为有效地寓教于乐，如何强化国人对优秀传统民族文化的理解与认同，如何创作出更多、更好、更中国、更深入人心的动画作品。以具有民族特色的动画作品强化传统文化的凝聚力，传播中华文化、民族精神与价值理念，增强民族文化本位意识和文化自觉意识，打造动画品牌，在全球文化战争中增强对外来文化的抵抗力，并以全人类所关注的主题与审美需求作为创作的出发点，讲述共同的情感诉求，从而实现中国特色动画文化的跨文化共享，推动中国价值观在全球的传播与认同。

① 向朝楚：《日本动画中军国主义的表现特征及危害》，《当代电影》2018年第10期。
② Welsch, W., 1997: *Undoing Aesthetics*, London: Sage, p.6. 转引自周宪《视觉文化的转向》，北京大学出版社2008年版，第170页。

第三章 价值观抒写：国产动画的价值观分析及红色精神的动画抒写

第一节 国产动画的价值观变迁与发展趋势

每一个历史时期都有其主要的历史任务，而动画的产生与发展也总是伴随着曲折起伏的历史进程。回顾历史，中华民族百折不挠、顽强奋进，其根本在于源远流长的民族精神。这种民族精神与价值观念应被动画作品通过剧情、人物等传达给观众。文化产品及价值观的传达效果是无法用金钱衡量的，尤其是主要受众群为儿童、青少年的动画片。我国动画片诞生于战火纷飞的抗日战争时期，从诞生起便注定与美国动画片重娱乐性的特质有所不同。然而即便在国外，也没有哪个国家的动画是没有任何教育功能、无关创作者主观意识及创作目的的，恰恰相反，文化产品通过人物、情节等因素，都会传达一定的价值观念和美学理念，都会在传播过程中以一种具体的文化符号与艺术方式起到某种程度的思想熏陶或情感感染的作用。日本的麻生太郎曾这样评价日本动漫创作者："你们的出色工作已经抓住了包括中国在内的许多国家年轻人的心，这是我们外务省永远也做不到的事情。"① 在当前文化全球化语境下，无论是为了捍卫国家文化安全还是为了振兴国产动画，我们都应该更努力地学习与探索，不断推动文化的创新性发展，以更富艺术魅力的国产动画来传播中华民族精神与价值观念。

一、国产动画的价值观变迁轨迹及阶段性特征

我国传统文化具有逻辑性、严肃性与厚重性等特征，注重艺术作品教育性的传统可谓源远流长，唐代张彦远在《历代名画记·叙画之源流》中指出："夫画者：成教化，助人伦，穷神变，测幽微，与六籍同

① 王众一、朴光海：《日本韩国国家形象的塑造与形成》，外文出版社2007年版，第103页。

功，四时并运。"①"成教化，助人伦"的思想便直接延续到动画艺术创作中。同时，我国动画特殊的诞生背景必然要求其具有一定的现实针对性和教育意义，正如万籁鸣先生所谈到的那样，"动画片一在中国出现，从题材上就与西方分道扬镳了。在苦难的中国，为了让同胞迅速觉醒起来，我们根本没有时间开玩笑，因而形成了中国美术片与外国动画迥然不同的特色，我们为了明确的教化作用而强调鲜明的创意，在某种程度上忽略应有的含蓄、幽默与娱乐性。这是优势，但客观上对我们后来的发展形成一定局限"②。此后中国的动画发展始终与时代紧密相连，承载的价值观具有鲜明的时代性。事实上，我国动画史上的一些里程碑式作品，如《大闹天宫》《哪吒闹海》，尽管均取材于中国传统文化经典故事，但在艺术表达与内容改编等方面具有某种差别，这种差别在一定程度上来源于（并折射出）这一时代的精神需求与价值倾向。中国动画波澜曲折的发展历程伴随着中国社会的巨大变革与全球文化经济政治背景的变迁，在特定的社会历史条件下，动画表达了相应时期的价值追求。事实上，诞生于不同历史时期的中国动画片，如《铁扇公主》《山水情》《西游记之大圣归来》等，都是这样的经典作品。

（一）1922～1948年：早期的中国动画

20世纪初，外国动画陆续传入我国。动画这一有趣的艺术形式引起了动画先驱们的兴趣，并给予他们艺术创作的启蒙。由此，我国动画创作的探索由杨左匋、黄文农、万氏兄弟、秦立凡、戴公亮等第一批开拓者展开。从1922年开始的实验广告动画片《舒振东华文打字机》到《大闹画室》，再到动画长片《铁扇公主》，中国第一代动画人在既无参考资料和现成技术，又无资金和设备的情况下，吸收了皮影戏、走马灯等传统民间艺术养分，逐步摸索出动画制作的原理与流程，拍摄出《暂停》《狗请客》《球人》《大闹画室》《一封书信寄回来》《纸人捣乱记》《火烧红莲寺》等作品。第一代动画人这种艰苦探索不仅在技术与艺术方面为中国动画的发展奠定了基础，他们卓越奋斗的精神也为我国动画人所传承。20世纪30年代后，战火席卷全国，民族陷于深重的苦难之中，各行各业都形成了一致抵抗外族侵略的态势。动画的特点决定了其无须组织演员与拍摄场地，并且可以充分发挥创作者的想象力，是一种

① 〔唐〕张彦远著、俞剑华注释：《历代名画记》，上海人民美术出版社1964年版，第1页。

② 孙立军主编：《中国动画史》，商务印书馆2018年版，第38页。

相对方便、快捷和感染力强的宣传方式，因此，这一艺术形式被广泛地运用于电影片头和广告等领域，强调动画内容的讽刺和鼓动作用，发挥了强有力的抗日宣传作用，收到了很好的宣传鼓舞效果。

在轰轰烈烈的抗日救亡运动中，动画艺术家们以自己的作品表达出爱国情怀、支持国货与抗日的决心。例如，《同胞速醒》《精诚团结》《血钱》《漏洞》《抵抗》《国货年》《航空救国》《农家乐》等作品可谓寓意深刻，生动感人。《同胞速醒》开头便展现了祖国秀美而充满魅力的山水风景，草原上一头巨大的雄狮挡住日寇，侵略者试图击败雄狮，雄狮被震醒，它的四肢和尾巴变为农、工、商、学、兵的形象，巨大的身体和头化为石碾子，在农、工、商、学、兵齐心合力的推动下，日本的军事进攻被粉碎。动画上的白字标语，如"农、工、商、学、兵，踊跃参加义勇军""坚决不做亡国奴""国事危急，抗战到底"，新颖独特，振奋人心；钱家骏创作的《农家乐》讲述了祖孙三代人生活在一个平静的山村，但日本鬼子打破了这种平静，小狗飞跑来报信，祖孙三代人齐心合力，共同歼灭了敌人的故事，内容积极向上，情节紧凑；《精诚团结》这部抗日宣传片用意明显，一只头上有"日帝"二字的恶虫正蚕食标着"中华民国"字样的桑叶，身穿不同民族服装的民众齐心合力，用土将被蚕食的地方（东北角）盖上，形象生动地阐释了片名"精诚团结"的含义，唤起了人民共同抗日的决心。这些都充分表明了中国早期动画片与现实形势和抗日斗争紧密配合，发展与欧美动画侧重于娱乐元素与经济价值不同的道路。

《铁扇公主》产生于抗日战争时期，万氏兄弟将动画创作变成一次抗日宣传活动，影片编剧王乾白于《西游记》的"孙悟空三借芭蕉扇"的故事中取材，自 1939 年开始拍摄，至 1941 年完成，观影盛况空前，引起了极大的反响。《铁扇公主》创作主旨是宣传共同抗日，在剧本的创作上突出表现了取经团队与恶势力牛魔王的斗争，这与当时号召群众团结起来奋勇抗战的时代背景相吻合。以曲笔写剧本，古为今用，通过对"孙悟空三借芭蕉扇"故事的改编强调团结在斗争中的重要作用，无论是孙悟空还是猪八戒等，个人都无法取得最后胜利，而只有联合起来，才能够最终打倒牛魔王，以此来反映影片的主题。创作者通过大量的对白辅助叙事与阐明观点，揭示创作意图，动画片也充分表现了孙悟空的机智与勇敢，使其成为中华民族抗日的精神支柱。

《铁扇公主》把"争取抗战最后胜利"这样的台词直接运用到有趣的神话故事与生动的人物形象塑造中，然而由于当时上海孤岛的形势非

常严峻，有些台词不得不剪去，但动画片共同抗日的主旨还是非常明显的。手冢治虫曾指出，看这部动画片便知"粗暴地踩躏中国的日本军遭到了中国人民齐心协力的痛击"。同时，在这部动画片中，创作者塑造了血肉丰满、生动鲜明的经典角色，令人赞叹不绝，而且作品的意境也非常美，融汇了多种中国传统文化元素，呈现了中华文化之美，歌舞化的动作及优美的线条令整部作品充满了浓郁的民族气质与独特的美感。动画角色的造型设计各有特点，无论是唐僧的智者形象还是沙僧的结巴武夫形象，都非常鲜明，各有出彩之处，特别是铁扇公主的造型与当时武侠电影中的女侠形象有所相似，贴近真人，真正是中国式的公主。《铁扇公主》是世界上继《白雪公主和七个小矮人》《小人国》《木偶奇遇记》之后的第四部动画长片，在当时上海的大上海、新光、沪光三家影院上映时，盛况空前。

1946年10月，中国最早的两个电影制片基地成立，其中，在东北兴山解放区成立的东北电影制片厂成为中国动画事业萌芽开始的地方。为配合党中央提出的电影"以生产新闻纪录片为主"的方针，东北电影制片厂将工作方向确定为"为工农兵服务"，是为了更好地为人民解放战争服务。动画片则担负了和其他类型影片一样的使命，即"不是用来娱乐或收益，而是必须成为打击敌人的有力武器"①，强调在内容和主题上以宣传进步思想为主。先后制作了《翻身年》里的木偶片段、中国第一部木偶动画片《皇帝梦》、动画短片《瓮中捉鳖》，情节编排引人入胜，人物造型大胆夸张，非常生动。政治讽刺题材动画片《皇帝梦》共演了《跳加官》《花子拾金》《大登殿》及《四面楚歌》四出戏，基于当时的政治斗争与时代背景，此片的目的非常明显，起到了革命战争的宣传鼓动作用。继《皇帝梦》之后，漫画形式的《瓮中捉鳖》拍摄成功，为配合战争形势，此片想象力非常丰富，动画形象夸张、巧妙，节奏明快，取得了良好的宣传效果。

（二）1949～1978年：中华人民共和国成立以后的中国动画

中华人民共和国成立后，国产动画抓住机遇，获得了巨大的发展，很多动画创作基地逐渐创建起来，艺术水平非常高的优秀作品被大量生产出来。当时的动画创作深受苏联动画创作理念的影响，"电影学者洪宏曾写道：'从1949年到1959年，苏联电影在创作、理论和体制等方面对

① 段佳主编：《世界动画电影史》，湖北美术出版社2008年版，第236页。

中国电影产生了全方位的重要影响'"①。根据当时政府有关部门的指示，动画作品应以社会主义思想教育其主要受众少年儿童，承担教育社会主义新人的重任，因此，当时的动画主要取材于少年儿童喜闻乐见的童话与寓言等。例如，根据文化部应以"少年儿童为主要服务对象"的要求而创作的第一部动画《谢谢小花猫》，讲述了小花猫、鸡大哥和鸡大嫂之间有趣的故事：老鼠偷走了鸡大嫂的蛋宝宝，在路上巧遇小花猫，吓得丢下蛋逃跑了，小花猫归还了蛋宝宝，并与鸡大哥共同设计捕捉了老鼠。这部作品既传达了教育理念，也富有童趣，小花猫腰扎武装带的雄伟形象十分令人喜爱，体现了当时人们的政治意识与思想觉悟。同样以小猫作为主角的《小猫钓鱼》讲述了可爱、贪玩的小猫在猫妈妈的教育下改掉坏毛病，专心致志钓鱼的故事，以此教育孩子们做事情要一心一意，不可三心二意，半途而废。《好朋友》中的动物形象充满童趣，以拟人化手法讲述了天真无邪的小鸡和小鸭化解矛盾，重新成为好朋友的故事。这部由特伟编导，何玉门、钱家骏、王树忱等进行人物设计的动画对这对好朋友的心理刻画得非常细腻感人，完全符合儿童的性格特点，深受欢迎。

 这一时期在一批著名动画创作者的努力下，中国动画迎来了春天，"探民族风格之路"的口号被提出，一批优秀的动画人在传统文化艺术资源中汲取营养，突破模仿的局限，创作了一大批具有中国风格和特点的动画。《骄傲的将军》是我国美术片在探索民族化道路上重要的开端之作。这部作品描述了力大无比、武艺超群的大将军得胜归朝，在善于奉承的食客们的吹捧下，得意忘形，花天酒地，荒废武功，最终在贺寿时被敌兵攻打，却无力抵抗，甚至枪已生锈，箭壶里住满了老鼠，最后被迫束手就擒的故事。这部动画将临阵磨枪的成语很好地以一个生动有趣的故事进行了阐释，以夸张、幽默的笔法表达了骄傲必败的道理，实现了幽默诙谐与教育意义的统一。《骄傲的将军》对促进我国动画走中国特色民族发展道路具有重要作用，激励着一大批动画创作者进行民族化探索。此后，中国第一部剪纸片《猪八戒吃西瓜》于1958年研制成功；第一部折纸片《聪明的鸭子》于1960年出品；第一部水墨剪纸片《长在屋里的竹笋》于1976年制作完成；等等。各种独具中国风格的新片种不断被开发创造出来，视角也开始变得多元化，题材日益丰富。除

① 李铁编著：《中国动画史（上：1923—1976）》，清华大学出版社、北京交通大学出版社2018年版，第69页。

了深入挖掘与创新传统文化资源，很多动画艺术家也在挖掘、展示现实题材，创作写实的动画作品。例如，1965年的《草原英雄小姐妹》便是写实的动画片。动画创作者以接近生活真实的创作手法塑造小英雄，并在这一创作导向下完成了这部感人至深的写实作品。这部动画根据真实的事迹改编，讲述了蒙古族一对小姐妹在刺骨的风雪中以坚韧的毅力保护生产队羊群的故事。作品中有近乎真实的场景细节，悬念迭出，细节生动，环环相扣，引人入胜。《草原英雄小姐妹》虽然带有明显的时代特色，但曲折动人的故事与小姐妹的奉献精神，无疑是感人至深的。

在"大跃进"后兴起的技术革新运动的推动下，受到时任副总理陈毅"你们能把齐白石的画动起来就更好了"的鼓励，上海美影厂开始了水墨动画的研制。经过艺术家们的刻苦钻研，《小蝌蚪找妈妈》于1960年拍摄完成。这部动画以杰出的艺术成就为我国捧回了诸多国际大奖，也获得了国家科技发明奖和文化科技成果等奖项。水墨动画是我国独有的艺术品种，水墨的表现力极强，在画面中自然渲染，细腻灵动，有无相生，意境深远，优美动人。1963年，由特伟、钱家骏导演的第二部水墨动画《牧笛》摄制完成。这部没有对白的片长20分钟的动画体现了深刻的哲理，无比优美的画面笔墨酣畅，配以传统民族音乐，可谓诗情画意，形神兼备，节奏流畅而又富于变化，给人以极美的视听享受。《牧笛》赢得了国内外专家和媒体的好评，美国评论家认为，这部动画的配乐是"在中国听到的最美妙的电影音乐"；日本动画协会副会长则感慨道："看了水墨动画《牧笛》，我表示投降！"

具有典型民族特征的孙悟空形象在《大闹天宫》中首次亮相，影片中那高高飘扬的"齐天大圣"旗帜和无所不能、昂扬积极的孙悟空形象正与1949年年初革命乐观主义斗争精神相契合，反叛精神成为这部动画的核心精神。在本片中，"孙悟空已经被刻画为一个乐观、诙谐、机灵、正直的反抗者和叛逆者，具有不妥协的反抗精神和坚强的战斗意志。这样的角色塑造高度，在中国后来依据《西游记》改编的众多作品中都没有人能达到，更难提'超越'二字"[①]。《大闹天宫》一上映，便得到国内外的广泛赞誉，成为具有中国特色的视觉符号，取得了很大的成功，并在各大国际电影节上大放异彩，获得很多的奖项，好评如潮，例如：《世界报》发文称《大闹天宫》"完美地表达了中国的传统艺术风格"；

① 李铁编著：《中国动画史（上：1923—1976）》，清华大学出版社、北京交通大学出版社2018年版，第153页。

《电影与摄影》发文称"这部电影在西方映出是一大发现";等等。当然,此片坚决反抗到底的主题具有明显的时代烙印,真正地实现了对"天"的一种反抗。导演万籁鸣将孙悟空塑造成一个神采奕奕、无视权威、反抗彻底的英雄形象,是当时时代精神的反映,彰显了中华人民共和国成立初期我国人民当家做主的风貌。《大闹天宫》中的孙悟空不再局限于神与猴的形象,而是以猴之特性、神之法力、人之精神,展现其抗争到底的决心与精神。独特的艺术构思与表现手法使该片达到极高的艺术成就,获得中外动画界和观众的高度赞誉。

1966～1976年,"文化大革命"让势头正猛的中国动画事业进入停滞阶段,政治环境限制了创作者的创作自由,动画产量锐减,很多优秀人才被迫接受"再教育",《骄傲的将军》《牧笛》等作品都被批为"有问题"。"文化大革命"期间的动画作品内容贫乏,表现手法与题材选择上受限,"说闹革命需要文艺作品,要给小孩看革命的文艺"(严定宪语),其间,作品主要有《放学以后》《万吨水压机战歌》等。其中,《放学以后》描写了几个小姑娘在周大伯和陈老师的帮助下,与向青少年传播不良思想的黄一郎做斗争的故事,强调应以毛泽东思想占领校外阵地,批判了"读书无用论"。《万吨水压机战歌》则讲述了"大跃进"年代,工人阶级以毛泽东思想打破帝国主义的封锁,战胜右倾机会主义路线干扰的困难,制造出万吨水压机。《小八路》的剧情是:儿童团团长虎子在八路军杨队长和侦察员小刘的帮助下,认识到消灭敌人不能靠蛮干,学会了与敌人斗智斗勇,机智地获得敌人的情报,并能够深入虎穴,引诱敌人进入八路军布下的天罗地网,全歼敌人;在战斗结束后,虎子参军,成为一名光荣的八路军。这一期间的动画,有些因受到错误理论的支配而违反了艺术规律,例如,《骏马飞腾》"在一切以'阶级斗争为纲'的错误理论支配下,紧紧围绕'驯军马'这一典型事件,来反映两个阶级、两条路线的政治斗争,把木偶片的'偶味'变成了阶级斗争的'火药味'"①,等等。

(三)1978～1988年:改革开放后的中国动画(上)

"文化大革命"结束后,中国动画产业在党的政策的鼓励下开始复苏,优秀创作人才的被压抑的创作热情与创意才华被充分地激发出来,他们以更为饱满的激情投入动画创作中,仅在1977～1978年便创作出

① 孙立军主编:《中国动画史》,商务印书馆2018年版,第134页。

品了《芦荡小英雄》《山羊回了家》《两只小孔雀》《西瓜炮》《狐狸打猎人》《歌声飞出五指山》《画廊一夜》《火红的岩标》等作品。1978年，党的十一届三中全会顺利召开，我国经济、政治、文化都开始迅速发展，在"百花齐放，百家争鸣"方针的指引下，动画产业进入蓬勃发展期，创作者在国产动画的民族化道路上大力发掘，不仅在创新形式上，而且在传统文化题材上积极深入挖掘。1978～1988年，动画产量颇丰，质量上也获得了极大的提升，此时动画片数量超过200部，包括《哪吒闹海》《雪孩子》《九色鹿》《黑猫警长》《邋遢大王奇遇记》等。"中国学派"动画日趋成熟，散发耀眼的光彩。例如：创作于粉碎"四人帮"后的《金猴降妖》选取了"孙悟空三打白骨精"的故事片段，突破了以往孙悟空的形象，创作了一个性格饱满、疾恶如仇、情深义重的齐天大圣；《三个和尚》中，三个小和尚各具特点，形象生动，幽默风趣，可谓别具一格，蕴含着深刻的哲理；水墨动画《山水情》充满诗意，寓意深远，被誉为中国水墨动画的绝唱，是水墨动画中至今无人超越的典范。

此时的老、中、青三代艺术家们的影视动画创作不仅努力探索艺术形式的创新，而且进一步深入挖掘动画题材，既有根据传统经典文学改编的《哪吒闹海》，也有歌颂爱情的《蝴蝶泉》，还有讽刺某些社会问题与现象的《超级肥皂》与《画廊一夜》等，可谓争奇斗艳。各种形式的动画异彩纷呈：在动画长片及系列片方面，有《天书奇谭》《金猴降妖》等；在动画短片方面，有《三个和尚》《狐狸打猎人》《不射之射》《南郭先生》《雪孩子》《丁丁战猴王》《女娲补天》《三十六个字》等；在水墨动画方面，有《鹿铃》《鹬蚌相争》《山水情》等；在电视动画系列片方面，有《黑猫警长》《葫芦兄弟》《邋遢大王奇遇记》《阿凡提的故事》等。同时，艺术家们在动画语言上亦有许多突出的创新，如《蝴蝶泉》全片没有对白，而以优美的音乐来表现情节的跌宕起伏与人物的心理变化，别有韵味，极具特色。这一时期，不少优秀的动画作品获得诸多的国际大奖，例如：《三个和尚》陆续获得第四届欧登塞国际童话电影节银质奖、第三十二届柏林国际电影节银熊奖等；《火童》获得日本广岛首届国际动画电影节C组一等奖；《鹬蚌相争》获得德国第三十四届柏林国际电影节银熊奖；等等。"中国学派"动画享誉世界。

"中国学派"那些优秀作品宛若耀眼的明珠，闪耀着璀璨的光芒。这当然离不开艺术家们辛苦的劳作与钻研精神，同时，党的政策与当时的政治、经济环境亦鼓舞着他们的创作热情。这一时期影响力最大的作品是《哪吒闹海》。色彩鲜艳、风格雅致、想象力丰富的《哪吒闹海》

取材于《封神演义》，但经过了导演提纯净化式改编，以闹海为中心，通过五大段戏——"出世""闹海""自刎""再生""复仇"来彰显主题，最终塑造了一个有胆有识、不畏权势、勇于承担责任的小英雄。他不仅勇敢、善良，而且有情有义，成为正义与勇敢的化身。这部影片是三位著名导演通力合作之作品，他们各司其职，严定宪负责动画设计，王树忱负责抓主题与编剧，徐景达负责场景与摄影，各人发挥自己所长，打造了堪与《大闹天宫》媲美的经典杰作。

这一时期的电视动画创作亦取得令人瞩目的成就。动画片《黑猫警长》延续了我国动画片常以动物为主角的传统，塑造了一个既和蔼可亲又勇敢机智的黑猫警长形象，而且以分集连播的形式播出（共五集，分别为《痛歼搬仓鼠》《空中擒敌》《吃红土的小偷》《吃丈夫的螳螂》《会吃猫的娘舅》），一经问世就受到观众的热烈追捧，成为收视热点。这五集动画片以五个故事讲述了黑猫警长破案的过程，给孩子们传播了各种科学知识，激发了青少年儿童的学习潜力，使他们学会具体情况具体分析，积极用科学方法克服困难。在创作手法上，该动画突破以往较多地改编童话与文学素材的束缚，采用了侦探性质的故事结构，独树一帜，更有利于知识的介绍与传播。片中黑猫警长灵敏的洞察力、机智的反应力、快速的行动力及勇敢果断等给人留下了深刻的印象。它与一只耳、搬仓鼠、吃猫鼠等敌人斗智斗勇，过程极富想象力，亦充满悬念与趣味。该片可谓集知识性、教育性、艺术性、趣味性等于一体的作品，给一代人乃至几代人留下了美好的童年回忆。1979年，上海美影厂开始拍摄木偶动画《阿凡提的故事》，直至1988年，拍摄完成了14集，成为当时较少反映少数民族生活的作品。动画的主题主要是反对压迫，赞美平等与智慧，爱憎分明、幽默诙谐的阿凡提已然成为劳动人民智慧的化身，成为中国动画的经典形象之一；同时，通过阿凡提与统治者的较量，歌颂了劳动人民的勤劳勇敢、聪明智慧，鞭挞了统治者的丑恶嘴脸与愚昧无知等。此片在相当程度上保留了新疆民间阿凡提笑话中人物对话的内容和风格，上映后取得了极大的成功，获奖无数。1986年，上海美影厂创作了13集剪纸系列动画片《葫芦兄弟》（又名《葫芦娃》），陆续获得广播电影电视部1986～1987年优秀影片奖、首届中国影视动画节目展播三等奖、埃及开罗国际儿童电影节三等奖等。这部动画通过一个神话故事教育少年儿童：弱势群体只有团结起来，坚持不懈，才能够战胜邪恶，取得最终的胜利。故事独具创意，形象生动，结构新颖，别具风格，一经问世便引起了轰动，此片的歌曲也成为"80后""90后"儿时

最为熟悉的旋律之一。

改革开放后十年的动画创作取得了辉煌的成绩。动画创作在不断创新表现方式与艺术手法的同时,努力达到寓教于乐之目的,蕴含更多的哲思,传播教育内容。《邋遢大王奇遇记》讲述了不爱干净的邋遢大王误闯地下老鼠王国的故事,该作品精心设计了各种曲折、充满悬念的情节,突破了一味说教的局限,实现了寓教于乐。《愚人买鞋》取材于《韩非子·外储说左上》的"郑人有且置履者,先自度其足,而置之其坐,至之市而忘操之。已得履,乃曰:'吾忘持度。'反归取之,及反,市罢,遂不得履",动画片讲述了一个书呆子上街买鞋的故事,这个看似可笑的故事蕴含着深刻的道理,具有朴素的唯物主义和辩证法的元素,批判了教条主义思想,即如果不从实际出发,便会本末倒置,告诫人们做事要实事求是,懂得变通。而即便是《三个和尚》这样的儿童题材作品,也以"阐明一个道理"为己任。《三个和尚》以妙趣横生的情节与幽默诙谐的笔法批判了社会上存在的"事不关己,高高挂起"的落后思想,提倡了"人心齐,泰山移"的社会新风尚。

(四)1989～1999年:改革开放后的中国动画(下)

随着改革开放的进展,人们的生活水平逐步提高,对文化作品的审美需求与兴趣都发生了新的变化。一方面,电视已呈普及之势,人们的观影兴趣与消费观念开始逐步转向电视文化,因此,在80年代中后期,加强制作电视动画成为必然之势,"这样使得很多观众不用跑到电影院去看动画了,坐在家里就可以每天看一集,是一个很大的革新"[①]。在20世纪80年代末到21世纪初,我国创作出《蓝皮鼠和大脸猫》《大森林里的小故事》《舒克和贝塔》《大头儿子和小头爸爸》等优秀作品。另一方面,20世纪80年代后,国外动画片大量进入中国市场。1981年,日本动画《铁臂阿童木》被引进,标志着日本动画正式进入我国市场,此后《花仙子》《变形金刚》《忍者神龟》《聪明的一休》等美、日动画强势涌入中国。美、日等动画强国一方面大量输出动画片,传播本国的价值观;另一方面,将中国作为主要的加工地,中国大量动画制作人员或为了学习日本、美国的先进经验,或为了讨生活,长期"为他人作嫁衣",而本国的民族化特色动画片生产几乎陷入停滞状态。很多学者对国外低廉动画片的涌入表示担忧,认为其实为文化入侵,会在经济效益方面和

① 孙立军主编:《中国动画史》,商务印书馆2018年版,第215页。

价值观领域对我国造成严重的影响。

在中华人民共和国成立后的很长一段时间内，我国的动画创作是在计划经济体制下发展的，实行统购包销，由国家下达生产指标，由国家拨款，制片单位生产后，由国家的电影公司收购，一年一结算，制片单位不存在自负盈亏的经济问题。但随着经济、文化体制改革的进展，动画行业也逐渐被推向市场，改变了动画片的生产状态和经营方式，经历了从国家投资到多种投资渠道相结合的转变，不仅提升了动画行业的竞争力，制作技术与制作设备的发展也从另一个角度促进了动画行业的飞跃式发展。

20世纪90年代中后期制作的《宝莲灯》作为第一部市场化运作的原创动画，证实了其经济效益的成功，在一定程度上鼓舞了深陷"模仿门"与长期处于低迷状态的动画创作者，令他们重拾信心。《宝莲灯》不仅传承与创新传统经典文化，而且在产业化发展方面进行了探索。《宝莲灯》从筹备、拍摄到发行，是一次较为全面的改革，对中国电影改革具有特别重要的意义。值得一提的是，《宝莲灯》在策划时便瞄准了市场，当时的上海美影厂厂长金国平提出："改变，就从这里开始。"在《宝莲灯》的创作过程中，动画艺术家不拘泥于原著，努力贴近青少年的审美趣味，进行了大胆的想象。《宝莲灯》情节曲折，人物个性鲜明，趣味横生，视听设计也非常精彩，特别是专门邀请了一些著名的影视演员为动画配音，在宣传上取得了一定的轰动效果。该片在播出后获得很高的赞誉，分别获得第十九届中国电影金鸡奖最佳美术片奖、第六届中国电影华表奖优秀美术片奖、第九届中国少年儿童电影童牛奖优秀美术片奖、首届（阿根廷）马德普拉塔儿童及少年影片电影节特别奖。

由于电视的普及与市场转型，这一时期的动画由动画短片向电视系列片转型，《大头儿子和小头爸爸》是其中较为出色的动画系列片。央视对1253名儿童进行的调查显示，在"最喜爱的儿童动画片"项，《大头儿子和小头爸爸》的排名仅次于《西游记》和《宝莲灯》，可见其影响力。此片讲述了在普通一家三口中发生的平常又有趣的故事，通过充满童真、童趣、童心的情节表达了人与人之间相处的种种美德，"爱就是力量"是大头儿子和小头爸爸的口头禅，表现出中国当代家庭教育的理想模式。这部作品的一个重要特点是注重以儿童的视角进行创作，通过很多家庭生活的细节和趣事，引导孩子解决问题，保护自己，学会人与人之间的相处之道。同时，以诙谐快乐的内容激发孩子的创造力和想象力，使孩子能够健康成长。在角色设计上，大头儿子与小观众们年龄相仿，家庭结构相似，在观看时容易产生代入感，动画所传达的内容就较

易起到潜移默化的教育作用。对于家长而言，《大头儿子和小头爸爸》传达的是一种陪伴式的教育理念，家长与孩子能够平等沟通，健康、温暖的家庭气氛与亲密的亲子关系给坐在电视机前观看的父母带来很多有益的启示。因此，对于动画作品乃至文化产品，只有保持一颗童心，不高高在上地说教，而真正将童真、童趣的美好真实、自然地展示与表达出来，才符合儿童的审美情趣与需求，才能真正起到潜移默化的教育作用，才能获得观众发自内心的喜爱与认同。

（五）2000 年至今：跨入 21 世纪的中国动画

进入 21 世纪，国务院出台了一系列促进文化产业发展的政策与措施。2004 年 4 月，国家广电总局下发的《关于发展我国影视动画产业的若干意见》紧密联系我国影视动画产业的客观实际，从体制、政策、市场管理方面促进我国影视动画产业的发展，自此动画产业新篇章开启。此后，国家紧锣密鼓地出台了多项相关审查、平台、基础设施建设等方面的措施，推动动画产业从孱弱的状态迅速走上发展的轨道。2006 年，《关于推动我国动漫产业发展的若干意见》提出："通过政策推动，逐步形成艺术形象创作、动漫产品生产供应和销售环环相扣的成熟动漫产业链；打造若干个实力雄厚、具有国际竞争力的大型动漫龙头企业，培育一批充满活力、专业性强的中小型动漫企业，创造一批有中国风格和国际影响的动漫品牌。力争用 5 至 10 年时间，使国产原创动漫产品的生产数量大幅增加、产品质量明显提高、技术创新能力持续增强、精品力作不断涌现，动漫产业创作开发和生产能力跻身世界动漫大国和强国行列，在逐步占据国内主要市场的同时，积极开拓国际市场。"[1] 动画产业的投资因此更为多元化，大量与动画相关的制作公司不断涌现，与国际动画领域的交流也更为频繁，动画产业的竞争逐渐激烈起来。2014 年，国产动画的公映数量已经明显超过进口动画的数量，然而，无论是在动画质量还是在票房总量方面，国产动画与进口动画仍然存在差距。近几年在国内市场上，除了美国动画，法国、加拿大等国的动画表现亦不俗，深受观众的喜爱。由此可见，在全球化背景下，我国动画发展仍面临较大的挑战，需要付出更大的努力。

当前，在市场经济和文化全球化的影响下，中国动画呈现价值观多元并存的状态。以"坚持正能量，宣扬真善美"为主旨的主流动画作品

[1] 孙家正主编：《中国文化年鉴2007》，新华出版社2008年版，第424～425页。

体现了创作者对世界、社会、人生的新思考和新观点，集中表达了中国传统价值观、社会主义核心价值观，奏响了时代主旋律；但同时，动画市场亦出现了少数具有负面社会效应的动画作品，这是动画创作者刻意追求市场份额的结果，给中国动画行业带来了一些不良的影响。但从总体上看，与社会主义文明相适应的中国传统价值观、社会主义核心价值观是中国动画价值观的主流，代表当代中国动画的整体精神面貌。例如，《小兵张嘎》以写实的手法通过巧妙的艺术构思体现红色经典的生命力，并带动红色经典创作热潮。又如，《闪闪的红星》等相继问世。

经过十余年的产业政策的持续支持与发展，中国动画产业取得了长足的进步，在市场机制下，产生了许多在制作水平、艺术风格或市场运营方面成绩都较为出色的动画作品，如《秦时明月》《喜羊羊与灰太狼》《兔侠传奇》《十万个冷笑话》《大鱼海棠》《西游记之大圣归来》等。在艺术风格方面，动画创作能够贴近生活与时代，越来越时尚，并能借助现代制作技术不断创新动画形式；与此同时，亦有许多存在争议的领域需要不断完善市场机制与政策制度。党的十八大将推动文化发展提高到一个更高的层面，因此，在不断推动我国从动画大国向动画强国发展的过程中，对动画艺术如何更好地传承传统文化与彰显核心价值观的研究显得更为迫切。

二、以孙悟空形象为例看动画形象创意的时代演变

在我国浩瀚的文学海洋中，以瑰丽的想象与传奇的故事绽放耀人光彩的《西游记》的人物中，孙悟空最深入人心。此后，人们结合当时的时代需求，根据不同的艺术媒介特点，采用对各种文化元素与符号形式进行借用、解构与建构等创作手法，对孙悟空进行各种改编。对于动画而言，不同阶段《西游记》故事的改编与孙悟空形象的塑造，亦根据时代要求与受众需求进行不同的选取或重绘。这个虚构的英雄激发动画艺术家的想象力与创造力，在历史发展中成就自己"身心"的生成、成长与创新。动画以其独特的艺术特质与《西游记》相结合，使得这位英雄不仅受到传统文化的滋养，也深受时代精神与历史语境的影响。同时，动画更以其他艺术形式无法企及的优势，在银幕上以瑰丽的想象赋予孙悟空独特的"身体进化史"（见表3-1），在一定程度上也反映了他"在身体发育的维度之上，还存在着一个精神成长的维度。这个精神的维度至关重要，因为孙悟空在精神气质上的成熟深刻揭示了黑格尔的历史观：

历史是精神在时间里的发展和在现实中的实现,是人的意识的展开过程"①。

表3-1 部分国产动画中的孙悟空形象与解读

时间	动画作品	孙悟空的形象或创新之处	背景分析
1948年前	《铁扇公主》	头戴软皮帽,身穿武生短打装,脚穿皂角靴,手戴白手套。机智勇敢,具有强烈的反抗精神	民族感情的推动;激励全民族共同抗日
1949~1977年	《大闹天宫》	京剧脸谱,脸似蟠桃,绿眉毛,翠绿围巾,豹皮短裙,运用大量的中国元素	展现民族自豪感;注重民族风格
1949~1977年	《猪八戒吃西瓜》	剪纸动画;戴帽穿靴红裤;质朴、生动、有趣的艺术造型	展现民族自豪感;注重民族风格
1978~1988年	《丁丁战猴王》	身形瘦弱,神态比较单一	"文革"后,文艺上百废待兴;改革开放后,美、日动画传入中国
1978~1988年	《人参果》	身形协调,身长头小,面部偏圆润	"文革"后,文艺上百废待兴;改革开放后,美、日动画传入中国
1978~1988年	《金猴降妖》	形体中躯干部分比例被拉长,身材更魁梧,多了皱纹,添了沧桑感	"文革"后,文艺上百废待兴;改革开放后,美、日动画传入中国
1978~1988年	《孙悟空与三件宝贝》	身形矮小	"文革"后,文艺上百废待兴;改革开放后,美、日动画传入中国
1989~1999年	《西游记》(1999年版)	阳光少年	美、日动画大规模进入我国市场;动画产业化探索与发展
1989~1999年	《宝莲灯》	在《大闹天宫》的孙悟空形象的基础上稍做改变	美、日动画大规模进入我国市场;动画产业化探索与发展

① 白惠元:《民族话语里的主体生成——重绘中国动画电影中的孙悟空形象》,《文艺研究》2016年第2期。

续表 3-1

时间	动画作品	孙悟空的形象或创新之处	背景分析
2000～2019 年	《红孩儿大话火焰山》	Q 版形象；毛发黄色；赤膊	进入 21 世纪，文化产业迅速发展；部分动画造型萌化
	《悟空大战二郎神》	真人形象+木偶	
	《西游记》（2010 年版）	毛发、上衣红色；裤子蓝色；人脸	
	《西游记之大圣归来》	蓬头垢面、长着马脸；血肉+人性	从神性到人性的思考
	《大闹西游》	"发福"造型	

帕特里克·富尔赖认为："电影的承载物，驱动力和表现对象就是人物的身躯。但它不是简单的身躯，而是那种有反抗、有需求、被社会化了的，而且抵制着所有与社会趋同的身躯，它虽然丧失了一定的权力，却又充满颠覆性的力量。这是一种有形存在的话语，由肉体、身躯和主体组成，同时反过来又可以通过这种有形的话语组成肉体、身躯和主体。电影同人物身躯的关系更像是一种征兆的运作，而这种征兆说明了被掩饰的意象和符号就是形体存在的标记。电影的话语就是人物身躯的话语。"① 从早期"开启了中国动画人对名著《西游记》改编的时代"的《铁扇公主》到获得了多项国际荣誉的《大闹天宫》、改编自《西游记》"孙悟空三打白骨精"故事的《金猴降妖》、中央电视台出品的电视系列片《西游记》、台湾首部制作耗时三年的 3D 动画片《红孩儿大话火焰山》，再到 2015 年深受"自来水"（自愿而来的网络水军）追捧的《西游记之大圣归来》，当然还有以客串形式出现在《宝莲灯》《龙珠》中的悟空形象，都在一定程度上记录着时代、民族文化与价值观的变迁与发展。不同时期的孙悟空形象有着不同的造型设计与文化特征。总体来看，孙悟空的外在特征甚至其主体性都逐渐由神-猴共同体向人转变。在《西游记之大圣归来》中，孙悟空被赋予了丰富的人性，以复杂的文化内涵深受当代观众的喜爱与认同。

① 〔英〕帕特里克·富尔赖：《从肉体到身躯再到主体：电影话语的形体存在（下）》，李二仕译，《世界电影》2003 年第 5 期。

鲁迅曾指出，《西游记》是"讽刺揶揄则取当时世态，加以铺张描写"①的。在吴承恩的《西游记》中，虚构的孙悟空成为最具光彩的艺术形象，从取经故事转变为神话小说。此后，孙悟空便在各种文本中被鲜活地塑造，并被赋予一定的时代精神。在《西游记》中，孙悟空的面部特征是"孤拐面，凹脸尖嘴""拐子脸、别颏腮、雷公嘴、红眼睛""身不满四尺""一身黄毛，两块红股，一条尾巴"，尽管"这尊貌，却象个猿猴一般"，但"身穿金甲亮堂堂，头戴金冠光映映。手举金箍棒一根，足踏云鞋皆相称。一双怪眼似明星，两耳过肩查又硬。挺挺身才变化多，声音响亮如钟磬"突出了他威风凛凛的英雄形象。②可以说，尽管随着时代发展与人们审美需求的变化，孙悟空的形象在某种程度上一再颠覆吴承恩《西游记》中的原型，但在那些灿若星河的瑰丽传说组成的中华神话形象谱系中，孙悟空依然被视作民族文化的精神象征，持续变迁的英雄影像呈现了其形象塑造在社会、政治与经济背景下的某种演进及复杂构成。

动画中的孙悟空形象在艺术家的创作下呈现独有的形式美，并带有典型的时代特征。1941年，亚洲第一部动画长片《铁扇公证》诞生于抗日战争时期的上海，孙悟空首次登上我国动画荧幕。万氏兄弟的艺术创作是以"全国人民联合起来对付日本侵略者，争取抗战的最后胜利"为信念，以此开启了《西游记》的动画改编之旅。当时国内没有制作动画长片的经验，而且正值全国人民抗日的艰难时期，艺术家在整个创作过程中克服了种种困难，才最终成就了这部具有时代意义的动画长片。《铁扇公主》着力塑造了蕴含创作者本人的反抗日本侵略者决心的孙悟空形象，片中的牛魔王暗指日本侵略者，作品以"魔化"的方式对侵略者进行讽刺与挖苦。为了凸显抗日战争背景下这一斩妖除魔的创作意图，作品增加了唐僧动员村民一起共同抗魔的情节，火焰山大火也极富创意地拟人化为凶神恶煞的妖魔面孔，并创造性地将红、黄、蓝三色玻璃在放映机镜头前晃动，在黑白动画片中创造了彩色动画的效果，火焰山烈火冲天，效果非常突出。《铁扇公主》以别具意蕴的方式实现了"以动画为武器"的宣传并激发了民众的抗日热情，引起了强烈的反响。这部在中国动画史上具有非凡意义的动画片不仅体现了强烈、鲜明的创作主旨，而且具有独特的感染力。

① 鲁迅：《鲁迅全集》第9卷，人民文学出版社2005年版，第168页。
② 以上关于孙悟空的外貌描写，均出自〔明〕吴承恩《西游记》，人民文学出版社1980年版，第21、253、26、958、889、47页。

此时，孙悟空的形象塑造显然受到原著、迪士尼动画和传统民族文化等多因素的影响。当时迪士尼的动画制作已经有了一定的成功经验，孙悟空的动画形象明显模仿了迪士尼的动画形象。孙悟空的整体人物造型既与迪士尼塑造的米老鼠形象有相似之处，也与原著中的某些特征描述相符。例如，孙悟空那戴着白色手套的双手、涂了高光的眼皮、尖尖的嘴巴、细瘦的胳膊、单调的滑稽的表情像极了米老鼠；而头部偏大、身材矮小瘦弱、倒置的山字鼻等则与原著中的"身不满四尺""筋多骨少的瘦鬼""毛脸雷公嘴，查耳朵，折鼻梁"[1] 相一致；孙悟空的僧服则借鉴了传统的和尚服。除了孙悟空，其他人物亦各具特点，充分吸收了民间绘画和木刻等传统文化特色：铁扇公主身着侠女的装扮，动作利落，英姿飒爽；猪八戒则肥头大耳，动作非常滑稽可笑。《铁扇公主》这部融合了众多文化因素的动画片塑造了一个个鲜活的经典形象，凝聚了艺术家的大量心血。

在《大闹天宫》的孙悟空的造型设计与人物塑造上，创作者显示了充足的文化自信，使动画人物具有更为明显的民族风格和特色，塑造了"神采奕奕，勇猛矫健"（万籁鸣语）的美猴王。这部动画片诞生于当时的时代主题"战争与革命"的文化语境中，创作者们根据"古为今用"的原则进行创作，鼓舞人民的斗志。作品通过孙悟空大闹阎王殿、扰乱蟠桃盛会、偷吃老君仙丹等"大闹"情节，特别是对原著孙悟空的结局进行了改编，改变了他被压在五行山下的悲惨结局，以此突出了孙悟空敢于反抗的叛逆精神。动画片所塑造的孙悟空可谓是神气活现、无所畏惧的英雄形象。作品还通过造型与情节凸显他天不怕地不怕的、战无不胜的精神，例如，他与二郎神的对战中的优势表现便对原著的"大圣忽见本营中妖猴惊散，自觉心慌，收了法象，掣棒抽身就走"[2] 进行了一定的改编。作品强调了与原著不同的结局：孙悟空取得胜利并回到花果山，"齐天大圣"的旗帜在风中飘扬，轻快的音乐令人喜悦。这使得孙悟空的形象格外高大、丰满、完整，以仪式化的胜利表达了人民与反动阶级及国外敌对势力斗争的必胜信念，彰显了获得胜利与自由的信心，显现了当时文化价值取向的历史烙印。

在这部作品中，创作者在设计与创新孙悟空的形象时，是在尊重原著的基础上广泛吸取传统民族美术的造型样式，充分运用戏剧脸谱的夸

[1] 〔明〕吴承恩：《西游记》，人民文学出版社1980年版，第26、396、636页。
[2] 〔明〕吴承恩：《西游记》，人民文学出版社1980年版，第71页。

张变形来强化人物性格,并且以创新精神借鉴了其他传统艺术元素,以熟悉的"陌生化"满足观众的审美期待,带给观众惊喜。显然,《大闹天宫》对孙悟空的形象塑造已经脱离了对迪士尼动画形象的模仿,在"毛脸雷公嘴"的基本特征上,以民族艺术元素美化了威风凛凛、顶天立地的神猴形象,颠覆了《铁扇公主》中瘦弱的似猴像鼠的形象。《大闹天宫》中的孙悟空的脸部造型非常有特点,创作者融入了漫画作品造型、京剧脸谱、民间年画等元素,其亮点之一就是色彩的运用,设计者将写实、写意手法相融合,绿色的眉毛、黄色的眼睛、线形的猴子嘴突出孙悟空的猴性,最具创意的红色"桃心脸"象征勇敢,采用了戏曲脸谱中色彩的象征意义,即"红色忠勇白为奸,黑为刚直灰勇敢"等。在着装上,孙悟空围绿色围巾,身着红裤黑靴,腰束虎皮短裙,威风凛凛,突出了其神性,塑造了特征鲜明、简单大方又别具特色的中国孙悟空形象,形神兼备,张力十足。

改编自《西游记》"孙悟空三打白骨精"故事的《金猴降妖》中的孙悟空形象在基本遵循《大闹天宫》中的视觉图谱的同时,脸上多了一些皱纹与沧桑,那个被压在五行山下五百年的孙悟空显然已经不再是无所畏惧的少年美猴王。《金猴降妖》中的孙悟空依然有着倒桃形脸、绿眉、虎皮裙等经典元素,但整体造型由流畅转变为挺括硬朗、棱角分明、身材魁梧壮实,塑造了一个爱恨分明、经历磨砺的、成熟的英雄形象。此时的创作背景是20世纪80年代,我国正走出十年动荡,经历"拨乱反正",正需要金猴作为现实主义英雄的道义象征来克服磨难、平复创伤、改善百废待兴的现实。

在《宝莲灯》中,孙悟空以客串的形式出现,此时的孙悟空形象已经是斗战胜佛,他身着袈裟,端坐于莲花宝座上,动感的伞形波浪纹的豹纹裙被改为静感的直线形。同时,受到外来动画的影响,造型更为写实,并增加了光影分色的设置。20世纪80~90年代,外来文化蜂拥而至,对文化产业特别是动画产业造成了严重的冲击。《宝莲灯》获得了近亿元的票房成绩,在艺术性上取得一定成绩的同时,亦有进一步努力的空间。1999年,少年儿童中流行这样一首歌:"猴哥,猴哥,你真了不得……"这是中央电视台制作的中国首部全数字化动画片《西游记》的主题歌,也是中央电视台将动画栏目定位为"民族动画的窗口,儿童益智的乐园"后筹拍的第一部动画片,制作团队相当豪华,汇集了国内动画界的顶级高手,倾力打造这一精品动画。在这部动画片中,桃心脸的孙悟空的猴性更加被淡化,孙悟空已经成为一位翩翩少年,蓝黄色的

着装更衬托出角色的英姿勃发、青春阳光，受到了目标受众的喜爱。除孙悟空外，滑稽的八戒与忠厚的沙僧也深受少年儿童的认可，特别是孙悟空的配音演员沈晓谦的精彩表现，令少年悟空的很多语言备受儿童的模仿，然而此片的某些情节与对白为了达到教育目的而显得说教意味过重。由此可见，在20世纪80～90年代，无论是传统文化传承还是文化产业创新发展，都承受着巨大的压力、面临着严峻的挑战，艺术家们不断地努力与探索，亟须突破外来文化的围剿，以艺术创新探寻突破点，寻求可持续发展的路径。

值得一提的是，2005年，被称为"华人第一部进军世界的动画电影"《红孩儿大话火焰山》上映，导演王童的创作理念为"故事上延续传统，形式上迎合时尚，与当前全球化相一致"，将孙悟空塑造为一个可爱的Q版猴子，有着圆圆的头、Q版身材、娃娃脸和光脚丫，而且一改英勇无比、无坚不摧的性格特点，甚至会在被责骂时流泪，会大秀舞技，是个颇为时髦的、紧跟潮流的悟空小哥哥。不仅是孙悟空，片中其他人物形象也完全契合少年儿童的性格与思维模式，为少年儿童所喜闻乐见，而且给成年人带来了足够的新鲜感与陌生感。在故事情节与语言对白上，作品以轻松幽默的艺术表达体现了娱乐精神，特别是通过大量使用通俗时尚的搞笑对白，凸显了人物天真可爱的性格，也迎合了青少年追逐潮流的心理需要。这部影片运用了2D和3D技术，色彩艳丽，细节生动，动作流畅，实乃台湾动画史上的经典之作。

《西游记之大圣归来》以其独特的创意手法将对孙悟空的挖掘推向了新的热潮，不仅出现了原著中未有的精彩情节与全新角色，而且这位颠覆了传统形象的齐天大圣的大圣在外形设计等方面令人拍案叫绝，赋予了这一经典传统形象以新颖的、颇具时代感的造型及价值观内涵。"大圣你负责帅炸苍穹，我们负责刷爆票房"——在一片叫好声中，《西游记之大圣归来》以浓浓的民族情、绚丽的中国风赢得了铺天盖地的"自来水"，在成功的口碑营销的推动下，一跃成为当年暑假档一匹名副其实的黑马，在创下动画票房新纪录的同时，赢得了"打破国产大片高票房差口碑的魔咒"等赞誉。《西游记之大圣归来》的成功首先在于制作方能够遵守艺术规律，坚持孵化作品，倾心打造，精心雕琢，同时借力于名著深厚的群众基础，以当代艺术手法讲好一个全球性故事，以原创性精神与现代叙事策略演绎成长与救赎的故事，引起全年龄段观众的精神共振和审美共鸣。

《西游记之大圣归来》以《西游记》IP作为动画片的灵感源泉，却

没有完全照搬我们耳熟能详的那些故事,而是另辟新径,进行了大胆的拓展与演绎,描写了儿时的唐僧——江流儿与他的英雄——已经被压在山下500年的孙悟空之间的精彩故事。随着影片的展开,自然而然流淌的东方神韵与美学意境深深地打动了观众的心,那些云雾缭绕的水墨山水、重叠曲折的亭台楼阁、回环出奇的悬空寺庙、令人惊艳的皮影等无不洋溢着独特的民族审美情趣。这些源自历史的中国传统民俗文化与美学意蕴在影片中得到了极为巧妙的运用与创新。特别是影片刚刚开始时,美猴王稳坐山巅,那迎风飘扬的、长长的红斗篷展示了齐天大圣的冲天豪气与英雄气概;在影片的结尾处,大圣解除封印,英武归来,醒目的红斗篷又一次跃然眼前,激情高亢且意气风发的情绪体验激荡着每个观众。影片以极具观赏性的、颇具东方神韵的视听盛宴瞬间征服了全年龄段观众。

《西游记之大圣归来》艺术化地重塑了大圣这位具有我国文化特质的英雄。中华民族自古以来英雄辈出,从"风萧萧兮易水寒,壮士一去兮不复还"到"人生自古谁无死,留取丹心照汗青",荡气回肠的英雄赞歌不绝于耳。然而放眼望去,今天充满银幕及孩子口中那些拯救地球和人类的超级英雄——奥特曼、蜘蛛侠、绿巨人、闪电侠等无一不是美、日制造,如今我们充满正能量的英雄在饱受挫折与严峻的考验后,终于归来。《西游记之大圣归来》通过扣人心弦、跌宕起伏的故事情节彰显了大圣救民于水火之中、匡扶正义的侠之精神,具有浓厚的中国传统文化底蕴,获得了人们的文化认同。随着影片中大圣的一声呐喊,观众将被埋藏在内心深处的英雄唤醒,并体会到了强烈的文化自豪感与久违的震撼。

当代文化语境、时代背景、传媒技术、受众需求、文化市场竞争态势等诸多要素处于一个历史的不断嬗变的过程与共时的互动交流中,因此,绝不能将传统经典仅仅看作一种静态的文化遗产。罗伯特·麦基在谈到电影改编时,提出了对历史故事必须进行时代置换,使其能够像镜子一样向我们展示现在的观点。传统文化资源重新被挖掘与运用,势必要紧贴时代特征,融入现代时尚元素,创作具有鲜活生命力的、真正受观众欢迎的文化精品,使观者在获得视觉美感与愉悦的情感体验的同时,产生对文化价值的认同感。

对《西游记》这样的经典文本的影像化改编与重述,对早已脸谱化的猴王(monkey king)的重塑与演绎,无疑具有相当的难度。将意气风发的孙悟空变成有故事的大叔首先表现在形象设计上:传统的经典孙悟

空形象早已凝固在受众记忆之中，几乎成了特定的形象符号，而《西游记之大圣归来》中的马脸孙悟空赤脚归来，更贴近大众的生活，那狭长的棱角分明的脸部、簇起的毛发、爱搭不理的态度、冷漠的神情淋漓尽致地将这个叛逆又非常可爱的大圣的内心世界艺术化地呈现出来。较为突出的变化是：在身材比例上，大圣一改《西游记》中"身不满四尺"的矮小，变得强壮、高大了，上身较长，手脚宽大，与尚处于儿童时期的江流儿站在一起，具有夸张与幽默的效果；在面部造型上，运用了写意的手法，借鉴了京剧中的红脸（代表忠勇），在眼、鼻、嘴等处使用了红色，并运用三维技术制作出较为真实的五官及形象的毛发，栩栩如生地烘托了角色的身份特质与心理活动。这种外形的创意彰显了年轻的创作者对一个经历坎坷的英雄的深刻认识与独特理解。"80后"不再拘泥于传统而勇于创新，以大圣丰富和夸张的表情将人性完美地诠释出来，同时极大地满足了当代年轻人的审美要求。

《西游记之大圣归来》中的江流儿并不是真正的取经路上的玄奘，孙悟空则是一个大闹天宫后被压在五指山下的落魄英雄。尽管作品依然保留了孙悟空的一些猴子的特征，诸如细长的嘴巴和手、赤裸的猴脚，但就其动作与情感而言，如果说以前银幕（无论是动画片还是电视剧）中的孙悟空更多地体现了猴性和神性（比如，猴性表现在一着急便抓耳挠腮、猴急狗跳，神性表现在战无不胜、降妖伏魔），那么，《西游记之大圣归来》中孙悟空被压五百年的颓废、未破封印时的沮丧，以及对弱者（江流儿）生发出的保护欲、被激发的斗志等，则更加凸显了其人性。《西游记之大圣归来》在继承的基础上进行创新与发展，人性的呈现与归来时的壮志凌云都显得自然流畅，至此，孙悟空终于完成了身体与精神上的变化。例如，他失落时感到忧心忡忡与压抑愤怒，镣铐带给他苦痛与挫折感，等等。尽管失落，但英雄本色依旧，大圣最终被正义的江流儿打动，作为勇气与力量的化身归来，战胜了代表邪恶的混沌，实现了自我救赎，获得了正义的胜利。

在多元文化并存的时代，艺术风格与创作手法的多元与创新等依然成为显著的当代文艺特征，但只有把握了市场规律与受众需求，才能真正实现"叫好"与"叫座"的统一。《西游记之大圣归来》采用"落魄英雄的自我回归"与"拯救世界"这种在国际上最"IN"（最流行）的主题，能够让全球受众接受并为之感动。英雄情结深潜于人的意识之中而挥之不去，是全人类超越时空的、永恒不灭的普遍心理需求。西方哲学家尼采曾呼唤："上帝已死，我们现在希望超人诞生。"无论是蜘蛛

侠、闪电侠等具有超能力的超级英雄，还是詹姆斯·邦德（英国《007》系统电影中的男主角）、伊森·亨特（美国《碟中谍》系列电影中的男主角）等文武兼备的凡人英雄，他们在全球的风行足以印证人们对英雄的心理期待。动画片作为一种特殊的艺术形式，以虚拟与夸张的手法呈现非现实性的存在，能够更好地将大圣撼天震地、勇敢正义的中国英雄形象生动地再现于银幕，从而获得全世界观众的认可。

《西游记之大圣归来》一改以往国产动画单纯地表现孙悟空神性的理想化英雄色彩与唐僧迂腐的形象，充分展现了人物的情感变化和态度转变。更具人性的大圣如何才能回归，成为影片的主要线索与悬念，并以此搭建人物关系、安排人物命运。正义与邪恶的冲突成为大圣振作的动力与原因，并最终得以实现自我救赎与战胜邪恶。影片以逼真的影像牵引我们进入它所营造的艺术空间：邪恶势力正危害世界，童男、童女危在旦夕，我们的英雄却备受磨难，陷入困顿；作为受众的我们无比焦急地关注下面的情节，当英雄终于归来并拯救了世界时，我们越发不得不为艺术创作者精彩的想象力所折服，为匠心独运的情节所打动。同时，在紧张曲折的情节中，影片巧妙地采用了幽默与夸张的手法以达到喜剧效果，例如：唠唠叨叨的江流儿一连串地提出"哪吒是男的还是女的？""二郎神真的有三只眼吗？"等天真可爱的问题等。在紧张刺激与幽默诙谐的节奏中，我们一同踏上了探险之旅，感受他们的转变、激情、勇敢与正义。

身处"内容为王"的文化博弈时代，内容创新无疑是国产动画创作迈出的第一步，是实现票房、口碑双丰收的首要保障，也是能否开发后续产品、打造产业链、增加附加值的重要前提。《西游记之大圣归来》虽然站在西游题材的肩膀上，但没有亦步亦趋地沿袭原著中的情节与人物形象，而是不拘一格地大胆创新，借鉴好莱坞的叙事手法，成功实现了传统与时尚的交融。观众所津津乐道的影片配乐也体现了创作者将中西方、现代与古典巧妙融合的匠心：配乐以浓郁的中国风见长，包含韵味十足的京剧与琵琶乐曲、高亢苍凉的秦腔，风格迥异的音乐塑造了人物形象，从情景交融的层面强调了中国传统意境；同时，采用单簧管、双簧管等富有表现力的西洋乐器，以达到情景交融、扣人心弦的效果，带给受众一场不一样的视听盛宴。

根据名著创作的影视作品，由于题材的知名度，观众们往往缺乏陌生感，对影片的好奇心和神秘感便会消失，这就要求名著的影视改编者能够创造性地将熟悉的题材陌生化。什克洛夫斯基提出，"艺术之所以存

在，就是为使人恢复对生活的感觉，就是为使人感受事物，使石头显出石头的质感。艺术的目的是要人感觉到事物，而不是仅仅知道事物。艺术的技巧就是使对象陌生，使形式变得困难，增加感觉的难度和时间长度，因为感觉过程本身就是审美目的，必须设法延长。艺术是体验对象的艺术构成的一种方式；而对象本身并不重要"①，以使受众获得完美的审美体验与全新的艺术感知。因此，以名著为题材拍摄动画片，可谓是双刃剑，而《西游记之大圣归来》很好地采用了旧题材、新故事的创新策略，不一样的孙悟空与笑料百出的对白等使人们从早已熟知的西游套路中脱离出来，以新奇的视角和愉悦的审美体验强化了观影感受。尽管以独特的想象打造的《西游记之大圣归来》与脍炙人口的《西游记》的确只有"一毛钱"的关系，但它绝非当前打着名著改编或陌生化的幌子进行不伦不类的恶搞、戏说的闹剧，"创作者使用的创意符号（比如秦腔）、情感方式（比如江流儿与法明）都只能是中国的"②。

《西游记之大圣归来》画面色彩丰富，情节曲折，语言诙谐幽默，场景赏心悦目，结构紧凑有序，音乐引人入胜，视角全新独特，以票房轻松过亿的成功凸显了超级IP的市场变现能力。然而正如一些影评人所指出的，《西游记之大圣归来》依然存在着诸如结尾的逻辑性不强、幽默方式带有模仿的痕迹、多种风格杂糅等不足之处。与《西游记之大圣归来》同档期的国产动画《汽车人总动员》却有着截然不同的遭遇，这部从故事内容到艺术风格都几乎复制了英国动画《赛车总动员》的动画电影，受到了消费者的集体炮轰。中国艺术产品如果仅仅满足于成为西方文化的复制品，将会进一步导致我国民众对传统文化的认知度不断降低，也将会逐渐丢失极为珍贵的本土化风格与特色，无法在中外文化市场中占有一席之地。对于全球化趋势下竞争白热化的动画产业而言，只有扎根于中国特有的历史文化中，以一丝不苟的、精益求精的态度和非凡的创新精神述说当代人的审美追求，才能决战市场。《西游记之大圣归来》的创作者以不懈的毅力、扎实的功底和执着的追求，努力探索国产动画的创新之路，这足以证明中华传统文化资源被符合现代审美需求的创意点激活后完全可以走向世界。

每个时代都有其特征，每个时代的受众也都有他的期待视野与审美标准，从《铁扇公主》中似猴似鼠的孙悟空形象到《大闹天宫》中战天

① 转引自朱立元主编《当代西方文艺理论》，华东师范大学出版社2014年版，第33页。
② 蒲剑：《用普世的手法讲好中国故事——〈西游记之大圣归来〉的启示》，《当代电影》2015年第9期。

斗地、随心所欲的神性齐天大圣，再到《西游记之大圣归来》中拥有喜怒哀乐、对身份认同产生焦虑的大叔式孙悟空，显然，后者的焦虑正是每一个当代人在生存压力下与消费社会中所可能面临的内心孤独与精神困惑，因而更易获得受众的认同与喜爱。经典艺术作品不仅反映与折射出时代精神与人们的文化需求，而且会对人们的价值观产生影响，并且将历久弥新，对以后文化产品的开发与受众的接受心理具有重要价值与意义。因此，要创作文化精品，必然既要契合民众的审美心理，又要尽可能以创新精神提升文化品格，赋予人们以启迪。

我们有理由相信，中国动画终会如大圣一般归来。

第二节 国产动画的主要思想内涵与核心价值观呈现

博大精深的中国传统文化源远流长，内涵丰富而深刻的传统文化价值观在当代各类文化艺术中得到充分的体现。随着社会主义核心价值观的深入人心，动画中不仅有对传统文脉与伦理道德的继承，也有对社会主义核心价值观的精彩阐释与体现。动画艺术所承载的价值观念，通过新颖贴切的角色造型、丰富梦幻的色彩、优美动听的音乐、美轮美奂的画面呈现出来，能够令观众在视听盛宴中释放压力，享受快乐与轻松，潜移默化地接受动画片中的思想内涵与价值观念，进而强化价值共识。

一、勇

勇的内涵丰富，如《论语·子罕》中的"勇者不惧"、《国语·周语下》中的"勇，文之帅也"、《左传·昭公二十年》中的"知死不辟，勇也"、《论语·宪问》中的"仁者必有勇"、《与妻书》中的"勇于就死"等。勇在文学作品中也有相应的推崇，如《三国志》中"每战，常陷阵却敌，勇冠腾军"所表现出来的高强武艺等。作为一种讲究情节吸引人、故事性强的艺术形式，动画常常以各种情节来展现主人公勇之品格。

勇往往表现在勇敢、善战等方面。例如：《大闹天宫》中，齐天大圣以一己之力大败天兵天将，戏耍巨灵神、哪吒三太子；《哪吒闹海》中，哪吒小小年纪就能击败夜叉，保护孩童，最后变化出三头六臂来痛击龙王；《西游记之大圣归来》中，大圣在解开封印前，仅仅凭借行动的快速及敏捷便能与山妖、混沌战斗；等等。这些经典动画以斗争这一情节来使故事达到高潮，主角或凭借法力，或凭借智慧、意志来战胜邪恶，他们不畏惧敌我力量悬殊（如大圣解开封印前，以及龙王以权势相

逼哪吒之时）的英勇斗争，彰显了传统价值观中勇之内涵与力量。勇也表现为敢于斗争、敢于反抗、不畏牺牲的精神力量。例如，《大闹天宫》中的玉帝和孙悟空分别代表统治阶级和被统治阶级，天庭人口中的下界仙人、妖猴——孙悟空却敢于与天庭神仙，尤其是与处于阶层顶端地位的玉帝进行不懈的激烈战斗，他无所畏惧的叛逆、反叛与乐观精神深深地刻在每一个观众的脑海中。再如，剪纸定格动画《泼水节的传说》讲述了这样一个故事：美丽的姑娘阿伊兰佐穆智勇双全，与霸占水源的魔王做斗争。她灌醉魔王后得知，有了魔王的头发才能将其头颅割掉，便与魔王抢来的其他姑娘一起设计割下魔王的头。被割掉的魔王的头燃起了大火，阿伊兰佐穆勇敢地抱起魔王的头，尽管其他姑娘向她泼水，但阿伊兰佐穆还是牺牲了，化为金色的孔雀。

根据哈尼族民间故事《阿扎取火种》改编的动画片《火童》则讲述了哈尼村寨的火种被妖魔盗取，明扎历尽艰辛，不畏牺牲，吞下火种，为哈尼村寨的人民带来光明的感人故事。此外，我国很多动画都生动形象地塑造了主人公在面对生死考验时与在敌我斗争中勇敢果决、意志坚定、舍己为人的形象。例如，《雪孩子》中为救出小兔而牺牲的雪孩子，《草原英雄小姐妹》中为抢救羊群而坚忍不拔地与恶劣天气斗争的龙梅和玉荣，《金色的大雁》《西柏坡》《鸡毛信》《东海小哨兵》等中的革命时代的小英雄，都表现出了勇之精神。

二、智

在提倡勇的同时势必会强调智，传统价值观提倡有勇有谋、不逞匹夫之勇。"根据《释名》的解释，'智'的本义可以看作聪明且无所不知。然而，博大精深的中国文化没有单纯地将没有立场，没有任何实际行为的诡辩之'智'奉为圭臬。正如先秦哲学家孟子所说：'是非之心，智之端也。'另一位先秦的哲学家荀子说：'知而有所合谓之智。'"[1]

因此，中国动画中的智往往与伦理道德及正义张扬有关。例如，《阿凡提的故事》中，阿凡提智斗土财主巴依老爷，充分显现了劳动人民的智慧与正义，嘲笑了贪婪者的愚昧无知，阿凡提成为智慧、勇敢的象征，他的身上闪耀着机智、诙谐的光芒。又如，《小八路》中，虎子在妹妹小玲玲被敌人打死后，满怀仇恨，手拿柴刀与两个敌人做斗争，幸亏被八路军救下，从而明白了消灭敌人不能一味蛮干，此后他运用智慧，配

[1] 朱剑：《中国动画艺术研究》，东南大学出版社2012年版，第240页。

合八路军一举消灭敌人。再如，《张飞审瓜》中，张飞接到军令去担任县官，一个地保在姚相公的瓜田里偷西瓜吃时，撞见姚相公正调戏一位手抱襁褓的年轻妇人，在姚相公一番威逼利诱之下，地保只得答应做伪证，反告妇人偷瓜。张飞接到这个案件后，看到姚相公和妇人各执一词，一时左右为难，不知如何是好，细察深思之后，他心生妙计，弄清了案情，惩处了姚相公和地保。

随着社会转型与文化需求的转变，很多动画将视角从高大上的英雄身上移开，转向尽管在某些方面相对弱小或技不如人，却能够以智慧解决问题并展现趣味性的普通人物。例如：《西游记之大圣归来》中，江流儿救下傻丫头后，用马蜂窝替换傻丫头，使山妖被马蜂蜇伤；《悍牛与牧童》中，一头蛮牛发了牛脾气，村舍被它破坏，人们束手无策，即便合力也无法制服它，而牧童手拿青草，轻轻安抚它，轻而易举地降伏了蛮牛；《猴子下棋》中，一只猴子因常年在树上偷看仙人下棋而有了非凡的棋艺，很多人都败给了它，一个人生出一计，带上猴子最爱的水蜜桃前去下棋，猴子因馋得无心下棋而猴急地认输了，猴子终究无法在智上胜过人类。

当代科技日新月异，并在政治、经济、文化等方面越来越凸显其重要性，因此很多动画片除了通过主人公的灵机一动来体现智，还通过作品中蕴含的科技力量来表现出主人公的知识与智慧。例如：在《丁丁战猴王》中，由于丁丁没有看完孙悟空主演的《大闹天宫》，孙悟空便生气地从电视机里出来责问丁丁，丁丁说要学习科学知识，并拿出象征科学知识的金钥匙，孙悟空要与他比高低，经过反复较量，孙悟空终于甘拜下风，并恳求丁丁教他科学知识；《黑猫警长》以拟人化的手法将猫与人的特征融为一体，塑造出机智勇敢、威风凛凛的警长形象，创作者根据儿童具有旺盛的求知欲这一特点设计相应的情节（比如作品中频频出现的各式高科技交通工具及武器等），十分受小观众的欢迎，黑猫警长拥有多方面的知识，因而总能查明案情并抓获罪犯，成了风靡一时的动画英雄；《喜羊羊与灰太狼之羊羊小侦探》中，聪明、细心的喜羊羊面对各种稀奇古怪的案件，多思考、多观察，通过合理运用有趣的科学知识，以智取胜，屡破各种奇案。这种情节设计不仅有助于产生陌生化的效果，加强情节的紧张感与悬念感，而且能够很好地激发少年儿童对科学知识的好奇心及丰富的想象力。

三、义

义的内涵广泛，是文化积淀深厚且至今备受推崇的传统价值观之一，

有正义、道义、情义、仁义、侠义等丰富含义，例如，"立人之道曰仁与义"（《周易·说卦》）、"义，宜也。裁制事物，使各宜也"（《释名》）等。

中国动画针对义进行了大量的创作活动，如《大闹天宫》《哪吒闹海》《天书奇谭》《眉间尺》《乐土》等都表达了义的丰富内涵。根据少数民族传说改编的动画《百鸟衣》中，国王喜欢捕捉小鸟，一天伤了金丝鸟，金丝鸟后为善良的砍柴人所救，并化身为一个小姑娘。国王屡次为难百姓和砍柴人，均被小姑娘以法术化解，国王恼羞成怒，抓住砍柴人，要金丝鸟姑娘交出百鸟衣，否则就杀死砍柴人，然而最终残忍的国王受到了应有的惩罚，跌入悬崖。《哪吒闹海》中，龙王虽是王，是神，却不保护人类，反而视人命为草芥，代表的是恶；哪吒为护百姓而伸张正义、惩恶扬善，代表的是义。《乐土》中，三头水怪掀起巨浪，淹没了村庄，村民们认为太阳升起的地方有乐土，大星在仙女的帮助下，知道乐土就在自己的脚下，经过搏斗，最终合力杀死水怪，洪水退却，正义战胜了邪恶。

除了正义、道义，还有舍生取义，即义还包含一种牺牲精神。例如：《哪吒闹海》中，哪吒看到自己的所作所为导致陈塘关洪水肆虐，孩童在江水中漂泊，百姓叫苦不迭，于是毅然决然选择英勇就义；《眉间尺》中，暴君楚王在干将、莫邪铸好宝剑后，便残忍地杀害了二人，干将、莫邪的幼子眉间尺和徒弟黑子侥幸逃生，多年后，二人舍身除害，为干将、莫邪报仇，伸张正义。义是中华民族的传统价值观之一，很多动画佳作蕴含了义之内涵，亦有很多动画有非常多的对义之推崇的细节描写，例如，《天书奇谭》等都体现了义之内涵与精神。

四、仁

仁是中国传统文化中最重要的美德与伦理思想之一，含义非常丰富、深刻，内容广泛，如"孝弟也者，其为仁之本与"（《论语·学而》）、"仁者先难而后获，可谓仁矣"（《论语·雍也》）、"克己复礼为仁"（《论语·颜渊》）、"昔者圣人之作《易》也，将以顺性命之理。是以立天之道曰阴与阳，立地之道曰柔与刚，立人之道曰仁与义"（《周易·说卦》）。在《论语·颜渊》中，樊迟问仁，子曰："爱人。""仁者莫大于爱人"（《大戴礼记·主言》）这种对他人生命、天下苍生之关爱、关怀，由己及人，再推至天地外物的博爱，是塑造人物良好品性的重要元素，在动画作品中自然能经常看到。例如，《天书奇谭》中，袁公关爱百姓，

为了百姓不惜冒犯天条而数次被囚,同时有意识地培养蛋生,无惧惩罚,无偿、无私地将天书传授给蛋生,深刻表现了仁爱思想的无私与博大,体现了"志士仁人,无求生以害仁,有杀身以成仁"(《论语·卫灵公》)之高尚美德与崇高精神。

五、爱

爱是古今中外文学艺术作品中永恒的母题,爱之于人类,是无限美好的。爱的美好令人向往,爱的力量更是强大的,"对人类而言,在追求自我之爱的同时,也要具备一种超越自我情感的精神与行为——爱他人、爱集体、爱民族、爱国家、爱地球……这种爱是屏弃了'本我'的狭小空间,人类情感、人格升华的具体显现,是'人之初性本善'最直接的表现,也是人类生存的需要和经验性共识,这种心理体验的沉积构成了集体潜意识的重要部分"①。以爱为主题的动画往往会撞击观众的心灵,从而引起他们的震撼与共鸣。

《山水情》中,少年与老琴师虽无血缘关系,却亲如祖孙。一老一少不过萍水相逢,但老琴师倒地时,少年赶忙跑去将其扶起,并带回家中照顾。老琴师将琴艺毫无保留地传授给少年,少年也勤勤恳恳地练习。一老一少平静地生活在一起,一起垂钓、习琴,少了一分书塾教学的拘谨,多了一分爷孙相处的亲切。《风语咒》中,母亲梅冉为了治好儿子的眼睛,不惜与凶兽饕餮交换愿望,变成罗刹,随时准备被吃掉。《中国唱诗班》系列动画第三集——《游子吟》中,母亲熬夜为儿子做新衣,母爱的崇高与永恒,引人共鸣。《雪孩子》中,雪孩子与小兔之间有着纯净、美好的友谊,雪孩子为了拯救自己心爱的朋友,化为一摊清水,这种为爱牺牲的精神感人肺腑。

在爱情的传达上,有《中国唱诗班》系列动画第二集——《相思》中以红豆定情的桐儿与六娘,有《蝴蝶泉》中不畏强暴,为爱双双殉情的蝶妹与霞郎,还有《孔雀公主》中历尽艰辛而情比金坚的王子与孔雀公主。特别在《孔雀公主》中,缠绵的爱情与尖锐的宫廷斗争的情节丝丝入扣,王子获得爱情的喜悦、失去爱妻的悲伤、为爱妻复仇的愤怒、终得团聚的幸福得到细腻生动的体现。此外,《金色的海螺》《蝴蝶梦:梁山伯与祝英台》等都表现了感人的爱情。《麋鹿王》是一部别具风格的动画作品:麋鹿公主误食仙草而化为人形,与人类王子相遇并相爱,

① 彭玲:《影视心理学》,上海交通大学出版社2006年版,第197页。

然而某些邪恶的人与怪兽为了满足私欲，一心捕获麋鹿王，进而不断向自然界发起进攻，残杀生灵。麋鹿公主与人类王子为捍卫大自然而与敌人展开战斗，最后双双化为麋鹿，共同奔向森林。在这里，爱不仅指爱情，还有更为深厚、广阔的含义，即爱自然乃至爱和平，谱写出一曲感人至深的爱之颂歌。

六、公

中国古代关于公的阐释非常多，例如，《说文解字》中的"公，平分也"、《韩非子·五蠹》中的"自环者谓之私，背私谓之公"、《墨子·尚贤上》中的"举公义，辟私怨"、《原君》中的"天下有公利而莫或兴之，有公害而莫或除之"、《黄生借书说》中的"今黄生贫类予，其借书亦类予，惟予之公书，与张氏之吝书若不相类"等。"天下为公"的社会理想是中华民族的精神追求，于是民族成员便有了"先天下之忧而忧，后天下之乐而乐""天下兴亡，匹夫有责"等人生使命与社会责任感。

《天书奇谭》中有两条线索：一条线索是蛋生以天书赋予的能力和智慧与祸害天下的狐狸精斗智斗法，最终获得了胜利，并继续造福黎民百姓；另一条线索是袁公盗取天书后被天庭捕获，受到了严厉的惩罚。作品在展现袁公一心为公之精神的同时，充分揭示了无处不在的正邪之间的矛盾。《哪吒闹海》中，哪吒作为主人公，形象鲜明生动，令人感动的是，他不仅骁勇善战，具有反抗精神，而且大义凛然，为公、为义无所畏惧。《草原英雄小姐妹》以纪实的风格讲述了两个蒙古族小姑娘抢救公社羊群的故事：两个可爱的小姑娘在暴风雪中为保护集体财产，以惊人的毅力与风雪做斗争。动画在呈现风雪中女孩保护羊群的艰难处境的同时，采用平行蒙太奇手法，不断穿插牧民焦虑地寻找孩子的场景，可谓环环相扣，悬念迭生，充分展现了草原英雄小姐妹的艰难困境和她们勇敢无畏、一心为公的精神。《龙的传说》中，年轻的猎人为了消除旱灾，不惜吞下龙珠，化身为巨龙，降福于人间。《中华小子》中，三位少年历经磨难，在捍卫正义、公正与友谊中不断成长，降伏恶魔，最终成长为少年英雄；这部动画民族风格浓厚且兼顾国际化视角，在2007年上海电视节上获得了"一部民族特色和动画技法发挥极佳的动画片"的评语。

七、礼

礼作为中国传统核心价值观中的重要组成成分，具有非常重要的地

位与深刻的内涵。例如,"不学礼,无以立"(《论语·季氏》)、"克己复礼"(《论语·颜渊》)、"非礼勿视,非礼勿听,非礼勿言,非礼勿动"(《论语·颜渊》)等。《山水情》中的礼主要体现在师徒相处过程中。从人物形象上看,少年在听讲时,神态谦虚顺从,犹如《送东阳马生序》中所说的"色愈恭,礼愈至",是尊师重道的学生形象。老琴师的形象设计则选择了白衣、古琴等具有文人象征意义的元素,无形中把文人自带的礼的气质传达出来。在配乐上,采用舒缓的古琴曲,既能表达老琴师与少年相处之和睦融洽,又能使听者心平气和,消除心中的矛盾和冲突。这种人际间与内心的和谐都可看作礼治的结果。《秦时明月》中值得称道的是作品对诸子百家的选取和表现,无论是《论语》《孟子》等中的名句的引用,还是百家间的唇枪舌剑,都体现了创作者的精心雕琢、巧妙引用。诸子百家中无论哪一个学派都极为尊师敬长,例如,李斯拜访儒家小圣贤庄时说:"先生是主,当右行;李斯是客,自当左行。"这一细节显现了当时人们重礼之风尚与气度。

动画短片《六尺巷》十分形象地讲述了关于礼让与和谐的故事:张家与吴家为邻,后来吴家要建新房而占用了两家间的巷子,张、吴两家便产生了争执,打起了官司。张家人一气之下修书给张宰相,张宰相阅后回信写道"千里家书只为墙,让他三尺又何妨?万里长城今犹在,不见当年秦始皇"。张家人阅罢,让出三尺空地,吴家见状,感慨万分,也后退三尺,故此巷得名"六尺巷"。自此邻里和谐,生活美满,六尺巷亦成为中华民族和睦礼让的见证。短片最后点明"老子曰,'天之道,不争而善胜'",说明让不是懦弱,而是有眼光与有肚量的表现。在物欲横流的今天,我们更应该铭记:争一争,行不通;让一让,六尺巷。

八、和谐

"和谐"的内涵深刻而丰富。例如:《左传》中就有"如乐之和,无所不谐";孔子说,"君子和而不同";《尚书·尧典》曰,"百姓昭明,协和万邦";儒家则提出,"天时不如地利,地利不如人和";等等。在当代,"综观中国历史的发展,和谐精神所倡导的'和而不同'、'兼容并蓄'的原则和方法,在创造远大精深的华夏文明的同时,亦造就了中华民族宽广兼容的胸怀,在解决社会问题、民族矛盾和对外冲突等方面发挥着十分重要的作用,显示出中华民族宏伟的气血胆魄和吐故纳新的

能力"①。

动画短片《和谐》全片没有一句对白,但寓意非常深刻。片中有一个树洞,它可以包容一切:猫和老鼠、争抢玩具的两个孩子、大象和捕杀大象的人类、大动干戈的两队人马,他们进入树洞后,大树的树枝开始向上延伸,在生长中化解纠纷,翠绿的树枝上开出美丽的花。全片从人与人、人与动物、人与自然、人与世界等多个角度诠释了和谐之意,剧终用"和谐能让我们包容一切"点明主题。

九、敬业

社会主义核心价值观强调了对敬业的倡导,敬业即对自己所从事的工作尽职尽责。《梅花三弄》讲述了穷苦少年在乡村教师的谆谆教导下长大成才,回乡教导下一代的故事。这部片子虽短,但非常令人感动。少年家贫,老师将少年带到学校,冬去春来,老师对少年呵护备至,辛苦备课与劳作,换得了少年的成才与爱。动画中多次出现梅花,有时傲然绽放,有时含苞待放。在中华传统文化中,梅花向来代表高尚的节操、凌寒独放的美好品质,影片在美妙悠扬的音乐声中不断地展现梅花盛开的画面,彰显了乡村教师坚守岗位、无私奉献、默默培育下一代的美好品质。在作品取名上,创作者选择了《梅花三弄》这一古曲名,结合作品结局,即少年成才后回乡接替老教师的工作,使得乡村教育代代相传,进而明白作品是以回环往复的乐曲彰显乡村教师的敬业精神。

关于敬业的动画还有短片《一个人的学校》。由于住宅区拆迁,学生都陆续搬走了,最后学校只剩下一名学生,但教师依旧坚守在岗位上,身兼数职,认真教学。在老师的悉心教育下,勤奋的男孩成功地拿到中学录取通知书,离开了学校,而老师又回到教室,孤独地坚守着只有一个人的学校。他坚强地站在讲台上,从黑发到白发,认真地打扫学校的每一个角落。终于,学成归来的年轻人扶起不小心摔倒的白发苍苍的老师,重新打扫母校,像他的老师一样站在课堂上,学校又重新热闹了起来。

十、诚信

诚信包含诚和信双重内涵。关于诚,《说文解字》曰:"诚,信也。"《礼记·中庸》曰:"诚者,天之道也;诚之者,人之道也。"关于信,

① 詹小美:《民族文化认同论》,人民出版社2014年版,第42页。

《解字吟》曰："人言为信。"《礼记·祭统》曰："是故，贤者之祭也，致其诚信与其忠敬。"诚与信组合形成了具有丰富内涵的词。

动画短片《码头》讲述了一个关于诚信的故事。在学校，挑夫的女儿摔坏了男同学的平板电脑，被要求赔偿。在码头，商人将包遗忘在了船上，于是，将货箱作为抵押，向挑夫借钱回家取钱，挑夫并不认识商人，所以当商人提出借钱时，挑夫是犹豫的，但还是将钱借给了商人，为了帮商人看守箱子，挑夫耽误了一天的生意，为此另一位挑夫已经先行离开，另寻生意了。放学后，男同学跟着挑夫的女儿找到了挑夫，催促挑夫赶快赔偿，并用脚踢了货箱，货箱破损，发现里面只是石头。但挑夫还是选择遵守承诺，依旧在原地等待，为商人看护货箱。这时商人赶了回来，原来他并非男孩口中所说的骗子，而是男孩的父亲。商人因为感激挑夫一天的等待，便不要女孩的赔偿了，影片最后是船夫回来并归还了商人的包。这部动画较为巧妙地呈现了三条关于诚信的线索：女孩不推卸责任，挑夫信守承诺，船夫拾金不昧。

《兔侠传奇》是中国青少年受众较为熟悉的一部作品，其着力描写了憨态可掬的兔二坚守"受人之托，忠人之事"的诚信原则，并且成长为一个大侠的有趣故事。导演孙立军对此片持有这样的观点："《兔侠传奇》讲述了一个信守并履行承诺的故事，诠释中国从古至今的重要哲学思想，如兼爱、非攻、天人合一、阴阳平衡等学说"，"答应了事情就要做到，做人要讲诚信，这些都是中国人骨子里最根本的做人原则。我们希望《兔侠传奇》以中国人最朴实的民族性格来塑造人物，用动画的艺术形式来传承中国传统美德——诚信"。① 动画中，兔二的形象采用了具有地方特色的儿童玩偶兔儿爷造型，非常可爱，片中还大量运用了青松、翠柏、集市、庙会、风筝、戏曲等中国文化元素，使其具有浓郁的中国味道。

十一、其他

中国动画还表现了除上述以外很多的传统文化思想及社会主义核心价值观。

例如谦，所谓"谦也者，致恭以存其位者也"（《周易·系辞上》），我国第一部民族风格动画《骄傲的将军》便以幽默、夸张的喜剧笔法深

① 孙立军：《用一份坚持来传承中国人自己的文化——中国首部3D动画电影〈兔侠传奇〉之背后故事》，《北京电影学院学报》2012年第1期。

刻地表现了骄兵必败之哲理，揭示了"满招损，谦受益"的道理。

例如平等，短片《一个人的学校》中，虽然学生只剩一人，却没有因此剥夺其受教育的权利；《那年那兔那些事儿》（以下简称《那兔》）中，兔子闹革命时，首长与民众同吃同喝，"官民一致，不搞特殊"。

例如勤，成语囊萤映雪、凿壁偷光、悬梁刺股、闻鸡起舞等，无一不是对勤这种价值观的肯定。短片《山水情》细致地描写了少年习琴的片段，不管是昼夜变化，还是四季更替，都能听见少年的琴声，哪怕是手指不可屈伸的寒冬，少年也只是在暖炉旁搓搓手，便继续练习。"宝剑锋从磨砺出，梅花香自苦寒来"，少年勤奋练习后，琴艺大有长进。《摔香炉》这部动画十分有趣，讲述了一对老夫妻的故事：老爷爷勤劳能干，老奶奶却整天烧香拜佛。尽管老爷爷辛勤劳作，但老奶奶烧香用了很多金钱，老爷爷劝说失败后心生一计，故意打碎香炉，却说是财神爷惩罚他不敬，仅剩下一年的寿命，若要保命，老奶奶须每天捻线，自己前去山神庙烧香。自此，老奶奶每天捻线，老爷爷每天偷偷下地劳作。一年后，老爷爷带了很多年货回家并告知了老奶奶真相，终于使老奶奶明白勤劳才能致富的道理。"从此，老太婆再也不求神拜佛了，老两口齐心协力地劳动，日子过得一天比一天好啊。"

例如孝，孝字的结构为上老下子。"百善孝为先"（《围炉夜话》）、"孝弟也者，其为仁之本与"（《论语·学而》），都是对孝的肯定和强调。《壮锦的故事》中，妈妈妲布夜以继日地劳作，终于织成一幅僮锦。僮锦被狂风卷走，妲布焦急万分，小儿子不畏艰险，甘愿冒着生命危险，跨上石虎，穿越岩洞，制伏火龙，夺回了僮锦。小儿子带回僮锦，母亲喜笑颜开。小儿子建议带母亲到外面看僮锦，母亲担心有风，小儿子安慰母亲道："不怕，吹到哪儿，我都给您找回来！"一家人从此过上了幸福的生活，孝之内涵得到了感人的阐释与动人的抒发。《中国唱诗班》系列动画第三集——《游子吟》的故事感动了很多观众：家中几个孩子发现了一个笤筐里破烂的小棉袄，父亲归家时恰好看到这一场景，便讲述了一个贫穷的母亲为孩子连夜缝制短棉袄御寒的故事，几个孩子深受故事的感染，争相孝敬自己的母亲。温柔的母爱永远是最感人的，正所谓"慈母手中线，游子身上衣，临行密密缝，意恐迟迟归。谁言寸草心，报得三春晖"。《铜娃说孝道》则以轻松活泼的形式弘扬孝道文化，以生动形象的故事培养青少年孝老爱亲、践行孝道文化的意识。戏曲动画《墙头记》以轻喜剧的形式讲述了劳苦一生的张木匠两儿不孝、两媳不贤的故事，有力地鞭挞了不孝儿女的丑恶心灵，发人深省，培育了尊老

敬老的社会风气，弘扬了中华民族孝之传统美德。

例如友善，友善即友好、善良，强调人与人之间应当互帮互助、相互关爱、相互礼让等。《阿凡提的故事》第一集中，阿凡提在集市上看到财主巴依欺压穷人，便用计策骗取了巴依的钱财，分给穷苦的老百姓，巴依血本无归，悲愤交加。阿凡提这一传奇人物与财主贵族斗智斗勇，对待百姓友善亲切，深受人们的喜爱。《萝卜回来了》中，小白兔在雪地里找到两个萝卜，自己吃了一个小的，决定把大的送给小鹿。小鹿不在家，小白兔把萝卜放下就走了。此后，小鹿把萝卜送给了小熊，小熊送给了小猴，后来小猴和小熊决定把萝卜送给小白兔。小白兔一看，自己送给小鹿的那个萝卜又回来了。

例如团结，这一思想内涵在我国有其历史基础与现实意义，最早的动画长片《铁扇公主》就明确强调团结、共同抗日之主题。中华人民共和国成立后，党和政府为了更好地建设国家，一直大力号召各族民众团结一心。今天在全球化趋势下，中华民族更要团结一心，为社会主义建设事业而奋斗。"中国学派"经典动画作品《三个和尚》以轻松幽默的手法，入木三分地表现了人与人之间的相处之道：友善、团结才能战胜困难，和谐相处。作品生动形象、幽默诙谐地阐明了"团结力量大"的道理，寓意深刻，具有较高的艺术成就。《葫芦兄弟》中，各个葫芦娃都有自己的本事，但终不能凭借个人的力量消灭妖精。他们一个接一个地与妖精搏斗，都被抓了起来。最后葫芦兄弟联合起来，发挥各自的法术，终于打败妖精，并化成七色山峰将妖精镇压在山下。《葫芦兄弟》成为广大少年儿童百看不厌的动画片，被一代人奉为童年经典。

例如富强，近代以来，西方理论家们开始研究综合国力问题，"全球化时代的国力观同以往国力观相比一个最大的发展，就是不再把某一领域里的单项国家实力作为决定国家安全的唯一因素，文化已经成为人类社会财富创造的崭新形态，综合国力的重要指标体系之一，文化国力作为软权力已经成为国际力量平衡对比的重要因素"①。富强，不单体现在国家经济、军事、科技等硬实力方面，也体现在文化等软实力方面。《那兔》展现了感人至深的爱国主义思想，在那个艰辛的年代，种花家（中华家）的兔们为了国家的富强、人民的幸福付出了时间、精力乃至生命。

需要指出的是，以上总结无法全面涵盖我国动画片中所有的思想内涵与价值观念：一则中国传统文化博大精深，社会主义核心价值观内涵

① 胡惠林、单世联：《文化产业学概论》，书海出版社2006年版，第196页。

丰富、深刻；再则国产动画发展至今数量庞大，佳作迭出，很多动画作品表现出了非常丰富的文化思想与价值观，值得人们一再仔细品味、深刻分析。随着我国动画产业的崛起，相信动画作品的思想内涵会更加多元与深刻，能够更好地传承传统文化，承载民族精神，讲好中国故事，对弘扬与传播中华传统文化和社会主义核心价值观发挥更大的作用。

第三节　红色精神的影像抒写与价值传播

哈布瓦赫受到迪尔凯姆集体意识的影响，认为集体记忆是一个社会建构的概念。阿斯曼深化了哈布瓦赫的集体记忆观点，认为每个文化体系中都存在一种对成员具有约束力的凝聚性结构，这一结构会以某种形式将过去某些重要事件与对其的回忆固定下来，使之不断重现并获得现实意义。大众媒介以其特殊的方式通过承载与再现集体记忆，成为维系、巩固与重构认同的主要途径。

艺术以强烈的感染力潜移默化地激发人的情感，使人留下更为深刻的记忆。蒋孔阳先生曾提道："1937年，抗日战争刚刚爆发的时候，我在初中读书。一天，来了两位抗敌宣传队的队员。他们把全校同学召集在一起，不讲任何一句话，只是唱《流亡三部曲》。先唱《松花江上》，全场唏嘘，无不痛哭。又唱《打回老家去》，全场的情绪立刻为之一振，所有的同学都沸腾了起来，恨不得立刻杀上战场。这是四十七年以前的事了，但它给我的印象是那样深，以至当时不能抗拒，现在也不能忘记。"① 对于红色动画而言，观众只有全身心地沉浸于艺术的审美体验之中，敞开心扉，获得美的感受并领悟其中的意义，才会深受感染。必须强调的是，正确的价值观念和深厚的文化底蕴是动画的灵魂和根基，少了它们，便如同将作品建构在流沙上，必不能长远流传。在当前娱乐经济与眼球经济的冲击下，动画产业追逐利益无可厚非，然而文化产业必然要承担社会责任，传承价值观。2014年，文化部实施弘扬社会主义核心价值观动画扶持计划，推动将价值观融入动画作品中，积极引导动画艺术的思想性。很多优秀的社会主义核心价值观动画作品不断出现。例如，《西柏坡2：英雄王二小》人物形象生动、丰满、有感染力，艺术化地呈现了王二小高尚的情怀与对家乡深厚的感情。他在遇上鬼子前，在

① 蒋孔阳：《谈谈审美教育》，见瞿葆奎主编《教育学文集》第8卷《美育》，人民教育出版社1989年版，第7页。

大山中敞开怀抱,充满朝气地说:"闻着太阳的味道,香香的,暖暖的。"这种细节的描绘,没有高大上的口号,没有生硬虚假的抒怀,将主人翁对大自然的爱、对家乡的爱表现得淋漓尽致,颇具感染力。

"以史为镜,可以知兴替;以人为镜,可以明得失。"(《旧唐书·魏徵传》)红色题材动画不仅能够赋予我们轻松愉悦的视觉享受,而且描绘了近代民族历史脉络的轮廓,带给我们荡气回肠的震撼与民族精神的升华,同时促进了民族认同的强化与民众意识的觉醒。红色文化是我国社会主义先进文化的核心所在,是民族凝聚力与国家认同之基石与源泉。在文化全球化语境下,弘扬与传播红色文化更具有特殊的意义,是必须坚持不懈的任务。与时俱进地保护、利用与开发红色文化资源需要基于受众的文化需求与心理特点,努力把握红色精神,有目的地采用人们喜闻乐见的艺术形式与手法进行积极创新与传播,如此才能真正地使红色精神为受众所内化,潜移默化地转化为价值取向。

对于当代青年人而言,以现代科技手段充分采用多种传播途径,并积极创新传播内容,才能取得良好的效果。近几年,从《战狼》系列影片到《红海行动》等,一部部成功的主旋律影视作品一次又一次令观众热血沸腾,彰显着红色精神与大国气象,也为红色动画创作与传播带来许多启示与经验。深受青少年喜爱的动画是传承与传播红色文化非常好的形式,通过艺术家的智慧创意,红色文化内容能够以生动的场景表现出来,充满魅力的形象设计、动人心弦的曲折情节、惊险的悬念等深深地吸引、感动着年青的一代,同时也能引起中老年人的情感共鸣。红色动画将红色精神形象化、直观化、视觉化,令那些值得传承的红色故事和历史场面获得栩栩如生、荡气回肠的视觉重现,不仅拓展了动画题材,而且使"红色基因"借助于现代媒介获得更为广泛的传播,打造独特的红色文化产业新品牌。

一、红色文化题材的动画创作与时代创新

在多元价值并存的今天,各种思想观念和外来文化充斥着整个社会,人们的信仰与价值观呈现复杂化的特点。中国的红色文化资源是一份弥足珍贵的精神财富,曾在民族危难之时发挥了巨大的作用,在今天依然能够发挥表达爱国情怀、坚定爱国信念、传播政治意识的作用,具有强大的民族凝聚力与推动力。面对激烈的全球文化博弈,我们依然要依靠艰苦奋斗、勇于创新的民族精神与文化自信心去打赢这场文化战争。大力弘扬红色文化具有深远的历史意义和重要的现实意义:一方面,在我

国动画产业蓬勃发展的今天，挖掘并创新红色文化资源，以生动的红色动画激发民众（特别是青少年群体）的爱国热情，使他们了解革命先烈艰苦奋斗、英勇牺牲的光辉事迹，增强他们的爱国情感，培育努力奋斗的民族精神，净化社会精神领域，引导舆论方向和价值观念，增强政治认同感；另一方面，红色文化为动画创作提供了丰富的资源，红色文化具有特殊的物质载体与深厚的文化内涵，不仅是动画创作资源，而且是教育教学资源，以动画的形式弘扬红色精神，将大大丰富思想政治教育的形式与内容，发挥其具有生动实例和丰富资源的优势。近些年来，红色影视剧的热播充分反映了民众的期盼、渴望与需求，印证了红色文化的凝聚力。当然，动画有其独特的艺术特点与要求，应以多种表现手法、独特的视觉思维方式和设计理念来展现红色精神，实现其创意的中国式表达，以温情感人的故事、悬念迭生的情节、壮观细腻的视觉呈现和鲜明的时代特色使观众敞开心灵，令主流价值观得以润物无声般地传播。

 中国动画人在创作红色动画的道路上不断奋发前行，获取了很多经验，并取得一定成绩。1999～2005年，孙立军带领团队创作了原创动画电影《小兵张嘎》。作品结合动画艺术特点对红色经典进行重新构思与艺术加工，无论是人物造型、剧本改编还是场景设计等，都令人印象深刻，不仅体现了红色文化的强大生命力，而且在红色经典动画创新的探索道路上做出了有益的尝试。在政府支持、群众有需求的背景下，我国红色动画获得了较大的发展，艺术家不断探索，纷纷创作出诸如《闪闪的红星》《西柏坡》等一些优秀的红色动画作品。其中，被誉为"不一样的红色经典"的《西柏坡》以较高的艺术水平获得良好的口碑，也赢得了诸多大奖。事实上，用动画来演绎红色经典具有较大的难度，那个时代的经典人物、经典情节、经典场景等都在观众心目中留下了深刻的印象。一旦动画改编力度较大，便有可能会令观众感到"不是那样的"而无法接受与认同，因此，必须做到在尊重经典的基础上有机融合当代创作理念，结合受众的审美趣味进行适度的设计与改编。

 剧本是动画作品的关键，红色动画的剧本不仅要肩负传承红色文化与革命精神之重任，而且要体现时代精神，塑造鲜明的动画形象，努力将故事阐述得生动有趣，抓住观众的情感共鸣点，使深刻的内涵深入人的心灵，以美轮美奂的画面，在带给人视觉冲击的同时，令观众在观看的愉悦感中获得人生启迪与情感激发。当前国产动画剧本亟须突破的瓶颈之一是创意匮乏与说教简单化，红色动画剧本当然也需要面对这一问题。讲好故事显然并非易事，特别是从观众较为熟悉的红色文化资源中

选择素材、提炼并创作出有趣的故事,更具难度。在这方面,《小兵张嘎》的剧本创作可以给我们一些启示。创作者在影片开头就抓住了观众的心:开头便是游击队员秘密潜入日军车站的惊险情节,悬念迭生,节奏紧张,在观众目不转睛地关注剧情时,荧幕上打出了影片的标题,真是引人入胜。此片制作相当精良,制作团队花费了大量时间进行精益求精的创作,视觉效果较为惊艳,令人有身临其境之感。时代性与创意性对红色动画剧本创作至关重要,当代观众(特别是青少年)是在视觉文化中成长起来的,对动画内容与形式的创新均有着较高的要求。将流行文化元素巧妙地融入剧情中,在弘扬红色精神的基础上发挥丰富的想象力与创造力,才能引起观众的共鸣,才会赢得口碑与经济效益。

人物形象是动画作品的灵魂。人们喜爱动画作品中的人物,便也接受了其所传达的文化内涵与所蕴含的价值观念。红色题材影视作品中,角色塑造具有重要的作用,其英雄角色的身份各有不同,有领袖、儿童团成员、军人等,他们都散发着耀眼的光芒,成为一代人乃至几代人的极具激励作用的榜样。正是由于这些或朴实、或机智、或活泼的英雄角色的存在,人们才会对动画作品有极其深刻的印象。很多年后,观众也许不记得动画片的名字,但依然会深刻地记住潘冬子那机灵的、乌黑的大眼睛,记得他的智慧与勇敢,当然也会在不同年龄段有着不同的人生感悟与启示。红色题材动画除了宏大的叙事令人印象深刻,个人化的叙事往往亦能够令人感同身受。观众将自身带入剧本情景中,随动画角色一起经历冒险,完成现实生活中不可能实现的梦想。动画独特的艺术特点的确会促使人们童心盎然地去寻找那些不能实现的梦想,因此,红色动画应基于现实人生的真实感受与美好的梦想加以想象与创作,引领观众进入战火纷飞或斗智斗勇的情景中,实现英雄或冒险梦想,令红色文化与精神获得更强的受众认同。

作为动画重要的受众群体,青少年对刻板的说教与高大上的英雄形象具有某种程度的抵触感。红色经典动画应努力塑造更为具体、形象的英雄形象,融合时代精神,以独具匠心的创意呈现丰富的精神内容,通过动人的细节润物细无声地感染人。在《翻开这一页》(第二季)的《一定要争气》一集中,科学家童第周的"争气"故事通过他秉烛夜读的勤奋、购买显微镜等细节进行了有力的展现,观众亦为之动容。红色动画作品塑造了一批个性鲜明的少年群像,他们都有着自己的性格特点,也许并不完美,有时甚至会鲁莽行事,但他们在惊险的斗争中茁壮成长,不断积累经验,锤炼自己。他们的革命乐观主义精神激励着观看作品的

青少年，激发他们的爱国情怀，激励他们积极向上。《冲锋号》以红军长征为大背景，塑造了可爱的少年虎子形象。这位爱流连于山野间的少年经历历练而成长起来，成为一名坚定的红军战士。作品真实地再现了红军队伍在血战湘江、转战遵义、飞夺泸定桥、翻越雪山、穿越草地等过程中的感人故事。红军战士为了理想不畏艰险、顽强拼搏的美好精神品质通过由点及面的生动细节呈现出来，比如连长为保护别人而被冻成冰雕、怀孕的女战士将担架让给伤员、司号员义无反顾地将麻药留给虎子等情节催人泪下。电视动画《抗日小奇兵》讲述了抗日战争期间山村里虎虎和旦旦两个抗日小英雄在与日本侵略者的周旋斗争中不断成长为勇敢的战士的经历。这部动画塑造的兄弟俩的形象生动、鲜活、可爱，故事情节曲折、吸引人，非常具有感染力。

依托集体记忆的红色文化在动画创作中获得了强大的生命力，使得人物形象更加生动、丰满，令人备受鼓舞。少年小英雄们不同于那些天赋异禀且拥有超能力的美国英雄，他们大多平凡如你我；他们满怀家仇国恨地加入抗日战斗，依靠的是坚定的革命信念、集体意识与爱国精神；他们在战争中成长，努力向上，坚忍不拔，最终成为小英雄。注重精神力量与集体主义价值导向一直是中华民族的坚定信仰，从"天下之本在国，国之本在家"（《孟子·离娄上》）、"穷则独善其身，达则兼善天下"（《孟子·尽心上》）到"兴天下之利，除天下之害"（《墨子·尚同中》）、"天下兴亡，匹夫有责"（《日知录·正始》），均彰显了中华民族以集体主义为核心的民族情操与特有的文化心理。"整体精神是爱国精神的价值实现，它通过家国一体的价值表达，形成了与西方个体价值观不同的群体价值取向，成为维系民族生存和团结统一的基础与纽带。"[①] 国产动画将普通人塑造成小英雄，不仅能够最大限度地契合少年儿童的心理，而且是对中华传统美德与民族精神的高度肯定，使教育目的得以实现并获得观众的认同。

飞速发展的传媒技术不断改变着影视艺术的视听呈现，动画艺术也应与时俱进，以多元的表现形式诠释红色精神。倘若一味墨守成规，则不免会使观众产生视听疲劳，丧失兴趣，甚至容易产生抵触感与厌倦感。以多种生动、时尚的艺术形式追忆历史人物，传承"红色基因"，使观众在领悟严肃、深邃的内涵和主题的时候依然兴趣盎然，深深触动其内心深处那最柔软之处，进而达到动之以情的春风化雨之效。《西柏坡》

① 詹小美：《民族文化认同论》，人民出版社2014年版，第37页。

描写了核桃带领大金瓜、枣花等儿童团成员与敌人斗智斗勇的精彩故事。作品既表现了这群孩子的勇敢与智慧，也充分展现了他们的天真可爱，并能够与当地的民风、民情融合在一起。小孩子无邪的游戏与他们的语言（如"滴滴滴滴，胜利胜利"等）将那个时代共产党人深得民心、受人民爱戴的政治优势及孩子们对胜利的期盼等表现得淋漓尽致。《翻开这一页》对红色经典的当代阐释从崭新的视角翻开了关于红色精神的群体记忆，剧情新颖而富于创意，叙事轻松而贴近生活，情感饱满而能戳中泪点，在娓娓道来中赋予作品深刻的内涵。这些优秀的红色动画使观众在生动有趣的视听感受中，领悟中华儿女的革命英雄主义精神、为革命事业大无畏的牺牲精神与顽强拼搏精神，实现了"红色基因"的代代相传。

"从物理属性的角度，声音是一种奇特的物理现象，人们看不到也摸不到它，但却能够深深地体验到它的存在、能量和诱惑，能够感受到它所带来的各种'物质景象'，能够读懂它传达的各种信息……"① 优秀的台词不仅为观众理解动画内容提供了较大的想象空间，而且朗朗上口，成为流行的口头语，进而发挥持久的感染作用。动画《那兔》中有许多让人泪流满脸的经典台词："我们想回家，回去建设种花家""不要哭，眼泪会被冻住的""背后即是祖国，我们无路可退""君埋泉下泥销骨，我寄人间雪满头"，等等。这部具有诙谐的角色造型和引人入胜的画风的爱国主义题材动画，其台词在青少年中广为流传，它不仅生动形象地再现了历史事件，更坚定了观众的爱国信念。

数字技术推动视觉艺术发生深刻的变革，放眼全球，优秀的动画作品往往运用先进的技术手段，营造自由转换的场景空间，创造奇幻而经典的视觉影像。例如：经典的美式动画中，气势宏大的场景与镜头巧妙地转换，令人惊叹、目眩；日式动画画面精致完美，唯美而写实，表现了创作者的精益求精。在当代红色动画创作中，不仅需要生动形象的台词，还需要创作符合受众审美需求的角色造型、制作精良的场景，以给观众带来美妙的视觉享受，表现作品的主题。高科技的制作手段能够很好地展现立体视觉效果，带领观众投身其中，更好地体会革命先烈不屈的斗争精神，珍惜和平年代的幸福生活。例如，在表现红军长征路上的艰险、险恶的地势、漫天飞舞的刺骨大雪时，可以运用宏大的场景来凸显人在恶劣的自然环境下的弱小与无助，凸显红军顽强奋斗的精神。又

① 彭玲：《影视心理学》，上海交通大学出版社2006年版，第133页。

如，《小兵张嘎》的场景设计细腻而朴实，展现了小兵张嘎生活的地区——保定的地域风情。在嘎子养伤时，场景设计的基调是恬静，黄色的土地、绿色的白洋淀令人感受到唯美而质朴的乡土气息与宁静而美好的和平生活；片中的战争场景设计营造了紧张的气氛，也烘托出少年英雄的勇敢与机智。再如，动画《西柏坡》对景色、民情等的精彩描绘较好地起到为主题与思想价值服务的作用。

红色文化是中华民族的集体记忆，那些珍贵的革命故事与被保留下来的物质载体，是一个民族不可磨灭的精神财富。推进红色文化的资源开发，积极发展红色文化产业是当今必须面对的一个重要课题。当前各地政府也非常重视红色文化产业发展，如延安开办了红色文化市场，以延安丰富的红色资源为基础，大力开发红色文化旅游，出版、销售红色书籍，有创意地设计出各种红色文化纪念品等，在收获经济效益的同时，将延安精神推向全国。江西通过打造红色文化品牌，开发本省的红色文化资源，传播红色文化与社会主义核心价值观，积累了丰富的经验。对于动画而言，发展动画品牌及产业链是当今世界的大趋势。迪士尼不断将动画形象运用于各类衍生品上，并且不断地多维度开发产业链，在提升知名度的同时，也确保了丰厚的利润。发展红色动画产业链，不仅应当在动画剧本创作上有明确的目标与清晰的思路，打造有趣、时尚的形象造型，而且应当彰显红色动画形象的品牌内涵，多维度地开发衍生品。红色动画品牌不应仅仅满足于儿童玩具市场，而且还要不断向成人市场拓展。对于一些成人而言，红色文化能够激发其怀旧情结，是一种深深的眷恋与刻骨的记忆，因此，红色动画品牌更应该多维度、多层次地满足不同受众群体的需要，不断丰富内涵，拓宽发展路径。

如前所述，近些年，红色题材动画无论是在数量上还是在质量上，都有所提升，然而与蓬勃发展的动画产业中的其他类型片（如商业片、娱乐片）相比较，仍存在一定的差距。目前，大量的娱乐片与魔幻片（如《白蛇：缘起》《西游记之大圣归来》《哪吒之魔童降世》《喜羊羊与灰太狼》等）占据了大部分市场并赢得了口碑，红色题材动画在创作与传播推广方面仍须付出更多的努力。从红色动画创作与受众接受维度方面看，很多人会陷入某种误区，认为红色题材动画严肃，人物设计程式化，说教明确、严谨，不容许存在天马行空的艺术想象与过多的娱乐元素。而这种刻板印象与当前受众的审美需求和趣味相差甚远，无法实现红色精神和社会主义核心价值观的有效传递。必须明确的是，想要培育与赢得市场，就要了解受众，培养受众群，以大众喜闻乐见的形式创

作红色动画，寓教于乐，使受众能够在视觉享受与震撼中了解红色文化的内涵，感悟红色精神，心悦诚服地敞开心灵，从而将革命精神与爱国情怀润物无声地厚植于受众的心灵深处。"讲好中国故事"是动画的时代课题，是红色动画的历史使命。

二、在动画艺术中重温红色经典

红色经典记录着中华民族英勇抗战、艰苦奋斗的光荣历史，在信仰虚无与物质至上等多元价值共存与博弈的今天，红色经典将显现其强大的文化凝聚力。"在某种程度上可以说，记忆不仅决定了人类自我的本质，也塑造了人类知识及历史的源头"，"然而，记忆不是安然无恙、恒久不变地被置放在某个地方的，记忆也不可能始终保持既有的样子等待着我们去挖掘、去发现"，"毋庸置疑，记忆的力量是无比强大的，而在这样一个变化多端、极速发展的时代里，记忆更具有不断开放以及不断生成的特征"。[①] 以动画的形式高歌红色精神，在生动的演绎中带领观众进入"我在场"的情景，唤起公众对那段历史的回忆，使过去成为当下，令红色基因代代传承。

经典电影《小兵张嘎》以独特的风格深受各个年龄段观众的喜爱。这部动画以抗日战争为时代背景，描写了一个性格鲜明的少年走上抗日道路，成为一名战士的生动有趣又不失惊险的精彩故事。少年嘎子淳朴、善良，在抗日过程中逐渐克服其鲁莽的缺点逐渐成长起来。他既有孩子的倔头倔脑，又有面对敌人的勇敢与智慧，一个质朴、正气的人物形象深深扎根于一代人的心田。2005年，由孙立军教授执导的动画片《小兵张嘎》制作完成，并于同年8月获得第11届电影华表奖优秀动画片奖。动画《小兵张嘎》在前人的基础上，根据时代发展潮流，因地制宜地进行了创作，在承载教育功能的同时，始终注重充分体现张嘎身上特有的童趣与真实，没有一味地塑造高大全的英雄形象，而是准确把握了儿童的心理特征，以有趣的细节勾勒鲜活的人物形象，将其成长经历演绎成一个不断发现自身不足，并不断提高认知，最终成为一个抗日小英雄的过程。动画片《小兵张嘎》实现了红色经典与动画艺术的结合与创新，不仅拓宽了红色经典的表现形式与传播渠道，也为红色动画的进一步发展提供了有益的经验。

① 赵静蓉：《文化记忆与身份认同》，生活·读书·新知三联书店2015年版，第1～2页。

动画《智取威虎山》同样是对红色经典进行二度创作的动画作品，着力塑造了机智勇敢的剿匪英雄杨子荣的形象，特别突出表现了他的智慧与勇敢。《智取威虎山》中，人物造型较好地凸显了人物鲜明的个性特征。人物造型线条硬朗，明暗对比明显，特别是杨子荣的络腮胡子和浓眉给人留下了深刻印象，他走起路来大大咧咧，身材彪悍，的确符合深入匪穴并骗取匪徒信任的草莽形象。在装束设计上，富有明显的民族气息，他身着典型的东北棉衣、皮袄，并在颈上围了一个绿围脖，为动画增添了色彩与时尚气息。反派角色坐山雕面部消瘦，下巴尖锐，显现了凶狠的气质，并在眼神中透露出一股阴险与狡诈。而杨子荣的性格特点则在动画中通过细节一一得以展现，例如，当狗熊向他龇牙咧嘴地怒吼时，他沉着冷静，纹丝不动；又如，他在关键时刻勇斗猛虎，孤胆英雄的沉稳与机智得到了充分的体现。动画有其独特的虚拟性，倘若一部动画完全照搬经典文本进行拍摄，那么便没有把握好动画的本质特性。在这部动画片中，"冰猴绝技""悬崖雪崩""勇斗猛虎""松鼠送信""鹰（松）鼠相斗""黑熊抢饼"等情节充分体现了创作者的想象力，剧情跌宕起伏、惊险悬疑，极具观赏性。较为突出的是，片中小动物配角的设置增添了动画的娱乐性，例如，坐山雕的鹰十分凶残，一如其主人；再如，活灵活现的小松鼠动作俏皮轻快，为激烈、惊险的情节增添了趣味，也起到了关键作用：正是小松鼠传达情报给部队，促进了剿匪的成功。还有在"黑熊护鼠"一段中，小松鼠被坐山雕的鹰追赶，在危难时刻，小松鼠跑到大黑熊身边，大黑熊大吼一声，鹰顿时被震飞，令观众看得非常过瘾，发出阵阵笑声。

《红头绳》是对"旧社会把人变成鬼，新社会把鬼变成人"的经典剧《白毛女》进行改编的动画短片。《白毛女》剧中那家喻户晓的经典唱段脍炙人口。正是由于其具有经典作品的影响力，创作者们纷纷采用各种艺术形式对其进行重新演绎，创作出经久不衰的艺术精品，例如，芭蕾舞剧《白毛女》便是探索芭蕾民族化的成功之作。动画作品《红头绳》立足于自己的艺术特点与表现形式，重构了经典，在发挥视听艺术的独特表现力的同时，不断积极探索与融合其他艺术形式进行创新，非常有创意，而且别具风格，十分吸引人。在人物造型上，此片借鉴了民间传统剪纸艺术：喜儿长长的粗辫子，一身大红袄，袄上镂空的碎花更凸显了她少女的美感与独特的民族风情；杨白劳身穿灰黑白的着装，满脸褶皱，旧社会悲苦的劳动人民形象被塑造得栩栩如生。

动画《翻开这一页》以独特的形式，即采用真人加动漫的形式对中

小学教材中的近现代红色经典故事进行了诠释。作品以青少年观众喜爱的动画艺术"翻开"了中国近代革命史、奋斗史的伟大篇章,追忆历史人物,彰显其革命精神。《翻开这一页》制作精良,深受青少年与家长的好评。这部动画很好地将教育功能与艺术性结合起来,以表现力极强的动画形式重新阐释教材中的革命历史故事,不仅形象具体,而且简洁生动,极富感染力。该系列动画片中,《毛主席在花山》《为中华之崛起而读书》《朱德的扁担》《狼牙山五壮士》《飞夺泸定桥》等,不仅体现了毛主席、周恩来、朱德等革命前辈的爱民情怀,也树立了小红军舍己为人的鲜活形象,既兼顾厚重的历史感与真实性,又能够贴近青少年的心理特征与文化需求,独辟蹊径地探索教育性与时尚感的融合,激发了青少年的爱国热情,引导其树立坚定的社会主义核心价值观。创作者善于运用多种表现手法与艺术方式阐述深刻的道理,以更有趣味性、更立体的方式使红色文化得到了形象的展现,使之更能够被青少年接受。《翻开这一页》的线索清晰,简洁有趣地将历史表述得很有条理、很有逻辑,带领年青一代重温了光辉伟大的革命历程,发扬红色传统,传承"红色基因",传播正能量。

当然,除了以上根据红色经典改编的动画,还有很多优秀的红色题材动画作品。例如,根据同名小说改编的《芦荡金箭》讲述了抗日战争时期,阳澄湖上的牧鸭少年与三个流浪儿的抗日经历,以及他们成为可歌可泣的少年抗日英雄的故事:他们怀着家仇国恨投入武工队的抗日战斗中,帮助武工队运药、送情报、救交通员等,在战斗中磨炼自己,一天天成长起来。这部作品情节曲折,悬念迭生,画面十分唯美,湖水荡漾,芦苇茂盛,鸭儿嬉戏,语言简练而幽默,非常符合人物身份,将几个经过大大小小战争洗礼的艰苦朴素的少年的成长经历与心理历程演绎得非常感人。

"在哈布瓦赫看来,记忆是一种重塑机制,借此我们可以构建作为整体的自我,'我们保存着对自己生活的各个时期的记忆,这些记忆不停地再现;通过它们,就像是通过一种连续的关系,我们的认同感得以终生长存'。然而,集体记忆同时是一种社会建构,这种社会建构主要是根据我们的现实需求或对现在的关注而被形塑的。"[①] 红色文化是中华民族的共同记忆。历史是厚重、真实的,而动画是生动、活泼的,以动画这种形式演绎红色文化故事能够寓教于乐地带领民众穿越历史,积极主动地

① 赵静蓉:《文化记忆与身份认同》,生活·读书·新知三联书店2015年版,第49页。

接受爱国主义教育。当然，这种教育应是符合动画艺术特性的，是富有想象力与童心、童趣的，是能够"讲好中国故事"的，是温情脉脉又内涵丰厚的，是感人肺腑又激荡情怀的，是能够让经典继续流传下去的。

第四节　经典动画作品中价值观的艺术表达与认同建构

"我们今天生活在这样的世界里：文化经验在深层次上由各种大众传播媒体的象征形式传布所形成。"① 大众传媒在使世界各地的人们共享同一种文化经验的同时，也将对民众的意识形态产生重大影响。一方面，全球化语境下的当代社会个体总是处于历史/现实、传统/时尚、东方/西方的网络张力与文化胶着状态之中，特别是"80后""90后"的年青一代自幼受到"美风日雨"的浸染与冲击，无疑会对其价值观产生影响；另一方面，从未中断的我国传统民族文化以其独特的柔韧和顽强的生命力显示出富有魅力的民族精神。在今与昔、内与外、雅与俗的碰撞与博弈中，努力探索如何加强价值观认同教育以增强民众的认同感与向心力，强化价值共识，实现共同体成员的文化自觉，具有重大的现实意义。

当然，在动画片中体现价值观念，绝非僵硬的呐喊与生硬的表现，而应当艺术化地进行构思、创新与精心的提炼。贺拉斯早就这样说过："诗人的愿望应该是给人益处和乐趣，他写的东西应该给人以快感，同时对生活有帮助。在你教育人的时候，话要说得简短，使听的人容易接受，容易牢固地记在心里。""如果是一出毫无益处的戏剧，长老的'百人连'就会把它驱下舞台；如果这出戏毫无趣味，高傲的青年骑士便会掉头不顾。寓教于乐，既劝谕读者，又使他喜爱，才能符合众望。"② 只有在深入研究受众期待视野与审美需求的基础上，随着时代发展而不断加快创新步伐，才能够增强讲故事及社会主义核心价值观引导的针对性和有效性。在我国动画作品中，有不少脉络清晰、逻辑连贯、创意独特、核心理念清晰的作品，值得进行深入的探索，学习与借鉴其先进经验。

① 〔英〕约翰·B.汤普森：《意识形态与现代文化》，高铦等译，译林出版社2019年版，第273页。
② 〔古希腊〕亚理斯多德、〔古罗马〕贺拉斯：《诗学·诗艺》，罗念生、杨周翰译，人民文学出版社1962年版，第155页。

一、传统文化价值观的水墨呈现与意义表达：以《山水情》为例

沉静、优雅的墨之优美及其深远的意境深深地积淀于中华民族审美的先在结构之中，深厚的文化、哲学底蕴及美学意境在水墨艺术微妙、空灵、洒脱的禅境中得以呈现。特别是"神似而形不似""似与不似之间"的独特艺术格调与忘我的幽深境界在黑白间更能被表现得淋漓尽致，在那轻灵而虚实相间的水墨笔触与宣纸的自然渲染间浑然天成。当传统水墨画被引入动画中，墨之优美即如潺潺流水在荧幕上自然流淌，绽放出璀璨的光芒。水墨画技法运用于动画中，浓淡相生、情趣得以彰显，灵动中追求情景交融，既有动画之流畅，又有水墨画之韵味，可谓中国动画的一大创举。我国第一部水墨动画片是《小蝌蚪找妈妈》（1960年），其蝌蚪造型源自齐白石笔下的小动物，细腻优美，惟妙惟肖，特别可爱。此后的《牧笛》《鹿铃》《山水情》等各具特点，充满诗意，其强烈的民族风情与艺术感染力给人留下了深刻、难忘的印象，在国际上享有盛誉。水墨动画早已成为国产动画领域中耀眼的明珠，角色动作优美而灵动，泼墨山水壮丽而悠远，笔触细腻而有诗意，意境奇妙而深远，节奏流畅而自然，画面清雅而有诗情，风格独特而经典。

《山水情》淋漓尽致地彰显了水墨动画的诗之心、墨之灵、动之魂，向世界展示了中国艺术之美，整部动画由水墨渲染出意境悠远的画面。动画中，因机缘结为师徒的二人彼此情深义重，浓厚的师徒情与对艺术的感悟在情节进展中融为一体。宗白华认为："中国画法不重具体物象的刻画，而倾向抽象的笔墨表达人格心情与意境。"[①]《山水情》无论是造型的大写意手法，还是积极融入中华民族多元文化内涵方面，都较之此前的水墨动画，更符合中国人的审美心理，不仅展现了优美的韵味，而且优美的画面意境深远，哲理深厚，使人流连忘返，令中外动画创作者与观众无不交口称赞。动画中体现的道家的"师法自然"、禅宗的"明心见性"，以及精湛、成熟的水墨技法与深邃、悠远的古琴曲等，令人沉醉于那云气缭绕的自然山水中。此外，《山水情》所蕴含的人文思想与价值观念并没有被突兀地刻意彰显，而是随着情节的自然推进表现出来，并寄寓于各种意象中。例如：古琴凝铸了中国古代文人的精神品质，片中古琴悠扬，老琴师借琴声抒发情怀；老琴师与少年的情谊日渐深厚，老琴师苦心授琴象征文化的代代传承；壮美的山景与潺潺的流水，乃至

① 宗白华：《美学与意境》，人民出版社1987年版，第150页。

天空中翱翔的雄鹰均有所指代，而且这种指代在动画中情景浑然一体，自然合一，诗意流畅，毫无生硬、突兀之感。《山水情》饱含深邃的人文情怀与丰富的思想隐喻，充满诗意、淋漓尽致地展现了中华美学精髓与传统文化价值观念，成为划时代的精品。

《山水情》中，视觉上的层峦叠嶂、豪放壮丽的背景在悠扬的笛声中层层晕染，挥洒着诗意的中国韵味，特别是角色造型、动作与表情充分体现了"似与不似之间"的效果与意蕴。石涛的《搜尽奇峰打草稿》强调了艺术创作于自然中获取素材、灵感及进行千锤百炼之重要性。动画中的老琴师造型简约但不简单，在线条和淡墨的勾勒中包含着创作者的心血，完美表现了老琴师的清瘦高雅、清新洒脱、仙风神韵，也衬托出他的善良与奉献精神。可以说，老琴师的一举一动都表现了德高望重、无私奉献之修养与精神。此后的情节更充分展现了老琴师为提升徒弟的琴艺而思虑，受到触发后豁然开朗的过程。这种造型上以形写神的特点还表现在少年那里，其形象衬托出他的可爱活泼、善良进取。不仅如此，水墨画讲究的"离形得似"在整部动画中都与情节、意境交互辉映、相得益彰。那些点、线、面通过渲、染、泼等技法在银幕上表现出写意传神、均衡统一、丰富生动的画面，并透过笔情墨意传达层次感，使观众感受到无尽的艺术想象力，体会到其思想隐喻。

黑格尔说过，艺术文本"不只是用了某种线条，曲线，面，齿纹，石头浮雕，颜色，音调，文字乃至于其他媒介，就算尽了它的能事，而是要显现一种内在的生气，情感，灵魂，风骨和精神，这就是我们所说的艺术作品的意蕴"①。《山水情》艺术地表现了我国古代源远流长的士人精神、不屈品格，并进行了精神的外在物化与传达，片中的琴、荷、鹰、竹、高山流水等都被赋予了深刻的意蕴，其中，最为关键的是古琴。古琴与士人之间的关系源远流长，在古代社会，士人身份独立，思想活跃，注重精神，讲究骨气，崇尚"以天下为己任""路曼曼其修远兮，吾将上下而求索"之不屈品格、"天不变，道亦不变"（《举贤良对策》）之坚定信念等。琴常用于表现士人的艺术修养，士人以古琴传志抒情，寄托情怀与思想。例如，儒家孔子推崇古琴曲《文王操》，道家老子提倡"大音希声"，庄子则认为音乐分为"天籁、地籁、人籁"，由此可见，古琴、音乐与哲学思想一脉相承。在本片中，尖锐的琴声象征老琴师突然摔倒，老琴师被救醒后第一件事便是找他的古琴，找到后欣慰地

① 〔德〕黑格尔：《美学》第1卷，朱光潜译，商务印书馆1979年版，第25页。

展开笑颜。古琴对于老琴师而言，是其精神的外化物，比生命还重要。此后，老琴师在山水之间指引少年悟通了习琴之道，而少年也彻悟了老琴师身上的士人精神。飘荡于山水之间的悠悠琴声延绵不绝，旋律于山水间起舞，令人心旷神怡、荡气回肠。

悠扬的古琴声贯穿全片，其间并无人物对白，仅有轻微的笛声、流水声、风声等融入其中，奏响了优美、纯真的大自然之乐，声情并茂，层次分明，传达了"弦动乃心动"之思想。同时，与老琴师琴声的复杂多变相比，少年的笛声轻快、充满激情，恰好与人物的性格、身份相符。另外，即便都是琴声，亦可同中见异：老琴师的琴声厚重且深邃，而少年在学琴之初所弹之声尽管清脆，却无力量，随着勤加练习，少年终于获得艺术启迪，特别是最后以琴声送别恩师，浑厚之声响彻山谷，想必老琴师此时虽有离别的忧伤，但也满怀欣慰。动画片在音乐上的精雕细琢的确不同凡响，细小的琴技变化一方面凸显了人物的性格与琴艺，另一方面暗示了老琴师的细心调教、少年的刻苦练习。全片音乐充满诗意，韵味醇厚，随情节而变，为情绪渲染，衬托故事的跌宕起伏，表现人物的心情变化。观众在享受视听盛宴的同时，情不自禁地被带入剧情中，为老琴师的病倒而担忧，为少年的勤奋而感动，为两人的离别而忧伤，为少年的学成而欣喜，等等，体悟了山水之美、音乐之美乃至人性之善、代代相承之美德与精神。古琴则伴随着剧情的发展，伴随着观众情绪的起伏，越发显得气韵生动。

《山水情》充分体现了传统文化中的礼仪之道与孝之品格。片中的老琴师和少年并不相识，老琴师病倒时，少年无私助人，传达了互帮互助之美德。其后少年送老琴师到渡口，两人施礼作别。在离别之际，老琴师将视为生命的古琴赠予少年，少年跪着接过古琴。这里既表现出老琴师对徒弟之无私，也体现了徒弟尊师重教之美德。这些传统优良美德不应就此而烟消云散，必须代代传承。在动画片中，少年也获得了老琴师的关爱与倾力传授，可见爱并非单方面的付出，爱之美好在于人心。《山水情》让观众在享受视听盛宴与感受水墨情趣的同时，亦感受到人间的美好，领悟到人格美和人与人之间的相处之道。整部动画片中，师徒交流时并没有对白，然而水墨的飘逸与琴声的洒脱令人回味无穷。

教育是文化得以传承的重要方式，正是由于教育者的言传身授，才能使文化源远流长，美德世代相袭。《山水情》中，老琴师苦心相授，少年勤学苦练，然而如何使少年更上一层楼？老琴师陷入苦思冥想，后看到志比天高的小鹰只有离开老鹰，才能尽情翱翔，遂决定离开少年。

这对今天的青少年教育同样具有启发作用。"00后""10后"受到父母无尽的关爱，然而他们只有独立，才能承担社会赋予的责任，才能成为祖国的未来。动画中，山之伟岸与水之绵长，亦可象征文化脊梁与精神流脉，意味深长。师徒离别是动画之高潮，艺术家以高超的表现手法与镜头语言充分展现了动画的节奏感与层次感。离别之感伤通过景物得以彰显，波浪滔天、泼墨淋漓、音乐震撼，多种元素合为一体，将师徒内心的波澜表现得淋漓尽致，也体现了两人深厚的情谊。就此，老琴师走向了茫茫前程，踏上了"路曼曼其修远兮，吾将上下而求索"的追寻之路。最后，少年顿悟，稳坐山巅为师奏响古琴，在这里，情、志、艺与大自然交相呼应，情景相融，极富象征意义。

中国传统美学内涵丰富，强调与自然和谐统一，体现"道法自然""天人合一"之高远意境。传统绘画是极为重视留白之美的，留白在虚实之间产生一种幽远的意境与想象空间。留白与虚实相生在《山水情》中得到恰到好处的运用，创作者采用以虚当实、计白当黑之手法，虚中有实，实中有虚，具有浓浓的民族特色与闲淡平和之美。例如：师徒练琴的画面有大量空白，仅用一片枫叶便令观众明了二人身处山野之中；远处高山流水，轻轻几笔，便勾勒出潺潺流水；老琴师垂钓，鱼儿活泼地游动便衬托出河水的清澈。《山水情》多用"半边"式构图营造深远的意境，给人以无限的想象空间。这部动画的独特创意还表现在色彩的运用上。水墨画当然以黑、白为主，颜色虽单一，但寓意丰富，在浓淡变化之间充分表现了大千世界与情感变化，即所谓"墨分五彩"，可以呈现气韵生动之美好，营造别具一格的古典韵味。同时，创作者十分有创意地巧妙运用了一些彩色，起到画龙点睛之作用，艺术效果更为明显，画面更加丰富，意境更加优美。淡黄色的月亮和随琴声飘落的红叶，一改黑与白的单调，使整个画面活了起来。还有那绿色与嫩黄色的小鸟，活泼泼地飞舞在流水与丛林间，令素淡的画面顿添新意，给人以别样的感受，使人产生无限遐想。

"用心灵的俯仰的眼睛来看空间万象，我们的诗和画中所表现的空间意识，不是像那代表希腊空间感觉的有轮廓的立体雕像，不是像那表现埃及空间感的墓中的直线甬道，也不是那代表近代欧洲精神的伦勃朗的油画中渺茫无际追寻无着的深空，而是'俯仰自得'的节奏化的音乐化了的中国人的宇宙感。"[①]《山水情》以酣畅的笔触、墨意的渲染、简约

① 宗白华：《美学散步》，上海人民出版社1981年版，第98页。

的线条、悠远的景物、流动的乐音与深远的意境显现出创作者深厚的艺术造诣。观众在这部水墨动画的视觉审美中领悟到"至善至美而达雅"之深厚内涵，真可谓中国水墨动画之绝唱。

二、新时代背景下的共同体想象与仪式化传播：以《那兔》为例

斐迪南·滕尼斯认为："共同体是持久的、真实的共同生活，社会却只是一种短暂的、表面的共同生活。与此对应，共同体本身应当被理解成一个有生命的有机体，社会则应当被视作一个机械的集合体和人为的制品。"① 如何有效地激发那些长期沉浸于娱乐化氛围、碎片化阅读情境中的青少年对中华文化的热爱，提升共同体凝聚感，激发民族自豪感，显然是需要深度探究的问题。新媒体风潮涌起的新时代背景下，网络、手机等成为影响青少年最重要的媒介。相关调研显示，"当代大学生媒介使用是多元化的，而且网络已经成为年轻一代较为主要的大众媒体。从时间的分配上看，无论是上网接触频率还是每次持续时长，粘性较强"②。由此，网络动画（特别是动画短片）成为影响青少年价值观的重要媒介。

《那兔》是国内漫画作家逆光飞行创作的国民历史科普漫画，作品运用拟人化手法，以各种动物象征不同的国家/地区，如兔子代表中国，鹰酱代表美国，脚盆鸡代表日本，毛熊代表苏联，约翰牛代表英国，高卢鸡代表法国，巴巴羊代表巴基斯坦，等等。动画讲述了兔子们以顽强的奋斗精神对抗对手，捍卫种花家（中华家）的独立、崛起与繁荣富强的故事，展现了近现代的一系列历史事件。该作品通过幽默的叙述手法、萌化的角色设计等，将民族主义、爱国精神与二次元文化巧妙融合，突破了此前很多红色动画所惯有的生硬说教模式，获得了广大青少年的喜爱，并取得了很好的传播效果。"《那兔》这部'军事题材的爱国主义动画'，为多个活跃而又相对封闭的亚文化圈子提供了一个趣缘扭结点，成功地将相当一部分二次元爱好者与网络民族主义者（'自干五'、'四月青年'、'爱国小粉红'等）连接在一起，整合成一个数目可观、声势浩大的'兔粉'群体。"③ 在"幸福并感激着""如果奇迹有颜色，那一定

① 〔德〕斐迪南·滕尼斯：《共同体与社会》，张巍卓译，商务印书馆2019年版，第71页。
② 许旸：《跨文化视角下大学生媒介接触和流行文化认同研究》，《江淮论坛》2009年第3期。
③ 林品：《青年亚文化与官方意识形态的"双向破壁"——"二次元民族主义"的兴起》，《探索与争鸣》2016年第2期。

是中国红""此生无悔入华夏,来世还生种花家"这些霸屏的弹幕的背后,是广大青少年被激起与唤起的强烈爱国热情与民族情感。因此,研究国产动画的价值观认同,不管是内容创意还是传播策略,《那兔》都是一部绕不开的优秀经典作品。

《那兔》以各种动物指代具体国家,并为其添加了最能代表其身份的文化符号,随着这些极具辨识度的人物形象、语言与事件的一一展开,观众往往会产生强烈的观影兴趣与持续的观影热情,鲜明的时间线索在观众那里很轻松地实现了史实辨识与视觉娱乐的高度统一。在片中,种花家就是中华家,兔子们以"一切为了种花家"为出发点,以"亲"相称,共同守护中华家。整部动画以一种轻松、诙谐的形式向观众传达积极的价值观,寓严肃的历史主题于戏剧化与幽默化的艺术形式中,使得观众很容易在审美愉悦中获得正能量,引发审美体验的高潮,从而产生共鸣。动画形象地表现了众多为种花家燃烧生命的个体兔子的崇高情怀,例如,兔子因病在医院治疗,却强忍病痛,不辞辛劳地整理"蘑菇"数据等,令人感慨与激动。

《那兔》涉及政治、军事、经济、历史等各个方面的知识,内容丰富,主题严肃,并对人物与语言进行了萌化处理,以人格化、萌萌的动物指代各个国家,同时采用了大量流行语与网络用语,从叙事方式、语言体系乃至造型设计等方面激发了观众内心深处强烈的爱国情怀与集体荣誉感,消除了青少年对政治事件与价值观宣传的疏离感与隔阂感,为新时期的动画创作与价值观传播提供了一定的启示。例如,在《寒冬中的冲锋号》一集中,一边是鹰酱为一个星期都在吃战地午餐肉罐头而苦恼,另一边是兔子在天寒地冻里冒雪潜伏,最终大量兔子被残酷地冻死于潜伏地,幸存的兔子满含热泪地吹响冲锋号角,顽强作战……着实令人泪花闪烁、感慨万分。在《红军不怕远征难》一集中,年长的兔子发现小兔子弄丢了冬衣,便将自己的冬衣给小兔子穿,"你们这些星火呀,还要用来燎原呢",并将自己的一颗红五星送给小兔子;山上风雪大,老兔子被冻住,在生命之火即将熄灭之际,他喃喃自语,"没关系,没关系,燎原的火种,我留下来了",风雪无情,老兔子的身躯逐渐消失在白茫茫的雪地中……感人至深的细节引发观众泪奔,蕴含浓烈的爱国主义色彩。

在壮大种花家的强大感召力与责任感下,兔子们团结一致,义无反顾,不畏牺牲,前赴后继,谱写了一首首可歌可泣的英雄赞歌。例如,在《最平常的一天》一集中,脚盆鸡在连连挫败后好不容易俘虏了一只

排长兔子,企图从排长兔子那里获取情报,排长兔子不断向脚盆鸡要吃、要喝,带着它们跑路、爬山头,寻找"物资基地",路上排长兔子说:"当年跟着大帅干,大帅被你们炸死了,又跟着少帅干,现在总算是在给自己干啦。"在进入有其他兔子埋伏的山头后,排长兔子唱起了歌:"我的家在东北松花江上,那里有我的同胞……"这显然是事先定下的暗号。脚盆鸡们被消灭了,被俘虏的排长兔子也跳崖牺牲了。排长兔子其实早就知道必然会牺牲,跳崖前,它感慨地说:"没法亲眼看到种花家的胜利,真的好遗憾呐……"原本风云变幻的战场与严肃的政治事件以引人入胜的情节及感人至深的细节呈现出来,做到了去粗取精、浅显易懂、清晰明了、生动形象,恰到好处的视觉冲击带给观众感动与震撼,亲切而时尚的语言强化了情感认同,从而令观众产生了强烈的共情。在网络评论中,我们可以看到"太过分了,到底要我哭多少次……""中国人热爱和平,但也不畏惧战争""为什么我眼里总含着泪水,因为我对这土地爱得深沉……""年纪大了,看着都流泪"等真诚心声的流露,也有观众坦诚表示:"哪有什么岁月静好,不过是有英雄在负重前行","以后孩子大了一定要让他看"。

在《那兔》中,兔子既能代表中国,又能代表群体和个人,成为多重身份的承载者与共同记忆的表达者。在兔子们为了大国梦英勇献出青春、生命的那一刻,其爱国情怀无疑得到了最大的展现,真正做到了细腻感人、催人泪下。例如:在战争中被冻死在埋伏点的兔子;在防空洞中躲避鹰酱炮火的兔子;喊着"背后即是祖国,我们无路可退!",随冲锋号而奋勇杀敌的兔子;"我们在这里吃炒面配雪,是为了祖国的亲们能为甜咸豆腐脑战上十页"的兔子;将御寒冬衣脱下交给小兔子,而自己却被冻死在长征路上的兔子;为诱敌进入埋伏圈而无畏牺牲的兔子;进入毛熊的武器仓库,抚摸着先进武器感慨地说"当年缴获一顶这个,牺牲了好多亲的生命"并抱头痛哭的兔子;那个无比坚定地说"记住,活下去,替我们去看那个我们看不见的世界"的兔子。

当兔子的使命从抵御外敌转为为祖国的发展而奋斗,其中所展现的兔子在经济、军事、外交上的种种境遇与细节,都体现了"落后就要挨打,发展才是硬道理"的思想。因此,在《那兔》中,除了革命战士,还有为建设祖国而牺牲个人利益的知识分子。例如:执意离开鹰酱家,"我要回去","回去种苹果树"的兔子;即将退休,却为了祖国而又毅然担任总师,承担科研任务的兔子;刚打完仗就前往大戈壁滩,"用我们自己的双手""搞出蘑菇蛋,挺直腰杆子"的兔子;"不愿放弃种花家多

少命换来的机会",从火堆中抢救毛熊家的资料的兔子;为国家奋斗,克服一切困难,"用算盘在两年内打出了蘑菇蛋的理论设计"的兔子;因核辐射而病倒,却因"能为种花家有一次燃烧自己的机会"而死而无憾的兔子;直到生命的最后一刻还奋斗在自己事业战线上的兔子;让"种花家的历史从此分为两段来写"的全体核试验工作兔;等等。由此可以看出,《那兔》通过展示为了种花家的繁荣强大而牺牲自我的伟大形象群,引导广大青少年加强对历史的认知,激发他们的爱国热情与努力奋斗的精神。

中国的近现代史本就是一部充满血与泪的苦难史。《那兔》在动画内容上选择了八国联军侵华、抗日战争、抗美援朝等重大历史事件,剧情跌宕起伏、扣人心弦,既能持续激发受众的观影兴趣,一改教科书式的严肃说教,又能够达到启迪思维,实现教育、娱乐双重功效的目的。同时,本部动画注重运用流行元素,如台词采用了大量的网络流行语——"亲""肿么了""鹰酱你真是好禽兽"等,一改以往灌输式与高高在上的姿态,与观众进行轻松、幽默、平等的对话,进而引发了受众(特别是青少年)的强烈共鸣,使得个体在面对共同的民族苦难时,不自觉地生发浓浓的爱国情感,正是这种爱国精神与强烈的责任感,使未曾谋面的观众产生出强大的共情。值得关注的是《那兔》中,兔子在种花家的努力奋斗,以无私奉献、不畏牺牲和勇于担当的精神改变种花家一穷二白的处境的事迹,以及所传达的振奋人心的情感,无不激发观看者内心的爱国情感,并通过远程链接、弹幕、论坛等在网络空间形成情感互动,获得共识与认同。"《那兔》的刷屏弹幕提供了亚文化社群技巧性挪用元叙事所构成的文本横切面,在语义关系场的微观结构中,想象发生在个体对'同时性'时间的经验感知层面,并通过意义的再生产促进社群的情感皈依与集体认同。"[①] 片尾曲《追梦赤子心》强劲有力的旋律和振奋人心的歌词("向前跑,迎着冷眼和嘲笑,生命的广阔不历经磨难怎能感到,命运它无法让我们跪地求饶,就算鲜血洒满了怀抱"),将动画氛围连同观众的情感推向高潮,同时,充满历史痕迹的怀旧照引发了铺满屏幕的"幸福并感激着""致敬"等充满爱国热情的弹幕,共同的激情与热血被点燃,此刻,"每一只兔子都有一个大国梦",每一个中华儿女都"在这里"。该动画通过不断重复强调爱国精神,强化了观

[①] 张玲玲、朱旭光、栗青生:《刷屏文化:弹幕社群的"同时性"与"想象的共同体"——以网络动画片〈那年那兔那些事儿〉的弹幕文本为例》,《未来传播》2020年第5期。

众的情感认同与群体认同,实现了中国精神的有效传播。

 这部动画告诉我们,"从未有过岁月静好,只是有人为我们负重而行",我们又有什么理由不珍惜当下,努力向前呢?

第四章　接受与认同：国产动画价值观传播的意义旨归

"文化传统是不死的民族魂。它产生于民族的历代生活，成长于民族的重复实践，形成为民族的集体意识和集体无意识。简单说来，文化传统就是民族精神。"① 文化是一种社会现象，它不但扎根于历史深处，是一种历史的积淀，而且作为集体民族文化思想的表征，深刻地影响着当代人。动画作为深受各个年龄层的人（特别是年轻人）喜爱的艺术，以其独特的艺术魅力潜移默化地影响着人们的文化认知与价值观念。当前社会各界对动画的核心价值观愈加关注，文化部为此出台了"弘扬社会主义核心价值观动漫扶持计划"，这一计划将发挥动画在青少年当中的巨大影响力，也是贯彻落实《国务院关于推进文化创意和设计服务与相关产业融合发展的若干意见》重点分工任务的具体举措。

文艺作品的历史生命只有通过与读者的交流，才能实现其艺术价值，否则就仅仅是一种符号的文本存在。文艺作品本身并不是意义单一且完全显现的作品，优秀的艺术经典本身的留白、未定性都构成了"召唤结构"。康德与皮亚杰等都曾论证过艺术接受有赖于此前在头脑中既存的心理图式。受众在接受与理解艺术作品的过程中并不能摆脱自身的视域，根据加达默尔的观点，对艺术作品的理解活动是一个视域融合的过程。

中国动画必须遵循以受众为中心的创作规律，尊重广大受众的态度和意见。对于动画艺术而言，其价值观的彰显必然要通过采用一定的艺术手法激发受众的审美感知，进而以春风细雨之态呈现意义并发挥作用；对于受众而言，对艺术作品"某种特殊方式组成某种形式或形式间的关系"的把握与理解直接影响了与文本的交流效果，也直接影响了传播效果。在本章中，我们对中小学生进行了访谈调查，对大学生群体采用了问卷调查法，并在此基础上进行访谈。

① 庞朴：《三生万物：庞朴自选集》，首都师范大学出版社2011年版，第239页。

第一节　国产动画价值观的受众心理与认同现状

一、针对中小学生群体的调查与分析

世界上任何一个民族失去了对传统文化理念与文化精神的认同，也就失去了民族之根。绵延不绝的中华文明能在几千年的风风雨雨与历史沧桑中不断发展，便在于一脉相承的民族精神的代代相传。"任何一个思想观念，要在全社会树立起来并长期发挥作用，就要从少年儿童抓起"，"实现我们的梦想，靠我们这一代，更靠下一代。……'自古英雄出少年。'为了中华民族的今天和明天，我们要教育引导广大少年儿童树立远大志向、培育美好心灵，让少年儿童成长得更好"。[①]

动画艺术以其形象的动画语言深受少年儿童的喜爱，并且能够借助现代化传播手段迅速传播，其强烈的艺术性与娱乐性在一定程度上跨越了较大的年龄层，进而成为国家形象建构与核心价值观传播的重要阵地之一。同时，受众对艺术文本的接受活动保证了艺术作品的内涵与价值的全面实现，也会间接地影响创作者的创作，因此，我国动画创作与研究都有必要针对目标受众进行相关调查。

（一）访谈调查分析

1. 认知层面

当今少年儿童的主要任务与生活内容是学习，特别是身处城市的中小学生，学习压力较大。总体来说，大部分人表示喜欢看动画片。其中，部分受访中学生坦言，能够感受到动画对其兴趣、性格、情绪、人际交往等方面有不同程度的影响。例如："有啊，变得更快乐，激发我的兴趣，还从动画里面学到一些东西。""有。我觉得首先是性格发生改变，还有世界观之类的，比如有时候觉得太累了，甚至有种逃避的感觉。虽然说有点消极，但是还是很喜欢。"

有意思的是，有些受访者认为，自己对事物（与文化）的认知不受动画内容的影响，但从某些较为具体的层面（如对动画片《花木兰》的观感的案例访谈）中可以看出，事实上，很多学生对一些历史人物或文化知识的认知在一定程度上会受到动画内容的影响。比如，在回答"花

[①] 习近平：《习近平谈治国理政》，外文出版社2014年版，第181～182页。

木兰是个什么样的人"时,有些学生直接称其为"女汉子"等,有个学生还非常详细地描述了花木兰父亲生病的情节。

> 问:你知道或者了解花木兰吗?
> 答:肯定知道啊,我们学过《木兰诗》,肯定知道。
> 问:那能跟我说一下,你知道的花木兰是一个什么样的人吗?
> 答:女汉子,很勇敢,替父从军。花木兰这个人物和一般的女子不太一样,她不服输,因为她觉得男子能做的事情她也能做。嗯,然后很刚强吧,因为父亲生病了,别的女子会很忧愁,但她就不会,她就说我来干。也很孝顺,英勇杀敌,武艺高超。

这一现象并非说明学生在有意隐瞒自己的认知会受到动画的影响,因为影视艺术具有潜移默化的特点,正如施拉姆所说:"诚然,我们可能永远无法说出,什么时候、什么节目产生了什么特别的效果,但媒介的长期效果伴随我们终生,挥之不去。"① 这种潜移默化的作用尽管无形,却影响深远。同时,对在我国文艺作品中多次被演绎的孙悟空和哪吒等,受访者往往会结合自己的判断去评价。例如:"《龙珠》里的孙悟空很傻,我很喜欢我们传统的孙悟空。""我觉得这(《哪吒之魔童降世》)毕竟是电影,电影和神话里面的形象还是有很大不同的,我还是觉得真正的李靖是一个很混蛋的人,性格偏执,思想封建、愚忠,他逼得哪吒削肉剔骨。"

值得一提的是,"在很大程度上,儿童通过观看影视动画来建构自己对世界的认知,这是儿童社会化的重要内容"②。学龄前儿童未必能够完全分清楚动画所呈现的艺术内容与真实生活。例如,有位幼师无不感慨地举过一个例子,班里一个小朋友的牙齿松了,孩子得知牙齿快要掉了,扬起天真的脸问老师:"那……是牙仙子要来了吗?"(《小猪佩奇》中的剧情)这位幼师深深地为小朋友纯真的心灵所打动,对此事印象也极为深刻。

2. 态度层面

首先,从受访者的回答中可以看出,影响小学生喜爱动画的重要因

① 〔美〕威尔伯·施拉姆、威廉·波特:《传播学概论》,何道宽译,中国人民大学出版社 2010 年版,第 250 页。
② 王毅萍、黄清源:《从涵化论的视角分析影视动画中的媒介暴力对儿童的影响——以〈熊出没〉为例》,《美术与市场》2014 年第 4 期。

素是趣味性及以情感人,而情节和人物魅力是吸引中小学生的主要原因。例如,在回答他/她最喜爱的动画之后,采访者继续追问:"为什么最喜欢这部动画?"小学组的回答如下:"《无敌破坏王》,想象力很丰富","《西游记之大圣归来》,我喜欢里面的打斗情节,很过瘾","《哪吒》,哪吒有一种信念,不会轻易放弃。他看起来坏坏的,但他的声音好听,动作很帅",等等。初中生对各方面的要求会更加复杂,除了趣味性,对情节的连续性、画风、人物塑造及深层内涵等方面都会有所考量。与此相反,动画作品不受中小学生欢迎的最主要的原因是逻辑性不强、不好玩等,相当一部分受访者对自己不喜欢的动画的评价是"幼稚"等。

其次,大部分中小学生认为,自己能够识别动画中的教育性与思想意义;这其中也有部分受访者认为,倘若动画的说教意味过于明显,生硬的表达不但无法达到教育的目的,还会引起观众的反感;还有部分中学生受访者认为,这种动画虽然有强行灌输价值观的感觉,但对更低龄的儿童具有良好的引导作用,只是不适合他们观看,例如,"要说国漫好的方面的话,教育性非常强。虽然说有种强行灌输的感觉。但是就是对那些小一点的孩子。……(我觉得)中国动画就是适合大一点的人看的东西比较少,但是在小孩子的故事上做得还是挺成功的"。

最后,动画中的角色对中小学生影响较大,他们最喜爱的动画角色均来自他们最喜欢的动画片。受访者往往将自己最喜爱的角色视为榜样,期待自己能够像榜样一样好看、潇洒、聪明、能力强等,例如,"《全职猎人》中的小杰,长得很好看,人品很好,数学很不好,但是很努力,这和我很像,而且他的善恶观很好,不会把别人一时的不好放在心上,我也在努力做到这一点"。

3. 行为影响

首先,在访谈中,青少年也许并未认识到自己的认知与行为会受到动画的影响,但从实际生活观察的视角来看,有些中小学生会在一定程度上受到自己喜爱的动画的影响。比如,受访学生的妈妈曾谈道:"她最喜欢日本动画,反正每年暑假旅游问她去哪里,她都说去日本,真没办法","她还说以后也要开个动画工作室,反正就最喜欢学画画了,就这个最认真"。"美国当代著名心理学家班杜拉曾提出'注意、保持、动作、再现'等观察学习的心理过程,这一理论很好地解释了动画暴力为

青少年学习模仿的过程。"① 关于模仿这一点，在对受访者提出一些具体问题，比如"生活中会说喜欢的台词吗？""会不会做些动画片中的小'恶作剧'？"等时，有些学生给予了肯定的答复："我觉得很好玩啊，我们平时也会做一些类似的恶作剧。"当然也有学生回答："我们身边的同学会，但是我一般不会参与，我觉得有点傻。"

其次，受访的部分中小学生有过购买动画周边的经历，对动画人物的喜爱之情和对动画中的世界的向往是驱使他们购买周边的主要原因，例如："买过。就是觉得尽可能地把它向现实生活里代入吧，想体验一下（动画里的）那种感觉。""有啊。像福袋啊，徽章啊，海报啊。拥有它们的那一刻，好像他们就在你身边一样。买很多抱枕，就好像能抱着他们睡觉一样，很有安全感。"

4. 影响因素与其他

首先，在动画媒介方面，中小学生主要选择电视、电脑及智能手机。网络的普及和移动终端的进步、发展，改变、拓宽了中小学生接触动画的路径。由于中小学生特别是小学生的休闲时间基本是在家长的陪伴下，他们选择使用什么媒介往往需要得到家长的许可或受到影响，如"妈妈工作用手机、电脑，那我通常就只能看电视"。相对来说，由于中学生在年龄和心态上更为成熟，家长则倾向于允许中学生使用电脑、智能手机等媒介，并且随着年龄的增长，青少年将会更具自主性，比如有高三的学生表示，学习非常紧张，很少看动画，但是她想看的话，"谁也拦不住"。在对动画片的选择上，中学生会根据网络平台的评价自行挑选高分的动画，同时也会接受同学、朋友的推荐。

其次，在访谈过程中发现，很多少年儿童所偏爱的动画内容与其现实生活非常贴近。由此可见，少年儿童由于社会接触面较小，加之分析能力有限，他们更喜欢动画内容尽量接近生活，如《小猪佩奇》《大头儿子和小头爸爸》等，它们都最大限度地接近了生活。

最后，中学生处于从儿童向成人过渡的时期，他们的人生观、世界观尚未定型，而且缺乏归属感，需要榜样与情感支持。因此，他们在观看动画的过程中，看到与自己相仿、特别优秀的角色往往会视其为榜样，并且希望能够从榜样身上得到心灵抚慰，获取情感力量。例如，有个受访的小学生提到最喜欢的动画人物是《精灵梦叶罗丽》中的王默，"我

① 宗伟刚、徐川：《"模"的原罪与"仿"之代价：中国本土动画的暴力迷狂及主体重建》，《当代电影》2016年第10期。

跟王默一样，成绩都不好，我也和她一样在努力变得更好"。

(二) 几点结论

首先，我们应进一步提升动画质量，加强动画内容监管，弘扬核心价值观。

少年儿童精力充沛，想象自由，思维较为活跃，对新事物的接受能力较强，他们像海绵吸水一样吸收知识。当今少年儿童学业压力较大，动画成为一些孩子娱乐与认知世界的重要方式与渠道之一。通过访谈可知，孩子会在不同方面、不同程度受其所喜爱的动画内容的影响，包括对旅游地的选择、业余兴趣的选择、周边产品的购买、口头语模仿等。可见，中小学生群体亟须加强对释放压力方式方法的学习，并进一步提升媒介素养。

动画独特的视觉特性使其成为软实力中的特殊产品，"它往往直接从没有文化意识前见和价值前见的婴幼儿阶段发生作用，其潜移默化的力量较其他文化产业尤甚"，"动画语言符号的使用不需要语言文化知识的前期学习，直观感受的形象、音乐、色彩、肢体语言、镜头语言是世界通用话语"。[1] 威尔伯·施拉姆在其著作中这样描述他的矛盾与担忧："一方面，儿童在媒介上花费的时间有助于他们增长见闻、拓宽视野；他们看到了通过其他方法可能永远看不到的遥远的地域和人民，这固然令人满意。另一方面，我们担心，电视让他们看的是何种世界，何种行为，何种标准；……我们所知不多，尚难以判断这些媒介经验产生了什么效果；但我们的确知道，青少年看电视、读书、听广播时，他们就在经历社会化的过程，媒介日复一日的影响对他们成年后的生活一定会产生影响。"[2] 当然，这些媒介经验产生的尚难以判断的效果也会因为观看动机、动画内容、观看时间、对动画人物的喜好等而有所不同。因此，应当加强关注中小学生的身心健康，采用适当的方式方法教他们正确释放压力、放松情绪，引导他们树立正确的价值观与人生观，并进一步提升国产动画的质量与价值导向，加强动画内容监管，倡导正能量。

其次，中小学生对动画中生硬的说教较为反感，而更加关注娱乐性与审美愉悦。

根据访谈可知，大部分小学生对自己最喜爱的动画的评价是"有

[1] 李涛：《动画符号与国家形象》，浙江大学出版社2012年版，第283页。
[2] 〔美〕威尔伯·施拉姆、威廉·波特：《传播学概论》，何道宽译，中国人民大学出版社2010年版，第250页。

趣""特滑稽""好玩"等；中学生则在对娱乐性有需求（"做完作业了，没事乐呵乐呵呗"）的同时，也注重其他方面，如"热血少年漫，特别热血的""叙事流畅的""没别的，就帅！""我就爱画画，动画画面美，我想去学""人物有个性"等，有个高三学生非常坦白地说："要说喜欢什么动画，其实就是一个——看着爽！"对不喜欢的作品，则相应地给出诸如"生硬""假""无聊"之类的评价。作为视听艺术的动画，非常适应中学生求新、求快的天性，他们思维敏捷，对时尚敏感，在审美方面尽管辨别和判断能力较为欠缺，但具有较强的敏锐性，反应迅速。中学生往往承担着繁重的学习任务，处于成长期的他们也会有人际关系等方面的困扰，所以他们渴望带有鲜明时代性的动画能给予他们轻松愉快之感，并从动画中获得审美愉悦。

从访谈中可知，中小学生一致反感动画中的说教。国产动画一方面要坚定地走出生硬的说教误区，塑造具有立体感与亲近感的动画形象，融合传统文化与时尚，加强幽默创意，努力创造兼具欣赏性、艺术性、思想性的动画精品；另一方面，绝不能一味地以简单的暴力视觉等手段追求娱乐效果，动画创作者应当坚持以匠心创造精品，如此才能赢得票房，传递正能量，赢得同行与受众的尊重。值得注意的是，中学生更喜爱不同于传统的、颇具创意的人物与情节，例如，有受访者在评价最爱的人物哪吒时，认为"他看起来坏坏的"，"魔童哪吒就该长成那样，动作很帅"。可见，国产动画应当根据受众的接受心理恰当处理娱乐价值、审美价值与教育价值之间的关系，以满足当前青少年群体日益增长的娱乐和审美需求，同时也应当担负起价值导向的责任。

再次，今天的中小学生自幼便接触到各类媒体，这决定了他们对动画的质量、价值观呈现等方面要求较高。

当今中小学生自幼便接触到各种媒体终端，观看过大量美、日、中的经典动画，对动画具有一定的知识基础与理解能力，这决定他们对动画的质量、价值观呈现等方面要求较高。同时，他们会依据自己的观影体验对动画进行多方面的评价。中学生观看、评价动画往往会利用各种媒体去了解动画内容及相关点评，这在一定程度上影响到他/她的爱好、理解、评价或判断。

托马斯·门罗曾提出："在特殊情况下……一幅画在道德和爱国主义方面的价值、一部历史小说的教育价值，以及音乐的医疗效果，与它们

的美或美的魅力相比,可能被认为是更加急需的。"① 面对多元价值观并存与国外动画来势汹汹的形势,引导少年儿童树立正确的价值观、提升辨析媒介的能力,坚守宣传阵地无疑是非常重要的。然而这并非意味着可以采取一种急功近利或生硬灌注的强制性意识形态教育方式,特别是艺术的教育价值与"它们的美或美的魅力"并非相互冲突、不可调和。相反,越具有美的魅力,越能够"化人心也速,撼人心也深"。灌输式教育往往更能激起受教育者的逆反心理,对于正处于叛逆期、极具探索新事物的好奇心的青少年而言,动画艺术的意义传达应当是一种潜移默化的情感教育,应当将未明言的道理以自然、轻松愉快的方式,在不知不觉中表达出来,打动人的心灵,净化人的灵魂。"如果说道德活动是'晓之以理'的话,那么,艺术活动则是'动之以情'。艺术凭情感感染而产生影响,它并不明白告诉人们应该干什么,不应该干什么,而是通过精神陶冶的方式提高人们的道德水准。"②

最后,国产动画近些年取得了很大的进步,但还须进一步努力,同时也应加强中小学生的中华传统文化教育,强化文化认同,凝聚价值共识。在受访的少年儿童群体,特别是在中学生中,喜爱美、日动画的占据了相当一部分(当然不能代表全体少年儿童,但也在一定程度上反映了这个问题),他们认为:"日本动画,不管是题材还是画风都很好","美国动画挺好看的,虽然画得不是很精细,但是很有意思","日漫和美漫都很喜欢,美漫的表现力很好,技术也很好,日漫剧情很好"。也有不少受访者为近年来的国产动画点赞,例如,"中国动画电影算是让我看到了一丝希望吧","中国吧,因为我比较喜欢中国风的元素",但是他们也提出我国动画在创意、剧情故事的内涵等方面还需要改进。

同时,由访谈可知,外国动画对中国传统文化的呈现与演绎会在一定程度上影响我国某些少年儿童对传统文化知识的认知与理解。将国产文艺作品多次挖掘的题材与中小学教育中系统讲授的知识点相比较,中小学生便能够很好地依据所学知识进行判断。因此,在全球化和经济转型的大背景下,国产动画应深入挖掘传统文化资源,坚持新时代精神与传统文化精髓相结合。实现中华文化传承与创新的过程,也是文化凝聚力形成的过程。如果不能发挥本土文化资源的优势,并适时进行创造性转换,便很难与竞争性文化正面交锋;如果没有民众(特别是代表祖国

① 〔美〕托马斯·门罗:《走向科学的美学》,石天曙、滕守尧译,中国文联出版公司1985年版,第352～353页。

② 曾繁仁主编:《文艺美学教程》,高等教育出版社2005年版,第89页。

未来与希望的少年儿童）对中华传统文化的认同，便很难捍卫我国意识形态安全、国家文化安全，促进民族和谐发展。

值得一提的是，当今少年儿童对动画中台词的表现力十分关注。他们对喜爱的台词记忆准确，而且在日常生活中常常运用，访谈中被提到最多的台词是"真相只有一个""我命由我不由天！""哈哈哈"（模仿反派阴森地笑）。这提醒我们在进行动画创作时，还应积极关注台词的创新与配音，认真打磨，使台词朗朗上口。调研中，被孩子们一再提到的《哪吒之魔童降世》，在台词中融入了大量的流行语、方言与个性化语言，从而产生了时代感鲜明、幽默诙谐等效果。在《哪吒之魔童降世》中，哪吒师傅那一口方言加上他搞笑的身形，令人捧腹大笑，直接颠覆了此前仙风道骨、严肃少言的太乙真人的形象。申公豹的结巴更让人啼笑皆非，特别是在回答敖丙是否去解救哪吒父母的时候，申公豹转身说："你去……"敖丙于是前去救人，申公豹结结巴巴地说："去……去就别回来。"当他回过身来，敖丙已不见踪影，申公豹大惊失色，影院的观众哄堂大笑，获得了很好的效果。哪吒前期玩世不恭的小曲"关在府里无事干，翻墙捣瓦摔瓶罐，来来回回千百遍，小爷也是很疲倦""我是小妖怪，逍遥又自在，杀人不眨眼，吃人不放盐，一口气七八个，肚子要撑破"等，充分表现出哪吒内心的挣扎与苦闷。在得知真相后的激烈战斗中，哪吒斗志昂扬，"若命运不公，就和它斗到底"，充分演绎出虽"生而为魔"，却"逆天而行斗到底"的决心与毅力，令观众心潮澎湃、精神振奋。

二、针对大学生群体的调查与分析

当代大学生大都出生于20世纪90年代末至21世纪初，他们的成长时期是国产动画从动画事业走向动画产业的过渡阶段。我国在此阶段引进了一批优秀的外国动画作品，受到了国内观众的认可和欢迎，引领了动画潮流，至今不衰。当代大学生群体更是见证了互联网迅速普及的一代，动画影响的范围更广、程度更深。在深受动画文化影响的二次元群体中，大学生占有较大的比例。此外，大学生接受过较高水平的教育，有着一定的思考能力和观点表达能力、判断力与领悟力。作为历史、政治科目的知识点，大学生在学习过程中频繁接触中国传统价值观、社会主义核心价值观等内容，他们对这些价值观有一定的了解。针对大学生群体，我们采用了问卷调查的方式，调查对象为在校大学生，共收集了572份有效问卷。

（一）问卷调查分析

1. 认知层面

从本次问卷调查来看，中国传统价值观、社会主义核心价值观为较大部分调查者群体所熟知：对于中国传统价值观，14.51%和31.47%的受访者分别表示非常清楚与比较清楚，32.17%的受访者表示一般；对于社会主义核心价值观，25.87%和32.87%的受访者分别表示非常清楚与比较清楚，19.76%的受访者表示一般。在问及受访者"是否知道与中国传统价值观、社会主义核心价值观有关的动画情节"时，对于前者，9.44%和23.95%的受访者分别表示非常清楚和比较清楚；对于后者，10.49%和20.28%的受访者分别表示非常清楚和比较清楚。

在本次调查中，相当一部分受访者承认，动画相关情节会对自己的知识与价值观念产生某种影响。同时，外国动画大量涌入我国动画市场，特别是一些对我国传统文化资源题材进行改编却承载他国价值观念的文化作品，对一些青少年的传统文化认知等方面将会产生不同程度的影响；大学生群体具有较高的文化水平与素养，然而也会在不同程度上受其影响。例如，高达38.99%（其中，8.92%的受访者表示影响非常大；30.07%的受访者表示影响比较大）的大学生承认，动画（如《花木兰》）中的人物（或情节）会在较大程度上影响自己对历史及某人物的认知，这一点必须引起我们的重视。另外，随着当前传统文化题材的动画受到关注，一些体现传统文化价值的动画作品的质量不断得到提升，加之越来越重视宣传与策略，大学生对传统文化题材国产动画的熟悉度也越来越高。然而，受社会主义核心价值观动画作品的宣传渠道及力度、叙事风格等因素的影响，大学生较少主动观看此类作品，其受影响程度及效果有待进一步提升。这提示我们应进一步加大对弘扬社会主义核心价值动漫的扶持力度，并加强宣传，拓展传播渠道。

2. 态度层面

当前中国动画呈现价值观多元并存的景象，尽管大部分为主流价值观，但依然存在某些负面问题。在素质教育和主流媒体的引导下，大部分大学生有强烈的爱国热情和良好的文化素养，对中国文化的认同度较高。因此，他们不太认同国产动画作品中的黄色暴力情节，同时对体现正能量及我国核心价值观的国产动画抱有强烈的期待。具体情况如下：当问及对动画中暴力、色情情节的态度时，57.52%的受访者表示不赞同，这说明大学生作为文化素养较高的群体，对社会现象有着独立的判断，

大部分大学生对与主流价值观不符的暴力、色情等低级趣味保持着警觉和抵制的态度。然而，依然有17.84%的受访者持赞同态度。可见，在市场影响下，有些中国动画出现了暴力、色情的镜头，这些暴力、色情元素往往蕴含着不良的价值观念，深深影响着价值观尚未成熟的大学生观众。这凸显了我国高等教育中学生媒介素养提升和价值观塑造、文化产业复兴的迫切性与重大现实意义。我们必须保持积极、自信与努力的态度应对挑战，提升大学生的媒介素养，加强思想政治教育，在动画创作方面积极探索如何重塑民族历史集体记忆，加强民族文化认同教育，创新民族文化符号，强化"民族—国家"认同。

3. 行为影响

"行为不过是人们内在的东西向外在的东西转化的过程。对黑格尔来说，这一过程的外化不仅是意识的一种能力，而且是一种知识。卢卡奇进一步将其称为认识和行为的'全视概念'，并将'全视概念'的论证诠释为一种认识和践行的方法，而事实之认知和事实之行为都是这种方法在对象性自我创造中的了解和获得。"[①] 当问及是否会模仿动画作品中不规范、不文明的语言或行为时，68.71%以上的受访者明确表示不会，这表明了大学生对文明生活方式的认同。当问及是否会把动画核心价值观落实到生活中和是否会将动画价值观作为下一代的价值观教育的参考时，48.08%的受访者表示会把动画核心价值观落实到生活中，55.42%的受访者表示会将动画价值观作为下一代的价值观教育的参考。

大学生认同并践行的动画价值观占比排列如下：首先是与自己的价值观相一致的观念（48.43%），其次是与社会主流价值观一致的观念（22.2%），再次是与周围朋友及交际圈的价值观一致的观念，最后是其他观念（7.52%）。由此可见，大学生群体自主性较强，对价值观的判断与认同深受主流价值观、周围朋友与环境的影响。这提示我们：在价值观认同教育的过程中，应发挥主体的能动性与积极性，创新教育手段；对动画作品所承载与彰显的价值观，应注重引导，而非强制灌输；应关注青少年亚文化的影响与发展趋势（将在本章第三节展开对青少年亚文化的探究）。

4. 主要动机与影响因素

当问及"您观看中国动画的第一动机是什么"时，大学生的回答占比最高的是娱乐休闲（58.92%），其次是审美兴趣（17.48%），紧随其

① 詹小美：《民族文化认同论》，人民出版社2014年版，第128页。

后的是学习交流（14.34%）（见图4-1）。不难看出，大学生对娱乐与视觉审美要求普遍较高，并且希望能在感受审美愉悦的同时，达到学习交流的目的。

当问及影响他们对某一动画作品喜爱与认同的最重要因素时，大学生选择的因素依次是大众传媒和作品质量。由此可见，他们深受大众媒体的影响，并对动画作品的质量极为看重。因此，如何加强传播效果、提升动画质量成为当前动画创作者必须思考的问题和需要突破的瓶颈。

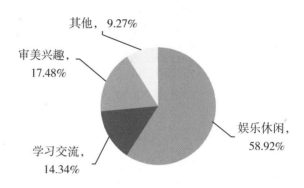

图4-1 大学生观看国产动画的第一动机

5. 国产动画的质量与价值观传达的效果

国产动画的质量在很大程度上影响着价值观的传达效果。国产动画如何融入核心价值观，是动画创作者首先要思考的问题。优秀的动画作品以内容为王，使受众产生共鸣与价值认同。大学生群体普遍认为，内涵深刻、情感动人是动画最重要的因素。同时，他们认为"价值观传达过于生硬简单或复杂隐晦""内容创意不够""画面制作技术有待提升"等是当前国产动画存在的最大的问题。诸如"不自然""和外国动画同质化""是给小孩子看的"成为他们对国产动画最多的吐槽点。很多大学生也对国产动画提出了期待，并对其抱有一定会崛起的美好信念。

6. 大学生喜爱的优秀的动画作品及理由

从对"写出一部您认为优秀的中国动画作品，并说明理由"（可选项）的回答中，可以看到大学生多种多样的观点与见解，他们提到较多的是《哪吒之魔童降世》《大护法》《罗小黑战记》《白蛇：缘起》《神厨小福贵》《大鱼海棠》《大闹天宫》《秦时明月》《虹猫蓝兔七侠传》《魁拔》等。

《白蛇：缘起》，改编得很棒，故事很精彩。

《罗小黑战记》（及其电影），小孩子看着开心，青年人、成年人也能读出其深意，不同身份的人能看出不同的东西，有影射意义。

《三毛流浪记》，在社会状况那么糟糕的情况下，三毛仍然顽强地生活，对生活充满着热爱。

《哪吒之魔童降世》，喜欢它表现的主题"我命由我不由天"。在娱乐性上，创新性的丑萌中国风顽童形象、母子之间的温情、双男主之间的友情、炫目的奇观，加上激烈的打斗场面，对感官产生强烈的刺激，达到宣泄情感的效果。

《大护法》，脑洞奇特，有深度。

《神厨小福贵》，在真实的历史背景下塑造虚构的小人物，通过他与历史人物的交集，在展现人性的同时，体现历史的厚重感，诙谐幽默，男女老少皆宜。

《罗小黑战记》，它很自由，而且它只是在讲故事，而不是在讲精神。

《虹猫蓝兔七侠传》，技术硬，故事好，内涵深刻！

《秦时明月》，无论是剧情还是画风都很不错。主角光环没有那么强，比较合理，讲述的故事也是比较积极向上的，应该算是比较优良的国产动画。

（二）几点结论

相较于中小学生，大学生的认知能力与认知结构都在迅速提升和完善，逻辑思维与辨识能力也有了较大的发展，他们摆脱了儿童期的简单形象思维，能够进行逻辑推理，独立处理问题的能力有所提升，形成信念，知道并往往会坚持自己的行动原则。大学生特别是高年级的大学生受到较好的人文知识教育与思想政治教育，有些专业（如中文、传播学、社会学等）的学生会自觉地运用自己所学的知识对动画进行分析，比如，他们在访谈中提到了暴力美学、沉默螺旋、榜样效应等。但由于他们好奇心较强，善于运用媒介技术，也会受到外国流行文化及其价值观的冲击。因此，大学生的动画接受心理与文化认同教育亟须密切关注，并进一步加强研究。

首先，尽管传统文化价值观与社会主义核心价值观对大学生影响深远，但大学生对这些价值观在动画作品中的表现却一知半解。一方面，当今大学生大都出生于20世纪90年代以后，他们在童年时所观看的动

画很多是美、日动画，中国动画在内容、技术上与之相比，的确存在一定差距，往往难以引起大学生的兴趣，直接影响了大学生对中国动画的整体印象。另一方面，动画创作者仍须认真琢磨目标受众的文化需求，探索所要传达的价值观如何在动画中得以呈现，并获得认同。调查发现，即便是受教育程度较高的大学生，亦有一部分承认自己对历史文化的认知深受外来动画（如《花木兰》等）的影响，这凸显出中国动画价值观认同建构与传播工作的艰巨性。为了推动中国动画发展、捍卫国家文化安全，中国动画必须创新价值观的表达方式，提高内容质量。

受市场经济影响，中国动画呈现多元价值观并存的局面。本次问卷调查表明，大学生对与主流价值观不符的价值观的认同度普遍较低。较多学生对暴力、色情等持不赞同的态度。这说明了大学生对与主流价值观不符的价值观的警惕和抵制，也从侧面印证了大部分大学生对价值观有正确的判断与一定的认知。但也有少数学生对此持赞同的态度，这启示我们要进一步规范动画内容，加强动画的正能量与社会主义核心价值观教育。

其次，由问卷调查可知，影响大学生选择并观看某一动画作品的主要动机是娱乐休闲。对于今天的大学生而言，简单灌输道理显然是无效的，还会受到抵制。除了娱乐休闲，审美兴趣与学习交流也是大学生选择并观看某一动画作品的动机，可见大学生对动画的内容要求相对较高。一方面，娱乐当然是动画的主要功能，也是青少年喜爱动画的主要原因；另一方面，无聊的搞笑、低俗的调侃、简单的拼凑显然并不能够真正受到观众的喜爱与尊重。优秀的艺术作品不仅具有娱乐价值，也应以较高的审美价值与深刻的思想内涵，给人带来精神鼓舞。2012年起，中国文明网借助动漫人物雷风侠弘扬雷锋精神，传播社会正能量，收到很好的效果。中国文明网是这样介绍雷风侠的："雷风侠，雷锋精神的第N代传人。……他是一位热血少年，正直善良，时刻牢记学雷锋做好事，乐于助人，行侠仗义。"雷风侠的卡通形象火了，各种雷风侠动画、图片被转发、下载上亿次。还有在大学生中广为传播并深受他们喜爱的动画片《那兔》，他们认为看完此片"真心感动""看哭了，老一辈不容易呀""好好珍惜当下的幸福"，甚至发朋友圈，讨论剧情。这些成功的动画无疑为社会主义核心价值观宣传形式的创新带来重要启示：唯有采取人们喜闻乐见的、别具特色的原创性艺术方式，令观众感受到中华文化的魅力，并潜移默化地培养他们的艺术鉴赏力，提高他们的审美趣味，才能获得最佳的宣传效果，使人们自觉抵制不符合社会主义核心价值观的文

化商品。

再次，调查数据显示，从总体上看，青少年的独特心理使他们在价值判断上更愿意坚持自我，对说教内容深感排斥。同时，大众媒体、人际关系等因素对大学生的价值观认同影响深刻，他们认同的价值观基本与社会文明规范相符，这凸显了大部分大学生的正向价值观认同倾向。一方面，大众媒体、学校、社会等应当形成合力，积极引导与强化大学生的社会主义核心价值观建构。动画是青少年非常喜爱的艺术类型，用它来对青少年进行潜移默化的价值观熏陶，将会取得良好的效果。另一方面，在动画的传播与营销上，一定要采取种种策略扩大宣传范围、加大宣传力度。当然，这需要高校教育者、媒体、社会等在实践中不断总结经验、创新工作方法。

最后，调查数据表明，观众特别是大学生观众对中国动画的价值观认同受动画的质量及大众媒体、朋友评价等的影响。一方面，优质的内容、高水平的制作技术是影响动画价值观传播的关键因素。国产动画亟须突破同质化瓶颈，以深刻的内容、丰富的剧情、精良的画面、独特的创意等赢得观众的心。在问卷留言处，大学生表现出对国产动画"爱之深责之切"之态度，并抱有美好的信念，体现出对国产动画的支持和期望。另一方面，从问卷调查中可得知，青少年对动画的偏好与价值观认同都较易受到媒体与同龄人（朋友）的影响，他们善于运用社交软件，能够及时跟进信息，特别是对于当前大学生群体而言，同吃同住的同龄人对他们的思想观念无疑有着非凡的影响力，这给了我们一定的启发与思考。正是基于此需要，笔者将在本章第三节对青少年亚文化进行进一步探讨。

三、相关问题分析与应对策略

（一）坚持以内容为王，提质增量，增强对中国动画的信心

动画具有极大的艺术魅力，其中的内容与人物从认知、意识、情感等方面对青少年群体产生影响。内容是文艺作品的生命力，无论是中小学生还是大学生，对动画的喜爱都在一定程度上受内容质量的影响，特别是内容质量对大学生对动画的价值观认同具有重要作用。一方面，有些国产动画的确存在着制作手法粗糙、人物动作表情生硬、剧情幼稚呆板等问题，甚至在故事情节及画面质量上采取敷衍的态度，未能仔细雕琢。另一方面，领悟是一种审美发现与意义感知的能力，"把某物看作艺

术，也就是从物的王国走向了意义的王国"①。审美主体的感受力与理解力能够在物与艺术中看到审美特质并发现其所蕴含的东西。当目标受众为少年儿童时，动画创作者往往会在作品中较为直白地表达出所要传达的教育意义，殊不知生活于视觉文化与消费经济时代的少年儿童的接受能力与理解能力早已今非昔比，因此动画创作者理应与时俱进，了解目标受众的审美需求，并且人向往快乐乃是天性，少年儿童自然也不例外，他们更需要健康、快乐地成长，自然期待作为他们娱乐方式的动画能带给他们快乐，而非令人压抑的说教。在调研中，我们发现很多孩子以能否为他们带来快乐作为评价动画好坏的标准，这是值得我们反思的。

值得注意的是，一些动画缺乏对精神内涵的深入探索而成为外表华丽、内涵空洞的动画作品，更不能赢得观众的喜爱与业界的口碑。为此，中国动画人须秉承匠人精神，借鉴成熟的运作模式，结合本民族特色，将价值观表达和动画文本紧密结合，实现从量产化到质量精品化的转变。在动画生产过程中，从画面到配音，从基础的动画素材制作到动画衍生品的开发，我们只有以匠心精神积极探索与创新艺术表现方式，才能提高动画的艺术表现力，创造出具有民族特色的优质动画。例如，国产优秀动画片《京剧猫》以国粹京剧作为核心，通过完备的故事、精准的人物设定，在向观众传播积极向上的价值观的同时，更为京剧艺术的传播搭建了新舞台。在与受访学生面对面的交谈中，他们也一再提到这部作品，认为《京剧猫》"设计得太可爱了""我觉得我已经爱上这个动画了""挺吸引我的，所以觉得每集再长些就好了"，并由此"想看京剧了"。可见，精心打造的优秀国产动画不仅能够赢得观众的喜爱，向大家宣扬积极向上的正能量，而且可以引发他们对中华优秀传统文化的兴趣与民族自豪感。

（二）加强中国动画的审查与播出管理，强化动画价值导向监管

技术的成熟、社会经济的发展和商业回报的刺激，使得中国动画人开始寻求作品内涵和风格的创新。但是，为了博人眼球，一些从业者将暴力、色情、恐怖等不健康的因素引入动画作品，给整个动画市场造成了消极的影响。在调查研究中，大部分大学生对动画中的暴力、黄色持反对态度，表现出大学生正向的价值认同倾向，也反映了社会对向上、向善的价值观的认同。但同时，我们也看到，即便是文化素养较高的大

① 朱狄：《当代西方艺术哲学》，人民出版社1994年版，第125页。

学生，亦有少数人对这些动画价值导向持赞同态度，还有一些大学生（占比约 24.65%）对动画中的暴力与黄色内容持无所谓的态度，这凸显了亟须加强动画价值导向监管的现实意义。

在当代文化背景下，抢占文化阵地尤为重要。随着传播技术的发展，文化阵地从现实空间转向虚拟空间，我们可以因势利导地采取积极的态度对待大众传媒，借助多种文化样式传播社会主义先进文化，促进中华民族的文化复兴；同时也应依法严格审查动画内容，避免低俗文化的传播。党的十八大以来，用社会主义核心价值观引领中国动画价值观成效显著，当代中国动画的发展需要用社会主流价值观规范其价值体系，强化中国文化内核，展现中国精神，讲好中国故事。习近平总书记在文艺工作座谈会上强调："低俗不是通俗，欲望不代表希望，单纯感官娱乐不等于精神快乐"，"文艺不能当市场的奴隶，不要沾满了铜臭气"。① 面对中国动画市场上的暴力、色情元素，相关部门应通过查处、责令整改的方式加强监管，不断规范动画内容，减少不良作品，推动行业健康发展。只有将中国动画融入时代发展的潮流，讴歌真善美，弘扬主旋律，方能奏响中国动画最强音。

（三）以情感人，培育健康向上的人生观与价值观

艺术区别于科学、哲学等，人们对艺术的审美体验是感性的。成功的动画作品一定不是呆板的，而是以情感人的，是能够带给人愉悦感的。在梅内尔看来，"这种情感类似于取得成就时的感觉，克服困难的感觉，或解决了某种理论问题时的感觉和肉欲满足时的感觉。这种感觉是对以前所作的极大努力之确认"②。优秀艺术作品的审美价值在接受过程中以审美价值的实现给予观众愉悦感，并且能够令观众在审美愉悦中充实情感，在获得满足感的同时扩大自我意识。国产动画应大胆甩掉生硬说教的帽子，改变保守而拘谨的创作思维与创作态度，以出色的创意令优秀传统文化散发时尚、青春的光芒。受众在享受审美愉悦后，能够不断回味其内涵与思想，进而展开想象并产生共鸣。

因此，优秀的动画作品总能通过故事情节及角色引起人的观看兴趣，凸显作品中的情感因素，观众最初是为动画形式及情节所吸引，进而沉浸于情感的共鸣，而后领悟内在意蕴及其价值观念。例如：动画片《狮

① 习近平：《在文艺工作座谈会上的讲话》，《人民日报》2015 年 10 月 15 日第 2 版。
② 〔英〕H. A. 梅内尔：《审美价值的本性》，刘敏译，商务印书馆 2001 年版，第 26 页。

子王》中，经受了磨难的小狮子，面对父亲的死亡却被蒙骗，因而陷入深深的自责，其后发现父亲的死亡真相，它那直面杀父仇人的极端愤怒，便更具有人性化的元素，深深地吸引了观众；国产水墨片《鹿铃》具有清秀、淡雅而抒情的特点，以细腻的笔触描述了小女孩与小鹿的相识、相处与产生深厚感情的过程，淋漓尽致地表现了两人之间如泉水般纯净而绵长的友情，小鹿遇到自己失散的父母后，依依不舍地和女孩告别，清脆的铃声回荡在山谷，令人动情，感人至深。

（四）形成合力，学校、家庭与社会媒体共同引导

通过调查研究可知，大众传媒、人际关系、学校教育等对大学生的动画价值观认同具有影响作用。以艺术形式推动价值观传播并获得大学生的认同，是内在需要与外部刺激综合作用的结果。因此，加强宣传教育，形成舆论场是十分有必要的。对于今天的青少年而言，要实现价值观认同，就应顺势而为，创新方式方法，宣传社会主义核心价值观的意义和内涵，加强公众对其的认知，形成舆论氛围。"一种价值观要真正发挥作用，必须融入社会生活，让人们在实践中感知它、领悟它。要注意把我们所提倡的与人们日常生活紧密联系起来，在落细、落小、落实上下功夫。……要利用各种时机和场合，形成有利于培育和弘扬社会主义核心价值观的生活情景和社会氛围，使核心价值观的影响像空气一样无所不在、无时不有。"[①]

调研发现，尽管在社会主义核心价值观动画短片扶持创作活动与百部社会主义核心价值观动画短片创作项目等的支持下，一些优秀的社会主义核心价值观动画作品纷纷被创作出来，但一部分大学生并不知道它们的存在，表示之前没有听说过。由此可见，我们应创作集娱乐价值、审美价值与教育价值于一体的优秀动画作品，加大其宣传与传播力度，逐步整合与调动各种资源，在青少年群体中多设置动画优质互动话题，通过评论、聊天等形式进行正面引导，形成合力，构筑主流文化与核心价值观的新空间，采取适宜的方式把握他们的思想动态。高校也可以通过举办多种思想道德教育活动，找准切入点，为大学生提供深入了解中国文化、社会主义核心价值观的渠道，强化他们对主流价值观的认同。高校与社会媒体也应共同发力，严格规范自身行为，为大学生树立榜样，鼓励他们向真善美、正能量看齐，让学生形成健康的人生观、社会观、

① 习近平：《习近平谈治国理政》，外文出版社2014年版，第165页。

就业观、爱情观。

无论是中小学生还是大学生，他们对动画文化内涵与价值观的解读均在较大程度上受到大众媒体、高校等多种渠道的影响。艾柯曾就文学接受问题谈及对文学文本进行解释时涉及的三个方面的因素，对动画创作应该颇有启示："第一，文本的特性（比如它那建立在语言文字符号基础上的线性展开方式）；第二，读者的特性（比如他总是通过某种特定的期待视野进行解读）；第三，读者与文本所处的文化环境而形成的阐释关系的特性（比如理解某种特定语言所需的'文化百科全书'以及前人对此文本所作的各种各样的解读）。"① 特别是由于少年儿童对某些文本或价值内涵并不能够完全理解，"读者与文本所处的文化环境而形成的阐释关系的特性"对他们的动画解读就显得愈加重要。更何况（对于汉森和斯泰西这样的理论家而言）"电影不仅仅发生在影院，它也是一项社会实践，经由影迷、小道消息、时尚及建构文化认同的所有活动，影响着我们的日常生活"②。因此，应加强学校的美育及媒介素养教育，大众媒体更应以高度的社会责任感对优秀的"文本的特性"进行正向解读与引导，而且应整合全社会的力量，使青少年在尽情享受快乐的同时，领略到审美价值，接受正价值、正能量的熏陶。

欧美及新加坡等国家和地区都非常注重文化认同与价值观认同教育，媒体、家庭、学校通常围绕传统文化、国家形象等进行全方位的联合教育。文化是塑造人格的重要力量，对人的交往方式、生活方式和行为方式有着非常大的影响力和渗透力。当前，多元传播途径的出现和发展正在改变社会文化环境，多元价值观在经济全球化的今天借助各种传播途径在文化互动中获得更多的意义不同的解读，深刻地影响着人们的价值观念和审美标准。在这种语境下，科技的进步使得当代媒介文化在内容上更加具有扩张性，从单层次传播到多层次传播，媒介的内容日渐复杂多变，现代传播媒介与社会生活的联系更加紧密，整个社会呈现多元化、异质化和去中心的特点。一些学者从对青少年的调研中发现，媒体知识与内容对青少年的文化观念具有重要影响。目前，国产动画如果无法突破受众低龄化与说教性强的瓶颈，便难免会缺乏美感与感染力，很难赢得青少年的喜爱；如果仅仅为争夺市场而在内容上采用追求感官刺激的元素，则难免会导致审美标准尚未定型、价值分辨不够准确的青少年的

① 转引自曾繁仁主编《文艺美学教程》，高等教育出版社2005年版，第120页。
② 〔澳〕格雷姆·特纳：《电影作为社会实践》，高红岩译，北京大学出版社2010年第4版，第157页。

价值体系呈现紊乱之势。因此，动画创作者与教育者任重而道远，应不断提升人文素质，增强责任意识，坚持以高尚的精神塑造人和以优秀的作品鼓舞人的工作原则，树立自己的使命意识和责任感。

（五）注重动画的娱乐功能与价值导向，实现动画全龄化发展

随着时代的变迁与社会转型，在多元价值观并存的文化空间中，年青一代的观众思维活跃，并带着强烈的好奇心探索世界。他们一方面重视动画的娱乐功能，希望动画能带给自己轻松与快乐，关注动画的质量，强调视觉享受，喜爱贴近自己生活、反映他们思想情趣的动画作品；另一方面，由于自幼便能够接触到网络世界与大量的动画作品，特别是具有一定文化素养的大学生，他们中的大部分会对内容空洞、粗制滥造、文化品位低下的动画作品保持一致的抵制、鄙视的态度。纵观世界动画史，真正优秀的经典之作皆是艺术性、商业性和文化品格的完美统一，人们通过这些作品感受到真善美的熏陶，享受到无穷的乐趣，也获得了思想启迪与感悟。事实上，只有那些遵循艺术创作规律、符合受众的文化需求、有较高的艺术水平且富含深厚文化内容的作品才具有吸引力与感染力，才能潜移默化地对人的思想与精神产生影响。

尽管近些年我国动画针对受众定位低幼化的问题做了很多的努力，取得了一些进步，但总体而言，依然存在着说教简单、没有趣味、角色单薄、对白过于低龄化的现象。其实，我国动画发展历史较早，很多"80后"，乃至"70后"都是看着动画片长大的，他们尽管早已进入中年，但对动画仍有着强烈的观看兴趣与审美需求。同时，今天的少年儿童借助先进的通信技术可谓"阅"历丰富，过于简单的情节与低龄化说教无法对他们产生强烈的吸引力。随着我国动画产业的发展，作品类型日趋多元，题材广泛，制作精美，但在受众选择上，仍存在以低龄儿童为主的问题。因此，中国动画须正视低龄化的问题，应改变国产动画单一的受众定位与低龄化倾向，创作出体现真情实感，具有充实的内容与符合逻辑的剧情。在创作作品时，强调创新和大胆想象，要贴近现实，符合受众的审美心理，改变高高在上的说教方式，让孩子在观看动画的过程中能够感受到快乐，"要润物细无声，运用各类文化形式，生动具体地表现社会主义核心价值观，用高质量高水平的作品形象地告诉人们什么是真善美，什么是假恶丑，什么是值得肯定和赞扬的，什么是必须反

对和否定的"①。

（六）推动民族文化认同教育，讲好中国动画故事

在访谈与问卷调查中发现，国外影视作品对中国传统文化资源的挖掘与利用在一定程度上影响了部分青少年对传统文化的认知（尽管有些孩子并未真正意识到这一点），而且出于对美、日动画的追捧，部分学生对某些彰显外国主流价值观的情节的感受是"很热血呀……""激烈、刺激"等。他们也许并未意识到外国价值观的植入，然而这不正是应该引起我们注意的吗？约瑟夫·奈曾强调："在一个经济全球化的世界里，所有国家在某种程度上都依赖不受他们直接控制的市场力量"，"美国想保持强大，就必须关注软实力"。②可见，振兴民族文化、强化价值观认同与捍卫国家文化安全已经迫在眉睫。

民族文化教育是强化民族文化认同的动力之源，也是捍卫我国国家文化安全的关键。认同是一种辨识的过程，民族认同教育更是一个动态的、积极的过程，在这一过程中，个体成员不断对"我们的"文化与"他们的"文化进行比较、证明与选择。我们应采取种种措施，使个体成员特别是青少年认可、选择与赞同本国传统文化，进而产生心理上的情感归依与发自内心的文化自豪感。只有真正地认识到我国博大精深的传统文化精髓与独特的美学理念，才能够激发对祖国文化发自内心的热爱，并进一步形成强烈的责任感，当面对外来文化的威胁时，才会有效地激发个体成员的主体性与能动性，以强烈的文化自觉与责任感捍卫国家利益。

事实上，民族文化认同教育是国家凝聚力和国家文化安全的重要保证，世界各国纷纷从自己的历史条件、文化背景和社会制度等方面出发，以多种学科为依托，积极探索文化认同教育的发展规律，积累了丰富的经验。例如，作为一个移民国家，美国的文化传统和文化理念极难统一出美国文化，然而一系列利用一切形式对美国精神、美国意识的神圣化，强化了"为当一名美国人而感到自豪"的思想与意识。再如，以强调单一民族结构著称的德国，民众具有强烈的日耳曼文化认同感，但两次世界大战使其精神和信仰遭受了极大的冲击，为此，德国政府积极以各种形式强化民族意识与爱国主义思想，收到了良好的效果。在全球化时代，

① 习近平：《习近平谈治国理政》，外文出版社2014年版，第165页。
② 转引自胡惠林、单世联《文化产业学概论》，书海出版社2006年版，第198页。

各个国家均加强实施民族文化教育，或宣扬国家制度与民族精神，或强调建国理念，以抵制外来文化的侵蚀。因此，努力加强文化认同的建构，构筑民族文化的坚固屏障，促进民族文化认同教育的理论发展和实践积累，积极探寻引导民族成员认同民族文化与强化国家意识之路径，无疑具有极为重要的理论意义与重大的现实意义。

面对多元文化背景下层出不穷的社会思潮与舆论动态，为了使青少年能够从被动学习向积极主动学习转化，我们应当积极创新教学方式，使学生对传统文化的认知不仅仅停留在霍夫施泰德的"洋葱皮理论"中的符号层面，而能够更深入地了解传统文化背后的审美情趣与价值观念。国外一些高校在文化认同教育上积累了许多行之有效的方法，对我国有着重要的启示意义。例如：美国高校通过历史与仪式教育实现国家观念与文化认同教育目标，引导学生理解与认同本国的伦理价值观、美学观；新加坡则针对不同年龄段的人建立循序渐进的教育模式，统筹教育内容，注重节日在文化认同教育中的作用，加强校园文化的软环境建设，培育新加坡的民族精神。因此，我们应结合我国国情，系统地、有意识地增设诸如优秀特色文化、民俗文化、媒介素养和当代文化前沿等课程，促进青少年对传统文化的深层次认知；同时，课外实践也要增加传统文化兴趣小组、"非遗"保护公益组织、红色文化遗址参观打卡等各种活动，培养学生对传统文化与红色文化的兴趣与自我管理能力，赋予学生自主选择和判断的能力，强化共性的民族精神和民族价值观，提升青少年的文化感受力，拓宽其文化视野，在实践中促进文化价值观念的合理内化。

对于动画创作而言，应在民族场域变化的历史情境中，讲好中国故事，积极传播传统文化与红色文化，全面阐释社会主义核心价值观，弘扬民族精神，秉承时代的要求与特色，打造精品动画，通过大家的智慧与勤奋，促进中国年轻人健康成长，并托起国产动画美好的明天。

四、成人受众的文化需求与接受心理

在一系列国产动画取得票房上的巨大成功后，全龄化成了国产动画发展中被热烈讨论的问题。由此，全龄化动画以其较大的商业回报和巨大的品牌效应，让许多国产动画创作者纷纷做出改进的尝试。全龄化动画作品必然要求创作者在内容上平衡低幼儿童审美和成人审美的差异，平衡低幼儿童和成人观影的特殊习惯与偏好。在当今国产动画的消费大

军中,成年人①越来越受到创作者的重视,成人受众文化消费能力强,对动画有着深厚的感情,因此,在此有必要对他们的文化需求与接受心理进行探讨。

(一) 视听:视觉文化时代的愉悦追求

心理学上的"感觉剥夺"试验的结果说明人被剥夺掉与世界的感官联系后,会产生难以忍受的虚空、恐惧与不安,以至于在试验过程中很多人不得不中途放弃,回到现实世界。黑格尔认为,在人们的审美活动中,视觉和听觉这两种认识性感官的作用尤为重要。更进一步,无论是从历史的发生(如阿尔塔米拉的洞穴壁画)还是从个体认识世界的发展而言,读图对我们的生存与文化生产都具有极为重要的作用。在当今文化语境下,诸如眼球经济、视觉文化、读图时代等称谓都在某种程度上强调了视觉与图像的优越性,这一优越性突出地表现在其视觉冲击力、感性和联想等方面。视觉文化较之传统的话语形态越来越彰显图像生产与接受的普遍性与直接性。很多生活于视觉文化时代的当代人更热衷于并已习惯于看感性而生动的图像,而非抽象的文字。视听所带来的完美的审美享受与情感体验,正是动画深受大众喜爱的重要因素。动画以丰富动人的视听符号为主要的表达媒介,通过丰富的想象塑造视觉形象,带人们进入美妙的梦境,进而表达观点、传达情绪与暗示意图,这一特点更直接地满足了当代人的审美需求,体现了当代人的思维模式。动画借助视听符号来讲故事,震撼人心、美轮美奂的视觉呈现带给成人观众喜悦与快乐,使其沉浸于其中并敞开心灵。因此,动画创作者应不断创新表现手法,以令人印象深刻的视听呈现激发受众的观看热情。

(二) 童心:最无邪的魅力

华特·迪士尼有段非常著名的话:"我不是主要为孩子们制作电影,而是为了我们所有人心中的童真(不管他是 6 岁还是 60 岁)制作电影。最糟糕的不是我们没有天真,而是它们可能被深深地掩埋了。在我的工作中,我努力去实现和表现这种天真,让它显示出生活的趣味和快乐,显示笑声的健康,显示出人性","每个孩子都与生俱来地被赐予丰富的想象力。但是就像肌肉长久不用会变得松弛那样,孩子的想象力如果不

① 成年人与未成年人相对应,指 18 周岁以上的自然人,包括大学生。前文已对大学生群体进行了调查分析。

经常锻炼，就会随着岁月的流逝变得黯然失色"。① 成人渴望回到充满生机、无忧无虑、无拘无束且天真烂漫的童年时期，渴望身心俱疲之时能够寻回那个最初的自己。"每个人的骨子里都是一个孩子"，这是成人动画流行的重要原因之一。当然，创作妙趣横生、充满童心童趣的动画，绝不是拒绝直面现实的困惑与人生的挫折，也绝不是试图回避成人世界中的种种挑战与人情的是是非非，而是以"最初一念之本心"来对待这一无奈、困顿与冷漠，重新思索成人世界的工具理性和道德伦理，用最无邪的温暖光束照入成人消费者内心深处那块脆弱、敏感且亟须呵护的地方。动画在现实世界与幻象世界之间自由穿梭，以游戏性的思维将娱乐功能发挥到极致，成人在动画中找回久违的童真、童趣，跟随主角敞开心灵，这是多么大的吸引力呀！

强调动画的童趣与内容的深刻并不相互矛盾，相反，以童心反观成人世界的种种现象与善恶美丑，反而对人性的懦弱、盲从与成人规则能有更深刻的反思与感悟。《大护法》以"PG－13"的定级表明了目标受众群。片中的花生人在统治者的蛊惑之下，不知道所食用的蚁猴子竟然是未蜕变的同类，过着花生人吃花生人的生活，花生人的世界里充满了谎言、欺骗、阴谋。动画中的多重隐喻带给观众对人性迷失的领悟与反思。同时，这部动画在人物塑造与语言设计上别有趣味，例如：作品中一出生便注定要成为统治者的太子，却是一位厌恶权力与斗争的、爱好画美女的"艺术家"；走路慢吞吞、身材圆滚滚的大护法身怀绝技，内心有着极为暴力的小宇宙。《大护法》消解了国产动画中常见的二元对立思维，以多元化的视角与开放式结尾发人深省。

（三）怀旧："80 后""70 后"等群体的集体诉求

"怀旧不是简单地忆旧，追缅过去的时光，重要的是现在的当下的经验。换一种表述就是，正是现在与过去不同，现在有某种不确定性或未知性，所以已经过去了的时光变得透明且令人怀念了。……怀旧抚平了历史的沧桑和伤痕，把一种淡淡的甜蜜包裹在过去的时光里"。② 哈布瓦赫这样认为："他们似乎认为，他们自己最美好的岁月都驻留在了那个艰难的时世里，他们希望重温这段逝去的时光。虽然有些例外，但大多数的人们都或多或少地往往趋向于对过去抱有所谓的怀旧之情，而这就是

① 薛燕平：《世界动画电影大师》，中国传媒大学出版社 2015 年第 3 版，第 67 页。
② 周宪：《视觉文化的转向》，北京大学出版社 2008 年版，第 282 页。

其原因所在。"① 时间早已抚平了伤痛,为旧日时光增添了一抹温情与甜蜜,那些与个人历史相关的表象,以独特的审美形态营造出模糊的历史幻象,使人产生情感共鸣。

对于"80后""70后"乃至"60后"群体而言,曾经共同的时代背景、童年经历与现实诉求使怀旧不再局限于主观个体记忆,而发展为集体历史意识,并在消费文化与文化生产的合谋下将这一可供共赏的集体记忆以商品化的形式呈现出来。怀旧式文化文本虽打上了作者的记忆痕迹,但更强调读者的主观接受与情绪共鸣。美好的童年及无邪的童心令背负各种压力的成年人产生无尽的怀念与追思,从而引发人们对过往的追忆、追捧。优秀的动画作品往往以独特的审美形态、创意别致的童心展现、对真善美的深刻体悟激发消费者的怀旧情绪,使其产生阅尽沧桑后的生命感悟。宫崎骏的动画往往以儿童的视角将日常生活中的现实问题呈现出来,将某些对过往际遇的怀旧情绪放大,以心理补偿的方式唤起受众对过往的记忆,使成人受众获得情感上的满足与审美愉悦,自然便成为深受追捧的文化产品。

从某种角度而言,时尚与怀旧并不矛盾。人们追求时尚往往出于喜新心理,平淡无奇的日常生活不可避免地会令人产生无聊感,太过熟悉使人感觉安全但单调,绝对陌生又令人感到危险与恐惧,因此,人类不断地在熟悉与陌生之间寻找平衡点。当下"90后""80后"受众对大众文化产品中文化内蕴、情节安排、人物设计等方面的创意与时尚元素十分关注。2010年中国潮流趋势预测便出现"回归"一项,即原本主要以儿童为目标受众的文化产品如漫画、动画等引领了成年人的消费风潮。我们身处体验经济时代,消费者在注重接受产品时的感受的同时,更渴望能够通过创造性消费体现个性和价值。他们期待创新性产品,不断搜寻激动人心的新体验。例如,《大护法》中的人物形象简单,却充满时尚元素,大护法身着当代时尚服饰——高领与背带裤,外表呆萌,内心理智,因这一巨大反差而颇具喜感。国产动画必须走出一味模仿的误区,以创新意识把握时代脉搏,以最具灵感的创意打造本土精品,发展具有本民族特色的动画作品。

(四)丰富:内涵丰厚与回味悠长

相对于未成年人,成年人具有一定的认知能力与解读能力。动画创

① 〔法〕莫里斯·哈布瓦赫:《论集体记忆》,毕然、郭金华译,上海人民出版社2002年版,第86页。

作者借助动画符号，以丰富的想象力呈现全新的视觉效果，并将某种意义内蕴其中，进而令观众在获得视听享受的同时，领悟其中的内涵。粗糙的设计、简单直白的剧情与平铺直叙的叙事对儿童尚且毫无吸引力，更不用说成年人了。必须承认，我国面向成年人受众的动画起步较晚，在总体质量上与国外经典作品存在一定的差距。在这种情况下，我们应积极向国外优秀作品学习，以海纳百川之胸怀博采众家之长，促进国产动画质量的提升。对于文化产品的生产者与营销者而言，只有与时俱进地把握时代文化特征与受众心理，准确定位其审美和消费需求，打造内涵丰厚、形式精美的动画精品，才能促进成人动画的可持续发展。

无论是少年儿童受众还是成人受众，有一点是毋庸置疑的，那就是动画所承载的价值观念应当内置于作品的情节之中，是在动画语言与图景中被感悟到的内容，是触动、感染观众的力量。同时，要促进国产动画的可持续发展，就必须要建立好动画市场的秩序，并努力循序渐进地培育动画的受众市场。要在积极研究受众需求的基础上，有意识地引导大众形成良好的消费习惯，加大营销与宣传的力度，扩大动画受众面，努力培育动画市场。

以上几点分析并不能涵盖广大动画受众的全部文化需求，然而艺术作品必定会在观众的接受中完成意义传达的使命。按照姚斯的观点，"一部文学作品，即便它以崭新面目出现，也不可能在信息真空中以绝对新的姿态展示自身。但它却可以通过预告、公开的或隐蔽的信号、熟悉的特点，或隐蔽的暗示，预先为读者提示一种特殊的接受。它唤醒以往阅读的记忆，将读者带入一种特定的情感态度中，随之开始唤起'中间与终结'的期待，于是这种期待便在阅读过程中根据这类文本的流派和风格的特殊规则被完整地保持下去，或被改变、重新定向，或讽刺性地获得实现"①。事实上，要做到像《千与千寻》那样"成人有成人的感悟，儿童有儿童的理解"着实不易，动画创作者要以坚忍刻苦的精神与沉潜探索的心态沉静下来打磨作品，精心琢磨作品的趣味性、思想性和独创性，赋予作品鲜活的艺术表现力与多层次的审美意蕴，令人回味悠长，如此作品才会更有生命力，获得更广范围的受众的喜爱。

① 〔德〕H.R.姚斯：《走向接受美学》，见〔德〕H.R.姚斯、〔美〕R.C.霍拉勃《接受美学与接受理论》，周宁、金元浦译，辽宁人民出版社1987年版，第29页。

第二节　基于受众调查研究的案例分析

当今文化产业竞争进入白热化阶段，文化艺术产品必须时刻研究正在变化的受众需求，并不断开拓创新，才能生存下去。任何经典文化产品的生产都受到一定的时代背景、社会原因、文化变迁与消费倾向等因素的影响，它必定符合一定时期人们的审美品位与精神需求，其生产逻辑、文化内涵与审美趣味也会给人们一定的启示。因此，在推动动画发展的过程中，积极深入地研究经典案例与目标受众具有重要的意义。

一、制作技术与传统文化元素运用

在要求大学生写下最喜爱的动画片时，很多人为《大鱼海棠》投上了一票。美轮美奂的《大鱼海棠》自出品后获得了诸多荣誉，例如：2016年，《大鱼海棠》获豆瓣电影年度最值得期待的华语电影亚军、最值得期待的华语动画电影奖；同年，其片尾曲《湫兮如风》获第53届台湾电影金马奖最佳原创电影歌曲提名奖；等等。一方面，很多人对这部动画表示极为赞赏，认为它在画面、音乐等各个方面都制作精良，的确是国产动画中不可多得的精品佳作；另一方面，也有人认为这部作品在结构、造型等方面存在值得探讨的地方。同时，在调研过程中可以发现，许多大学生对日本动画非常熟悉，除了宫崎骏的作品，他们都提到了《你的名字。》，认为它令他们感到"很神奇，很感动"。日本动画《你的名字。》讲述了一个颇具神奇色彩且感人至深的动人故事，而制作精良的《寻梦环游记》则围绕爱与梦想讲述了一个令人落泪的故事，在全球斩获诸多大奖。这三部动画片是目前中、日、美三国商业动画的典型代表，通过各自富有特色的叙述方式，以不同的视角展现了三个饱含深情的故事，在上映之后都引起了热议。由此，我们通过比较这三部动画，探讨国产动画目前的成就、不足和方向。

（一）制作技术方面

《大鱼海棠》制作团队精益求精，前后耗时12年精心打磨，以崭新的面貌惊艳观众。《大鱼海棠》的创意源自中华传统文化经典，文学色彩浓厚。这部影片对中国传统文化进行了大胆吸收借鉴与多角度的融合，动画开篇就是《庄子·逍遥游》里的诗句："北冥有鱼，其名为鲲。鲲之大，不知其几千里也。"剧中，无论是主角椿、鲲、湫的命名，还是唐

装、土楼等的设计灵感等,均源自古典文化典籍或传统文化艺术。可以说,在对我国传统文化的运用方面,影片处处用心,不仅运用了令人惊艳的、丰富多彩的传统文化符号,体现了独特丰厚的民族文化底蕴,而且在设计与制作上下足功夫,力求完美。作品大气而精致、华美而磅礴,成为一部具有丰富的中国文化元素的、令人惊喜的国产动画。

从画面的设计来看,《大鱼海棠》色彩丰富、浓重,相较于其他动画片,更加注重光影效果,细节丰富而充满传统韵味。那身着红色服饰的人物、挂满土楼的红色灯笼、美丽绽放的红色海棠花、散发红色光芒的大鱼,凸显了影片的主基调——中国红,令人印象深刻。影片中,从梦幻的海洋倒影到具有精美花纹的器具,都非常逼真、细腻,令人赞叹不已。《大鱼海棠》的片尾曲也富有民族特色,制作精良,不仅赢得了许多观众的赞赏,还被金马奖提名为最佳原创电影歌曲。这部动画在音乐上也颇花心思,运用古典民族调式和二胡、古筝、竹笛等乐器,令动画的整体风格充满民族乐器的独有风情,别具一格。

《你的名字。》的导演新海诚一直注重在动画中对真实场景的细腻还原。《你的名字。》延续了新海诚对唯美诗意的一贯追求,加上新海诚长久以来对细腻光影和绚丽色彩的坚持,其动画片画风已然自成一体。利用现代影像技术与艺术倾情打造的《你的名字。》,故事感人至深,画面唯美而细腻(流星绚丽而璀璨,雪花飘零而晶莹,城市逼真而细腻,植被的绿色深浅不一,等等),每一帧画面都真实而美丽,富有情感而多变。《寻梦环游记》采用层层递进的叙事模式讲述了一个感人至深的故事,影片中缤纷斑斓而富有隐喻意味的色彩组合,构成了一个精妙绝伦的奇幻世界,例如,那些生机勃勃的、可爱的骷髅,那些色彩斑斓的、别具风情的建筑,那些绚烂的、令人如痴如醉的花瓣桥,那些极具质感的骨骼与活灵活现的动物,等等,都验证了皮克斯在动画电影制作上的强大创新能力。

尽管有人指出,《大鱼海棠》存在叙事薄弱、缺少内涵等问题,似乎处于从模仿到独创的彷徨阶段,但必须看到,中国动画人正在不断努力与创新,国产动画质量也在不断提升,特别是近几年的优秀动画作品,在叙事技巧、人物塑造与制作技术方面都有了不同程度的提升。

(二)以情感人方面

《大鱼海棠》《你的名字。》《寻梦环游记》这三部动画的故事灵感分别来源于中国经典名著《庄子》、日本平安时代的和歌(例如,"'梦里

相逢人不见，若知是梦何须醒。纵然梦里常幽会，怎比真如见一回。'这是日本平安时期的女诗人小野小町的一首和歌中的一部分，《你的名字。》的创作灵感便来自此"①）和墨西哥传统的亡灵节。三部影片的一个共同点是都没有盲目追赶当前的动画 IP 热潮，而是依靠自身的质量吸引无数观众。在娱乐泛化的语境下，无论是传统文化传承创新，还是国产动画的崛起，都亟须以精益求精的匠心精神不断创新与打磨作品。随着观众审美水平的提高，其对影视的选择会更趋于理性，作品最终还是要以内容为王。在这种情况下，《大鱼海棠》《你的名字。》《寻梦环游记》的突围策略尤其值得思考。

《大鱼海棠》《你的名字。》《寻梦环游记》都做到了内容至上、以情感人。《大鱼海棠》中湫的自我牺牲、《你的名字。》里男、女主角无法斩断的牵绊、《寻梦环游记》中对至亲的怀念，以情感人，以情动人，"赚足了观众的眼泪"。在《大鱼海棠》中，湫甘愿付出自己的全部寿命，换回椿的后半生，并对椿说"我会化作人间的风雨陪在你身边"；椿在历经磨难后，仍然对鲲喃喃地说："从认识你，到跟你性命相连，我从未后悔过。"这些少年的纯洁和赤诚，着实令人唏嘘不已。同时，片中母亲与椿之间的复杂情感、爷爷对椿的守护和保护，让观众产生共鸣，为之动容。在《你的名字。》中，男、女高中生在梦中相遇，由此结缘，在神奇的虚实时空的频繁切换与复杂的事件中不断推进情感，两人心心相印，苦苦寻找，观众为他们美妙而曲折的爱情与执念而动情，并产生强烈的共鸣。

如果说《大鱼海棠》《你的名字。》演绎的是青春爱情故事，那么《寻梦环游记》则以亲情动人，主人公米格在追逐梦想的过程中来到亡灵世界，与自己已故的亲人联手揭露了杀人凶手的真面目，令真相大白，他们相认并高呼"我们是一家人"，血脉亲情超越了生死而代代相传，他们这家人的真挚情感感动了全世界的观众。当然，影片也展现了夫妻之间的爱与父女之间的爱，特别是对父女情深的细腻表现触及人们心灵最深、最温柔之处。一方面，从影片中我们得知，"歌神"德拉科鲁兹所剽窃的埃克托的作品是埃克托写给自己女儿的歌，无比深情而真挚；另一方面，已到垂暮之年的、白发苍苍的女儿早已神志不清，仍喃喃自语地叫"爸爸、爸爸"，而且一直珍藏着爸爸写给她的信和爸爸的照

① 董广：《日本传统文化的影像传承及对我国的启示——以〈你的名字。〉为例》，《电影文学》2019 年第 13 期。

片……当每个人都误解父亲,都放弃父亲的时候,父亲依然活在女儿心中,是女儿最牵挂的人。正是这份浓浓的父女之间的爱使得埃克托虽然死了,但还在亡灵世界活着,看到一家人最后得以团聚,又怎能不让观众流着泪为之高兴呢?

(三)传统文化元素运用方面

《大鱼海棠》《你的名字。》和《寻梦环游记》都有着浓厚的传统文化渊源——中国传统经典文献《庄子》和别具风格的土楼建筑等之于《大鱼海棠》、日本的神道教与物哀审美之于《你的名字。》、墨西哥的亡灵节与狂欢文化之于《寻梦环游记》,展现出不同传统文化元素的韵味,蕴含着丰富而独特的文化内涵。

在制作《大鱼海棠》的过程中,创作团队发挥了可贵的探索精神。然而,有些中国传统文化元素和浓厚的文化意蕴却未能完全融入剧情中,某些埋藏的文化线索很多观众无法感知。事实上,即便是文化素养颇高的大学生,在观看过程中对被埋藏的众多线索也无法深刻感知,在老师对这部动画进行文本解读后才恍然大悟。有学者指出,《大鱼海棠》"故事情节中处处有玄机,隐喻、伏笔、影射,道家佛家的哲理和弦外之音……稍不注意就可能漏掉什么。就算是注意了,也可能因为对故事庞大的背景信息了解不够而一头雾水。"①

在《你的名字。》中,日本传统神道文化的典型代表——结绳、神社、口嚼酒等都被自然地融入这个感人至深的爱情故事中,没有刻板而生硬的套用或单纯的传统文化再现,而是进行了灵活的演绎。例如,结绳成为贯穿故事始终、推动情节发展的重要线索。在《寻梦环游记》中,影片开端便用不同颜色的墨西哥剪纸交代清楚故事的背景,随着剧情的展开,可以看到片中不仅积极运用了墨西哥亡灵节中独特、经典的万寿菊、骷髅头等文化符号,而且富有创意地呈现了墨西哥的民俗音乐、世界遗产古城,甚至街边小贩的手工艺品、传统食品及路人的穿着等,这些细节无不深刻而用心地展现了日常的墨西哥民族风情。同时,影片所传达的对死亡的理解——肉体的死去并非真正死亡,只有被人遗忘才是最终的死亡,促使观众对"生的对立面不是死亡,忘记才是"进行更深层的思考。

① 刘娴:《华丽的困惑——从〈大鱼海棠〉看中国动画的民族化与现代化》,《北京电影学院学报》2016 年第 5 期。

观众期待许久并带给他们视觉震撼的《大鱼海棠》的确描绘了一个令人难忘的奇幻世界,给观众带来一场视觉盛宴,亦传递了满满的正能量。不过,通过与《你的名字。》和《寻梦环游记》的对比,《大鱼海棠》的一些不足之处也显露出来。但我们相信,中国动画人在对传统文化元素的运用、文化创意与制作技术等方面付出努力后,动画质量将会得到进一步的提升。

二、人物塑造与寓教于乐

问卷与访谈调查表明,很多青少年对国产动画的普遍印象是"近些年有提升""给小孩子看的呀"。我们收集了他们对一些中、美、日等国家的动画作品的观后感,他们常常会发出这样的感慨:"《西游记之大圣归来》结尾中的大圣太霸气了""为动画流下眼泪太好了,感谢皮克斯""《宝莲灯》是讲沉香与小猴子的故事,心心念念呢"……由此可见,动画中的人物塑造与以情感人的手法对动画价值观的传播与认同起着重要作用。

《宝莲灯》自策划开始便打破此前的传统制作思路,直接瞄准市场,借鉴国际同行的先进经验。例如,还没开拍就先定下了档期;又如,在音乐制作上,请大陆、香港、台湾的刘欢、李玟、张信哲三人分别演唱动画的三首主题歌;再如,在配音上,邀请宁静、姜文、徐帆等当红明星参与配音;等等。此动画成功的意义与价值是:不仅能够继承我国动画片的优良传统,而且在市场效益方面进行了富有成效的探索,取得了一定的艺术性与商业性的成绩。《宝莲灯》讲述了一个我们熟知的民间传说故事,在人物造型、画面设计与音乐制作上也颇为考究,赢得了好评,其创作经验在今天仍然值得认真分析与学习,当然,我们也必须正视它的不足,才能够继续前进。在此,笔者对《狮子王》和《宝莲灯》这两部经典动画片进行分析,以此探讨国产动画在人物塑造和寓教于乐等方面的前进方向。

(一)人物塑造方面

《宝莲灯》讲述了这样一个故事:小主人翁沉香从土地神口中得知被压于华山下的三圣母是自己的母亲之后,便立志要打败二郎神,夺回宝莲灯并救出母亲。尽管经历磨难,但沉香报仇的决心仍坚定不移。在嘎妹的帮助和孙悟空的指点下,沉香历经重重困难,最终击败二郎神,劈开华山,将母亲救出。《狮子王》的故事发生在非洲大草原上:小狮

子辛巴生下来便注定成为国王,然而在它年幼之时,其叔叔刀疤设计杀死了辛巴的父亲,篡夺了王位,小辛巴被迫远走他乡;在爱的激励与鼓舞下,辛巴鼓起勇气为父报仇,夺回属于自己的王位,成长为真正的万兽之王。

"就人物的总体感觉而言,《宝莲灯》比起《狮子王》来,缺乏一种贯穿故事始终的精神气韵,即罗兰·巴特所说的韵味审美,也就是艺术形象与生命意识的互动。"① 《宝莲灯》对沉香成长经历的描写似乎更强调历险过程和寻母拜师的艰难。影片开始时,沉香的形象虽然可爱、稚气,但他在心性上并不像一个年幼的儿童,例如,《宝莲灯》并没有展现年幼的沉香和母亲离别之后,由惶恐、孤独逐渐转为独立、坚强的心路历程,这无疑是目标受众定位为幼儿的动画应该避免的简单化问题。《狮子王》对小狮子辛巴从弱小到强大的心理历程的刻画令人印象深刻:它面对自己敬仰的父亲的死亡,内心一时无法接受,它感到孤独与害怕,继而哭嚎哀求,期望父亲能够像以往一样与它做伴,陪它玩游戏,做它永远的保护神,指引它前进。误认为是自己杀死了父亲之后,辛巴更加无法承受这种沉重的悲怆,自责使它发狂般地逃离故乡,以蒙蔽自己的方式逃避痛苦与责任。此后它在童年女友的爱和死去父亲的亡灵的激励下,终于成长起来,勇敢面对现实与责任,真正成为无畏而有担当的森林之王。影片形象生动地讲述了辛巴从童年父母相伴时的无忧与快乐到失去父亲后的内疚与无助,再到受到父爱的激励,直面仇人刀疤,最终战胜敌人、为父报仇的一系列事件,为观众呈现了一个心性坚韧、英勇顽强的强大王者,它经历了曲折而艰难的成长,也需要爱之激励与温暖,最终发现只有依靠自己才能打破困境,取得成功,肩负责任,勇敢前行。

在反面人物塑造方面,《宝莲灯》中的二郎神似乎永远板着脸,面无表情,在开场即显示出强大的威力,却在结局的决战中落败,令人深感情节的突兀与人物(二郎神)塑造的片面化。《狮子王》塑造了一个可怜又可恨的反面形象——刀疤。刀疤在哥哥的光环下深感压抑、痛苦与不平,"生命真不公平啊",先露出它卑微而又无奈的心态,此后心狠手辣又阴险歹毒的刀疤利用土狼设圈套杀死前去为辛巴解围的木法沙,并诬陷小辛巴,它的狡诈、凶残与阴险等被层层呈现出来。与《宝莲灯》的二郎神所不同的是,刀疤作为反面人物,在动画中不断地推进着

① 吕永华:《〈宝莲灯〉与〈狮子王〉的人物比较——兼谈国产动画片人物塑造的不足》,《中国电视》2000年第1期。

剧情发展，促使辛巴随着剧情发展而有所成长与变化。

苏珊·朗格认为艺术是"人类情感的符号形式的创造"①。艺术的表达形式各有不同，但以情感人无疑成为动画成功的要素之一。动画理应运用好情感元素，完善叙事结构，赋予人物角色以生命力和个性，让观众产生情感共鸣和认同，而这无疑是动画创作的一大难点。从这个方面来看，《宝莲灯》并没有处理好情节推进和情感表达之间的配合问题，如沉香与母亲的相处画面呈现极少，因缺少母子相处的细节描述，沉香从头到尾满怀深情地高喊"妈妈"的表现就显得有些刻意与突兀。"我懂了，我和妈妈在一起最高兴，和妈妈在一起就是幸福"，这样简单的情感抒发，实在难以让观众感受到沉香与母亲之间血浓于水的爱，也很难让观众对后面沉香为救母而历尽艰辛、排除万难的经历产生强烈的共情。另外，作为沉香的伙伴，小石猴在剧中更多地成为插科打诨的一个喜剧元素，对剧情的推动似乎无关紧要。

相比之下，《狮子王》非常注重情节的合理性，其情感的表达也更加自然、丰富。影片开始时，便把原野自然的生命力和辛巴父亲对后代的疼爱融为一体，用了充分的时长来诠释辛巴父子之间的感情。同时，影片中父子之间的感情呈现也不是单薄的疼爱与依赖，而是通过一系列的事件来展示父亲对辛巴的保护与指引，还有顽皮的小辛巴对父亲的服从、崇拜和爱，特别是父亲在小辛巴年幼之时常常陪伴他，在星光下教诲他，"逝去的伟大国王们正从那些星星上看着我们"，"所以当你感觉孤单的时候，记住那些国王会指引你"。故而在父亲死后，辛巴才会有那些充满情感的温暖回忆，才会在星光下感受到父亲的指引与力量，也才会在爱的激励下振作起来，勇往直前。除此之外，《狮子王》在细节上精益求精，例如在音乐方面，专门找来了专攻非洲音乐的艺术家，影片中的歌曲被广为传唱，《今夜爱无限》（*Can You Feel the Love Tonight*）拿到了奥斯卡金像奖最佳原创歌曲奖。究其原因，《狮子王》不仅在音乐上的艺术成就十分高，而且音乐与影像的内容贴合密切，相得益彰，充满韵味。《宝莲灯》在音乐制作上同样向美国动画看齐，邀请了当时声名赫赫的刘欢、李玟和张信哲来演唱三首主题曲，从动画产业化和宣传的角度来看，这三首歌曲是成功的。上海美影厂在《宝莲灯》上映之前，先推出了这三首歌的光碟，积极宣传造势，取得了一定的商业成绩。

① 〔美〕苏珊·朗格：《艺术问题》，滕守尧、朱疆源译，中国社会科学出版社1983年版，第134页。

（二）寓教于乐方面

儿童喜爱观看动画片，通过动画影响孩子的人生观与价值观具有重要的意义，而且相关的研究也指出，动画片中的正面角色对培养儿童的道德品质有一定作用。《狮子王》注重表现辛巴的成长，在辛巴逐步成长为英雄的过程中，勇敢、坚强、博爱等品质逐步显现，孩子们因为与辛巴一同经历了种种磨炼，并见证了辛巴从稚嫩、无助、顽皮甚至懦弱到成熟、勇敢、有担当的成长过程，更容易产生认同感。事实上，深受欢迎的经典动画角色都应是能够随剧情发展而有所发展的，例如，《千与千寻》中那个普通的小女孩千寻和一般的孩童一样，在某些方面有性格缺陷，她并非一个完美的女孩，甚至胆小、娇气，但随着剧情发展，她在困境中学会如何克服困难，在保持善良的同时，变得坚强、勇敢。宫崎骏塑造的这个普通的少女获得了观众的认可，也以自己的方式教会了小观众们如何面对挫折。

可以说，相较于迪士尼成熟的商业影片，《宝莲灯》在人物塑造、情感表达等方面的不足，无疑是当时商业困境下国产动画在学习外来经验和继承传统之间未能实现平衡的反映。然而值得肯定的是，"《宝莲灯》从筹备、拍摄到发行，是一次较为全面的改革，是中国电影走向产业化的成功探索。它的意义已经超越了这部影片，对中国电影改革具有特别重要的意义"①。

三、合家欢模式与生活教育

动画不仅受众范围广，而且符合儿童的心理特征与文化需求，其所承载的价值观念能够真正抵达孩子的内心，真正地感染他们。《喜羊羊与灰太狼》以羊和狼两大族群的争斗为主要线索，虽然其口碑和影响力现在已呈滑坡态势，但总的来说，无论是从影响力、集数，还是从周边、收视率、剧场版票房来看，它都排在国产动画前列。尽管有些大学生认为它"应该是给更小的小朋友看的吧"，但也有大学生在"您最喜爱的动画片"一栏中写下了《喜羊羊与灰太狼》。因为其广为人知，还有大学生在访谈中提到，《喜羊羊与灰太狼》这部动画陪伴了他的童年时光，并开玩笑说："我特别希望灰太狼能抓住喜羊羊，可它总是失败。"英国的幼儿动画片《小猪佩奇》一经播出便受到世界各地观众的热捧，是一

① 孙立军主编：《中国动画史》，商务印书馆2018年版，第237页。

部受到各年龄段观众喜爱的、充满童趣的优秀作品，也成了世界上最赚钱的动画之一。作品围绕小猪佩奇与家人、朋友的家庭生活、校园生活及日常经历展开剧情，以贴近真实生活的价值观，以及质朴简约的画面、健康而生动的角色、潜移默化的行为导向，获得了家长与孩子的高度肯定，成为众多幼儿的启蒙动画。在此，我们对这两部动画进行对比分析，并进一步思考国产动画如何从中吸取经验，为我们的孩子打造更多、更好的动画精品。

（一）合家欢模式方面

《喜羊羊与灰太狼》和《小猪佩奇》最为突出的是造型及影像风格的简约化。在这两部动画片中，人物造型、场景设计都十分简单、可爱，所用色彩比较明亮、鲜艳，非常符合儿童的心理特征。不论是住在山顶的佩奇一家，还是住在青青草原上的小羊们，他们的造型都由比较简单的几何体构成；动画片中的场景设计相对比较简单，基本上小孩子都可以动手画出来，造型虽然稚嫩、简约，但十分符合儿童的审美趣味；动画片中的色彩相较于其他影片也显得鲜艳、纯净，饱和度高而明亮清晰。"澳大利亚心理学家维尔纳的实验证明，儿童，特别是学龄前儿童，对事物的认知、辨别、选择多是根据对视觉有强烈感染力的色彩进行的。《小猪佩奇》中无处不在的高饱和度色彩，很容易对孩子的视觉造成强大的冲击力和感染力，从而引起他们的注意。"[①]

《喜羊羊与灰太狼》与《小猪佩奇》的主要人物相对都比较集中，情节简单，每集时间较短，非常适合理解力不强与注意力无法长时间集中的儿童观看。但相对来说，《小猪佩奇》所展示的世界更贴近现实，影片内容一般围绕孩子与父母之间的日常生活展开，比较容易让孩子进入动画片所构建的情境中。对于家长而言，短小而又贴近生活的故事使其很容易代入父母的角色，对猪爸爸、猪妈妈处理与孩子之间关系的做法感同身受，乃至领悟其中的道理，从而让家长也愿意与孩子一齐观看，真真正正是合家欢动画片。

在这两部动画中，孩子关注的是活泼可爱的小猪和小羊，而家长更多地从猪爸爸、猪妈妈或灰太狼、红太狼夫妇身上看到现实婚姻的影子。相较之下，《小猪佩奇》无疑比《喜羊羊与灰太狼》做得更加成功。在《喜羊羊与灰太狼》中，红太狼总是不断地随手拿起各种东西（如平底

① 董立荣：《从〈小猪佩奇〉看低幼动画的寓教于乐》，《中国电视》2018年第12期。

锅）对灰太狼进行痛打，而那个永远努力却永远没有办法抓到羊，永远被老婆欺负却永远顺从、疼爱妻子的灰太狼，是动画版"野蛮女友"红太狼的"温柔的郎"，所以"要嫁就嫁灰太狼/这样的男人是榜样"①。《小猪佩奇》是合家欢动画，因为关于一个温馨家庭的有趣而平凡的日常生活，无疑更能吸引家长和孩子的共同关注。

（二）寓教于乐方面

青少年处在价值观形成的关键期，如何通过动画片对孩子进行恰当的知识教育，成为创作者必须认真思考的一个问题。这两部动画片对孩子的知识教育大多是靠建构相关的情景，使孩子自然而然地进行知识的学习与记忆，既富有趣味，又让人印象深刻。例如，《喜羊羊与灰太狼之羊羊运动会》中，羊族运动员代表来到比赛现场，不断地战胜自己，向新的极限冲击，保持勃勃的朝气，并与混进羊群的灰太狼做无畏的斗争，让孩子们看得津津有味。又如，《喜羊羊与灰太狼之羊羊小侦探》通过紧张刺激的案件传播实用的生活小常识，如酸奶爆炸等案件，不仅富有知识性，而且趣味性极强，深受孩子们的喜爱。

《小猪佩奇》中，有关对自然知识和社会知识的介绍既生动又有趣。例如，在《堆肥》这一集中，猪爸爸做蔬菜汤，佩奇主动帮忙，在此过程中，猪妈妈告诉她的两个孩子蔬菜皮可以帮助作物生长。为了进一步帮助孩子们了解这一过程，猪妈妈带他们去了猪爷爷的菜园。猪爷爷告诉佩奇，"这些蔬菜皮是用来给堆肥添料的"，并演示给佩奇与乔治看，原来是"一位朋友"——小蚯蚓使蔬菜皮变成堆肥，堆肥可以帮助蔬菜与果树成长。创作者非常形象、有趣地介绍了居住于城市中的孩子较难接触到的知识，也使得孩子愉快地接受了主动劳动与垃圾分类的观念。在《国际日》这一集中，幼儿园要过国际日了，孩子们都要穿上不同的服装，佩奇穿着法国服装，乔治穿着俄罗斯服装，佩德罗穿着美国服装，等等，并手举着各国国旗，唱起和谐之歌。玩耍的时候到了，没想到身穿不同国家服装的孩子们为了争夺沙滩而发生了争吵，于是羚羊夫人这样说："你们觉得全世界的国家会像你们这样吵吵闹闹吗？"孩子们答："他们当然不会！"孩子们随之认识到自己的错误，彼此道歉，并又唱起了和谐之歌。由此，孩子们不仅可以学习到世界各国的相关知识（比如国旗等），还学会了如何处理彼此间的矛盾，蕴含了深刻的道理。

① 歌曲《要嫁就嫁灰太狼》的歌词。

利用孩子天生的好奇心,在想象与游戏中实现寓教于乐的例子在《小猪佩奇》中非常多。例如,在《牙仙子》这一集中,佩奇要换牙了,原有的乳牙脱落了,猪妈妈告诉她将脱落的牙齿放在枕头下面,便会有牙仙子以闪闪发光的金币来换她的牙齿。晚上,佩奇将牙齿刷得干干净净,满怀期待地等待牙仙子的降临,但不久便入睡了,她醒来后牙齿已经被换成金币。在这一集中,作者通过虚构一个牙仙子,轻松地将原本令儿童困惑与害怕的换牙事件演绎得如此美好与快乐,毫无刻板的说教与空洞的教导。难得的是,动画片中并没有出现猪妈妈、猪爸爸趁佩奇睡着用金币将牙齿换走的情节,为孩子保留了一份神秘与美好。而家长当然是明白的,这让家长从中学会如何与孩子相处,如何运用童心与想象力不着痕迹、润物无声地引导孩子健康、快乐地成长。剧情看似简单,却带给不同的人不同的感受与理解,的确难得,令人叹为观止。

(三) 人际关系及价值观念方面

儿童是善于模仿的,并在模仿中认识世界,学会人与人之间的相处之道。动画片能够为儿童创造一个直观的社会认知情境,在生动的情景中为儿童提供社会交往的相关知识,从而对儿童的人际交往及价值观念等方面造成一定影响。动画片《喜羊羊与灰太狼》中所塑造的形象各异的羊们有着不同的性格,曾在孩子中风靡一时,羊们的语言方式与行为动作成为小观众争相仿效的对象,并对各种羊评头论足,由此可以看出动画以现代艺术形式产生社会功能的影响力之大。然而当年沸沸扬扬的"烤羊"事件,起因便是孩子观看《喜羊羊与灰太狼》后进行模仿,"这起玩火事件是一名10岁儿童与一对7岁和4岁的小哥俩模仿《喜羊羊与灰太狼》动漫剧情做'绑架烤羊'游戏,10岁儿童将两名玩伴绑在一棵树上,用随身携带的打火机点燃树下竹叶,火起后无法控制,幸被过路邻居救下,但哥俩已被烧伤"①。而且,在《喜羊羊与灰太狼》中,灰太狼与红太狼之间的婚恋关系近乎畸形。从一定角度而言,红太狼简直就是一个有着暴力倾向且好吃懒做的狼,却能够一直依靠灰太狼的爱恋而霸气地生活着。每次灰太狼空手而回,红太狼总是毫不犹豫地拿起平底锅打过去。从一定的角度而言,片中的红太狼颠覆了现代社会男女平等的观念,这一处理给观众带来了很多乐趣,却也备受质疑。

《小猪佩奇》则体现了亲和的家庭关系与健康的性别观念。该动画

① 魏永征:《〈喜羊羊与灰太狼〉案和影视暴力》,《新闻记者》2014年第2期。

片讲述的是姐姐和弟弟如何化解矛盾，如何在犯错之后向对方道歉，爸爸和妈妈之间的和谐相处，等等。在《跳伞》一集中，小猪佩奇幼儿园的屋顶漏水了，猪妈妈为筹钱修屋顶，主动去表演高空跳伞。猪妈妈在登上飞机的时候有点紧张，这时候有恐高症的猪爸爸勇敢地陪妈妈登上了飞机，然而途中猪爸爸不慎掉下了飞机，猪妈妈义无反顾地跳下去拯救猪爸爸，这里面没有令人厌恶的反派，没有跌宕起伏的情节，也没有烦闷的说教，只有和谐而美满的婚姻与爱情，着实令人感动。在《乐器》这一集中，猪妈妈和猪爸爸在阁楼上发现了一个旧箱子，里面有各种乐器，猪妈妈拉起了小提琴，猪爸爸拉起手风琴，佩奇打起了鼓。号角可不好吹，猪妈妈、猪爸爸和佩奇经过尝试都无法吹好，没想到年龄最小的乔治却能吹好。一家人开始演奏起美妙的音乐，非常和谐、美妙。由此看来，每个人都有自己可以做好的事情，都有自己的长处，这种润物细无声的行为展示、潜移默化的行为教育给了孩子们极好的学习对象。

　　《小猪佩奇》的一个创作者马克·贝克说："在我们身边发生的每一件小事，在我们的孩子身上发生的每一件小事，都能成为故事的一部分。我总是在留心周遭发生的一切。"[①]《小猪佩奇》系列动画内容轻松，童趣盎然，故事架构十分简单，情节进展基本以线性叙述为主，学龄前的孩子能够很好地理解动画内容。作品要传达的价值观与教育意义，通过日常生活中的细节与幽默的故事表述出来，例如，乔治挑食，不爱吃蔬菜，对此长辈们没有大呼小叫地一味教育与惩戒，而是将蔬菜做成各种动物造型，于是乔治开心地吃了下去，电视机前的小观众哈哈大笑，父母深受启示，明白了如何帮助孩子接受不爱吃的食物。又如，佩奇一家去旅游，佩奇丢三落四，几次将自己的玩具遗落，但都在别人的帮助下找回了自己最心爱的玩具，在这里，作品以轻松而又常见的情节告诫小朋友要爱护好自己的玩具，同时也要以同理心去积极帮助别人。整个作品风格轻松、平淡，表现了有趣、温暖的亲情观、友情观与教育观。

　　《小猪佩奇》中，猪爸爸和猪妈妈的关系稳定而和谐，家庭环境快乐而健康，这种观念会带给孩子们正确的婚恋价值观、温暖厚实的安全感。在剧集中，猪妈妈和猪爸爸、猪奶奶和猪爷爷几乎从来没有吵过架，并且相敬如宾，和谐快乐。在猪妈妈过生日的那一天，一家人精心设计，早早起来给猪妈妈准备早餐和生日蛋糕，猪爷爷、猪奶奶也前来送上祝福，看护佩奇与乔治，以便猪爸爸、猪妈妈能够过一下难得的二人世界；

[①] 张熠如：《〈小猪佩奇〉：动画故事如何以价值观取胜》，《风流一代》2018 年第 20 期。

在猪爸爸过生日的那一天,他得到了猪妈妈精心准备的一个大泥坑,可以在里面尽兴地玩耍;猪奶奶过生日了,佩奇和乔治拿出自己的积蓄买了一份礼物送给她。《小猪佩奇》体现了一家人幸福而快乐的生活、自然而温暖的感情,在潜移默化中告知孩子们,家庭成员应当相亲相爱,彼此关怀。

作为在国内热播的动画片,《喜羊羊与灰太狼》和《小猪佩奇》无疑各具特色,也具备某些成功的共同特质。二者在合家欢模式、寓教于乐的发展方向上都取得了一定成绩,特别是《喜羊羊与灰太狼》在一定程度上适应了广大观众不断增长的文化需求,贴近现实生活,紧跟时事,并且对动画角色进行了立体而多层次的人性化塑造,使观众乐于接受。然而《喜羊羊与灰太狼》在暴力呈现和女性形象塑造及价值观引导等方面需要纠正与改进,这也正是国产动画在市场化飞速发展过程中必须面对与警惕之处。

看着动画片长大的当代青少年是动画受众的一大主力军,"在全球范围内,青年群体都是观影人群的主力大军。要理解中国当代电影就必然要理解当代青年文化"[①]。青少年也是动画产业价值链产品的重要消费群体,探讨国产动画如何吸引与迎合青少年,必然是关乎动画产业腾飞的重要问题。

施拉姆感叹地说:"因为媒介的影响不请自来,并非立即就能觉察,也不会一望而知;尽管如此,媒介的强大影响毋庸置疑。……我们不认识媒介把关人,甚至绝不会与之谋面,可是我们却拱手让他们决定,我们应该看到听到远方世界的什么信息。"[②] 因此,我们绝不能坐以待毙,必须有信心也将有能力带给受众我们自己的优秀动画作品,让他们接受中华文化与价值观念的熏陶,这便要从研究受众与动画文本创作做起。只有沉淀积累,与时俱进,改变保守的创作思维,从文化学、艺术学与心理学等层面充分考虑,并契合广大观众的审美趣味,潜心打造真正受观众喜爱的文化精品,进而对他们产生强大的吸引力和影响力,才能够托起中国动画美好的明天。

[①] 李思思:《"后青年亚文化"时代的中国电影解读》,《当代电影》2018年第5期。
[②] 〔美〕威尔伯·施拉姆、威廉·波特:《传播学概论》,何道宽译,中国人民大学出版社2010年版,第250页。

第三节　认同危机与符号变迁：亚文化视域下国产动画创作与价值观认同

一、从抵抗到狂欢：青年亚文化与动画创作及创新

"当一个社会的某一群体形成一种既包括主文化的某些特征，又包括一些其他群体所不具备的文化要素的生活方式时，这种群体文化被称为亚文化。"① 亚文化指专属于某一小型群体的文化，社会学家波普诺认为，亚文化处于整个社会文化结构中的支流文化位置，亚文化可以"围绕着职业种类发展而成"，"可能是基于种族或民族的差异"，"也可能基于原国籍起源"，等等。亚文化是相对于主导文化而言的，是某一特定次文化群体所共有的生活方式、价值观念与审美趣味等，是与主导文化有联系亦有区别的文化。国外关于亚文化的研究理论对我国学者产生了重要影响，我国学者们积极从不同的学术视角对文化现象进行探讨，相关研究成果逐渐增多，对亚文化进行了积极的探索。

"按照文化研究的发源地——英国伯明翰学派——的看法，亚文化不仅仅是代沟的产物，而且是社会结构矛盾的产物，青年亚文化和父辈文化分享着同样的难题和体验，青年亚文化是发生在符号层面的对霸权和支配文化的抵抗，是'社会疾病'的症候。"② 青年亚文化是处于边缘地位（从属地位）的青年群体所共有的文化理念与实践，仅就数量而言，特别是作为独生子女一代的青少年在社会总人口中并不占优势，然而朝气蓬勃的青少年的文化创意与技术创新能力强大，青年文化影响力十分强大，且因其具有叛逆、抵抗与颠覆等特点，常常成为某一时代的文化焦点与先锋，往往具有更为引人注目的部分。与此同时，处于叛逆期、急于证明自己不是小屁孩的青少年又无法真正地融入成人社会，因此，这是最容易发生认同危机或混乱的时期。从心理学与教育学的角度来看，青少年进入抽象思维阶段，性格与自我意识也基本定型并趋于成熟，各种能力得到不同程度的发展，并进入自觉的道德水平阶段，思想教育和审美教育等将成为奠定青少年的人生观、世界观、生活方式及价值观的基础与关键而显得更为重要。

① 〔美〕戴维·波普诺：《社会学》，李强等译，中国人民大学出版社 2007 年版，第 91 页。

② 胡疆锋：《恶搞与青年亚文化》，《中国青年研究》2008 年第 6 期。

当前的青年亚文化（特别是青年网络流行文化）尽管存在某些问题，但是青少年朝气蓬勃，是创新能力较强的群体，他们以蓬勃的朝气发出自己的声音，慰藉躁动的心灵，宣泄不安的情绪。当前多元价值观与多样性文化并存已经成为必然，最具活力与想象力的青年群体以独特的话语方式、活跃的思维与鲜明的风格表达他们的所想、所需与所为。当前我国青少年群体多为"90后""00后"，随着全球化的进展与当代传播技术的迅猛发展，青年亚文化洋溢着青春、叛逆与时尚的气息，视野更为开阔，更勇于表达与追求个性。同时，与严肃的主流文化与严谨的精英文化相比，当代青年亚文化具有鲜明的娱乐性与视觉快感。生活于升学压力与现实压力之下的青少年，更喜爱以轻松感性的形式表达所感所悟，而作为视觉文化的动漫是深受青年人喜爱的艺术形式，很多网络动画及其文化所传达的许多文化要素便带有青年亚文化色彩。

在当今数字技术重塑了传媒业态，VR/AR、语义识别和分析、机器算法等越来越广泛地运用与渗透于传媒业，媒介技术在推动内容呈现方式与文化思维方式全新变革的同时，也在重塑着主体。"新媒介时代的青年文化，往往更善于呈现自我化的感性世界，而不是对于主流和权威的公然抵抗。抵抗精神的弱化乃至失落、对往昔家园的留恋，真实与虚拟之间的耦合，以及消费主义与泛娱乐化导向对于现代生活的全面侵入，将当代青年带入了极具后现代特征的'后青年亚文化'时代。"[1]

青少年的逆反心理使他们对说教的内容深感排斥，因此，我国动画应以多元开放的视角打破种种限制与束缚，切勿以训诫的方式硬生生地传达价值观念，否则很难获得他们发自内心的喜爱与认同。在现实生活中，具有轻松与搞笑元素的文化作品，如新奇与快乐的美国动画、刺激与美好的日本动画等，深受青少年欢迎。青少年对动画的喜爱与痴迷往往使他们混迹于各大论坛和各种聊天群，并且更为迅速地聚集在一起，这种以共同爱好为基础的颇具自由度的虚拟社区强调分享，在新部落的狂欢中共享相同的审美标准、生活方式，甚至隐语符号等。

全球化时代的文化强国的模式化、高效化生产的影视作品满足了青少年对视觉快感的需求，如借助于强大的技术支持。美国动画不断地探索与改良动画的表现手法，刻意营造一种细节的真实感，塑造出具有强烈视觉感染力的梦幻图景，带观众进入虚拟现实之中，令人沉浸于梦幻视觉的美好之中。一般而言，美国动画擅长以视觉刺激与充满想象力的

[1] 李思思：《"后青年亚文化"时代的中国电影解读》，《当代电影》2018年第5期。

音乐带给受众强烈的视听快感,日本动画则崇尚手绘及清新的风格,带给人美轮美奂的视觉美感。我国动画,特别是"中国学派"动画,善于借鉴与吸收丰富的传统文化与美学精髓,别具一格,有着美、日动画所不具备的视觉审美特征。例如在《小蝌蚪找妈妈》中,小蝌蚪一直在水中欢快地畅游,但是水是虚的,以留白来体现,仅实的涟漪、水草提醒着水的存在,虚实相生,极具美感。然而随着时间的推移,国产动画在社会转型、国外动画夹击等多种因素的影响下,找不准自己的定位,很多动画作品制作粗糙。在调研中发现,大学生提到最喜爱的动画(如《哪吒之魔童降世》《罗小黑战记》)时会评价说:"画面和剧情不错""好看,每一帧都可以做壁纸"。好看是受众的要求与期待,但动画除了好看,还应该有丰富的内涵,只有精心打磨的、充满魅力的、新鲜独特的视觉呈现,才能够让观众获得美的享受。

青少年对动画(包括内容创意、制作质量、情节发展等方面)有一定的要求,那些存在造型粗糙、情节断裂、逻辑性差等缺点的作品,会被青少年批为"幼稚""可笑",无法打动心理与生理逐渐成熟的他们。正是基于不同受众的需求,日本采用了分级制度,使得日本动画能够较为精准地把握目标受众的文化需求,尤其是针对青少年群体进行多元化的题材选择与人物设定,无论是《千与千寻》中女孩的转变与成长,还是《圣斗士星矢》中圣斗士的造型与战斗经历,都迎合了受众的喜好,受到了日本乃至全球青少年的认同。例如,《灌篮高手》便是以青春励志的内容出现在广大青少年面前,倡导拼搏精神与永不言败的斗志,这部动画有效地传播了篮球文化,青少年受众在模仿动画中的动作时,会产生强烈的自信心与自我认同感。同时,这部动画片的人物性格契合了青少年渴望爱情与友情、张扬自我的憧憬与期待。樱木花道为了实现目标而努力成长,他忍受肉体疼痛而全力奔跑时,身上散发着青春与梦想相互辉映的光彩,使每一个正在成长与正在奋斗的人为之感动与震撼。

当前,动漫文化已成为青年亚文化的一个重要内容。"在我国,动漫文化的消费大军仍旧是青少年,是一种在青少年中存在的亚文化现象。但这种亚文化的弥散性使其具有向大众文化过渡的趋势。这种趋势在我国已日益显露。"① 动漫契合青少年追求时尚的心理,符合青少年探索欲旺盛的天性、对事物保持好奇心等特点,在青少年群体中迅速被接受,丰富了青少年的文化生活,在一定程度上帮助其宣泄在现实中无法释放

① 石勇:《动漫文化:不可小觑的青少年亚文化》,《中国青年研究》2006 年第 11 期。

的情绪，在虚拟的情景中消除青少年的失落感和弱势感。某些过于追求商业利益的动画在青少年群体中广为传播，必然会造成不可避免的消极影响，特别是当前占据我国动画市场优势的是美、日动画，其所携带的价值观会在不同程度影响沉溺于动漫世界的青少年受众，使其误认为在动画片中被刻意美化或夸大的生活正是他们所需要的，是符合他们乃至每一个人的利益的。例如，一些外来动画在温情脉脉之下充斥着血淋淋的暴力与赤裸裸的色情，这些糟粕必然会对某些青少年的价值观与世界观造成伤害。从心理学的角度而言，青少年一方面会认同动画中积极的世界观与人生观，另一方面也可能会受暴力、色情等的影响。因此，对于动画，我们亟须进行理性的辩证思考，在加强监管的同时，积极引导青少年提升媒介素养，从青少年喜爱的动漫文化的正能量出发，弘扬先进文化与社会主义核心价值观，自觉抵制动漫文化中的消极因素的影响，促进青少年全面、健康地发展。

福柯的知识考古学理论告诉我们，话语即是权力。新媒体技术赋予青少年自由的话语权，没有了父辈与权威的压抑，他们在网络空间肆意地发表自己的观点与见解，真实地呈现自己的喜怒哀乐。第36次《中国互联网络发展状况统计报告》（2015年7月）的调查结果显示，当前我国主要网民群体为青年。从这一角度出发，网络动画必然彰显青年群体的价值取向与文化需求，狂欢、情爱、悬念、叛逆、搞笑等成为网络动画的重要元素，青年群体在网络世界主宰着自己的文化表达与艺术创意。我们看到，越来越多的网络动画广受好评：《十万个冷笑话》在网站上播出后，3天内播放总量便高达1000万次；《泡芙小姐》《尸兄》等在青年中传播甚广；等等。网络动画正以轻松诙谐、想象奇特等特点激发人们极大的观看热情，网络动画往往在结局设计最大的悬念，中间则穿插着各种悬念，推动情节发展，结尾的大悬念是直接通往下一集的钥匙，充分激发观众的好奇心与想象力，使其不得不追剧。网络动画的角色多设定为成人，以迎合青年人的自我心理投射，那些搞笑的情节、超现实的情景与出人意料的结局可以令观众敞开心灵，大胆想象，会心大笑，印象深刻。例如：《画江湖之灵主》在表现杀戮的场面时，灵活地运用了彩色和黑白色调；《画江湖之不良人》表现战斗的场面时，则采用了快速蒙太奇以制造刺激的视觉效果。

亚文化面临被支配文化收编的危险。支配文化采取种种策略，试图收编亚文化，而亚文化总是充满活力地与支配文化对抗。在自由和开放的网络空间，人们在现实生活中无法释放的话语与欲望被充分地释放，

为数不少的网络动画以杂糅的叙事方式表达了对权威的抵抗与对现实生活的戏谑，传递对现实的反思与对自身的诉求。例如：在《超有病》中，创作者运用恶搞等手段将当代家庭的瓦解与阴暗面呈现得淋漓尽致，一反传统、温馨、团结的家庭文化，这正反映了当前家庭中代际隔阂与矛盾不断加深的现象；在《十万个冷笑话》中，虚构的故事内容与现实事物交织在一起，以毫无逻辑关联的荒诞感实现价值颠覆，对利益至上的商业价值观进行了无情的嘲讽。由于网络动画的创作者很多本身就是年轻人，一方面，他们深谙年轻人的心理特性与情感需求，创作出的作品较易让受众产生共鸣；另一方面，他们往往善于运用与把握最新的技术手段将之与艺术创意结合，也善于运用挪用符号、戏仿、拼贴、颠倒等方式表达讽刺与实现颠覆。

在人物塑造上，国产网络动画人物往往张口闭口便是网络词汇，而且常会自言自语、自说自话，进而将这一青年群体的孤寂、对爱情和友情的渴望乃至看的欲望投射出来，以全方位的感官刺激让受众体验多重感官享受，"女人作为影象（像），是为了男人——观看的主动控制者的视线和享受而展示的"①。以此视角审视看网络动画的人物造型，有的创作者往往会对人物的女性特征进行夸张、搞笑的处理，以满足男性观众看的欲望，例如，《十万个冷笑话》中身材火辣的"女王大人"有着夸张的臀部和浑圆的胸部，以达到受到关注的目的。

国产网络动画受到一些青少年的关注与喜爱，然而当前一些网络动画亦存在不少问题，比如逻辑混乱、视觉暴力、低级趣味等，对青少年造成了不利的影响。为解决这些问题，动画创作者应在迎合观众的观影期待与趣味的同时，不断探索如何讲故事，创作出高质量的良心作品，使观众在享受娱乐狂欢与视觉刺激的同时，提升审美能力。例如，《馒头日记》以创新的叙事形式记录了馒头的生活趣事，令人久久不能释怀，十分感动。同时，近几年在青少年群体中流行的古风热等说明传统文化并不过时，其关键在于如何创新。网络动画的创作者创新能力强，应积极鼓励他们从深厚、悠久的民族文化资源中汲取营养，积极探索在叙事、人物、音乐等方面符合青少年群体审美的表达方式，打造契合时代发展、深受青少年喜爱的产品，打造具有独特的民族特色与美学特征的文化精品。

① 〔美〕劳拉·穆尔维：《视觉快感与叙事性电影》，见张红军编《电影与新方法》，中国广播电视出版社1992年版，第215页。

一方面，青少年亚文化存在一些问题，需要加强引导；另一方面，青年群体采用自己的方式表达对社会的思考，具有值得肯定的价值。只要理性看待，积极引导，青年人精神文化领域的正能量便会被发扬。汤姆·冈宁认为："电影史上的每一个变化都意味着它对观众的影响方式的变化，每一个时期的电影也都会以一种新的方式建构它的观众。"① 动画的创作者、生产者、经营者与管理者既要了解与满足受众的审美需求，也要因势利导，引导青少年的审美趣味与审美诉求，重构多元而健康的青年文化版图。

"展望未来，我国青年一代必将大有可为，也必将大有作为。这是'长江后浪推前浪'的历史规律，也是'一代更比一代强'的青春责任。"② 青少年是朝气蓬勃的群体，是时代的弄潮儿，他们精力充沛，思想活跃，对青少年的价值观认同教育更应该把握教育的规律。媒介生态正在发生巨大的改变，我们应当与时俱进，采取针对性的策略，创新方法，努力在我国上下五千年丰富的历史文化资源中挖掘、提炼出能够让民众产生情感共鸣和理性共识的教育内容。同时，积极推进优秀国产动画创作，丰富青少年的精神生活，引导青少年的动漫审美需求，提升他们的媒体辨别能力，培养健康的审美情趣，自觉抵制消极因素的影响，培育社会主义核心价值观。

二、从解构到重构：从小猪佩奇的二次编码谈起

佩奇是英国动画片《小猪佩奇》中的主人公，这只身穿粉红色裙子的小猪活泼开朗、善良单纯。这部动画片造型简单美观，配色温和，剧情简单生动、风趣幽默，结局圆满，深受儿童喜爱。家长也往往会认同片中所传递的温暖和谐的家庭观念，进而反思与审视自己的家庭氛围、儿童教育等问题，在中国有着较为广泛的受众基础。然而在当前的社交媒体语境下，小猪佩奇的内涵发生了变化。首先作为视觉元素，以鬼畜视频走红，并在抖音、快手等短视频平台上以"社会人"的代名词进行病毒式传播，"小猪佩奇身上纹，掌声送给社会人"这一网络流行语充满戏谑色彩，原来动画片中那个呆萌、稚气的粉红小猪与社会人形成了巨大的反差，令人感到可爱又好笑。网友还进一步发挥想象力，制作了海量的各式各样的小猪佩奇表情包，将佩奇推向新的传播高峰，使其迅

① 〔美〕汤姆·冈宁：《吸引力电影：早期电影及其观众与先锋派》，范倍译，《电影艺术》2009年第2期。

② 习近平：《习近平谈治国理政》，外文出版社2014年版，第50页。

速席卷社交网络,"2018年3月1日至4月16日,网络中有关'"社会人"小猪佩奇'的信息量高达37.9万条,其中微博中就有36.6万条。在将近一个半月的时间里,相关话题的网络传播热度指数达到1.5。很显然,卡通形象小猪佩奇的影响力已经远远超越了儿童及家长这些受众"[1]。可见,《小猪佩奇》已经成为网络交流最热门的交际话语体系之一。

小猪佩奇成为社会人的象征,事实上是网友对符号原有的意义进行了建构并重新编码,并且因符合当代青年网民的特点与需求而引爆网络,成为集体狂欢的噱头。在解码与编码的过程中,青少年网民的主动性和创造性发挥得淋漓尽致,他们对萌萌的粉红小猪运用了拼贴、戏仿等手法解构其原有的意义,并进行了二次创作,小猪佩奇便由可爱稚气的动画角色蜕变为网络流行文化的组成部分。这反映出借助于媒体技术,青年网友并不会甘心只做受众,他们更想做生产者,成为意义的创造者。媒体的去中心化趋势使各种异质元素不再是我生你灭的对立关系,遨游于网络天地中的受众实现了传受合一的华丽转身,与无数虚拟角色共享文化经验,实现了跨越时空的互动。文化语境中的异质相生充分体现了包容性,正如原本被一个爱好单一的园丁不断修剪的整齐划一的草坪,而今却能够百花竞放,自由成长,各自芳香。对于每一个受众而言,其独特的爱好与审美倾向是需要获得沟通、认同与支持的,网友对小猪佩奇进行二次编码,重新阐释原有的内涵,借以抒发自身的情怀并寻求认同。

"在众人参与的活动中,'小猪佩奇社会人'符号更容易超越指向有物质资源或媒介资源的人的能指范畴,转变为强调行为方式的联结仪式。在这种情境下,现代社会中独立分散的个体所面临的孤立感会得以缓释"[2]。现代化转型、多元文化思潮与流动化社会使得大众似乎越来越难拥有相同的关注焦点与兴趣,从而彼此疏离,成为陌生人。在多元价值发展格局中,各类文化理念与价值判断愈加频繁地发生冲突与碰撞,反映了人们价值追求与文化实践的迥异与多样。同时,经济社会的迅速发展与大众文化的强势崛起等推动了民众文化需求的增长与文化偏好的细分,内心寻求归属的偏差令他们寻寻觅觅,不断运用最新的传媒技术寻

[1] 杨宜音、陈梓鑫、闫玉荣:《"社会人"符号意义的变化——以小猪佩奇的传播为例》,《青年研究》2019年第1期。

[2] 杨宜音、陈梓鑫、闫玉荣:《"社会人"符号意义的变化——以小猪佩奇的传播为例》,《青年研究》2019年第1期。

找安全感与归属感，以满足个体的内在诉求。

具有相似特征的人们借助技术平台在网络社群中结缘，进行交流互动，在以趣、情、关系等为基础的虚拟圈子中寻求特定的情感，以期得到某种自我肯定或归属感。小猪佩奇系列"黑话"火速蹿红于社交媒体的各大社群，处于边缘/从属地位的很多青年人以社会人自居，以此标榜自己的身份，宣泄情感，寻求彼此认同、互相交流的圈子，以安放年轻、躁动、彷徨、焦虑的心灵。通过网络建立起互动的虚拟社群，以新技术的去中心化实现去身份化。人们虽蜗居家中，却手持各式微媒介，以多元化参与的形式畅行于虚拟世界，渴望与同好者共享信息、信念与价值观。他们往往会通过搜索工具积极寻求有共同爱好的同类，并以自己的偏好选择社群，通过观察与审视社群氛围与交流内容，在认同社群内容后便会参与其中，期待能够彰显自我色彩，消除孤独，获得自我身份的确认，以虚拟的集体想象建构某种信任、认同与共识。

"小猪佩奇社会人"深刻地体现了青年群体在融入成人世界过程中的矛盾、焦虑与困惑，他们为自己贴上"社会人"的标签，展现自己时尚达人的形象，既是出于社交需要，也折射出其内心的期待与渴望。同时，他们童心未泯，留恋孩童的无忧无虑与天真快乐。粉红小猪这一符号被选中并迅速获得广泛共鸣，就表明了他们对童年的怀念。当下青年人的复杂心理充分体现在对小猪佩奇社会人符号的追逐与消费这一现象中。"研究发展，在'社会人'的符号表征由'大金链子''社会哥'向'小猪佩奇社会人'的转换过程中，其符号意义及寻求过程更为抽象；背后存在着心理解离化和共享现实的社会心理机制。"①

都市游牧者纷纷汇聚于虚拟社区空间，自我身份也以各种虚拟的、极具个性的代号、图片、签名等来表达与呈现，并在与他人的互动中不断调整自我身份的定位。小猪佩奇社会人摆脱了以往社会人穿金戴银的物质形象，体现年轻人对固有或传统社会人形象的仪式性颠覆与抵制，穿金戴银的社会人的典型特征是大金链子、文身、墨镜等，既有某种隔阂感，又缺乏乐趣，显然难以在当今年轻人群体中获得认同，青年网络流行文化显示对其的嘲讽与排斥，选择呆萌可爱的小猪佩奇进行二次编码，以更轻松有趣的系列符号实现群体狂欢。

网络青年亚文化的发展日新月异，不断更迭，"小猪佩奇社会人"

① 杨宜音、陈梓鑫、闫玉荣：《"社会人"符号意义的变化——以小猪佩奇的传播为例》，《青年研究》2019年第1期。

事件当然难逃快速下沉的轨迹。主流文化与精英文化应以开放的态度关注与引导青年亚文化，促进网络青年亚文化的健康成长。值得注意的是，某些媒体与商家在利益的推动下，过度迎合青少年某些并不健康的文化趣味，比如某些媒体出于对经济效益的考虑而对"伪娘"和"宅男"等进行夸张的解读，在青少年群体中造成了不好的影响。因此，必须对这些现象进行严加管理，同时也应加强对青少年的文化素养教育，弘扬和谐美好的旋律，凝聚价值共识。要凝聚共识，须提升媒介内容辨识能力，从而能够"择其是而行之"（《朱子语类》卷十三），进行是非曲直的真理性判断，进行善恶美丑的价值判断，从察类、明故到达理，克服狭隘，树立文化自信。我们应在充分发挥网络青年文化的积极作用的同时，积极应对其背后的黑箱运作与负向影响，提升青少年的文化认知，不断完善知识结构，强化理性思辨能力，进而实现社会的和谐、进步。

"直到突破性的变迁广为人知并因此而被证明，再来理解它们常常更为容易。然而，可以确切地说，生活在今天的我们正在经历一种数字革命，它将永久地改变传媒的景致。但是这一革命并不只是发生于'在那里'的某处。我们都是其中的一部分，并且，我们如何回应和使用新技术以及媒体渠道，正像确定它们的社会影响一样重要。"① 新媒体技术应用开启了重塑媒体之旅，深刻推动着媒体运作方式及游戏规则的新一轮改变，构建了新的实践范式与思维逻辑。毋庸置疑，在当今全球化时代，更需要建立健全各类相关法律法规，规范行政监管。另外，在价值多元化的时代背景下，积极发挥虚拟社群中意见领袖的引导作用亦显得格外重要，拥有相当话语权的新意见阶层具有很强的号召力和带动力。虚拟社群中的意见领袖凭借自己人的身份与接地气的语气，更具传播动机的可信性与权威性，数量虽少，却占据核心位置，在确立与重构价值共识方面具有极为重要的作用。因此，应构建与完善培养意见领袖的合理路径，鼓励他们对虚拟社区中的不良文化内容敢于亮剑，从而引导舆论的正向发展，确保信息传播方向的正确性，弘扬社会主义核心价值观。

目前，世界上很多发达国家早已将媒介素养的相关课程纳入正规教育体系。当前我国的媒介素养教育发展水平与发达国家相比，还存在较大的差距。因此，更应与时俱进地全面开展公民媒介素养与信息辨别力的相关教育，创新媒介素养教育体制，建立各种线上线下的交流与沟通

① 〔英〕安东尼·吉登斯、〔英〕菲利普·萨顿：《社会学》，赵旭东等译，北京大学出版社 2015 年版，第 778 页。

渠道，构筑主流文化与核心价值观的新空间，以人们喜闻乐见的手段与方法拓宽青少年的视野，培育他们的使命感与责任感，提升他们的比较与批判能力，使他们在面对良莠不齐的文化信息与纷争嘈杂的价值冲突时，能够以冷静而清醒的态度与自律意识做出价值判断与价值诠释，能够自觉遵守规范，增强自我约束的意识与能力，并有针对性地加入一些虚拟社群，关注其舆论走向，通过评论、聊天等形式进行正面的引导，确保社会舆论朝着正确方向发展。

第五章 多元探索：国产动画价值观的艺术表达、认同建构与全球传播

"文艺是时代前进的号角，最能代表一个时代的风貌，最能引领一个时代的风气。"① 内容丰富、形式优美的动画作品，以其生动独特的表现形式与传播的瞬时性特点深刻影响着庞大的受众群体，不仅体现了本国艺术创作者的创作能力和文化水平，而且以此传播、引导与强化着价值观认同。艺术文本是一个开放的系统，鲍列夫谈道："艺术欣赏把艺术作品变成了意识的现实，使接受者得以领悟作者的艺思，从而也能尽自己的能力和文化修养同莎士比亚、莫扎特、拉斐尔和普希金进行思想上的交流。伟大艺术家对待生活的经验，他的世界观和创作构思也不同程度地变成接受者意识的内容，变成他们对待现实的方（向）标。"② 而克莱夫·贝尔认为，各类视觉艺术作品就是"线条、色彩以某种特殊方式组成某种形式或形式间的关系，激起我们的审美情感"③。

从第四章的研究分析可以得知，受众对动画价值观的接受、认同程度与动画文本质量、价值观表达方式、传播策略等因素紧密相关，绝不可生硬剥离。通过优秀的国产动画片，人们不仅获得了审美能力与认知能力的提高，而且受到深层次的价值内涵的影响。要实现这一点，必然要在基于受众文化需求的基础上不断提升艺术价值，这就要求动画创作者不但要有观众意识、市场意识，更要不断提升动画原创能力，以匠心精神打造艺术精品。

① 习近平：《在文艺工作座谈会上的讲话》，《人民日报》2015 年 10 月 15 日第 2 版。
② 〔苏〕鲍列夫：《美学》，乔修业、常谢枫译，中国文联出版公司 1986 年版，第 323 页。
③ 转引自朱立元《美学》，高等教育出版社 2006 年版，第 352 页。

第一节 内在依托：传统文化题材动画创作的困惑与突破

"文化认同对于大多数人来说是最有意义的东西。"① 在当今全球化语境下，发展中国家面临着日趋严重的认同危机，"美国学者尼尔·罗森道夫甚至预言说，'基于历史先例，美国将会迅速主导任何新出现的大众通讯（信）媒体，而在它已经主导的领域内，美国不会失去优先地位'"②。这一"历史先例"无论是对发展中国家的文化安全还是对全球文化产业发展而言，都必须得到改变。文化软实力竞争时代，我们应大力研究如何改变高产与低质严重对立的现状，充分激活、创新和利用源远流长、丰富的文化资源，在适应国际市场规则的同时，强化民族身份认同。从文化生产与消费的角度而言，各具特色的民俗习惯、风土人情等是不同的文化类型的生发根源，而受众在接受文化产品时，往往会遵循"文化接近性"，趋向于偏爱与自己文化积淀最接近的文化产品。因此，挖掘与运用丰富多彩的传统文化与独特深厚的美学理念，并采取有效策略对我国价值观进行现代化阐释与有效传播，必然是国产动画的立身之本。

爱德华·希尔斯认为："传统远不止（只）是相继的几代人之间相似的信仰、惯例、制度和作品在统计学上频繁的重现。重现是规范性效果——有时则是规范性意图——的后果，是人们表现和接受规范性传统的后果。正是这种规范性的延传，将逝去的一代与活着的一代联结在社会的根本结构之中。"③ 悠久而丰富的中华优秀传统文化代代相传，不仅以鲜明的民族特色和深厚的文化内涵塑造着我们的精神气质与价值体系，而且为动画艺术提供了源源不竭的创作灵感。文化产品如果无法在市场中构成独特的有效差异性，便会丧失核心竞争力。更好地彰显差异性的重要举措之一便是挖掘与创新中华优秀传统文化，"不忘本来才能开辟未来，善于继承才能更好创新。对历史文化特别是先人传承下来的价值理念和道德规范，要坚持古为今用、推陈出新，有鉴别地加以对待，有扬弃地予以继承，努力用中华民族创造的一切精神财富来以文化人、以文

① 〔美〕塞缪尔·亨廷顿：《文明的冲突与世界秩序的重建》，周琪等译，新华出版社2010年版，第4页。
② 孙英春：《大众文化：全球传播的范式》，中国传媒大学出版社2005年版，第304页。
③ 〔美〕爱德华·希尔斯：《论传统》，傅铿、吕乐译，上海人民出版社2014年版，第25页。

育人"①。很多经典国产动画之所以深受国内民众的喜爱,得到国际市场的认可及艺术同行的尊重,正是因为其对传统文化的继承与创新。20世纪时,在"探民族风格之路"口号的引领下,"中国学派"动画创作者创新与融合了独特的中国文化元素,令《大闹天宫》《天书奇谭》等杰作以鲜明的中国特色在世界动画之林大放异彩,赢得了无数赞誉。新时代背景下,动画的创作、传播与接受的诸多要素都处在不断嬗变之中,面对外来动画的强势围剿,国产动画更应坚守传统文化基因,传承中华优秀文化,"讲好中国故事,展示中国价值",使国产动画更具历史意义与时代价值。

挖掘与创新中华传统文化资源,围绕中国传统文化题材进行动画创作是应对国际文化博弈、建构文化身份认同的一个重要方面。独具艺术魅力且受众面广的国产动画在捍卫民族文化独立性与提升文化软实力等方面具有重要作用,"在5000多年文明发展进程中,中华民族创造了博大精深的灿烂文化,要使中华民族最基本的文化基因与当代文化相适应、与现代社会相协调,以人们喜闻乐见、具有广泛参与性的方式推广开来,把跨越时空、超越国度、富有永恒魅力、具有当代价值的文化精神弘扬起来,把继承传统优秀文化又弘扬时代精神、立足本国又面向世界的当代中国文化创新成果传播出去。要系统梳理传统文化资源,让收藏在禁宫里的文物、陈列在广阔大地上的遗产、书写在古籍里的文字都活起来"②。可以说,推进中国传统文化题材的动画创作与提升传统文化题材动画作品的质量,顺应了时代发展的趋势,具有积极应对全球文化软实力竞争、振兴我国动画产业与弘扬优秀传统文化的重要意义。我们有理由相信,随着中国动画创作理念的日趋成熟,中国动画必将迎来辉煌的明天。

一、传统文化题材电视动画创作的问题与对策研究

"依照学术界较为主流的看法,中国传统文化从时间上被界定为1919年'五四运动'之前形成的文化,从内容上则被界定为以儒家文化为主干,综合道、法、阴阳等多家思想所形成的文化整体。"③ 因此,在此所称的传统题材动画取材自1919年之前形成的文化遗产,既包括物质

① 习近平:《习近平谈治国理政》,外文出版社2014年版,第164页。
② 习近平:《习近平谈治国理政》,外文出版社2014年版,第161页。
③ 任天浩:《从内涵界定理解传统文化的全球化》,《北方民族大学学报(哲学社会科学版)》2011年第5期。

层面，又包括非物质层面，涉及历史、民俗、艺术、手工艺、国学、神话、武侠、语言、宗教、饮食、人居、医药等方面。在对我国传统文化题材动画片创作的研究中，论文《中国传统文化题材动画片创作的历史、现状及趋势（1926—2008）》的作者"对我国在1926年至2008年期间制作完成的146部传统题材动画片进行了梳理"，"同时对2004年至2008年期间在国家广电总局获批立项的221部约25万（251308）分钟的传统题材动画片的情况进行了量化分析"。① 因此，本节依据广播电视总局官方网站上发布的通知公告及附件信息，2007～2017年已经核实发行和备案立项、国家新闻出版广电总局推荐的优秀动画片中以传统文化作为题材的动画作品，对我国近十年传统文化题材动画的现状和问题进行探讨，以期能够为今后的动画创作提供借鉴，努力推进动画题材创新，突破传统文化题材动画创作瓶颈，在世界动画市场充分呈现我国博大精深的优秀传统文化的多样性与深厚性，大力弘扬与传播我国传统文化及核心价值观，不断提升国产动画的质量和动画产业的核心竞争力。

总体来看，2007～2017年我国电视动画数量呈井喷式增长态势，这得益于各级政府对动漫产业的优惠扶持政策的出台，仅"2017年，国产电视动画进一步由数量规模向质量效益转变，全年备案作品共14万分钟，完成发行244部、8.36万分钟，在总产量稳中有降的基础上，进一步科学规划、提质增效"②。同时，国产动画传统题材日趋丰富，传统文化已然成为不断为我国动画提供营养的一片丰沃土壤，发行了占有重要比重的传统文化题材动画作品，而且在质量上取得了弥足珍贵的进步。例如，国产优秀动画片《京剧猫》依托中国戏曲艺术文化，以猫为主角，在奇幻的剧情中创意地融入京剧元素，特别是以京剧中唱、念、做、打等绝活作为猫的动作，带给人别样的审美享受，既体现了国粹的古典韵味，又传递了正能量，以独特的艺术风格向世界展现了韵味绵长的国粹京剧之美，体现了中国传统文化的自信。随着我国动画受众面的拓展，传统文化资源不再只是一部动画的单一取材来源，而更多的是以文化元素的形式融入动画内容，加之我国动画制作技术显著增强，尤其是3D动画技术，能够以逼真、精致的场景和特效表现中华文化的多样性与独特性。然而，相较于动画强国，国产动画在当前传统文化题材动画的发展过程中依然存在一些问题，需要我们积极应对。

① 高薇华、青语潇：《中国传统文化题材动画片创作的历史、现状及趋势（1926—2008）》，《现代传播（中国传媒大学学报）》2010年第9期。

② 高长力：《立足新时代　共创中国动画美好未来》，《传媒》2018年第10期。

首先，动画创作者必须重视加强挖掘传统文化题材动画的空白领域，多方面挖掘优秀文化资源。

在 2007～2017 年间备案的作品与核实发行的中国传统文化题材电视动画中，依据历史人物与事件改编的动画有《少年华佗》《孔子》《少年司马光》等；依据神话故事与民间传说改编的国产动画作品代表作有《水漫金山》《百鸟衣》《壮锦的故事》等；民俗文化与武侠功夫亦占有一定的比重，前者如《中华民俗故事之江南系列》等，后者如《少林海宝》《武侠列传》等；以成语典故、谚语典故、寓言故事等语言文字类的传统文化为题材的动画作品有《漫解国学系列之成语故事》《闽南活文化系列之闽南谚语典故》等。另外，还有一些独具特色、历史悠久的传统文化题材，如茶文化、玉文化等，具体而言，茶文化方面有《太姥娘娘与白茶仙子》等，玉文化方面有《神奇独山玉》等，这些动画彰显了中华传统文化的博大精深，体现了我国动画取材来源之丰富多样，有助于避免创作题材雷同。

然而，国产传统题材动画依然存在一定程度的选材重复现象。生肖题材动画以十二种动物为主体，塑造特征鲜明、受到孩子喜爱的动画角色，如《十二生肖》《生肖宝贝》《生肖山传奇》等。如果动画创作者继续沿用传统的动物设定与观众早已熟知的情节，不加强创意的话，将会让观众产生审美疲劳，则难以独树一帜、深入人心。另外，四大名著也是传统文化题材动画取材的焦点，观众对四大名著的情节较为熟悉，无论是国产动画还是日本、韩国等外国动漫，都有不少改编的作品，因此，建议动画创作者在受众调研分析的基础上运用当代文化思维，加强内容创意，以别具一格的情节或人物形象消除受众的审美疲劳，带来耳目一新之感。

值得关注的是，中华传统文化博大精深，从 2007～2017 年国家新闻出版广电总局推荐的优秀动画片中发现，很多优秀传统文化资源需要我们深入挖掘。例如，传统手工艺优秀动画片相对匮乏，而这一领域的传统文化资源相当丰富，比如地方手工艺（如佛山的香云纱染整工艺）等，品种繁多，而且都是亟待传承的文化瑰宝，具有较大的挖掘空间。动画创作者应在了解其内涵的基础上，以极具创意的情节与独特的艺术表达凸显其文化价值与魅力，为"非遗"保护与传承做出贡献。又如，有些传统文化资源本身的特性在被运用于动画创作中时，具有独特的优势，比如含有喜剧元素的传统曲艺有深厚的群众基础。具有时代感的娱乐元素加上相得益彰的视觉效果，必定会使动画受到各年龄段观众的喜爱。

我国各民族文化异彩纷呈、"非遗"文化博大精深、典籍经书浩如烟海,很多相关的领域都具有纵深挖掘的空间,有待创作者进行积极创新与演绎。我国除了主体民族——汉族,还有55个少数民族,有着多姿多彩的少数民族文化,无论是从动画题材还是从动画作品的内涵方面,都有较大的挖掘空间。目前,"面对今天经济一体化发展的趋势和媒体技术的日新月异,国产'少数民族动画'影片却因数量稀少、手法滞后、题材固化、发行艰难、受众流失等问(题)而踯躅不前,甚至存在着事实上的失语与虚席"[1],亟须采取相应的措施予以改善。再以古建筑文化为例,我国古建筑风格多样,而且不同朝代的古建筑皆有其别具一格的特色,承载着厚重的传统文化内涵。以古建筑文化为题材创作动画,不仅能够传播极具特色的传统建筑文化,还能把东方美学渗透于动画的内容构思和造型设计之中,使作品具有独特丰富的美感。一部古建筑文化题材的动画良作带来的影响可能会远远超过动画本身,对我国古建筑的传承、保护与建筑文化传播都可能产生非凡的影响。

颇具传奇色彩与趣味性的《淮南子传奇》令人印象深刻。此片生动有趣地讲述了原本顽皮的鸿烈肩负寻回书简并拯救苍生的使命,在冒险中,鸿烈与伙伴鸡鸣、狗跳经历了诸多历史事件,领略了前人的智慧与胆识,也感受到了世间冷暖,在一次次磨炼中磨砺心智,明白了何为大道,懂得了如何与自然和谐相处,不断成长。这部动画的创意非常出色,在惊险的寻书简的过程中也增添了很多乐趣,比如在本片中,朱雀竟然是一只萌萌的鸡,白虎竟然是一个胖胖的狗,由此产生了很好的喜剧效果。同时,作品并没有平白地照实阐释历史事件,而往往从小观众的视角充分发挥想象力,带给人强烈的新意。例如,《淮南子传奇》中的《和氏璧传奇》一集讲述了历史上卞和先后几次为君王奉献美玉,却被斩去双脚,最终美玉被文王令人雕琢,命名为"和氏之璧"。在动画《淮南子传奇》中,从鸿烈的视角以各种细节深刻地表现了卞和的执着与他的爱玉之情,比如在向文王献玉途中,卞和双脚已无,坐船一路漂流,十分辛苦,后因天气恶劣,船翻了。"爷爷,船没了。""那,我们走山路啊。""可是,轮车也被石头撞坏了。""那就爬着去呀。""你胳膊受伤了。""没事,等我哭完了,我们就走。"前途渺茫,卞和仍如此执着与坚韧,着实感人至深。

[1] 孟宁、贾秀清:《国产少数民族动画电影发展的现实困境与思考》,《当代电影》2017年第6期。

其次，传统文化题材动画创作者应着力于发掘与呈现中华传统文化的丰厚内涵、价值观念与民族精神，彰显传统文化的核心内涵和独特的民族性。

"为了创作具有'中国形象、中国精神、中国故事'的优秀国产动画片，弘扬中华民族精神，动画创作人员需要发挥主观能动性，打破旧有的改编模式与创作思路对动画风格的有效发挥的限制，在新的时代背景下赋予传统文化新的生命。"[①] 这一呼吁时隔十年仍须加以强调。具有强大的穿透力与生命力的传统文化资源是民族生存的根基与源泉，然而在很多的国产动画中，传统文化有时只起点缀的作用，难以遮盖其对美、日动画的模仿痕迹。这种动画尽管充斥着众多的文化符号，给人带来美好的视觉体验，但由于没有彰显中华文化的独特性，确实很难引发观众的情感共鸣，难以成为精品良作。因此，动画作品应努力探索如何运用与创新传统文化符号，彰显底蕴深厚的文化内涵与具有独特魅力的美学理念。

在这方面，被很多大学生誉为"良心国漫，好国漫"的《中国唱诗班》系列动画可以带给我们一定的启示。该系列动画以古诗、古文为题材，从画面到音乐，各种传统元素安排巧妙，语言优势被充分发挥，情感表达含蓄，浓浓的中国风扑面而来，清新如雨，以较高的审美价值带给人视听、情感上的满足感。《中国唱诗班》系列动画无论是视觉符号的运用还是叙事、情感表达方式，都带给人浓浓的中国味，例如，在《相思》中，红豆多次出现，如王维诗中的红豆、热热的赤豆粥、送给六娘的红豆、六娘鲜血滴出来的"红豆"等，红豆符号化为爱情的甜蜜与相思的痛苦。作品中的角色造型、色彩运用、细节刻画、线条、情感渲染无不令人身临其境，引发情感共鸣，充满审美愉悦，也令人体味到相思的苦楚，自然赢得了良好的口碑。

别开生面的"宣传普及古代科技知识，继承和弘扬优秀传统文化"的优秀作品《铜娃说耒耜》专门介绍了农耕文明和耒耜文化，体现了我国传统文化的多样性与深厚内涵。的确，随着现代农业的发展，传统农耕农具逐渐退出历史舞台，年幼的孩童对传统农业文明几乎没有什么概念，然而在广袤的中华大地上，传统农耕农具伴随着中华民族漫长的生存与发展历程，蕴含了不屈不挠的民族智慧与民族精神，利用孩子们易

[①] 高薇华、青语潇：《中国传统文化题材动画片创作的历史、现状及趋势（1926—2008）》，《现代传播（中国传媒大学学报）》2010 年第 9 期。

于接受和喜爱的动画向他们介绍农耕文化和耒耜文化，以传承传统文化，了解民族历史与文明，引导孩子们珍惜当下，具有重要意义。

再次，传统文化题材动画创作者应当在尊重经典的前提下，结合现代艺术观念与创意精神对传统文化素材进行深入钻研和分析，打造动画精品。

近年来，很多动画公司不断探索自己的创新之路，传统文化题材动画佳作迭出，引领了传统文化内容、科技创新及内容创意的融合之路，极具时代气息。例如，《天行九歌》是玄机科技旗下的一部国产3D动画，取材于风起云涌的战国时代，讲述了韩非、卫庄、张良、李斯等一批怀揣绝技、才华横溢的英雄们的爱恨情仇、家仇国难。这部人物颜值超高的动画片画面精美，场景宏伟大气，塑造的人物唯美传神、个性分明、形象灵动，展现出二维动画难以表现的透视镜头角度；古典配乐烘托主题，优美动听，感染了受众，引起了受众的情感共鸣。同时，《天行九歌》对"重信守诺、以义立身、舍己为人、勇于奉献"的传统文化精神和传统美德的展现与阐释贯穿于生动、惊险的情节中，引人入胜，令人印象深刻。

然而，当前一些3D动画画面构成简单而缺乏美感，制作不够精细，使得观众好感大跌，失去观看的兴趣。某些动画创作者或缺乏想象力，或创作理念陈旧，有粗制滥造之嫌，无法满足现代观众的口味需求。一方面，很多国产动画缺乏想象力，有时仅靠人物对话传授传统文化知识，难以令人印象深刻，没有体现出中华传统文化的真正价值；另一方面，尽管我国动画制作技术已有显著进步，但仍须以打造精品之创作精神不断提升作品质量，努力学习我国早期动画作品的创作经验。例如，"中国学派"动画《山水情》的创作团队精益求精，锐意进取，推敲揣摩画面细节，将深奥的哲理与唯美的画风有机融合，进而将意境之美发挥得淋漓尽致。

最后，国产传统题材动画对受众的需求的把握仍存在定位不够清晰或错位的现象，因此，应加强对目标受众的文化需求的研究，建构审美认同。

随着时代的发展，我国动画受众的年龄覆盖范围越来越广，文化需求更可谓日新月异。文化产品创作者必须不断与时俱进，以各种灵活的艺术方式提炼、重塑、激活沉睡的文化资源，赋予传统现代精神，获得当代观众的喜爱与认同。例如，2007～2017年间，语言文字与寓言故事类动画中出现了不少的佳作。汉字是中华文化的根，是中华文化的命脉，

动画《奇妙的汉字王国》围绕汉字讲述故事和典故，用生动有趣的方式将汉字起源及其历史演变表现出来，引发小朋友对汉字与我国文字历史的兴趣，特别有新意。"汉字之美不仅是线条之美、结构之美，更重要的是文化之美"有其悠久的历史，蕴含着丰富的文化内涵，"汉字美，是数千年演变的结果，是积淀下来的感受"。① 而中华寓言故事博大精深，内涵丰富、深刻。语言文字与一个民族的文化精神及思维方式等紧密相连，很多家长日益注重培养孩子的英语能力，却忽略了本民族的语言与文化，因此，在全球化的今天，更应该在此领域进一步拓展与深化。

同时，对目标受众的文化需求与审美趣味等进行较为深入的调查与研究，是国产动画发展的突破口。已经不是孩童的受众需要的不再是简单的传统文化常识灌输，而是对文化内涵的深入理解和感悟，以中国风之美治愈疲惫的心灵。深受青少年喜爱的3D动画《少年锦衣卫》在2017年播出第一季，便以"黑马"之势成为热议作品。这"是一部以明朝锦衣卫文化为载体的武侠热血风的3D原创动画。除了成熟的计算机技术所带来的动画画风的惊艳，情节人设所带给观众的情感共鸣外，恰到好处、与画面相得益彰的动画音乐是这部动画的独特之处"②。这部作品剧情交错复杂、曲折多变，武斗场面精彩绝伦，无论是场景设计还是人物服饰等，都美轮美奂，将人带入历史空间之中。剧中所塑造的两个女性形象——九公主与方雨亭，性格各异，都非常符合各自的身份与成长经历。该动画一经播出，便集聚了许多折服于《少年锦衣卫》艺术魅力的观众，他们都自发为《少年锦衣卫》做宣传，其中既包括二次元核心人群，也包括二次元圈以外的人群。

面对汹涌而来的外来文化的挑战，我们更应在坚持文化独立性的基础上对传统文化进行选择性的挖掘与激活。以创意思维传承、发展与创新中华优秀传统文化，不仅是提升动画软实力的有效路径，而且是增强民族凝聚力与建构民族文化认同的重要举措。具有鲜明民族特质的中华优秀传统文化是国产动画发展的不朽资源与土壤，在当今时代条件下，优秀传统文化越发焕发生生不息的活力与强大充沛的能量。运用好中国传统文化题材，有利于国产动画形成鲜明独特的民族风格，提升动画核心竞争力。动画创作者应更为广泛而深入地挖掘传统文化资源，可喜的是，目前我国动画界已经出现了一批令人耳目一新的传统文化题材动画

① 李守奎：《汉字为什么这么美》，陕西师范大学出版总社2019年版，第116页。
② 耿蕊、林斐婧：《国产动画〈少年锦衣卫〉音乐评析》，《中国广播电视学刊》2018年第9期。

佳作。例如，备受好评的原创中国风动画——《中国唱诗班》系列动画，该系列动画构思巧妙、精致考究，让观众在无形中对古诗和历史产生亲近感；又如，萌态十足的《漫赏秦腔》在保留和继承秦腔的内在神韵和价值取向的基础上积极探索，精选秦腔名作、名段等，加强科技与文化的结合，创新秦腔的艺术表现形式与传播路径，获得了年轻人的认同，人物形象深入人心，圈粉无数。相信不久的将来，中国动画能够借助传统文化的力量蓬勃生长，在世界动画之林大放异彩。

二、中外传统文化题材经典动画的比较研究

很多改编自经典文学作品的动画在放映前没有做很多的宣传，但比较容易引起人们的关注，这与观众的"前理解"或期待视野有一定关系。观众由于对故事情节与人物有了"前见"及"前把握"，进而有了"前理解"和一定的审美期待。受众接受心理为影像形式的经典作品创造了接受条件，但对于动画创作者而言，要将文学作品中的经典人物及情节以视觉化和动态化的方式呈现在受众面前时，以非凡的想象力恰到好处地赋予受众审美的新鲜感，无疑是一种挑战。

"要把优秀传统文化的精神标识提炼出来、展示出来，把优秀传统文化中具有当代价值、世界意义的文化精髓提炼出来、展示出来。"① 因此，应不断加强我国传统文化资源的再审视、再挖掘与再创造。扎根于本土文化的文化产品往往更能够强化民族记忆与文化认同，能够加强传统文化的普及和教育，提高民族文化素养与自觉保护意识。借助动画作品传承与发扬民族文化，是增强对外来文化的抵抗力的有效途径。翻开近百年的中国动画发展史，无论是国产动画长篇开篇之作《铁扇公主》、名噪全球的《大闹天宫》，还是新媒体动画《桃花源记》等都是对经典文学作品进行改编，体现了我国独有的文化价值观念与审美趣味。同时也应该看到，当前很多国产动画在承载民族精神与传达价值观方面，出于种种原因而遭遇很多的瓶颈与困惑，在质量上和一些国外经典动画作品存在差距，对观众缺乏吸引力。因此，应加强对自身传统文化的挖掘和对世界优秀文化的吸收，在对目标受众进行广泛调研的基础上，不断增强创新能力，对经典文学作品进行加工和改编，辩证地学习与借鉴国外经典动画的创作经验，回顾与总结我国文化经典成功改编的经验，在探索中寻求突围之路径，改变当前我国动画重量轻质与文化失语的现状，

① 习近平：《习近平谈治国理政》第3卷，外文出版社2020年版，第314页。

以具有鲜明民族个性的动画传播我国优秀传统文化与民族精神,振兴国产动画产业。

美国动画《花木兰》改编自中国北朝民歌《木兰诗》。《木兰诗》塑造了一个没有经过夸张与变形的、颇具想象空间的女性形象,她是一个孝顺的女儿,为军帖"卷卷有爷名"而叹息,所以义无反顾地"万里赴戎机",最后战胜归来,"当窗理云鬓,对镜贴花黄"。由此可见,花木兰替父从军是因为不忍年迈的父亲上战场,她是一个忠孝两全的人物。迪士尼制作的《花木兰》借用了花木兰故事,却演绎出一个独立好强、叛逆勇敢的当代美式花木兰,是一个美式英雄。动画中的花木兰叛逆、张扬,相亲时漏洞百出,此后的唱词说明她无法压抑个性,要追寻自我、释放自我,恰巧皇帝紧急征兵以抵抗外族入侵,木兰便借机毅然离家,替父从军,这便使原作中出于孝的动因转变为实现自我价值。动画中的花木兰体现了美国人豪放不羁、追求自我的价值观。动画中的有些片段无疑是在戏谑、调侃我国传统文化对女性的压迫,如媒婆让花木兰解释"四德"时,木兰的回答显然与中国传统文化的"四德"有较大的出入。在这部动画中,对中国传统文化对女性的歧视持批判的态度,但是完整准确而非断章取义地对文化进行诠释应该是文艺创作所秉持的准则。另外,《花木兰》还省略了《木兰诗》中的部分内容,尽管又增加了别的中国传统文化符号,如祠、木须龙等,但这完全是为了用来承载美式价值观。

迪士尼在确定选择花木兰这一题材后,对原著展开艺术想象与叙事重构,重新进行定位和挖掘,从艺术元素的运用而言,《花木兰》的确富含典型的中华文化元素,如江南的山水、星罗棋布的农田、秀气的东方庭院及战争中使用的火炮等,这些表层文化符号生动逼真地体现了西方人对东方文化的最初印象与文化想象。然而同时,由于文化积淀、思维方式与价值观念等的不同,《花木兰》的编剧们按照自己的理解与意图进行创作。《木兰诗》的忠君和孝道体现了中国传统文化价值观,而动画《花木兰》中的花木兰风趣幽默、追求自由、渴望证明自己,她被识破女儿身,遭到大军遗弃后,说:"也许我并不是为了爹爹,也许这么做只是想证明我自己有本事,这样往后再照镜子,就会看见一个巾帼英雄。"迪士尼运用个性鲜明的人物塑造、恢宏大气的音乐与精妙绝伦的幽默手法赋予了观众一个精彩的个人英雄主义梦,体现并强调了美国独立的文化精神与个人英雄主义的价值观念。从外表举止和个性特征来看,花木兰完全变成一个叛逆的当代西方少女,希望通过奋斗来实现自我价

值,折射出美国主流价值观与人生态度。

这部解构了中国传统文化并对其进行重新编码的典型迪士尼动画,运用了中式场景与美式情节,添加了极富喜剧色彩的配角木须龙和蟋蟀,凸显了其典型独特的诙谐幽默风格,加入了优美动听的歌曲,体现了将流行音乐与动画情节融为一体的迪士尼动画的一贯风格,特别是花木兰吐露心声的歌曲《倒影》很快在年轻人中流行,成为脍炙人口的经典。跌宕起伏的情节、优美动人的画面、悦耳动听的音乐使得这部影片深受观众的喜爱,然而无疑地,中国别具韵味的艺术符号、浓厚的文化底蕴乃至坚韧不屈的民族精神被剥离掉了。在全球化的今天,动画强国以"拿来主义"对异国经典进行改编,然而中华民族悠久深厚的文化有时候并不能被他国艺术家完全正确地解读,而且我们也无法指望他国作品忠实地表现中国文化并传承我国的文化价值观。我们更不能沉浸于轻松幽默的美、日动画中,无条件地接受与认可其价值观。在此情境下,一方面,我们要大力弘扬与发展传统文化,提升民众文化素养与辨识能力;另一方面,必须扎扎实实地做好动画,打造文化精品,辩证地思考与学习《花木兰》的改编经验。

动画片《哪吒闹海》取材于《封神演义》,但动画改动较多。原作中,闹海引出了各种纷争,并牵扯出商周之间的政治斗争、宗教的派系之争等;动画在改编时剔除了晦涩难懂的宗教哲学内容,通过提纯净化,突出了主题并进行重新组合,形成了清晰明了的线索。动画对哪吒这个形象也做了较大的改动,原作中的哪吒野蛮无理,首先挑起战争,后又杀人,冥顽不化,与父亲也有很大的矛盾。动画中的哪吒出生后被神仙太乙真人收为徒弟,在七岁那年,遇到龙王抢夺童男童女,哪吒为救百姓打死了龙宫太子。龙王为报杀子之仇而降水灾于百姓,逼迫李靖杀死自己的儿子哪吒,李靖不忍下手,于是哪吒为救百姓而不得不自刎,太乙真人以莲藕为肉身,让哪吒得以重生,哪吒最终为百姓除害。动画塑造了一个勇敢且有情有义的小英雄形象:哪吒与龙王的斗争完全是龙王的责任,他伤害百姓,索要童男童女;夜叉蛮不讲理,动手打哪吒;对于龙宫太子,哪吒也是忍无可忍才打死他。由此,《封神演义》中的哪吒形象在目标受众为少年儿童的动画《哪吒闹海》中实现了颠覆。

在处理哪吒与李靖之间的关系上,原著中,哪吒与李靖之间毫无亲情可言,他们之间的矛盾不可调和。但这一矛盾在动画中被弱化了,在"哪吒自刎"这场戏中,李靖为救百姓而不得不举剑杀子的分镜头如下:

中景：家将挡住李靖："使不得呀！"

特写：家将的手顶住李靖举剑的手："老爷，使不得，使不得呀！"

近景：李靖推开家将："天命难违啊！"

特写：李靖举剑的手。

近景：赤龙出来又打了一个闪电。

近景：雷电交加。李靖紧张的脸。

特写：哪吒叫着："爹爹！爹爹！"

近景：李靖不忍目睹，手一松，（下移）剑落。

全景：剑落在哪吒身边。

中景：李靖身体不支。家将忙扶住李靖。

在这一组镜头下，李靖的不忍与哪吒对父亲的爱表现得淋漓尽致，编剧提道："这里还有一个插曲：当李靖举起宝剑欲杀哪吒时，哪吒对李靖的称谓曾有几次改动。一次是让他喊'李总兵'。还有一次是直呼'李靖'。几经争执，才决定还是让他喊'爹爹'。现在看来，让哪吒喊'爹爹'，更符合父子之间的人物关系，也更确切地表达哪吒此时此地的感情，也更增加影片的悲剧气氛。"① 同时，正义的小英雄自刎的过程被演绎得动人心魄、感人至深。面对遭遇水灾、性命堪忧的百姓，面对父亲的不忍与痛苦，哪吒咬住头发，手持宝剑，跳上高处，手指空中的龙王，叫道："老妖龙，你听着：我一人做事一人当！不许你们祸害别人！"然后转向李靖："爹爹，你的骨肉我还给你，我不连累你。"哪吒对老妖龙的愤慨憎恨、对责任的勇于担当与对父亲的爱通过铿锵有力而无比深情的对白表现出来，令人荡气回肠，其悲情色彩令人动容。由此，他保护百姓之心、他的舍生取义、他的爱父之情，为闹海壮举找到了新的理由，也比原书中"割肉还母，剔骨还父"那种血腥报恩更能打动观众，更易为讲求仁孝的中国人所接受，更符合时代要求。

动画《哪吒闹海》是以哪吒为儿童身份及心理特征进行刻画的，不仅能够显现哪吒形象的栩栩如生、可爱生动，而且能够有效地增强动画片的亲和力。在这个再创造过程中，形象造型设计显得特别重要，能够很好地体现编剧赋予片中人物的意旨。正义、善良而又充满人情味的小英雄被设计为"赤身露体，浅色肉身，配以红绫和金圈，闪着两只乌黑

① 转引自孙立军主编《中国动画史》，商务印书馆2018年版，第164页。

机灵的大眼睛，显出稚气与智慧，两道硬挺的剑眉，显得十分威武"（导演艺术小结），而场景设计则采用了装饰画的处理方式，细节处理得精益求精，道具、房屋、服饰、饰纹都非常讲究，表现力十足，如借鉴马远作品而形成的波涛汹涌的大海、结合民间年画和国画的太乙真人造型等，充满了浓厚的民族特色。在视觉表现上，"哪吒再生"一段动人心魄，既能够给人带来视觉享受，也做到了以情感人：当仙鹤将灵珠子（哪吒的魂魄）放入莲花中，仙人浇灌金水，在绚丽的光彩照耀下，花蕊冒出青气，莲藕、莲叶、莲花依次入画，哪吒重生于莲花之上。画面用叠化的方式渲染，让观者为哪吒的重生而感动。在师父的声声呼唤下，哪吒苏醒，这个可爱的正义小英雄复活了，他悲伤地奔向师父，师徒相拥，非常感人。哪吒身上的悲剧色彩体现了中国传统文化思想及传统价值观，最能触动中国受众的心。

《哪吒闹海》综合了诸多中国传统文化元素，民族风格鲜明而浓厚，色彩强烈，韵味十足，以装饰性色彩突出哪吒的勇敢机智、正义、爱憎分明的性格特征。那似火的红代表了生命与正义，被突出地用在了哪吒出生后的片段，为主色调；他重生时，不仅用了红色，还用了绿色，绿色象征生机与希望，同时与哪吒以莲藕为肉身相辅相成，流畅的线条凸显哪吒所代表的强大的生命力。《哪吒闹海》中不同角色亦吸收了传统文化元素：李靖的大红官袍，衣角底下露出一块护膝铠甲，脚蹬黑色朝靴，武官文扮，合乎情节发展的要求；太乙真人白发慈颜，身着紫色道袍，来去乘驾仙鹤，仙风道骨；龙王瘦骨嶙峋，青面马脸，凸显其性格的残暴；龙王太子全身白色，发光的龙眼，咄咄逼人，是一个骄横、不可一世的小霸王。可以说，各个造型与主色调都形象地表现了各自的性格特征，相互补充与衬托，相得益彰，形象夸张而奇特、生趣盎然，给人以很强的审美享受，成为中国动画中又一里程碑式的杰作。不同于《大闹天宫》中追求自由与敢于抗争的孙悟空，《哪吒闹海》中的哪吒更注重对人民利益的维护，对孝道的遵循。《哪吒闹海》在改编时删去了神权、王道、宗派之间的纠葛与纷争，也删去了他帮助武王的情节，减少了神权色彩，强调了哪吒维护百姓利益的心胸与情怀，将一个天真无邪、善良心慈、敬爱双亲、反抗强权、爱憎分明、智勇双全的小英雄塑造得生动形象。《哪吒闹海》创作于特定的时代背景下，哪吒重生后更加成熟与勇敢，东海龙王最终被彻底打败，这种对捍卫尊严、匡扶正义、善良无畏的讴歌无疑是符合时代要求与受众心理期待的。

在文艺创作民族化的过程中，一些创作者走入了误区。例如，一些

文艺创作者片面地认为，采用某些传统文化元素，运用一些民族文化符号就是民族化，这是为民族化而民族化，以致当前我国很多的艺术作品出现图解文化元素、乱用或滥用民族符号的问题。单纯地将某些中华传统文化符号与民俗艺术元素教条化、公式化，无疑是在文化传承上的舍本求末，不分青红皂白地随意套用更违背了文艺创作规律和创新精神。又如，在动画题材的选择上，美国动画常以他国的文化经典打造出美国动画，日本的宫崎骏也常在自己的创作中使用异国风情与故事，但作品依然是宫崎骏的风格。我们为什么不能在发扬本国传统文化的基础上广泛吸收全人类的文化宝藏，创作出具有鲜明民族特色的中国动画呢？《黑猫警长》的导演戴铁郎曾自信地表示："再过两百年，《黑猫警长》就是民族传统动画！"艺术家们应在创新中走出困惑，传统文化元素并非永远沉睡于历史的尘埃之中，并非一去不复返，而需要在传承中赋予其生机勃勃的力量，使其得以承上启下，源远流长。只有深入探索与大胆创新，将优秀的传统文化元素传承下去，有着"深度和灵魂"的"形象和生命"（动画）才能显现活生生的中华民族文化形象，在新时代滋养、壮大民族精神，增强民族认同感。

三、微传播语境下的文化传承与动画创新

随着媒介技术的迅猛发展，微文化传播场域下众多微小的文化碎片将身处其中的每一个个体裹挟。在碎微化文化语境下，一方面，我国传统民族文化因其整体性、系统性的宏大叙事与知识逻辑，正在遭遇被解构的表达困境与生存危机；另一方面，当代传播的新媒质、新方式、新平台，也为传统文化在新时代的传承、重构、创新开辟了更为广阔的空间。推动我国优秀传统文化的传承与创新，令悠久的传统文化重新焕发青春光彩，书写我们的新文化身份，是具有重要理论意义的时代命题。在"中国经典民间故事动漫创作工程""百部社会主义核心价值观动画短片创作项目""中国戏曲经典原创动画工程"等一系列工程与项目的推动下，很多优秀的、符合时代要求的动画作品（特别是动画短片）应运而生，"工程（中国经典民间故事动漫创作工程）实施一年多来，已启动《大禹治水》《愚公移山》《大运河奇缘》《百鸟朝凤》等10部电视动画片，以及一批动画电影、动漫出版物、移动端动漫作品"①，获得了良好的效果。但我们仍须保持坚定不移的文化自信及与时俱进的创新

① 高长力：《立足新时代　共创中国动画美好未来》，《传媒》2018年第10期。

思维，在保持文化独立性的基础上推进传统文化的创新发展，积极探索适应时代发展与我国国情的文化创新发展战略，推动传统文化的创造性转化，全面增强中华民族传统文化的竞争力，强化价值观认同，捍卫国家文化安全。

从利奥塔对现代知识建构向小叙事转变的揭示，到鲍曼对流动的现代性由沉重形态、固态向轻快形态、液态转变的发现，均体现了文化碎片化的现实趋势与发展程度正在升级，运行于当今传播时代的微文化形态及其发展逻辑正在催生新的媒介生态与秩序。以新媒介技术为载体的碎片化微内容往往呈现自叙述的色彩，身处传播终端的微主体与未曾谋面的他人进行平等的对话与交流，通过各种微媒质表达自己的声音，各种不同的观点与言论在相对自由、开放的空间相互碰撞。在这样一个被微文化主宰、包围的信息空间，文化内容被去语境化，孤立短小的信息片段往往使理性论证难以展开，具有逻辑性、严肃性与厚重性特征的中国传统文化正遭遇传播困境。同时，在当今时代微传播语境下，人们往往根据主观意图从文化整体中攫取只言片语为己所用，常常致使具有系统性、整体性的传统文化在信息碎片传播过程中被误读、误解与误传，文化碎片的蒙太奇组合使不成体系的自传播剥夺了文化的整体性与系统性，而蕴含于内的深邃的哲学思考与精妙绝伦的浓郁韵味被消解得荡然无存。

面对当前传统文化领域日益凸显的理论阐释与实践对接的现实矛盾，一方面我们必须在不丧失文化个性的基础上开拓民族文化振兴的道路，以强大的文化自信在全球文化市场再现自己，表达独特的民族精神与民族性格；另一方面，传统文化的传承与创新应适应时代语境，应是客观实际的现实反映，故而思考如何推动传统文化创新发展、形成极具时代精神与活力的新型现代文化、大力提升中华传统文化的国际影响力，是我们始终需要面对的、具有重大实践价值的时代课题。

霍斯金斯曾通过冷静地剖析，认为一定的人群应该时常在媒体上"看到自己的形象的再现"，引发了我们对民族传统文化发展与民族认同建构等问题的思考。正如尼尔·波兹曼所说："我们的语言即媒介，我们的媒介即隐喻，我们的隐喻创造了我们的文化的内容。"① 当社会大众的直接经验被"我们的知识是媒介化的"间接经验替代时，现代媒介便不仅在传递文化，而且在塑造人们的意识形态。"大众媒介对'想象社群'

① 〔美〕尼尔·波兹曼：《娱乐至死》，章艳译，中信出版集团2015年版，第17页。

的形成所起的促进作用成为国家认同建构的新途径。"① 被认同的民族传统文化在历史传承中极具活力地展示了其独有的魅力，并在现实性上被赋予了某些特殊的价值，成为在各个历史时期凝聚民族精神的伟大力量。

中国传统文化源远流长、博大精深，具有高度的通摄力、灵活的吸收力、较强的包容力与顽强的生命力，然而若以当代传播视角审视博大精深、源远流长的传统文化，便会发现其独有的神韵、傲立的风骨与严谨的思辨，在令人对历史积淀与民族智慧心怀敬畏的同时，也在某种程度上让人产生时代疏离感。毋庸置疑，极具静与群体性特质的优秀传统文化在被纳入现实语境与当代文化版图之时，亟须在秉持文化传统的同时，以当代媒体思维进行重新建构，顺应时代的发展，摆脱困境，这样传统文化才会生机盎然，否则就只能成为留存于记忆中的古董，彻底丧失自我更新与抵御外来文化渗透的能力。事实上，中国传统美学中的微言大义、言近旨远等，以微形式蕴含了大意蕴，极适宜在微文化传播载体上进行传播。问题的关键在于我们如何找到契合点去选择、整合与创新，如何获得受众的接受与认同，建构价值共同体。

值得注意的是，当代文化的存在与发展深深地根植于传统文化土壤之中，任何脱离历史根基、企图凭空塑造与建构本民族的新文化的，都是行不通的。世界上一些民族，正是由于其民族文化与民族精神未能与时俱进地适应历史发展而被湮没于历史长河中。优秀传统文化是民族得以存续发展的血脉基因与思想基石，任何断裂都会令其陷入文化失落与民族精神缺失的危机。特别是在价值多元化的全球文化场域，传统文化以活着的现实性与生命力，塑造着各民族独特的民族个性、精神气质与价值体系，并以此辨识"我们""他们"的历史表征与文化界限，在比较中成为民族成员身份识别的重要依据，实现文化身份认同的塑造与强化。具有鲜明民族特质的传统文化的世代传承与创新发展，不仅是建构认同与共识的基础，也是国家综合实力的重要组成部分。事实上，在社会转型、价值诉求活跃、异质元素混同的当下，民族成员面临的文化选择风险明显增大，更需要优秀传统文化价值的指引，凝聚共同体向心力，以避免个人陷入价值迷茫和信仰危机中。

对当代文化语境的理性审视与反思，一方面提出了关于民族文化未来走向与价值共识建构的命题，另一方面也引发了人们对民族传统文化

① 刘燕：《国家认同建构的现实途径：大众媒介与"想象社群"的形式》，《浙江学刊》2009年第6期。

何以实现代代传承与更新发展的思考。我们必须认识到，具有民族历史感的优秀传统文化所特有的延续性和不可割裂性，决定了我们必须辩证思考传承与发展、解构与建构、弘扬与创新的问题。在激烈残酷的全球文化博弈语境下，传统文化的创新不是简单地回归传统，也绝非全盘西化的认同，而是一种创造性转换，是以创新思维对本土文化资源进行再发现、再创造，赋予传统新的生机，呈现我们的独特文化魅力，培养个体成员的归属意识，凝聚价值共识，增强民族文化自豪感。

传统文化是历史与现实的统一，它在形成过程中经历了历史积淀与考验，并不断地向前发展，是历史条件和时代背景的缩影。传统文化的与时俱进应坚持"取其精华，去其糟粕"的原则，被记忆的传统往往是被选择与被认同的部分，这是一个充满活力的过程，被记忆的部分得以传承并被赋予特殊的价值，实现共同体成员特殊的利益。当传统文化面临传播危机与强势文化围剿的困境时，我们要认清历史使命，唤醒时代精神，在借鉴国际经验与保留传统文化精髓的基础上创作、生产具有强烈民族特征的文化产品；抓住机遇，跳出文化传播的传统方式，遵循和把握微传播规律，创新传播理念、思路和方法，有针对性地推送文化内容，充分呈现中华优秀传统文化鲜活的现实性与生命力，使其在瞬息多变的社会互动中，发挥凝聚共同体向心力的无可取代的作用。

习近平总书记指出："增强文化自觉和文化自信，是坚定道路自信、理论自信、制度自信的题中应有之义。如果'以洋为尊'、'以洋为美'、'唯洋是从'，把作品在国外获奖作为最高追求，跟在别人后面亦步亦趋、东施效颦，热衷于'去思想化'、'去价值化'、'去历史化'、'去中国化'、'去主流化'那一套，绝对是没有前途的！事实上，外国人也跑到我们这里寻找素材、寻找灵感，好莱坞拍摄的《功夫熊猫》、《花木兰》等影片不就是取材于我们的文化资源吗？"① 无论是传承还是创新，都是一种价值判断，在其过程中都必须保持文化自信。在当今微传播时代，我们更须坚定地推进传统文化传承与创造性转换，与时俱进地根据微媒介的特质对优秀传统文化进行编码与创新，以生动形象、简洁明了的媒介语言与风格多变、极富感染力的文化符号讲好中国故事，弘扬中国精神，彰显中国风格。

民族传统文化具有强大的渗透力与感染力，在时代发展中越发彰显独特个性，并得到持续丰富与发展。荣获第二十七届葡萄牙埃斯平霍国

① 习近平：《在文艺工作座谈会上的讲话》，《人民日报》2015年10月15日第2版。

际动画电影节最佳影片奖（A组）的《塘》，是一部片长5分44秒，传承了中国传统水墨画的笔法，淋漓尽致地呈现了古意盎然、唯美意境的动画；《墙——献给母亲》秉承力求体现民族化、人性化、国际化的创作思路，以回忆开启了对母亲智慧与爱意的描述，顽皮的孩子爬上城墙，面临危险，后来在母亲从容镇定的引导下脱离了困境，母亲一抓住刚摆脱困境的孩子便打他屁股，之后却紧紧抱住孩子不肯撒手，这个简单的动作表现出母亲的担忧、智慧与满满的爱。片尾与片头相呼应，孩子由儿童逐渐成长为少年，再成为成人，但透过玻璃珠，母亲依然牵着孩子的手，这一场景深深地烙在孩子的脑海中，也深深烙在观众的脑海中，令人感动，引发观众的共鸣；《卖猪》是一部原汁原味的中国动画片，充分表现了黄土高原的广阔与人民的淳朴，音乐糅合了多种地方元素，特别是秦腔在片中由流浪歌手唱出，显得凄凉而悲怆，"集市"这一幕中运用了大量的民间艺术表现手法，在简短的时间内浓缩了丰富的传统文化与民间文化元素，极具视觉冲击力，整部动画充满黑色幽默，令人笑中带泪。

在雨后春笋般出现的文化产品中，互动叙事类文化产品将受众的体验推向了更高峰。近年来，互动叙事类文化产品屡屡成为热门话题，无论是2018年在国外上映的交互剧《黑镜：潘达斯奈基》，还是2019年我国推出的互动游戏《隐形守护者》，一出场便以惊艳的方式受到用户的广泛关注和讨论，体现了国内外受众对互动叙事模式的浓厚兴趣。在动画创作中积极采用先进的媒介技术，设置互动情节，能够激发受众的参与感，在传承文化、交流心得、参与互动中获得与更新审美体验与文化积淀。我国动画应积极关注与开发此类作品，激发受众（特别是年轻人）的参与热情，为他们的碎片化时间增添乐趣、光彩及正能量。

值得关注的是，微媒体赋予了民众自主话语权，但由于传统媒体把关人的鞭长莫及，一些个性化的、自发的、碎微的、情绪化的信息内容替代了系统、整体、权威的传统文化与主流价值观，各式浮光掠影般的文化碎片感性地充斥于去中心化的网络世界，程度不同地削弱与侵蚀着民众的理性判断力与独立思考力。价值观领域集体性焦虑的加剧使我们认识到必须把握时代脉搏，正视挑战，共同努力，充分利用微媒介弘扬我国核心价值观，防止微文化肆意演变为"危文化"，从而实现价值引导的再中心化。当前"百部社会主义核心价值观动画短片创作项目"等推出的优秀作品能够适应时代的发展要求，唤起了群体成员（特别是年轻受众群体）的心理归属感与民族自豪感，因此，国产动画应主动占领

微文化阵地，提高文化引领力，以强大的互动性和传播力激发文化生命活力，传播正能量正价值。

共同体的强化与民族文化魅力及渗透力的强弱有着直接关系。当代白热化的文化竞争态势对文化产品的吸引力与感召力提出了较高的要求，基于微传播的特点，以创新意识进行梳理、诠释和运作，应努力实现动画创作中对传统文化资源的"两个转换"。一是突破传统灌输式传播视角，向以领悟、审美为旨归的视角转换。事实上，精神世界与审美意识不可能以知识的逻辑理性去观察或测量，因此，动画创作应以突出的时代视角与浓缩的内容贴近大众快节奏的日常生活，结合现代技术更新创作理念，创新民族文化符号，唤醒人们的民族意识。可喜的是，我们看到优秀动画产品不断出现，例如，微动画《桃花源记》以三维技术突破水墨动画固定机位的限制，构图饱满，纵深感强。画面中优美别致的山湖风景，短短的影片张力十足，生机勃勃，不仅诠释对传统文化经典、民族艺术元素的继承与融合，也有对先进技术的有机运用与探索。二是推动动画创作与营销由单向渠道传播向双向互动传播转换。微媒介使每一位受众成为微信息的产销者，借助微介质与微动作建构你我之间的平等交流与对话，不仅能够深入每一个个体的日常生活，在微互动中交流对传统文化的心得与感悟，增进理解，而且可以使传播者在与受众的互动中迸发新的灵感，激发创作热情。例如，微信具有公众平台、朋友圈、扫一扫等多种功能，可以用来作为很好的传播传统文化的途径。公众平台实现了信息的平台化传播，其中的自动回复、投票等功能可以使产受双方进行双向沟通；朋友圈则以精准的圈子受众定位实现信息传播的有效性，更容易取得良好的效果，而且信息在被推送后以微媒体裂变式多级传播模式被多次传播，提高了传播率，拓宽了覆盖面。

新媒体满足了微受众不同的微需求，对文化碎片化与零碎化的再生产与再消费又催生了新需求的碎片化，在这一过程中，对微受众的微心态的持续关注、对微需求的把握与引导显得十分重要。在微文化语境下，由各种因素引起的文化乡愁与怀旧情绪蔓延，生活于备受压力与快节奏的社会转型期，当代人心灵深处的寻根意识更为凸显，传统文化传承与创新在这一时期更具重要意义。因此，应当善于创新地利用微媒体将传统文化内容与价值观念润物细无声地渗透于民众的日常生活，满足并引导受众的需求。值得注意的是，在借助微媒体弘扬与传承传统文化的同时，还应注意加强网络道德建设与媒介素养教育，培养网络意见领袖，采取各种策略发挥动画产品对民众的涵养和教化作用，促进他们对核

心价值观与民族精神的认同,从而推动优秀民族文化的创新性发展,弘扬具有当代价值的优秀文化精神,促使民族传统文化在新时代大放异彩。

第二节 文化觉醒:动画、"非遗"传承与多维民族艺术

一、时代呼唤:"非遗"传承理念与动画艺术生产

面对当前价值观领域博弈激烈的复杂态势,非物质文化遗产传承不仅关系着经济发展,同时也具有时代赋予的特殊使命。不同文化的表现形态及审美倾向均有评价标准的差异,这种差异明显地表现于不同文化间的竞争中,各民族文化的身份意识被唤醒,本民族文化审美特性与表现形式对其民族身份认同的建构与维系有着重要的作用,这就使得人们强烈地认识到传统文化传承之重要性与迫切感。无论是赫伯特·席勒的《大众传播与美利坚帝国》,还是阿芒·马特拉的《如何解读唐老鸭:迪士尼卡通的帝国意识形态》,都指出了美国商业传播媒介在西方强国向其他国家实施文化渗透和控制中的重要作用。通信与交通技术的迅速发展打破了本土文化传播的地理局限,打通了不同民族文化交流与碰撞的时空,在为人们打开一扇异域文化之门的同时,也使人们面对一场符号的战争。弗莱姆认为:"这是通过大众媒介形象、大众娱乐、跨国公司和世界品牌而达成的对国家边界的入侵。符号的战争强力地影响着全球格局,但对于传统的衡量方式而言,它却相对是不可见的。不是导弹或者士兵之间的交战,胜利与失败的界限也模糊不清。"[①]

非物质文化遗产是一个民族世世代代在艰苦的自然环境中经过努力奋斗创造的历史实录,不仅在传承中蕴含人们的历史记忆与共同情感,而且是促进民族团结的黏合剂,是共同体成员情感的最大公约数。然而在现代化转型中,正如罗代尔曾感叹的,传统的文化和生活方式正在消失,将"永远不再是原来的面貌"。"一种以非物质形态存在的,却与我们的民族智慧和灵魂血脉相连、保留着我们最纯粹最古老的文化记忆和文化基因的精神财富正迅速离我们远去。……而口头与非物质遗产因为形态的特殊性,生存环境遇到了前所未有的危机。尤其对于我国这样文

[①] Fraim, J., 2003: *Battle of Symbols: Global Dynamics of Advertising, Entertainment and Media*, Switzerland: Daimon Verlag, p. 34. 参见李思屈、李涛编著《文化产业概论》,浙江大学出版社2014年版,第105页。

化遗产丰厚但迅速走向现代化、城镇化的国家来说，危机四伏。"① 民族文化记忆的隐退、缺失、空白，在全球化进展、现代社会转型、大众传媒追求瞬时性等因素的影响下，已然使我们陷入危机四伏的境地。滋养中华儿女的优秀传统文化的传承与发展的困境尤为凸显，很多非物质文化遗产不断失传，"每分钟都面临的消亡"是我们无法承受之痛。在被消解了文化的本真性与认同的单一性的多元文化空间中，某些对外来文化轻易盲从的人便在接受、认同与崇拜外来文化产品及其隐含的价值观的同时，轻视、怀疑甚至排斥本土主流文化与价值观，使得"我是谁？""人生的价值是什么？"成了不断拷问人们心灵的时代问题。

某些非物质文化遗产在商业化操作与现代化运作中越来越被边缘化与碎片化，遭到了不同程度的破坏。那些被疏离了特定文化环境的歌舞艺术、手工艺品、生活方式等事实上很难表征这些文化遗产的意义世界，只能被迫以一种表演的方式呈现审美幻象，被他者消费与凝视。因此，在当今时代背景下，应当在切实保护"非遗"的基础上积极科学地评估和开发，努力将文化遗产的保护与开发有效结合起来，这不仅是民族文化产业参与国际竞争的重要基础，也是强化民族认同、增强民族凝聚力的重要途径。

阿芒·马特拉说："在涉及全球化的文化产品和特殊文化社会的过程中，起决定作用的还有政治、经济、工业的东西。从这个角度上说，文化问题成为一个经济问题，也可以说是一个政治问题了。"② 当一系列经济运行环节被赋予跨国的世界意义，得到美国政府大力支持的巨型跨国公司以庞大的规模优势与财政资源促使文化产品的生产日趋国际化，大规模的生产方式不仅降低了成本，形成消费控制，也架起了不易攻破的壁垒。外来势力肆无忌惮的渗透与占领直接造成了后发国家及地域传统文化与民族文化的日渐衰落，致使一些发展中国家传统文化或独特的民族文化被消弭。在这种强大的压力下，处于落后地位的后发国家在西方国家大众文化"示范性样本"面前备感吃力，不免会处于一种极度的焦虑状态，或产生对自己民族文化不自信的心态，或急功近利地盲目照套大众文化"示范性样本"，以求在国际文化市场分一杯羹，以致丧失了把握自身的能力，削弱了行动和创新能力，无法真正表达出独立的意识。

作为文化产业重要一维的动画产业，具有文化价值和经济价值的双

① 胡惠林：《中国国家文化安全论》，上海人民出版社2005年版，第204～205页。
② 〔法〕阿芒·马特拉：《传播全球化思想的由来》，陈卫星译，《国际新闻界》2000年第4期。

重属性，通过其丰富多彩的艺术语言，以最生动的艺术形象与有趣的故事情节，带给观众印象深刻的视觉享受与感同身受的情感体验，使观众在最短的时间内以最轻松、愉悦的方式接受大量的文化信息，同时通过拓展产业链条，强化文化品牌效应，可以获得较大的经济效益。从某种角度而言，对非物质文化遗产的传承、挖掘与开发，动画具有不可忽视的优势之所在，动画本身就是高度假定性的艺术，创作者可以借助天马行空的想象力对非物质文化资源进行深度挖掘与创新，回顾中国动画历史，"中国学派"的艺术家们便在民族文化中吸取营养，创作出许多片种，对动画技法进行了创新与突破。另外，近些年来，在"中国戏曲经典原创动画工程"等的推动下，一系列戏曲动画收到了良好的艺术效果与传播效果。

值得注意的是，文化产业在发展过程中存在某些不当的开发文化资源的问题，非但不能更好地传承与发展传统文化，还会对转瞬即逝的、具有不可再生性特点的非物质文化资源造成无法弥补的损坏。一些民族文化资源在开发的名义下被庸俗化，甚至被猎奇化、色情化，而有些民间风俗与生活习惯则在开发利用中被扭曲与被误读，完全丧失了原有的韵味和特质，这种只图眼前经济利益的掠夺式或太过功利式的开发必须从根本上杜绝。动画产业也不例外，"文化传承中的精英意识和动画产业的新贵身份产生着意味深长的碰撞和龃龉，以非物质文化传承为特色的动画艺术生产受到了'本真性'与'市场化'的双重制约"①。开发非物质文化资源必须进行大量的实地考察与理论研究，在悟透与掌握文化资源的禀赋资质的基础上，坚持走可持续发展之路，否则将会导致文化资源的枯竭乃至民族精神的丧失。

传统文化是一个民族的集体记忆与精神家园，保持民族文化的个性和独立性是在文化全球化进程中呈现文化身份的识别码，也是在文化市场获胜的关键所在。民族共同体在对文化产品的共同阅读与消费中得以想象与培育，兼具经济效益与文化效益的动画产业以其所具有的双重效应而备受世界各国重视。我国动画产业在政、学、商三界的共同推动下迅速发展，已有很大的进步，然而与动画强国相比仍存在差距。如何看待文化认同建构与文化产业健康发展的关系，如何实现文化产业的双重效益及传统文化创新发展，是时代摆在我们面前的一大课题。

① 侯文辉:《以"重返"为理念的文化觉醒——消费时代非物质文化动画传承的困境与自我超越》，《文艺评论》2011年第9期。

二、文学、美术、戏曲、音乐与动画的艺术交汇

（一）文学经典与经典动画

中华优秀文学经典向来是动画取之不尽、用之不竭的创作源泉，同时，动画以绝佳的表现能力重述了经典，形成一种相得益彰的跨媒介叙事。文学经典成就影视经典，而影视经典又拓展了文学经典的例子可谓举不胜举。一方面，文学经典毋庸置疑地成为经典动画的母库，自中国动画诞生起便伴随着动画的成长，在极大程度上成就了经典动画；另一方面，动画影像在新时代背景下以一种更为鲜活的方式重现了文学经典，实现了它跨时空的涅槃。可以说，中国动画凝结了民族智慧的文学经典经历了岁月磨砺与考验并能够达成审美共识，那么，中国动画要传承民族文化思想与民族精神，彰显民族文化身份，从文学艺术经典中选材必然是其制胜法宝之一。放眼望去，国外《白雪公主和七个小矮人》《木偶奇遇记》《仙履奇缘》《爱丽丝梦游仙境》《小美人鱼》《美女与野兽》《冰雪奇缘》等优秀动画作品均取材于著名的文学经典；我国动画对中国古典文学的改编有效地传承了优秀的中华民族文学经典，最早的长篇动画《铁扇公主》和国产动画的巅峰作品《大闹天宫》均取材于古典名著《西游记》，此后的《哪吒闹海》《天书奇谭》《金猴降妖》《五子说》，乃至根据现当代童话作品改编的《神笔马良》《邋遢大王奇遇记》《魔方大厦》等都是国产动画中的经典之作。在当今快节奏社会与眼球经济时代，在动画创作中以创意精神审视、挖掘与改编优秀文学资源，结合当代观众的审美需求，以现代动画设计、制作手段使其以动画影像的方式进行呈现与传播，对传承文化经典具有非凡的意义。

学者们往往会在改编作品与原著的关系上争议不断，既有"认为忠实的改变是不可能的，或者认为是不必要的"的观点，也有对"原封不动地再现原著"的强调。经典是在人类文明发展中逐渐沉淀并被熟知与获得认同的，由于跨媒介特质、文化语境、受众需求等因素存在着显著区别与诸多变化，完全地照搬无疑会令观众感到寡然无味，而且几乎是无法做到的。优秀的动画作品总能彰显当时的时代精神与意识形态，以对传统经典《西游记》的改编为例，《铁扇公主》颠覆了原著中唐僧永远处于被拯救状态的弱小者的形象，成为促进大众觉醒的关键力量，鲜明的启蒙色彩与"争取抗战最后胜利"的革命意识令其在那个战火纷飞的抗战时代展现新的价值；《大闹天宫》改变了原著中孙悟空被镇压于

五指山下的命运，孙悟空以一个胜利者的姿态赢得了完全的胜利，忠实于原著并不等于照抄原著，而是做了合理的创新；《西游记之大圣归来》中的原著素材不仅成了触发创作主体灵感的存在，讲述了一个全新的故事，而且又一次将新的时代热点与当代价值注入动画作品中。正是创作者这些自觉或不自觉的举动令传统文学在新的时代散发出青春光彩，令动画改编呈现非同寻常的意义与价值。

"万籁鸣在创作完成《大闹天宫》后，总结出的三点创作经验是：美术电影要走民族化的道路；努力改编我国古典文学作品为美术片题材；美术片的艺术形式要服从于、服务于内容。"① 动画艺术从文学经典中取材并进行改编，有其独特的优势，人们往往会有一种奇妙的审美期待与观影体验。事实也的确如此，我国近年来的很多动画作品都来源于古典著作。"重述史诗、神话、传说、传奇、童话、民间故事和文学艺术经典，也反映了后工业化时期人们对工业化前文化和生存状态的兴趣，对未能经历过的往昔岁月的向往。重述经典正是抓住了当代人的文化心理，适应了时代的需求。"② 改编自文学经典的动画作品既要在人物塑造、结构重塑等方面符合动画的艺术特性，又要再现文学语言的意蕴，是对创作人员的考验。例如，人物塑造是文学创作的关键，文学塑造可以通过文字为读者留下想象的空间，电影人物形象是演员进行表演，而动画则以虚拟角色的呈现给予观众新鲜感。在美妙的动画艺术中，文字所描绘的角色转而可以被设计为令人难忘的、具有鲜明个性的形象。根据《哈姆雷特》改编的动画《狮子王》，以凶恶的豺狼表现克劳狄斯，以小狮子表现哈姆雷特，非常形象动人，通过拟人化的形象体现角色的性格，形成了一种熟悉的陌生化，产生了一种间离效果。又如，在动画改编过程中，还可以根据情况对原著的高潮情节与场景进行重构，构成了"结构移位"的现象，如《哪吒闹海》将原著哪吒重生后复仇的高潮进行了移位，改为龙王降怒于人间，以此逼迫李靖杀死儿子，哪吒拔剑自刎的情节，产生了非常好的效果，激发了广大观众无尽的同情心，获得了情感共鸣。

近几年，网络小说 IP 改编动画也逐渐火热，其中，爱奇艺出品的《万古仙穹》不仅制作水准较高，而且人物设计别出心裁，创造性地融入了中国传统技艺——川剧变脸，诸多细节为这部动画增添魅力。网络

① 李铁编著：《中国动画史（上：1923—1976）》，清华大学出版社、北京交通大学出版社 2018 年版，第 158 页。

② 张中载：《经典的重述》，《中国外语》2008 年第 1 期。

小说改编动画的兴盛极大地促进了国产动画向非低幼化发展，随着网络动画的兴起，民众对国产动画的看法渐渐有了变化，也推动着网络动画受众群体的不断拓展。同时，网络小说故事题材中有不少蕴含着中国传统文化精粹的故事，比如《周易》的"天人交感"思想、《老子》的"道生万物"思想等，不仅能激发国内网络动画年轻观众对中国传统文化的兴趣和热情，而且能够起到推广丰富多彩的中华文化的作用。值得注意的是，网络小说由于创作环境相对自由、监管相对宽松，某些不健康的内容与思想观念对青少年会有不良的影响，对动画改编造成较大的阻碍。比如，玄幻、仙侠小说中的主角杀人夺宝是常态，世界观设定俨然是纯粹的弱肉强食的世界，诸如此类存在价值观问题的网络小说应该引起相关部门与教育者的注意，采取相关措施进行监管与引导，同时动画创作者与出品方也必须反思与杜绝这一问题。

传统经典文学那深厚的内涵、纸张独特的油墨味道、翻阅时沙沙的听觉享受等特征令一些人手不释卷，青灯黄卷一直都是我们记忆深处最美的阅读方式，这一阅读方式可以令读者沉醉于其中，尽情地在文本细读中畅游于知识世界，与作者进行深度的交流，深受感动与启迪。然而文学经典不应当孤独地存在于泛黄的古籍中，深藏其内的人类智慧与文化精髓应当被重新认知、解读，应当赋予其新的时代精神与审美趣味。文化经典绝不应该仅仅是历史长河中的纪念碑，正如姚斯曾提到的，它应更像管弦乐谱，"不断在它的读者中激起新的回响"。动画改编在文学经典传承的过程中将发挥重要的价值与意义，不仅能够让文学经典重获青春，而且能为动画发展注入强大的力量，因此，文学经典的文字语言与影像符号、现代艺术手段如何才能更为完美地对接，现代文化精神如何与传统文化精髓相融合，使其真正具备市场竞争力，是仍然需要动画人做出不懈努力，进行研究、实践的课题。

（二）动画之魅与美术之美

水墨动画堪称国产动画中最具民族特色的动画类型，它将独有的中华民族审美趣味和艺术语言融入动画中，既保留了水墨画的优雅、高远气质，也充分表现了动画的灵动、鲜活，实现了从静到动的历史突破。从《牧笛》《山水情》《雁阵》到数字技术制作的《夏》《双下山》《桃花源记》等，都最大限度地展现出水墨的意境、无限的创意、无穷的韵味。宗白华认为，"气韵生动，这是绘画创作追求的最高目标，最高的境界，也是绘画批评的主要标准"，"气韵，就是宇宙中鼓动万物的'气'

的节奏、和谐。绘画有气韵，就能给欣赏者一种音乐感"。① 水墨动画集中彰显了"气韵生动"的要求，富于质感、别具韵味的动画语言悠悠地诉说着诗一般的故事，集"天工与清新"于一体，将水墨之美展现到极致，把观众带入那简单但不平凡的情节与唯美而悠远的画面中，使其沉浸于感人与含蓄的情感中，并为其独特的魅力所震撼。

《小蝌蚪找妈妈》令齐白石笔下的小蝌蚪游动在优美的水墨影像之中，极具美感，让人的印象极为深刻。那轻灵的小蝌蚪或欢快、或犹豫地游动在荷塘中，大块留白便是小蝌蚪身在其中的水，使这部影片产生了无穷的魅力和无限的诗意。例如：《牧笛》风格独树一帜，牧童吹笛、戏水、大自然中的风吹叶动之美令人沉醉，诗画韵味通过水墨画面得以充分呈现，将李可染的酣畅笔墨、悠远意境表达得恰到好处；《山水情》在开篇便使用水墨山水画的高超创作技法，以积墨法与泼墨法对山水的动、静、声等进行了极致描绘与写意表达，东晋宗炳称山水"以形媚道"，而这部水墨动画融合了畅快淋漓的水墨笔意与无比唯美的视觉体验，以体、形、灵赋予其无尽的审美想象与别样趣味，那缓缓运行于水面的小船、随风起舞的树叶、鼓腮而鸣的青蛙、悠闲游动的鱼儿、翱翔天空的雄鹰等展现出情景交融、淋漓酣畅的中国美；《桃花源记》创造性地融合了多种艺术形式，进行多元素的搭配融合，运用现代科技表现出充分的流动性与深刻意蕴，在更为深层次的表达与挖掘中凸显其所塑造的故事内涵与动画意境。

传统的水墨动画结合浓郁的民族审美，更为注重一切尽在不言中的"意胜于形"、含蓄内敛且富有诗意的审美意象，往往会以以形写神的方法体现诗意、韵味乃至心境。石涛说："写画凡未落笔先以神会，至落笔时，勿促迫，勿怠缓，勿陡削，勿散神，勿太舒，务先精思天蒙，山川步伍，林木位置，不是先生树，后布地，入于林出于地也。以我襟含气度，不在山川林木之内，其精神驾驭于山川林木之外。随笔一落，随意一发，自成天蒙。处处通情，处处醒透，处处脱尘而生活，自脱天地牢笼之手，归于自然矣。"② 中国画创作更强调胸有万物，"自成天蒙"，从而达到笔墨之极致，运用简约有致的水墨笔法、晕染的画面和墨趣的气韵抒发情思，生动充分地体现圆融、中和、借物抒情、借景言志等中华美学精髓。水墨动画并不一定注重悬念迭生的曲折情节，也未必完全着

① 宗白华：《美学散步》，上海人民出版社1981年版，第51页。
② 〔清〕石涛绘、王铁全编：《荣宝斋画谱：古代编16：花鸟》，荣宝斋出版社1997年版，第45页。

力于写实的角色设计，而"外取物的形貌神态，内表人格心灵"，以"无画之处皆成妙境"的艺术效果彰显对中华传统文化的文脉传承及历史渊源，建构审美认同与审美精神。例如：《小蝌蚪找妈妈》可谓情节简单而形式尽美、内容尽善的和谐统一；《牧笛》着重表达艺术（音乐）源于自然而又超越自然的主旨；《山水情》中精微的笔触堪称出神入化，可谓最透彻的中国传统式审美的谱写。

中国独有的水墨动画作为民族群体智慧的结晶，具有深厚的内在文化基础，承载着民族精神与审美趣味，彰显了"寥寥数笔，意尽形全"的韵味与效果。出于种种原因，传统水墨动画在美、日优秀动画的冲击下遭遇发展瓶颈，然而借助快速发展的数字技术，水墨动画的艺术表现力得到了提升，制作工期被大幅度缩短，动作与情节不断被丰富与深化，并可以采用电影镜头语言与时空观念令水墨动画获得全新的表现方式。例如：《夏》巧妙地运用了镜头旋转、推拉等手法，在非常形象生动地表现视觉上的立体感和空间感的同时，淋漓尽致地体现了传统水墨动画别具一格、淡雅古典的特点；《相信品牌的力量》生动地展现了那朵朵花瓣轻柔飘落的过程，灵活的镜头运用令人看得目不转睛，独有的审美情趣使人心旷神怡，将中国传统笔墨情趣和生动气韵表现得淋漓尽致，满足了当代人的视觉审美需求。当然，在新的创作环境和文化语境下，创新应以传承水墨动画独特的美学内涵为基础，使水墨动画在哲学意蕴与意境表现上能够有所突破，以差异性的民族身份参与全球文化竞争，在文化流变的激浪中促进中国动画在现代文化语境下的生生不息，实现创新发展。

漫画与动画是相对独立而又密切联系的两种艺术形式，两者在创作手法、构成方式等方面有很多的共同点，也有区别之处。漫画的绘画手法简单而夸张，动画的镜头运动感强且情节富有节奏，画面表现更具有张力，表达更生动、更直观。具有丰富想象力的漫画为动画提供了较多的叙事性素材，很多观众都是因为比较喜欢某一漫画，进而对同名动画产生了浓厚的兴趣与审美期待。因此，在日本，会将具有市场基础的漫画改编为动画，同时，动画对漫画也具有反哺作用，并促进了动漫周边产品的开发。

我国根据张乐平先生的漫画作品《三毛流浪记》进行改编的同名动画较为出色，特别是在人物造型方面充分吸收了原著的人物造型特点，在三毛等主要角色的造型设计上沿袭传统设计的特色，与漫画原形象保持基本一致，人物动作流畅，性格鲜明，同时在叙事结构与视听因素方

面，也在尊重原著与儿童观赏心理的基础上融合现代艺术理念，通过对情节高潮、光影投射、图像场景等方面的严谨精致的处理大大拓宽和提升了动画的表现空间和艺术张力。当然，在某些地方存在待改进之处，但总体而言，具有较好的艺术效果。

 漫画家丰富的想象力与创造力对动画创作有很大的启示，在漫画作品中挖掘与借鉴创作灵感与美学思想对动画发展具有重大的价值与意义。例如，丰子恺的漫画具有浓厚的生活气息和艺术韵味，他以仁爱情怀与童心童趣观照世间万事万物，并将儿童的纯净与美好带进他的漫画创作中，充分展现了天真烂漫的童心与淡泊名利的心态，极富生活趣味。《取苹果》讲述了一个孩子为了拿到放在桌上的苹果，将抽屉一一打开，逐个爬上去取苹果的故事。生动的画面表现出平凡而有趣的童心，令每个人回忆起自己无邪的童年生活，在不经意间拨动观众的心弦。丰子恺深受中西文化思想的熏陶，一生创作了大量气韵生动、风格独特的漫画作品，比如《世上如侬有几人》构图简约，情趣盎然，既充满诗情画意，又深深贴合现代人的审美心理，极具艺术感染力。动画《丰子恺》是黏土动画片，强调画面的质朴感，精简的人物造型，贴合实际情况和剧情，淋漓尽致地表现了丰子恺的仁爱之心与爱护生命的情怀。值得一提的是，由漫画家韩羽担任造型设计的动画片《三个和尚》采用了符号化的手法，以寥寥数笔勾画出简约的造型；三个和尚各有特点，比如胖和尚被省略掉脖子，小和尚头大身子小，格外明确且清晰，表现出幽默滑稽、妙趣横生的艺术特点。由此可见，漫画与动画可以彼此依托、相互影响，而漫画改编为动画在中国还有较大的发展空间。

 中国佛教壁画以恢宏的气势、庄严的形象及独特的线条色彩等为基本特征，其中，敦煌壁画形式多样，内容丰富，十分吸引人。借鉴敦煌壁画创作动画早在20世纪80年代便已经开始，动画片《九色鹿》在高度忠实于原壁画内容的基础上结合了动画的艺术手法，风格独树一帜，"模仿了敦煌北魏第257窟'九色鹿王'本生壁画，壁画中的白色仙鹿，弯曲如钩的脖颈，嘴尖而腹瘦，腿部细长且无关节，显然不符合生理规律，虽然腿被夸张得如此细长，却给人以飞奔的速度感，一匹步履轻盈的白鹿脱颖而出"[①]。动画创作者秉承传承与创新精神，不仅吸收了壁画的优美之处，而且强化形体的结构，将善良、神圣的九色鹿形象烘托得鲜活有力，其轻盈、优雅、飘逸之美被展现得淋漓尽致，生动光彩，别

[①] 潘秋思：《中国动画的新发展》，吉林大学出版社2015年版，第37页。

具艺术魅力。

"《九色鹿》正是这种带有佛教色彩的中国儒家'仁、义、礼、信'等人间伦理的训诫。在这里,九色鹿是拟人化的人类善之力量的集中体现,而贪心的卖蛇人、虚荣的王后与愚蠢的国王则是人类自身假、恶、丑的一面的代表。九色鹿对人类的惩罚和规劝正是人类对于真、善、美永不停息的执着追求。同时依靠超越人本身力量之外的宿命力量这种惩罚方式,就预示着伦理价值的范畴只能指向人心,是一种对于理想状态的无限趋近,而因果报应就是一种约束人心而并非约束人之现实行为的力量。因此,《九色鹿》中反映的善与恶的斗争以及对善的追求是伦理价值层面的主题。"① 《九色鹿》将儒家伦理与佛教教义相融合,并表现出对世俗生活的关怀,整个故事的各个细节(比如九色鹿将被打落的鸟巢重新放回树上等行为)都非常亲切动人。为观众所喜爱的《夹子救鹿》《鹿女》等动画片均改编自敦煌壁画,有力地传播了敦煌壁画这一独具特色的优秀文化资源。其实中国动画中的众多角色造型、场景风格乃至动作设计等也与敦煌壁画中圆融流畅的线条、舒展优美的舞姿、形态各异的飞天动作等有着一定的关联与影响,当然未必是完全形似,更多的是情趣、神韵之相通。

动画与美术之间存在着亲密的"亲缘关系"。我国动画自诞生之日起发展至今,受到中外古今众多绘画形式的影响,比如岩画、工笔重彩画、年画、木刻版画、水粉画等,各具特色,异彩纷呈。例如:歌颂云南哈尼族小英雄明扎的《火童》糅合了敦煌壁画、民间蜡染、民间剪纸与现代绘画等创作手法,形成一种色彩浓重、线条流畅、画面饱满的装饰重彩风格;《草人》则采用了传统工笔重彩结合羽毛画的艺术手法,格调脱俗,画面清新,形式感十足,别具风格;《南郭先生》中,创作者选用了汉代画像砖和石雕作为人物造型和设计的依据,造型质朴简洁,画面古朴大方,浑厚典雅,荣获文化部1981年优秀影片奖。在中国动画发展史中,这种糅合多种绘画形式与其他工艺表现手法的优秀动画作品数不胜数,它们丰富了艺术语言,提升了空间表现力,塑造了一个又一个别具民族特色的艺术典型。

(三)戏曲传承与戏曲动画

戏曲是我国独有的传统艺术形式,在悠远的历史发展过程中凝聚了

① 孔朝蓬:《伦理的冲突与生命的礼赞——中国动画片〈九色鹿〉与美国动画片〈小鹿班比〉之比较》,《吉林艺术学院学报》2002年第1期。

民族智慧，集唱、念、做、打于一身，以浓厚的民族气息、精湛的表演技艺、独特的表演体系与美轮美奂的装扮等特色在世界剧坛独树一帜。戏曲的"程式化一方面是类型化，使观众一眼就可以认识领会；另一方面又是虚拟化，通过演员在台上的一些程式化动作就可以实现戏台时空的转换：由屋内到屋外，由一地到另一地，观众随着程式化的动作由虚入实，想象出戏台上没有的东西。……戏台表演越虚拟化，表演动作就越程式化。正是在虚拟与程式的相互推进中，中国戏曲创造了最具文化意味的形式美"①。戏曲动画的诞生使得在中华大地流传千年的讲故事方式以另一种面貌呈现，戏曲与动画的结缘，有利于传统戏曲借助当代传媒技术实现瞬时传播，同时传统戏曲也会为动画注入民族风格，带来故事灵感。对于动画艺术而言，我国传统戏曲资源丰富，经历了大浪淘沙的经典戏曲蕴含深厚的内涵，情节曲折动人，极具群众基础。动画创作者对戏曲进行挖掘、改编，并融入时尚元素与文化精神，既以独特的审美情怀传承与演绎文化经典，又能够丰富动画内容、创新艺术形式等，可谓一举多得。戏曲动画在政府扶持、数字技术发展的新文化语境下以全新的创作方式与艺术语言焕发绚烂夺目的光彩。动画版湖南花鼓戏《补锅》中的人物造型简单，别有趣味，动画片所独有的虚拟化手法运用得十分恰当，经过提炼与集中，浓郁的戏曲韵味在动画中表现得童趣盎然，特别是加入了青少年非常熟悉的流行文化元素，赢得了他们的喜爱与好评，也非常有效地传播了传统花鼓戏。

　　老少皆爱的动画以全然不同于戏曲艺术语言的独有的图像语言直观而生动地讲述戏曲故事，相较于戏曲，动画以时尚且鲜活、丰满的角色与真实立体的情景画面，在一定程度上消除了年轻人对传统戏曲的疏离感与隔阂感，对于某些固有程式亦可以采用形象生动的图像注解，令年轻人能更好地领悟戏曲的内涵与魅力。戏曲艺术在长期的历史发展中形成很多独特的艺术语言与表达形式，比如在表现人物性格方面，往往会通过不同的脸谱造型、不同的颜色、人物动作等进行一一对应，这同样是动画塑造人物的优势之所在，在动画创作过程中可以充分发挥想象力，以夸张、变形等艺术手法来展现戏曲人物的性格特点与内在精神等。例如，《穆桂英挂帅》中，英姿飒爽的穆桂英人物造型及鲜明的装饰性风格，将人物的性格特点与所要表现的主题展现得淋漓尽致。同时，戏曲动画对戏曲元素的吸收与借鉴绝非完全照搬或生硬模仿，而是与动画的

　　① 余虹主编：《审美文化导论》，高等教育出版社2006年版，第117～118页。

语言特点巧妙地融合，让当代观众由衷地喜爱戏曲艺术精品，促进传统戏曲与动画艺术在新的时代迈向更广阔的天地。

戏曲动画创作应不断适应与契合当代受众接受心理，创新跨媒介叙事策略，融合两种艺术形式的优势与审美趣味，在剧情编排、故事情节与形式表达方面带给受众别样的体验。戏曲动画是对传统戏曲文化符号的当代再现与美学对接，一方面应当尊重传统文化元素的独有风格，保持和强调民族文化元素的情感表达与文化内涵，同时以归纳、提炼等方式创新动画图像表达方式，以普适性、规则化、集约化的视觉样式诉诸多样别致的审美创造与推陈出新的细节刻画，契合当代受众的审美需求，才能获得理想的传播效果。另一方面，要获得少年儿童的喜爱与认同，戏曲动画应注重从童趣的视角挖掘戏曲文化精髓。在形象设计方面，《补锅》中的主要人物形象都非常可爱，特别是兰英的大辫子让人形象深刻，乌黑长发的长度约占整个身高的2/3；一双圆溜溜的明亮大眼睛成为肉嘟嘟的脸上的焦点，一举一动都颇为生动有趣。在动作设计方面，《补锅》中的兰英回应母亲给李小聪倒茶的表现十分有趣，让人忍俊不禁。

正是由于动画与戏曲间千丝万缕的联系，数不胜数的国产经典动画融入了部分中国戏曲元素，在造型设计、动作设计及审美风格等方面与传统戏曲有着由内而外的密切关联。在借鉴戏曲角色造型审美特征方面，《大闹天宫》可谓是典范，传统戏曲中的孙悟空脸部正中心为红色桃心色块，眼窝处采用了明亮的金黄色，这也是动画中孙悟空的典型标志。《大闹天宫》中，孙悟空形象融合了戏曲脸谱、服饰及民间版画中的造型，受到广泛赞誉。这部动画中的其他人物造型设计同样可圈可点，例如：雍容白胖的玉帝鼻梁上有一块白色的脂粉块，显然是借鉴了戏曲中阴险毒辣、心术不正的人物面谱特征；二郎神焦黄色的面孔借鉴了戏曲脸谱的色彩，体现其外正内邪、骁勇善战之性格；老奸巨猾、言而无信的龙王形体消瘦；外强中干的巨灵神及马天君等都将性格寓于形体相貌之中。尤其有趣的是，戏曲中丑角脸谱的"白豆腐块"为国人所熟知，很多动画都有所借鉴：或依旧在一定程度上发挥丑角的喜剧色彩，起到幽默诙谐作用；或凸显角色奸诈的性格，起到标识作用等。例如：《天书奇谭》中的贪财县官、《骄傲的将军》中的无耻食客、《狐狸打猎人》中的胆小猎人等。很多动画中的动作设计也借鉴与吸收了较多戏曲中程式化的舞台动作，例如：《哪吒闹海》中李靖的举手投足、哪吒横剑于颈前自刎的动作，《大闹天宫》中孙悟空画圆横扫的动作，《骄傲的将军》中将军趾高气扬、抬脚踱方步的动作与食客弓着腰、低声下气的动作，

等等。不仅如此，戏曲舞台表演中的虚拟手法在很多经典动画中被多次运用，例如《三个和尚》中，三个和尚出场与打水等几乎都在空白的场景中进行，可以准确地带出环境：是在走平坦的道路还是陡峭的山坡，通过人物的动作就可以看出来。特别是三个小和尚通过左走、右走、转身等几个动作便到了目的地，省掉了过程和场景，耐人寻味，意趣盎然，简洁明了，堪称神来之笔。在故事情节设置方面，《过猴山》以逗趣的形式展开老人与猴子的斗智过程，幽默诙谐，给人一种纯真而快乐之美。

无论是以戏曲为题材的国产动画还是有机融合戏曲元素的国产动画，都以浓郁的民族文化特色对戏曲传承与传播发挥着重要作用，为改变自幼被"美风日雨"熏陶的中国青少年的审美趣味做出了努力与贡献。在国家推动戏曲动画发展政策的扶持下，涵盖京剧、昆曲、黄梅戏等常见剧种与代表剧目的优秀戏曲动画如雨后春笋般涌现。例如，戏曲动画片《凤台关》在针对中小学生进行调研的基础上对人物的服饰等进行了创新，色彩亮丽，造型精致，神形兼备，服饰、动作都尽显戏曲精粹，受到了青少年的热烈欢迎。又如，潮剧动画《王茂生进酒》呈现出潮剧这门地方戏曲的艺术特点，精美绝伦，别具一格，体现了鲜明的民族特色。戏曲动画不仅弘扬了我国传统民族艺术精粹，而且有效地传承与传播了民族精神与价值观念，无疑具有重要的价值与意义。当前，戏曲动画在取得一些成绩的同时，也存在精品匮乏、叙事结构简单等问题，仍须付出更大的努力。

若戏曲动画能够与现代技术进行对接，所创作的动画精品必定能吸引受众，故而应根据青少年的接受心理增加矛盾冲突，注重设计适当的悬念，增强动画的形式感，提升戏曲的表现力与魅力，下功夫打磨精品，并努力发展戏曲动画品牌，在新媒体中向青少年群体大力传播戏曲动画，扩大其影响，以进一步促进戏曲动画的多元化发展。戏曲动画创作的探索是一项双赢的举措，传统戏曲以独特的艺术形式蕴含着中华民族的宝贵智慧，承载着我们独特的民族记忆，以动画形式令其散发青春光彩，进而传承与弘扬传统戏曲文化，并创造出更多的戏曲动画精品。

（四）动画音乐与音乐动画

一部优秀的动画片除了以精美的画面与剪裁带给人视觉震撼与思想启迪外，还需要展现其音乐之无穷魅力。具有较强表现力的动画音乐有着非凡的感染力，它不仅可以帮助塑造角色形象、抒发感情、渲染气氛等，而且可以交代动画故事发生的时代及民族背景，从而让受众获得视、

听的双重审美感受，体味动画这一艺术的全方位魅力。《狮子王》和《冰雪奇缘》的经典配乐在全球广为流传，优美的旋律总能令人想起动画中生动的角色与感人肺腑的故事情节，这两部动画在音乐上取得了辉煌的成就。宫崎骏系列动画的配乐大多由久石让创作，充分体现了日本传统文化与时尚元素的结合，宁静深邃而颇具时代感，给人耳目一新的深刻感受。我国早期动画音乐非常注重本民族音乐的运用，也能够与社会现实紧密结合，如早期的《骆驼献舞》巧妙地借鉴了京剧的锣鼓点作为打击乐元素，别具一格，成为动画人执着探索的精神与国产动画主动运用传统音乐元素的标识。此后，《猪八戒吃西瓜》《天书奇谭》《小蝌蚪找妈妈》《牧笛》《大闹天宫》等作品也大量运用了箫、扬琴、锣鼓、二胡等民族乐器，创作出极具中华风格的动画音乐，彰显独特的韵味与美感。

将动画音乐称为动画的灵魂并不为过。很多时候，动画音乐的旋律在我们脑海中回响，感染我们，震撼我们，提起《西游记》，便想起了《猴哥》，提起《埃及王子》，便想起了 When You Believe，动画音乐的这种魅力与魔力令人沉醉。全剧没有一句对白的《过猴山》完全由背景音乐统贯，特别是采用了中国传统的打击弹拨乐器，节奏与老头、猴子的动作完美结合，幽默诙谐的情节在鼓点的衬托下呈现鲜明的民族风格。《三个和尚》以作为叙事线索和抒情手段的音乐贯穿始终，采用了铙、木鱼、坠胡、板胡等民族乐器，同时加入了打击乐，取得了极佳的效果。伶俐聪敏的小和尚的出场音乐轻快响亮，进入山脚庙宇后，音乐稍做停顿，肃静稳重，当小和尚与老鼠玩耍时，音乐便又变得极具趣味性；高和尚与胖和尚的出场音乐都采用了与小和尚出场时同样的曲调。在渲染氛围方面，三个和尚刚刚出场时，采用了舒缓悠扬的曲调，令人感到愉悦舒服，三人关系紧张，特别是乌云密布时，急促、不和谐的音乐抑扬顿挫，非常符合情节的发展。这部动画的音乐在氛围渲染等方面充满灵气，也使观众在享受视觉美感的同时，领略到音乐的妙处，可谓有声有色，趣味盎然，相得益彰。

作为一部地道的音乐动画，《蝴蝶泉》根据云南大理地区的白族民间传说改编而成，影片所表达的善与恶、美与丑的主题亦是古老而永恒的人类母题。故事讲述了美丽的白族少女蝶妹救下了被箭射中的小鹿，而追小鹿的老鹰却紧紧追赶，在千钧一发之际，勇敢的霞郎催马而来，挽救了蝶妹和小鹿，谁知小鹿是虞王的猎物，蝶妹与霞郎只得在悬崖下逃过此劫。之后蝶妹带霞郎返回自己家中，两人收获了自己的爱情，霞

郎策马而去。第二天，虞王赶到，杀害了蝶妹的父亲并企图霸占蝶妹，蝶妹誓死不从而被虞王关押。霞郎得知消息前来营救，但最终没有逃脱虞王的魔爪。在悬崖上，虞王步步紧逼，蝶妹与霞郎双双跳入悬崖下的深泉之中，化为蝴蝶翩翩飞舞，由此，此泉名曰"蝴蝶泉"。导演在其创作札记中直言，要"把它拍成一部以音乐为主的悲剧动画片"，将情节进展与乐章构成严格对应，节奏如行云流水，跌宕有致，给人以和谐有序、张弛有度的流畅美感。《蝴蝶泉》的音乐也宛若与画面水乳交融的抒情乐章，随着人物命运、情节进展而变化，时而轻柔，时而急促，时而悲吟，时而凄婉，观众为其节奏所动情，为其意境所感染，特别是影片结尾处，音乐令观众在缠绵悱恻之中回味无穷，感人至深。

我国动画宝库中，还有很多优秀动画作品的音乐值得关注。中国哲学中"致虚极，守静笃，万物并作"（《道德经》）、"虚则静，静则动"（《庄子·天道》）等所强调的"虚静"说，对我国文艺作品追求大音希声、大象无形的意境的影响非常大，很多水墨动画着力营造幽静深远的意象，如水墨动画《牧笛》《山水情》等都做到了画、乐水乳交融、浑然一体、天衣无缝，创作者以美妙的音乐刻画角色，写出了一曲又一曲让人流连忘返的音乐杰作。《牧笛》中清丽脱俗的音乐旋律优美舒展，"牧童骑牛，笛声悠扬。用扬琴拟流水，水声叮当；用三弦仿憨牛，牛声浸欢。牧童短笛一曲，牛儿乖巧尾随——音画张弛，尽善尽美。此后，以高胡高音区活现黄莺鸣叫，牧童则执笛与之媲美，一问一答，此起彼伏，相映成趣。笛声甜脆与清长相间，寄高山流水情怀，展绕梁余音绝响"[①]。笛声温润清亮、通透明澈，配以画面，真是美轮美奂，主旨鲜明。《哪吒闹海》《大闹天宫》等作品中的音乐也充分糅合了民族音乐与戏曲元素，体现了鲜明而浓郁的民族化风格。丰富的民族音乐为国产动画音乐创作提供了大量的素材与灵感，与此同时，动画音乐也不断融入西方音乐与当代流行音乐等，以提升艺术表现力。例如，《南郭先生》的音乐遵循了中西合璧的创作思路，运用了笙、七弦琴等民族乐器与电子琴等西方现代乐器，并根据片中情景采用风格迥异的音乐；又如，《宝莲灯》不仅采用数字技术为作品配乐，而且邀请了当时著名的流行音乐歌手来演唱主题曲，以满足年轻观众的审美追求，这一模式获得了良好的效果，为很多动画创作者所学习，流行歌手们纷纷参与动画歌曲的演

① 郑艺、钱今帼：《激扬水墨精神　点化丹青灵韵——中国动画音乐创作述评》，《吉林艺术学院学报》2004年第4期。

唱，并在青少年中广泛传唱。可见，国产动画在借鉴西方动画音乐的创作理念、市场运行经验、适应受众需求等方面不断发展。传统民族音乐是推动动画音乐民族化发展的不竭动力，同时，以恰当的方式辩证地吸收有益于国产动画发展的西方音乐元素亦是必要的。

传统文化元素的有效运用在一定程度上能够彰显中国动画文化身份，但我们也应该认识到，在运用传统文化元素时应善于学习，提高对传统文化内涵的认识，如此才能从更深层次挖掘民族文化的精髓，否则只能得其形而无法得其神。"比如以云南沧源江原始岩画中形象为蓝本的《牧童与牛》，便因视觉造型非常古老以至于不能有效地区分区域文化差异，所以该片不但没有突出中国动画的特色，反而让人误以为参照了非洲原始岩画的造型。"① 除了在文学、绘画、戏曲等领域不断获得动画创作的资源与灵感，中国动画也吸收了丰富的传统民俗文化、民族艺术及现代工艺形式等来丰富自身的艺术语言、表现形式及创作理念等。在对传统文化艺术元素的借鉴与运用中，产生了许多独具审美价值的优秀动画片。例如，改编自成语"鹬蚌相争，渔翁得利"的用软性剪纸中的拉毛技术制作成的水墨剪纸片《鹬蚌相争》，动作性强，角色表现力强，特有的制作材质惟妙惟肖地将渔夫的蓑衣和鹬鸟的羽毛的晕染效果呈现出来，提升了艺术表现力。又如，折纸动画《聪明的鸭子》、剪纸片《金色的海螺》、木偶动画《孔雀公主》、皮影动画《孙悟空三打白骨精》等都充满民族艺术情趣与民族特色，不仅丰富了动画的形式，提升了动画的表现力，而且扩大了传统文化艺术的影响力。

三、文化觉醒与动画困境突围

西方文化以娱乐、普世的面目示人。今天身处眼球经济、视觉时代的年轻人在不断接受外来文化的强劲冲击后，对中华传统文化常常报以冷淡的态度，并在具体的认同行动及认同取向的选择上做出具有明显功利目的的现实回应。"调查显示，当问及是否会积极主动成为民族文化的弘扬者时，23.1%的受访者表示会，36.2%的受访者表示不会，40.7%的受访者表示不知道；当继续追问什么情况下会更主动传承民族文化，45.4%的受访者选择对自己有用情况下更主动，39.5%的受访者选择说不清楚，要看具体情况。"② 由此可见，"在社会转型、市场意识浓重的

① 朱剑：《中国动画艺术研究》，东南大学出版社2012年版，第244页。
② 詹小美：《民族文化认同论》，人民出版社2014年版，第148页。

当今社会，大学生面对中国传统文化更加直接与倾向地关注其现实的效用价值与功利指标，相对忽视中国传统文化的精神内涵与道德责任意识"①。不仅如此，在消费文化产品时，很多青少年也更注重与倾向于艺术作品的娱乐功能。当前我国文化产业在挖掘与运用传统文化资源时，往往缺少对受众需求的深入研究，例如，国产绘本与动画产品等以青少年为主要受众目标的文化产品，依然受"文以载道"文论思想的影响，致使一些故事演绎平淡、艺术观念陈旧、内容厚重而艰涩，这已经成为影响消费者喜爱与认同的重要原因之一。"审美快乐不仅多来自视、听等高级感官的感受，而且还要从这种感受一直贯穿到心理结构的各个不同层次（如情感、想象、理解），这种贯通性，会使整个意识活跃起来，多种心理因素发生自由的相互作用，产生出一种既轻松自由、又深沉博大的快乐体验。"② 文化产品应具有美学功能，不能带有明显的强制性意识形态灌输，而应带给观众审美愉悦，在不经意间使受众领悟意义，令持久的美学魅力超越种族和时空的限制，以润物无声的方式增强文化感召力，凝聚价值共识。

扬·阿斯曼"在《集体记忆与文化身份》中指出，文化记忆'包含某特定时代、特定社会所特有的、可以反复使用的文本系统、意象系统、仪式系统，其"教化"作用服务于稳定和传达那个社会的自我形象'"③。中华文化经历了数千年的风吹雨打依然顽强屹立，早已深深地融入民族的血脉之中，为强化价值认同与弘扬民族精神提供了丰富的精神资源。然而有些文化艺术产品的创作者对传统元素的直接挪用，既不能突显中华民族独特的美学理念，也无法令人产生共鸣，更无法强化民族文化认同。必须注意的是，在全球化语境下，后发国家的传统文化资源一旦被强势的他者所用，便往往会被有意地错误解读，被改写成他者的文化身份与民族精神。因此，我们必须明确，民族文化的内在精髓与深层意蕴在于其符号与表述背后呈现的价值蕴含和民族精神，这才是与其他民族深层区分的内在尺度与标志，只有创造性地挖掘文化资源的多维价值，深入探索民族传统文化的美学特质与内涵，以国际化视野实施现代化转换，才能更好地在文化产业化中弘扬和发展其内在价值。

目前，我国动画产业综合竞争力仍然不强，品牌意识薄弱，缺乏受

① 詹小美：《民族文化认同论》，人民出版社 2014 年版，第 149 页。
② 滕守尧：《审美心理描述》，中国社会科学出版社 1985 年版，第 305～306 页。
③ 王蜜：《文化记忆：兴起逻辑、基本维度和媒介制约》，《国外理论动态》2016 年第 6 期。

世界民众喜爱的具有中国特色的动画精品，这成为制约动画产业发展的一大瓶颈。要在与美、日等动画强国的竞争中求得生存并发展壮大，就必须在传承民族文化的基础上积极挖掘民族共同的历史记忆，努力创新文化符号，不断创作出具有强烈的民族特征的动画产品，同时应注重经济效益与社会效益相结合，以强大的艺术魅力发挥产品的导向功能，以精神陶冶的方式传播我国源远流长的文化精髓与社会主义核心价值观。

传统民族文化作为一个民族文化思想和观念形态的表征反映着民族特质和风貌，而正是这一特质与风貌才是其真正面对全球市场时不可取代的价值与条件。在全球范围内，不同民族文化的流通与互动正是基于其独特的形式、内涵、意义与韵味等方面的互补，因而可以说，文化产业在全球的发展在很大程度上依赖于这种差异性。交换使文化资源转换为文化资本，并获得资本的收益，在此过程中，无论是交换还是传递，其前提与基础都是差异性，倘若文化产品在生产过程或消费过程中不具有独特性与民族个性，那么它便丧失了竞争力。在这一点上，"中国学派"动画为我们提供了很好的例证，那些颇具民族风情的外在表现形式就隐含着艺术家对本族文化与他族文化的取舍，使人观看时能深深感受到迎面扑来的浓厚的民族传统气息与独具文化韵味的民族气质，从而大大提升了核心竞争力，因此频频捧回国际大奖。我国传统文化资源优势为我们大力发展文化产业奠定了得天独厚的基础，无论是从传承、弘扬民族文化角度还是从建构文化认同、发展文化产业的角度，我们都应当努力挖掘与利用优秀传统文化，以发展的眼光不断实现传统文化的现代转型，通过生产富有民族特色、适应市场规则的产品推动我国文化产业的可持续健康发展。

由于民族身份认同的建构处于不断发展的过程中，故而应通过种种措施努力再现与重温集体记忆，重识中华传统文化的恒久魅力，唤起民众的民族情感，强化民族文化身份认同。在现实性上，要强化民族文化认同就应适时引导民众开展丰富多彩的文化实践活动，实施相应的措施，加强文化产品正向价值导向。因此，应积极对传统文化中的优秀元素进行深入挖掘，在创作文化产品时，注重其所承载与包容的文化内涵与民族精神；加强维护文化消费安全，通过文化管理制度设计，健全文化产品质量标准；积极探索如何创造和维持一个市场经济安全运行的环境，通过文化实践增强民众的民族认同意识，维系中华民族的精神纽带。

作为一种无形的力量，文化产品所具有的吸引、凝聚的文化魅力能

够对受众产生潜移默化的内化与渗透作用，对共同体价值共识的达成及群体凝聚力的提升发挥着重要作用。民族文化魅力离不开对传统文化的正确认识与发掘，离不开文化资源的创造性利用，也离不开文化产业的创新与发展。我国文化产业之所以在众多支持下依然缺乏市场竞争力，以至于常常无力支撑衍生产品的进一步开发，造成产业链的断裂，其根本原因就在于艺术魅力的缺失。民族文化产品具有强大而独特的艺术魅力，便能够激发共同体成员相互认同，促使民族文化产业在世界文化市场以独特性获得竞争力，从而促进文化产业的可持续发展。要提升民族艺术魅力的关键点是在发展中创新，我国传统文化有鲜明独特的民族特点与博大精深的美学意蕴，要将这些独特而具备认同力量的文化资源转化为资本，其关键环节便在于创新，文化产业链的开发须从优秀可行的创意开始，只有具有创新意识，才能够最终形成完整的产业价值链，才能够充分发挥其在全球和本地的文化张力，才能够获得受众的认可，进而实现文化认同感的提升。故而要强化文化认同，就必须加强我国的文化软实力建设，努力挖掘、提炼与创新传统文化资源，并积极采取切实有效的传播策略"走出去"，在世界范围内展现独特的魅力与文化影响力，使受众接受与认同文化符号的价值观念。

现代文化产业对高科技技术创新成果的吸收不仅促进了产业链条的优化升级，而且有效地增强了产业集群的集聚力，形成竞争力门槛，成为保障文化产业竞争力的核心要素之一。文化产业以物质形态为载体，承载着文化内容，创新能力对不同形态的文化产业的物质载体及文化形式都具有极强的影响力。从文化内容而言，现代技术创新有助于在世界范围搜寻文化资源，并可以跨越时空，对艺术家的最新创意产品保持同步性更新。对物质载体而言，技术创新不断推动文化产业重新挖掘产业价值链，创造市场需求效应，并对文化产业的生产和发展路径产生重要影响。

毋庸置疑，对于非物质文化遗产保护与动画艺术发展趋势两个方面而言，技术创新都具有非常重要的地位，合理运用技术并善于进行文化创意，将会丰富动画的表达方式，从而大幅度地提升视觉感受，更将为非物质文化遗产的传承带来新的契机。例如，《桃花源记》蕴含了多种传统文化内容、元素与表现形式，如皮影、水墨、剪纸、戏曲等，画面雅致，动作流畅，呈现浓郁的中国特色与新奇的视觉体验。电脑三维技术不仅将动画工作者从繁重且细致的工作中解放出来，而且其所生成的动画造型及动作都处理得惟妙惟肖，神形兼备且动感十足，那浓郁的中

国味——水波涟漪、鱼儿摆尾、桃花飘零、瀑布四溅、荷花摇曳、溪水潺潺似乎要从画面中流淌出来，给人回味无穷的感受。难得的是，无处不在的中国元素被巧妙有机地融合为一体，动画内容与意境相得益彰，毫无堆砌之感。在情节安排上，《桃花源记》以倒叙手法开启了整个故事，不过分拘泥于原著的叙事方式，曲折有致，令人兴趣盎然。随着技术的发展及其在动画中的广泛运用，动画将与越来越多的传统文化艺术元素相融合，在给人带来更好的视觉审美享受的同时，准确展现了"非遗"原有的意境和内涵，也为国产动画的民族化道路做出有价值的探索。

在当代文化博弈语境下，提升中华文化软实力，对外而言，是扩大民族文化产品在全球文化市场的影响力与竞争力；对内而言，则是强化价值共识，充分发挥文化认同的民族凝聚功能。"如果不解决认同的问题，文化之路就不可能走得太远"，"认同深深扎根在人的心理和文化状态中"。① 人类社会不断向前发展，我国传统文化亦须与时俱进，肩负弘扬民族精神、坚决抵御他者文化侵略的历史使命，在历史的再现与回溯中建构想象的共同体。因此，不仅应当积极运用国际化的艺术表现形式弘扬中华传统文化以提升国家形象，而且更要体现中华民族文化的精髓与内涵，巧妙地将文化价值和民族精神渗透与隐含其中。在这一努力过程中，创新意识和创意能力将成为掌握文化竞争力主动权的关键性因素。民族文化现代性的转换必须突破固有框架，在确保民族精神得以传承的基础上挖掘深厚的文化内涵，汲取、借鉴、吸收与消化文化经典。同时，培育文化品牌必然要延长产业链，以时代精神创造性地运用多样化艺术表述方式诠释传统文化的无与伦比的独特魅力与文化内涵，深度发掘文化资源的多维价值，在传承与创新中强化民族认同。

传统文化是民族的灵魂，连接着民族共同体的历史记忆。当民族共同体面临复杂的环境时，能够强化民族成员的集体凝聚力与民族身份认同，并在一代又一代的传承与重温中强化民族意识。然而，"传统依靠自身是不能自我再生或自我完善的。只有活着的、求知的和有欲求的人类才能制定、重新制定和更改传统"②。激活并创新传统文化资源，绽放青春光彩，建构价值共识与认同，是一项永不停止的民族记忆工程。

① 〔加〕D. 保罗·谢弗：《文化引导未来》，许春山、朱邦俊译，社会科学文献出版社2008年版，第68页。

② 〔美〕爱德华·希尔斯：《论传统》，傅铿、吕乐译，上海人民出版社2014年版，第15页。

第三节 艺术特性：动画艺术如何彰显价值观

作为集文学、绘画、音乐等艺术为一体的综合性视听艺术，动画需要以一种开拓创新的精神与独特的思维方式进行创作，以较高的娱乐价值和超现实的审美感受满足受众的审美需求。事实上，动画具有其他艺术形式无法企及的艺术特性，"动画仍然是奇迹艺术，不管表现出来的是那些独立制作者在用内心塑造生动的符号形象时的丰富想象力，还是视效动画家在大片中制造奇观时做得天衣无缝的移花接木，动画堪称用途最广泛和最有自主意识的艺术表达形式"①。当前我国动画更应当强调审美趣味与匠心精神，不同国家的不同题材、风格与价值观念获得认同，与动画本身的艺术魅力、美学趣味及人文关怀等有着密切的联系。回顾动画发展史，无论是《牧笛》《山水情》《三个和尚》《大闹天宫》《天书奇谭》等"中国学派"为我们打造的别具中国特色的审美巅峰，还是《冰雪奇缘》《寻梦环游记》《狮子王》《千与千寻》等美、日经典为我们提供的教科书式启示，都揭示了动画精品唯有以匠心守护，以美动人，以情感人，帮助观众敞开心扉、交流情感，才能更好地传递快乐与美感，呈现和传播人文关怀与价值观念。

一、把握动画艺术的运动性与符号性

动画的英文词根"animate"的意思是"使……活起来""赋予生命"，采用逐格拍摄之法令无生命的静态符号在视觉上呈现为有生命的动态形象，获得"形象活动自如的艺术效果"。从动画的诞生发展至今，人们一直在探索如何运用技巧呈现运动之美。很多艺术家也从运动属性探讨动画之属性与规律，例如，加拿大诺曼·麦克拉伦提出，动画是"画出来的运动"。动赋予了动画别具一格的视觉魅力，区别于在二维平面上静态地呈现艺术家的情感释放与哲理阐发的绘画，动画之动既可以是模仿客观现实状态的物理运动，也可以是创作者以发散性思维创造出来的虚拟现实的运动，以此推动剧情的发展，演绎动人的故事，呈现波澜壮阔的视觉盛宴，形成强烈的视觉效果。

每种艺术都存在不同的表现形式，动画的力量与轨迹是画出来的，表现出来的各种运动美，如速度之美、韵律之美、变化之美等，往往深

① 〔英〕保罗·韦尔斯：《动画语言》，伍奇译，《世界电影》2011 年第 4 期。

刻地受到绘画创作风格、艺术流派乃至文化积淀之影响。例如，中国传统绘画讲究重意非形、画外之境等，因此在中国水墨动画《小蝌蚪找妈妈》中，水墨自然渲染，浑然天成，柔和的笔调充满着诗意，在那静谧的荷塘中，小蝌蚪轻轻地摆动着尾巴；留白代表水，可谓在似与不似之间，意境深远。法国《世界报》给出了这样的评论："小蝌蚪忧虑、犹豫和快乐的动作，使这部影片产生了魅力和诗意。"① 还有那金鱼游动的动人姿态让人产生了无限的遐想，它轻摆如裙边的尾巴，无比优雅，缥缈似梦幻一般，趣味盎然，别具诗意与韵味。又如日本动画，"对于爆发力、速度、冲击力等动画角色在力量速度方面的极度夸张，以及忽略相对多余的细节动作，是日本动作类动画的一个突出特点"②。一些经典动画如《火影忍者》《海贼王》等，往往会减少中间或简化一些准备动作，以形成一种猛烈的爆发性运动，凸显速度感与爆发力十足的视觉冲击力，十分流畅，一气呵成，形成了一种具有日本特色的动画运动规律和制作技巧。

每一个动画画面的运动时间的控制都需要丰富的想象力与艺术技巧，保证运动美感、人物塑造、情节叙述等各方面的传达深入人心，进而带给观众独特的感官体验，唤起他们的审美认同。动画的运动性能够近乎完美地为观众呈现现实世界的各种运动，也能够表现出其他艺术无法表达的运动美感，特别是借助于当今技术，在实际拍摄中一些无法实现的运动，可以通过高科技呈现在观众面前。例如，《鬼妈妈》有一些视觉效果是其他定格动画无法呈现的，需要借助现代技术完成。例如，卡罗琳在浴缸中被水淋湿，水流的流畅感便表现出来了，其无与伦比的流感和速度是传统定格动画难以做到的；又如，当卡罗琳坐上飞行螳螂俯视魔幻花园时，镜头是随螳螂的飞行轨迹移动的，导演的神奇想象力与运动的流畅给观众带来美妙的视觉享受。迪士尼曾在1935年谈到动画的首要任务"是将生活与动作理想化"。动画空间场景的变化根据剧情需要可运用多种手段，比如通过改变形态、色调等，《狮子王》便运用了不同场景及色调的对比，渲染环境，烘托气氛，表达某种隐喻。例如：辛巴在父亲的带领下站在巨石上俯视草原时，运用了暖色调，显现一片生机，彰显蓬勃的生命力；辛巴复仇时，激烈的战斗伴随着雷电和暴雨，那熊熊燃烧的大火与倾盆大雨不仅烘托了激烈的气氛，而且象征灾难之

① 王晓君：《人情多在回眸：近百位上海文化名人的往事》，上海交通大学出版社2016年版，第196页。
② 张鼎：《日本动画的运动规律与动作风格分析》，《北京电影学院学报》2012年第5期。

后的黑暗将被照亮,新的希望与光明的时代会又一次来临。

动画是最具符号特征的艺术形式之一,它通过其符号传承与传播文化,并通过创新给观众带来惊喜。例如,《冰雪奇缘》在借用"frozen"(冰冻)符号之外,创造出一个并不完全与《白雪皇后》相同的、更符合现代人情感需求的作品。"为了理解艺术作品,必须理解艺术形象",在《风之谷》中,流传着"蓝色救世主"的传说,身着蓝色衣服的救世主将降临于金色原野,而美丽的娜乌西卡以自己的宽容和善良获得了王虫群的谅解,幼王虫将她的衣裙染蓝了,获得重生后,她在王虫群的金色触角上行走,应验了传说。娜乌西卡被赋予拯救世界之使命,通过塑造这一形象,告诫人类必须保护自然与环境,这样人与自然才能和谐共存。在《狮子王》中,木法沙的面部呈椭圆形,采用了柔和与圆滑的线条,反面角色刀疤则是以三角形为主,面部棱角分明,细条且上挑的眼睛,刀疤非常明显,充分显示出其奸诈凶残的特性。图形符号成功地传达了创作者的设计意图,进而使受众对角色产生不同的情感。优秀的艺术家通过符号的能指与所指表达自己对艺术与世界的个人感悟与哲思,也带给我们审美的享受与深刻的启迪。

波斯特丽尔提出:"现代设计曾经是一个价值重负的标志——某种意识形态的符号。现在,它不过是一种风格而已,是许多个人化审美表现的可能形式之一。'形式服从情感'已经取代了'形式服从功能'。情感会告诉你何种形式是你所要寻找的功能。"① 现代设计领域更应注重情感给人带来的震撼,有些动画创作者在以艺术符号表达自己对人生与世界的哲理性思考的同时,非常注重在提炼与创新中以情动人。在动画《海鲜陆战队》中,为受众首先呈现的场面是滚滚黑烟冲天而起,随着镜头从烟囱往下移动至工厂底层,被工厂排出的大量废水涌入大海,有海龟被塑料袋缠住,随着海龟的挣扎,塑料袋脱落在海中,下沉至海沟处,而那里的狼藉简直不堪入目,满满的被废弃的垃圾正充斥于此。随着镜头的移动,在视听语言的感染下,观众开始思考人与海洋和谐共存等问题;在《平衡》中,音乐盒与被类型化了的人物之间的关系无疑令观众看后能够理解作者所要表达的深层意味。

"影像会受到文化的影响:拍摄角度、人在画面中的位置、强调某些特征的布光、色彩、着色或洗印取得的任何效果,都具有某种社会意义。当我们处理影像时,显然我们不仅在处理它们所呈现的事物或概念,而

① 转引自周宪《视觉文化的转向》,北京大学出版社2008年版,第236页。

且也在处理它们被呈现的方式。视觉呈现也有其自身的'语言',即观众用来解释所看影像的一套符号和惯例。影像作为经过编码的讯息传达给我们,已经呈现为某些特定的意义。"① 意义总会根植于一定的文化语境与艺术文本中,各国动画艺术是其独特文化的产物,不同文化背景的受众对文化符号有着不同的理解。例如,龙在中华文化中被赋予了神之力量,是权力与永恒的象征,是不可侵犯的万能之神兽,然而龙在西方文化中却往往是邪恶的,是霸权和诡异的象征。美国动画《花木兰》虽采用了中国文化符号,却依旧表现出了西方的审美观与文化判断,木须龙成了一个矮小的、易怒的、搞笑的所谓守护者,特别是在刚出场时,它利用火的光影制造巨龙的形象,这一搞笑的情节不只是为了拗足气势,它行动的出发点是实现自我价值。

在当今这个信息传播越来越趋向于符号化的时代,"对现代符号和符号论的理解,其重要性并不限于反恐斗争,更重要的是,它有助于理解美国在新的世界格局中的地位,在这一新的格局中,传统的国界和传统的硬实力形式正在被取代。一个战场在像阿富汗这样遥远的国家进行,而另外一系列战场却每天都围绕着我们,战争的形式是娱乐、广告和政治"②。动画不仅以符号呈现与传达其自身的独特艺术魅力,也同时肩负着传播民族文化的重任。民族文化符号体现与承载着本民族的文化精神内涵、审美思想与民族精神,艺术家通过艺术手法将蕴含民族文化内涵的文化符号进行提炼与"编码",受众通过积极地"解码",领悟蕴含其中的价值观念与美学理念,获得审美熏陶与价值认同,因此,我国动画必须思考如何传承与创新传统文化符号,振兴动画产业,提升文化软实力。

二、假定性使动画具有极强的艺术表现力

如果说电影是"一种与现实无限逼近的像似性符号,那么它的文本故事必然是现实性的,以逼真或超真为主",而"动画具备一个前影像阶段,它并不是摄取原发性影像,而是点线面的时空建模,然后才被赋予或者现实感或者抽象性的表意符号。从这一点出发,动画片叙述必然

① 〔澳〕格雷姆·特纳:《电影作为社会实践》,高红岩译,北京大学出版社 2010 年第 4 版,第 65 页。

② Fraim, J., 2003: *Battle of Symbols: Global Dynamics of Advertising, Entertainment and Media*, Switzerland: Daimon Verlag, p. 34. 参见李思屈、李涛编著《文化产业概论》,浙江大学出版社 2014 年版,第 105 页。

是构想性文本，它基于对现实性情境的背离，善于'幻想叙事'，并基本上形成了几种常见的讲述模式。从而，也正是因为动画符号的'不像性'以及叙事的构想性，导致其文化主题走向一种自我指涉的符号反讽"。① 对于动画而言，与生俱来的假定性是其展现无穷魅力之根本所在，特别是运用现代技术更为栩栩如生地呈现创作者的想象与思考，从而将各种假定的情境变成艺术的现实。不同于演员表演完成的电影，动画中的假定是完全的假定设计，这为艺术家提供了一个非常大的创作空间，艺术家可以天马行空地、自由地想象，可以肆意地展开翅膀，融入更多的理想与童心，为我们带来全新的视听感受，将审美愉悦与视觉经验推向前所未有的高度。无论是《哪吒闹海》《牧笛》《西游记之大圣归来》《三国演义》还是《冰河世纪》《怪物史莱克》《赛车总动员》《最终幻想》等，都让我们感受到动画的假定性思维模式和假定性技术手段带来的特别的审美感受。

动画独特的艺术表现手段与高度假定性的特点使其并不追求所表现内容的逼真性，艺术家可以借助艺术想象进行艺术构思，运用夸张、变形等手法反映客观现实，折射美好的愿望，带给人们新奇与奇特的审美感受。很多动画取材于神话、传说及专门创作的剧本，其情节、人物、场景等本身便具备高度的假定性。例如，《大闹天宫》在对《西游记》进行改编时，由于《西游记》中孙悟空由当上弼马温至弃官不做的过程以对话为主，不宜用动画语言表现出来，主创人员便设计了马天君的角色形象，通过夸张而形象的人物与语言对话表现出天庭对孙悟空的欺骗与压迫，使得孙悟空的叛逆精神更为合理，也更具有深层次意义。在美、日动画作品中，假定性能够实现创作者"无中生有"的创意与想法，这也使一些动画强国可以一次又一次地将他国文化题材进行解构与重新建构，进行一种"文化移民"与价值观植入，故事中的空间、时间、人物、冲突、事件都可以用假定性创作来完成。

真人电影记录直接现实，与现实保持一种紧密的关系，而动画在艺术想象上更具有优越性。对于动画艺术而言，"动画影像中既没有真实的生命体存在，也没有真实的客观场景，甚至连影像本身都是用没有镜头的虚拟摄影机创造的，这种'完全的无中生有'之所以比传统真人电影的'物质现实的复原'和'以真实表现虚构'更具有艺术表现力，对观

① 徐杉：《反讽与幻想——动画文本的符号叙述》，《当代电影》2018年第10期。

众也更具有艺术魅力,是因为它突破了所有限制,从而使表达更加自由"①。假定性为艺术家的创作提供了广阔的空间,使其能够无拘无束地以其独特的表现力、感染力等从具有局限性的世界跨越到一个行动随意而无限的梦幻空间。《大闹天宫》将"猴、人、神"之特点统一起来设计孙悟空的形象,不仅造型神采奕奕、勇猛矫健,而且能将他的七十二变的功能发挥到极致,他一会儿变成水中活灵活现的小鱼,一会儿变成天空中展翅飞翔的大鸟,一会儿又像个陀螺似的回到真身,神奇虚幻的形象与情节已经不再仅仅是以文字的形式呈现于人们的脑海之中,而是淋漓尽致地以影像的形式活生生地展现于观众眼前。《樱桃小丸子》的主人公的眉毛、嘴唇都被简化为几条线。《怪物史莱克》中史莱克的夸张造型更是独特而搞笑。《三个和尚》中的三个和尚虽然同为和尚,但艺术家根据现代生活和艺术想象,将三个和尚的体形设计得非常有特点,寥寥几笔,有胖有瘦,有高有低,将具有不同性格特点的和尚活灵活现地展现在人们面前,他们生动的神情、颇富趣味的动作给观众留下深刻的印象,更贴近观众的心理。

南斯拉夫动画电影大师杜·伏科蒂克提到,"动画不受物理法则的约束,它也不为客观真实所奴役。它无需模仿生活而只需解释生活"②。动画中天马行空的想象与令人惊奇的夸张常带给观众独特的情感体验。如《魔女宅急便》中,小魔女借助扫把满天飞。《人猿泰山》中,泰山在原始森林中不断快速穿梭的速度感令人眼花缭乱,印象深刻。《花仙子》中的主人公在寻找七色花的历程中,拥有"花钥匙",可以变身,各种奇妙的故事便也顺理成章地展开了。《海底总动员》中,小丑鱼在浩瀚多彩的海底世界游历,一切生物都被赋予了灵魂与生命,都有着人类的思维方式,可以自由地交流与理解,这些奇特、充满悬念、冒险的美妙故事使观众能够对接自己的经历、记忆与情感,从而引发共鸣。《鬼妈妈》需要在两个世界来回穿梭以推动故事发展,并形成鲜明对比。卡罗琳第一次进入异空间时,鬼妈妈背对观众,观众对鬼妈妈的面貌充满了期待。当鬼妈妈转头,镜头对准了她黑洞洞的两颗纽扣般的眼,令人恐惧且印象深刻。动画中离奇的故事情节、有趣的视觉画面、虚拟的人物场景等元素构成了动画的假定性魅力,也展现出其独特的动画影像之美。

行动是表演艺术的基础,在默片电影时期,杰出的艺术家仅凭表情、

① 盘剑:《动画与未来电影》,《文艺研究》2011年第9期。
② 〔南斯拉夫〕杜·伏科蒂克:《动画电影剧作》,楚汉、汪海译,《世界电影》1987年6期。

身体语言就塑造了很多令人难忘的经典电影形象。事实上，很多优秀的动画片也凭借假定性的面部表情、动作等塑造角色性格乃至表达心理活动。例如，在具有广泛知名度的美国喜剧动画短片《猫和老鼠》中有这样的情节，杰瑞被汤姆追得四处逃跑，钻进了洞里，汤姆一脸得意又狰狞，守在洞口等待活捉杰瑞，这时大狗却在其背后一步步靠近汤姆……在大狗的狂吠中，汤姆身上的皮毛被吓得脱离了身体……在另一集中，汤姆化装成雌鹰后，对大鹰暗送秋波，大鹰误认为是真的雌鹰便上了当，它的表现是陷入狂喜，双眼爆出，羽毛也弹起，脖子越伸越长，在被"误亲"后，更是幸福地闭着眼狂跳至空中。无论是片中以"皮毛脱离身体"表现恐惧，以"眼睛从眼眶中弹出"代表爱慕，还是以"狂跳空中"表示兴奋等，都是动画片以假定性表现情绪、心理的经典，也成为动画片惯用的手法。

　　动画通过高度的假定性在人物心理刻画方面亦具有了极强的表现力。在《假如我是武松》中，爱吹牛的宋武在看到电视剧里播放《武松打虎》之后向别人吹牛说，"假如我是武松，啊，我也能打死老虎"，在梦境中，他果然变成了武松，然而却还是那张孩儿脸，宋武来到景阳冈的小酒店，对店小二说："我从来没喝过酒，来杯酸梅汤吧。"之后，在景阳冈上遇到了当年武松打死的老虎的后代，小老虎倒是不吃宋武，而是提出要比赛踢毽子，结果宋武输了。此后宋武提出捉迷藏，引小老虎撞到大石头上，小老虎晕倒了。宋武对猎人们吹牛说老虎是他打死的，小老虎醒后，众人被吓跑了，只留下了宋武一人，小老虎先后提出要比赛算术题和赛跑，把宋武吓醒了。在这里，作者极尽夸张之能事，以假定性的人物造型塑造了一个一脸孩子气的梦中武松形象，以极其荒诞的言谈举止与戏剧情节阐释谦虚、诚实品质之可贵。《葫芦兄弟》塑造了七个本领超群的葫芦兄弟，他们为救亲人前赴后继，与妖精们展开了周旋。在消灭妖精的战斗中，七个兄弟纷纷运用了自己与众不同的本领，例如，大娃的力大无穷，二娃的慧眼千里、耳听八方，三娃的铜头铁臂、刀枪不入等，然而单打独斗无法战胜妖精，最终七兄弟联合起来，终于打败了妖精，取得了胜利。本动画的虚拟性与夸张性等手法带给人们独特的视听感受，在为七兄弟的最终胜利而感到高兴的同时，领悟到其所蕴含的道理。

三、陌生化为形式创新提供理论依据

　　俄国形式主义学家什可洛夫斯基认为，文艺创作应以陌生化的创作

方法对所描写的对象进行艺术加工和处理，陌生化又称反常化或奇异化。陌生化通过改变人们对熟悉事物的思维习惯与定式印象，可以增加审美难度与快感，令受众耳目一新，进而产生强大的吸引力。陌生化理论不仅存在并被运用在文学创作中，而且强烈地影响了各种艺术创作，从俄国美术家舍甫琴科、沃德金、列别杰夫的作品对忠实于客体的写实技法的解构到毕加索的"一幅画乃是破坏的结果"都深刻地体现了"哪儿有形象，哪儿就有陌生化"（什克洛夫斯基）的观点。很多动画设计者不断努力探索如何通过对常态与规矩的疏离，或对传统形式的重构，以元素与符号的变形与重组来创建反常规的视觉体验。无论是纵横于世界文化市场的美、日动画片，还是富含哲理的欧洲动画片，尽管风格与价值观有所不同，但都以各种艺术手法塑造独特的幻想世界，带给观者审美感悟。

马蒂斯认为，艺术家应以"第一次看见的那样"进行创作，"因为丧失这种视觉能力就意味着同时丧失每个独创性的表现"。[1] 动画影像所呈现出的人物形象、场景等都是创造出来的，自然区别于现实"真实"，这是动画电影吸引观众的魅力所在，也构成了动画独有的艺术趣味。事实上，早在20世纪，迪士尼的12条规则就要求对角色及其表现性动作做强调和夸张等各种艺术处理，以达到陌生化与趣味性的目的。动画创作是一个完整的陌生化的创作历程和共享过程，天马行空的艺术想象与创意贯穿整个创作始终，形成了独特的艺术魅力。那些与现实景观构成间离效应的文化符号，不仅能够将世界各国异彩纷呈的民族文化的深厚意蕴展现得形象生动，而且能够深入人心，令人随动画剧情的跌宕发展与人物命运的变化而深入其中，从而产生强烈的认同感。

艺术创作恰当而巧妙地使用陌生化等艺术手法可以在某种情境下消除审美疲劳，激发观众的审美期待与审美想象。因此，夸张、变形、象征、隐喻等独有的艺术技法与手段成为营造动画趣味与价值的关键所在，动画与生俱来地在遵循着陌生化原则的过程中展示自身的形式审美特性与独有的艺术魅力。例如，加拿大动画《喀嚓》将每个人都再熟悉不过的椅子作为贯穿全片的线索，它目睹了木匠的结婚和孩子们的成长，在漫长的岁月中，椅子不断受到损坏，也不断地被修好，即便是在"喀嚓"断裂后无法修复，椅子也在垃圾箱里注视着这个家庭的变迁，直到它被送进艺术博物馆中。这部动画别出心裁地用椅子见证社会的更替与

[1] 转引自童庆炳《作家的童年经验及其对创作的影响》，《文学评论》1993年第4期。

家庭的变迁，极具艺术张力与视角的新鲜感。

陌生化的创作手法强调对习以为常的日常经验的变形、扭曲与瓦解，营造一种特殊的新的现实，打破受众的既定逻辑与心理定式，以新奇的视角感受艺术作品的独特之美。创作动画不能墨守成规，出其不意的想象空间、自由舒展的灵气、浑然天成的智慧与艺术天赋等要素更为重要。通过对动画形式设计的陌生化手法为动画受众提供阻拒性或鲜活的视像，可以突破现实的自动化状态，促使受众沉迷于其创造的不可思议的艺术世界，并在情感上获取释放与快乐，得到启迪。《猫和老鼠》中的主要角色身体的任意变化为观众带来诸多快乐，创作者还设计了很多频繁出现的夸张动作，以陌生化的方式呈现出来，例如，汤姆逃命的时候常常是身体绷成一条线，腾空奔跑，两个爪子像划水一样打圈，既能表现出汤姆的紧张，也具有喜剧效果，可谓笑料百出。变形与夸张是动画进行陌生化处理常用的手法，创作者为营造幽默的氛围，在表现角色动作时，常常使用离奇怪诞的方式以提高动画的趣味性和可观赏性。例如，为凸显快速行驶的汽车突然刹车停下的紧张感，在动画中特地对汽车的整体形态进行夸张处理，将正常的车身拉长再缩短，并将其后车身高高抬起又重重落下，回到原来的位置，强调了速度感，极具观赏性。

动画由于其本身固有的美术特点，运用各种造型及素材进行创意设计，可以为观众提供陌生化的视觉元素，也促使艺术家在创作手法与制作形式等方面不断进行尝试和创新。例如：捷克动画大师杨·斯凡克梅耶以食物、玩具、泥巴、日用品等材料制作动画，从而创造出混合媒材风格；俄国动画大师亚历山大·阿列塞耶夫首创的针幕动画可以呈现细腻的光影层次；等等。随着媒体技术的不断发展，动画可谓日新月异，flash 动画等新媒体动画类型层出不穷，艺术家对动画陌生化效果的不断追求正是绚丽多彩、魅力无限的动画艺术蓬勃发展的原动力。

从接受理论来说，动画并非由创作者独立完成，而是在受众的观看与参与中完成，受众对动画的接受程度毋庸置疑会影响作品本身的完整性与价值实现。陌生化理论强调了人存在的诗意性和感知的审美性，人具有知觉定势，随着事物的重复出现，人们失去了对事物的感受能力，陷入了无意识、自动化的状态，因此，感官需要变异与刺激。而动画可以借助其独特的艺术技法进行创新，可以更有力地激发受众对动画形象的新奇感受，从而获得更强烈的审美体验。

动画无穷的艺术魅力并非在于如何真实地再现，而在于如何无限地再创造，不断超越受众原有的认知框架与思维模式，激发受众的审美想

象。在动画创作中,陌生化应该是每一位创作者孜孜以求的目标,从事动画创作应当认清动画的艺术本质与创作规律,主动积极地以新颖别致的视角观察世界,从观念上突破传统创作思维瓶颈,以各种创作手法释放想象力和创作力,通过陌生化的视觉元素产生一种全新的视觉审美体验,为受众带来新颖别致的感受。例如,在动画《魁拔》中,创作者设计了元泱境界作为奇幻背景,角色关系复杂,情节更是环环相扣,观众被这部动画带来的新奇感与审美观感深深吸引。

文化产品的灵魂在于创造与想象,特别是动画作为一种具有假定性的艺术,其形式可以将作者天马行空的艺术想象与亦真亦幻的传奇色彩以视觉符号完美地呈现出来,借助动画独有的艺术技法使作品呈现全新的视觉效果,从而满足人们对童趣与新奇的渴望,在营造的美好幻影中获得不同于实拍影视作品的审美体验。因此,在进行动画创作时,应注重以强烈的陌生感或新奇感改变观众习以为常的审美经验,增强作品的审美情趣,使观众在旧范式和新范式的不断碰撞中获得持久而强烈的审美体验,获得心灵的自由与解放,唤起观众对作品的强烈关注。

动画本身的特点要求其创作不应该被任何传统与规则束缚,创作者必须不断以创新精神进行突破。同时必须指出的是,在动画创作中,尽管无须恪守现实真实性逻辑,但仍应遵循艺术真实性逻辑。根据接受美学理论,艺术作品如果平庸陈旧、缺乏新意,会使受众感到兴味索然,而过度的陌生感则会使人们感到烦躁和不安,产生排斥心理,很难引起受众的注意和兴趣。因此,在运用陌生化的过程中就要巧妙地把握好创作的陌生度与接受的理解度之间的关系,注重受众的审美经验与期待视野,打磨出优秀的动画作品。更值得注意的是,在经济突飞猛进的消费社会中,新媒体技术不断发展,文化消费是当今重要的娱乐生活内容,当前一些动画出于某种商业利益等原因而以离奇的方式对经典叙事与文化符号进行解构、颠覆与消解,获取商业利润,这就要求文化管理部门加强监管,同时必须提升公众的媒介素养及辨析能力,并积极引导他们的价值观。

四、童心、童趣赋予动画别样的魅力

在我国明代学者李贽看来,"夫童心者,真心也","夫童心者,绝假纯真,最初一念之本心也"(《童心说》)。"童心说"以人的自然本性论为基础,真正地做到"绝假纯真"。李贽阐释道,这一天然、纯真而高尚的自然人性,是文艺创作的根本前提,即"天下之至文,未有不出

于童心焉者也"（《童心说》）。童心无疑是纯净而明澈的，儿童真诚地对待世界上的一切事物，毫无伪装与卖弄，绝不矫情与粉饰。例如，《皇帝的新装》讲述了一个天真纯净、真诚淳朴、敢于直言的孩子颠覆成人世界的规则和挑衅权威的故事。难怪贾平凹把一个三岁半的孩子认作老师，因为"他使我不断地发现着我的卑劣，知道了羞耻"（《我的老师》）。是的，备受生活压力困扰的成年人，无时无刻不被社会规训，小心翼翼地绝不违规，每天都无奈地为自己带上人格面具。他们多么渴望找回童心，多么希望能远离成人世界的物欲横流与工具理性，多么希望用童心、童趣释放压力与感情，多么希望撕破陈腐观念与思维定式的遮蔽，坦露一颗"绝假纯真"的本心。

在西方，从尼采的"复归无垢的婴孩"、马斯洛的"第二次天真"到皮亚杰的"泛灵论"，有很多学者提出了类似的见解。基于认知源于"物我同一"观念，儿童心理学家皮亚杰提出了儿童认知世界的"泛灵论"，而动画以拟人化手法将童心、童趣呈现得五彩缤纷、活灵活现，赋予所有动静物人类所特有的真性情，使观众在重温童年的美好与快乐中获得同感与共鸣，其艺术的真实性因而得以确立。在人类一切文艺形态里，动画可能是最易被儿童理解与接受的一种，无论是表意方式、叙事方式，还是符号呈现等方面，都深为儿童所喜爱与认同。

马克思曾提出，成人不能再成为儿童，但儿童的天真无疑会令人感到愉快。所有成人无不怀念童年的美好与淳朴，童心之透彻令人快乐，然而现实无法改变，时光一去不复返，人们便希望在艺术世界中寻求到这种美好。动画是一种可以充分发挥想象力，借助艺术家的创意思维，以崭新的形式符号为受众带来一种完全不同于"物质现实的复原"的纪实性影视作品的情感体验与愉悦感受的充满童真的艺术形式。无论目标受众是少年儿童还是成人，动画的童心、童趣都具有独特的审美价值与艺术魅力。儿童化艺术不完全等同于儿童艺术，而是以儿童的思维特征与感知触角去解读、表达万事万物与内心的感受，那种非理性、非常规的无邪童真让观众过了一把重温童年的瘾。例如：在《小鸡快跑》中，肥嘟嘟的母鸡金格有坚定的追求自由之信念，光鲜的洛基经历了性格的转变，普通的小鸡有了自己的思想与喜怒哀乐，策划有趣的大逃亡并实施行动，一个有趣的事情在悬念中展开了；在《加菲猫》系列动画中，那只小心眼的猫随心所欲、贪图享乐，吃着零食，看着电视，做着成人做梦都想做的事情；《飞屋环游记》中，感人的剧情顿时引发观众内心深处对卡尔所经历的磨难的巨大共鸣，进而跟随他踏上了追逐梦想之旅，

并极易对个性化特征鲜明、开朗、童真的亚裔小男孩罗素产生喜爱与认同,这对老少配的冒险之旅充满了感动与童趣。

动画导演马丁·贝恩顿在第九届中国国际动漫节金猴奖颁奖仪式暨高峰论坛直言:"我们如何定义动画?我认为,动画是对艺术家内心世界的表现,是以技术手段将艺术家的内心展现给观众,所以技术只是一种辅助,我们可以使用任何工具,只要能将内心的故事完美地讲述出来","动画应该唤起我们的童年记忆,唤醒我们内心沉睡着的童心"。① 在当前较为成功的经典动画片中,那些承担着唤醒落寞、受挫、无助的成年人重任的往往是天真、懵懂、满怀童心的儿童,无论是欧美动画《飞屋环游记》中的罗素还是国产动画《西游记之大圣归来》中的江流儿,他们都是宛若赤子之心的代言者。他们可能啰唆,甚至呆萌,在看似麻烦制造者的表象下,他们有着成人的生活激情与生命活力,这促使他们获得解脱与感悟,恢复活力,重燃斗志,上演着一场又一场的童心拯救世界的活动。特别要注意的是,在当前很多的动画片中,小角色们的爱心、无畏、坚韧、执着,往往成为最宝贵的力量。靠着一颗纯真善良的心与淳朴的天性,他们战胜了邪恶,主宰和掌握着自己的命运,更能体现人本身的价值,更有激励作用和正面意义,也更能吸引观众并引起他们的共鸣。

很多学者提出,国产动画近年来不受观众与市场认可的原因之一在于说教意味过于浓厚,引导教育功能被过度强调。事实上,对于动画而言,如何真正地将价值观传达与艺术性提升进行有机融合成为最应该探讨的问题之一,任何对童心的无视与对想象力的束缚都会遮蔽人类的自由意志和诗意精神在动画中的呈现,天然、本真地释放童心才能够起到润物细无声的滋养童心之作用,才能到达儿童与成人的心灵深处。《大头儿子和小头爸爸》导演谈道:"过去我们创作了不少儿童题材的作品,创作者费了很多心血,却没有得到少年儿童的认可。究其原因,是我们的创作站在了成人的角度看儿童、写儿童,用成人的思维教育孩子。在总结经验教训之后,我们改变了创作理念,尽可能以儿童的视角进行创作,保持一颗童心。"② 以此强调了儿童化思维在动画创作中的作用。阿达导演的《三个和尚》是以"一个和尚挑水吃,两个和尚抬水吃,三个

① 〔新西兰〕马丁·贝恩顿:《动画不在技术在于唤醒童心》,怡梦整理,《中国艺术报》2013年5月20日第2版。

② 魏星:《动画系列片〈大头儿子和小头爸爸〉——讲给孩子们的故事》,《电视研究》2003年第5期。

和尚没水吃"的谚语为题材进行改编的作品,是一部童趣盎然、新颖别致又寓意深刻、哲理丰富的动画短片。这部动画阐述的是一个恒理,而非使正恶二元对立,对三个和尚的设计亦庄亦谐,线条简约,却又性格鲜明,幽默诙谐,动作感强。全片三个和尚出场基本是重复了三次,但也略有不同,情节与矛盾在细微变化中不断发展,配以精心设计的音乐,使其富有节奏感,也造就了浓厚的幽默色彩,极具特色。

由于动画本身的独特性,我们常常无法以常规思维和理性逻辑理解与审视动画内容。例如,《机器人总动员》中,机器人瓦力丢掉人类的钻戒,却收藏其丝绒盒子的行为,也许会令成人费解并哑然失笑,然而这不正是那些纯净的、不为物质利益所束缚的孩子们的简单行为吗?瓦力作为一个努力地在地球上工作的孤独的收垃圾机器人,结束工作后回到家中将人类遗弃的东西进行收集归纳,它会听老歌舞片,并陷入怀旧情绪或怀念伤感,从而引发观众的共鸣,带给观众忍俊不禁的快乐与印象深刻的感动。又如:《玩具总动员》中,儿童珍爱的玩具具有了生命与性格;《猫和老鼠》中,弱者总能逃脱抓捕,甚至可以戏弄强者,颠覆了丛林法则;《海底总动员》中,在海底上演着父子情深;《冰河世纪》中,小松鼠就像儿童一样,对美食有着某种执着,甚至造成了雪崩;《里约大冒险》中,森林里的植物和生物一样都具有生命。在一些动画大师,比如宫崎骏的作品中,童心与爱是最终的救赎力量,如《风之谷》《天空之城》《幽灵公主》《千与千寻》等中,女孩们以自己的善良纯真、天真无邪、坚韧意志等释放着生命的潜力与能量,令受众感受到蓬勃的生命力与童真的美好。

"童心说"及其哲学思辨为我们进行动画创作带来诸多的启迪。同时,卡西尔说:"艺术家的眼光不是被动地接受和记录事物的印象,而是构造性的,并且只能靠着构造活动,我们才能发现自然事物的美。"① 创作者通过动画的形象塑造与情节叙事等教人们学会看,而观众也借此来看世界,接受并认同某动画形象与动画文化,实质上也就是接受了动画传播的文化内涵。曾被罗杰·埃伯特评论为"有着很多名垂青史的儿童娱乐产品的品质"的动画《极地快车》并无令人难忘的创新之处,却以单纯的情节在儿童中造成了较大的精神影响力。对于孩子来说,深奥的内容与具有庞大体系的哲学与宗教、错综复杂的政治内幕与职场规则等远没有一个圣诞老人来得亲切与可信,正是动画体现的圣诞精神获得了

① 〔德〕恩斯特·卡西尔:《人论》,甘阳译,上海译文出版社1985年版,第192页。

孩子们的喜爱与认可，美国通过圣诞精神讲述、传达与传播了美国节庆文化与价值精神。同时，动画往往会借助动画形象影响观众，并通过产业化发展融入社会各领域，因此，以儿童化思维打造充满童趣、思想性与艺术性有机统一的优秀动画作品，对提升文化精神与文化品格、建构价值观认同具有深远的现实意义。

第四节 转换策略：价值观在国产动画中的现代表达

动画应遵循时代审美变迁的规律，在文化内容与审美趣味上不断发展。回顾世界动画发展史我们便会发现，动画形象的审美趣味一直代表着社会的主流意识，并随着时代的发展而发生变迁。20世纪，美国、日本最初的动画形象往往会附加某种政治意味，发展到20世纪30年代中后期，由于对商业利益的追求（特别是迪士尼），一些后来享誉全球的动画形象（如唐老鸭等）趋向于搞笑和幽默的特点呈现于世人面前。在此后很长的一段时间里，可爱、善良、搞笑的迪士尼动画角色占据世界商业动画片的主流市场，为迪士尼带来了巨大的经济利益，也为世界民众带来了快乐与纯真的氛围。20世纪60～70年代，具有个性的动画角色纷纷登上动画舞台，美、日动画都塑造了不少经典动画形象。进入20世纪80年代后，美、日动画开始称雄于世界动画市场，艺术家们各显其能，既有温情脉脉的日常生活感悟，也有对战争、环保、人性的深刻反思，并在动画设计中更多地考虑到动画形象的市场转换的可能性，以及跨文化传播中的受众接受等问题，塑造了小丑鱼尼莫、怪物史莱克、狮子王辛巴等当代经典动画形象。事实上，动画符号、文化内涵与时代变迁、审美思潮同步，从某种角度而言，动画反映了当代流行文化的趋势、深度和高度。

每个时代的审美观念和文化表达均带有其时代印记，当代文化语境下的动画艺术的现代化审美改造，不仅对我国传统文化传承、创新与传播具有重要的现实意义，而且为当前动画产业困境的突围和品牌拓展提供了解决思路，亦可实现价值观认同的建构与提升。当下国产动画要再创"中国学派"之辉煌，则迫切需要探讨叙事修辞和艺术表现技巧，做好民族化与世界化、传统性与当代性的现代转换。动画只有经过当代审美和时尚洗礼才能够焕发青春。动画是运用虚构、变形、夸张等方法将想象力发挥到极致的、化无形为有形的艺术，它的很大一部分受众是儿童和青少年，因此，它必然应当与时俱进，随着时代的进步而不断发展，

无论是在艺术风格还是在表现形式上，都不应该受传统与固化思维的束缚，只有不断创新，才能创作出更多优秀的动画精品。事实上，人类的文化发展史是不断传承、更新和发展的历史，中华民族丰富多彩的文化资源也正因为海纳百川之胸襟，方能在沧海桑田的变迁中延绵不断。时至今日，全球文化博弈愈演愈烈，只有清醒地认识到文化资源大国并非文化产业强国，仍需要不断学习与提升质量，在发展动画产业的过程中，应以开放的姿态和博大的胸怀发扬与时俱进与开拓进取的精神，实现传统文化与价值观念在国产动画中的现代表达，才能获得文化传播与动画产业的双丰收。

一、娱乐神话与娱乐、教育维度

人皆具有趋乐避苦之本能，这成为人类追求娱乐的原动力，人们对娱乐的合理追求与向往是无可厚非的，任何时代都一样。娱乐将人置于轻松、刺激与消遣之中，有效地避开弗洛伊德所说的"现实原则"，抚平日常的不适，释放内心压抑的情绪，获得满足感。特别是在消费社会，满足人对娱乐、快乐的需求、欲望与享受，不再是"权利或乐趣的约束机制"，"消费者把自己看做是处于娱乐之前的人，看做是一种享受和满足的事业。他认为自己处于幸福、爱情、赞颂/被赞颂、诱惑/被诱惑、参与、欣快及活力之前。其原则便是通过联络、关系的增加，通过对符号、物品的着重使用，通过对一切潜在的享受进行系统开发来实现存在之最大化。……这里起作用的不再是欲望，甚至也不是'品味（位）'或特殊爱好，而是被一种扩散了的牵挂挑动起来的普遍好奇——这便是'娱乐道德'，其中充满了自娱的绝对命令，即深入开发能使自我兴奋、享受、满意的一切可能性"。① 在西方文化发展进程中，曾被谴责、限制的娱乐早已在哲学与心理学、媒介技术等因素的推动下变得势不可挡，来势汹涌地席卷了文化领域，大众文化乃至公众话语日渐以娱乐为己任，不仅使得娱乐经济风头正劲，而且将以强劲的势头表现出不可限量的发展趋势。

俄国理论家巴赫金②的狂欢化理论来自其对狂欢节的理解，认为狂欢节创造了人类的第二生活，它可以使沉迷于日常生活和等级制度的人

① 〔法〕让·鲍德里亚：《消费社会》，刘成富、全志钢译，南京大学出版社2014年版，第62～63页。

② 有学者对巴赫金的狂欢理论表示质疑，如闫真《想象催生的神话——巴赫金狂欢理论质疑》，《文学评论》2004年第3期。

们在狂欢中展露开放、完整的人性。在狂欢节的广场上，人们摆脱了等级森严的清规戒律，人与人之间的阶级、政治等方面的区别全部消失，所有的人都以一种平等、自由的关系参与到狂欢节之中。巴赫金一再强调，自由接触是体验狂欢化世界精神的关键，并在阐释狂欢化理论时进一步指出，所有在日常生活主要贯彻着与狂欢化活动完全相反的规则，诸如法律、规范、禁忌等，都在狂欢化中被"悬挂"起来，失去了效力。在狂欢化中，被"悬挂"的那些日常生活中的东西，首先是等级化的解构及一切暴力的形式、复仇等，所有这些从社会等级制度和社会生活中延伸出来的不平等关系，都被排除在狂欢化之外。换句话说，一切在人民中存在的间隔或间距都在狂欢化中被消除掉，人民在狂欢化中完成了自己与各种枷锁、限制和规范的决裂。因此，狂欢化也将神圣与世俗、崇高与低俗、伟大与渺小、智慧与愚蠢等一切相互对立的东西统统连接在一起，将它们彻底地消除在狂欢化的快乐中，狂欢的真正意义在于打破禁忌，在特殊的文化场域中尽情地狂欢。当然，"与任何一种学说一样，巴赫金的复调理论和狂欢化诗学也存在着一定的理论缺陷。其中最主要的不足是，在强调自己的理论观点时，往往会走极端。由于巴赫金过分夸大了复调结构的独立作用，狂欢化文学的价值，于是给人以否定其他创作体裁和诗学理论的印象。……其次，巴赫金回避了许多无法回避的理论问题，例如，复调小说中作者的世界观作用、狂欢化文学的负面作用等等"[①]。

在今天我们必须辩证地考量文化的娱乐消遣功能。随着社会生产力发展，现代快节奏、高压力的工作和生活常常让人身心疲惫，紧张忙碌之余，人们需要放松和休闲。人们生活方式、心态的变化，使大众越发崇尚休闲娱乐化。无论中外，大众所热衷的精神表现方式一定与娱乐和搞笑有关。现代社会激烈的竞争加大了人的精神压力，疏远了人与人的关系，体验愉悦的能力使人能打破娱乐与工作的界限，从而不论在工作或是在休闲活动中，都能积极地去寻求最佳的心理体验。通过娱乐，人们释放压抑的情绪和追求快乐的天性，从中寻找一种解脱、放松或感动，激活埋藏在心底的生活激情，它是缓解工作压力的一种调节方式。社会的转型和经济文化的发展，使人们有了更多的闲暇时间和更强的消费能力，这就是人们热衷于这种休闲消遣方式的原因。从某种意义上来说，人类的传播源于人类追求快乐的本能，传播并不只是人类实现某种社会

① 朱立元：《当代西方文艺理论》，华东师范大学出版社2014年版，第199页。

性改变的工具性行为，它为人类提供了一种满足感和快乐感。根据这种对娱乐的需求，很多文化产品从相关的中外文化理论中吸取营养，采取了以娱乐性为主的经营策略，从而成就了一场娱乐狂欢并淋漓尽致地宣扬了草根精神。

在价值多元及审美趣味多元化时代，人们的审美观念及审美需求也呈现多元且共融的局面。无论是传统中华美学的意蕴显现还是现代美学的视觉冲击，无论是对生活琐事及日常经验的现实描绘还是对神话故事及悠久传说的重新书写，无论是对人类普遍情感的动人表达还是新媒体动画对青年亚文化的艺术彰显，都能够以夸张、变形乃至故事重组、时空错位等方式获得喜剧效果，带给观众轻松与愉悦。例如，《那兔》将幽默深植于日常生活中，创作人员将时下流行的网络话语与话题设计到故事情节与人物语言之中，不仅拉近了动画片和生活的距离，令人忍俊不禁，也容易引起观众的共鸣，给人留下深刻的印象。优秀的动画创作者在幽默情节设计方面往往表现得极富有想象力。例如，在《新大头儿子和小头爸爸4·完美爸爸》中，大头儿子因小头爸爸编写的智能程序出现问题而来到了虚拟世界，与其中的完美爸爸展开了一场美妙之旅，大头儿子的各种心愿被完美爸爸一一实现，然而在完美的背后，实则危机四伏。小头爸爸发现程序出了问题后，决定进入虚拟世界拯救儿子，并将能够解救二人离开程序的密码写在纸上交给了围裙妈妈。然而在关键时刻，邻居阿姨一再敲门借东西，不由地增强了观众的悬念感与紧张感，而围裙妈妈的解决方法是索性将厨房中的诸多调料等一并交予邻居阿姨，令邻居阿姨十分愕然，颇具幽默感的情节设计引发了观众会意的笑声。这部动画在带给人快乐的同时，也带给人启迪，启发我们思考如何对待亲情、陪伴与成长，如何看待成功与完美等问题，非常耐人寻味。

动画本身的艺术特质能够带给受众无穷无尽的乐趣与轻松惬意的感觉。当前人们在动画产品的消费上，有追求轻松愉悦的心理倾向，视觉欲望与娱乐快感成为最主要的追求之一，人们渴望全神贯注地投入，在凝视中被带入梦境，获得深刻的情感体验与心灵震撼。从某种角度而言，很多美国动画可以归为喜剧类动画，动画设计者非常擅于以丰富的想象力赋予动画角色幽默的个性特征，例如：《小鸡快跑》中，那些比例严重失调的小鸡本身就具有夸张与搞笑的色彩，古怪的造型与角色身份、性格形成反差，搭配在一起成为一种幽默感的来源，引发了许多的笑声；在《功夫熊猫》中，憨笨、肥胖的阿宝行动灵活，能跳丈余高；《马达加斯加》中，高大威猛的狮子十分懦弱、胆小，而矮小、笨拙的企鹅却

果敢坚毅;《怪物史莱克》中,萌萌的猫可以瞬间凶猛地攻击敌人,这种极具反差的形象和性格形成了强烈、鲜明的对比,充满了幽默元素。同时,美国动画也在音乐、画面等元素上下足了功夫,比如《狮子王》与《花木兰》中那些精益求精、效果极佳的音乐及画面带给人视听上的享受,再配以幽默诙谐的配角等,合力将娱乐功能推向极致,使受众享受到身心的放松和心灵的愉悦。

费斯克提出,娱乐是"一个具有意识形态性的概念,属于20世纪比较成功的修辞化策略之一","作为一个概念,娱乐是意识形态化的,因为,它被用来证明这样一种话语实践的合法性与正当性,这种话语实践在追求观众数量的最大化与降低单位成本的同时,把自己作为中性的或非政治的、貌似合理(合法)的东西予以呈现,其间不提娱乐行业的商业规则,而只提虚构的受众或公众的假定需求。娱乐的观念被炫耀地拿来证明若据其他理由则会因种族主义、性别主义、都市主义以及其他主义而受到批判的表述是正当的。简而言之,勿被诸如某些讨厌的东西'不过是娱乐而已'的说法所蒙骗"。[①] 娱乐"与自由的生活、有价值的行为、身心的愉悦、确立精神理念或信仰等内容紧密联系在一起"[②]。就美国动画《花木兰》而言,创作团队赋予动画以曲折生动的故事情节、有趣的细节刻画、简单的人物造型、逼真的画面呈现,格外注重人物语言的风趣,并"无中生有"地设计了蟋蟀与木须龙这两个角色,引发了很多笑料,载歌载舞的花木兰无论是思想还是性格,都贴近现代人的欣赏口味,成功地消弭了年代的陈旧感与文化隔阂感;然而对个人价值的追求、对自由精神的张扬等美式价值观,恰恰是在情感的共鸣与娱乐元素的彰显中得以呈现与传播。

我国悠久而丰富的传统文化宝藏是文艺创作之源。动画不仅应当更为深入与广泛地挖掘优秀传统文化,而且应当采用修辞策略来适应当代受众的审美趣味和娱乐需求,对跨越时代的传统文化进行重构与委婉转换,无论是艺术表达方式、故事情节及内涵都需要进行重新阐释,以弘扬民族精神,建构文化身份,凝聚价值共识,做好传统文化经典内容的现代转换。根据明代神魔小说《平妖传》的部分章节改编的《天书奇谭》,赋予了动画很多娱乐元素。例如:在形象设计上,县令的造型参照了民间绘画中的老鼠和戏曲丑角的脸谱,用漫画手法夸张地表现出来,

① 〔美〕约翰·费斯克等编撰:《关键概念:传播与文化研究辞典》,李彬译注,新华出版社2004年版,第96页。
② 董天策:《以电视娱乐文化作为研究范畴与视域》,《新闻与传播研究》2005年第2期。

小皇帝的造型则借鉴了民间泥塑玩具，并运用了夸张与省略的设计手法；在动作设计上，狐狸阿拐丢了一条腿，只能蹦来跳去，极具搞笑效果；在情节设计上，那些为争狐狸精而闹成一团的方丈和尚、那些不断从聚宝盆中冒出来的县太爷爸爸们等，都令人捧腹不已，同时也让人领悟到动画片对丑恶现象的批判与嘲讽。动画中，袁公明知窃取天书会违反天庭规则，自己难逃法网，依旧义无反顾；蛋生勤奋努力，在袁公被擒后，仍遵守师父的嘱托继续为民造福，片中所表现出来的为天下苍生牺牲自我的精神，以及民族精神的星火传承感人肺腑，整部动画在表达诙谐幽默的同时，传达了深厚的意蕴，令人震撼。

从心理学的角度而言，人们往往对规劝性的言说方式持抵制态度，故而以轻松娱乐的方式进行启发性引导，更容易获得观众的认同。"文以载道"一向是中国文化的传统，而且我国动画诞生在特殊的年代，被赋予了特定的政治任务与教化色彩，然而随着时代的发展，受众的审美趣味与文化需求不断变化与发展，特别是青少年会对以教化为中心的传统动画有一种较为强烈的抵制意识。我们在调研中发现，有些人在某种程度上已经形成了"国产动画就是在硬邦邦地教育人"的思维定式。要打破这一思维定式并不容易，需要我国动画创作人员乃至整个动画产业链的从业人员付出艰苦的努力。我们应当深入了解受众的审美心理，在契合其审美趣味的基础上创作精彩纷呈的故事，设计赏心悦目的画面，塑造生动形象的角色，令观众逐渐减弱抵制意识，在娱乐中敞开心灵，以启发式替代教化式，这样才能使动画的价值观潜移默化地影响其行为。例如，《狮子王》中，辛巴之父对辛巴说："所以当你感觉孤单的时候，记住那些国王会指引你。"于是，爱、守护与信念紧密联系在一起，乃至其后的情节——故去的父亲通过指引促使辛巴成就自我，便也顺理成章，令人信服。

当然，强调动画的娱乐功能绝不意味着要取消动画的教育教化功能，承认娱乐的合理性并不意味着要放弃清醒的价值评判，注重受众的文化需求也绝对不是以丧失个性为代价，一味地迎合读者的趣味。如果只是被动地追求世俗化和满足感性欲求，文化个性将会严重丧失，最终失去受众，失去市场。那些"唯钱独尊"的价值目标与对"一味媚俗"的热捧与追求，不仅会造成自我认同的迷茫，而且将会逐步销蚀对民族文化与价值观念的认同。康德曾经把人的愉快归纳为两类：一是经由感官或者鉴赏获得的"感性的愉快"；二是通过概念或者理念表现出来的"智性的愉快"。文化产品应使人感觉轻松和愉悦，使受众在体验"感性的

愉快"的同时，获得"智性的愉快"，但这绝不意味着动画可以偏离正确的审美导向和放弃社会责任。要解决这一问题，就应当辩证思考作品的"感性的愉快"与"智性的愉快"之间的关系，提升作品的整体质量。这就提醒我们，在动画作品的策划和经营过程中，在考虑市场、制作方利益的同时，也应当严肃思考文化产品的社会责任、对受众的影响和可持续发展的路径选择等一系列问题。

在审美活动中，受众首先感知到审美客体，基于先在结构与期待视野展开审美想象，进而产生审美情感。在此过程中，受众的审美情感通过不断感知故事情节的进展，在充分体验审美的愉悦与不断的情感宣泄中进一步获得审美理解。在以青少年为主要受众的动画创作中，重视受众的审美趣味，善于运用合理的娱乐修辞，鼓舞人而不媚俗，感染人而不低俗，把握动画的娱乐、教育维度，才能以内蕴深刻的艺术美引领受众的文化认同与高尚情操。娱乐为表层形式，带给受众娱乐与快感，满足人们放松自我的心理需求；而教育为深层维度，引导人们在娱乐的同时，挖掘深度，思考关于人性、真理、价值等更深层的问题。当前我国出现了很多优秀的动画作品，它们以感人至深的故事情节、生动诙谐的形象、逗趣幽默的语言及令人捧腹的反差效果等，实现讽喻人生百态、引领价值观认同等目的，令受众在娱乐中领悟其意蕴和道理，深受人们的喜爱。人类对娱乐的独特审美感受对我们研究当前的一些动画很重要，同时，我们也不能忽视文艺产品的理性价值和人文关怀，应当认清即使是动画，也不应该仅仅是博人一笑，而应该追求自己的文化品格，真正提升现代人的生存智慧，在满足受众正在变化的审美、娱乐、休闲、兴趣的需求的同时，积极努力地发展创新，并促使动画向多元化、深度化的方向发展。

二、视觉转向与审美文化

海德格尔有一段著名的陈述："从本质上看来，世界图像并非意指一幅关于世界的图像，而是指世界被把握为图像了"，"世界图像并非从一个以前的中世纪的世界图像演变为一个现代的世界图像；毋宁说，根本上世界成为图像，这样一回事情标志着现代之本质"。[①] 伴随着影视、多媒体、电脑、手机等传播媒介的迅猛发展，我们更明显地被逐渐置于视

① 〔德〕马丁·海德格尔著、孙周兴选编：《海德格尔选集》，上海三联书店1996年版，第899页。

觉图像的时空境遇之中，视觉与图像文化以其直观化的显著优势已经并将继续影响着人们的认知与了解世界的方式。在信息的获取方式上，由文字的阅读转向多媒体图像；在交往方式上，由信件与电话转向视频聊天。随着智能科技的进一步运用与开发，人们越来越多地以智能手机、平板电脑、VR、AR等方式获取资讯，其所带来的真实的影像感受跨越了文字障碍与地理局限，以更为生动、具象的特点进一步满足快节奏社会受众对视觉快感的追求，也造成了人们对视像的越加明显的依赖，正如弗兰克·巴奥卡所说："虚拟现实在我们面前展现为一种媒体未来的景观，它改变了我们交流的方式，改变了我们有关交流的思维方式"，"随着技术的未来展现出来，很可能会有更多的术语被创造出来。但是，谜一样的概念虚拟现实始终支配着话语。它通过赋予一个目标——创造虚拟现实——而规定了技术的未来。虚拟现实并不是一种技术，它是一个目的地"。①

由于无时无刻不处于各种高科技创造出来的奇幻影像大潮的冲击下，人们对娱乐与视觉快感的追求越加强烈，于是，大量颇具视觉冲击效果的图像与文化碎片涌入我们的生活空间，海量的视像信息与其承载的多元价值令人目不暇接、眼花缭乱。"我们正处于一个视像通货膨胀的'非常时期'，一个人类历史上从未有过的图像富裕过剩的时期。"②。在电影、电视、录像、影碟、互联网等媒介不断产生与营造的视觉图像与虚拟现实中，受众会产生新的审美趣味、文化需求及思维方式，改变与打破传统文化对真实的要求与再现的局限，超越时空的限制，呈现出一个全新的视觉世界。在视觉文化语境下，动画必定重视对视听觉的审美追求，特别是今天的年轻受众，他们是看着对视听效果很注重的美、日动画成长起来的一代人，要获得他们的喜爱与认同，必定要在动画作品中实现中华美学与当代视听技术的天然契合。

在视觉文化与日常生活的审美化时代，受众的文化素养将面临更新、更高的要求，"他/她虽然处于被动欣赏者的位置，同时又处于能动阐释者和建构性创造者的位置。他/她的审美感受力，因此也就从原先简单的阅读文字的能力，上升为现在这种复杂的能动并审美地解读图像和欣赏

① Biocca, F., Levy, M. R., 1995: *Communication in the Age of Virtual Reality*, Hillsdale: Lawrence Erlbaum, p. 4.
② 周宪:《反思视觉文化》,《江苏社会科学》2001年第5期。

艺术品的能力"①。极富表现力的动画则面临不断发展的机遇。动画是运用动态的视觉符号直接诉诸人的视觉感受的，其符号图像自成一体，与现实有一种非相似、非模仿的超现实关系。这种超现实性赋予动画以极大的艺术创作空间。正如格林伯格所认为的："每门艺术都不得不通过自己特有的东西来确定非它莫属的效果"，"接踵而来的是每门艺术权限的特有而合适的范围，这与该艺术所特有的媒介特性相一致"。② 艺术家可以通过丰富而奇特的想象力，塑造独特的虚拟空间，以强烈的动感、假定的角色、奇观的场景及新颖的叙事，带人们进入奇特的幻象世界，满足人们的娱乐心理与视觉快感。特别是当代受众对图像与视觉的要求会越来越高，更新的速度也越来越快，往往会对更具视觉刺激的表现形式更为敏感，并对质量要求更高。例如，在《鬼妈妈》中，卡罗琳为了拯救父母与被囚禁的孩子们的灵魂，勇敢地返回异世界，展开了对抗鬼妈妈的行动，在鬼妈妈自认为获得胜利的时候，卡罗琳大叫一声"不，我才不要！"迅速将黑猫抛向鬼妈妈，整个过程流畅迅速，精彩地展现了速度感与精准性，非常精彩。这部动画中那别具一格的艺术想象、奇特的异世界景观，还有令人难忘的色彩与流畅的动作等，形成了独具魅力的视觉影像奇观。

假定的动画形象可以根据艺术家的大胆想象与创作意图创作出来，令其视觉独特、意蕴浓厚、意境深远，不但有视觉符号意象化的魅力，还可赋予角色鲜明的个性、虚拟的生命与特殊的使命。为了扩大符号意义空间，强化视觉冲击带来的惊奇感，创作者往往会采用各种艺术手法，如鲜艳的颜色、急速的动作与奇特的变形符号等，给受众留下深刻印象，带来审美快感。动画可以使想象力获得最大的发挥，艺术表现力得到最大的实现，视觉呈现上更是异彩纷呈、别出一格，如《哪吒闹海》《宝莲灯》《大闹天宫》《天书奇谭》等对神话世界的瑰丽呈现。另外，自动画诞生之日起，角色造型设计便不断地在多元化探索中前行，既可以是经过艺术化处理的实际存在的人和物体，也可以赋予没有意识的生物以生命。无论是二维还是三维动画中的角色，都会作为一种"有意味的形式"的视觉符号，通过视觉刺激而产生的视觉联想，折射出民族的审美文化与作品的主题思想及深层内核。值得一提的是，奇观性效果在真人动画中表现得可谓淋漓尽致。例如：1996 年的《空中大灌篮》中的乔丹

① 王宁：《当代文化批评语境中的"图像转折"》，《厦门大学（哲学社会科学版）》2007 年第 1 期。
② 〔美〕克莱门特·格林伯格：《现代主义绘画》，周宪译，《世界美术》1992 年第 3 期。

有两种形象,一种是真实的真人形象,另一种是被科技手段处理后的动画形象,在与外星人同时出现时,缩小的乔丹便出现,这种有趣的画面为当时的受众带来了无穷的乐趣;2011 年的《蓝精灵》以"表演捕捉+CG 动画"的制作方式展现动画与真人的无缝融合,在一定程度上影响着人们的观影趣味与审美倾向;2016 年的《奇幻森林》以高超的技术荣获第 89 届奥斯卡最佳视觉效果奖,并启发观众对人与自然关系的深刻反思与和谐相处的美好祝愿。

帕蒂·贝兰托尼指出:"每种色彩都对我们有着独一无二的影响。即便是某种色彩最细微的变动,都能对我们的行为产生深刻的影响。"① 动画创作者可以利用特定的色彩,通过视觉感受影响观众,使其产生共鸣。"色彩对观众有着操控作用,但观众却对此毫不知情。色彩在潜意识层面的这种特性,可以被出色的导演化为神来之笔,却也被平庸的导演白白浪费。"② 优秀的动画往往在色调运用上相当出色。例如:《西游记之大圣归来》前半部分,法力全无、压抑颓废的孙悟空身着淡黄色上衣、蓝色裤子,契合他当时的处境,而当他大战邪恶的山妖,变回那个盖世英雄齐天大圣之时,其服装变回以红色为主、金色点缀的战服,长长的红色披风迎风飘扬,彰显令人荡气回肠的恢宏气势,唯美的画面引起了观众的强烈共鸣。又如,《鬼妈妈》采用了超现实主义的色彩,营造出夸张、绚丽的奇幻世界,并以色彩引导观众领悟角色的内心情感。在场景的色彩设计上,《鬼妈妈》的创作者分别将真实世界与异世界设定为灰色调与高饱和度配色,形成了鲜明的对比,令夸张色彩的异世界中的情节更吸引观众的注意力,为情节的发展推波助澜。令人印象深刻的是,在计划逃离异世界的情节中,卡罗琳与黑猫行走在花园时,花园褪去了所有的颜色,背景只剩下一片无声的白色。这种白色令观众感到窒息,并充满了悬念。《鬼妈妈》中,超现实的色彩被赋予了更多的意味与具有象征功能,为观众献上了一场奇幻的视觉盛宴。另外,不同的民族在色彩运用上亦有自己的民族特色、审美情趣和审美特征。我国动画在色彩运用上往往并不追求过于斑斓多彩和强烈视觉冲击的效果,而是注重抒发情思、营造意境,为观众带来别样的意蕴深远的视觉享受。

任何一部动画作品,无论具有多么深刻的文化内涵、多么丰富的故

① 〔美〕帕蒂·贝兰托尼:《不懂色彩不看电影:视觉化叙事中色彩的力量》,吴泽源译,世界图书出版公司 2014 年版,第 7 页。
② 〔美〕帕蒂·贝兰托尼:《不懂色彩不看电影:视觉化叙事中色彩的力量》,吴泽源译,世界图书出版公司 2014 年版,第 8 页。

事情节、多么独特的叙事技巧，都必须以特有的视觉形式进行呈现，故而要表现民族性，应在民族传统文化精髓的基础上采用独特的视觉艺术形式，努力探索体现民族审美情趣的表现方式，打造令人难以忘怀的美妙动画影像，以提升艺术感染力。例如，《夏》是一部3D动画短片，令人印象深刻的是那唯美且颇具意境的视觉符号，很典型的传统荷花图映入观众眼帘，悠悠的古筝曲缓缓响起，轻盈的蜻蜓立于荷瓣上，镜头随之推向荷瓣，并旋转着掠过水面，从抢食的鱼儿到吟诗的少女，以及她身后的树木与岩石，镜头随之拉开……真可谓诗情画意，美不胜收。3D的水墨世界为观众带来了情趣盎然、梦幻悠远的视觉感受，领略到中华传统美学的虚实变化和留白的韵味与美妙，欣喜于传统文化元素借助现代技术的绚烂回归。

直接诉诸视听感官的动画早已成为一种深受各年龄段受众喜爱的媒介文化，从某层面而言，其独特的图像语言具有其他媒介难以比肩的传播价值与文化感染力。特别是对于儿童与青少年而言，动画在生活方式、思维方式、价值观念等方面起着塑造和改变的作用。视觉文化的发展一方面有利于提升个体的视觉素养，不断地发展着迅速捕捉影像并传达观念、思想与意义等的能力；另一方面，我们如果仅仅满足于视觉影像所带来的快感，便有可能会深陷低俗化的陷阱。同时值得关注的是，在全球化语境下，视觉媒介穿越时空的藩篱并迅速传播，使得多元价值观并存并发生碰撞。在这一复杂态势下，我们应"明辨，善于明辨是非，善于决断选择"，"关键是要学会思考、善于分析、正确选择、正确抉择，做到稳重自持、从容自信、坚定自励。要树立正确的世界观、人生观、价值观，掌握了这把总钥匙，再来看看社会万象、人生历程，一切是非、正误、主次，一切真假、善恶、美丑，自然就洞若观火、清澈明了，自然就能作出正确判断、作出正确选择"。①

在全球文化冲突与博弈的语境下，国产动画必然不能仅仅为迎合娱乐需求与视觉快感而创作，而应当有意识地增加画面的表现力、注重动画符号隐喻等方面，以取得更加丰富的视觉效果，创作出高质量的动画。同时，采取种种策略提升青少年的审美能力，提高其媒介素养，这将有助于他们在明辨中克服狭隘、拓宽视野，更好地发展动画产业，凝聚价值共识，促进文化认同。

① 习近平：《习近平谈治国理政》，外文出版社2014年版，第173页。

三、时尚精神与全球视野

动画创作和时代精神、文化语境如影随形。立足于历史,展望未来,国产动画创作当然要紧跟时代精神,动画发展伴随国家波澜壮阔的发展历程,经历了艰难的探索过程,站在新起点上,终将由大变强。"笔墨当随时代",随着当代技术的发展及文化交流活动的日趋频繁,中国动画不仅应当以独特、鲜活的民族文化精神为根本,而且要不断吸收全球文化艺术的时尚元素以提升艺术魅力,无论是在艺术形式还是在表现内容上,都应以更强的时尚精神获得紧跟潮流的青少年的喜爱。要做到这一点,国产动画势必既要摆脱某些陈旧的创作理念与模式的束缚,又要继承"中国学派"的创作手法与匠心精神,还要积极吸收现代动画的创作理念,善于利用最新的技术,注重风格与内容的不断创新,在深入研究目标受众的基础上,增加国际时尚元素,精心打造动画精品。

中国优秀传统文化有着源远流长的孕育与发展过程,独特的美学理念与丰厚的文化内涵在老一辈优秀动画创作者的经典作品中被充分体现出来,今天的国产动画在反思与奋进中逐渐崛起,很多艺术家开始自觉地以开放的视野探索民族性与时尚性的融合之道,使一批优秀作品呈现崭新的美学形态。例如,《中华小子》传统艺术元素特色鲜明,获得各国的好评,被称为区别于迪士尼风格与日本片的"令人耳目一新的中国片"。该片中,那些迎风摇摆的青翠竹丛、云卷云舒下的墨色山峦、茫茫大雪中的乡村小屋、湖边垂钓的善良老翁、秋风中肃静的古刹建筑,宛如一幅幅唯美的水墨画,给观众带来视觉上的审美享受。《中华小子》以中华武术与传统文化为背景,辅以国际化的叙事和呈现方式,富有民族特色的文化内蕴与时代精神和时尚元素相得益彰,不仅在国外(如法国戛纳电视节和法国昂西国际动画电影节)备受关注,而且在国内赢得了荣誉——在 2007 年第 13 届上海电视节上,一举获得首次设立的中国动画片金奖。又如,《三国演义》无论是整体风格设计还是人物形象塑造,都自始至终地体现了中华民族审美特征与国际时尚元素相结合的原则,并在此基础上进行了创新,进而获得了国内外观众的认可。这部作品的画面以红、灰、黑为主色,人物造型上扬弃了"大眼细身"的日式动漫人物风格,从人物的表情、肢体动作到对白都惟妙惟肖、栩栩如生地凸显了中国特定历史环境下人物的个性特质,特别是对人物关注到了各个细节。例如,在人物服饰设计上,运用了我国东汉到西晋时期的民族服饰元素,并结合现代审美元素进行了艺术创新。同时,整部作品的

背景设计也在突出中国特色的同时,准确地表达出作品的意境与内涵,在"桃园结义"的情节中,满树美丽的桃花灿烂开放,在青天白云中,由远及近,其颜色渐变,朵朵花瓣随风飘扬,伴以荡气回肠的音乐,作品所营造的精美绝伦的视听盛宴,既符合时代审美要求,也使整部作品洋溢着中国传统美学特征,让中外观众领略到中国文化与艺术美学的无穷魅力。

在文化强国的强烈攻势下,发展中国家的文化产业要崛起,必然要发挥民族文化的独特优势,实施差异化与特色化战略,以创意为基点进行现代化再创造。民族文化是以其差异性作为自我标识与文化识别的,因此,当前我国在文化建设上,应以多种途径加强民族文化共同体意识;在文化研究上,应从全球化视角加强对民族文化遗产的探索;在文化生产上,不断寻求由"中国制造"向"中国原创"转化的有效途径;在文化创作上,应有意识地传承与创新民族文化符号,提升民族意识,建构文化身份认同。

我们在确保本土鲜明的民族文化风格与文化独立性的同时,也应兼顾世界文化市场受众的需求,以海纳百川的姿态促进文化交流,善于接纳异质文化的合理性要素,在对话与交流中相互借鉴,以强大的文化自信维护本民族的文化独立性,以博采众长的开放心态推动本民族文化不断创新发展。为了使海外受众更好地理解中国文化,动画作品在保持本土文化特色的基础上,应努力寻求与全球文化的契合点。例如,《郑和下西洋》以现代人的视角进行了全面的改编,用卡通手法从新颖的角度表现了郑和下西洋的曲折历程,在遵循历史的基础上发掘历史,不仅增强了故事的传奇性与历史责任感,令其极具视觉震撼力,而且通过情节上的创新反映了郑和及其团队的科学精神与团结精神,带领观众领略这段航海史上的传奇与辉煌。

要实现国产动画的时尚性与国际性,必然要求在文化内容、创作形态、表现技法等方面都不断吸收新元素与新事物,与时俱进地探索创新发展之路。例如,2003年制作的《蝴蝶梦:梁山伯与祝英台》采用3D技术,带给人唯美的场景设计、背景诗化的视觉冲击,那些随风飘扬的柳枝、诗意化的荷叶等表达了传统绘画意境与中国艺术精神。作品不走戏说的路线,基本遵从了故事本身的情节,并将原著结尾部分"祝英台撞坟"一幕的悲壮改为一种唯美的氛围:祝英台扮作美丽的新娘来到坟前,梁山伯在祥和的光线中微笑地注视着心爱之人,两人最终化为彩蝶双双飞翔,美丽的鲜花迸发,呈现出极具冲击力的视觉效果,令对那种

至死不渝的情感表达与美好祝愿推向其他艺术形式难以企求的高度。为了吸引更多的年轻人，创作组请当红影星为动画角色配音，并由萧亚轩、刘若英演唱主题曲，为动画增加了时尚元素，从而将古典文化、当代科技与流行文化元素巧妙融合在一起，满足了青少年的精神需求与审美期待。

在当代艺术思潮与媒介技术的推动下，优秀的国产动画顺应潮流，向现代化与国际化方向发展，受众群体不断拓展。主要的动画消费群已经覆盖了"80后"至"10后"群体，甚至"70后""60后"群体，可以肯定的是，还会进一步向更高年龄段、更高文化水平的观众扩展。因此，思想单薄、情节简单，无时尚元素、无广阔文化视野的动画片已经无法满足受众的审美需求，只有以人为本，将动画角色塑造得更为丰满具体，情节更为生动曲折，情感更为真实动人，才能真正以情动人。例如，在人物塑造上，越来越多的文化艺术家认识到赋予人物某种缺陷会使人物更为真实，使平凡而曲折的情节更为感人。纵观世界动画史，许多著名的动画作品都以有缺陷的平凡人为主角，展现了平凡人在追求平凡梦想中的不平凡，使观众更能理解他们的心路历程。《飞屋环游记》开场前6分钟，以轻松欢快的方式带给观众非常愉悦的心情，后4分钟展现了卡尔与艾丽的平凡人生，他们平凡的愿望被现实无情地毁灭，被岁月无情地磨砺，短短10分钟，观众经历了愉悦、感动、伤感，引发了内心深处对现实磨难的巨大共鸣，也激发了对卡尔无尽的同情与祝愿，对他性格的固执等也表现出理解与宽容，使观众真正地沉浸于动画世界之中，享受到了作品所带来的美好与震撼。

浩瀚的中华文化资源需要艺术家有目的、有策略地进行选择，文化选择的目的是使文化能够适应历史发展与受众需求，只有不断地积极根据新环境进行现代性转换，使其内蕴的积极因素与民族精神焕发新的时代活力，在新的世界舞台上才具备继往开来的动力。中国拥有上下五千年博大精深的文化资源，从来不会缺少创作素材；中华民族具有丰富独特的美学理念，从"狞厉的美"到"韵外之致"，再到"无我之境"，国产动画扎根于用之不尽的传统文化，足以打造区别于华丽宏大的欧美动漫与唯美动人的日本动画的具有中国特色的动画。在人类发展的各个历史时期，文化传承需根据时代发展而不断创新。例如，在戏曲传承上，白先勇先生在创作青春版《牡丹亭》时，以"尊重古典，利用现代"的标准实现了传统美学理念的继承与创新和跨文化传播的结合，成功地将孕育于姑苏风韵的昆曲的婉转、典雅之美呈现于新时代全世界的观众面

前，唤起中华民族成员的文化自豪感与民族归属感，可谓传统文化继承与创新的极佳例证，值得国产动画创作者学习与借鉴。

国产动画视觉符号应当重视文化符号的本土化及传承精神的民族性，在本土化符号设计与内容创作方面，善于观察，长于想象，重于表现，忠于精神，努力实现传统民族文化与时尚元素的融合、现代科技与国际视野的完美结合。具有鲜明北京文化特征的《兔侠传奇》以小人物兔二为主角，它不会武功，却恪守承诺，不辞辛劳地将令牌送达牡丹手中，在战胜不可一世的熊天霸后，并不居功自傲。兔二忠厚且诙谐，木讷且勇敢，淳朴而无邪，具有中国传统美德。《兔侠传奇》在细节上精雕细琢，处处传递京味文化及民族精神，同时，将数字化技术与传统制作手法相结合，在符号呈现与视觉美学上都有所突破。再如，被称为"中国动画+中国功夫"的《风云决》呈现了梦幻般的中国味，那烟雾下的扁舟、名为"梦"的女子、青色的石板、古典的中式红灯笼、精美的传统服饰、长长的十里长廊，还有柔美悠远的琴笙齐鸣、绚丽多姿的场景、质感强烈的镜头、逼真的画面与效果，带给观众华丽的视听震撼。这部作品在如梦如幻地展现丰富深邃的东方神韵的同时，充分表达了国际化风格与现代审美取向，以超现实的风格将中国武术的美感和神韵表现得淋漓尽致。难能可贵的还在于，作品在彰显中国元素的同时，还展示了中国文化理念与侠义情怀，深受好评。

必须注意的是，我们在积极推动优秀民族文化进行创新与现代性转化，打造国际文化经典的同时，也应当拓宽视野，不断加强交流与理解，努力融合与吸收其他民族的文化，使其"为我所用"。只有以开阔而博大的胸怀去吸收中外文化精髓，才能为本民族文化的发展提供动力。罗素曾在其著作中提到很多不同文化之间的交流促进文化兴盛的例子，如希腊学习埃及、罗马借鉴希腊、中世纪的欧洲模仿阿拉伯等。在动画创作中广泛吸收异国文化题材，以国际视野结合时尚元素进行创新，传达积极健康的价值观，才能推动本土动画迈上国际化发展的新台阶。

古今中外丰富多彩的、优秀的文化资源只有在艺术领域被激活并进行现代化再创造，才能以轻松的方式去打动人们的心，带给他们强烈的震撼与深深的感动，体会艺术魅力并领悟其中的意义。《中华小子》以中国少林功夫为切入点，而功夫在香港电影的大力推广下，早已闻名遐迩，为世界人民所喜爱，并成为海外市场追捧的中国文化元素。《中华小子》的创作队伍主要来自中国，作品呈现浓郁、鲜明的中国风格，同时，为符合作品的国际化市场定位，还请法国的创作者进行修改，从而兼顾

了国际市场和国内市场消费者的欣赏习惯；更具有说服力的是，为了更好地迎合海外受众对少林功夫的期待，《中华小子》的英文名取为《少林武僧》。同样以中国古典文化敲开海外市场大门的《三国演义》在保持中国文化元素的基础上，通过与日本合作者的积极交流合作，努力适应日本受众的欣赏习惯与审美心理，改编后的剧本变得紧凑且富于变化，符合国际市场中目标受众的欣赏习惯。但是，如果仅仅局限于一些众所周知的少林功夫、三国故事，就会因情节老套、题材狭窄而失去对受众的吸引力，因此，在寻求契合点的同时，还要注意对传统文化进行现代化再创造。《中华小子》讲述了三名少林俗家弟子抗击黑暗势力的成长史，很多故事的取材与中国传统文化息息相关，曲折惊险的故事情节中充满了天马行空、富有童趣的想象，将观众带入一个虚幻的世界，熟悉的神话故事在惊险与刺激中焕发别样的魅力（如《中华小子25：息壤》）。《三国演义》当然也没有把人物塑造得过于简单与脸谱化，在整体设计上，既照顾到国内受众对三国人物的想象，又没有墨守成规，如对貂蝉这一人物的刻画、精良的音乐制作等都是在吸收当代文化的新鲜血液后进行的再创造，给人耳目一新的感觉。优秀传统文化在进行现代化再创造后，充满了既熟悉又陌生的神奇魅力，强烈地吸引着海内外观众的注意力，令人欲罢不能。中国动画片要获得海内外受众的接受与认可，应当在保持自身的民族特色的同时，与时俱进，积极探索传统表现手法与时尚元素的有机结合，并通过高科技手段实现多种风格的互融，以独特的东方韵味与意境创造区别于气势宏伟的美国动画和唯美的日本动画的中国动画，以民族文化与美学意境为根基，巧妙地编入国际性符码，在继承与发展中大胆创新，重创"中国学派"的辉煌。

四、媒体技术与体验经济

视觉文化的发展总是伴随着并得益于技术的进步，"显然，只用肉眼去观察世界的文化，与用射电望远镜、显微镜去审视世界的文化是全然不同的。麦克卢汉断言媒介是人的延伸，在同样的意义上，我们可以接着说，视觉技术是人的视觉的延伸"[①]。动画只有借助制作技术和视觉成像技术，才能够实现绘画向视觉影像的转化，成为动画，才能够获得惊人的发展。从无声到有声、从黑白到彩色、从二维到三维等，技术的不断进步推动了动画造像能力的发展，图形图像技术、动作捕捉技术、虚

[①] 周宪：《视觉文化的转向》，北京大学出版社2008年版，第143页。

拟现实技术等的深入应用在带给人们不断的新奇感与满足感的同时，也在提高人们的文化需求。

当前的新媒体动画借助先进的科学技术传达着艺术新质，实现了动画形式上的更新与超越。新媒体包括数字电视、网络、手机、掌上电脑（PDA）、移动播放器等，不仅为动画产业的发展带来新的增长点，也拓展了全新的播映渠道。回顾动画强国的发展轨迹，美国、日本、韩国纷纷借助当时最先进的媒介实现了产业升级，最终在全球竞争中脱颖而出：美国把握住电影这一媒体的发展机遇，日本借助于电视的快速发展与普及，韩国则在网络游戏上取得成功。一个不可否认的事实是，由于我国动画产业化的发展相对滞后与原创能力相对较弱，在很长一段时间里，国产动画满足于粗放式的发展模式，对国外精品动画进行低程度的模仿，冲淡了原本理应秉持的文化传统与艺术特色，鲜有富于特色、深入人性的作品，在艺术发展与文化传统的对接中出现断层，导致我国在动画领域直至今天依然与动画强国存在很大的差距。因此，我们应针对我国动画产业的现状，抓住发展机遇，努力探索新媒体时代动画的创新问题，充分运用先进的数字多媒体推动传统动画的转型升级，更高效、更精准地创作动画作品，打造动画精品，推动实现产业突围。

数字技术为创作者提供了更多的展示空间，动画不同寻常的创意便成为整个动画作品的价值核心。动画《桃花源记》的导演认为，融汇了诸多中国元素的《桃花源记》是"传统艺术形式与电脑新技术的完美结合"，它通过先进的数字技术，使动画角色的动作更流畅、细节更逼真、场景更唯美，流水潺潺、桃花缤纷、落叶飘落等全运用了电脑三维图画，使传统的艺术符号获得了新的视觉呈现，带给国内外观众强烈的新奇感与趣味性。

数字技术在全球的迅速发展与运用，使各种文化内容汇集于数字化的媒体空间。新媒体具有带给受众惊诧的体验、去语境化的呈现方式、先进的互动结构、实现用户个性化操作等特点，不断催生新的生产规则和市场规则，创作更有个性、更适宜新媒介终端传播、更符合受众需求的创意作品。从动画媒介的技术特点而言，相对于以照相式再现为重要方式的传统电影，以及受到传统媒介制约所造成的制作周期长、传播平台受限且只能单向传播的传统动画，新媒体不仅能够随心所欲地实现想象中的虚幻场景的建构，将千奇百怪的角色形象呈现于银幕之上，而且可以借助新技术大大提升画面的精准度，拓展动画的外延及传播渠道，从而使表达更自由、更有震撼力；同时，在新媒体动画播放渠道方面，

可以利用各种媒介终端进行无间隙的播放，建立全新的广告模式，取得良好的经济效益。

媒介技术打破了国界地域的界限，直接为消费者提供更加丰富多彩的产品。例如，flash动画流行于网络传播载体，打破了动画创作的技术壁垒，而且带来了创作的新思路与新视角。一方面，网络动画题材诙谐幽默，反映现实，如《泡芙小姐》《十万个冷笑话》等作品取得了不错的关注度，商业模式也日趋成熟。另一方面，相比数量上的显著增长，网络动画的质量显然有待提升。创作者应适时依据这一新兴媒介的传播特点与目标受众的需求着力提升动画质量，打造现象级网络动画精品。

随着经济的高速发展，文化消费群体的娱乐需求越来越多，对文化体验的要求也越来越高。动画的创作者与开发者应该更加注重为用户带来独特的感官体验和情感认知，从而使动画产品的整体价值得到提升。体验经济在消费文化和消费理念的推动下，正在通过经济渠道和文化渲染不断扩张，合力将以体验为核心的价值诉求推向一个新的阶段。受众注重"意识中所产生的美好感觉"，体味值得回忆的个性化消费经验，这种体验的凸显和备受重视深刻影响了经济发展的各个方面。随着市场经济不断发展、产品不断丰富，消费者的需求不断升级，他们不再甘心只是做看客，不再顺从地接受，而是努力地创造他们认同的价值。于是，在注重"把握体验需求的脉动"与"满足各类消费者多层次需求"的体验经济时代，本质上是一种内容产业的动画产业便天然具有巨大的优势和魅力，它的发展与创作过程正是创意的衍生、提炼与整合的过程。创意本身要求以消费者的需求为基点，根据受众的需求用心设计，寻求新的增长点，彻底发挥文化创意与技术创新之优势，让消费者愿意为具有生命情感的、非我莫属的、不可复制的、转瞬即逝的美好体验而买单。人们对文化符号的期待心理更直接地产生于对自身生活方式和经验的识别、验证和认同中，受众对文化产品的喜爱和要求并不能用某种定型的趣味去概括，他们对文化生活有自己独特的、强烈的需求，这种需求也像他们的物质消费一样呈现多层性和多元性特点。

新媒体借助互联网或手机的即时参与性，以及信息操纵的私人化等特点凸显了体验经济所强调的提高用户体验感的重要性。在新媒体技术所营造的全新文化空间中，新媒体技术以它特有的交互超链接等特征改变了信息流动的方向，受众被赋予更大的选择能动性与自由度，"传者—受者"之间的关系是即时性的，也是可转换的。在这一聚集平台上，身处"地球村"各个角落的不同文化、不同身份、不同诉求的大众完成动

画的创作、上传，并同时下载、传播着这些作品，自由开放的空间极大地刺激了新媒体动画的创作与传播。新媒体动画以传统媒体所没有的绝对优势，实现着不同文化层次、不同兴趣喜好与不同职业等的各个受众群体之间的即时交流与创作，带给受众前所未有的美妙体验与参与激情。新媒体动画必须最大限度地尊重受众的心理，并针对不同的目标受众群体创作更有针对性的产品，不同的目标受众群体可以根据自己的需求有的放矢地选择不同的内容。

建立在可以进行互动的媒体平台上的互动动画实现了叙事话语权的转让。互动动画在片中设立选项供观众选择，通过选择、操作、改变的交互环节，根据用户的交互行为，叙事内容进行对应的发展，"如果把生活看作是剧场，智能环境中的动画形象和现实中的人就如同是剧场中的不同角色，两者共同完成整个演出。我们可以把这种人与动画之间的互动关系定义为一种新的表演关系"[①]。高科技赋予受众选择权及话语权，大幅度提升他们的愉悦感与参与性，并以这种互动体验不断带给受众惊喜，从而深受青年动画爱好者的推崇与喜爱。传统、单一的叙事方式很难满足受众多样化的文化需求，受众需要更加独特、鲜明的文化符号和个人化的情感归属，而互动叙事以交互式、多线程的设计建立了更加细分的数据库，用户的多元个性可以在选择与互动中得到体现，自定义的专属感和特质感更容易引起受众的情感共鸣。当然，目前很多互动叙事类文化产品存在形式大于内容、为交互而交互的问题。必须明确，文化产品制作者应当把内容放在首位，因为优质的内容、丰盈的文化内涵才是互动叙事类文化产品的灵魂，也是创造美好受众体验的基础。只有坚持做正能量的传播者，才能在文化市场中立足，并实现长远发展。

随着 VR、AR 等技术的进一步发展，动画将为受众提供感知世界的全新方式，获取现场感和临境感的愉悦与真实，以新科技大幅度提升受众的观影感受、参与体验与认同程度，并以爬虫技术和智能推荐系统的算法建立受众的个人模式，创造动画产业发展的无限可能。同时，数字化超文本及碎微化文化传播等促使很多民众在进行文化消费时，往往习惯于以全新的超级注意力模式为认知特征，人们急切地在超文本与智能媒体不断推送的各种链接之间来回穿梭。这种浏览式阅读能够通过略读、扫读，以最短的时间，从少量的信息中收集相关资料，获取、更新知识，但同时也难以以高度集中的注意力细读文本，体味人生，获得知识与感

① 沈嘉熠：《邦迪的魔法视界——互动动画的理想体验》，《当代电影》2015 年第 8 期。

悟。值得注意的是，根据有关统计，超级注意力模式对"数字原住民"影响较大，他们在获取信息时，对多元化、时讯性及更新性的追求使得他们很难忍受沉浸式的知识获取方式与深入思考，"需要强调的是，如果基于深度注意力模式的沉浸式阅读习性普遍消失，而超级注意力模式主导的浏览式阅读将独霸天下，并以此重构了国民（尤其是青少年）的阅读行为和习性，那么，我们的未来阅读生态将会令人堪忧。对此，我们应该有所警醒"①。因此，我们在不断创新动画艺术表现手法与提升体验感的同时，更应该关注内容，强调深厚的文化内容与健康价值观的传播，提高民众的媒介素养，令受众在审美愉悦中发现自我，实现自我积累与自我成长。

第五节 文化担当："走出去"视域下国产动画的多维探索

他者在自我身份确认过程中，是极为独特且十分重要的，认同的形成不仅以此为前提，形成"我"之身份、特征及价值，也构成了自我与他者的辨识界限，并凭借他者的形象进行反观，以确立自我的存在感。在全球化发展脉络里，我国传统文化资源被外国动画创作者"拿去"再利用的例子屡见不鲜，他们将本国的核心价值观融入动画中，借以输出其生活方式、审美理念与文化观念。我们必须运用恰当的方式提升动画魅力，弘扬中华文化，积极传播社会主义核心价值观。

毋庸置疑，民族文化已在时代车轮的推动下，正越来越不限于原本固定的空间而被纳入全球化的文化版图之中。因此，大力发展对外文化贸易，推动包括动画产业的文化产业"走出去"，不仅是增强国家文化软实力的必由之路，而且能够防止传统文化在现代化进程中萎缩，从而促进中华民族的文化魅力在全球范围内充分释放，扩大文化产业在国际文化市场中的份额，实现由文化资源大国向文化产业强国的跃升。"文化价值观的输出具有强大的渗透力、吸引力和说服力，对他国人民的价值追求、文化心理以及生活方式能够产生重大影响。"② 具体到动画产业，独特的动画产品在赢得经济价值的同时，也能够以内含其中的思想内容与民族精神形成持久的影响力。动画产业"走出去"的核心要素在于能

① 周宪：《从"沉浸式"到"浏览式"阅读的转向》，《中国社会科学》2016年第11期。
② 姚伟钧：《文化资源学》，清华大学出版社2015年版，第69页。

够基于他者受众的接受心理，创作出既体现富有新时代民族精神，又深受国际文化市场欢迎的动画精品，从而增强对世界的吸引力，获得世界的认同。由此，我们必须以民族文化传统与民族精神为基石，充分发挥民族文化的独特性和不可取代性这一比较优势，培养与强化民族凝聚力，同时，根据国际文化市场的需求在创新中求发展，反复磨砺，精益求精，以消费者喜爱的形式进行再创造，提高其国际竞争能力，讲好中国故事，树立中国动画品牌。

约翰·B. 汤普森认为："技术媒介的储存能力能使它们被用作行使权力的资源，因为从它们可以有限地获得信息而被人们用来追求特定的利益或目的。"① 面对这种抢夺资源的挑战与软实力竞争，无论是企图以"某种依仗自己的经济、政治、文化优势，处处强加于人，企图以自己的意识形态一统天下的'文化霸权主义'"② 还是"那些居于洞穴、尊崇雷电和野兽的、小型的、原始的、不可思议的宗教群落"③，都将成为毫无现实基础的一厢情愿。要提升软实力，绝不能故步自封，也不可屈从于外来文化，只有促进民族成员之间的情感交流，凝聚价值共识，强化积极因素，形成各民族对国家的信赖感、尊重感和归属感，强化民族认同，才能有效地保障国家文化安全，推动社会建设。

一、文化语境：国产动画的生存空间与历史使命

（一）从全球化到"球土化"

当代传媒技术、文化发展对民族认同的多维度冲击，使认同危机成为一个全球性话题。值得指出的是，"时空浓缩"的生存境遇对于后发展国家的民族认同而言，不仅仅是危机，而且蕴含着重构民族认同的契机。当代政治、科技、文化语境所带来的多重冲击在动摇人们原有价值观与民族认同感的同时，也在不断地扩大民众视野，在新的社会环境与文化氛围中，形成新的价值观念与认同范式。一方面，移民浪潮使具有相同血统的人们居住得越来越分散，对认同连续性的保持与差异性的辨识均形成了无情的冲击，其后果便是民族认同感的瓦解。另一方面，以

① 〔英〕约翰·B. 汤普森：《意识形态与现代文化》，高铦等译，译林出版社2019年版，第177页。
② 乐黛云：《多元文化发展中的问题及文学可能作出的贡献》，《中国文化研究》2001年第1期。
③ 〔秘鲁〕马里奥·瓦尔戈斯·略萨：《全球化、民族主义与文化认同》，于海清编译，《当代世界与社会主义》2002年第4期。

西方文化为代表的"文化同质化"凭借资本扩张和技术优势垄断全球大众文化的解读，进而把握文化统治权，不仅关涉文化市场与经济利益，而且更深刻地影响着国家安全与民族认同。因此，"维护我国文化安全的当务之急是强化和谋划国家文化安全的战略意识和安全战略，关键在于推进主流意识形态融入民族文化之中，保持文化的先进性和创新力，以文化建设引领文化产业发展以及推动建立国际文化新秩序"①。

面对强势文化的渗透和冲击，我国文化产业曾一度无所适从，严重的身份认同危机在文化产业中体现得淋漓尽致。这种不适应从两个方面充分显现出来：一方面，某些文化企业急切地想要融入国际文化市场，它们依照全球化文化规则（比如图像表述系统规则等）、审美标准等来改变本土文化的内涵及其形象。然而这种尝试太过急功近利，从电视节目到电影，再到旅游项目等，文化产业的各个领域出现粗制滥造的复制品，这些在制作程式、故事情节、表现手法，甚至语言风格等方面都雷同的产品，不仅没有获得国际市场的认可，也在本土市场中备受冷遇，它们无视中国受众的先在结构，从而极大地挑战了中国人几千年来所形成、积淀下来的对文化产品的期待视野和艺术审美观念。白先勇先生所说的"直到西方文化入侵，我们的美学价值，才遭到空前的挑战，我们的审美观也变得混淆不清"②的现象的产生其实并不完全是受全球化的冲击，还受这些复制品的影响。

另一方面，某些文化企业在跨文化传播中忽视了异域受众的接受能力。在跨文化传播中，文化艺术实现了一个从编码到解码的符号传递功能，在这一过程中，文化产品以非语言形式的艺术表达（比如音符、舞蹈动作、绘画线条等）为载体，超越原语言系统的再编码后跨越不同民族，呈现在全球人民面前。值得注意的是，在解码的过程中，全球各地的受众会依据自身的文化教养、知识储备等对符号进行个性化诠释，每一种非语言符号都要获得群体的高度认同，无法脱离群体所共同理解的民族历史文化语境。尽管在全球化传播语境下，人们对一些问题和现象有相同或相似的感受，但如果几千年文明古国丰富多彩的文化元素被多方位编码，呈现出太多的文化内涵，并试图让低语境国家的受众完全理解和接受，那难度就太大了。因此，传统文化或少数民族文化在面对全球文化做出转型以适应国际文化市场之过程，是一个自我更新和重构的

① 韩源：《全球化背景下维护我国文化安全的战略思考》，《毛泽东邓小平理论研究》2004年第4期。

② 白先勇：《游园惊梦》，花城出版社2009年版，第243页。

过程，是调动自身文化资源辩证对应跨文化语境中的文化市场的过程。在这一现代化建构的复杂过程中，保持冷静、清醒的头脑极为重要，只有以更务实、更灵活的方式，才能更好地应对文化转型的挑战。

当西方文化产业进入我国市场，遭遇了一些行政限制与市场体制等硬障碍，以及我国受众独有的审美经验与西方文化的疏离等方面的软障碍时，西方文化企业纷纷采取了各种克服或减少障碍的手段与策略，除了在政治力量与营销手段方面最大限度地争取准入空间，还积极寻求东、西方文化的契合点，对中国传统文化进行整合、提炼、再创作后，呈现别具风情的他者艺术魅力，在赢得资本的同时，传播西方文化并培养我国受众市场。例如，《花木兰》《功夫熊猫》等便是用中国题材与文化符号承载西方精神与文化传统，"一箭三雕"地达到了获得经济效益、实现文化灌输与培养潜在市场的目的，并为将来的"进入"做好准备。因此，中国文化企业在推动产品"走出去"的过程中，必须认识到全球化并不意味着"文化同质化"。我们应以一种超越狭隘民族意识的世界眼光和观念，以不丧失民族自信的创新精神，以从容而自信的心态促使动画产业由"中国制造"向"中国创造"转化，我们有理由相信中国动画产业将会在国内外市场竞争中实现华丽转身。

20世纪90年代，美国匹兹堡大学罗兰·罗伯逊教授提出"球土化"（glocalization）的观念，这一观念融合了全球化（globalization）与本土化（localition）两个概念，以强调二者"相反相成与互动发展"的关系与过程，凸显了本土文化与全球文化不可分割与相互融合的关系。他认为全球化与本土并不是冲突和矛盾的关系，而是"相反相成与互动发展"的关系。"球土化"观念无疑为我们提供了一个新的思维方式和现实路径。"当代的本土实际上就是一种'全球化了的'本土，反之，全球化一旦落实到某个民族国家或地区，它也就成了一种'本土化了的'全球。"[1]"本土文化异化外来文化的过程不可避免地包含着外来文化异化本土文化的过程"[2]的思维改变了单一的、要么全球化要么本土化的思维定式，文化产业也应当充分认识到中、西两种价值向度，并且思考在"球土化"策略实践中，如何在对文化市场的实证研究和定量分析的基础上，恪守"不可或缺模块"、创新"可选择模块"，从而加快适应文化变迁，

[1] 欧阳宏生、梁英：《混合与重构：媒介文化的"球土化"》，《现代传播（中国传媒大学学报）》2005年第2期。

[2] 高鑫、贾秀清：《经济全球化·文化本土化与发展中国家的媒介意识（上）》，《现代传播（北京广播学院学报）》2003年第1期。

保证传统文化的传承与创新、自身品牌的稳定与国际市场的拓展。

全球化趋势下的文化生产的空间化发展势必更应当注重受众的消费需求，从某种角度而言，对于民族文化的认同，熟悉的语言与文化符号更容易引起他们的共鸣。然而，生产者也绝非缄默与被动的，文化产业生产者与经营者根据消费者的需求生产产品，同时激发新的需求，并有步骤地开发不同层级的产品。詹姆斯·罗尔深刻地阐述道："全球广告公司对于跨文化化、杂态共生和本土化的机遇与局限已经变得相当警觉。它们采用三个基本的策略使利润最大化。它们可以'采用'（通过吸收一种市场观点，并不加改变地运用于其他市场）、'适应'（通过吸收一种市场观点，在原来观点保留核心价值观念和可行性因素的同时，将它用于另一市场）、'发明'（当研究表明采用与适应均不起作用时，将新观念引入市场）"，"如果进口的电视节目要能在世界的任何地方都获得成功，那么，它必须通常能与当地的文化趣味产生和谐共鸣，或者其表达的是普世性的题材如大众喜剧或打斗戏"。[①] 在文化产业领域，日韩影视、动画、游戏产业的崛起，给我们的深刻启示是，他们深深懂得文化产品的附加值和市场潜力在今天远远大于物质产品，从而更关注当地受众的文化消费需求与审美体验。日本的动画产业与韩国的游戏产业在开发产品时，始终做到无论是题材策划、情节设置，还是所传达的思想内涵，都以当地受众的需求为根本，力求引起受众的情感共鸣，以实现自身的可持续发展。

不可否认，西方大国的文化产业借助先进的技术、雄厚的资本和庞大的市场所造成的全球大众文化同质化趋势已经引起社会科学界的普遍关注与担忧，其大众文化"示范性样本"地承载着文化强国的价值观念、政治态度及审美标准，在全球各地增强着其文化权威。一方面，这种恶性循环不仅使民族文化在其浪潮的冲击下日益丧失自身个性，而且在不断削弱发展中国家的文化自主能力。另一方面，正如一些学者所指出的，文化传播的全球化必然会引起各地民族文化的抵抗。应该看到，"传播全球化带来的文化多元与文化冲突也是文化变革的动力，文化在开放、比较和竞争中将得到新的发展"[②]。承载文化符号的中国动画自身蕴含巨大的文化力量，深刻体现我国优良的文化特质，应当也有可能有所

① 〔美〕詹姆斯·罗尔：《媒介、传播、文化：一个全球性的途径》，董洪川译，商务印书馆2012年版，第290～291页。
② 杨瑞明：《空间与关系的转换：在多维话语中理解"传播全球化"》，《新闻与传播研究》2014年第12期。

作为。

全球化进程中的民族文化更应注重民族特质与核心价值观，这是一个民族生存与发展的辨识标志和力量支撑。文化要发展，绝不能以丧失本民族文化传统为代价，丧失之则意味着民族的消亡。文化又是一个发展的概念，如果抱残守缺，不能够与时俱进地吐故纳新，便会扼杀其勃勃的生命力，最终只能流失或被同化。在文化软实力的激烈博弈中，独具民族魅力的优秀传统文化会更具有独特的价值与无穷的魅力，正是因为有这些传统文化与历史资源中的民族叙事与历史记忆的存在，民族共同体成员才能够产生归属感和成员间的亲密感。只有在正确把握传统文化的精神内核与核心要素的基础上，随社会的发展进行创造性运用与创新，赋予其时代特征，文化产品才具有生命力，才有利于实现创造性转换。因此，无论是从文化传承与创新发展的角度而言，还是从强化民族认同与提升软实力的角度而言，都应自觉地在传承优秀传统艺术形式的基础上进行创新。通过那些独具中华民族精神气质的文化符号在世界文化之林显现我们的风格，彰显我们的民族精神与价值理念，不仅可以使传统艺术形式获得新的生机，而且对文化身份认同的建构具有重要作用。

事实上，美国有线电视新闻网络（CNN）和迪士尼等在实施全球战略之初都曾遭遇过失败，而后吸取经验教训，采用了"全球化思维，本土化行动"（迪士尼）的口号，肯德基、麦当劳更是以开发本土产品而闻名于世。日本动画最初曾模仿欧美动画的风格，但在成长过程中，日本积极发挥本土文化优势，对外来文化融会贯通并进行再创造，形成了特有的社会和文化脉系，打造了只属于日本民族的独特风格。又如：《卧虎藏龙》异域受众们在既满足了对武侠的"陌生化"的同时又满足了对玉娇龙那颇具西方叛逆性格的熟悉，既有李慕白与俞秀莲含蓄爱情的新奇又有对玉娇龙与罗小虎热烈爱情的共鸣。青春版《牡丹亭》将昆曲的古典美学与现代剧场的接轨、戏曲音乐中融入了歌剧的创作技法、传统戏剧演出与现代商业运作的融合等，无不体现"球土化"理念的实践与对体验经济的注重，而这种实践在实现自身文化精髓的本土化与现代化建构的同时，也获得了商业上的成功。这些案例的成功经验不仅适用于动画产业、影视产业、传统戏曲的创新，而且对文化产业的各领域都有启发作用。

对于中国这样一个多民族共存的国家而言，各民族文化实现共同繁荣将有利于提升文化软实力。《白鸟》以哈萨克族文化为背景，在角色服装、居住场所等方面的设计都取材于哈萨克族传统文化，其中，最为

突出的是哈萨克族的传统刺绣。动画通过母亲教导阿合库斯（主人公）识别刺绣花纹，让观影者了解到哈萨克族刺绣文化的魅力及内涵。该动画还着重通过细节呼吁年青一代传承传统文化，促进传统文化的继承与发展。阿合库斯从小在城市长大，虽是哈萨克人，却从未真正深入了解过哈萨克文化，对从小伴随她长大、遍布在家中各处的哈萨克刺绣，她也并非全都认识。当母亲提出"教你刺绣吧"，她却回答"哎呀，我还以为什么事呢，以后再说吧"，拒绝了母亲的提议，并表现出对本民族文化不以为意的态度。在母亲逝世后，阿合库斯来到大草原并经历了一些事情，如果说过去她只知道某个花纹叫"羊角纹"或是"鹰嘴纹"，那么现在，她从父亲那里知道了，自己的母亲是刺绣好手，"自然的一切都成了她的灵感。羊角变成了羊角纹，鹰嘴变成了鹰嘴纹"。从过去拒绝母亲的提议到如今主动拿起绣针这一行为的转变，说明阿合库斯对文化传承的态度由拒绝转为接受，甚至主动继承，对哈萨克族文化的认识也从知道表面到了解意义。

当今时代，我们进行动画创作必然要以全球整体性的视角考察各个竞争主体，要求竞争主体具备全球化意识与开放性视野，在更丰富多样的文化语境中"唯变所适"。动画片《小门神》一开头就借神秘老者之口，道出"神仙也和人一样，面对一个巨大的难题：改变"。动画中，主人公们的困境影射了传统文化的继承、发展的困境与问题。例如，影片开头便是神秘老者的木偶戏，木偶戏早已被列入国家级物质文化遗产，却无一人驻足观看老者的表演。小女孩雨儿家的馄饨店已经传承了百年，"百年老汤从未断过火，祖传的配方从未变过"，却也无人问津。《小门神》主题的颠覆性还表现在神与人的关系上，在这里，人似乎已经不再需要神了，小镇上只剩下一户人家还贴着年画。神需要考勤打卡，也会面临下岗、失业等困境，由此神也产生了自我存在的怀疑，充满了认同的焦虑，正如郁垒的提问一样："如果不是门神，我们是谁？"因此，只有进行改变与创新，才能实现可持续发展。小伙伴们因为馄饨店的馄饨永远只有一个味而不喜欢吃馄饨，隔壁西式快餐店却总能推陈出新，因此顾客络绎不绝。馄饨店面临困境，雨儿妈妈终于更改了几百年不曾变过的配方，因为"世界变了，口味变了，我们也得变"。馄饨店因改变而受到大众的喜爱，甚至少年儿童也感叹"今天的馄饨真好吃，我想再来一碗"，这些镜头与片段告诉观众：无论是传统文化还是企业经营，都必须与时俱进、大胆创新、勇于尝试。

汤因比"在分析比较世界各种文明发源和历史延续能力后，认为中

国文明成功应对了历史上自然与人、社会与人、人与人之间一次又一次的挑战,是唯一一个从未间断、绵延至今的人类优秀古老文明"①。须知,"传承是一种文化认同,是一种文化区别于其他文化的保证,但如果没有创新,就没有文学和文化的发展。当代文学的'文化自信'既来自于文化认同,也反映在'道'与'器'两个方面的文化创新上"②。动画应积极在选题构思、生产流程、形象设计等方面以创意激活中华文化中的静态资源,将深厚的文化资源与时代精神相融合,并以丰富的想象力与艺术创造力大胆创新,在对话与交流中执着前行、开拓进取。同时,应充分重视体验经济的独特价值,探索以有效的方式或策略满足受众的体验感,营造符合当地受众需求的独特氛围,满足受众多元的审美需求,开发让受众产生共鸣的文化商品,在探索、融合和创新中拓展共创型市场,实现文化发展。

(二)对"功夫先行"的反思

从中国电影《卧虎藏龙》到好莱坞影片《功夫熊猫》,都是以中国功夫为切入点的文化产品,功夫成为国际文化产业中最热门的中国文化元素。动画强国纷纷积极寻求东、西方文化的契合点,以在赢得资本的同时,传播西方文化。这一契合点显然更多地被定位为功夫元素。事实上,国际银幕上的中国电影大多涉及中国功夫,在全球文化市场上形成了最具民族特色的题材之一。

正是由于功夫成为国内外影视受众最为熟悉的中国元素,近年来不少动画作品也在功夫上大做文章。《中华小子》等同样以功夫为主要元素,渗透着浓厚的武侠文化色彩,剧中人物展示了充满美感的各式中国武打动作,带领观众去实现心灵深处的侠客梦。《中华小子》中的三位小英雄为解救在黑狐帮的魔爪下挣扎的百姓,抓紧时间向师父三藏方丈学习少林功夫,并时刻准备与邪恶势力战斗,尽管是以功夫为主要元素,但主创人员不仅将武打动作唯美化,而且对影像构图精益求精,动画画面十分唯美,如诗如画。主人公身上的侠之精神、一招一式所传递的武侠气韵、精心设计的动作与让人耳目一新的情节无不让人拍案叫绝。动画片《风云决》则精彩地表现了最有民族特色的功夫元素,难得的是,

① 张雄、朱璐、徐德忠:《历史的积极性质:"中国方案"出场的文化基因探析》,《中国社会科学》2019年第1期。

② 王尧:《在传承与创新中建立文学的"文化自信"——关于中国当代文学与优秀传统文化关系的考察》,《中国社会科学》2017年第11期。

该片将武、舞与侠融合在一起。一方面，将武之外在形态演绎得美轮美奂，呈现高度艺术化和舞蹈化的动作奇观；另一方面，将侠之内在神韵表现得淋漓尽致，挖掘出丰富的人文内涵，得到了观众的一致好评。这部动画片使用了精美的特效技术，画风凌厉，动作干脆，同时创作者赋予其"武之舞"的情调，张弛有度、唯美飘逸、精彩纷呈。舞之韵律与圆融呈现诗情画意的东方神韵，别有风情。这部动画由 400 多位来自香港和内地的动画师参与制作，他们精益求精，"以凌厉的画风、细腻的构图和奇诡的情节引人入胜，是当今结合美术和强烈武侠小说风格最成功的作品"①，取得了相当不错的成绩，"曾获得 2008 年东京国际电影节上唯一受邀的动画片，2008 年 7 月在中国内地《功夫熊猫》、《赤壁》等大片的夹击下突围成功，首日票房达人民币 600 万元，首周末在中国内地票房达人民币 1000 万元，首月票房达人民币 3300 万"②。

功夫在我国历史发展中形成了独特的民族特性，具有深厚的文化内涵与传统文化精神。国产动画对功夫的艺术表现显现出对传统文化元素、武侠精神的传承与坚守，以动画语言呈现唯美而精彩的视觉影像以及丰富而深邃的东方神韵。功夫已然成为中国文化输出的名片，代表着健康、正义、力量，以动画视觉影像的方式呈现，更凸显其刚与柔之美，体现了巨大的艺术魅力。武侠精神的内涵更是博大精深，在国际文化市场上活化运用，能够十分有效地传递中国文化精神。近几年，较为优秀的国产动画《西游记之大圣归来》《哪吒之魔童降世》等均巧妙地运用了功夫元素，诠释出各自所要表达的价值观念，唯美的画面、巧妙的改编、曲折的情节、精彩的配乐，烘托出扣人心弦、撼动人心、波澜壮阔的气势，使得打斗场面更加震撼，令其所承载的价值观在美轮美奂的视觉享受与无比贴合剧情的动画音乐所带来的听觉震撼下，直达人之内心，动人心扉，备受赞誉。功夫不仅仅是外在的动作符号，更具有深厚的文化内涵，如何在当代动画创作中体现其丰富的内涵与时代精神是值得探索的。这两部动画均成功地重塑了中国古典文学作品中的人物，在作者的改编下，那曾受压迫的人物（被五指山镇压五百年的大圣与被村民误解的魔童哪吒）都具有坚毅刚强的品质与奋力抗争的精神。"如果主角在电影结束时，不能在某方面变得更好、更健康或更强壮，他这个角色就未得到发展。尽管电影情节可能讨论任何事，但电影的内心与根源就是

① 孙立军主编：《中国动画史》，商务印书馆 2018 年版，第 369 页。
② 孙立军主编：《中国动画史》，商务印书馆 2018 年版，第 369 页。

主角性格的发展。主角就是电影的'我',为了让影片能传达心理层面的意义,他的性格必须得到发展。"①《西游记之大圣归来》中,大圣误以为江流儿已死,在激战混沌时激发了斗志,从受挫、压抑与颓废转而充分释放爆发力,荣耀回归;《哪吒之魔童降世》对哪吒进行了"我命由我不由天"的颠覆性改写,为其重构更易被观众接受的成长故事,使其成功扭转命运。这两部充满泪点与笑点的动画,使观众在感动与激动中更深刻地领悟到动画所传达的坚韧不屈的精神、责任担当的深刻内涵。

"全球化带来文化资源的全球化竞争。某地的文化资源可以被他处所利用和开发,……文化资源的这一流动性特点,一方面为各国文化产业的开发提供了更为丰富的资源基础和空间,另一方面也对各国对本国文化资源的保护和开发提出了挑战。"② 毋庸置疑,功夫是我国最耀眼的优秀传统文化资源之一,多年来,国产动画纷纷采用较早被香港功夫片挖掘的功夫元素,这充分暴露了传统文化资源在影视产品开发和运用中的不足(当然,在这里并非反对使用功夫元素,恰恰相反,功夫作为具有民族特色的文化元素,仍需要我们继续深入挖掘)。我们不禁要问:面对资源丰富的中华文化宝库,难道动画产业走出国门只能依赖功夫吗?给我们留下深刻印象的国外著名动画中的主角可谓形象万千、特点各异,如以聪明著称的一休、以可爱闻名的蓝精灵、憨态可掬的唐老鸭、丑陋勇敢的史莱克等,由此可见,只要作品塑造的角色个性鲜明、富于魅力,符合观众的审美需求并能够获得他们的喜爱,就可以打造出色的动画形象。欧洲很多经典动画片着力于在有限的时间内表达丰富的情感和深邃的哲学思考,往往会以娴熟的手法、独特的构图和鲜明的色彩将对战争的批判、对自然的保护、对人性的反思等呈现出来,带给观众无限的启迪与思考。我国丰富独特的艺术理念与哲学观点,亦可以对包括动画在内的各种艺术形式进行深度挖掘、创新性传承与广泛传播。

勤劳、智慧的中国劳动人民创造出的博大精深的文化资源足以为我们今天的艺术创造提供丰富多彩、可供开发的文化元素。我们要进一步改善传统文化资源开发力度的不足与文化创意匮乏的状态,以智慧和开阔的视野辩证取舍,做到择善而从。市场价值与观众口碑来自创作者的用心打造与精心雕琢,来自观众对国产动画呈现的民族精神及展现的价值内涵的认同和共鸣。绵绵不断的中华传统文化有太多美好而激荡人心

① 〔美〕威廉·尹迪克:《编剧心理学:在剧本中建构冲突》,井迎兆译,北京联合出版公司2014年版,第19页。
② 王晨、章玳主编:《文化资源学》,南京大学出版社2014年版,第180页。

的故事需要我们去挖掘与创新，经济的飞速发展与先进的技术手段为我们带来了更多的机遇，只要把握好时代脉搏与受众需求，我们一定会创作出更多、更精彩的动画作品。在中国动画产业迈向海外市场，参与国际动画产业竞争的艰难道路上，我们已经做出各种各样的努力探索，积累了可贵的经验并取得了一定的成绩。国产动画佳作迭出、捷报频传之时，我们应该保持冷静的头脑，挖掘优秀的文化资源，增强原创能力，立足于深厚的文化积淀，以开阔的国际视野与现代意识去继承和发展传统文化精髓，增强民族意识，努力引领文化思潮，以一种开放、包容、平等、相互尊重的现代姿态迎接时代的挑战，以中华传统文化的独特魅力去赢得国际文化市场的认可，实现跨文化传播与经济效益的双丰收。

（三）外国动画跨文化传播的策略与启示

全球众多民族在不同的时空中逐步形成各自的文化特色，在跨文化交流中，我们应当在坚守自己的民族文化价值观和理性的同时，充分尊重其他民族的文化，以理解与学习的态度借鉴与吸收其他文化合理、先进的成分，保持民族文化的旺盛活力。人的确存在喜同恶异的自利倾向，意大利学者埃柯就曾对人类不宽容的生物学根源进行研究，他认为要消除偏见，就要与不同文化传统的人们持续交往。从另一个角度来看，坚决否认文化的发展及与外来文化融合的可能，事实上是忽视了中华文化本身便是一种兼容并蓄、以海纳百川的博大胸怀吸收外来文化的文化。比如，东汉时期佛教语言及思想文化对我国文论与哲学所产生的重要影响，丝绸之路所带来的伊斯兰文化与中国艺术、美学相结合所产生的诸如石刻技法与胡旋舞等，都以独特的美感在历史长河中散发着它们的光辉。

雷·布莱德伯曾预言迪士尼将会影响几个世纪的人的思想。由此可见，迪士尼、梦工厂等创作的美国动画产品具有强大而持久的吸引力与影响力。作为跨文化传播的成功典范，美国动画以其强烈鲜明的视觉震撼、独特经典的人物造型、环环相扣的悬念设计、极具亲和力的幽默表达、相得益彰的配乐等，受到了全球各地人民的喜爱，而其跨文化传播策略更成为世界各国潜心学习的范本。1907年，美国推出了第一部动画《滑稽脸的幽默相》，成为引领全球动画文化的标志，美国动画由此随着产业链渗透到"地球村"的每个角落。在美国国内，充满快乐与激情的动画作品激发人们的童真与梦想，伴随着一代代美国人的成长，培养出稳固的受众群体，这种热爱动画的氛围成为美国动画在全球传播中制胜

的根基。借助于动画创作经验的积累、资本全球拓展的先进经验及传播技术的发展等，20世纪90年代中期以来，美国动画在国外市场日趋强势，无论是在亚洲国家还是在欧洲国家，美国动画以诸多经典的美式特点赢得了观众的心，在彰显轻松娱乐的同时，将美国核心价值观融入文本创作之中，以全球通行的动画语言及影像跨越地域与文化的差异，强势地拓展至影视、主题公园、游戏产品等，极大地增强了动画软实力。我国动画产业要崛起，不仅应当注重量的发展，更应当提升动画质量，如此才能提升跨文化传播的实效。因此，学习与借鉴美国动画创作的成功经验，对目前我国动画"走出去"具有十分重要的现实意义。

美国动画一个突出的特点在于基于大众文化需求，不断广泛而大胆地吸收其他民族的传统文化素材进行再创造。美国动画创作者摆脱了本国文化素材的束缚与局限，在世界各个国家的民族文化宝库中寻找具有传奇色彩的各种文化资源。他们认识到，那些颇具历史感与神秘感的异国文化风情，特别是运用现代科技便能轻易打造出奇幻世界的他者文化，对人们有一种特殊的吸引力。美国动画在世界范围内不断寻求各种素材，进行吸收、改造、再生产，从而转换成经典的美国动画。美国动画创作者深谙如何迎合全球受众的文化接受心理，为了更好地实现跨文化传播与获取文化认同，他们往往采取种种策略对所提取的异域文化资源进行再生产，尽可能地融合多种文化符号，并借助普世价值与人类的共同情感，如爱情、亲情等，努力打破文化差异，引发全世界受众的共情与共鸣，从而强化动画作品的跨文化传播效果。

美国动画在对异域文化素材进行选择与创意转换时，充分考虑到受众对他者文化的接受度，将作品的美式价值观内隐于能够打动人的话题中，例如，美国动画在表达"美国梦"的主题时，常常会围绕亲情、爱情等展开故事。在《美食总动员》中，小老鼠烹饪的普罗旺斯焖菜打动了评论家柯伯的心，他吃下第一口焖菜时，画面突然停留在他的回忆之中，他妈妈端上来的菜正是这道焖菜，"妈妈做的菜"激荡着此前尖刻、无情的柯伯的心，触动了他的味蕾、记忆与情感，也触动了观众，小老鼠因此实现了成为大厨的梦想，这部好看的动画片以唯美细腻的画面、流畅的叙事、浓郁的人文气息及动人心弦的情感娓娓动人地讲述着奇特美妙的故事。纵观美国动画史，无论是混迹于法国餐厅的小老鼠还是来自中国的熊猫阿宝，无论是追求警察梦的小兔子还是由大盗变为英雄的格鲁，其拯救世界、追求梦想的价值观不变。美国动画通过种种编码策略消解不同文化间的冲突与隔阂，满足了他者受众不断提升的文化需求

与审美趣味。

　　费孝通说："各美其美，美人之美，美美与共，天下大同。"在跨文化交流中，当然要重视"各美其美"，尊重各国的文化习俗与价值取向，关注各民族的文化差异与需求，才能实现"美美与共"，不断追求创新，才能创作出观众喜爱的动画作品。美国动画在跨文化传播中非常注重细节的设计，例如，在获得了第74届美国电影电视金球奖最佳动画电影、第89届奥斯卡金像奖最佳动画片奖的《疯狂动物城》中，令人印象深刻的是疯狂动物城电视台（ZNN）中的各国男主播的形象各有不同，中国男主播是国宝熊猫，澳大利亚的男主播是其标志性动物考拉，美国、法国及加拿大的男主播是驼鹿，日本男主播是狸猫，由此可见，这部动画是以该国最具代表性的动物作为男主播，令人印象深刻，别具幽默风格，充分表现了创作者的用心，以及对不同地域文化差异性的尊重，使全球各地的观众备感亲切，受到他们真心的喜爱与认同。在全球化浪潮下，每一个国家都必然要融入全球化进程，都无法完全避免其他国家或其他民族文化的影响。动画在进行跨文化传播的过程中，不仅应当深入挖掘与创新本国传统文化资源，而且要广泛地吸收他国的文化元素，在这一过程中，对异国文化的差异性表示尊重，才能获得当地观众的广泛喜爱，并叩开他国的大门。

　　正是由于民族文化"各美其美"，世界文化之林才显得异彩纷呈，带给受众别样的风情，令人无限向往。对于动画艺术而言，更受观众喜爱与认同的往往是能够带给观众快乐的积极向上的作品，这一点在美国动画中表现得尤为突出。美国的历史造就了美国人勇往直前、开拓进取与敢于冒险的精神，使他们形成了幽默、乐观的民族性格，美国动画则以独特的方式生动地展现了他们的幽默性格。世界文艺作品表现幽默诙谐的方式往往会由于地理环境、文化传统等因素的不同而有所不同，美国动画在丰富曲折的故事情节中始终传递着快乐，通常会将动画人物的体貌特征表现得夸张而形象，动画人物的语言幽默风趣，诙谐搞笑的小配角被塑造得栩栩如生，可以说诙谐搞笑已经成为美国动画的审美品格。美国动画不断创造出的新颖的幽默方式，成为世界流行文化的标志，具有不可撼动的地位。例如，备受好评的《小黄人》便表现了美国动画的幽默品格，片中拟人化的造型令萌贱的小黄人带给人们无穷的快乐，线条圆滑的胶囊体形、萌萌的大眼睛和小短腿引发观众的怜爱与喜爱之情，外形设计的成功为动画产业链的延伸打下了良好基础。在美国动画中，那些颠覆性的外形、夸张变形的动作、不和谐事物的对比等在动画独特

的视觉冲击力和审美张力中——展现，贯彻始终的无厘头幽默提升了动画的娱乐价值和商业价值，在跨文化传播中发挥着重要的作用。

在美国动画百余年的发展史中，有着大量形象独特、性格鲜明、享誉全球并备受人们喜爱的动画明星，它们共同承载着动画作品所赋予的精神气质与角色内涵，体现拼搏进取或坚韧宽容的精神，折射与传播着美国民族精神与文化内涵。那些经典的形象（如《米老鼠和唐老鸭》中的米老鼠、《海底总动员》中的尼莫、《狮子王》中的辛巴等）伴随着我们成长，带给我们无穷的乐趣与勇气，是儿时记忆中不可磨灭的一部分。在大力发展产业链的今天，动画明星角色塑造已经成为衡量作品成功与否的关键因素，以拟人化的方式赋予生动有趣的角色以生命、性格与情感，在表现人类的悲欢离合与人性的真善丑恶的同时，折射出各民族的文化内涵与时代特征。

美国动画非常善于采用写实手法塑造角色，如英雄式的超人、温柔可爱的女孩等。例如在动画明星中有个闪亮的、充满动感的名字——"变形金刚"。经久不衰的变形金刚发展至今，已经不仅仅是动画形象，而成为每一个孩子最理想的玩具与偶像。可以说，从一系列的名字如擎天柱、开路先锋、千斤顶等，到它们相应的外形设计及性格等，都堪称完美，似乎每个孩子都会拥有自己的最爱。创作者以拟人化手法赋予每个角色以独特性，人性化的设定避免了机器人的冰冷与无情。例如：擎天柱是最享有盛誉的一位汽车人领袖，他个性谦虚，有勇有谋，充满正义感；大黄蜂虽然个子小巧，却勇敢无畏；救护车既能够治病救人，也能够上阵作战；反派领袖威震天残忍冷酷；红蜘蛛狡猾无谋，却又充满野心；等等。可以说，《变形金刚》各个角色都被塑造得栩栩如生、鲜活生动。作为玩具与动画片的混合体，变形金刚的形象设计力求真实，"《变形金刚》电影版设计师本·普罗克特（Ben Procter）曾经自述，在角色设计过程中，很注重角色的真实性，这种真实性来自于藏在'壳'底下的内容，即内部机械设计，这些设计在很大程度上决定了角色变形过程中的真实性"[①]。

音乐在动画的跨文化传播中发挥着重要的作用。微妙的情感与激荡人心的情怀，用音乐进行表达会更容易被接受与体悟。即便文化背景有所不同，美妙的音乐也能够令人跨越国界，产生共鸣。动画是一种综合艺术，恰到好处的音乐对推进剧情的发展、抒发角色的内在情感起到了

[①] 徐振东：《〈变形金刚〉角色设计"成人化"趋向探析》，《装饰》2014年第8期。

画龙点睛的作用，能够很好地引发观众的情感共鸣。在美国动画作品中，音乐是举足轻重的重要审美要素，贯穿整部作品的音乐恰到好处地表现主题，触动观众的内心情感，并成就了世界流行乐坛一首首经典之作。例如，《狮子王》中的动画插曲堪称传世之作，不仅广泛吸收了非洲音乐，而且加上了多元化的演唱风格与形式，观众在欣赏美妙的视觉影像的同时，也享受了一顿音乐大餐。又如，《美食总动员》的插曲是旋律悠扬的法文歌曲《盛宴》，两次出现在电影中，都与剧情紧密相关，第二次出现在动画的结尾处，小老鼠实现了他的梦想，小林和同伴共同开了一家餐厅，《盛宴》的旋律响起：“没人可以说追求梦想是我做不到的事，让我使你们惊叹，发挥所长⋯⋯以往躲躲藏藏，终于自由，餐宴就在不远处。”这首歌的内容不正是动画所要传达的价值观吗？

提起美国动画歌曲，就不得不提《冰雪奇缘》的主题曲《随它吧》（Let It Go），这部高亢激昂的歌曲获得了第57届格莱美年度最佳影视歌曲大奖，是整部动画片所有音乐中最能营造氛围、释放情感的代表之作。主人公艾莎为了爱与责任深藏自己能够控制冰雪的魔力，不得不与深爱的妹妹隔绝多年，饱受思念与孤独之苦，然而最终还是在加冕典礼上失控，被视为一个可怕之人。她独自在大雪中挣扎，决定不再隐藏神奇的能力，踟蹰的脚步逐渐转变为肆意的奔跑，她终于正视自己，满怀激情地放声高歌"let it go"（随它吧），丢弃委屈、压抑与恐惧，尽情释放情绪，勇敢地展现自我。在高亢而富有张力的歌声中，孤独、矛盾、恐惧的艾莎转变为坚定、自信、崭新的冰雪女王，"我是这里的女皇"，"曾经困扰我的恐惧，会远离我回忆"，摆脱羁绊，追求自由，勇于展现自我，这是艾莎的内心话语，以富有表现力的歌曲表达出来，直击人的内心，而"现在开始让我看见，是我的突破和极限"，则体现的是艾莎的转变，也是"追求自由与梦想，实现自我"的美国核心价值观。这首动画歌曲以轻松自由而感染人的方式引发全球年轻人的情感共鸣，并被广为传唱，深受他们的喜爱。

美国动画自诞生起，便紧紧地与商业性联系在一起，制作动画需要投入资金，要获得商业利益并令人获得娱乐享受。一方面，需要不断以陌生的元素满足观众对新鲜感与好奇心的要求，不断推陈出新，这样才能吸引观众观看，获得经济效益；另一方面，为了节省成本，降低风险，又必须让观众有一定的熟悉感，从而降低观众接受的难度，采用屡试不爽的规范以确保投资利益最大化。因此，美国动画常常按照一定的套路来设计动画文本，并向全球推行，大力培养其忠实受众。在全球跨文化

传播与交流的过程中，迪士尼动画具有独特的地位，其一向以传播欢乐为创作导向，在残酷的世界文化市场中，凭借精湛的制作技术、精心准备的剧情、惟妙惟肖的角色，打造其独特的迪士尼风格，并使其始终保持着行业中的领先地位。迪士尼经过了多年的发展，对动画创作、市场营销、传播策略及受众心理都积累了经验，特别是与皮克斯合并后，推出的每部动画长片几乎都成绩不俗，引发关注，不仅斩获了多次奥斯卡大奖，而且获得了巨大的商业利益，其值得深入研究的运营模式与文化传播策略对世界动画创作、传播及产业格局都具有深远的影响。

华特·迪士尼曾说："要吸引世界各地年龄不一的观众，对童话、传说及神话故事的处理本质上要做到简单。无论善和恶，所有伟大戏剧作品中的各类角色，都必须具有可信的人性。必须保持所有人类常有的道德理想"，"人们常常会问，这些有关动物的故事是从哪里找来的……我的答案是大自然本身编写了这些故事。大自然的奇迹无穷无尽。有时我们可以从动物身上找到自己的影子，这也是我们觉得动物有趣的原因"。① 这一点深刻地体现在动画片《疯狂动物城》中，创作者虚构和塑造了"Zootopia"这一"空间"，在这个空间中生活着形形色色的动物，这些动物各自被赋予不同的性格，并随着动画情节的推进而更为形象地展现"可信的人性"，并深刻地折射出现实生活，具有丰富的文化隐喻。《疯狂动物城》的情节喜闻乐见，叙事自然流畅，画面绚丽多彩，制作细致入微，受到了全球各个年龄层受众的喜爱，在豆瓣、爱奇艺的评论区中，有对本片高度肯定的评价，如"迪士尼的电影主人公总是怀揣梦想，勇于尝试，在做任务中变得强大而自信"，也有对迪士尼表示感谢的评语，如"全世界都在催你长大，只有迪士尼拼命守住你的童年"。当然也有诸如"雷同的好莱坞故事套路已经明显降低了我对故事的期待，但不能否定其中的创意点"的评论。《疯狂动物城》充分展现了迪士尼精准的受众策略，以及消除跨文化传播中种种障碍的能力。影片迎合了全球化背景下不同文化语境中受众的审美期待，满足了他们的审美诉求。某些受众在享受娱乐盛宴与获得精神满足的同时，也在潜移默化中接受了规训，重塑视域与价值观念。

迪士尼与掌握着最先进的动画技术的皮克斯的结合，使其真正成了艺术与科技完美融合的典范。技术对动画创作及跨文化传播来说是成功的助推器，在当今视觉文化时代，高新技术以无法匹敌的魅力带给人逼

① 薛燕平：《世界动画电影大师》，中国传媒大学出版社2015年第3版，第68页。

真的场面,令人感到惊叹与震撼。例如,《怪物公司》中根根可见的仿真毛发,《金刚》《冰河世纪3》等片中极具冲击力和震撼力的逼真效应,使观众宛若身在其中,强大的视觉魅力深深地吸引着观众。《美食总动员》则运用电脑动画技术极大地提升了画面细节的逼真感,下水道里斑驳的墙壁、巴黎繁华的夜景、精美的食物等都显得非常细腻而真实,特别是小老鼠灵活地转动的眼珠、委屈时楚楚可怜的表情等都显得非常生动,令人顿时心生喜爱与疼爱之情。正如约翰·拉赛特曾为皮克斯提出的定位口号,"艺术挑战技术,技术启发艺术"(the art challenges the technology, and the technology inspires the art),技术大大拓展了动画的表现形式,借助艺术,动画创作者可以更加天马行空地想象,无所顾忌地进行创新,创作出一部又一部经典动画。

 日本是动漫强国,凭借其强大的规模、独有的日本特色、完整的产业链条在全球文化市场中占据重要的地位,获取了丰厚的经济效益。根据目标受众的文化需求而积极灵活地调整传播战略的日本动画产业,在世界范围内赢得了广泛受众。在欧美市场上,一方面,日本自明治维新时期便对西方文化颇为崇尚,而且"二战"后美国文化产品大量进入日本国内,对日本文化的影响很大,日本的动画创作者在进行动画创作时,不免会将欧美元素融入作品中。另一方面,为了更好地打开美国文化市场,有些日本动画在内容、形式及长度等方面进行了相应的调整。例如,人物以白种人为原型,并融入了大量的西方元素;又如,将若干独立的动画组成较长的动画片;等等。

 中国市场当然是日本动画跨文化传播的主要场域,由于国产动画在过去很长的一段时期都将目标受众定位于低幼儿童,日本动画进入中国市场后带给青少年极大的新鲜感,深受青少年的喜爱。日本动画能够在本民族文化特性的基础上进行大胆创新,独特的日本文化对于其他国家观众而言,具有他者文化的神秘感,同时,日本动画大师大胆借鉴他国文化元素,题材较为广泛,涉及战争、自然、青春、现代科技等,能满足不同民族、不同年龄层的受众的消费诉求。日本动画在广泛吸收各国的文化题材与元素的同时,更注重动画的特殊性及受众的接受心理。日本动画较为关注的青春、爱情、环境及自然等均具有普适性,有效地促进了日本动画的跨文化传播。例如,深受中国观众喜爱的《哈尔的移动城堡》取材于英国魔幻小说,宫崎骏对原著小说进行了大胆的改编,动画片深化了反战与和平、爱与成长的主题,在对小说进行了大量删减的同时,增加了对青春少男少女颇有吸引力的浪漫桥段,真正打造了具有

宫崎骏风格的优秀作品。

中、日两国是一衣带水的邻邦，我国几千年积淀的传统文化源远流长，对日本文化有着深远的影响，日本引入了大量的中国古典文籍、民间风俗等，例如，日语是在中国汉语的基础上形成的，在很多动画片中，都会出现我们熟悉的字，因而在中国播放日本动画片常常会引起观众的注意与惊喜，这种文化接近性为日本动画在中国的传播提供了有利条件。不仅如此，日本动画创作者还有意识地借鉴或采用了很多中华传统文化元素，如我国传统服装旗袍和大褂、传统寺庙建筑、皇家园林、面条和饺子、戏曲文化、宗教文化、中国古代神兽名、社会风情等，在《火影忍者》《千与千寻》《圣斗士星矢》《中华小当家》等中均有所体现，从而使很多日本动画契合了中国观众的接受心理，获得了很多年轻受众的喜爱，使得日本动漫文化成为我国青年亚文化的重要组成部分。日本动画对我国古典文化有着极大的兴趣，对《三国演义》《西游记》《白蛇传》《封神演义》等小说进行了多次的改编，当然这些取材于我国古典文学的动画质量不一，有的完全颠覆了原有的情节与主题，需要有区别地辩证看待。

由于日本具有特殊的地理环境与社会历史，这个民族有较强的忧患意识与适应性，表现在动画创作中，就是非常善于吸取他者文化，不断学习与创新，能够很好、很快地将外国文化融会贯通，甚至在某种程度上超越原来的学习目标，基于日本民族的精神世界、文化内涵及民族性格，形成了具有独特日本风格的动画。在吸收外来文化与学习借鉴先进文化的过程中，必须注意的是，如果过多采用外来文化元素并缺乏编码策略的话，就很容易消弭自身的文化特色，并会在跨文化传播中致使本民族文化沦为点缀，成为迎合国外受众的牺牲品；但同时，如若过于坚守或拘泥于仅仅运用本民族文化，并缺乏跨文化传播策略的话，则很可能无法为其他国家的观众所理解与喜爱。日本杰出的动画大师在探索中寻找二者的平衡点，在不摒弃本土文化的同时，广泛吸收全球各民族文化的精华，不急不躁，坚守民族风格，以匠心打磨精品，树立区别于美国动画、不同于欧洲动画的日本风格，最终在全球文化市场赢得了应有的地位。例如，在动画叙事方面，美国动画常常以快乐而圆满的结局结束动画，赢得观众的欢声笑语；欧洲动画叙事较为多元，高潮迭起，结局总会出人意料，给人以深刻的哲学启迪；日本动画常常以魔幻故事反映现实，较多地展现为开放式结局，让人流连忘返，别具一格。

日本动画大师的匠心精神赢得了世界动画界与全球观众的赞誉，日

本优秀的动画精品往往从不同角度展现现实社会和本民族精神，含义复杂、含蓄深远、叙事细腻、受众广泛。可以说，看一部日本动画，儿童有儿童的看法，成人有成人的思考，在看似节奏缓慢而平淡的背后，隐含着不同程度的寓意。很多优秀的经典日本动画在细节之处精益求精，画面以 2D 为主，纸上作画是日本动画人匠心的体现之一，有些动画只有几秒钟的时间，却需要耗时十几个小时。宫崎骏创作动画时始终坚持独特的手绘风格，这使得他的作品都非常精美，任何一个镜头都极具真实感，墙上的装饰物都清晰可见、栩栩如生，而且色彩清新美好，流畅度非常好。例如，《悬崖上的金鱼姬》中，线条使用富有变化，简单活泼，却能带给观众极强的亲切感，流畅的线条形象逼真地传达了波妞的天真活泼，迅速获得了观众的喜爱；这部动画在色彩运用上，灵活使用了黄、红、蓝、绿等颜色并进行了协调搭配，明快醒目，极为唯美。《哈尔的移动城堡》更是淋漓尽致地表现出宫崎骏对画面精致的要求，美好清新的大自然及独具欧洲风格的欧洲建筑与硝烟弥漫的战场形成了鲜明的对比，同时也表现出作者对和平与战争的态度。以宫崎骏为代表的日本动画的唯美清新画风打破了文化壁垒，深受我国观众的喜爱。另外，宫崎骏动画常常采用魔幻题材，蕴含丰富的日本民族文化元素及民族文化，那些神秘而奇幻的动画世界、那些独特而多样的民族符号、那些形形色色的善良而坚韧的少女、那深刻的寓意充分满足了不同年龄层观众的文化需求与审美需求。宫崎骏曾坦言："我的动画观，一言以蔽之：'自己想做的作品，这就是我的动画。'""总而言之，既不是漫画杂志、儿童文学，也不是实拍电影，而是自己创造一个架空的、虚构的世界，在其中嵌入我喜欢的人物，然后完成一个故事——这就是于我而言的动画片。"① 宫崎骏将对和平的热爱、对大自然的向往、对青春女性美好心灵的描述都融入他的动画作品中，无论是《风之谷》《幽灵公主》《天空之城》，还是《悬崖上的金鱼姬》等一系列作品，都阐述了人与自然的矛盾及关系，强调人应与自然和谐相处，启发人们思考当今的科技发展与生态文明。这一主题正是全人类应该反思的，进而获得了全球民众的情感共鸣。尽管宫崎骏借鉴并选取了诸多他国文化元素与题材，但他并没有生搬硬套，而是采取各种手法进行创新，充分利用了动画的虚拟性等特性，将外来文化元素融入自己的作品中，形成了他独特的艺术风格。

① 〔日〕宫崎骏：《宫崎骏：思索与回归——日本的动画片和我的出发点》，支菲娜编译，《北京电影学院学报》2004 年第 3 期。

很多日本动画的角色造型非常独特鲜明，意趣盎然，令人影响深刻。例如，宫崎骏的《千与千寻》中，既有因贪吃而变成猪的父母，也有滑稽可笑、法力强大的婆婆，特别是那个独特、神秘、令人生畏的无脸之人等，在某种程度上影响着当今中国动画的造型设计。日本动画特别注重赋予动画人物不同的性格，并且极力使造型符合其性格，例如，在《聪明的一休》中，众多人物可谓千人千面，形象地表现出人物不同的地位和所处的情景，对一休的形象刻画也非常符合他这个年龄的孩子的性格——既聪明可爱，又活泼顽皮。又如，细田守的《怪物之子》描写了孤身少年九太误入怪物世界，与熊彻相遇、相知、一起成长的故事。初到怪物世界的九太弱小无助，随着他的学习与成长，改变渐渐发生，他开始挺直腰板，逐渐变得自信，作品通过九太外形的改变表明了他不断克服困难与挫折，实现自我成长的过程与变化。另外，美少女成为日本极具代表性的类型化造型，小巧挺拔的鼻梁、水灵灵的大眼睛、八头身比例的纤长身材、红红的樱桃小嘴，既有东方人美丽的面孔，又有西方人高挑的身材。动画《美少女战士》风靡全球，五位美少女成为无数少男少女心中的偶像。此后，美少女动画模式不断走向成熟，并对亚洲和欧美地区的动画创作产生深远的影响。

日本动画起步并不算早，但日本在勤奋地学习外来文化的同时，立场坚定地谋求本民族文化的创新发展与不断壮大，日本优秀的动画大师始终秉承传统文化并清醒地认识到必须立足于自身的民族文化，采取种种策略减轻跨文化传播过程中的传播障碍和文化隔阂所带来的种种问题。在这一过程中，日本动画能够坚守文化自信心，没有在模仿与学习中迷失自我，并在多年的探索中形成了严谨精致的写实画风、物哀的独特审美趣味、坚忍顽强的民族性格等，紧跟时代风潮，不断拓展世界市场，获得受众的喜爱与认可。

二、历史使命：动画作品中的国家形象及文化传播

在当前信息多元与快节奏生活的时代，发展迅速的新媒体技术更凸显了"传媒就在生活身边"的场景，已然成为我们每个人生活的日常。"媒介文化"一词"说明媒体已经拓植了文化，表明媒体是文化的发行和散播的基本载体，揭示了大众传播的媒体已经排挤掉了诸如书籍或口语等这样的旧的文化模式，证明我们是生活在一个由媒体主宰了休闲和

文化的世界里"①。正是由于媒体传播的瞬时性、广泛性等突出特性，很多国家在价值观传播与国家形象建构方面非常重视运用媒体，在对外交流方面，各国都借助各类媒体传达自己的声音，树立良好的国家形象，以期获得国际民众的认同，在增强民族文化魅力的同时，进一步提升文化软实力。包括动画在内的影视艺术，由于其以人们喜闻乐见的形式拥有广泛受众群体而成为跨文化传播的重点扶持对象，如何运用动画的独特艺术魅力在跨文化语境下通过交流、互动等获得受众的接受与认同，进而传播中华传统文化价值观与社会主义核心价值观，树立国家形象，担负起时代赋予的文化使命，是值得不断探索与深入研究的当代命题。

（一）符号传播与文化隐喻

无处不在的符号具有帮助认知与传播的功能，人类交往的过程就是一个携带信息、意义的符号的发出与接受的互动过程，特别是在高度符号化的时代背景下，各种符号以各种方式活跃在传播媒介中，"当某种表征民族性的文化符号普遍地成为人们的认同（特别是情感的认同）对象时，对于民族性的认识就不再是外在和肤浅的，而可能内化为意识中的真实内容"②。在跨文化传播过程中，他者受众正是借助符号及其文化隐喻去认识与理解一个国家的文化身份和形象，由此，文化产品便具有了传递价值观、维护民族性与建构身份认同的重要意义。因此，提取最恰当的、最具表意功能的符号进行有策略的编码，与世界各国进行积极互动，实现双方的交流和理解，对树立当代中国国家形象具有重要的现实意义。

索绪尔最早提出了任何语言符号都包括能指和所指两个方面，"我们建议保留用'符号'这个词表示整体，用所指和能指分别代替'概念'和'音响形象'。后两个术语的好处是既能表明它们彼此间的对立，又能表明它们和它们所从属的整体间的对立"③。法国符号学家罗兰·巴特提出："符号是一种表示成分（能指）和一种被表示成分（所指）的混

① 〔美〕道格拉斯·凯尔纳：《媒体文化：介于现代与后现代之间的文化研究、认同性与政治》，丁宁译，商务印书馆2013年版，第62页。
② 葛玉清：《对话虚拟世界：动画电影与跨文化传播》，中国传媒大学出版社2011年版，第170页。
③ 〔瑞士〕费尔迪南·德·索绪尔：《普通语言学教程》，高名凯译，商务印书馆1980年版，第102页。

合物。"① 英伽登则将文学作品的结构划分成四个方面:"字音以及高一级的音响组合、意义单元、多重图式化方面、再现客体。""英伽登之所以要把文学语言的字音和意义看作两个不同的方面,是因为他从现象学的立场出发,把字音或者说艺术家与读者的发音活动看作是意识的意向活动,而意义则是这种活动所指向的意向对象或客体。而从符号学的角度来看,它们实际上分别对应着符号的能指与所指,因此在艺术作品的结构中可以合成一个方面。不过,英伽登强调艺术语言所指向的是一种意向客体,而不是实际存在的事物,这一点仍是十分重要和关键的。"②

异于日常语言与科学语言特性的艺术文本是一种特殊的符号体系。正如文学语言区别于科学语言的重要特征之一就是"其含义的多重性,富于'言外之意',即在表层的语义之外又具有由于多重语境叠合而产生的不确定的丰富意蕴"③。具有虚拟性的动画是运用各种独特的符号来展现其情趣盎然且意义深远的幻象世界的,在感染、取悦观众的同时,能够传达作品的主题思想和价值观念。艺术家以天马行空的想象力将来自现实世界的任何内容与物质材质通过变形、夸张等手法创作动画作品,转化性的创造使文本中的符号功能开始超越对客观世界的单纯复现,并因此具有了新的文化内涵与文化隐喻。特别是动画以虚拟的影像语言作用于视听感受,动画作品的虚拟性可以让动画中的超现实存在真实地呈现于荧幕上,那些在天空中飞翔的鱼儿、欢声笑语的小精灵、具有魔力的五彩鲜花、漂浮在天空中的古城堡等,给观众带来如梦似幻的审美感受。优秀的艺术作品会运用恰当的修辞手法,使得艺术语言的丰富意蕴能使受众在心情愉悦的情况下与所处的文化语境中的符号意义对接,最大限度地实现不同文化的互相对话、不断融合,在传播动画文化与思想内涵的同时,传承文化记忆,彰显文化身份与民族精神。

"在一定程度上,两个人共享一个符号时,那就是两个人生活的交叉。两个人交往时,我们带进传播关系里的因素有:我们储存的经验,脑海里的形象,价值判断和态度以及我们对感官刺激的反应。这些个人特征称为参考框架。……因此,在一定意义上,符号的含义因人而异,随语境而变化;甚至对个人而言,语义会因时而易。"④ 由于符号系统与

① 〔法〕罗兰·巴特:《符号学美学》,董学文、王葵译,辽宁人民出版社1987年版,第35页。
② 朱立元:《美学》,高等教育出版社2006年版,第351~352页。
③ 曾繁仁主编:《文艺美学教程》,高等教育出版社2005年版,第106页。
④ 〔美〕威尔伯·施拉姆、威廉·波特:《传播学概论》,何道宽译,中国人民大学出版社2010年版,第66页。

文化语境等存在差别，人们对符号的理解、解释等可能会有所不同。在传播过程经过了表达者与接受者双方的编码与解码过程后，某一具体符号便可能会有不同的指涉物及其意义表征。

因此，优秀的经典动画作品在实施跨文化的适应策略时，需要权衡诸多因素，基于时代发展、文化背景等深入研究目标受众的期待视野与消费需求，广泛吸收中西方文化、历史与美学等知识创作作品。同时，既然是适应，那么当然应巧妙地把握本土文化与他者文化之间的契合点，善于运用与创新文化符号，以此获得目标受众的广泛认同。随着中国综合国力的提升，美、日动画为了打开并占领中国文化市场，在作品中融入了大量的中华传统文化符号，从物质文化层面的服饰、建筑、饮食到精神文化层面的太极、功夫、道等，都在其作品中进行了呈现与阐释，这些传统文化符号是在中华民族长期的历史发展中形成并传承下来的，蕴含着特有的民族气质与民族精神，因此，中国观众无疑会备感熟悉。但是，美、日动画中所运用的这些符号绝非生硬地搬用，面对文化背景与价值观念不同的受众群体，动画创作者会认真思考并进行合理的权衡与取舍，充分运用动画的艺术特性，以影像奇观带给观众一场视听盛宴，以幽默搞笑释放观众的压力，进而打开他们的心扉。在强化受众审美体验的同时，他们还通过象征、暗示、反讽等表现手法建立艺术形象与主观的情感意趣、价值观念的联系，以避免本土受众排斥，打破文化维模，克服文化沟通的障碍，获得他国受众的认可，以此实现自身的文化诉求。美国梦工厂的动画电影《功夫熊猫》娴熟地运用了中国元素，成功地令中国观众备感亲切。然而经过认真分析便会发现，《功夫熊猫》并没有摆脱美国影视中"小人物追求梦想，最终力挽狂澜"的叙事方式，而是隐含并传达了美国文化价值观。在美国动画中，可以看到为数不少的以他国文化元素或题材进行创作的作品，然而其最终目的是实现其自身的文化传播效果。

动画的虚构性特点使其充分发挥视觉图像符号的优势，在给人们呈现一场视听盛宴的同时，也在能指与所指、字音与意义间建立了联系。例如，《疯狂动物城》在充分运用符号策略、强化动画主题、传递作者思想等方面是值得探讨与学习的。看完《疯狂动物城》后，朱迪所执着的愿望"make the world a better place"以及她所坚信的"anyone could be anything"给人留下了深刻的印象。自影片开始，朱迪便怀揣梦想，坚信自己的座右铭，拒绝了父母对她老老实实种萝卜的要求，以不畏艰难的精神获得了成功。"anyone could be anything"这一主题贯穿整个剧情，

并随着剧情发展不断得以强化,清楚地传达了影片的文化价值观。动画片有很多影射现实的视觉符号,这些经过精心编码的视觉符号,在解码过程中会由于受众的先在结构而别具意义。例如,被咬了一口的胡萝卜、网络搜索的"Zoogle"等,观众看到后都有新奇却又似曾相识的感受,令人捧腹,森严的社会等级等设计亦让人深思。同时,乌托邦的美好与平等是所有人类都期待的,而《疯狂动物城》让我们看到一个与现实世界相对应的,充满了歧视、偏见、不公平的"Zootopia",动画通过对动物城和谐表面下暗潮涌动的不安与阴谋的刻画,也使得朱迪的奋斗获得同情与期待,动画所要传达的价值观更易得到支持与认同。

我国动画在发展过程中,应当借鉴与学习世界优秀经典之作的成功经验,大胆地发挥想象力,突破传统创作思维的禁锢。事实上,作为文化创意产业重要一维的动画成功的关键因素之一,便是内容的创新程度。在坚持文化独立性的基础上,应深入挖掘与运用他国文化元素与题材,通过本土化创新,在世界上展示我国动画创作的实力,弘扬中华优秀传统文化,讲好中国故事,展现中华优秀的民族品格,呈现积极向上的民族精神。美国可以打造披着中国外衣的美国熊猫,我们也应该具有打造独具中国特色的外国题材动画作品的信心,突破文化维模,实现跨文化传播,让中国能够更好地对外发出自己的声音,更有利于中国精神的传承与发扬。

(二) 国家形象塑造与认同建构

我国的经济政治综合实力在世界范围内日益获得提升,同时我国也在不断加速推动中国文化产业"走出去"的进程,然而我国在优秀中华文化传播与国家形象建构方面仍面临诸多挑战,需要做出更大的努力。"历史经验表明,没有文化的积极引领,没有人民精神世界的极大丰富,没有全民族精神力量的充分发挥,一个国家、一个民族不可能屹立于世界民族之林,在国际舞台上处于不败之地。离开了文化支撑,即使有繁荣的经济,强国地位也难以确立、难以巩固。"[①] 在文化软实力博弈时代,世界各国都在争先恐后地发展本国文化产业与振兴民族文化,然而我国优秀的文化资源却处于被掠夺的风险之中。更为重要的是,"国际政治中集体身份的形成不是在白板上发生的,而是在文化环境中发生的。

① 《建设社会主义文化强国　实现中华文化的伟大复兴》,《人民日报》2013 年 8 月 28 日第 14 版。

在文化背景中，对环境中变化的主要反应是利己性质的，其极端形式是敌意，温和形式是竞争。……身份总是在发展，总是受到挑战，也总是实践活动的结果，这仍然是实际情况"①。在白热化的竞争中，失语与缺席便要被表述，而被表述的内容与色彩便自然由表述者决定了。因此，当今各国纷纷以积极开放的态度参与国际交流，力求把握机会，发出自己的声音。在这一语境下，我们更要主动置身于全球化浪潮之中，大力加强传统优秀文化的传承与创新，提升全民的文化素质与文化软实力，同时，努力拓展对外传播的渠道，完善对外传播的实践，建构良好的国家形象，捍卫我国国家文化安全。

很多学者在阐述"国家形象"概念和内涵时，会提到"国家形象在根本上取决于国家的综合国力，但并不能简单地等同于国家的实际状况，它在某种程度上是可以被塑造的"②。在塑造或建构过程中，符号传播是进行编码和解码的过程，也是交流、对话乃至相互影响与相互理解的过程。交流与对话离不开符号，"国家形象建构中符号传播的信息要达成意义的共享，就必须从众多繁杂的符号中提取一些关键性的符号，使这些符号的'能指'与'所指'的对应关系能为国际社会所认可、所理解，能够让观众轻松地抽离这些关键性符号的能指和所指，准确理解这些符号的能指和所指，让这些符号与观众产生共鸣，使符号表达的意义最终成为本国与他国的'共有知识'"③。

哈贝马斯说："一个'民族'可以从他们共同的出生、语言和历史当中找到其自身的特征，这就是'民族精神'；而一个民族的文化符号体系建立了一种多少带有想像特点的同一性，并由此而让居住在一定国土范围内的民众意识到他们的共同属性，尽管这种属性一直都是抽象的，只有通过法律才能传达出来。正是一个'民族'的符号结构使得现代国家成了民族国家。"④ 在跨文化国际传播过程中，国家形象很大程度上是依靠文化符号表征的文化形象及文化产品进行建构与传播的，尽管我国国家形象建构及传统优秀文化传承仍然面对诸多挑战，但国家形象并非一成不变，随着经济实力、政治话语权及媒介策略等的改变，国家形象亦会有所改变，因此，我们应进一步有意识、有目的地加强跨文化传播

① 〔美〕亚历山大·温特：《国际政治的社会理论》，秦亚青译，上海人民出版社2014年版，第331页。
② 孙有中：《国家形象的内涵及其功能》，《国际论坛》2002年第3期。
③ 蒙象飞：《中国国家形象与文化符号传播》，五洲传播出版社2016年版，第142页。
④ 〔德〕尤尔根·哈贝马斯：《后民族结构》，曹卫东译，上海人民出版社2019年版，第81页。

策略，展现积极向上、现代文明的中国形象，让全世界人民看到真实的中国并认同中国。

"文化国力作为软权力已经成为国际力量平衡对比的重要因素。文化国力的强弱具有双重安全意义。文化成为一支重要的世界力量，文化战略成为国际社会重要的国家战略需求，形成了对世界文化发展影响深远的软力量理论。"[1] 软实力的实践具有鲜明的文化色彩，故而发展文化产业、树立生动感人的文化形象、打造独具中国特色的文化精品，便在建构国家形象上具有了重要的作用。极具感染力的动画以其生动形象的视听符号对观众的认知体系施加影响，其符号创意可以采用变形、简化等方式生动形象地展现一个国家的文化内涵与民族品格，给人带来深刻的影响，并且可以借助现代媒介技术广为传播，在全球产生深远的影响，因此，动画在传播本国核心价值观念与民族形象方面具有重要作用。中国动画形象应该是独具中国特色的文化符号，彰显着中华民族独特的东方神韵与审美理念，具有鲜明的审美特色与价值指向。动画的文化身份认同具有对外与对内的双重含义。对外而言，动画的文化身份认同是彰显身份识别感，使他者文化场域下的受众认同所建构的这一具有鲜明民族性的文化身份（如获得国内外诸多大奖的《大闹天宫》《山水情》等），广泛吸取中华传统艺术的华彩之处，贯通领会地运用于每一个细节设计中，深厚的内涵可以彰显出中华民族精神与独特的民族韵味，正如《世界报》对《大闹天宫》的介绍："不但是有一般美国迪士尼作品的美感，而且造型艺术又是迪士尼式艺术所做不到的，它完美地表达了中国的传统艺术风格。"[2] 对内而言，动画的文化身份认同强化文化归属感，推进共同情感与群体归依的产生，进而催生凝聚力，例如，一些优秀红色文化题材作品（如《那兔》《翻开这一页》等）通过艺术化手法潜移默化地实施爱国主义教育，受到了青少年的喜爱与认同，强化了他们的爱国情操。因此，中国动画创作者应当沉静下来，以匠心精神把握与挖掘能够彰显民族精神与核心价值观的素材，结合时代精神与文化内涵进行艺术创作，展现传统中华文化与当代中国形象的魅力，在国际文化市场中提升核心竞争力。

在国产动画长期发展与探索的历程中，动画艺术家从多个角度以多种艺术手法为我们刻画出坚强不屈、顽强奋斗的民族脊梁与积极进取、

[1] 胡惠林、单世联：《文化产业学概论》，书海出版社2006年版，第199页。
[2] 转引自孙立军主编《中国动画史》，商务印书馆2018年版，第117页。

和谐繁荣的国家形象。例如,"中国学派"动画的优秀作品《天书奇谭》着力刻画了具有自我牺牲精神与责任意识的袁公及真诚、善良的蛋生,袁公以泽被苍生为信念,一身正气,以坚忍不拔的意志与心怀天下的精神彰显着中国人的民族意识与民族气节,体现了"为生民立命"而"舍我其谁"的雄伟气魄。随着时代的发展,国产动画中表现出丰富多彩的现代中国的形象,例如:《大耳朵图图》《新大头儿子和小头爸爸》中舒适整洁的居住环境、繁华的都市生活、健身娱乐设备健全的花园小区等都反映了我国经济实力的提升、人们安居乐业的生活;《喜羊羊与灰太狼》《熊出没之过年》等展示了充满中国味的春节习俗;《新大头儿子和小头爸爸》等表现了独具地域特色的饮食文化等。丰富灿烂的文化习俗具有深厚的受众基础,是国家形象的象征,也最能获得文化认同。然而在国产动画中,亦有对国家形象建构产生消极影响的方面需要注意,比如蛮横无理的主角、好吃懒做的女性、单调乏味的动画情节等,既消解了艺术魅力,也无法获得受众的认可。

在国家形象建构方面,日本和韩国可以给我们很多的经验与启示。日本动漫举世闻名,在外交公关与国家形象建构方面起了非常大的作用。因为"第二次世界大战,日本的国家形象极差,日本动画大师高田勋执导的动画电影《再见萤火虫》可以视做(作)日本国家形象危机公关,扭转国家形象乾坤的力作。"[①] 从《花仙子》《机器猫》到《千与千寻》《灌篮高手》等,日本动漫题材广泛,造型各异,但大多数是塑造了具有可爱造型的积极向上、爱好和平、向往自然的主角形象,非常契合青少年的接受心理,因而获得了他们的喜爱,与此同时也使他们接受了杂糅其中的日本价值观和善恶标准,特别是日本动画符号借助各传播渠道广为流传,对塑造日本的国家形象起到不可估量的作用。近年来,"韩流"席卷全球,不仅拉动了韩国的经济活力,而且向全世界传播韩国文化,大大提升了韩国的国家形象。韩国影视剧非常重视本土文化特点的呈现,从服饰文化、饮食文化、传统建筑到医药文化、历史文化等,都在韩国文化产品中表现得淋漓尽致,例如,风靡全球的电视剧《大长今》展现了丰富多彩的韩国传统文化,大长今正直善良、刻苦钻研和执着探索的精神受到极大的推崇,她也成为人们了解韩国民族精神的桥梁,大大提高了韩国的国家形象。

国产动画创作者一直在努力探索如何弘扬民族文化精神、传承创新

① 李涛:《动画符号与国家形象》,浙江大学出版社2012年版,第262页。

传统文化，但不可否认的是，与美国、日本、韩国等国家的动画相比，很多国产动画在跨文化传播策略运用方面需要进一步强化。国产动画如何在激烈的国际竞争中保持文化独立性，而不至于造成文化失语、行为失态、价值观苍白等，是必须思考的问题。动画强国的动画作品往往会崇尚个体当下的生存意义，关注能够引起全人类共鸣的话题，比如和平、自然等，而且画面唯美，以此支撑自身的意识形态和价值观念，建构起国家形象。相较之下，一些国产动画创作者仍须积极向动画强国多学习创作经验。越是在价值多元并存与社会转型时期，动画创作越应认真打磨彰显民族性与时代性的文化精品以呈现深厚的中国传统文化与民族精神，潜心探索在动画创作过程中建构民族文化身份与良好国家形象的有效策略，开辟一条具有中国特色的动画发展道路。

 借助数字技术的发展，重塑集体记忆的作品得以在网络上进行仪式化传播，从而获得情感共鸣，唤起观众成员的身份感。《那兔》充分运用了符号的能指与所指功能，有效地拉近了民众间的距离，观众在生动有趣的画面所引发的一阵阵爆笑中深受感动，边笑边哭是很多观众看这部动画的感受，那些年轻的孩子们借这部动画知悉了我国一些重大的军事和外交事件，深刻体会到"军功章已经斑驳，历史决不能任人评说"的感慨。《那兔》以生动的形象、动人的故事、不断出现的燃点与虐点达到了召唤情感的目的。主旋律动画《智取威虎山》选取了颇具传奇色彩的故事进行改编，既传承了民族文化又能够以鲜活的形象表现出红色主题的内涵，讲述中国好故事，创新视听符号，让观众领略其中传达的民族精神，唤起民族身份认同。

 "任何一个民族、群体和个人，不仅包括了以特定遗传基因为内容的血肉之躯，而且包括了以特定文化遗传为内核的心理积淀。作为人类历史所创造的精神成果，传统文化通过遗传和继承决定了民族个体的语言、心理、思维等结构，进而决定了民族群体的社会意识、价值观念和心理素质，这些因素潜移默化地积淀为民族凝聚的思想基础。"[①] 对我们的生活或观念进行艺术化展现，有助于增强民族凝聚力，有助于国家形象建构。优秀的动画作品能够让观众在娱乐之中深受艺术感染与熏陶，而且动画片中所展现的本民族的社会习俗、思维方式与生活习惯等，都会因熟悉而令观众备感亲切，从而增强了文化认同感。例如，在《新大头儿子和小头爸爸》中，妈妈提到过年期间人们都会打年糕来吃，以此寓意

[①] 詹小美：《民族精神论》，中山大学出版社2007年版，第64页。

"年高",不仅传播了独特的中国美食文化,而且表达出劳动人民的勤劳善良与对生活的美好期待。另外,积极开展国际合作与交流有助于对外传播国产动画,比如动画创作的中外合作模式、国际动漫节的举办等,也有助于实现国家形象构建与跨文化传播。

民族要崛起,国家要富强,中国国家形象要与时俱进,扭转国家形象塑造中的"他塑"为"自塑","因此在建构国家形象时要能够使得'他者'为'自我'所用,让他塑给予自塑提供建构的依据,利用'他者'言说为'自我'提供反思的空间,自我要具有反思的精神"①。应基于文化自信的态度提升自塑能力,以多种形式与途径向世界客观地传播社会主义核心价值观,建构一个负责任的大国形象。受众广泛的中国动画应该抓住机遇,站在时代的高度对本民族文化进行全面深入的挖掘,大力拓展和勇于创新,积极向国外传播中国文化,建构属于自己的文化身份,在注重动画艺术价值的同时,体现大国担当,在世界动画的舞台上散发独特的光芒。

(三) 中国故事与动画表达

鲁迅提出,"昔者初民,见天地万物,变异不常,其诸现象,又出于人力所能以上,则自造众说以解释之",且"实为文章之渊源"。② 故事是用来解释现象的,而处于全球化时代的优秀故事,应当向他者解释一以贯之的中华民族精神,彰显最优秀的文化内涵,展现最有价值的当代文化理念,令观众感受到璀璨耀眼的中国文化的力量、坚韧不屈的中国脊梁及与时俱进的当代中国形象。中华民族具有延绵不断的悠久而又绚烂的传统文化,在推动文化"走出去",向世界展现独特的文化魅力,并在此过程中获得认同与理解方面,具有极大的文化资源优势。要讲好中国故事,就要根据中华民族自身的历史发展、文化积淀与现实要求的不同,明确"为什么要讲好中国故事""讲好怎样的中国故事""如何才能讲好中国故事"等问题,讲好中国故事必然应凸显中国价值与中国特色。

讲好中国故事涉及国家形象的塑造,向世界发出中国声音,诠释中国梦的内涵,展现中国面貌,传播中国价值,全方位地解释中华文化的深邃内涵、博大精深与精神追求,讲清楚核心价值观、历史责任与发展

① 周建萍:《中国当代文艺实践与"国家形象"建构中的"自我"与"他者"》,《江苏师范大学学报(哲学社会科学版)》2013年第5期。

② 鲁迅:《中国小说史略》,上海古籍出版社1998年版,第6页。

道路等。讲好中国故事不仅包含对内讲，还包括对外讲，有意识地努力做到使中外观众提高认知，受到感染，产生共鸣，在这一过程中当然应当充分考虑不同文化体系的受众的解码方式与认同程度，并有针对性地采取相应的措施，跨越文化交流的障碍，传递好中国声音。勤劳智慧的中国劳动人民在漫长的历史长河中积累了无数璀璨的艺术形式与文化内容，足以为当代动画创作提供取之不尽的养料，中国的原创动画创作应该积极从我国优秀的传统文化及民族文化资源中寻找灵感，激活并创新文化遗产，推进现代化转换，将其创新地演绎为经典动画。例如，《中国巧姑娘之黄道婆》以细腻的手法、独特的视角介绍了古代纺织知识、劳动人民的智慧与执着探索的精神，讲述了女性勇于创新、造福天下的传奇经历；《凤台关》《三岔口》等则以生动形象的动漫形式对戏曲艺术进行演绎，非常受欢迎。另外，我国有较多的少数民族文化，它们具有特殊的风情与文化特征，是少数民族精神的集中体现与坚实根基，展现着非常独特的少数民族气质与民族性格，我国动画作品中有不少经典作品便是从少数民族文化中撷取素材进行改编和创作的，如取材于白族文化中的传说故事的《雕龙记》、取材于壮族民间故事的《壮锦的故事》与改编自哈尼族民间传说故事的《火童》等，都表现出我国勤劳智慧的劳动人民对美好生活的期待、敢于与恶势力做斗争的品格，产生了一定的影响。

"我们生而为中国人，最根本的是我们有中国人的独特精神世界，有百姓日用而不觉的价值观。我们提倡的社会主义核心价值观，就充分体现了对中华优秀传统文化的传承和升华。"[①] 中华优秀的传统文化经由动画艺术家的改编，在青少年中广为流传，集体文化记忆便被不断传承、重述，并获得认同。例如，戏曲动画是中国传统戏曲与动画艺术的融合，具有浓郁的中华传统特色与别具一格的审美趣味。传统戏曲艺术是中华劳动人民的智慧结晶，但在当代社会快节奏的生活中，颇具审美价值与民族意蕴的戏曲艺术与当代青年人已经渐行渐远，当前很多大学生并不知晓一些著名的戏曲经典的剧情，在笔者与大学生的交流互动中，有些大学生表示"不喜欢看"或"当然不会看了"，原因往往是"谁会看？""听不懂"，有些则坦然地说："我姥姥爱看，所以我知道有这一出戏，但他们在唱什么，我不知道。"因此，戏曲动画能够很好地结合戏曲与动画的优势与特点，以现代视觉艺术呈现古老美好的戏曲艺术形式的精妙，

① 习近平：《习近平谈治国理政》，外文出版社2014年版，第171页。

起到传承、保护与弘扬传统戏曲文化的作用。例如，动画《粉墨宝贝》在继承中创新，采用丰富的传统文化符号，保留了昆曲折子戏冲突激烈、人物生动等特点进行了创新，不仅彰显了昆曲的深厚底蕴、古典雅韵，而且轻松活泼、幽默风趣、时尚且富于感染力，让人难以忘怀。

"令人难忘，广受欢迎的电影向我们呈现的不仅仅是一个世界，一个公正的世界——在这个世界里，我们认同的那些人，不仅仅代表我们愿意代表的东西，还代表了那些我们愿意相信的无论对于个人还是社会都十分重要的价值。"① 优秀的影视艺术以形象生动的视觉影像作用于视听感受，强大的艺术魅力具有巨大的震撼力与感染力，在赋予人们视听快感与娱乐享受的同时，引发对其内在含义的深刻思考，潜移默化地受艺术文本的感召力的影响。例如，《三个和尚》深刻地挖掘了民族化内涵，以中国式幽默蕴藏丰富的哲理，受到了人们的欢迎。再如，《天书奇谭》以艺术的手法歌颂人性中善良、敢为天下先道德品质，揭露了人性中的贪婪、狡猾的黑暗面，其丰富的内涵值得人们深刻思考。

讲好中国故事就要选择不同的文化主体与角色形象，众多动画角色共同讲述中国人勤劳奋进、热爱生活、爱好和平的故事，彰显中华民族坚忍不拔、积极进取的精神，体现中华劳动人民的质朴勇敢、百折不挠的民族脊梁，诠释共同体的群体标准与价值指向。当然，利用动画讲好中国故事绝非仅是口号，应当充分发挥艺术符号的独特性，以艺术化手法讲好具有生命力细腻委婉的或曲折紧张的故事，以震撼人心或美妙的视听盛宴，传递思想内涵与价值理念，在引发审美共鸣的同时，彰显民族文化身份，建构国家形象。

动画要讲好中国故事就应当具有当下意识，关注现实，从小处着眼，发掘内容，展现当今民众的精神风貌，以人们喜闻乐见的形式与亲和力打动观众。例如，《天眼》中有很多情节充满喜剧化色彩的幻想和夸张，在那个巧妙地将现实（小朋友熟悉的现实世界）与虚幻（"天眼星球"与"天眼"的神奇功能）融合到一起的全新世界里发生的一个又一个故事，使人充满了探索的兴趣与持续关注的渴望。女主角是一个与目标受众定位相同年龄段的10岁女孩香凌，而非遥远的外星人，故事发生的时空也是在现代，片中的她也和看动画的孩子一样，有完不成作业的烦恼，也会为打碎了妈妈最爱的碗而害怕……天眼尽管有非凡的神通，但也会因为贪吃而暂时减弱能力。正是这些贴近现实的描绘，才会显得更亲切

① 〔美〕霍华德·苏伯：《电影的力量》，李迅译，中国人民大学出版社2008年版，第8页。

有趣,从而得到小观众的认同和欢迎。在《天眼》每集的片尾,天眼都会出现并用一句话对故事做出总结,启发孩子们认识故事所传达的主题,如"临时抱佛脚,会出岔子啊""做小事,也马虎不得""碰到紧急情况,要冷静勇敢"等,生动有趣的故事带给儿童许多快乐,而鲜明简洁的总结语也让他们留下深刻的印象,在潜移默化中完成对受众的引导与教育成为这部动画的特点。文化原创的探索、奔放随意的笔触、多视角的呈现构成了《天眼》的突出特色,为其产业链的发展打下了良好的基础。毫无疑问,要发展动画产业,就必须本着内容为王的原则,打造国产动画精品,并在此基础上实施品牌战略,发展衍生产品。

讲好中国故事,就要唱好英雄赞歌。《小兵张嘎》《那兔》《翻开这一页》等描述了中国历史事件中的英雄人物事迹或重要事件,以动画为载体,传递伟大的红色精神与丰富的文化内涵,生动形象地传播老一辈革命者奋斗进取的精神。动画片《最可爱的人》以系列片的形式深度挖掘了张魁印、张桃芳、刘恩忠、杨连弟、王清珍、刘庆亮、赵宝桐7位民族英雄人物的战斗事迹。作品较好地突破了使写实风格的红色题材动画符合少年儿童的文化需求与审美情趣的创作难点,有效地消弭了时代隔阂感,从阵地战、坑道战、奇袭、穿插战等不同角度入手描绘一幅抗战时期的英雄全景图,展示中国精神,讴歌我们那最可爱的人,弘扬为了正义与和平而战的英雄气概和爱国精神。随着片中人物的一声"我们是……中国人民志愿军",那荡气回肠的宣告,观众被深深震撼,从而激起强烈的爱国情怀。

向世界讲述中国的故事,应以开阔的视野与读者意识,努力争取受众的接受与认同。中华文化具有高度的统摄力与包容力,在延绵不断的历史发展与传承中表现独具特色的多元一体性,我们有理由满怀文化自信,"文化自信不仅体现在一个国家国民对自身文化的自信,还有溢出效应,影响到一个国家的国际话语权、国际影响力以及国家整体实力。……只有一个国家国民对自身文化自信起来,对自身价值笃定起来,一个国家的软实力才能真正生成起来,一个国家的整体实力才能构建起来"①。当然,文化自信并不意味着可以无视传播障碍,更不意味可以自说自话,忽视受众的接受心理,特别是国产动画作为文化产品,必须要考虑受众的需求,一定应基于受众的期待视野以国际化的叙事方式与艺术手法讲故事。各国文化语境、历史积淀、价值体系等方面都存在差异,

① 项久雨:《新发展理念与文化自信》,《中国社会科学》2018年第6期。

价值体系的不同自然会造成对符号的理解与判断有所不同，不符合一个国家的价值体系与行为标准的文化产品很难被接受。因此，讲好中国故事，应用开放的思维和国际化的眼界寻求全人类的情感诉求，以此为突破点，才能更好地获得国际市场的认可，无论是美国的《狮子王》《花木兰》，还是日本的《千与千寻》《你的名字。》，无不是对爱、成长、人性等人类共同关心的问题进行了艺术化的动画演绎，从而风靡全球，赢得了市场与口碑。然而，以互融共通的理念与平等交流的姿态，采用有效的跨文化传播策略跨越文化鸿沟，绝非放弃文化的独立性，更非崇洋媚外，而是探索与捕捉接与受的契合点，让世界倾听我们的声音，在国际交往中赢得话语权，是实现国产动画跨文化传播的必修功课。

德国哲学家海德格尔曾提出"人类应该诗意地栖居于这片大地上"，他用"诗意"高度概括了人类的生存之道；而苏霍姆林斯基则认为，美是一种心灵的体验，它使我们精神正直、良心纯洁、情感和信念端正。面对"摆脱了功利纠缠"的艺术，"人的感受、想象、情感和思维等，似乎插上了翅膀，不断向新的人生高度腾越。在艺术的感召下，人们不仅更容易发现自然万物中蕴藏的美，而且更容易发现自己广阔的心灵世界的美，由此而达到对其自身人格价值的肯定，成为具有更高的文化品位的人"①。文化不仅代表一个民族的形象，而且是社会大众的价值系统、智力资源与人文环境，它的性质与品位直接决定着社会的未来发展。面对艺术价值较高的作品，审美主体之所以感到审美愉快，是因为在面对美的对象时，其审美情绪作用于人的感知、情感等诸种心理活动，使其处于一种极其自由和谐的状态，从而获得对作品内涵的感悟，其满足感与愉悦感自然不言而喻。动画语言以其虚拟性、假定性的独特艺术特性更易给人带来审美感受与娱乐价值，更易为人们所接受与喜爱，也给予创作者发挥奇特想象力的创作空间，以能够展现迥异于西方文化的中华美学精神，诠释本民族的文化价值与美学理念。

中华文化博大精深、形态丰富、民族特征鲜明，具有兼容并蓄的包容力，同时，"我们不只继承文化，我们还创造、改变并传递文化。在我们构建文化的、物质的和散漫的特征时，我们同时构建自身和社会群体。这一点在今天尤其如此，因为文化形式已经比以往变得越来越符号化，具有调节性、综合性和移动性等功能，使一些文化要素——特别是那些

① 滕守尧：《生态式艺术教育引论》，《美与时代》2002 年第 4 期。

与消费和方式相关的要素——比以前远为短暂"①。中国动画应积极创新，以坚定的文化自信主动"走出去"，积极参与全球文化交流与文化竞争，在沟通互动、碰撞融合中不断积累经验，这样才能与时俱进，不断发展强大。当然，在"走出去"的过程中，动画不但要善于对本民族文化资源进行挖掘与利用，还要善于把握时代要求，充分研究受众的审美趣味和接受心理，准确定位自己的目标受众，积极探索立足于本土文化的发展路径，在此基础上做出分析以占据国际市场，实现动画跨文化传播。

苏联美学家鲍列夫说："艺术欣赏是艺术作品同艺术接受者之间的一种相互关系，这种关系取决于后者的主观特点和艺术篇章的客观属性，取决于艺术传统、社会舆论以及作者和欣赏主体同样依赖的语言符号的表意功能。"② 每个民族都有其独特的文化特性与美学理念，国产动画要建构中国形象，就必然要认识与探索艺术作品的主观特点和艺术篇章的客观属性之间的相互关系，使观众能够真正解读语言符号，真正领略到审美愉悦，体会到意义之所在。国产动画应肩负起时代责任，把握受众心理，以流畅的叙事、生动的形象、扣人心弦的情节等构成艺术文本，并积极运用传播策略，讲好中国故事，传播中国声音，为实现中华民族伟大复兴的中国梦营造良好的国际舆论环境。

三、路径选择："走出去"的多维度策略

（一）培育中国动画的海外受众

不可否认，与动画强国相比，我国原创动画产业发展仍处于弱势地位，在竞争白热化的国际市场，还须继续付出更多的努力。同时，值得注意的是，不同于传统的传播学理论所认为的传播是一种信息从发送者直接到达接收者的直线运动，英国文化研究学者霍尔的"解码与编码"理论认为，编码与解码往往是不对称的，编码并不能决定解码。文化产品的意义是由受众解码的，故而在动画产业实施"走出去"战略之前，必须了解海外受众的需求，明确目标市场定位，确保产品的创作与营销更适应海外受众的文化需求和审美趣味，以获得文化传播与市场效益的双重胜利；相反，对受众心理与市场脉象把握不准，将会严重制约我国

① 〔美〕詹姆斯·罗尔：《媒介、传播、文化：一个全球性的途径》，董洪川译，商务印书馆2012年版，第150页。

② 〔苏〕鲍列夫：《美学》，乔修业、常谢枫译，中国文联出版公司1986年版，第318页。

动画产业的进一步发展与跨文化传播。

无论是从传播理论还是从产业发展的角度，国产动画海外受众研究都具有重要意义。从传播理论角度而言，针对受众的研究一直就是传播学关注的重要领域，作为传播学的一个重要课题，无论是霍尔提出的"解码与编码"，还是著名的"使用与满足"理论，均表明传播活动的解读、作用、效果须在受众那里呈现。从产业发展的角度而言，本杰明·戴成功创办《太阳报》以来的一个传统，就是对"受众即市场"观念的确认。消费者接受动画产品是因为动画产品可以满足他的某些文化需求，而动画产业追求市场效益的前提是认识并预测到消费者的需要。

由于动画产品本身所运用的丰富的文化符号与所蕴含的精神内涵在跨文化传播过程中不可避免地承载与传播本国的审美观、生活方式等，因此，其与国家文化软实力建设、国家文化安全等重要问题密切相关。在视觉文化时代，动画产品借助视觉符号在使受众体会到视觉消费愉悦的同时，潜移默化地传播了本国文化。强势文化随着全球化趋势在跨文化传播中势必会日益增强其张力，而弱势文化也必然要寻求坚守本土文化的有效路径，以实现真正平等的跨文化传播与交流。况且动画产品跨文化传播的效果如何，只有在接收终端的受众那里得到验证，文化符号的编码失误与误读都会严重制约跨文化的有效传播，进而制约动画产业的海外发展。

根据鲍曼的说法，"消费者的依赖性，毫无疑问，不会局限于购买行为。比如说，请注意大众传媒对大众——集体或者个体——想象力施加的可怕的影响。屏幕上无所不在的、强有力的、'比现实更加真实'的图像，除了为使活生生的现实更加如意而制定激励标准外，它还定下了现实的标准和现实评价的标准"[1]。显然，消费者的"现实的标准"受媒体影响，正如瑞泽尔所说："波德里亚认为在一个为符码所控制的世界里，消费与我们通常所认为的那些'需要'的满足不再有任何干系。需要的观念来自于主体和客体之间虚假的分离，需要的观念就是为了连接它们而被创造出来的。……我们并非是在购买我们所需要的东西，而是在购买符码告诉我们应该购买的那些东西。"[2] 由此，消费便不能真实地反映需要，同时，需要是动态可塑的，既是生产的终点，又可能是生产的起点，有着无限发展的潜能，对于传媒产业而言更是如此，商品的价

[1] 转引自周宪《视觉文化的转向》，北京大学出版社 2008 年版，第 128 页。
[2] 转引自周宪《视觉文化的转向》，北京大学出版社 2008 年版，第 125 页。

值已不再仅仅是商品本身的交换价值,而在于人们对自身欲望的满足,需要是受众进行消费的推动力,也是获得喜爱与认同的基础。故而培养受众是动画产业"走出去"发展的根本立足点,准确把握目标受众的需求心理与发展趋势,找准培育受众文化需求的关键点,营造符合当地受众需求的独特情境氛围,以符合现代审美的创意开发能够与之产生共鸣的文化商品,是中国动画"走出去"的可持续发展的重中之重。

动画是人类创作的视听艺术,以形象生动的图像展现人类文化思维、社会价值与精神世界,带给人们某种震撼、启示与感动。正如黑泽明所提到的:"所谓'电影',就像是个巨大的广场,世界上的人们聚集在这里亲切交往、交谈,观看电影的人们则共同体验银幕世界里形形色色人物的人生经历,与他们共欢乐同悲伤,一起感受着痛苦与愤怒。因此,说电影能使世上的人们亲切地交流也正是基于电影的这一特性。"① 同时,中外受众对于动画产品的先在结构与期待视野存在一定程度的差异,为了能够与受众的心理图式产生更多的融合,在进行动画创作时,应努力处理好目标受众接受心理的"熟悉化"与"陌生化"之间的关系,要了解目标受众对动画符号的解码过程与接受程度,寻求我国文化资源与人类情感维度的契合点,并结合视觉表达实施编码,既要注意避免"传而不通",又要注意不能因过于国际化而失去民族文化的独立性,这样才能够为目标受众所接受,更好地传播本土文化内涵与精髓,实现跨文化传播。

在跨文化语境传播过程中,爱德华·T. 霍尔的高低语境文化理论对我们有着重要的启示作用。高语境文化中,语言表达非常含蓄,信息传播较多地依赖环境、关系等,人们更注重语言所表达的含义与抒发的情感;低语境文化中,信息的意义较少,依赖于环境,较为注重直截了当地表达清晰的意义。由此,属于低语境文化的美国动画所传递的信息便会直截了当、清晰明了、坦率直言,避免了因意义理解的不同而产生传播障碍,在国际市场上,流行范围与受欢迎度都比较大;而属于高语境文化的中国,文化产品的语言、信息等相对含蓄晦涩、承载过多的需要意会的内容,便有可能会使得低语境文化中的观众很难理解,感到看不懂,甚至会产生文化误读,大大地降低文化影响力。美国动画创作者是十分擅长迎合目标受众的,《花木兰》《功夫熊猫3》等为了占据中国文化市场,便运用了大量精巧组合的中国传统文化符号,拉近了与我国受

① 〔日〕黑泽明:《我的电影观》,洪旗译,《世界电影》1999年第5期。

众的距离，也迎合了观众的思维方式与解码习惯。因此，要提升国产动画在国际市场上受欢迎的程度，就要正确把握在高语境文化与低语境文化之间的转换策略，避免造成沟通的障碍与解读意义的困难，全面考虑到目标受众的民族性格、思维方式和文化交流习惯等方面的诸多差异，才会赢得尊重与成功。

我国文化历史悠久，文化经典内涵丰富，语言精练深邃，在跨文化传播中，外国人较难理解精深诗词的奥妙，也较难感受到美妙歌赋的韵味，如果不能跨越这些文化沟通的障碍，不能兼顾本土化与国际化的特点，采用较为通俗易懂的表达方式，必然会出现"文化折扣"的现象，即在国际文化贸易中，文化产品会因蕴含的文化因素不被其他国家受众所理解而使其价值大打折扣。文化折扣高的动画产品便无法真正实现跨文化传播，文化内容及其价值观念很难引发观众的情感共鸣，获得文化认同。因此，为了取得最大限度的跨文化传播效果，就必须抓住机遇，积极采取有效措施，规避文化折扣，比如扩大文化交流，做到知己知彼，在增强中华文化影响力的同时，多了解外国受众的心理特征等，尽力消除跨文化传播障碍，增强传播效果。

但是，努力采取多种策略降低文化折扣绝非一味地适应与模仿，在这一努力过程中要保持清醒的头脑，"当人们普遍认同后现代文化拼贴格局的合理性时，最不能放松对文化'他者'对意识形态涵化的警惕。只有这样，才不至于遭遇'主体被颠覆'的命运，才能有利于本国文化的健康发展"[①]。欧美及日本动画产业通过大量优秀作品在中国培育了广泛而固定的受众群体，同时，国内一些动画创作者出于种种心态，被迫以其为样本，进行模仿。然而我们必须认清，如果我们依然甘心于低程度的模仿，那么无疑是在帮海外动画强化观众既有的审美经验，巩固、扩大它们的消费群体。传播学家格伯纳等曾提出对受众的"涵化分析"，这一理论认为，媒介对受众产生的影响将是一个潜移默化、逐渐施加影响的长期过程，媒介所展示的内容会久而久之被人们接受与认同，形成受众"脑中的图画"。由此，他者文化便通过媒介内容的深刻影响，最终改变了受众的价值观念、审美观念与思维模式等，并随着时间的增长，"涵化效果"会显著增强。

要赢得海内外观众的喜爱，在不断提高我国动画作品质量的同时，也应积极地逐步培养不同国家受众的中式审美。源远流长、内容丰富的

① 陈龙：《媒介文化全球化与当代意识形态的涵化》，《国际新闻界》2002年第5期。

传统文化历经了千百年的历史积淀，是人民智慧的结晶，为动画的创作提供了用之不尽、取之不竭的优秀资源，只要扎根于优秀传统文化土壤之中吸取养分，便会扩宽视野，激发灵感。当然，对待传统文化应该持一种继承与发展创新的态度，把握时代精神与发展趋势，以创新精神激活静态文化资源，这样才能确保国产动画的可持续发展。多元文化间的交流、学习、启发是有益于提升自身竞争力的，其关键在于是否能够基于自身文化优势与美学理念辩证地吸收与借鉴，在学习与领悟中以更为广阔的视野进行融合与创新，真正地打造属于我们的独特风格，否则，只会深陷于模仿与复制的泥潭而无法自拔。事实上，也只有立足于原创意识，选择那些能够彰显民族精神与艺术魅力的文化符号，结合对受众的精准定位，以创新意识贴近日常生活，创作出以情感人、直击心灵的作品，才能使受众产生共鸣与认同。要培育国产动画的受众群体，各种传媒渠道应积极地展现当代中国形象与中国文化，有意识地让海外受众多了解异彩纷呈的中国文化，培养中式审美趣味。当然，最为关键的是，要抓住中外文化的契合点，发挥创新精神，打造文化精品，以动画之魅力引发海外受众对中华文化的喜爱与关注，培养具有文化认知能力与审美经验的忠实受众群体。

全球化背景下的当代中国面临社会转型、经济结构调整、多元文化思潮并存等复杂态势，当代动画应在努力提升艺术性的同时，大力弘扬正价值，传播传统文化价值观与社会主义核心价值观，并在研究海外观众审美趣味的基础上，大力推进国际化输出，对内满足观众多元的文化需求，凝聚价值共识，强化文化认同，对外传递中国价值，讲好中国故事，建构国家形象。在此过程中，受众作为传播对象，既是动画创作的起点，也是跨文化传播效果的重要落脚点，因为"一般而言，价值意味着那使一件东西成为值得欲求的、有用的或成为兴趣的目标的性质。价值也被看作是主体的主观欣赏或是主体投射入客体的东西"[①]。价值与主体的意愿有着密切的关系，只有明确动画的目标受众群体的心理特征、解码过程、情感诉求等，才能真正地做到有的放矢地创作，才能实现更广泛、更有效的跨文化传播。

全球化趋势下，国产动画必然要面对他国动画的强烈攻势，必然要不断去交流与竞争，面对挑战不能畏缩不前和固守专横的法则，不可人

[①] 〔英〕尼古拉斯·布宁、余纪元编著：《西方哲学英汉对照辞典》，王柯平等译，人民出版社2001年版，第1050页。

云亦云而丧失文化独立性。盲目套用和照搬外国的动画风格与发展模式，最终会迷失自我。当然，不盲目套用，并非不借鉴、不学习，而是应当辩证地、适度地吸取动画创作的成功经验，改进跨文化表达方式，创新文化符号，探索融合之径。

美、日动画的全球文化策略会尽力表现全人类所共同关注与反思的话题，以期能够在世界范围内产生广泛的情感共鸣，并在采用异国文化符号的同时，积极糅合本国文化元素，以实现"全球通吃"。在跨文化语境下，文化作品要获得他者的认同，就要在某种程度上把握他者的期待视野，善于对具有极大普遍性与集体性的人类共同情感与人性追求进行阐释。例如，《美食总动员》中，一只怀揣梦想却连厨房都进不得的老鼠，以及无依无靠、孤独弱小的落魄年轻人小林，这两个动画人物外表平凡而不为他人所重视，离梦想无限遥远，很容易激发大众的同情心，对他们的遭遇产生共情。观者从影片中获得乐趣与温暖，因小老鼠实现了不可能实现的梦想而备受鼓舞、深感慰藉。成功的动画作品总会探索与挖掘全体人类所认同的文化价值、思想理念，并加以艺术提炼与加工，通过生动形象的人物的言行举止及经历传递人性追求与文化反思，以在不同的文化交流中引发观众的共鸣。

"作为大众艺术的动画电影，其艺术属性决定了它不便于承载过于沉重的思想主题，而那些人类普遍和永恒的价值体系则成为其主要的表达内容。"[1] 在动画中存在一定数量的母题，在此将以人类文明的重要组成部分"爱"为例进行分析。爱无国界，爱是人一生中最复杂而细腻、微妙而热烈的感情，而亲情之爱是伟大而无私的，"于是当亲情被重重地抒写在影视作品中，它也就非常自然地成为了最能与观众形成情感互动的共鸣点，尤其是当亲情跳出原有的特定范畴，展现在没有任何血缘关系的生命体之间时，一种对传统情感链的颠覆性认知，会带给观众更加强烈的心理震撼"[2]。因此，对亲情之爱的演绎最动人心弦。《海底总动员》中，小丑鱼尼莫的父亲马林谨慎小心地呵护儿子，有一天尼莫被人类带走，马林决定去寻找儿子，在茫茫的大海上开始了艰难的寻子之旅，正是由于爱之伟大，胆小懦弱的父亲变得强大而勇敢，在艰辛的历程中几次都差点丢掉性命，但它在所不惜，勇往直前，深深地震撼着世界上每一位观众的心，引发强大的情感共鸣。日本动画《聪明的一休》细节设

[1] 葛玉清：《对话虚拟世界：动画电影与跨文化传播》，中国传媒大学出版社2011年版，第140页。

[2] 彭玲：《影视心理学》，上海交通大学出版社2006年版，第202页。

计巧妙而精心，让观众常常在无意间体会到它创意的精巧与制作的精良。比如在《没娘的孩子》这集中，橘子小姐动情地哭述缺少母爱的痛苦与烦恼时，画面上出现了两只宛如母女般相依相偎的小鸟，以此暗示与衬托母女之间的爱，也暗示片中人对母爱的无限期待。

根据接受美学的理论，受众会以已知的知识与经验等去解读艺术的文化符号，并决定了"是否看""如何看"与"怎么看"。在动画产业"走出去"的海外市场竞争中，要注意区分高度语境文化与低度语境文化的差异，积极探索丰富的中国文化元素在被多方位编码后呈现的文化内涵与价值观念如何才能让低语境文化的受众理解与接受，避免"传而不通"现象是在动画创作与营销中必须关注的问题。在此过程中，应积极学习外国优秀的动画创作经验，挖掘本土文化资源，创新国际化表达，形成独具特色的民族动画风格，讲好中国故事，展现民族精神和民族气质，在国际文化市场上获取文化认同与经济效益；应坚定不移地采取种种策略推动中国动画"走出去"，只有自身力量足够强大，才能更好地建构文化认同，提升国产动画的核心竞争力，才能捍卫国家文化安全。

（二）内容选择、动画意向与价值观导向

世界文化交流与冲突中有很多的实践例子证明，过于强调本土文化特性或过于迎合他者文化都将寸步难行。一方面，固守本土的文化特性力求不被影响，过窄的民族视野显然会妨碍跨文化的交流与美学表现，使本土文化无法被目标受众解码并获得认同；另一方面，如果文化产品为了迎合他者文化而被改得面目全非，无疑会丧失文化独立性与民族性，这一文化产品便也随之丧失了其作为交换的条件，丧失了市场价值与文化效益。"只有民族的才是世界的"，如果不走向世界又怎能彰显民族的独特性？从一定的角度而言，"差异化，其实就是去同质化；而去同质化，在某种程度上则意味着去霸权化。追求差异化的身份认同无疑会促进边缘事物的价值，推动地方集团和地方文化的发展与兴盛"[①]。博大精深的中华文化传统孕育了丰富的物质文化遗产或非物质文化遗产，这些都是我们在进行文艺创作时可资利用的文化宝藏与宝贵源泉。然而，强调动画创作中本土文化资源的开发与表述与在跨文化传播中对在地文化的重视和融合并不冲突。

对于作为文化产品的动画而言，将本土文化与异国文化进行巧妙的

① 赵静蓉：《文化记忆与身份认同》，生活·读书·新知三联书店2015年版，第33页。

融合，把握好恰当的平衡尤为重要。动画具有高度假定性，中华民族丰富的文化资源与中外经典文化符号、题材等都可以被创造性地运用到一部动画片中。民族文化的历史传承与现实发展是一个民族存在的灵魂与发展的基石，艺术创作与对外传播应努力赋予优秀的传统文化生命力和活力，赋予其时代性与国际化元素，在新奇性与陌生化之间把握平衡，以便于观众更好地理解、欣赏与认同传统文化。例如，《中华小子》讲述了世界观众都非常喜爱的以功夫与成长为主题的故事，这个故事大量采用了优秀传统文化符号元素与中国人独特的情感表达方式等，在幽默的表达上借鉴了好莱坞电影，其表达的正义战胜邪恶的价值观正是全人类的追求与信念，从而获得了观众的喜爱与认同。

在全面严谨的目标市场研究的基础上，以开阔的视野进行题材的大胆创新，采用国际化的叙事策略，努力接近受众的价值观念，进而引发情感共鸣，成为动画进行跨文化传播的关键因素。例如，日本动画《铁臂阿童木》塑造了一个出于亲情而被创造出来的、为捍卫人类利益而奋斗的小英雄机器人阿童木形象，动画所表现的英雄主义与美国价值理念一致，从而获得了美国受众的认同与接受。又如，《七龙珠》融入了众多的中国元素，如服饰、建筑等，中国人所熟悉的大量传统文化元素的融入赢得了中国人对这部动画的亲切感。同样，美国动画在面对全球不同先在结构与期待视野的受众，非常善于在一部动画片中融合多元文化观念，例如，《疯狂动物城》中所着力表现的惩恶扬善、捍卫正义、待人善良真诚等是全世界人类的价值观念，这部动画也呈现了多元文化共存的特点，艺术化地展现了友情、亲情、种群歧视、阶层间公平等问题，与人们所关注的社会现实中的重要问题紧密地联系起来，进而引发了观众的关注与共鸣。

在国家形象建构的过程中，传统文化具有重要的作用。"民族性应该成为国家形象的核心内容，中国国家形象的建构也应该体现中华民族特定的历史情感、历史使命和历史追求。"[①] 综观全球经典的动画片，无不是很好地扎根于本土传统文化资源。例如，取材于日本妖怪文化与传说的《千与千寻》中的无面男、汤婆婆等，《百变狸猫》中的狸猫等，都是作者在传统文化中汲取灵感，并通过奇思妙想创造出来的，带给人们无尽的新奇感与对神秘的日本文化的好奇心。还有《寻梦环游记》中经典的墨西哥文化影像呈现，《马达加斯加》中年迈但乐观向上的纽约老

① 蒙象飞：《中国国家形象与文化符号传播》，五洲传播出版社2016年版，第206页。

太太的口头禅就是美国精神在民众日常生活的写照等,这些都紧紧抓住了本民族的文化特色与艺术精髓,进而创作出深入人心的优秀动画片。我国动画《秦时明月》选取了"乱世出英雄"的战火纷飞的秦朝作为故事背景,将武侠、玄幻、文化等元素巧妙融合。《秦时明月》对诸子百家的选取非常用心,比如诸子百家的代表作——《论语》《孟子》《道德经》《墨子》《韩非子》等在动画中都有精彩的展现,非常具有吸引力。

当代动画创作者要尊重并善于学习传统艺术,逐步积累文化底蕴,在把握动画本质与受众需求的基础上激活文化宝藏,融会贯通,使中国动画呈现多元化的风格,彰显民族风格。当然,在挖掘和运用传统文化资源的时候,也要注意与时俱进,注入新时尚元素,反映时代精神,建构当代中国形象。有外国学者谈道:"在我看来,中国有必要设计一套全新的理念,以向世人恰如其分地展示自己的国家形象。所谓的全新理念并不是要抛弃民族的传统文化,而是要想办法借助文化艺术、商业产品等,让世人看到一个令人耳目一新的中国,从而进一步完善和巩固中国的传统声誉。"[1] 国产动画应该特别注意选题与自身语言的提炼,在努力提升动画技术的同时,也要善于运用鲜活生动的形象、美妙经典的音乐、妙趣横生的符号、暗含哲思的对白等,深入浅出地传达影片的价值观,特别是隽永简洁的台词往往给人留下深刻的印象,并获得流传,带给观众深远的影响。

通过民族化的现代表达诠释民族文化的精神和意蕴,实现当代生活内容与历史传统内容、本土文化与他者文化的融合,那些附着于历史传统文化的意味与民族精神才能在新的时代被重新阐释,并具备新的内蕴,揭示出新命题。"如果一个文本与读者产生共鸣,它就会流行。一个文本要想流行,它的寓意必须适合读者理解他们的社会体验使用的话语。流行文本向读者保证说,他们的世界观(话语)是有意义的。消费流行文化获得的满足,是人们从确信他们对世界的阐释与其他人对世界的阐释相一致中获得的满足。"[2] 艺术文本要实现跨时空传播与流行,其话语与寓意必然应当为当时当地的受众所理解,并能够获得某种满足。因地制宜、因时制宜地对传统文化内容进行创新进而获得认同,是有助于国产动画的发展与传播的,同时,基于对动画内容管理的必要性,在国产动

[1] 〔美〕乔舒亚·库珀·雷默等:《中国形象:外国学者眼里的中国》,沈晓雷等译,社会科学文献出版社2008年版,第13页。

[2] 〔美〕戴安娜·克兰:《文化生产:媒体与都市艺术》,赵国新译,译林出版社2012年版,第98页。

画创作的创新性改编过程中,绝不能一味地顺从受众的口味,也绝不容许在内容呈现与价值观念等各个方面有悖于民族价值与核心价值观,而应强调弘扬优秀文化传统,坚持民族特性与正能量传播,展现中国传统,传递民族精神。

中国传统文化在长期的发展过程中形成了独特的文化精神、意识形态、价值取向,以及多种艺术形式,而"艺术作为审美经验的物化形态,很大程度上也可以看作人类用来把握生活世界体悟自身意义的一种特殊意识方式、思想方式,因而不可避免地要受美学的理想范式、思维方式的影响"①。独特的审美理念与民族艺术深深地蕴含和彰显一个民族的文化底蕴与精神内核,传承民族集体记忆和身份认同,展示了民族智慧与价值诉求。很多优秀的传统艺术形式都能够诠释独特的审美意识,书写独特的中国动画意象与民族叙事,呈现意味深长的中国美学风格。中国艺术追求中和之美,通过种种手法营造意境,如山水画中的层峦叠嶂,景实而意虚,在《画筌》中有这样的表述,"山实虚之以烟霭,山虚实之以亭台",虚实相生,皆为妙境。又如,疏密、聚散、藏露等手法对主体物象的布置与审美意味的彰显也非常重要,是构成画面节奏、引发审美想象的重要手段。在水墨动画《小蝌蚪找妈妈》中,蝌蚪们的游动轨迹通过水墨的疏密与聚散充分地表现出来,极富艺术表现力。再如,《桃花源记》以各种手法营造意境,不论是人物造型、场景设计还是镜头控制、音画配合等,都做到了虚实相生,别有韵味。

与美国动画和欧洲动画的美学特征相比,中国的审美理想别有异趣,"似与不似之间""超以象外,得其寰中""只可意会而不可言传"等审美趣味贯穿于中国审美文化,形成了别具一格的中国审美形态。优秀国产动画充分展现出独特的中华美学风范,例如,《大闹天宫》在场景设计与处理上,非常注重以环境气氛烘托人物性格,推动情节发展。在表现天宫会议的场景时,色调灰暗低沉,时隐时现,衬托出玉帝性格的反复无常;龙宫的场景则被设计得飘忽不定、阴气沉沉;花果山则是一片祥和,阳光普照,生机勃勃;在孙悟空和二郎神的打斗过程中,使用了意到、笔不到的虚实技巧,激发观众对厮杀场景的想象,带给人无限的遐思。又如,动画片《三个和尚》大量采用了传统国画中留白的写意风格与戏曲舞台表演的虚拟化手法,画面整体呈现朴拙的美感,将蕴含的哲理表达出来,独具浓郁的写意韵味,成为中国动画中的经典之作。在

① 曾繁仁主编:《文艺美学教程》,高等教育出版社2005年版,第212页。

国产动画的民族化表达中采用传统文化符号，应力求把握内蕴其中的民族内涵与民族精神，真正实现民族艺术风格的彰显。

中国的水墨动画是民族艺术的璀璨明珠，有鲜明的民族特色，别具韵味与美感，彰显独特的中国风格、中国美感、中国味。中国水墨动画已成为传承民族文化的成功标志，那虚实相间、"运墨而五色具"的水墨艺术经过动画创作者的艺术创新后，呈现出美轮美奂的视觉效果，形神兼备而又相得益彰，实现了艺术性和民族性、思想性和审美性的完美融合。例如，《小蝌蚪找妈妈》《牧笛》《山水情》等水墨动画以线条疏密、笔墨浓淡所带来的层次感与节奏感使得画面诗意盎然，整部动画情景交融、意境深远，具有极强的审美价值与中国气质，不但具有丰富的审美联想，而且具有根深蒂固的历史传承性。在迅速发展的全球化中，水墨动画创作遭受到外来文化的冲击，一度遭遇难以突破的瓶颈，但随着数字技术的发展，在我国艺术家的努力下，水墨动画焕发青春的光彩，并得以渗透于广告业等各个行业。

英国历史学家霍布斯鲍姆提出过"发明的传统"概念，他认为："'发明的传统'被用来意指一系列活动，它们通常受制于一些公开或暗中已被认可的规则，也意指一系列仪式性或象征性的自然，它以重复的方式努力重申某些价值观和行为规范，并自动地表明与过去的连续性。实际上，在任何可能的地方，人们往往会努力与一个适宜的历史过去确立连续性……然而，就这样一种指涉过去而言，'发明的传统'之特性在于它的这种连续性很大程度上是人为的。简言之，这些传统乃是对新情景的一种回应，这些新情境采取了参照旧情境的方式，或者说，它们以某种准义务式的重复来确定自己的过去。"①"发明的传统"强调了依据新情境人为地对传统的选择。华夏几千年的文化底蕴与丰富多样的艺术形式为动画创作提供了广阔的创作空间，文化资源既可以是有形的，也可以是无形的，都是维系中华民族生存和发展的精神力量与文化认同的主要内容。例如，纪录片《舌尖上的中国》深受好评，它将中国饮食文化以散文的形式娓娓道来，诠释了中国人的传统观念、生活方式、价值观念与社会变迁，讴歌了中华民族独特精神气质与生存智慧，激发了观众对传统文化的热爱和强烈的文化认同。动画要参与多元、平等的国际化竞争与交流，就必须挖掘与选择独特的具有代表性的文化资源与文化符号，创造性地进行现代化改造，彰显民族性格和民族精神的内容与

① 转引自周宪《视觉文化的转向》，北京大学出版社2008年版，第307页。

形式，以文化自信的态度和海纳百川的宽广胸怀面对外来文化，寻求民族文化与外来文化的契合点，创造更多动画精品，彰显中华文化巨大的文化魅力和民族影响力。

（三）传播渠道、市场策略与文化品牌

以《大闹天宫》《牧笛》《小蝌蚪找妈妈》《三个和尚》等为代表的"中国学派"动画，斩获了世界上众多动画电影节的各项大奖，闻名全球。例如，《小蝌蚪找妈妈》陆续获得瑞士第十四届洛迦诺国际电影节短片银帆奖、第一届电影百花奖最佳美术片奖、法国第四届昂西国际动画电影节儿童片奖、法国第十七届戛纳国际电影节荣誉奖、南斯拉夫第三届萨格勒布国际动画电影节分组一等奖等。《三个和尚》的获奖经历也颇为丰富，1981 年获得首届中国电影金鸡奖最佳美术片奖、文化部 1980 年优秀影片奖、第四届欧登塞国际童话电影节金质奖，1982 年获得第三十二届柏林国际电影短片比赛银熊奖、葡萄牙第六届埃斯皮尼奥国际动画电影节最佳影片奖，1983 年获得菲律宾第二届马尼拉国际电影节特别奖，1984 年获得厄瓜多尔第七届基多国际儿童电影节荣誉奖。作为探索中国动画民族风格扛鼎之作的《大闹天宫》，1978 年获英国第二十二届伦敦国际电影节最佳影片奖，1982 年获厄瓜多尔第五届基多国际儿童电影节三等奖，1983 年获葡萄牙第十二届菲格腊达福兹国际电影节评委奖，至今仍为国际动画界理解中国动画民族风格的重要作品。"中国学派"动画在世界各大电影节可谓载誉而归，征服了各国观众，令"中国学派"动画享誉全球。

对于当前我国国产动画而言，动画产品要想"走出去"，就要善于利用世界各大电影节与动画节，诸如柏林电影节、蒙特利尔电影节、威尼斯国际电影节等。在盛大的电影节上，来自各国的艺术家、发行人及赞助商欢聚一堂，既可促进动画创作的交流与合作，也常常会对制作、融资等问题进行协商，因此，积极参与各类电影节往往成为更好地推动国产动画电影进入海外动画电影市场的重要渠道。我国现阶段动画企业数量多，但规模小，相对于国际动画大企业，竞争力较弱，在"走出去"的过程中往往难以与国外企业相抗衡，一些企业便主动"抱团出海"，以期将风险降到最低，形成优势互补，在各大电影节或动画节上推销自己的作品，电影节和动画节也为才华出众的动画创作者提供了机遇。当前，一批优秀的动画作品令人惊艳，"目前票房已突破 40 亿元的国内原创动画电影《哪吒》，在国内暑期档电影中异军突起，引起热议。它

的成功进一步印证了时代呼唤优秀的动画作品、更多专业的团队,用动画讲好中国故事、传递中国情感。继入围具有'动画界奥斯卡'之称的法国昂西国际动画电影节主竞赛单元后,今年第25届上海电视节白玉兰奖动画竞赛单元,来自全球多个国家的上千部优秀作品参赛角逐,啊哈娱乐的作品《刺客伍六七》成功入围白玉兰奖最佳动画片、最佳动画剧本两项提名"①。中国动画"走出去"就在当下。

中外合拍也不失为中国动画"走出去"的一剂良方。从1981年中日合拍的《熊猫的故事》到2009年中日合拍的《三国演义》,再到2013年中韩合作的动画大片《波鲁鲁冰雪大冒险》等,都为中外合拍动画片积累了经验。与其他国家合拍动画作品,一方面可以有效地配置资源,通过合拍,可以拓宽融资渠道,减缓资金压力;另一方面,可以较为有效地降低文化折扣,从而得以顺畅地进入合作国的国内市场,充分利用人才、流通渠道等实现双赢。例如《功夫熊猫3》,中方参与了制作、发行等环节,其借助中国动画人才及媒体资源等在中国获得了很好的知名度。又如,2009年,由中国国际电视总公司辉煌动画公司与日本未来行星株式会社联合制作的动画作品《三国演义》取得了不错的成绩,投资方充分利用日方的技术、流通渠道等进入日本市场,并且在中、日分工方案上,采用了竞标的方式,经过比试最终形成了中方负责总揽、导演、总编剧等,日方负责分镜头初稿、衍生产品开发等的分工方案,避免了此前一些动画企业被沦为代工的境遇,把握住了"以我为主"的原则,在中、日双方文化市场上均取得了一定的成功。

在国产动画跨文化传播的过程中,政府管理部门应酌情考虑在资金、政策等层面加大对合拍片的扶持,比如简化合拍片的行政手续等。当然,除了对合拍片进行政策扶持,还可酌情采取其他的激励措施,引导和帮助动画企业"走出去",比如在国际文化年等活动中推介中国动画,瞄准国际市场,积极宣传与传播国产动画,重视品牌效应,努力培育优质品牌,提升国产动画的核心竞争力。同时,在动画跨文化传播中,一些受众自发的组织也具有非常重要的作用,比如受众的口碑营销,以及粉丝群体进行的"病毒式"传播,在新媒体发展迅速的时代,具有非常强的辐射力与渗透力。例如,《超能陆战队》在获得奥斯卡最佳动画长片奖后,便立即引起了中国动画爱好者的强烈兴趣,并在各大网站或社区对"未见其片先闻获奖"的动画片进行了热烈的讨论,《超能陆战队》

① 邹沙沙:《动画走出去:越中国,越精彩》,《中国文化报》2019年8月21日第4版。

抓准时机在中国放映，极大地契合了人们的期待，也有助于拉高其在中国市场的票房。由此可见，在动画的跨文化传播与营销中，国家政策的支持、对受众的培育与营销策略都是非常重要的。

欧美地区的一些动画强国在开拓动画市场上，有一套非常成熟的营销推广模式，他们往往会有清晰的目标市场定位，进行充分的市场调研，依据调研结果研究、创作动画文本，并在此基础上对营销推广方式进行相应的策划。这种以市场需求为准绳的创作原则是需要国产动画加强学习的，很多动画创作者要打造精品，但只是自己喜爱的精品而非基于市场的调研，也缺乏营销宣传。因此，动画企业应当顺应市场需求，重视营销、宣传推广、发行等环节，关注动画产品消费者的需求和期待心理，努力增强竞争优势。对于文化企业来讲，必须在充分研究市场理论，认真挖掘产业发展路线的基础上，探究企业优势以确定占据市场的有效战略。

随着视觉文化转型与经济全球化进展，动画以其迷人的魅力，借助现代传播手段和巨大的产业链渗透到社会的每一个细胞，展示出巨大的商机。动画产业作为文化产业中的重要一维，从产业发展的角度去考虑问题，就应着重思考产品如何才能赢得市场，占领更多的市场份额。不断进行文化输出并在国际文化市场占有更大的份额，已经成为各国动画产业发展的最大目标。然而在我国动画产业的产业链市场（如动画玩具、文具市场等）中，到处可见"洋品牌"的踪迹，孩子们手上拿的大多数是奥特曼、小猪佩奇、米老鼠之类的玩具，国内市场本土文化品牌似乎很难见其踪影，也难以与外来品牌抗衡，更不要说"走出去"与强大的动画品牌在国际市场上一决高下了。中国原创作品缺少品牌，从而导致竞争力弱，难以实现品牌形象授权和产业链市场的开发，因此，动画产业在满足人们精神文化需求的同时，应从整体产业链的意义上开拓广阔的市场空间，以"大产业"理念打造动画全产业链。

动画产业归根结底是要经受市场的考验的，良好的票房成绩所带来的经济效益在反映动画产品在社会上受欢迎程度的同时，为其再生产提供了可能，也为发展品牌及衍生产品创造了条件。创作动画产品必须从如何赢得市场出发挖掘创意，并以此创作深受消费者喜爱的作品，同时，还要关注文化品牌策略与衍生品的发展，打造国产精品，为赢得国际市场打下良好的基础。例如，《天眼》以市场需求为发行导向，以受众的审美习惯和接受心理为创作宗旨，因此，无论是主角的选择还是故事发生的情景，均与受众定位有着密切的关系。天眼尽管是一个聪明、勇敢

且具有神通能力的外星男孩，但他和坐在电视机前的10岁左右的消费者一样，遇到爱吃的冰激凌就会不顾一切地吃，以至于常常因此而犯一些无伤大雅的小错，这让孩子们觉得天眼格外可爱。可见创作者在进行受众心理调查后做了精心的设计，从而受到了目标受众的喜爱。同时，中南卡通"根据研究尝试了品牌导入式、产品植入式、地面推动式等多种产业模式，开发天眼系列衍生产品十大类2000多个单品，与厂家合作开发赛车等二大类玩具200多个单品，在杭州开出了三家直营店，与新加坡FCI公司合作成立品牌营销公司等，不断丰富动漫产业链和获利能力"①。

从某种程度上而言，动画的衍生产品要获得消费者的认同，使其产生购买欲望，首先动画形象要有影响力，为产业链的形成和延伸打下基础。当前动画产业在中国得到了重视，但需要明白的是，追求优质内容才能令中国动画走得好、走得远。优质动画不仅能够成就企业，而且会成为国家形象的名片。例如，日本宫崎骏动画已经成为全球著名的动画品牌，《龙猫》《起风了》《侧耳倾听》《魔女宅急便》等著名的动画片所展现的对自然与环境的反思、对成长问题的探讨等，宫崎骏对作品精益求精的态度、画面唯美等特点，都给人留下了深刻的印象。又如，皮克斯动画工作室已成为全球最有影响力的动画工作室之一，其作品对科技创新的追求、对受众心理的精准把握等已经成为皮克斯动画的标志。在众多优质作品的基础上，观众已经形成某种思维定式，认为这些公司制作的一定是优质动画，一定是值得一看的。这种思维定式对其品牌营销与传播具有非常重要的影响，不再单纯是卖动画，而是卖品牌、卖口碑，也影响着世界观众的审美趣味与审美倾向。

在发展衍生产品与产业链时，应当注重各个环节相互依存、相互拉动的关系，尽量降低投资风险，打通各个环节的内在联系，构建相互支撑的、完整的产业链，以获取最大的经济效益。在动漫产品的二次开发利用、提升附加值等方面，日本是值得我们学习和借鉴的。日本的动漫产业积极发展产业集群，实施全程式产业链设计，产业链较为完备，由动漫产品衍生出的各类玩具、形形色色的文具，乃至服装、游戏软件等，已经在全球范围内形成一个巨大的产业链。美国迪士尼在产业链的发展上一直不断创新，例如，迪士尼动画以可爱的造型与精良的制作取胜，为其衍生产品打下了基础，不断开发动画形象的周边产品，从文具、玩

① 沈玉良：《抓好原创作品　发展动漫产业》，《视听纵横》2007年第6期。

具、服饰、儿童食品等方面全面开发与拓展产品范围。同时，迪士尼与珠宝品牌、图书等的合作也颇为成功，获得了大量的盈利。众所周知的是迪士尼主题乐园的开发与经营，迪士尼乐园采用多元化、规模化的设计理念，融玩、吃、住等为一体，将美妙的童话世界展现在人们面前，它不再只是一个仅供孩子们玩耍的乐园，很多成年人也都在此一圆重返童年之梦想。又如，美国梦工厂的《功夫熊猫》系列动画非常重视周边衍生品的开发，在通过衍生品获得大量资金后，致力于动画明星的打造，先后推出了系列片，而系列片的推出又对其衍生品和产业链的发展具有推动作用，从而形成良性循环。与美、日的全产业链相比，国产动画近些年也取得了一定成绩，如《熊出没》《喜羊羊与灰太狼》系列动画在挖掘与发展品牌方面做出了努力，开发出玩偶、贴纸、玩具、学习用品等方面的衍生产品，深受小朋友的喜爱，然而国产动画在打造完善的全产业链上仍须付出进一步的努力。

媒体不断变革，动画产业也应与时俱进，拓展新、旧媒体等多元化的传播渠道，对国产动画进行全方位、高强度的传播。日本动画中有相当大的一部分是由漫画改编的，漫画在市场中传播并接受受众的检验，再改编为动画，这大大降低了投资风险，并且成功的漫画会培养受众群体，同时成功的动画作品也会反作用于漫画，以此形成良性互动。除了充分利用新、旧媒体的融合与互动，我们还应积极运用互联网、移动终端等新媒体进行最大范围的动画跨文化传播。正在迅速发展的各类新媒体突破了时空的限制，信息被更精准、更有效地传达给受众群体，也为动画乃至文化实践与国家形象建构提供了多样化、精准化的传播途径。因此，我们应该努力做大、做强自己的动画品牌，以独具民族特色的表现形式呈现视觉盛宴，讲好中国故事，并诠释中国文化的价值内涵，积极发挥与把握各媒体的作用与发展趋势，拓宽传播载体，积极促进跨媒介合作，通过多种多样的故事传播载体在全球文化市场进行传播与营销，打造具有鲜明中国特色的文化品牌，让世界观众看到优秀的中国动画故事，增强对中国"和平发展、求同存异、负责任大国"的国家形象的认同。

（四）文化资本、创新能力与人才培养

法国社会学家布迪厄将资本分为经济资本、社会资本和文化资本三种形式。这三种资本相互区别，在一定条件下也可以相互转化。"文化产品既可以表现出物质性的一面，也可以表现出符号性的一面。在物质性

方面，文化产品预先假定了经济资本，而在符号性方面，文化产品则预先假定了文化资本。"① 关于符号消费，鲍德里亚认为："要成为消费的对象，物品必须成为符号，也就是外在于一个它只作意义指涉的关系——因此它和这个具体关系之间，存有的是一种任意偶然的和不一致的关系，而它的合理一致性，也就是它的意义，来自它和所有其他的符号—物之间，抽象而系统性的关系。这时，它便进行'个性化'，或是进入系列之中，等等：它被消费——但（被消费的）不是它的物质性，而是它的差异。"② 即在文化消费过程中，消费者购买并消费的是文化符号的差异，由此文化产品的差异性便也凸显其重要价值。

"对于新东西的各种渴望在现代消费主义中显然发挥了重要的作用，据说，现代消费主义体现了一个普遍的假设，即消费者们会在'新鲜'商品上花掉他们可支配的大部分财力。"③ 文化创意产品不仅能够带给人享受新奇的满足与惬意，而且可以创造差异性以实现交换。显然，尤其是对于高度符号化的动画艺术而言，符号创新更是其生命力所在，如若一味模仿，就会形成符号的同质化，那么无疑会因缺乏独特性与差异性而缺乏竞争力，也无法满足人们的好奇心，从而少有人去消费产品。因此，在进行动画创作与跨文化传播过程中，应尤为注意民族文化符号的创新，在增强其适存性的同时，凸显民族性与创意，在国际文化市场上以独特性与个性化特征彰显艺术魅力，实现经济价值。动画产业是文化产业的重要组成部分，具有较高的文化价值与经济价值，能够将传统文化资源转化为文化商品，并发挥传承、传播传统文化与获得经济效益的双重作用。

文化产业的创新应该是全面的，不仅包括产品的内容与形式，而且包括科技手段、组织结构等多方面。营销法则告诉我们，市场永远都有空隙，关键在于发现、选择和执行，发现、制造差异是赢得竞争的有效途径。要想立足于国际文化市场，就必须注重创意。世界上优秀的动画作品，如迪士尼根据真实历史改编的动画片《风中奇缘》、灵感来自莎士比亚名剧的《狮子王》、改编自英国作家刘易斯·卡罗尔同名童话的《爱丽丝梦游仙境》等，均对旧素材进行了重新书写与设计，其独特的

① 〔法〕皮埃尔·布迪厄：《资本的形式》，见薛晓源、曹荣湘主编《全球化与文化资本》，社会科学文献出版社 2005 年版，第 12 页。
② 〔法〕让·鲍德里亚：《物体系》，林志明译，上海人民出版社 2019 年版，第 213 页。
③ 〔美〕柯林·坎贝尔：《求新的渴望——其在诸种时尚理论和现代消费主义当中表现出的特性和社会定位》，见罗钢、王中忱主编《消费文化读本》，中国社会科学出版社 2003 年版，第 273 页。

新意深深地吸引了众多的观众。创新赋予这些动画片以差异性，要提升中国动画在国际市场上的竞争力，创新能力是必备的，因而亟须寻找我国那些经历了风风雨雨的、沉睡在历史深处的静态文化资源与文化遗产中符合现代审美需求的创意，并唤醒、激活它们，进而打造具有国际竞争力的文化精品。

在全球经济增长由投资驱动型向创新驱动型、知识驱动型转变的背景下，创新能力是文化产业最宝贵、最核心的产业能力。然而，我国文化自主创新能力仍须努力提升。文化产业是以创意为核心的产业，中国原创动画较少，一位资深的业内人士谈道："从技术上讲，我们已初步具备与大机构抗衡的实力。但我们的软肋是太缺乏原创故事，在人物造型上也缺乏想象力。"在艺术创作中，想象显然具有重要的作用。古往今来，无数的艺术家及理论家都曾对艺术想象有着极高的推崇，例如，陆机的"观古今于须臾，抚四海于一瞬"，刘勰的"文之思也，其神远矣。故寂然凝虑，思接千载；悄焉动容，视通万里"，以及朱光潜的想象是"旧材料的新综合"等，"艺术想象力常常被认为是艺术家最重要的能力，也是艺术创造过程中起着最大、最核心作用的能力。"[①]对于具有"虚拟性"的动画而言，更是如此。

进行动画创作，充分发挥天马行空的想象力，能够为受众带来无比的惊喜，为跨文化语境中的受众展现中华传统文化的独特性，我们应当以坚持原创为基础，不断巩固和扩大民族动画产品，不断提升中国动画产品的影响力。要做到这一点就必须摒弃盲目性，一定要关注市场规律，关注消费者的需求。促进国产动画产业的健康发展，应该充分研究受众的心理和爱好，顺应产业发展趋势，并在此基础上做出分析，以占据国际市场。成功的动画产品是脱离不了市场规律的：调查了解市场，包括不同受众群的需求和广告商的需求，并在此基础上确定产品的定位，策划并生产精品动画；开展多元化的推广和经营活动；搜集反馈，进行调整和修正；做好产业链的策划和国内外宣传推广工作；等等。只有坚持不懈，努力创新，动画产品才能够获得持久的活力。其中，调查了解市场，进而确定节目定位是首要的一步，是动画产品成功的基础。

创新的另一个重要基础是技术创新。动画产业与新媒体的嫁接可以为其带来无限的生机和活力，在一定程度上，技术创新是能够为传统文化带来新希望和发展机遇的重要因素之一。产业竞争力的影响因素有很

[①] 朱立元：《美学》，高等教育出版社 2006 年版，第 333 页。

多，各国经济学家在经过理论思考和实证研究后，纷纷提出自己独特的观点。经过多年的发展，较为一致的观点是，在影响产业竞争力的诸多内在及外在因素中，始终会有一些因素起着重要的影响作用。通过比较分析，"波特的'钻石模型'是目前所有模型中得到验证最多的一个模型，当前多数的产业竞争力分析范式都是由波特的国家钻石模型进行修正得到的"①。美国战略管理学家迈克尔·波特所提出的著名的"钻石模型"分析了一个国家某个产业何以会在国际上有较强的竞争力。在波特"钻石模型"之后，很多经济学家在该模型的基础上，纷纷提出了对此模型的一些演变模型，例如"国际化钻石模型""双钻石模型""一般化双钻石模型"等。其中，复旦大学芮明杰教授提出了"新钻石模型"，在这一模型中，他为波特的"钻石模型"加了一个核心——知识吸收与创新能力，并认为"有了这个核心才能真正发展出自己产业的持续的竞争力"，"因此我认为现在与未来中国产业发展首先要培养自己的知识吸收与创新能力，其次在更大程度上参与国际产业分工体系，并在产业链中谋求好的位置，进而在全球经济中保持与发展自己的产业竞争力"。②文化产业作为知识经济的典型业态，其特点便是运用现代科技构筑竞争的壁垒，文化企业只有注重知识吸收与创新能力，才能借助技术创新与文化创意展翅腾飞。

　　中国动画产业必须努力培育完善的动画产业链。产业链的拉长，不仅能促进产业发展，而且有利于产业创新。动画产业链由相互影响的各个环节组成：产业链的上游包括动画作品前期的创意策划、剧本创作和前期的生产制作，中游包括动画作品的营销、发行和播映，下游主要是动画产品的多重销售和衍生产品的开发、营销等。上、中、下游各个点相互依存、相互关联、相互协作和相互促进，每个产业点上的创新都会带动、刺激其他产业点的创新，从而带动整个产业链的创新。就动画产业来说，成为盈利实体的最佳途径就是产业本身具有完善的运营模式，而运营模式的成功则在于其产业链的整体策划、合理布局及协调分配，也就是要将漫画、动画、衍生品这些产业链中的关键环节进行有机组合并使之环环相扣。因此，动画产业的开发应该是多层次的立体经营模式，而不仅仅是盯准播放市场，围绕动画的播放还可开拓图书、音像市场及相应品牌的服装、文具等市场。

① 毕小青、王代丽：《基于"钻石模型"的文化产业竞争力评价方法探析》，《华北电力大学学报（社会科学版）》2009年第3期。
② 芮明杰：《产业竞争力的"新钻石模型"》，《社会科学》2006年第4期。

必须强调的是，动画产业要发展仅仅靠形式上的模仿是不够的，丰富的内容、内在的精神才是最重要的竞争力，是动画产品的主要命脉。文化产业的核心价值是原创性的文化内容，而内容影响千百万人的心理，是唤起社会的广泛认同、扩大影响的根本要素，决定着产品的价值，引导着消费者的审美倾向。作为文化创意产业的一个分支的动画产业，如果缺乏内容上的创新，产品数量再多也无济于事。动画产品不能仅仅满足于成为打发人们无聊时光的消遣品，还要努力"变为一种消费者主动的常态性诉求"。

国产动画在对传统文化传承的基础上进行创新的一个难题在于中华文化资源的独特性。我国传统文化往往具有严密的思辨性、厚重的教育性和严谨的系统性，因此，如何提取并整合，怎样赋予其时代性并彰显中华文化特质与民族精神，形成持久的影响力等，都是必须面对与思考的问题。随着我国很多文化资源纷纷被国外动画企业移植与利用，成为他国文化价值观对外传播的载体，国产动画必须肩负起弘扬民族文化，将文化创意和开拓需求有机结合，打造属于自己的审美特色，让中外观众领略到中国文化与艺术美学的无穷魅力，传递中国声音，图像化展现大国形象的历史责任。

值得注意的是，在波特的高级生产要素中，除了现代通信、信息、交通等基础设施，还包括受过高等教育的人力、研究机构等。创新不是对传统文化的简单复制，而是依靠人的创作灵感和想象力，国产动画的崛起要依靠富有创新能力的高素质人才队伍，借助科技创新与文化创意，对传统文化资源进行再凝练、再提升。我国文化产业发展过程中，缺乏具有文化创意、技术创新及海外营销能力的高端人才和复合人才；对动画产业来讲更是如此，动画产业的发展需要高素质的动画人才是毋庸置疑的，人才的培养与整个动画产业的发展前景密不可分。随着我国20世纪80年代改革开放的步伐，面对美、日动画的双重挤压，很多动画公司被迫为国外动画做代加工，这不利于中国高素质动画人才的成长与培养。美国动画公司常常把一些原动画的加工工序交给中国动画公司来做，中国企业无法参与到内容创意的环节。种种原因造成的动画创意人才的缺乏，是目前动画人才培养环节中较为薄弱的部分，也是动画产业创新与产业走向腾飞的最大软肋之一。

21世纪的竞争中，以创意专业人士为主的人才，不仅是要有高学历，更需要创新能力、独立判断的能力。人的创造力是最宝贵的资源，也是可再生资源，文化产业高级人才的数量与质量直接关系文化产品的

创新程度、营销策略、附加值高低及实现程度,直接影响文化产业发展的长远前景。故而,对动画创意与营销人才的吸引与培养,应当是我国动画教育中不可忽视的问题,除了要充分利用教育优势,在某些高校设立专门的创意产业专业,大力开展各种形式和层次的创意人才教育和培训,并加强与海外一些相关高校和研究机构的交流与合作外,还应设立相关的研究机构,加强对动画创作深层问题的研究,为动画产业的发展提供理论和实践指导。中国动画产业要腾飞,必须改变人才培养滞后的现状,强化动画人才培养,增强动画产业发展后劲,应充分发挥国内教育与培训资源的优势,积极进行动画教学形式的改革,重视动画艺术和技术及营销传播的高度融合,培养学生的创作能力,并且要以市场和社会的需求为导向培养人才,有计划地多层次、多模式开展产学研合作,将教学纳入动画创意、制作、发行及产品研发的产业化环节中,着力培养学生的专业素养和可持续发展的个别化学习能力。

"现代性与全球化的力量无意(疑)已经改变了世界文化面貌,并影响了政治经济关系。但是,总的影响'更是多样性的集合,而非一致性的复制'。思维与生活的地方和地区性方式,在面对外来文化影响的时候,没有完全消失。"① 我们看到韩国、印度文化产业在激烈的全球竞争中崛起,在保护和发展本土文化的基础上,他们积极应对竞争,而作为新生力量在全球文化市场中崛起,他们又以别具民族特色的风格与特质备受关注。在当前这场日趋激烈的文化软实力较量中,创意思维与创新能力正上升为一个国家或民族能否最终赢得战争的最重要因素。"从一种传播形式主导的文化向另一种传播形式主导的文化迁移时,必然要发生动荡。"② 处于全球化大趋势下的任何一种民族文化,都必须正视继承与创新、发展与塑造的问题,我们在应对全球文化竞争时,应保持清醒的头脑,大胆吸收和借鉴世界文化精粹,实现本土文化资源的创造性转换,提升中华民族的凝聚力,增强历史使命感,挖掘民族文化特色符号,培养与强化民族凝聚力,在全球文化场域中提升中华文化影响力。

近年来,由于国家提出了一系列推动动画产业发展的政策措施,动画产业发展势头强劲,但是从现状来看,中国动画产业仍需付出更多努力。"文化整体实力和竞争力是国家富强、民族振兴的重要标志。站在新

① 〔美〕詹姆斯·罗尔:《媒介、传播、文化:一个全球性的途径》,董洪川译,商务印书馆2012年版,第272页。
② 〔加〕哈罗德·伊尼斯:《传播的偏向》(双语平装版),何道宽译,中国传媒大学出版社2018年版,第183页。

的历史起点上,充分发挥文化的作用,努力推动中华文化在继承创新中发展,必将为中华民族伟大腾飞高扬精神旗帜、点燃理想火炬、增强发展持久力。"① 结合我国具体国情,我们应进一步努力加强培养动画原创人才,提升国民的动画文化意识,学习借鉴国外动画产业的成功创意经验,有针对性地研究国内外消费者的心理需求和市场空间,提炼与创新我国传统民族文化,坚决维护自己民族文化的独特性与独立性,促使传统文化在新时代焕发鲜活的生命力,在融合中发展,在创新中弘扬,走出有中国特色的动画产业发展之路。

① 文化部党组理论学习中心组:《切实担负起中华民族伟大复兴的文化责任》,《人民日报》2013年1月4日第8版。

参考文献

一、译著

中共中央马克思恩格斯列宁斯大林著作编译局：《马克思恩格斯选集》第1卷，北京，人民出版社，1995年。

中共中央马克思恩格斯列宁斯大林著作编译局：《马克思恩格斯选集》第2卷，北京，人民出版社，1995年。

中共中央马克思恩格斯列宁斯大林著作编译局：《马克思恩格斯选集》第3卷，北京，人民出版社，1995年。

中共中央马克思恩格斯列宁斯大林著作编译局：《马克思恩格斯选集》第4卷，北京，人民出版社，1995年。

吉登斯：《现代性与自我认同：晚期现代中的自我与社会》，夏璐译，北京，中国人民大学出版社，2016年。

怀特：《文化科学：人和文明的研究》，曹锦清等译，杭州，浙江人民出版社，1988年。

加达默尔：《真理与方法：哲学诠释学的基本特征》上卷，洪汉鼎译，上海，上海译文出版社，1992年。

温特：《国际政治的社会理论》，秦亚青译，上海，上海人民出版社，2014年。

涂尔干：《社会分工论》，渠敬东译，北京，生活·读书·新知三联书店，2017年。

哈贝马斯：《交往与社会进化》，张博树译，重庆，重庆出版社，1989年。

特纳：《电影作为社会实践》第4版，高红岩译，北京，北京大学出版社，2010年。

亨廷顿、哈里森：《文化的重要作用：价值观如何影响人类进步》，程克雄译，北京，新华出版社，2010年。

安德森：《想象的共同体：民族主义的起源与散布》，吴叡人译，上

海，上海人民出版社，2016年。

施拉姆、波特：《传播学概论》，何道宽译，北京，中国人民大学出版社，2010年。

鲍德韦尔、卡罗尔：《后理论：重建电影研究》，麦永雄等译，北京，中国社会科学出版社，2000年。

亨廷顿：《文明的冲突与世界秩序的重建》，周琪等译，北京，新华出版社，2010年。

霍克海默、阿道尔诺：《启蒙的辩证法：哲学断片》，渠敬东、曹卫东译，上海，上海人民出版社，2003年。

波兹曼：《娱乐至死》，章艳译，北京，中信出版集团，2015年。

凯尔纳：《媒体文化：介于现代与后现代之间的文化研究、认同性与政治》，丁宁译，北京，商务印书馆，2013年。

埃文思-普里查德：《努尔人：对一个尼罗特人群生活方式和政治制度的描述》，褚建芳译，北京，商务印书馆，2017年。

波普诺：《社会学》，李强等译，北京，中国人民大学出版社，2007年。

托克维尔：《论美国的民主》下卷，董果良译，北京，商务印书馆，1988年。

本尼迪克特：《菊与刀》，何晴译，杭州，浙江文艺出版社，2016年。

第亚尼：《非物质社会：后工业世界的设计、文化与技术》，滕守尧译，成都，四川人民出版社，1998年。

沃森：《20世纪思想史：从弗洛伊德到互联网》上卷，张凤、杨阳译，南京，译林出版社，2019年。

拉康：《拉康选集》，褚孝泉译，上海，上海三联书店，2001年。

汤普森：《意识形态与现代文化》，高铦等译，南京，译林出版社，2019年。

亚理斯多德、贺拉斯：《诗学·诗艺》，罗念生、杨周翰译，北京，人民文学出版社，1962年。

黑格尔：《美学》第1卷，朱光潜译，北京，商务印书馆，1979年。

滕尼斯：《共同体与社会》，张巍卓译，北京，商务印书馆，2019年。

梅内尔：《审美价值的本性》，刘敏译，北京，商务印书馆，2001年。

博伊姆：《怀旧的未来》，杨德友译，南京，译林出版社，2010年。

朗格：《艺术问题》，滕守尧、朱疆源译，北京，中国社会科学出版社，1983年。

门罗：《走向科学的美学》，石天曙、滕守尧译，北京，中国文联出版公司，1985年。

贝兰托尼：《不懂色彩不看电影：视觉化叙事中色彩的力量》，吴泽源译，北京，世界图书出版公司，2014年。

伊瑟尔：《虚构与想像：文学人类学疆界》，陈定家、汪正龙等译，长春，吉林人民出版社，2003年。

鲍列夫：《美学》，乔修业、常谢枫译，北京，中国文联出版公司，1986年。

希尔斯：《论传统》，傅铿、吕乐译，上海，上海人民出版社，2014年。

谢弗：《文化引导未来》，许春山、朱邦俊译，北京，社会科学文献出版社，2008年。

杜夫海纳：《审美经验现象学》下册，韩树站译，北京，文化艺术出版社，1996年。

鲍德里亚：《消费社会》，刘成富、全志钢译，南京，南京大学出版社，2014年。

卡西尔：《人论》，甘阳译，上海，上海译文出版社，1985年。

费斯克等：《关键概念：传播与文化研究辞典》，李彬译注，北京，新华出版社，2004年。

莱昂：《后现代性》，郭为桂译，长春，吉林人民出版社，2004年。

罗尔：《媒介、传播、文化：一个全球性的途径》，董洪川译，北京，商务印书馆，2012年。

尹迪克：《编剧心理学：在剧本中建构冲突》，井迎兆译，北京，北京联合出版公司，2014年。

索绪尔：《普通语言学教程》，高名凯译，北京，商务印书馆，1980年。

巴特：《符号学美学》，董学文、王葵译，沈阳，辽宁人民出版社，1987年。

苏伯：《电影的力量》，李迅译，北京，中国人民大学出版社，2008年。

哈贝马斯：《后民族结构》，曹卫东译，上海，上海人民出版社，2019年。

鲍曼：《流动的现代性》，欧阳景根译，上海，上海人民出版社，2002年。

瑞泽尔：《后现代社会理论》，谢立中等译，北京，华夏出版社，2003年。

布宁、余纪元：《西方哲学英汉对照辞典》，王柯平等译，北京，人民出版社，2001年。

雷默等：《中国形象：外国学者眼里的中国》，沈晓雷等译，北京，社会科学文献出版社，2008年。

克兰：《文化生产：媒体与都市艺术》，赵国新译，南京，译林出版社，2012年。

伊尼斯：《传播的偏向》（双语平装版），何道宽译，北京，中国传媒大学出版社，2018年。

鲍德里亚：《物体系》，林志明译，上海，上海人民出版社，2019年。

波普尔：《历史决定论的贫困》，杜汝楫、邱仁宗译，上海，上海人民出版社，2009年。

海德格尔：《海德格尔选集》，孙周兴选编，上海，上海三联书店，1996年。

二、国内著作

中共中央宣传部：《习近平总书记系列重要讲话读本》，北京，学习出版社、人民出版社，2014年。

习近平：《习近平谈治国理政》，北京，外文出版社，2014年。

宗白华：《美学与意境》，北京，人民出版社，1987年。

宗白华：《美学散步》，上海，上海人民出版社，1981年。

朱光潜：《西方美学史》上、下卷，北京，人民文学出版社，1979年。

郑元者：《艺术之根：艺术起源学引论》，长沙，湖南教育出版社，1998年。

张岱年：《中国哲学大纲》，北京，中国社会科学出版社，1982年。

徐复观：《中国艺术精神》，沈阳，春风文艺出版社，1987年。

周宪：《视觉文化的转向》，北京，北京大学出版社，2008年。

朱剑：《中国动画艺术研究》，南京，东南大学出版社，2012年。

胡惠林、单世联：《文化产业学概论》，太原，书海出版社，2006年。

单波、刘欣雅：《国家形象与跨文化传播》，北京，社会科学文献出版社，2017年。

薛燕平：《世界动画电影大师》，北京，中国传媒大学出版社，2015年。

寇鹏程：《文艺美学》，上海，上海远东出版社，2007年。

朱立元：《美学》，北京，高等教育出版社，2006年。

孙英春：《大众文化：全球传播的范式》，北京，中国传媒大学出版社，2005年。

滕守尧：《审美心理描述》，北京，中国社会科学出版社，1985年。

彭玲：《影视心理学》，上海，上海交通大学出版社，2006年。

孙立军：《中国动画史》，北京，商务印书馆，2018年。

曾繁仁：《文艺美学教程》，北京，高等教育出版社，2005年。

姚伟钧：《文化资源学》，北京，清华大学出版社，2015年。

张国良：《20世纪传播学经典文本》，上海，复旦大学出版社，2003年。

詹小美：《民族文化认同论》，北京，人民出版社，2014年。

薛锋、赵可恒、郁芳：《动画发展史》，南京，东南大学出版社，2006年。

叶朗：《中国美学史大纲》，上海，上海人民出版社，1985年。

赵静蓉：《文化记忆与身份认同》，北京，生活·读书·新知三联书店，2015年。

司马云杰：《文化社会学》，北京，华夏出版社，2011年。

郭维平：《社会主义核心价值观生成与认同研究》，北京，学习出版社，2016年。

周宪：《从文学规训到文化批判》，南京，译林出版社，2014年。

朱立元：《当代西方文艺理论》，上海，华东师范大学出版社，2014年。

李涛：《动画符号与国家形象》，杭州，浙江大学出版社，2012年。

朱狄：《当代西方艺术哲学》，北京，人民出版社，1994年。

李思屈、李涛：《文化产业概论》，杭州，浙江大学出版社，2014年。

蒙象飞：《中国国家形象与文化符号传播》，北京，五洲传播出版社，2016年。

葛玉清：《对话虚拟世界：动画电影与跨文化传播》，北京，中国传媒大学出版社，2011年。

薛晓源、曹荣湘：《全球化与文化资本》，北京，社会科学文献出版社，2005年。

詹小美：《民族精神论》，广州，中山大学出版社，2007年。

李铁：《中国动画史（上：1923—1976）》，北京，清华大学出版社、北京交通大学出版社，2018年。

万初人：《动画片的秘密》，上海，上海文化出版社，1956年。

严定宪：《美术电影动画技法》，北京，中国电影出版社，1981年。

浦稼祥：《动画创作启示录》，北京，北京联合出版公司，2014年。

韩震：《社会主义核心价值观五讲》，北京，人民出版社，2012年。

黄希庭、张进辅、李红等：《当代中国青年价值观与教育》，成都，四川教育出版社，1994年。

卜卫：《大众媒介对儿童的影响》，北京，新华出版社，2002年。

余虹：《审美文化导论》，北京，高等教育出版社，2006年。

聂欣如：《什么是动画》，上海，复旦大学出版社，2016年。

庞朴：《三生万物：庞朴自选集》，北京，首都师范大学出版社，2011年。

三、论文

刘文：《拉康的镜像理论与自我的建构》，《学术交流》2006年第7期。

高畑勋：《暴力、动画片及其渊源》，支菲娜编译，《北京电影学院学报》2004年第3期。

向朝楚：《日本动画中军国主义的表现特征及危害》，《当代电影》2018年第10期。

白惠元：《民族话语里的主体生成：重绘中国动画电影中的孙悟空形象》，《文艺研究》2016年第2期。

富尔赖：《从肉体到身躯再到主体：电影话语的形体存在（下）》，李二仕译，《世界电影》2003年第5期。

许旸：《跨文化视角下大学生媒介接触和流行文化认同研究》，《江淮论坛》2009年第3期。

黄会林、李明：《动画对未成年人价值观形成的影响摭论》，《艺术百家》2011年第1期。

魏永征：《〈喜羊羊与灰太狼〉案和影视暴力》，《新闻记者》2014年第2期。

张熠如:《〈小猪佩奇〉:动画故事如何以价值观取胜》,《风流一代》2018年第20期。

李思思:《"后青年亚文化"时代的中国电影解读》,《当代电影》2018年第5期。

胡疆锋:《恶搞与青年亚文化》,《中国青年研究》2008年第6期。

石勇:《动漫文化:不可小觑的青少年亚文化》,《中国青年研究》2006年第11期。

冈宁:《吸引力电影:早期电影及其观众与先锋派》,范倍译,《电影艺术》2009年第2期。

杨宜音、陈梓鑫、闫玉荣:《"社会人"符号意义的变化:以小猪佩奇的传播为例》,《青年研究》2019年第1期。

蔡骐:《网络虚拟社区中的趣缘文化传播》,《新闻与传播研究》2014年第9期。

王毅萍、黄清源:《从涵化论的视角分析影视动画中的媒介暴力对儿童的影响:以〈熊出没〉为例》,《美术与市场》2014年第4期。

宗伟刚、徐川:《"模"的原罪与"仿"之代价:中国本土动画的暴力迷狂及主体重建》,《当代电影》2016年第10期。

孙立军:《用一份坚持来传承中国人自己的文化:中国首部3D动画电影〈兔侠传奇〉之背后故事》,《北京电影学院学报》2012年第1期。

刘健:《动画电影〈大世界〉创作手记》,《当代电影》2018年第2期。

王玉萍、黄明理:《价值共识及其当代意义》,《求实》2012年第5期。

略萨:《全球化、民族主义与文化认同》,于海清编译,《当代世界与社会主义》2002年第4期。

李相勋:《作为一种融合文化的"韩流"及其人文学研究的可能性》,《当代韩国》2004年第1期。

刘轶:《动漫产业的文化身份认同与挑战》,《现代传播(中国传媒大学学报)》2010年第6期。

向丽:《他者视域下的审美认同问题研究:兼论审美人类学的研究理念》,《思想战线》2014年第6期。

韩丽、李平:《中国古典舞尚圆特点的文化探源》,《安徽师范大学学报(人文社会科学版)》2013年第2期。

路盛章:《关于动画创作中民族化、国际化和人性化的思考》,《装

饰》2007年第4期。

李三强：《重读"中国学派"》，《电影艺术》2007年第6期。

赵小波：《欧洲动画产业发展模式研究：以法、英、德为例》，杭州，浙江大学博士学位论文，2009年。

黎青：《动画短片〈平衡〉的现实指导意义》，《文艺研究》2005年第8期。

徐坤：《美国主流与非主流动画的审美教育传播比较：以〈辛普森一家〉与〈南方公园〉为例》，《当代电影》2012年第6期。

苏玙：《平民的狂欢与贵族的戏谑：美国与法国动画幽默方式之比较》，《吉林艺术学院学报》2008年第6期。

何嵘：《初探中、美、日、法四国动画之比较》，《电影艺术》2013年第6期。

加藤周一：《关于日本文学的特征》，丛林春、张乃坚译，《外国文学研究》1987年第3期。

万柳：《被消解的他者：试论日本动画中的西方形象》，《云南艺术学院学报》2018年第2期。

何志燕：《论本土化对美、日式动画形象的影响》，《电影文学》2013年第3期。

李南、周梅：《论中国早期动画"民族化"利弊》，《民族学刊》2012年第4期。

徐坤：《"中国学派"动画的内涵建构：以传统戏曲对动画的影响为例》，《当代电影》2014年第10期。

王蒙：《价值认知关键在于人心》，《光明日报》2014年10月6日第7版。

麦斯特：《什么不是电影？》，邵牧君译，《世界电影》1982年第6期。

徐克彬：《全球化语境下的国产动画文化身份认同与构建：兼论动画的文化教育策略》，重庆，西南大学博士学位论文，2015年。

周晨：《文化生态的衍变与中国动画电影发展研究》，苏州，苏州大学博士学位论文，2011年。

邵杨：《国产动画的文化传统重构》，杭州，浙江大学博士学位论文，2012年。

周汝昌：《中国文论［艺论］三昧篇》，《北京大学学报（哲学社会科学版）》1998年第1期。

刘亚莉：《传统皮影戏的魅力与动画的创新》，《艺术评论》2008年第5期。

聂欣如：《什么是动画》，《艺术百家》2012年第1期。

巴比钦科：《反对创作上的胆怯和千篇一律：动画电影的技巧问题》，杨秀实译，《世界电影》1955年第6期。

聂欣如：《中国动画的民族化方向不应质疑：〈中国动画理论批判〉之商榷》，《中国电视》2014年第12期。

何怀宏：《寻求共识：从〈正义论〉到〈政治自由主义〉》，《读书》1996年第6期。

方明豪：《从媒介暴力看电视动画片〈喜羊羊与灰太狼〉》，《当代电影》2011年第10期。

刘燕：《国族认同的力量：论大众传媒对集体记忆的重构》，《华东师范大学学报（哲学社会科学版）》2009年第6期。

吴斯佳：《中国基因的美国蜕变：论〈功夫熊猫〉系列动画电影的中国文化隐喻》，《当代电影》2013年第5期。

段晓昀、孙少华：《暴力娱乐与成长焦虑：国产动画的媒介暴力分析》，《现代传播（中国传媒大学学报）》2016年第3期。

李德顺：《怎样看"普世价值"?》，《哲学研究》2011年第1期。

李高华：《飞向理想中的自由天堂：梦工厂及其动画大片〈小鸡快跑〉》，《吉林艺术学院学报》2001年第2期。

寇强：《动画作品中地域文化和审美意识的传播价值分析：以日本动画为例》，《新闻界》2015年第8期。

牟成文：《神道情结与日本民族性格》，《世界民族》2009年第2期。

任天浩：《从内涵界定理解传统文化的全球化》，《北方民族大学学报（哲学社会科学版）》2011年第5期。

高薇华、青语潇：《中国传统文化题材动画片创作的历史、现状及趋势（1926—2008）》，《现代传播（中国传媒大学学报）》2010年第9期。

高长力：《立足新时代 共创中国动画美好未来》，《传媒》2018年第10期。

周宪：《时代的碎微化及其反思》，《学术月刊》2014年第12期。

马特拉：《传播全球化思想的由来》，陈卫星译，《国际新闻界》2000年第4期。

侯文辉：《以"重返"为理念的文化觉醒：消费时代非物质文化动画传承的困境与自我超越》，《文艺评论》2011年第9期。

张中载：《经典的重述》，《中国外语》2008年第1期。

孔朝蓬：《伦理的冲突与生命的礼赞：中国动画片〈九色鹿〉与美国动画片〈小鹿班比〉之比较》，《吉林艺术学院学报》2002年第1期。

郑艺、钱今帼：《激扬水墨精神 点化丹青灵韵：中国动画音乐创作述评》，《吉林艺术学院学报》2004年第4期。

王蜜：《文化记忆：兴起逻辑、基本维度和媒介制约》，《国外理论动态》2016年第6期。

韦尔斯：《动画语言》，伍奇译，《世界电影》2011年第4期。

张鼎：《日本动画的运动规律与动作风格分析》，《北京电影学院学报》2012年第5期。

徐杉：《反讽与幻想：动画文本的符号叙述》，《当代电影》2018年第10期。

盘剑：《动画与未来电影》，《文艺研究》2011年第9期。

魏星：《动画系列片〈大头儿子和小头爸爸〉：讲给孩子们的故事》，《电视研究》2003年第5期。

董天策：《以电视娱乐文化作为研究范畴与视域》，《新闻与传播研究》2005年第2期。

周宪：《反思视觉文化》，《江苏社会科学》2001年第5期。

王宁：《当代文化批评语境中的"图像转折"》，《厦门大学（哲学社会科学版）》2007年第1期。

格林伯格：《现代主义绘画》，周宪译，《世界美术》1992年第3期。

沈嘉熠：《邦迪的魔法视界：互动动画的理想体验》，《当代电影》2015年第8期。

周宪：《从"沉浸式"到"浏览式"阅读的转向》，《中国社会科学》2016年第11期。

乐黛云：《多元文化发展中的问题及文学可能作出的贡献》，《中国文化研究》2001年第1期。

欧阳宏生、梁英：《混合与重构：媒介文化的"球土化"》，《现代传播（中国传媒大学学报）》2005年第2期。

杨瑞明：《空间与关系的转换：在多维话语中理解"传播全球化"》，《新闻与传播研究》2014年第12期。

张雄、朱璐、徐德忠：《历史的积极性质："中国方案"出场的文化基因探析》，《中国社会科学》2019年第1期。

徐振东：《〈变形金刚〉角色设计"成人化"趋向探析》，《装饰》

2014 年第 8 期。

魏凤旗：《由〈变形金刚〉看美国科幻片的叙事传统》，《电影文学》2016 年第 5 期。

宫崎骏：《宫崎骏：思索与回归：日本的动画片和我的出发点》，支菲娜编译，《北京电影学院学报》2004 年第 3 期。

姚鹤鸣：《全球化文化的渐进和民族文化的"维模"》，《当代文坛》2004 年第 4 期。

孙有中：《国家形象的内涵及其功能》，《国际论坛》2002 年第 3 期。

周建萍：《中国当代文艺实践与"国家形象"建构中的"自我"与"他者"》，《江苏师范大学学报（哲学社会科学版）》2013 年第 5 期。

项久雨：《新发展理念与文化自信》，《中国社会科学》2018 年第 6 期。

滕守尧：《生态式艺术教育引论》，《美与时代》2002 年第 4 期。

黑泽明：《我的电影观》，洪旗译，《世界电影》1999 年第 5 期。

陈龙：《媒介文化全球化与当代意识形态的涵化》，《国际新闻界》2002 年第 5 期。

沈玉良：《抓好原创作品　发展动漫产业》，《视听纵横》2007 年第 6 期。

毕小青、王代丽：《基于"钻石模型"的文化产业竞争力评价方法探析》，《华北电力大学学报（社会科学版）》2009 年第 3 期。

芮明杰：《产业竞争力的"新钻石模型"》，《社会科学》2006 年第 4 期。

四、报纸

习近平：《青年要自觉践行社会主义核心价值观：在北京大学师生座谈会上的讲话（2014 年 5 月 4 日）》，《人民日报》2014 年 5 月 5 日第 2 版。

习近平：《在文艺工作座谈会上的讲话》，《人民日报》2015 年 10 月 15 日第 2 版。

《建设社会主义文化强国　实现中华文化的伟大复兴》，《人民日报》2013 年 8 月 28 日第 14 版。

文化部党组理论学习中心组：《切实担负起中华民族伟大复兴的文化责任》，《人民日报》2013 年 1 月 4 日第 8 版。

王昊魁、邓永飞：《"动画暴力"悬在家长心头的"一把剑"》，《光

明日报》2013年8月10日第6版。

周思明：《谁为暴力动画买单》，《中国艺术报》2013年10月16日第4版。

贝恩顿：《动画不在技术在于唤醒童心》，怡梦整理，《中国艺术报》2013年5月20日第2版。

邹沙沙：《动画走出去：越中国，越精彩》，《中国文化报》2019年8月21日第4版。

后　　记

　　刚刚开始写下题目时，窗外建设新楼的工地上正在热闹地打地基，写作间隙，我抬头便会望见工人们在辛苦地劳作。有时候，腹中宝宝的胎动会让我微笑，我低头对她说，知道吗？有你在陪着妈妈写作呢！一转眼三年过去了，对面的楼房已经拔地而起，陆续住进了人家，晚上家家户户闪烁着盏盏灯光。我可爱的小女儿正在乖巧地长大，我的书也终于写完了。尽管每次翻开总会发现仍然有许多问题需要进行更为深入的思考，许多案例需要进行更细致的分析，还会延伸出各种想法与感悟，然而这不就是我将中国动画作为终生研究课题的动力吗？

　　记得我年幼的时候，第一次看到父亲的白发，我哭了，"爸爸你有白头发了……"如今，满头银发的父母为了让我安心工作，又不惜劳苦地为我看护一对儿女。父爱如山，母爱似海，感恩父母多年无私的付出，女儿自知这些年亏欠你们太多。感谢我的先生一直以来对我的包容和爱，感谢我聪明可爱的儿子和乖巧懂事的女儿带给我满满的幸福感，今生挚爱，挚爱今生。

　　感谢国家社科基金后期项目的资助；感谢中山大学出版社的编辑们在专著出版过程中所做的辛勤细致的工作；同时，也在此感谢我的学生在资料收集、问卷发放等方面的积极参与。

　　在写作过程中，我参考了许多专家学者的研究成果，以及评审专家的宝贵意见，在此一并深表谢意！

<div style="text-align:right">

曹海峰

2019 年 12 月 16 日于暨南花园

</div>